지각의 정지

SUSPENSIONS OF PERCEPTION
Attention, Spectacle, and Modern Culture

by Jonathan Crary

SUSPENSIONS OF PERCEPTION
Attention, Spectacle, and Modern Culture

지각의 정지

우리 시대의 고전 27

주의·스펙터클·근대문화

조너선 크레리 지음

유운성 옮김

문학과지성사

우리 시대의 고전 27

지각의 정지 — 주의·스펙터클·근대문화

제1판 제1쇄 2023년 10월 2일
제1판 제2쇄 2023년 10월 26일

지은이 조너선 크레리
옮긴이 유운성
펴낸이 이광호
주간 이근혜
편집 최대연 김현주 홍근철
마케팅 이가은 최지애 허황 남미리 맹정현
제작 강병석
펴낸곳 ㈜문학과지성사
등록번호 제1993-000098호
주소 04034 서울 마포구 잔다리로7길 18(서교동 377-20)
전화 02)338-7224
팩스 02)323-4180(편집) 02)338-7221(영업)
대표메일 moonji@moonji.com
저작권 문의 copyright@moonji.com
홈페이지 www.moonji.com

ISBN 978-89-320-4215-2 93600

1995년 5월 1일 정오 무렵,
파리 루브르미술관 맞은편 카루젤 다리 근처에서
국민전선의 지지자들에게 살해당한 28세의 이브라힘 부아람을 기억하며

감사의 말

이 책을 쓰는 동안 강연 및 논문을 통해 내 생각을 검토해볼 귀중한 기회가 있었다. 나를 발표자로 초청하고 환대해준 분들과 내가 발표한 글들에 관한 토론 자리를 마련해준 분들에게 특별히 감사드린다. 피터 갤리슨, 캐럴라인 존스, 앨런 트라첸버그, 찰스 머서, 애너벨 워튼, 캐럴 어빙, 로널드 존스, 브라이언 루카처, 몰리 네스빗, 버네사 슈워츠, 리오 차니, 에바 라예르-부르하르트, 노먼 브라이슨, 줄리아나 브루노, 빅터 브롬버트, P. 애덤스 시트니, 세라 베일리스, 해나 펠드먼, 러셀 퍼거슨, 잭 바스, 론 클라크, 엘런 워델 리, 아사다 아키라, 마크 자좀벡, 세라 벨리보, 린 쿡, 올리비에 아슬랭, 리처드 로스, 마크 고틀리브, 신시아 해먼드, 권미원, 다니엘 수티프, 앙드레 루이예, 앙드레 군테르, 사비에르 코스타, 루스 메이어, 한스 벨팅, 프리드리히 키틀러, 호르스트 브레데캄프, 게리 스미스, 그리고 『옥토버October』의 편집진이 그들이다. 1995년에 나를 베넨슨 강연자로 초청해준 듀크대학교 예술사학과에 특별히 고마움을 전한다. 그해 11월에 듀크대학교에서 행한 다섯 차례의 강연은 이렇게 책으로 나온 결과물의 기초가 되었다.

많은 친구와 동료 들이 통찰을 제공해주고 식견을 나누어 주었는가 하면 너무도 다양해서 여기 일일이 적을 수 없을 만큼 지원을 아끼지 않았다. 수잔 잭슨, 미셸 페어, 할 포스터, 레오 스타인버그, 안드레아스 후이센, 데이비드 J. 레빈, 니나 로젠블라트, 마틴 마이슬, 앙리 제르네, 그레그 린, 존 라이크먼, 세라 로런스, 존 엘더필드, 어

빙 라빈, 앤 보이먼, 피터 아이젠먼, 로라 포스터, 마틴 제이, 카트린드 제거, 마니 파버, 미건 게일, 클리프 심스, 리처드 마틴, 디어드러 도노휴, 브리지트 에번스, 디나 조스프, 도미니크 오젤, 톰 레빈, 스테파니 슈워츠, 라모나 나다프, 리처드 버먼, 스테파니 고든, 캘먼 블랜드, 케빈 파커, 케이트 루디, 그리고 폴 윙이 그들이다. 베를린에서 나를 친절하게 맞아준 슈테판 리히터와 리베카 블럼에게 특별히 감사를 표한다.

과학적 자료와 관련된 제안과 조언을 해준 줄리언 호흐버그, 폴 D. 맥린, 조너선 밀러, 제임스 H. 슈워츠에게 감사드린다.

컬럼비아대학교의 같은 과 동료들과 나눈 대화도 중요했는데 로절린드 크라우스, 데이비드 로잰드, 리처드 브릴리언트, 로빈 미들턴, 벤저민 부홀로, 데이비드 프리드버그, 배리 버그돌, 시어도어 레프, 바버라 노백, 그리고 스티븐 머리에게 특히 감사드린다. 이 책과 관련된 작업 대부분은 앨런 스테일리가 학과장이었을 때 이루어졌고 그의 관대한 지도력으로 조성된 생산적 환경에 빚진 바 크다.

오랜 기간 나의 작업을 지지해주었고 어떤 종류의 문제라도 침착하게 풀어내는 능력을 지닌 MIT 출판부의 래리 코언이 편집을 맡아준 것은 행운이었다.

존 사이먼 구겐하임 재단, 게티 센터, 그리고 고등연구소Institute for Advanced Study로부터 받은 지원은 이 기획을 실현하는 데 도움이 되었다.

나의 두 아들 크리스와 오언에게 이 책을 바친다.

지상에는 거의 알려지지 않은 열두 빛깔 [기둥들이] 별들의 순서대로 놓여 흐릿한 곳을 비추노니, 바야흐로 대홍수가 속세의 인간들을 덮쳐 오감이 압도당할 때로, 부드러운 두 눈은 만물을 그러모은 요지부동의 구체들로 변하나니. 끊임없이 휘돌며 지고의 천국들로 오르던 소용돌이는 아래쪽으로 굽이돌고, 그것이 드나들던 황금 문이 닫혀 바깥으로 향하나 무한에 가로막혀 굳어버리고.

— 윌리엄 블레이크, 『유럽: 예언』

서론

이 책은 우리가 어떤 것을 골똘히 듣거나 보는 방식, 또는 그것에 집중하는 방식에는 매우 역사적인 특성이 있다는 가정에 기초해 있다. 컴퓨터 모니터 앞에서 행동하는 방식이건, 오페라하우스에서 공연을 경험하는 방식이건, 생산적이거나 창조적이거나 교육적인 어떤 과업을 성취하는 방식이건, 자동차 운전이나 텔레비전 시청 같은 일상적 활동들을 무심하게 수행하는 방식이건 간에, 우리는 우리를 직접 둘러싸고 있는 환경의 많은 부분을 우리의 의식에서 효과적으로 지우거나 배제할 것을 요구하는 동시대적 경험의 차원 속에 있다. 19세기 이후 서구적 근대성이 '주의를 기울이는' 능력이라는 측면에서 어떻게 각각의 개인이 스스로를 정의하고 형성하게끔 했는지가 나의 관심사인데, 여기서 주의를 기울이는 능력이란, 한정된 수의 감각적 자극을 따로 떼어내거나 거기에 초점을 맞추기 위해, 시각적으로나 청각적으로 주의를 끄는 한층 광범위한 영역으로부터 떨어져 나올 수 있는 능력이다. 우리의 삶이 이처럼 전적으로 단절된 상태들의 짜깁기로 존재하게 된 것은 '자연적'으로 주어진 조건이라기보다는 서구에서 지난 150년 동안 치밀하고 효과적으로 인간 주체성이 개조되어온 결과다. 20세기의 막바지에 다다른 지금, 주체의 분열이라는 커다란 사회적 위기를 은유적으로 진단하는 방식들 가운데 하나가 '주의력'의 결핍이라는 것은 사소한 일이 아니다.

20세기에 나온 근대적 주체성에 대한 비판적·역사적 분석의 상

당수는 발터 벤야민 등에 의해 표명된 "주의분산distraction[1] 상태 속에서의 수용"이라는 관념에 기초해왔다. 그런 논의에서 도출된 것은 폭넓게 퍼져 있는 다음과 같은 가정인데, 이에 따르면 1800년대 중반 이래 근본적으로 우리의 지각을 특징짓는 것은 파편화, 충격, 분산이라고 한다. 나는 근대적 주의분산이란 그것이 주의와 결부된 규범norm[2] 및 실천 들의 등장과 맺고 있는 상호적 관계를 통해서만 이해할 수 있는 것이라고 보고 있다. 내가 탐구하고자 하는 것은, 노동, 교육 및 대량 소비와 관련된 규율적 기구 내에서 집중적 주의력을 강요하는 명령과, 창조적이고 자유로운 주체성의 구성요소로서 지속적 주의력을 강조하는 이념이 역설적으로 교차되는 지점으로, 이는 19세기 말 이후 여러 다양한 방식으로 존재해왔다. 여기서 내가 질적으로 다른 여러 주의 개념들을 나란히 두고 있음을 지적하는 이들이 분명 있을 것이다. 가령, 위대한 예술 작품을 응시하고 있

1 [옮긴이] 이 용어는 독일어로는 'Zerstreuung'에 해당한다. 이는 어떤 대상에 온전히 주의를 집중하지 않고 있는 정신이 산만한 상태를 뜻하기도 하지만, 한편으로는 기분을 풀기 위한 가벼운 여흥이나 오락거리를 뜻하기도 한다. 'distraction'이라는 영어 표현 역시 후자의 뜻을 함께 지닌다. 본 역서에서는 원문의 'attention'은 대부분 '주의'로 옮겼으나 이 단어가 'distraction'과 대비되는 뜻으로 사용되는 경우에 한해 '주의집중'으로 번역했다. 그리고 이와 구분하기 위해 'concentration'은 '집중'으로 옮겼다. '유인'이나 '매력' 또는 '흥행물' 등의 뜻을 지닌 'attraction'의 경우 문맥에 따라 달리 옮겼으나 'distraction'과 대비되는 뜻으로 사용되는 경우에는 역시 '주의집중'으로 번역했다.

2 [옮긴이] 이 책에서 크레리는 『감시와 처벌』의 푸코에게서 차용한 '규범norm' '규범적nor-mative' '규범화normalization' 등의 용어를 폭넓게 쓰고 있다. 규범을 통해 개인은 전체 체계 속에서 자리매김된다. 규범과 맺는 관계에 따라 각각의 개인은 다른 개인들과 구분된다는 점에서 이는 개별화나 차이화의 수단처럼 보이지만, 모든 개인을 동일한 기준에 따라 평가하고 서열화할 수 있게 한다는 점에서 사실 이는 동질화의 수단이다. 푸코에 따르면 규범적인 권력은 "규범이 된 동질성의 세계 안에서 개별적 차이를 완화"하는 경향이 있는 "엄격한 평등성의 체제"다. 상세한 논의는 미셸 푸코, 『감시와 처벌』, 오생근 옮김, 나남, 2020(번역개정 2판), pp. 339~41.

는 교양 있는 개인은 어떤 과업을 반복적으로 수행하는 일에 집중하고 있는 공장 노동자와 거의 혹은 전혀 공통점이 없을 수도 있다. 앞으로 살펴보겠지만, 순수하게 심미적인 지각이라고 하는 개념이 19세기 말에 가능해진 것 자체가 근대화 과정과 불가분의 관계에 있는데, 이러한 과정을 통해 주의의 문제는 생산적이고 관리 가능한 주체성을 제도적으로 새롭게 구성하는 데 핵심적인 사안이 되었다. 여기서 내가 제시하고 싶은 것은 사회적 분열과 주체의 자율성이라는 근대적 경험이 주의를 기울이는 개인의 눈부신 가능성, 양가적 한계, 그리고 실패 속에서 한데 얽히는 방식이다.

이 책은 19세기 이후 주의의 계보학에 대한 윤곽을 그려보고 주체성이 근대화되는 과정에서 주의가 담당한 역할을 상술해보고자 하는 시도다. 보다 구체적으로 말하자면, 구경거리,[3] 전시, 영사, 흥행물 및 녹음 등의 새로운 기술적 형식들이 등장함에 따라 지각과 주의에 관한 관념들이 19세기 말에 어떻게 변형되었는지를 탐구할 것이다. 나는 인간 주체의 행동과 구성에 관한 새로운 지식이 사회적·경제적 변화, 새로운 재현 관습, 시각/청각 문화의 전면적 재조직화와 더불어 형성된 방식을 기술하고자 한다. 이 책에서 나는 사람들에게 비교적 익숙지 않을 관점을 취하고 있는데, 이를 통해 1880년대와 1890년대에 걸쳐 지각에 초래된 일반적 위기를 고찰하고, 그럼으로써 주의라는 논쟁적 개념이 그 시기의 사회적·철학적·미학적 사안들의 영역에서, 간접적으로는 그 이후 20세기에 이 사

3 [옮긴이] 본 역서에서 'spectacle'은 오락적인 볼거리라는 의미가 강할 때는 '구경거리'로, 시각 문화적 현상이나 매체 일반을 가리키는 경우에는 '스펙터클'로 옮겼다.

안들이 전개되는 과정에서 얼마나 핵심적이었는지를 짚어보고자
한다.

　이러한 역사적 시기를 배경으로 일군의 대상들을 검토하기 위한
틀로서 주의라는 문제를 선택한 데는 몇 가지 중요한 이유가 있다.
가장 중요한 점은 텍스트와 실천 들의 성좌로서 주의가 응시의 문
제, 보기의 문제, 단지 구경꾼에 지나지 않는 주체의 문제를 훌쩍 넘
어선다는 것이겠다. 이는 지각의 문제를 시각성visuality에 대한 물
음들과 쉽사리 동일시하지 못하게끔 하며, 따라서 나는 주의라고
하는 근대적 문제가 단순히 시지각성opticality에 대한 물음들로는
이해될 수 없는 여러 조건과 입장을 망라하고 있음을 보여주려 한
다. 최근 폭넓게 이루어지고 있는 시각성에 대한 연구에서는, 시각
의 문제를 자율적이고 그 자체로 정당화되는 것으로서 취급하는 경
우가 종종 있다. 시각성이라는 범주를 특권화하는 것은 그러한 개
념이 오늘날 지적으로 유효한 것이 되게끔 한 전문화와 분리의 힘
을 간과하게 할 위험이 있다. 시각성이라는 영역을 구성하는 것으
로 보이는 상당수는 다른 종류의 힘과 권력관계의 **효과**다. 동시에
'시각성'은 보다 풍부하고 역사적으로 결정된 '육화embodiment'의
개념— 육화된 주체[4]는 권력이 작동하는 위치이면서 저항의 잠재

4　[옮긴이] 순수 의식으로서의 주체라고 하는 개념(데카르트와 칸트)과 대비되는 '육화된 주체
　　sujet incarné'라는 메를로-퐁티의 개념에 대해 철학자 이남인은 다음과 같이 설명한다. "메
　　를로-퐁티에게 있어서 신체의 문제는 지각의 문제와 밀접하게 연결되어 있다. 그 이유는 모
　　든 지각경험은 신체경험에 토대를 두고 있으며, 따라서 그것은 신체 없이는 불가능하기 때문
　　이다. 지각경험이 신체경험에 토대를 두고 있다 함은 지각 대상에 대한 종합이 "고유한 신체
　　의 종합을 통하여" 이루어짐을 뜻한다. 그러므로 우리는 외적 지각 대상에 대한 종합을 고유
　　한 신체에 대한 종합의 "복사물 또는 상관자"라 부를 수 있다. 바로 이러한 맥락에서 메를로-
　　퐁티는 외적 대상에 대한 지각과 신체에 대한 지각을 "동일한 작용의 두 측면"이라 부르고 있

력이 깃든 공간이기도 하다── 과는 동떨어진 지각과 주체성의 모델로 쉽게 빠져들 수 있다. 20세기적 근대성에서 시각의 중심성과 '헤게모니'를 주장하는 것은 더 이상 아무런 의미도 가치도 없다. 따라서 내가 주장하고자 하는 바는, 주체가 무언가를 **보도록** 할 필요성이 아니라 개인들을 고립시키고 분리하고 무기력하게 **시간 속에 머물게** 하는 전략들이 스펙터클 문화의 기초가 되고 있다는 것이다. 마찬가지로, 주의의 대항적 형식들은 꼭 시각적인 것에만 국한되지 않으며 무아지경이나 몽상처럼 다른 시간성을 띤 인지적 상태들로도 구성된다.

내가 『관찰자의 기술』이라는 책을 쓴 목적 가운데 하나는 시각에 대한 관념의 역사적 변천은 주체성의 광범위한 개조와 불가분의 관계에 있음을 보여주려는 것이었는데, 이러한 개조는 시지각적 경험들이 아니라 근대화 및 합리화 과정들과 관련되어 있다. 앞선 책과는 매우 다른 분야를 연구 대상으로 삼고 있는 이 책에서, 나의 목표 가운데 하나는 근대성 속에서 시각이란 다양한 외적 기술들을 통해 포획·형성·통제될 수 있는 신체의 한 층위일 뿐임을 논증하는 것이다. 더불어, 시각은 제도적 포획을 벗어나 새로운 형식·정동·강도를 창안할 수 있는 신체의 한 부분일 뿐이라는 것도 말이다. 나는 '응시'나 '주시' 같은 시각적 개념들이 다른 것들과 동떨어져 그 자체로 가치를 지니는 역사적 설명의 대상이라고 보지 않는다.[5] 내가

다." 이남인, 『후설과 메를로-퐁티, 지각의 현상학』, 한길사, 2013, pp. 204~205. 특히 메를로-퐁티의 『지각의 현상학』 제2부의 서론(「신체론은 이미 지각론이다」)을 참고할 것. 모리스 메를로-퐁티, 『지각의 현상학』, 류의근 옮김, 문학과지성사, 2002, pp. 311~16.

5 다음의 책에 실린 응시에 대한 반시각적antivisual 해석은 주목할 만하다. Jean Starobinski, *The Living Eye*, trans. Arthur Goldhammer(Cambridge: Harvard Univerisity Press,

'지각'이라는 문제적인 용어를 사용하는 주된 이유는, 주체에 대해 설명하는 일은 시각이라는 단일한 감각의 양상만이 아니라 청각과 촉각 그리고 가장 중요하게는 환원 불가능할 만큼 **혼합된** 양상들을 고려함으로써만 가능함을 가리키기 위해서인데, 당연한 일이지만 이러한 분석은 '시각 연구visual studies'라는 영역에서 거의 또는 전혀 찾아볼 수 없다. 이와 더불어, 라틴어 어원[페르켑티오perceptio]에 담긴 '붙잡기'나 '포획하기'라는 의미를 지각이라는 용어에 회복시키려는 노력이, 정작 그러한 고정이나 소유란 불가능함이 명확해진 바로 그 순간에, 19세기 말에 이루어진 지각에 대한 조사연구를 통해 얼마나 심대하게 이루어졌는지 보여주고 싶다. 실제로 1880년대에 이르면 많은 이들은 지각을 "주의가 향한 감각들"과 동의어로 받아들였다.[6]

주의라고 하는 역사적 문제의 중요성은 부분적으로는 그것이 다음 두 영역에서 제기되는 쟁점들의 연결고리라는 점에 있는데, 하나는 시각과 지각에 대한 현대의 가장 영향력 있는 철학적 성찰(자크 데리다, 모리스 블랑쇼, 조르주 바타유, 자크 라캉 등)이고 다른 하나는 근대적 권력 효과 및 경험과 주체성의 사회적·제도적 구성에 대한 작업(미셸 푸코, 발터 벤야민 등)이다. 아주 일반화해서 말하자면, 이 가운데 첫번째 범주는 서로 연관된 하나의 초역사적 주장을 공유하고 있는데, 보기의 한복판에 자리한 근본적 부재, 현존을 지각하는 일의 불가능성 내지는 매개되지 않은 시각으로 온전한

1989), pp. 2~7.

6　Theodor Ziehen, *Introduction to Physiological Psychology*[1891], trans. C. C. Van Liew(London: Sonnenschein, 1895), p. 241.

존재에 접근하는 일의 불가능성이 그것이다. 하지만 나는 주의가 특수하게 근대적인 문제가 된 것은 지각되는 현존이라는 관념을 사유할 가능성이 **역사적으로** 말소되었기 때문이라고 주장하는 바다. 주의란 현존의 모사물이면서 현존의 불가능성에 직면해 나온 임시변통의 실용적 대체물일 것이다. 나는 『관찰자의 기술』에서 19세기 초반에 생리학적 광학이 등장함으로써 시각 모델들이 어떻게 바뀌었는지를 보여주었는데, 기존의 모델들은 관찰자와 무관하게 스스로 현존하는 세계, 그리고 지각의 순간성 및 무시간적 본성이라는 가정에 입각해 있었다. 이 책에서 나는 그러한 전환으로부터 비롯된 몇몇 **귀결들**을 검토한다. 특히 주체가 세계에 대해 일관되고 실제적인 감각을 유지하는 방식에 관한 모델로 어떻게 주의가 부상하게 되었는지를 다룰 텐데, 이 모델은 주로 시지각적인 것도 아니며 심지어 있음직해 보이지도 않는다.[7] 주의력에 대한 규범적 설명들은 다음과 같은 사실에 대한 이해로부터 직접 도출된 것이다. 즉, 자기동일적인 현실의 완전한 파악이란 가능하지 않다는 것, 물리적·심리적 시간성과 과정 들을 통해 조건화된 인간의 지각은 기껏해야 지각의 대상들에 대한 잠정적이고 가변적인 근사치를 제공해줄 뿐이라는 사실이다.

그러므로 19세기에 광범위하게 이루어진 관찰자에 대한 사회적 개조는 전반적으로 지각을 무매개성immediacy, 현존, 즉시성이라는 측면에서 사고하는 일은 불가능하다는 가정하에 진행된 것임을 강

7 "제대로 된 주의의 심리학은 이론적 용어로서 '보기'를 끌어들일 필요가 없다." Harold Pashler, *The Psychology of Attention*(Cambridge: MIT Press, 1998), p. 9.

조할 필요가 있다. 현존에 대한 비판이라는, 이제는 무의미해진 입장으로부터 나온 최근의 비판적 이론은, 스스로 현존하는 세계에 지각을 통해 직접 다가갈 수 있느냐 여부가 근대적 규율과 스펙터클의 문화 내에서 본질적으로 문제가 되지 않는다는 점을 간파하지 못했다. 19세기 말 이후 제도적 권력에서 중요한 문제는 생산적이면서 관리와 예측이 가능하고 사회적으로 통합될 수 있으며 적응 가능한 주체를 보장하는 방식으로 지각이 기능하는 것뿐이다. 주의에는 한계들이 있으며 그러한 한계들을 벗어나거나 거기에 못 미치는 경우 생산성과 사회적 응집력이 위협받게 된다는 깨달음은, 새로이 지정된 주의의 '병리학'과 창조적이고 집중적인 깊은 몰입 및 몽상 상태의 구분을 흐릿하고 잠정적인 것으로 만들었다. 나중에 상술하겠지만, 주의는 시각을 주관적으로 개념화하는 데 필수불가결한 구성요소였다. 즉 주의는 각각의 관찰자가 주관적 한계들을 넘어서게 하고 지각을 **자신의 것으로** 삼을 수 있게 하는 수단이면서, 지각하는 사람을 외부적 요인을 통해 통제하거나 병합하기 쉽게 만드는 수단이기도 하다.

 내가 이 기획에서 지적으로 염두에 두고 있는 것을 부분적으로나마 요약해보았다. 하지만 구체적으로 다루고 있는 범위는 더 제한적이다. 1879년부터 1900년대 초반까지 대략 25년에 걸친 시기를 특정해 다루기는 하지만, 어떤 의미로든 이 시기의 지각에 대한 관념이나 실천과 관련된 역사 혹은 조망을 서술하려고 하지는 않았다. 제1장부터 나는 왜 주의가 19세기에 결정적으로 새로운 종류의 문제가 되었으며 역사적으로 그 이전 시기의 주의에 대한 이해와는 얼마나 다른 것이었는지를, 그리고 왜 주의의 문제가 지각에 대한

철학적·심리학적·미학적 연구들과 떼려야 뗄 수 없는 것이 되었는 지를 규명하고자 한다. 또한 주의를 경험적으로 설명하려 들거나 관리 가능한 것으로 만들고자 했던, 서로 충돌을 빚곤 했던 많은 노력들이 궁극적으로 성공을 거두지 못한 까닭도 살펴보려 한다. 뒤이은 장들에서는 19세기 막바지의 20여 년에 대해 잠정적인 다이어그램을 그려볼 것인데, 이는 지각과 근대화라는 상호 연관된 문제를 고려할 수단이 되는 비교적 적은 수의 대상들을 부분적으로 분석해 만든 것이다. 1879년 무렵의 대상들로부터 시작해서 일련의 장들이 연대기적으로 편성되어 있기는 하지만 실제로는 불연속적인데, 19세기 말과 20세기 초라는 역사적 연속체를 가로지르며 절단하는, 비교적 자율적인 세 가지 분석을 교차하여 구성하고 있다는 점에서 그러하다.

각각의 장에서는, 우발적으로 근대화된 지각과 관련된 문제들이 꼴을 갖추게 되었던 몇몇 방식을 암시해주는 대상들의 성좌가 19세기 말과 20세기 초 서구에서 이루어진 문화적 실천들의 커다란 변화 속에서 제시된다. 더 구체적으로 말하자면, 이러한 짜임들 각각에는 기계적 시각의 주요 형식들 및 연속적 운동을 모사하기 위해 고안된 기술들이 포함되는데, 이러한 것들은 대중문화가 재형성되던 초기에 핵심 요소였을 뿐 아니라 지각을 다양하게 재개념화하는 작업의 뚜렷한 구성성분이기도 했다. 오래된 비평적 문제 가운데 하나는 영화와 모더니즘 미술이 공통의 역사적 기반을 점유하는 방식을 어떻게 이해할 것이냐였다. 나는 일반적 고찰에만 치우치지 않고 구체적 실천과 대상 들에 대한 고도로 상세한 분석을 제공하고자 노력하는 한편, 그것들을 내가 탐구하고 있는 역사적 과정들

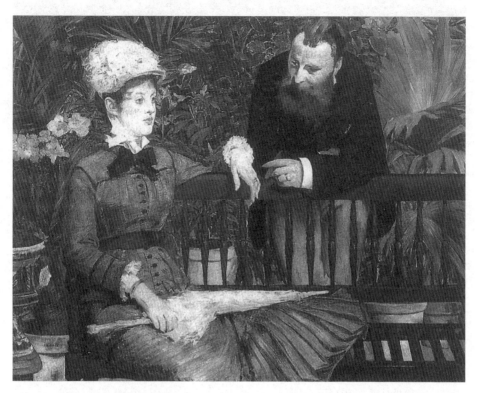

에두아르 마네, <온실에서>, 1879년.

에 대한 어떤 특별한 논지를 '예증'하거나 입증하기 위해 가공하는 일은 피하려 했다. 하지만 가장 중요한 점은 하나의 미술 작품을 전면에 내세워 그 작품을 둘러싸고 각각의 장을 구성하는 서술 방식을 취했다는 점이겠다. 1879년에 그려진 마네의 <온실에서Dans la serre>, 1887~88년 사이에 그려진 쇠라의 <서커스 선전 공연Parade de cirque>, 1900년경에 그려진 세잔의 <소나무와 바위Pins et roch-ers>가 그 주요 작품에 속하며, 그리하여 이 책의 통시적 축을 따라 약 10년 간격으로 구획된 대상들은 각각의 장에서는 대략 공시적으

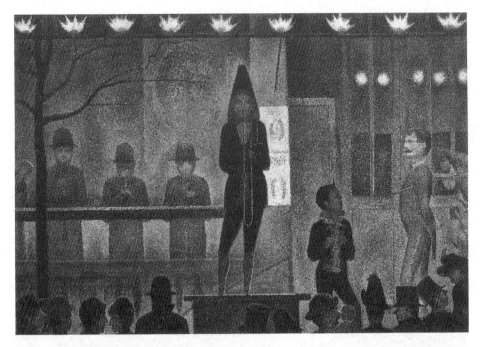

조르주 쇠라, <서커스 선전 공연>, 1887~88년.

로 제시되고 있다.

『관찰자의 기술』에서 나는 관찰자의 역사적 구성과 시각적 실천
에서 1870년대와 1880년대의 모더니즘 회화가 여러 면에서 시대적
전환점이 된다고 간주하는 관습적인 설명들에 도전했는데, 그러한
입장은 여기서도 마찬가지임을 확언해둔다. 즉, 시각적 모더니즘은
시각성 및 관찰하는 주체와 관련해 **이미 재구성되어 있던** 기술과 담
론 들의 **장** 속에서 형성된 것이다.[8] 하지만 이는 앞서 언급한 작품들

8　[옮긴이] 『관찰자의 기술』에서 크레리는 시각과 관련된 중대한 변화는 이미 19세기 초에, 구
　　체적으로는 1820년대에 진행되었다는 주장을 펼친 바 있다.

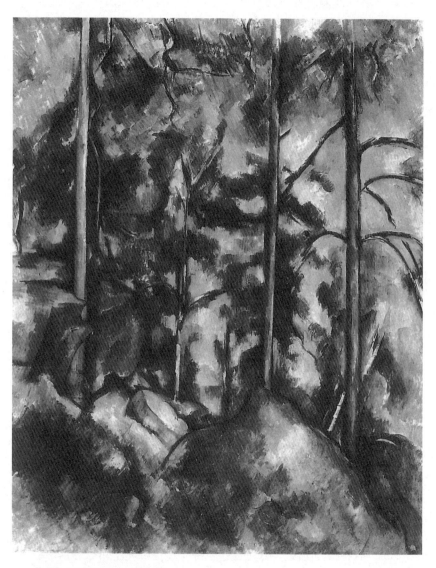

폴 세잔, <소나무와 바위>, 1900년경.

을 검토하지 않아도 무방하다는 뜻은 아니다. 19세기 초반에 등장한 주관적, 생리학적 시각 모델이 낳은 **귀결**과 반향을 조사하는 작업은 이러한 작품들을 통해 이루어지며, 이들 작품은 이러한 역사적 변형이 낳은 구속 조건뿐 아니라 새로운 창조적 지평을 고려하는 작업에서도 핵심적이다. 그러나 이 기획에서 내가 예술 작품들에 그토록 중요성을 부여하고 있다 해도 그것들에 어떤 식으로건 존재론적 특권을 할당하고픈 생각은 없다. 이 책은 정반대 가정에서 출발한다. 나는 심미적으로 결정된 관조나 몰입을 따로 떼어내어 고찰하는 작업의 타당성에 문제 제기하기 위해 주의라는 사안을 고려하려는 것이다. 주의와 관련된 실천들의 장은 하나의 불균질한 표면을 제공하는데, 이러한 표면 위에서 담론적 대상, 물질적 실천, 재현적 인공물 들은 질적으로 다른 층을 점유하고 있는 것이 아니라 권력의 효과와 새로운 유형의 주체성을 산출하는 일에 동등하게 관여한다. 예술 작품들에 내재한다는 제1의 의미나 '진정한' 의미를 재발견하는 일에 내가 관심을 두지 않는 것은 바로 이 때문이다. 그보다 나는 이러한 작품들을 검토함으로써 그것들의 **외부**에 존재하는 장을 구성하고, 이러한 외부와의 연결고리들을 다양화하고, 이 그림들의 "복수성에 주의를 기울이고" 싶은데, 이 그림들 속에서 "모든 것은 끊임없이 그리고 거듭해서 의미화된다."[9]

하지만 이를테면 쇠라의 작품을 내가 언급한 어떤 담론적 대상들과 어떤 제도적 공간들의 징후로, 또는 그것들에 의해 결정되는 것으로 자리매김하려는 의도는 없다. 내가 주장하려는 바는, 어떤 작

9 Roland Barthes, *S/Z*, trans. Richard Miller(New York: Hill and Wang, 1974), pp. 11~12.

품들, 그리고 그것들이 근거하고 있는 특수한 미학적 실천들은 동일한 사건장을 **구성하는** 요소들이라는 것, 다시 말하자면 서로 연관된 문제들의 **근원적** 형성물들이라는 것이다. 따라서 이 시기에 이루어진 발전을 재고하기 위해 마네, 쇠라, 세잔 같은 인물들을 활용하는 것은 결코 임의적이지 않다. 이들 각각은 지각장 내에서의 붕괴, 공백, 균열에 독자적으로 대처하는 일에 관여했다. 주의와 관련된 지각의 비결정성에 대한 이들 각자의 발견은 전례 없는 것이었으며, 지각의 불안정성이 어떻게 지각 경험과 재현적 실천을 재발명하는 기초가 될 수 있는지에 대한 발견에서도 그러했다. 모네, 그리고 그만큼은 아니더라도 드가 또한 여기 포함할 수 있었겠지만, 기획의 규모를 조절하기 위해 생략했다. 각각의 회화 작품들을 선택한 이유는 논의 과정에서 밝혀지겠지만, 간단히 언급해두자면 이 작품들이 공유하고 있는 것은 지각의 종합이라는 일반적 문제, 그리고 서로 밀접히 관련된 주의의 결속 및 해체 가능성에 대한 관심이다. 더불어, 이 그림들에 나타난 공간감이 희박한 (그러나 평면적이지는 않은) 이미지들이 새로이 떠오른 '리얼리즘'의 기계적 형식 및 시지각적 핍진성과 얼마나 불가분의 관계를 맺고 있는지에도 나는 관심이 있다.

궁극적으로 이 책이 예술보다는 지각의 재고 및 재구성에 대한 것임을 굳이 강조할 필요는 없을 터인데, 지각의 영역에서는 예술적 실천들이 중요하기는 하지만 그렇다고 해서 제1의 유일한 구성 요소라고는 할 수 없다. 이런 이유로 나는 이 회화 작품들을 몇몇 익숙한 예술사적 해석틀로부터 분리해내고자 했으며, 선형적이고 역사적인 운동과 양식 들의 궤적을 따르는 단절 및 연속성과 이들 작

품이 맺는 관계라는 측면에서 이루어지는 어떤 의미심장한 '수직적' 설명들도 배제했다. 그보다는 질 들뢰즈와 몇몇 다른 이들을 따라, 매우 다른 지점들을 점유하는 서로 다른 종류의 대상들 간의 횡단적 관계들을 강조했다. "철학, 예술, 그리고 과학은 상호 공명하고 서로 교환되는 관계를 맺지만, 그것은 언제나 내적 이유들 때문"[10]이라는 들뢰즈의 명제는, 기계적이거나 생물학적인 영향 개념과 '고급'과 '저급' 문화에 대한 낡아빠진 구분에 의존하지 않고 이질적인 문화적 인공물들의 동시적이면서 자율적인 공존에 대해 사유하는 방법을 제공해준다.

본서의 제목은 내용에 대해 기술하는 것 못지않게 여러 뜻을 환기하기 위해 지은 것이다. 내게는 **정지**suspension[11]라는 단어가 주는 다양한 울림이 중요했다. 우선, 나는 유예된suspended 상태, 즉 지나치게 몰입한 나머지 통상적인 조건에서 벗어나버린 보기나 듣기를 암시하고 싶었는데, 이로써 그 상태는 시간으로부터 빠져나와 맴도는 유예된 시간성이 된다. 사실 **주의**attention라는 단어의 어원은 '긴장tension' '늘어남' '기다림' 등의 의미와 공명한다. 이는 고착의 가능성을, 경탄하거나 관조하는 가운데 무언가를 붙들게 될 가능성을

10 Gilles Deleuze, *Negotiations*(New York: Columbia University Press, 1995), p. 125.

11 [옮긴이] 이 책의 원제는 'Suspensions of Perception'이다. 본문에서 크레리가 언급하고 있는 바와 같은 뜻을 모두 살려 'suspension'을 번역하기는 쉽지 않은데, 나는 이를 '정지'로 옮겼다. '停'(정)이라는 한자에는 '멈추다' '(일시적으로) 머물다' '휴식하다' 등의 뜻이 있다. '止'(지)라는 한자에는 '그치다'나 '그만두다'의 뜻이 있는데 한편으로는 '명경지수明鏡止水'의 사례에서 보듯 '고요하다'라는 뜻도 있다. 이처럼 온전히는 아니더라도 본문에서 크레리가 설명하는 'suspension'이라는 단어의 의미망과 중첩되는 영역이 적지 않다 생각해 '정지'를 역어로 택했다. 다만, 크레리는 이 책에서 'suspend'와 'suspension'이라는 표현을 줄곧 중의적으로 쓰고 있지 않아 그때마다 문맥에 맞게 적절히 번역해 독서에 불편이 없도록 했으며 필요한 경우에는 원어를 병기해두었다.

24

함축하며, 이때 주의를 기울이는 주체는 부동적이면서도 일체의 것들과 무연하다. 하지만 정지는 말소 내지는 중단이기도 한데, 여기서 나는 지각 자체를 부정해버리기까지 하는 어떤 장애를 가리키고 싶었다. 왜냐하면 이 책 전체에 걸쳐 몰입인 **동시에** 부재나 지연일 수 있는 지각 개념에 관심을 두고 있기 때문이다. 이 책에서 나는 이처럼 모순적인 구성물로서의 지각을 검토하려 했으며, 그것은 지각을 시각의 항구적인 책략들 가운데 일부로 취급하는 거창한 방식을 통해서가 아니라 지각이 역사적으로 출현하기 위한 가능성의 조건들을 탐사하는 방식으로 이루어질 것이다. 이러한 조건들의 고고학이 곧 우리 자신의 현재와 그 기술-제도적 세계의 전사前史와 동의어라는 점을 굳이 지적할 필요는 없을 듯하다.

차례

제1장

근대성과 주의의 문제

이 과정이 끊임없이 계속되는 것, 즉 가치가 하나의 형태에서 다른 형태로, 혹은 전체 과정의 한 국면에서 다른 국면으로 막힘없이 유동적으로 넘어가는 것은 자본에 기초한 생산에서 기본적인 조건으로 나타난다.

──카를 마르크스, 『정치경제학 비판 요강』

거의 모든 철학적 문제들은 2천 년 전에 그러했던 것과 마찬가지 형식의 질문을 또다시 제기한다. 어떤 것이 그것과 상반되는 것으로부터 비롯되는 것은 어째서인지, 예를 들면 합리적인 것이 불합리한 것으로부터, 의식이 죽음으로부터, 논리가 비논리로부터, 무관심한 관조가 탐욕스러운 욕망으로부터, 타자를 위한 삶이 에고이즘으로부터, 진리가 오류로부터 비롯되는 것은 어째서인지 말이다.

──프리드리히 니체, 『인간적인 너무나 인간적인』

지각의 역사에서 19세기에 이루어진 가장 중요한 발전 가운데 하나는 1810년부터 1840년 사이에 여러 폭넓은 분야에서 주관적 시각subjective vision의 모델이 비교적 갑작스레 출현한 것이다. 몇십 년에 걸친 기간 동안, 시각에 관한 지배적 담론과 실천 들이 고전적

시각성의 체제와 효과적으로 단절되면서 시각의 진리는 신체의 밀도와 물질성 속에 단단히 자리 잡게 되었다.[1] 이러한 전환에 따른 귀결들 가운데 하나는 시각의 기능이 관찰자의 복합적이고 우발적인 생리학적 구조에 의존하게 되었다는 점인데, 이로써 시각은 불완전하고 신뢰할 수 없는 것이 되었고, 때로는 임의적인 것으로 표명되었다. 19세기 중엽 이전에 이미 과학·철학·심리학·예술에 걸친 광범위한 작업들은 시각이, 혹은 어떤 감각이건, 본질적으로 객관적이고 확실한 것이라고 더는 주장할 수 없음을 다양한 방식으로 받아들이고 있었다. 지각적 경험이 한때 지식의 토대와 맺었던 특권적 관계를 떠받치던 일차적 보증 능력을 상실하게 된 인식론적 불확실성 일반의 윤곽은, 1860년대 무렵까지 헤르만 폰 헬름홀츠, 구스타프 페히너 등 많은 이들의 과학적 작업을 통해 규명되었다. 이 책은 지각과 관련된 이러한 새로운 진리와 불확실성이 그 속에서 경합하고 재구성된 문화적 환경의 몇몇 구성요소들을, 1870년대 말부터 시작된 시각적 모더니즘 그리고 근대화되고 있던 대중적 시각 문화 양쪽 내부에서 검토한다.

주관적 시각이라는 관념—우리의 지각 및 감각 경험은 외부적 자극의 특성보다는 우리 감각기관의 구성과 기능에 의존한다는 개념—은 역사적으로 자율적 시각이라는 개념들이 등장하게 되는 조건 가운데 하나였는데, 이는 지각적 경험이 외부 세계와 필수적으

1 나의 책 『관찰자의 기술: 19세기의 시각과 근대성』(임동근·오성훈 외 옮김, 문화과학사, 2001)을 보라. Jonathan Crary, *Techniques of the Observer: On Vision and Modernity in the Nineteenth Century*(Cambridge: MIT Press, 1990). 푸코의 작업에서 추론하여, 나는 1660년에서 1800년에 이르는 시기에 나온 시각에 대한 이론 및 실천 들을 기술하기 위해 **고전적**이라는 단어를 사용했는데, 이것들은 부분적으로나마 19세기까지 지속되었다.

로 맺고 있던 연관으로부터 떨어져 나옴(혹은 해방됨)을 뜻한다. 이와 더불어 중요한 것은, 온전히 육화된embodied[2] 관찰자의 작동 방식에 대한 지식이 빠르게 축적되면서 규범화하고 수량화하는 학문적 절차들로 시각을 다룰 방법들이 알려졌다는 점이다. 시각에 관한 경험적 진리의 장소를 일단 신체 내부에 두고 나니, 시각은 (그리고 다른 감각들도 마찬가지로) 외부적 조작과 자극의 기술을 통해 병합하고 통제할 수 있는 것이 되었다. 이야말로 19세기 중반에 등장한 정신물리학이라는 과학의 중대한 성취였는데, 이는 감각을 명백히 측정 가능한 것으로 만듦으로써 인간적 지각을 수량화 가능한 추상적 영역으로 밀어 넣었다. 이런 방식으로 파악된 시각은 여러 다른 근대화 절차들과 양립 가능한 것이 되었는데, 때는 마침 어떤 규범화 절차도 넘어서는, 근본적으로 합리적 파악이 불가능한 시각적 경험의 가능성이 막 개시되던 무렵이기도 했다. 이러한 발전들은 바야흐로 삶과 기술 사이의 어떤 질적 차이도 사라져버리기 시작한 19세기 후반의 중대한 역사적 전환의 일부였다. 내부와 외부를 확연히 갈라놓았던 구분이 해체된 것은 근대적 스펙터클 문화가 등장하는 조건이자 미학적 경험의 가능성들이 극적으로 확장되는 조건이 된다. 지각을 (그리고 이전까지는 '정신적'인 것이라 가정되었던 과정과 기능 들을) 신체의 두터움 속에 재정위하는 것은 인간적 시각을 기계적 배치의 구성요소로 도구화하기 위한 전제 조건이었다. 하지만 19세기 후반에 유럽 예술계에서 시각적 창안과 실험이 놀랄 만큼 터져 나오게 된 것도 바로 이 때문이었다.

2 [옮긴이] 이 개념에 대해서는 서론의 주 4를 참고.

19세기 말 이후 더욱 구체적으로, 그리고 최근 20년 동안[3]에는 점진적으로, 자본주의적 근대성은 감각적 경험의 조건들을 끊임없이 개조해왔고, 이는 지각 수단의 변혁이라 할 만한 것을 이루어냈다. 지난 한 세기 동안 지각의 양상들은 줄곧 항구적인 변형 상태에, 달리 말하자면 위기 상태에 처해왔고 여전히 그러하다. 어떤 지속적 특성도 없다는 점을 제외하면 20세기의 시각에는 어떤 지속적 특징도 없었다고 할 수 있다. 오히려 그것은 새로운 기술적 관계들, 사회적 편성들 및 경제적 원칙들에 적응 가능한 유형 속에 끼워 넣어졌다. 예컨대, 우리가 일반적으로 영화·사진·텔레비전이라 부르는 것은 점점 더 빠르게 이루어지는 대체 및 노후화의 연쇄 속에 있는 일시적 요소들이자 정신없이 돌아가는 근대화 작업의 일부분이다.

　　자본의 역동적 논리로 인해 안정적이고 지속적인 어떤 지각 구조도 극적으로 파헤쳐지기 시작하던 바로 그때, 그러한 논리는 규율적인 주의력의 체제를 도입하려 시도했다. 19세기 말의 인간 과학 및 특히 발생기에 있던 과학적 심리학의 영역에서 **주의**라는 문제는 근본적 쟁점이 된다. 이러한 문제의 핵심은 감각 입력sensory input으로 점점 포화 상태에 달한 사회적·도시적·심리적·산업적 영역의 등장과 직접적으로 관계되어 있었다.[4] 부주의를 낳은 것은 종종 노

3　[옮긴이] 이 책이 출간된 시점을 고려하면 20세기의 마지막 20년을 뜻한다.

4　내 친구들이나 가까운 동료들은 잘 알고 있다시피, 나는 1980년대 말부터 주의라고 하는 역사적이고 문화적인 문제에 관심을 기울여왔고, 관심 주제들 가운데 몇몇을 다음의 글에서 처음으로 다루었다. Jonathan Crary, "Attention, Spectacle, Counter-Memory," *October* 50(Fall 1989), pp. 97~107. 이 책 제1장의 앞부분과 제2장의 일부는 다음의 글에 실린 바 있다. Jonathan Crary, "Unbinding Vision," *October* 68(Spring 1994), pp. 21~44. 그리고 Jonathan Crary, "Attention and Modernity in the Nineteenth Century"는 다음의 책에 수록되었다. Caroline Jones and Peter Galison, eds., *Picturing Science, Producing*

동의 근대적 배치들 자체였음에도, 특히 대규모로 산업화된 새로운 생산양식의 맥락 속에서 부주의는 위험하고 심각한 문제로 다루어 지기 시작했다.[5] 근대성의 결정적 국면 가운데 하나를 주의력의 지속적인 위기로 보는 것도 가능한데, 여기서 변화하는 자본주의적 편성들은 끝없이 잇따르는 새로운 생산물들, 자극의 원천들, 정보의 흐름들을 통해 계속해서 주의집중과 주의분산을 새로운 한계와 문턱으로 밀어 넣으며, 지각을 관리하고 규제하는 새로운 방법들로 응수한다. 지안니 바티모가 언급한 대로 "커뮤니케이션 현상들이 강화되고 정보의 유통이 점점 눈에 띄게 증가하는 것은 […] 단지 근대화의 여러 국면들 가운데 하나가 아니라 어떤 점에서는 이 과정의 핵심이자 의미 자체다."[6] 하지만 한편으로 역사적 문제로서 주의는 사회적 규율의 전략들로 환원될 수 없는 것이기도 하다. 앞으로 논하겠지만, 주의를 기울이는 능력이라는 측면에서 주체를 표명하다 보면, 더불어 그러한 규율적 원칙들에 순응할 수 없는 주체를 풀어놓게 된다.

칸트 이후 근대성의 인식론적 딜레마 가운데 하나는 파편화되고

Art(New York: Routledge, 1998), pp. 475~99.

5 마르크스의 논의에 따르면 1840년대까지만 해도 공장 관리자들은 "노동자들의 각성 상태와 주의의 정도를 향상하는 것은 매우 힘들다"는 점을 알고 있었으며 근무 시간을 단축함으로써 노동자의 주의력 부담을 덜어주는 편이 생산성을 향상시킨다는 점 또한 알고 있었다. Karl Marx, *Capital*, vol. 1, trans. Samuel Moore and Edward Aveling(New York: International, 1967), pp. 410~12. 19세기 전반기에 도덕적 규율에 따라 가부장적으로 조직되었던 노동이 한층 합리적인 생산과 시간 관리로 이행하게 된 과정에 대해서는 다음 글을 보라. Michelle Perrot, "The Three Ages of Industrial Discipline in Nineteenth-Century France," in John M. Merriman, ed., *Consciousness and Class Experience in Nineteenth-Century France*(New York: Holmes and Meier, 1979), pp. 149~68.

6 Gianni Vattimo, *The Transparent Society*, trans. David Webb(Baltimore: Johns Hopkins University Press, 1992), pp. 14~15.

원자화된 인지적 장場 내에서 인간의 종합 능력을 정의하는 일이었다. 1850년대에 널리 보급된 입체경에서부터 1890년대에 나타난 영화의 초기 형식들에 이르기까지 특수한 종류의 지각적 종합을 요구하는 다양한 기술들이 발달함에 따라 19세기 후반에 이러한 딜레마는 특히 첨예해졌다. 19세기에 이르러 칸트가 그의 첫 비판서에서 상론한 초월론적transcendental 입장과 그것의 선험적a priori 종합의 범주들은 점차 무너지게 된다. 칸트의 주장에 따르면 모든 가능한 지각은 [다른 어떤 것에도 의존하지 않고 스스로 정당화되는] 자기원인으로서의 근원적인 종합적 통일의 원리를 통해서만 발생하는 것으로, 이는 시각을 비롯한 어떠한 경험적 감각도 넘어선 곳에 자리하는 것이었다. "경험적 개념들에 따른 종합의 통일은 이러한 개념들이 통일의 초월론적 기반에 기초하고 있지 않다면 전적으로 우연적인 것이 될 터이다. 그러한 기초가 없다면 현상들이 영혼에 밀려드는 일이 벌어지게 된다. [⋯] 보편적이고 필연적인 법칙들에 따른 연관이 결여되면, 지식이 대상들과 맺는 모든 관계는 사라질 것이다."[7] 인지에 어떤 선험적 통일을 보장해주던 철학이 무너지고 나자 (혹은 칸트 이후의 관념론에서 자신의 통일성을 세계에 부여해온 자아의 가능성이 지탱될 수 없게 되자) '현실의 유지'라는 문제는 점차 우발적이고 단순한 심리적 종합 능력 내지는 연합 능력의 기능이 되었다.[8] 칸트가 말한 통각apperception의 초월론적 통일이

7 Immanuel Kant, *Critique of Pure Reason*, trans. Norman Kemp Smith(New York: St. Martin's, 1965), p. 138.

8 빅토르 쿠쟁(1792~1867)의 다음과 같은 말은 인식론의 영역에서 '심리적인' 설명이 등장하는 것에 대한 당혹감을 폭넓게 예시하고 있다. "이성의 법칙들이 이제 인간적 조건에 따라 상대적일 뿐인 법칙들로 강등되자마자, 그러한 법칙들이 포괄하는 전체 영역은 우리의 개인적

쇼펜하우어에 의해 의지로 대체된 것은 숱한 여파를 낳은 사건이었는데, 왜냐하면 이는 지각된 세계의 전체성이 더 이상 **법칙**의 필연적인 산물이 아니라 언제든 바뀔 가능성이 있는 데다 주체의 통제 바깥에 있는 외부적 힘들까지 포함하는 여러 **힘들의 관계**에 의존하는 것임을 함축하고 있었기 때문이다.[9] 어떤 능력, 어떤 작용, 혹은 어떤 기관을 통해 의식적 사고의 복합적인 일관성이 산출되거나 허용되는지를 알아내는 것은 여러 사상가에게 긴급한 일이 되었다.[10] 종종 의식의 분열이라 지칭되곤 했던 종합 능력의 실패나 오작동은 19세기 말에는 정신병 및 다른 정신병리학과 결부되었다. 하지만 사람들이 흔히 퇴행적이거나 병리적인 지각의 해체라고 부른 것은 사실 주체가 시각장[11]과 맺는 관계가 근본적으로 바뀌고 있음을 나타내는 증거였다. 예컨대, 베르그송의 작업이 보여주는 종합의 새로운 모델들은 무매개적 감각 지각들을 기억의 창조적 힘들과 결속

본성의 범위에 의해 제한되며, 최대한 폭넓게 영향을 미친다 해도 언제나 지울 수 없는 주관적 특성의 표식을 띤 채로 기껏해야 거부하기 힘든 신념들을 낳을 뿐 독자적인 진리들을 낳지는 못한다." Victor Cousin, *Elements of Psychology,* trans. Caleb Henry(New York: Ivison & Phinney, 1856), pp. 419~20.

9 Arthur Schopenhauer, *The World as Will and Representation*(1844), trans. E. F. J. Payne(New York: Dover, 1966), vol. 2, p. 137.

10 클라우스 퀸케에 따르면, 1850년 무렵까지 여러 칸트 주석가들은 종종 신경학적 기질이라는 개념을 통해 "선험적 형식들을 '생득적인 마음의 법칙들'로 바꾸어놓았다." Klaus Köhnke, *The Rise of Neo-Kantianism: German Academic Philosophy Between Idealism and Positivism,* trans. R. J. Hollingdale(Cambridge: Cambridge University Press, 1991), p. 98. 퀸케는 특히 1870년대에 알로이스 릴과 헤르만 코엔 같은 신칸트주의자들의 작업에서 '선험성apriority'에 대한 물음이 끈질기게 지속된 것과 관련해 귀중한 논의를 제공하고 있다.

11 [옮긴이] 눈이 미치는 범위를 가리키는 'visual field'(혹은 'field of vision')는 통상 시야 또는 시계로 번역된다. 그런데 크레리는 이 용어를 역사적이고 사회적인 산물인 시각성visuality을 구성하는 다양한 힘들이 교차되는 장이라는 의미에서 쓰고 있어, 이를 강조하기 위해 본 역서에서는 '시각장'이라고 옮겼다.

하는 작업을 포함한다. 빌헬름 딜타이는 창조적 종합과 융합의 형식들에 대해 상세히 논하기도 했는데 이러한 형식들은 인간의 상상력이라는 활동에 특유한 것이다. 니체에게 종합은 이제 진리를 구성하는 것이 아니라 한없이 창조적이면서 변화하는 특성을 띤 힘들이 그때그때 연합하는 것이었다.

미국 심리학자 G. 스탠리 홀은 1883년에 쓴 글에서 이러한 우발성을 지식의 조건으로 수용하는 일이 가져올 영향에 대한 비판적인 성찰을 남겼다. "삶을 통해 마음이 양성되는 것은 그저 특정한 자리나 국면에서일 뿐이고, 이러한 것들은 연상적이고 통각적인 과정들을 통해 대단히 불완전하게 엮여 있어서 그것들 가운데 하나를 특별히 강조하다 보면 훨씬 더 고립되는 결과를 초래하게 되어, 궁극적으로 자기 방향성을 상실하고 서서히 퇴화와 해체가 진행되는 것일까?"[12] 1880년대와 1890년대의 제도적 심리학에서, 지각들을 종합하여 기능적인 전체로 묶음으로써 분열의 위협을, 혹은 칸트가 "영혼에 밀려드는" 지각들이라 보았던 것들의 위협을 막는 능력은 심리적 정상성의 일부를 구성하는 것이었다. 독일의 심리학자인 오스발트 퀼페는 주의 능력이 없다면 "의식은 외부의 인상들에 휘둘리게 될 것이며 […] 우리를 둘러싸고 있는 것들의 소란스러움으로 인해 사유란 불가능해질 것"[13]이라고 주장했다. 생리학적으로 볼 때 기묘하기 짝이 없고 모순투성이인 시각 그 자체의 작동은 감각 자

12 G. Stanley Hall, "Reaction Time and Attention in the Hypnotic State," *Mind* 8(1883), pp. 171~82.

13 Oswald Külpe, *Outlines of Psychology*(1893), trans. Edward Bradford Titchener(London: Sonnenschein, 1895), p. 215.

료들을 엮어주는 주의의 '법적인' 개입이 없이도 충분히 확실하게
기능할 만큼 엄정하지 못했다.[14]

　반反근대주의자인 막스 노르다우는 주의력의 실패를 반사회적
행동과 연관 지은 가장 대중적인 글들을 쓴 필자들 가운데 하나이
기는 했지만, 그의 비판은 테오뒬 아르망 리보처럼 보다 냉철하고
과학적인 권위자들의 작업을 뒷받침하는 사회적 결정론과 그리 멀
리 떨어져 있는 것도 아니었다.

　　　정신적으로 약해져 히스테리컬한 사람들의 두뇌 활동은 주의
　　　가 이를 돌보고 통제하지 않으면 변덕스럽고 목표나 목적이 없
　　　는 것이 된다. 무제한적인 연상의 유희를 통해 이런저런 표상[15]
　　　들이 의식에 소환되어 거기서 자유로이 마구 날뛰게 된다. 그것

14　1880년대에 예일대학교 심리학 교수인 조지 트럼불 래드는 '망막적'인 것은 인지적으로 부
　　　적절하다고 주장했다. "망막에 맺히는 많은 상들과 관련된 해석은 둘 이상일 수 있다. 이 가
　　　운데 어느 해석이 선택되느냐는 완전히 정확하게 정의하기는 힘든 다양한 상황들에 달려 있
　　　다. […] 눈을 감았을 때 망막 자체의 빛으로 인해 보이게 되는 상에 나타나는 색점과 윤곽선
　　　들의 효과를 연구해본 사람이라면 누구든 이러한 상에 대한 해석이 명백히 제멋대로라는 것
　　　을 알고 있다. 이는 특히 주의가 얼마간 흐트러졌을 때, 예컨대 몽상이나 꿈에 빠져들었을 때
　　　그러하다. 꿈이라는 현상을 만들어내는 '재료'의 대부분은 '망막장'의 조건에 의해 제시되고
　　　통제되는 것이다. 이 모든 경우에서 환영을 떨쳐내고 도식schema이 얼마나 빈약한 것인지
　　　를 깨닫기 위해 필요한 것은 **그저 더 예리하게 주의를 기울이고** 사물들을 보다 객관적으로 보
　　　는 것뿐인데, 여기서 도식에 대해 말하자면, 우리가 연상과 재생을 통해 우리의 감각적 현시
　　　들presentations을 구성해내는 것은 바로 이로부터다." George Trumbull Ladd, *Elements
　　　of Physiological Psychology*(New York: Scribner's, 1887), pp. 446~47. 강조는 필자.

15　[옮긴이] 본 역서에서는 이 단어가 사용되는 문맥을 고려하여 '재현'으로 옮기기도 하고 '표
　　　상'으로 옮기기도 했다. 시각 연구와 관련된 문헌들에서 'representation'은 종종 '재현'으로
　　　번역되며 본 역서에서도 이러한 관행을 따랐다. 반면, 이것이 특별히 의식에 떠오른 심리적
　　　상과 관련된 경우, 그리고 철학적 인식론 및 과학철학의 문맥에서 사용된 경우에는 '표상'으
　　　로 번역했다. 크레리가 양쪽 의미를 모두 염두에 두고 쓰거나 인용했다고 판단되는 경우에는
　　　'재현[표상]'으로 표기했다.

들은 저절로 자극되고 또 소멸된다. 의지는 그것들을 강화하거나 억누르는 일에 개입하지 않는다. [⋯] 이때 나약함이나 주의의 결핍은 무엇보다 객관적 세계와 관련해서, 그리고 사물의 성질 및 그것이 다른 사물들과 맺는 관계와 관련해서 잘못된 판단을 초래한다. 의식은 외부 세계에 대해 왜곡되고 흐릿한 관점을 지니게 된다. [⋯] 문화, 그리고 자연적인 힘들에 대한 지배는 전적으로 주의의 결과다. 반면, 모든 실수와 미신은 주의의 결핍으로 인해 초래되는 것이다.[16]

노르다우에게, 그리고 그보다는 덜하지만 다른 많은 이들에게도, 주의는 자유로운 연상이 초래할 수 있는 잠재적으로 분열적인 모든 형식들을 억누르고 규율하는 방책이었다. 아마 보다 전형적인 예는 1880년대에 영국 심리학자 제임스 캐피가 쓴 다음과 같은 말일 것이다. "이러한 기능의 심리학적 중요성에 대해 자세히 설명할 필요는 없다. 그것은 다른 모든 정신적 능력들의 기초가 된다고 할 수 있다. 그것은 의식이 어떤 특정한 방향으로 초점을 맞추게끔 한다. [⋯] 그것이 없다면 무의미한 몽상이 일관성 있는 사고의 자리를 대신 차지하게 될 것이다."[17] 이렇게 해서 주의는 주체가 정돈되고 생

16 Max Nordau, *Degeneration*(1892; New York: Appleton, 1895), p. 56. 노르다우의 작업에 앞서 해당 주제에 대한 수많은 보다 '과학적인' 연구들이 있었다. 헨리 모즐리는 주의력 결핍을 비롯한 정신적 약화를 보다 광범하게 보편적으로 그리고 퇴화의 방향으로 진행되는 쇠퇴 과정이라는 맥락에서 논의했다. Henry Maudsley, *Body and Will*(New York: Appleton, 1884). 이러한 텍스트들에 대한 검토는 다음의 책을 참고. Daniel Pick, *Faces of Degeneration: A European Disorder, c. 1848-1918*(Cambridge: Cambridge University Press, 1989).

17 James Cappie, "Some Points in the Physiology of Attention, Belief and Will," *Brain* 9(July

산적인 세계를 유지하기 위해 다른 것들을 배제하면서 감각장場의 어떤 내용물들만을 선택적으로 고립시킬 수 있는 상대적 능력을 가리키는 애매한 방법이 되었다.

*

분명 주의 및 주의력이라는 개념은 19세기 훨씬 이전에도 여러 곳에 존재하고 있었으며 이는 성 아우구스티누스와 초기의 교부들로까지 거슬러 올라가는데, 그 역사를 개괄하는 것만 해도 엄청난 일이 될 것이다.[18] 이 책에서 내가 목표로 삼고 있는 것은 19세기 후반에 주체성이 근대화되는 과정에서 주의가 어떻게 근본적으로 새로운 대상이 되었는지를 보여주는 것이다. 19세기 이전까지만 해도,

1886), p. 201.

18 아우구스티누스는 인간의 주의는 신적인 앎과는 달리 본질적으로 시간성을 띠는 것으로 특징지었다. "신의 주의는 하나의 사고에서 다른 사고로 이행하지 않는다. 그가 알고 있는 모든 것은 그의 비육체적인incorporeal 시각에 동시에 현존한다. 시간의 제약을 받는 어떠한 앎의 작용들 없이도 그는 시간 속에서 벌어지는 사건들을 안다." St. Augustine, *City of God*, trans. Henry Bettenson(London: Penguin, 1972), p. 452. 아우구스티누스적 요소들 가운데 몇몇은 그보다 훨씬 이후에 말브랑슈가 주의에 대해 논할 때 다시 등장하는데, 이 점을 제외하면 말브랑슈의 논의는 17세기 말 프랑스의 데카르트적 지적 환경의 산물이다. 유럽에서 이루어진 지각의 존재론을 향한 중요한 시도들 가운데 하나로, 말브랑슈는 주의의 근본적인 양가성에 대해 개괄했는데, 이유인즉 주의는 열정 및 감각 들과 지나치게 얽혀 있어서 마음을 "순수하게 지적인 진리들에 대한 관조"로부터 딴 데로 돌릴 수 있기 때문이다. "그럼에도 열정들, 감각들 혹은 몇몇 다른 특정한 변이들 없이는 영혼이 존재할 수 없으므로, 우리는 이러한 변이들을 통해서라도 우리 자신이 좀더 주의 깊은 존재가 되게끔 거기서 부득이 도움을 끌어내야 한다." Nicholas Malebranche, *The Search after Truth*(1675), trans. Thomas M. Lennon and Paul J. Olscamp(Cambridge: Cambridge University Press, 1997), pp. 413~18. "시간과 창조"라는 글에서 코르넬리우스 카스토리아디스는 아우구스티누스와 후설의 주관적 시간 개념에서 주의의 중요성에 대해 논한 바 있다. Cornelius Castoriadis, *World in Fragments*, trans. David Ames Curtis(Stanford: Stanford University Press, 1997), pp. 374~401.

제1장 근대성과 주의의 문제

대개의 경우 주의는 교육, 자아 형성, 예절, 교수법 및 기억술 혹은 과학적 연구 등의 문제에서 지엽적인 가치만을 지녔다.[19] 주의가 철학적 성찰의 대상이 될 때조차 그것은 마음과 의식에 관해 설명하는 데 주변적이거나 기껏해야 부차적인 문제였을 뿐이며, 주의는 마음과 의식의 구성을 좌우하는 것이 아니거나 마음과 의식 내부에서 동등한 중요성을 띠고 상호 의존적으로 얽혀 있는 여러 능력들 가운데 하나로만 간주되었다.[20] 예컨대, 주의라는 개념은 콩디야크

19 데카르트는 『정념론』에서 **경탄**admiration 혹은 경이에 대해 논하면서 우리와는 근본적으로 다른 역사적 시기에 속한 주의의 체제와 관련된 몇몇 조건들을 명시하고 있다. René Descartes, *The Philosophical Writings of Descartes,* vol. 1, trans. John Cottingham et al.(Cambridge: Cambridge University Press, 1985), pp. 354~56. "특히 경이와 관련해서, 그것은 이전에 우리가 몰랐던 것들을 기억을 통해 배우고 간직하게끔 한다는 점에서 유용하다고 할 수 있다. 왜냐하면 우리는 별나고 기묘하게 비치는 것에만 놀라기 때문이다. [⋯] 이전에 우리에게 알려지지 않았던 무언가가 처음으로 우리의 지성이나 감각 앞에 나날 때, 우리의 두뇌 속에서 그것에 대한 관념을 어떤 정념을 통해 강화하거나 특별한 주의와 성찰의 상태 가운데 의지로 고정된 우리의 지성을 적용함으로써 강화하지 않는다면 그것은 우리의 기억 속에 간직되지 못할 것이다." 다음의 글에서 이러한 경탄/경이의 전통에 관한 탁월한 설명을 찾아볼 수 있다. Lorraine Daston, "Curiosity in Early Modern Science," *Word and Image* 11, no. 4(October-December 1995), pp. 391~404. 특히 p. 401에 나오는 다음의 부분을 보라. "17세기의 자연철학자들은 종종 '탐구적인' 것을 '부지런한' 것과, '주의'를 '근면'과 짝지었다. 18세기 중반에 이르러 그것은 진지한 석학과 대단찮은 비전문가를 구분하는 도덕적 기준이 되었는데, 오직 전자의 부류만이 '주의의 활용'을 통해 '고상한 호기심'을 '작업 및 지속적인 응용'으로 변환해낼 수 있기 때문이었다. [⋯] 과학적 탐구에 긴요한 것으로 생각되었던 확고하고 예민한 주의는 호기심 없이는 느슨해지는 것이고, 이러한 호기심은 경이를 통해 촉발되는 것이었다. 이처럼 대가다움의 정점과 결부된 주의는 지적인 홀림에까지 이르게 된다." 호기심과 주의를 역사적으로 다룬 다음의 책들을 참고하라. Krzysztof Pomian, *Collectors and Curiosities: Paris and Venice 1500-1800,* trans. Elizabeth Wiles-Portier(Cambridge: Polity, 1990), pp. 57~64; Lorraine Daston and Katharine Park, *Wonders and the Order of Nature 1150-1750*(New York: Zone Books, 1998), pp. 311~28.

20 알브레히트 폰 할러, 토머스 하틀리 및 다른 이들의 작업에 대해 언급하면서, 칼 M. 필리오는 18세기 인식론적 사유의 핵심적 모델을 다음과 같이 요약했다. "지성은 연상을 통해 결합된 감각들로 구축된다. 감각들에 초점을 맞추는 주의는 이러한 감각들에서 유도된 관념들을 서로 비교할 수 있게끔 한다. 이성과 판단력의 정수는 둘 이상의 관념들을 비교하고 평가하는

[1715~1780]의 인식론에도 등장하지만 그는 그것을 반드시 **통일적으로** 작용해야 하는 정신적 삶에 기여하는 여러 요소들 가운데 하나로 고려했을 뿐인 반면, 내가 이 책에서 검토하고 있는 시기에 주의는 흩어져 있는 의식의 내용물에 일관성과 명료함을 부과하는 데 필수적이기는 하지만 허약한 것으로 간주되었다.[21] 이와 더불어, 콩디야크에게 주의란 감각의 **힘**에 달린 문제였고 주체에게 외부적인 사건의 효과였다. 이런 점에서 그는 감각을 수동적으로 수용하는 마음이라는 모델, 즉 주의라는 관념을 필요로 하지 않는 모델을 받아들인 18세기의 영국 철학자들과 전혀 다를 바가 없다. (로크, 흄, 버클리의 작업에서 주의라는 단어는 설령 등장한다 해도 미미한 의미를 띨 뿐이다.) 19세기 말에 표명된 주의 개념은 정신적 활동이란 얼마간 대상들의 항구성을 확립하거나 유지하는 인장 내지는 틀이라 보았던 18세기적 개념과는 전적으로 다른 것이다.[22] 주의의 문제

데 있다. 외부적 인상들이 부재하고 공통 감각 기관 내에 이미 보존된 관념들도 부재하는 가운데, 상상력과 기억은 현시presentation를 넌지시 보여준다. 이러한 모든 활동에서, 마음은 그것의 작용들 속에서 **그것에 위탁된 인상들을 통해** 결정된다." Karl M. Figlio, "Theories of Perception and the Physiology of Mind in the Late Eighteenth Century," *History of Science* 7(1975), p. 197. 강조는 필자.

21 Etienne Bonnot de Condillac, "Essay on the Origin of Human Knowledge," in *Philosophical Writings of Etienne Bonnot, Abbé de Condillac*, vol. 2, trans. Franklin Philip(Hillsdale, N.J.: Lawrence Erlbaum, 1987), pp. 441~55. 이성의 기초적 역할로서 통일 기능에 대해서는 다음의 책을 참고하라. Ernst Cassirer, *The Philosophy of Enlightenment*(Princeton: Princeton University Press, 1951), pp. 21~27. 주의와 다른 정신적 활동들에 대한 콩디야크의 '연극적' 모델에 관한 논의는 다음의 책을 참고. Suzanne Gearhart, *The Open Boundary of History and Fiction*(Princeton: Princeton University Press, 1984), pp. 161~99.

22 1천 페이지가 넘는 그의 논고에서, 존 로크는 주의에 대해 간략하게만, **보유**retention 능력의 하위 구성성분으로서 언급하고 있다. "주의와 반복은 어떤 관념들을 기억 속에 고정하는 데 큰 도움이 된다"(p. 194). "나타난 관념들을 [⋯] 주목하는, 말하자면 기억 속에 등재하는 것이 바로 주의다"(p. 299). John Locke, *An Essay Concerning Human Understanding*,

제1장 근대성과 주의의 문제

ATTENTION.

C L'attention

18세기 말에 출판된 감정 표현에 대한 샤를 르브룅의 논고에 수록된 '주의' 관련 삽화들.

에 대해 역사적으로 검토하다 보면, 우리는 주의라고 하는 근대 심리학적 범주가 라이프니츠와 칸트가 서로 다른 방식으로 중요하게 다루었던 통각 개념과 연속선상에 있다는 주장과 종종 마주치게 된다.[23] 그러나 정작 중요한 것은 19세기 후반의 주의 문제와 그보다 앞선 시기에 전개된 유럽적 사유에서 주의가 차지하고 있던 위치 사이에 분명히 존재하는 역사적 불연속성이다.

1st ed.(1690), vol. 1(New York: Dover, 1959). 마이클 박산달은 샤르댕의 회화와 로크의 판명함distinctness 개념과 관련해 주의에 대해 논한 바 있다. Michael Baxandall, *Patterns of Intention: On the Historical Explanation of Pictures*(New Haven: Yale University Press, 1985), pp. 74~104.

23 가령 다음을 보라. Gardner Murphy and Joseph K. Kovach, *Historical Introduction to Modern Psychology*, 3d ed.(San Diego: Harcourt, Brace, Jovanovich, 1972), pp. 23~24. "지난 250년 동안 이루어진 주의에 관한 연구에서 연속성과 다양성"(p. 24)을 찾아 내고 있는 다음의 역사적 조사 또한 참고하라. Gary Hatfield, "Attention in Early Scientific Psychology," in Richard D. Wright, ed., *Visual Attention*(Oxford: Oxford University Press, 1998).

앞서 지적했듯이, 주체성에 대한 논의에서 주의가 핵심적 문제로 부상하는 데 두 개의 중요한 조건들이 있었다. 첫째는 시각에 대한 고전적 모델들이 붕괴되면서 이러한 모델들이 가정하고 있던 안정적이고 세심한 주체가 붕괴된 것이다. 둘째는 인식론적 문제들에 대한 선험적 해결책들을 더 이상 유지할 수 없게 된 것이다. 이로 인해, 정신적 통일성과 종합을 영구적으로나 무조건적으로 보장해주는 어떤 것도 없게 된다. 19세기 초반 몇십 년 동안 이러한 문제에 대응하려는 여러 시도들이 있었다. 철학자 피에르 멘드 비랑이 19세기 초반에 수행한 작업은 주체성에 대한 물음이 생리학적 사실들의 불안정성 및 불확실성과 얼마나 불가분의 관계에 있는지 보여주었다는 점에서 특히 중요하다. 신체와 관련해 꾸준히 이루어지는 적극적이고 의지적인 노력의 경험으로부터 자아, 개인적 자유, 그리고 궁극적으로는 영혼의 가능성 등과 관련된 원초적 사실을 끌어내려 한 그의 시도는 그 이후 인식론적 논쟁만이 아니라 윤리적 논쟁의 조건들도 확립했다.[24] 얀 골드스타인은 1820년대에 빅토르 쿠쟁과 몇몇 다른 이들에게 자아의 통합이라는 문제의 중요성에 대해 상술했는데, 이들은 "성격이란 곧 통일성"이라는 일

24 멘 드 비랑의 작업이 19세기 말에 등장할 주의에 관한 몇몇 개념들을 선취하는 방식 또한 의미심장하다. 어떤 점에서 분명 그의 주의 개념은 주의를 판단·기억·지각·명상처럼 동등한 중요성을 띠고 상호 연관된 수많은 **능력들** 가운데 하나로만 보았던 초기 지식 체계의 일부다. 하지만 멘 드 비랑은 통각 범주를 재고함으로써 **직관**의 본성에 대한 새로운 이해를 열었고 이를 통해 유동적이고 역동적인 의지 개념에 이르게 되었는데, 특히 의지를 운동 활동 motor activity에 끼워 넣었다는 점에서 19세기 말에 주의와 의지를 연관시킨 방식들과 상당한 친연성親緣性을 띤다. 다음을 보라. Pierre Maine de Biran, *De l'apperception immédiate*(1807; Paris: J. Vrin, 1963). 나 또한 『관찰자의 기술』에서 멘 드 비랑과 19세기 초반에 문제시된 인간의 내면성에 대해 논한 바 있다. Crary, *Techniques of the Observer*, pp. 72~73.

반 원칙을 고수했다. 쿠쟁의 절충주의는 "감각주의sensationalism에 제한적으로 의존하면서, 이를 스스로 촉발되는 정신적 활동의 저장소이자 내관introspection을 통해 파악되는 자유의지로서의 '자아moi'에 대한 선험적 믿음과 결합했다."[25] 특히 1840년부터 1860년대 중반에 이르는 시기에는 체계적이면서도 종종 난해한 방식으로 다양한 시도들이 이루어졌는데, 이들은 거기서 마음 또는 사고의 실질적 통일성을 끌어낼 수 있는 새로운 원리들을 제시하고자 했다. 통상 '관념연합론associationism'이라는 범주로 묶이는 작업들——예컨대 존 스튜어트 밀, 허버트 스펜서, 루돌프 헤르만 로체, 그리고 초기의 알렉산더 베인——은 주의에 중요한 역할을 부여하지 않았다.[26] 조지 허버트 미드에 따르면 "연합심리학은 왜 어떤 연합이 다른 연합보다 지배적인지 아무런 설명도 제공하지 않았다."[27] 실제적이거나 인식 가능한 대상 세계가 어떻게 지각하는 존재에게 나타나게 되는지를 설명하는 데 있어 비로소 주의에 핵심적이고 구성적인 역

25 Jan Goldstein, "Foucault and the Post-Revolutionary Self," in Jan Goldstein, ed., *Foucault and the Writing of History*(Oxford: Blackwell, 1994), p. 102. 이와 관련된 골드스타인의 다른 중요한 주장도 살펴볼 것. Jan Goldstein, "The Advent of Psychological Modernism in France: An Alternative Narrative," in Dorothy Ross, ed., *Modernist Impulses in the Human Sciences*(Baltimore: Johns Hopkins University Press, 1994), pp. 190~209.

26 대략 1880년대에 이르면 『브리태니커 백과사전』 제9판에 수록된 제임스 워드의 '심리학' 항목을 통해 알렉산더 베인과 존 스튜어트 밀 그리고 관념연합론의 부적절성이 결정적으로 표명되는데, 워드의 논고에서 주의와 자유의지는 핵심적 범주의 역할을 맡게 된다. 토머스 리드, 더걸드 스튜어트, 제임스 밀의 사유에서 주의가 차지하는 위치는 찰턴 배스천의 근대적 고찰 및 연구와는 구분된다. Charlton Bastian, "Les processus nerveux dans l'attention et la volition," *Revue philosophique* 32(April 1892), pp. 353~84.

27 다음의 책에서 미드는 어떻게 "주의의 심리학이 연합의 심리학을 축출"했는지를 서술한다. George Herbert Mead, *Mind, Self, and Society*(Chicago: University of Chicago Press, 1934), pp. 95~96.

할이 지속적으로 주어지게 되는 것은 1870년대 들어서임을 알 수 있다. 1880년대 초반에 헨리 모즐리가 쓴 다음과 같은 단정적인 진술을 1850년 이전의 문헌에서 찾아보기란 매우 어려울 것이다. "그 본성이 무엇이건 분명 주의는 마음이 형성되고 발달하기 위한 필수조건이다."[28] 나는 이에 대해 장황하게 논하거나 역사적 경계선을 명확히 긋고 싶지는 않지만, 매우 강력한 증거 가운데 하나는 1840년 대에서 1880년대에 이르기까지 영국만이 아니라 유럽과 북미에서도 권위 있었던 대단히 중요한 생리학자인 윌리엄 B. 카펜터의 작업에서 찾아볼 수 있다. 그가 저술한 표준 교과서의 1853년 판에서 주의는 한 문단에서만, 그것도 관찰·성찰·내관과 같은 여러 정신적 능력들 가운데 하나로 다루어졌을 뿐이다. 그런데 1874년 판에서는 주의라는 주제에 50쪽 이상을 할애하고 있으며 이에 대한 언급은 이 책의 다른 많은 부분들에 걸쳐 여기저기서 나타난다. 1853년 판에서 주의는 "의식이 어떤 감각적 변화에 능동적으로 정향하는 상태"로서 거의 지나치듯 언급되었다. 하지만 1874년 판에서 주의는 "매 정신적 활동의 주요한 형식에" 영향을 미치는 것이고 "지식의 체계적 습득, 열정과 감정의 통제, 품행 조절을 위해"[29] 필수불가결

28 Henry Maudsley, *The Physiology of Mind*(New York: D. Appleton, 1883), p. 310.

29 William B. Carpenter, *Principles of Human Physiology*(Philadelphia: Blanchard and Lea, 1853), p. 780; William B. Carpenter, *Principles of Mental Physiology,* 4th ed.(1874; London: Kegan Paul, 1896), pp. 130~31. 1874년 판은 1853년 판을 확장하고 제목을 변경한 것이다. 카펜터의 역사적 중요성에 대한 평가는 다음의 책을 보라. Edward S. Reed, *From Soul to Mind: The Emergence of Psychology from Erasmus Darwin to William James*(New Haven: Yale University Press, 1997), pp. 76~80. 다음 책에서의 카펜터에 대한 논의도 유용하다. Alison Winter, *Mesmerized: Powers of Mind in Victorian England*(Chicago: University of Chicago Press, 1998), pp. 287~305.

제1장 근대성과 주의의 문제

한 것이 된다. 나아가, 1870년대에 이르면 유럽과 미국에서 주의는 광범위한 사회적·문화적 장을 가로지르는 문제가 되며, 인간 주체성의 본성에 대한 가장 유력한 설명들에서 핵심적 자리를 점하는 상호 연관된 사회적·경제적·심리학적·철학적 사안이 된다. 영국 출신으로 빌헬름 분트의 제자였던 에드워드 브래드퍼드 티치너는 독일 실험심리학을 미국에 들여온 선구자들 가운데 하나였는데, 1890년대에 그는 자신이 상술하고자 했던 특수한 지각 주체가 어떻게 해서 제도적 근대성의 핵심적 구성요소가 되는지는 파악하지 못했음에도 "주의의 문제는 본질적으로 근대적 문제"라고 주장했다.[30]

19세기의 마지막 사반세기 무렵에는 주의라는 특수하게 근대적인 문제가 곳곳에서 눈에 띈다.[31] 예술과 인간 과학의 폭넓은 영역

30 Edward Bradford Titchener, *Experimental Psychology: A Manual of Laboratory Practice,* vol. 1(New York: Macmillan, 1901), p. 186. 다른 책에서 티치너는 19세기 말의 "실험심리학이 주의를 발견"했고 "그것의 독립적 지위와 근본적 중요성"을 인지했다고 단언하고 있다. "주의의 학설이 심리학적 체계 전체의 중추라는 깨달음"이 있었다는 것이다. Edward Bradford Titchener, *Lectures on the Elementary Psychology of Feeling and Attention*(New York: Macmillan, 1908), p. 171.

31 이 시기에 이 주제를 다룬 수많은 작업들 가운데 몇몇을 언급하자면 다음과 같다. William James, *The Principles of Psychology,* vol. 1(1890; New York: Dover, 1950), pp. 402~58; Théodule Ribot, *La psychologie de l'attention*(Paris: F. Alcan, 1889); Wilhelm Wundt, *Grundzüge der physiologischen Psychologie,* vol. 2(1874; Leipzig: Englemann, 1880), pp. 205~13; Titchener, *Experimental Psychology,* pp. 186~328; Maudsley, *The Physiology of Mind,* pp. 310~24; Külpe, *Outlines of Psychology,* pp. 423~54; Carl Stumpf, *Tonpsychologie,* vol. 2(Leipzig: S. Hirzel, 1890), pp. 276~317; F. H. Bradley, "Is There Any Special Activity of Attention?," *Mind* 11(1886), pp. 305~23; Angelo Mosso, *Fatigue*(1891), trans. Margaret Drummond(New York: G. P. Putnam), pp. 177~208; Lemon Uhl, *Attention*(Baltimore: Johns Hopkins Press, 1890); Ladd, *Elements of Physiological Psychology,* pp. 480~97, 537~47; Eduard von Hartmann, *Philosophy of the Unconscious*(1868), trans. William C. Coupland(New York: Harcourt Brace, 1931), pp. 105~108; Hall, "Reaction Time and Attention in the Hypnotic State"; Georg Elias Müller, *Zur Theorie der sinnlichen Auf-*

에 걸쳐 있는 제도적 담론과 실천 들 속에서, 주의는 지각의 진리를
조직화하고 구조화하는 데 근간이 되는 텍스트와 기술 들로 짜인

merksamkeit(Leipzig: A. Edelmann, 1873); James Sully, "The Psycho-Physical
Processes in Attention," Brain 13(1890), pp. 145~64; John Dewey, Psychology(New
York: Harper, 1886), pp. 132~55; Hermann Ebbinghaus, Grundzüge der Psycholo-
gie, vol. 1(Leipzig: Veit, 1905), pp. 601~33; Henri Bergson, Matter and Memo-
ry(1896), trans. W. S. Palmer and N. M. Paul(New York: Zone Books, 1988), pp.
98~107; Theodor Lipps, Grundtatsachen des Seelenlebens(Bonn: M. Cohen, 1883),
pp. 128~39; Léon Marillier, "Remarques sur le mécanisme de l'attention," Revue
philosophique 27(1889), pp. 566~87; Bastian, "Les processus nerveux dans l'atten-
tion et la volition"; James McKeen Cattell, "Mental Tests and Their Measurement,"
Mind 15(1890), pp. 373~80; Josef Clemens Kreibig, Die Aufmerksamkeit als Wil-
lenserscheinung(Vienna: Alfred Hölder, 1897); Walter B. Pillsbury, Attention(1906;
London: Sonnenschein, 1908); J. W. Slaughter, "The Fluctuations of Attention in
Some of Their Psychological Relations," American Journal of Psychology 12, no.
3(1901), pp. 314~34; Sante de Sanctis, L'attenzione e i suoi disturbi(Rome: Tip.
dell'Unione Coop. Edit., 1896); Heinrich Obersteiner, "Experimental Researches on
Attention," Brain 1(1879), pp. 439~53; Pierre Janet, "Etude sur un cas d'aboulie et
d'idées fixes," Revue philosophique 31(1891), pp. 258~87, 382~407; Theodor B.
Hyslop, Mental Psychology Especially in Its Relations to Mental Disorders(London:
Churchill, 1895), pp. 291~304; William B. Carpenter, Principles of Mental Physiolo-
gy(1874; New York: D. Appleton, 1886), pp. 130~47; Giuseppe Sergi, La psycholo-
gie physiologique(1885, Italian; Paris: F. Alcan, 1888), pp. 237~48; Theodor Ziehen,
Introduction to Physiological Psychology, trans. C. C. van Liew(London: Sonnen-
schein, 1892), pp. 206~14; Cappie, "Some Points in the Physiology of Attention, Be-
lief and Will"; James R. Angell and Addison W. Moore, "Reaction Time: A Study in
Attention and Habit," Psychological Review 3(1896), pp. 245~58; Alfons Pilzecker,
Die Lehre von sinnliche Aufmerksamkeit(Munich: Akademische Buchdruckerei von
F. Straub, 1889); André Lanlande, "Sur un effet particulier de l'attention appliquée
aux images," Revue philosophique 35(March 1893), pp. 284~87; John Grier Hibben,
"Sensory Stimulation by Attention," Psychological Review 2, no. 4(July 1895), pp.
369~75; Jean-Paul Nayrac, Physiologie et psychologie de l'attention(Paris: F. Al-
can, 1906); Charles Sanders Peirce, "Some Consequences of Four Incapaci-
ties"(1868), in Charles S. Peirece: Selected Writings, ed. Philip P. Wiener(New York:
Dover, 1958), pp. 39~72; Sigmund Freud, "Project for a Scientific Psychology," in
The Origins of psycho-analysis, trans. Eric Mosbacher and James Strachey(New
York: Basic Books, 1954), pp. 415~45; Edmund Husserl, Logical Investigations, vol.
1(1899-1900), trans. J. N. Findlay(New York: Humanities press, 1970), pp. 374~86.

조밀한 네트워크의 일부가 되었다.[32] 학생이건 노동자이건 소비자
이건 간에 지각하는 신체가 효율적으로 활용되고 생산적이고 질서
정연하게 된 것은 새롭게 요청된 주의력을 통해서였다. 1870년대부
터 이러한 주제에 대한 조사연구와 논쟁이 폭발적으로 늘어나기 시
작했다. 이는 주의력의 경험적·인식론적 지위를 탐문한 구스타프
페히너, 빌헬름 분트, 티치너, 테오도어 립스, 카를 슈툼프, 오스발
트 퀼페, 에른스트 마흐, 윌리엄 제임스 및 많은 다른 이들의 영향력
있는 작업에서 다루어진 주요 사안이었다. 규범적인 주의력의 병리
학은 장-마르탱 샤르코, 알프레드 비네 및 테오뒬 리보 등 프랑스
연구자들의 초기 작업에서도 중요한 부분이었다. 1890년대에 주의
는 지크문트 프로이트에게도 주요 사안이 되었으며, 이는 그로 하
여금 "과학적 심리학을 위한 구상"을 포기하고 새로운 심리적 모델
로 옮겨 가게끔 한 핵심적 문제 가운데 하나였다. 나는 이 책에서 주

32 이미 밝힌 바대로, 나는 **지각**이라는 단어를 시각, 청취, 접촉 혹은 몇몇 감각들이 혼합된 것을
가리키기 위해 쓰고 있다. 근대성의 문제를 다루는 데 청각적인 것의 중요성을 강조하는 최
근의 연구로는 다음과 같은 것들이 있다. Douglas Kahn, "Introduction: Histories of
Sound Once Removed," in Douglas Kahn and Gregory Whitehead, eds., *Wireless
Imagination: Sound, Radio and the Avant-Garde*(Cambridge: MIT Press, 1992), pp.
1~29; Steven Connor, "The Modern Auditory I," in Roy Porter, ed., *Rewriting the
Self: Histories from the Renaissance to the Present*(London: Routledge, 1997), pp.
203~23; Michel Chion, *Audio-Vision: Sound on Screen,* trans. Claudia Gorb-
man(New York: Columbia University Press, 1994). 소리를 역사화한 월터 J. 옹의 연구
는 여전히 매우 유용하다. Walter J. Ong, *The Presence of the Word*(New Haven: Yale
University Press, 1967), pp. 111~91. 청각적 주의력의 중요성에 대해 언급하고 있는 다음
의 논문도 참고하라. Jean Laplanche and J.-B. Pontalis, "Fantasy and the Origins of
Sexuality," *International Journal of Psychoanalysis* 49(1968), p. 10. "청취가 이루어지
면 이로 인해 미분화未分化된 지각장의 연속성이 깨어지게 되는데, 동시에 이는 주체를 무언
가에 응답해야 하는 위치에 놓는 기호(밤을 기다리는, 밤에 들리는 소음)이기도 한다. 기표의
원형은 여타의 지각 영역들에도 걸쳐 있지만 무엇보다 청각적 영역에 있다."

의와 관련해 경험적으로 확인할 수 있는 정신적 혹은 신경학적 능력의 존재 여부에는 관심을 두지 않는다. 나에게 주의는 그러한 능력의 존재와 중요성을 가정했던 특정한 역사적 시기 동안에 이처럼 대규모로 축적된 **진술들** 및 구체적인 사회적 **실천들**과 관련해서만 의미를 지니는 대상이다. 나는 그것을 어떤 실질적 대상으로 실체화하기 위해서가 아니라 그러한 진술과 실천 들의 장을, 그리고 그것들이 산출하는 효과들의 네트워크를 언급하기 위해 **주의**라는 용어를 사용한다.[33] 이때 나는 과학적 대상이자 사회적 문제로서 주의력의 핵심적 역할을 단언하는 한편, 이에 대해 설명하기 위해 1880년대와 1890년대에 생산된 엄청나게 다양하고 종종 서로 모순되는 시도들을 강조하려 한다.[34] 앞으로 이어질 부분에서, 나는 결과적으로 성공을 거두지 못한 이러한 시도들의 몇몇 주요한 요소들과 귀결들을 보여줄 것이다. 하지만 나는 주의를 기울이는 관찰자에 대한 어떤 단일한 모델이나 지배적 모델이 있었다고 보지는 않는다. 주의는 어떤 특수한 권력 체제의 일부라기보다는 그 속에서 주

33 19세기에 나온 주의에 관한 온갖 진술들은 다양한 경험적 현상들을 설명하려는 **은유적** 시도들이라고 볼 수도 있다. Jerome Bruner and Carol Feldman, "Metaphors of Consciousness and Cognition in the History of Psychology," in David E. Leary, ed., *Metaphors in the History of Psychology*(Cambridge: Cambridge University Press, 1990), pp. 230~38.

34 분명 주의라는 사안에 관심을 둔 많은 사상가들은 서로 다르거나 심지어 아예 양립할 수 없는 지적·철학적 입장들을 대표한다. 이를테면, 빌헬름 분트와 에른스트 마흐, 빌헬름 딜타이와 헤르만 에빙하우스, 지크문트 프로이트와 피에르 자네, 조제프 델뵈프와 알프레드 비네, 헤르만 폰 헬름홀츠와 에발트 헤링 등등이 그러하다. 20세기에 접어들어서도 몇십 년 동안이나 주의의 문제에 대한 설득력 있는 경험적 설명이 없다는 인식이 일반적이었다. 예컨대 조지 허버트 미드는 "주의의 생리학은 여전히 암흑 대륙"이라고 단언한다. George Herbert Mead, "The physiology of attention is still a dark continent," in *Mind, Self, and Society*, p. 25.

제1장 근대성과 주의의 문제

체성의 새로운 조건들이 절합節合, articulation되는 공간, 그리하여 권력의 효과들이 작동하고 순환되는 공간의 일부였다. 다시 말하자면, 주의력을 새롭게 구성하는 작업은 19세기에 전체적으로 주체성이 재형상화되는 가운데 이루어졌고, 같은 시기에 이루어진 광기와 성性에 대한 연구들을 통해 우리가 알게 되었듯, 언제나 주의력이란 담론적/제도적 권력이라는 항, 그리고 안정화와 통제에 저항하게 마련인 힘들의 복합체인 다른 항 사이에서 수시로 바뀌는 관계들에 대한 문제였다.

앞으로 보겠지만, 이 시기에 이루어진 주의 연구가 합리적으로 설명하려 시도했던 것은 결국 합리적으로 설명할 수 없음이 밝혀졌기 때문에, 그러한 연구를 통해 제기된 질문들이 그것을 통해 내려진 경험적 결론들보다 더 중요하다. 이러한 질문들 가운데 가장 널리 알려진 몇몇은 다음과 같다. 주의가 어떤 감각들은 차단하고 다른 감각들은 그러지 않는 것은 어째서인가? 주의가 의식적 지각을 한정하고 초점을 맞추는 식으로 작동하는 방식을 결정하는 것은 무엇인가? 개인으로 하여금 다른 것들을 배제하면서 외부 세계의 몇몇 특정 국면들에만 주의를 기울이게 하는 힘이나 조건은 무엇인가? 동시에 얼마나 많은 사건들이나 대상들에 주의를 기울일 수 있으며 또 얼마나 오래 그리할 수 있는가(즉, 주의의 양적·생리적 한계는 무엇인가)? 얼마만큼이나 주의는 자동적인 혹은 의지적인 행위인가? 그것은 육체적 노력과 심적 에너지를 얼마만큼이나 필요로 하는가? 대부분의 연구자에게, 주의는 마음을 끄는 것들로 이루어진 전체 배경에서 얼마간의 대상이나 자극만을 제한적으로 고립시키는 지각적 혹은 정신적 조직화 과정을 의미했다. 존 듀이는 1886년에

저술한 교과서에서 광학적 비유를 사용하여 모범적인 설명을 제시했다. "렌즈가 그것으로 들어오는 빛을 취하여 고르게 퍼뜨리는 대신에 다량의 빛과 열이 모이는 한 점에 이를 집중시키는 것처럼, 주의를 기울일 때 우리는 마음에 초점을 맞춘다. 그리하여 마음은 그것에 주어지는 모든 요소들에 의식을 분산하는 대신 어떤 하나의 선택 지점에만 의식이 영향을 미치게 해서, 그 부분은 이례적으로 선명하고 뚜렷이 구별되어 도드라지게 된다."[35] 그러나 그것이 어떤 방식—조직화·선택·고립—으로 기술되건 간에, 주의는 시각장이 어쩔 수 없이 파편화되어 그 속에서 고전적 시각 모델의 통일적이고 동질적인 일관성이 더 이상 불가능함을 암시했다. 시각에 대한 18세기의 카메라 옵스쿠라 모델은 자아 현존과 관련해 관찰자와 세계 사이의 이상적 관계를 묘사했다. 주의가 선택의 과정이라는 것은 지각이란 지각장의 어떤 부분들을 지각되지 않게 하는 **배제**의 활동임을 뜻할 수밖에 없었다.[36] 주의의 재개념화에 담긴 이러한 문화

35 Dewey, *Psychology,* p. 134.

36 주의를 "교육의 시작"으로서, 그것을 통해 우리가 "주제에 대한 지식"을 얻는 수단들 가운데 하나로 본 헤겔의 이해는 분명 낡은 부류의 모델들 가운데 일부다. 하지만 그는 주의 속에서 주체성이 분할되고 상실된다는 것을 직관적으로 파악했으며, 이는 분명 근대적으로 개념화된 주의의 조건들을 정립한 것으로 선택과 배제의 문제를 활성화한다. "하지만 그렇다고 해서 주의를 기울이는 것이 손쉬운 일이라고 할 수는 없다. 오히려 그 반대로 그것은 상당한 노력을 요구하는 일인데, 이유인즉 어떤 특정한 대상을 파악하고자 하는 사람은 다른 모든 것으로부터, 그의 머릿속에서 맴돌고 있는 수많은 것들로부터, 그의 다른 관심사들로부터, 심지어 자기 자신으로부터 벗어나 추상화해야 하기 때문이다. 그는 주제가 분명해질 기회를 갖기도 전에 그것을 성급하게 판단할 우려가 있는 자신의 사견을 억눌러야 하며, 완고하게 스스로 주제 속으로 빠져들어야 하며, 자신의 주의를 그것에 고정하는 한편 자신의 생각을 끼워 넣지 말고 **주제 자체**가 발언하게끔 해야 한다. 그런 까닭에 주의는 자기주장의 부정과 당면한 문제에 대한 굴복 또한 포함한다." Georg Wilhelm Friedrich Hegel, *Hegel's Philosophy of Mind,* trans., William Wallace and A. V. Miller(Oxford: Oxford University Press, 1971), pp. 195~96.

적·철학적 함의들로 인해 결국 수많은 문제들이 제기되고 다양한 입장들이 출현했는데, 이를 나는 세 개의 느슨한 범주들로 묶어보고자 한다. 우선 주의를 자율적 주체의 의식적인 의지의 표현이라 보는 이들이 있었는데, 이러한 주체에게 주의라는 활동은 일종의 선택으로서, 그 주체가 스스로 구성하는 자유의 일부다. 그런가 하면 주의는 무엇보다 생물학적으로 결정된 본능들과 무의식적 욕동들drives의 기능이며, 프로이트와 몇몇 이들이 믿은 대로 진화론적으로 태곳적부터 물려받은 유산의 잔여물이라고 보는 이들도 있었는데, 여기서 주의는 그 무엇에도 구애됨이 없이 우리가 환경과 생생한 관계를 맺도록 하는 것이다.[37] 마지막으로, 주의를 기울이는 주체는 광범한 '유인attraction'의 기술뿐 아니라 자극의 외적 절차들에 대한 지식과 통제를 통해 생산되고 관리될 수 있다고 믿는 이들이 있었다.[38]

19세기 말 심리학에서 주의는 단지 실험적으로 검토되는 여러 주제들 가운데 하나가 아니라 그 지식을 이루는 근본 조건이었다.[39] 이

37 Freud, *Origins of Psycho-analysis,* p. 417.

38 톰 거닝의 작업은 1880년대 후반과 1890년대에 서구에서 근대화된 대중적 시각 문화가 형성되는 데 있어 주요 구성요소 가운데 하나가 '유인'의 기술이었음을 입증했다는 점에서 중요하다. 초기 영화에 대해 논하면서, 거닝은 초기 영화에서 주된 관건이 된 것은 재현, 모방, 내레이션 혹은 연극적 형식의 갱신이 아니었음을 보여준다. 그보다는 주의를 기울이는 관객을 끌어들이는 전략이 중요했다. "카메라를 바라보며 히죽거리는 희극배우에서부터 영화 속에서 가상의 관객을 향해 연신 허리를 숙여 인사하고 몸짓을 취하는 마술사에 이르기까지, 이것은 관객의 주의를 끌 기회를 얻기 위해서라면 기꺼이 자기 폐쇄적인 허구적 세계를 파열시킬 수 있는 영화, 즉 스스로의 가시성 자체를 내세우는 영화다." Tom Gunning, "The Cinema of Attractions: Early Film, Its Spectator, and the Avant-Garde," in Thomas Elsaesser, ed., *Early Cinema: Space, Frame, Narrative*(London: BFI, 1990), p. 57.

39 19세기 말에 심리학이 차지한 특수한 지위 및 그것이 철학과 맺는 특별한 관계에 대해서는 다음 문헌들을 참고. Katherine Arens, *Structures of Knowing: Psychologies of the*

시기의 연구 영역들 대부분——반응 시간, 감각·지각적 민감성, 심리 시간 분석법, 반사 작용, 조건 반응——은 관찰·분류·측정의 장소이며 다양한 지식이 주변에 축적되는 지점이기도 한 주의력을 지닌 주체를 상정했다. 1850년대에 외부적 자극을 측정함으로써 주관적 경험을 수량화하고자 했던 페히너의 시도는 주의와 관련해 갓 부상하고 있던 이러한 모델의 초기 사례들 가운데 하나다. 페히너의 유명한 측정 단위인 '최소식별가능차a just noticeable difference'(JND라고도 부른다)는 피험자로 하여금 다양한 강도의 감각 자극에 주의를 기울이게 하고 자극들 사이에 얼마만큼의 차이가 있어야 지각 가능한지를 판단케 하는 실험을 통해 파악 가능한 것이었다. 하지만 윌리엄 제임스 등이 간파했듯이, 페히너의 작업에서 자극의 '역치'라는 개념은 지각이 불안정하고 불균질하게 구성되어 있음을 암시하는 것이기도 했다.[40] 그의 작업이 심리 측정에 광대한 합리적 가능성들을 열어놓은 바로 그 순간, 동시에 그것은 (어떤 한계를 넘어서면 감각에 대한 자각이 무의식이나 무감각으로 바뀌는 것처럼, 또는 쾌락을 주는 자극을 증가시켜 얻은 유쾌한 감각이 고통스러운 감각으로 바뀌는 것처럼) 균일해 보이는 지각적 경험 조직을 돌이

Nineteenth Century(Dordrecht: Kluwer, 1989); Elmar Holenstein, "Die Psychologie als eine Tochter von Philosophie und Physiologie," in Ernst Florey and Olaf Breid-bach, eds., *Das Gehirn, Organ der Seele? Zur Ideengeschichte der Neurobiol-ogie*(Berlin: Akademie Verlag, 1993), pp. 289~308; David E. Leary, "The Philosophi-cal Development of the Conception of Psychology in Germany," *Journal of the History of the Behavioral Sciences* 14(1978), pp. 113~21.

40 페히너는 피험자의 주관적 진술이 본질적으로 신뢰할 수 없는 것이고 주의력 자체도 가변적이라는 것을 분명히 인지하고 있었지만, 그가 "평균오차법method of average error"이라 부른 것을 통해 그다지 미덥지 못한 인간 주체가 아주 많은 양의 데이터에 기초한 통계적 계산과 온전히 양립할 수 있게 했다.

제1장 근대성과 주의의 문제

킬 수 없을 정도로 파편화하는 질적 불연속성을 노출시켰다.[41] 주의가 페히너를 통해 수량화 가능한 영역이 된 바로 그 순간, 동시에 그것은 주관적 억압과 마비가 지각에 작동함을 암시했으며 이는 프로이트와 몇몇 다른 이들에게 상당한 중요성을 띠게 될 것이었다.[42]

1880년대 이후 경험과학을 지배했던 주의를 기울이는 관찰자라는 모델은 인간 주체의 감각을 구성하는 것과 관련해 근본적으로 변화된 개념과도 불가분의 관계에 있었다.[43] 점점 정교화되는 실험 설계 환경 속에서, 감각은 기술적으로 생산되는 한편 이러한 기술적 조건들에 어울리는 주체를 묘사하는 데 활용되는 하나의 효과 내지는 효과들의 집합이 되었다. 다시 말해서, '내재적' 능력으로서 감각의 의미는 사라졌고 그것은 외부적으로 측정되고 관찰될 수 있는 하나의 양이나 효과들의 집합이 되었다. 특히 종종 주의는 본성상 전기적이고 내용상 추상적인, 기계적으로 산출된 자극에 대한 반응이라는 측면에서 연구되었으며, 이로써 지각하는 주체의 감각

41 "온갖 유형의 최소 자극들이 항시적으로 우리를 둘러싸고 있으므로, 아주 미약한 자극마저 영향을 미친다면 우리는 언제나 온갖 종류의 가벼운 감각들이 끝도 없이 혼합되고 한없이 다양해지는 상태를 느껴야 할 것이다. 감각을 촉발하기 위해서는 각각의 자극이 일단 어떤 한계에 도달해야 한다는 사실은 인간에게 어느 정도의 외부적 자극에는 영향받지 않는 상태를 보장해준다. [⋯] 자극이 어떤 값 이하가 되면 감지되지 않기 때문에 우리가 원치 않는 이상한 지각들에 방해받지 않는 것도 사실이지만, 지각의 균일한 상태가 보장되는 것은 자극값의 차이가 역치 이하가 되면 감지할 수 없기 때문이라는 것 또한 사실이다." Gustav Fechner, *Elements of Psychophysics*, trans. Helmut Adler(New York: Holt, Rinehart, 1966), p. 208. 페히너의 문화적 중요성에 대해서는 Dolf Sternberger, *Panorama of the Nineteenth Century,* trans. Joachim Neugroschel(New York: Urizen, 1977), pp. 211~12 참고.

42 가령 다음을 보라. Sigmund Freud, *Beyond the Pleasure Principle,* trans. James Strachey(New York: Norton, 1961), pp. 2~4.

43 다음 책에는 19세기 말의 감각 모델들을 통해 제기된 과학적·철학적 문제들에 대한 풍부한 논의가 담겨 있다. Emile Meyerson, *Identity and Reality*(1908), trans. Kate Loewenberg(New York: Dover, 1962), pp. 291~307.

능력을 양적으로 결정하는 일이 가능해졌다.[44] 이처럼 광범위한 기획이 진행되는 가운데, 감각을 주체에게 **속하는** 무언가로 보는 낡은 모델은 부적절한 것이 되었다. 감각은 이제 한편으로는 특수한 양의 에너지(예컨대, 빛)에 대응하고, 다른 한편으로는 측정 가능한 반응 시간 및 수행적 행동의 다른 형식들에 대응하는 크기라는 측면에서만 경험적 의미를 지니는 것이었다. 1880년대 무렵에 이르면, 본성을 인지적으로 기술할 때 감각에 대한 고전적 관념은 더 이상 주요 구성요소가 되지 못했다는 점은 아무리 강조해도 지나치지 않는다.[45]

인간 과학에서 심리 측정법(즉, 정신 과정들을 수량화하거나 측정하고자 하는 시도)이 주관적 감각의 중요성을 약화하거나 바꿔놓았던 것과 마찬가지로, 감각의 고전적 개념에 대한 도전은 윌리엄 제임스, 니체, 베르그송, 찰스 샌더스 퍼스 등 여러 사상가들의 작업에서도 찾아볼 수 있으며, 나중에 다루겠지만 쇠라와 세잔의 작업에서도 찾아볼 수 있다. 특히 제임스와 베르그송은 관념연합론의 근간이 되는 순수한 또는 단순한 감각이라는 개념에 노골적으로 이의를 제기했다. 두 사상가는 모두 어떤 감각이 아무리 단일한 요소

44 19세기에 이루어진 생리학과 심리학의 기술적 전환에 대해서는 다음의 글을 참고. Timothy Lenoir, "Models and Instruments in the Development of Electrophysiology, 1845-1912," *Historical Studies in the Physical and Biological Sciences* 17, pt. 1(1986), pp. 1~54. 다음 글에는 "전기를 통해 주체성이 형성된 특수한 방식을 다루게 될" 전기의 문화사의 가능성에 대한 시사적인 언급이 있다. Felicia McCarren, "The 'Symptomatic Act' circa 1900: Hysteria, Hypnosis, Electricity, Dance," *Critical Inquiry* 21(Summer 1995), p. 763.

45 19세기의 "기계적 객관성" 및 이와 관련해 "인간적 감각의 한계 너머로" 관찰자를 유도하려 한 시도를 역사적으로 문제화하고 있는 중요한 글로는 Lorraine Daston and Peter Galison, "The Image of Objectivity," *Representations* 40(Fall 1992), pp. 81~128.

제1장 근대성과 주의의 문제

처럼 보인다 해도 그것은 항상 기억, 욕망, 의지, 기대 그리고 무매개적 경험의 혼합물이라고 주장했다.[46] 이들의 작업이 나오면서 '순수한' 혹은 자율적인 미적 지각이라는 관념은 거의 유지될 수 없게 되었다. 퍼스 또한 '무매개적' 감각이라는 관념에 반대하면서 이러한 감각은 더는 단순화할 수 없는 연합과 해석의 복합체라고 주장했다.[47] 에른스트 마흐는 '감각sensations'이라는 단어를 계속해서 사용하기는 했지만 '진짜' 외부 세계에 대한 지식을 제공할 수는 없는 심적 '요소들'을 가리키는 용어로 수정했다.[48] 여기서 나는 그 윤곽을 슬쩍 그려보았을 뿐이지만, 지각적으로 중요한 것은 감각과 자극을 해석하고, 처리하고, 유용한 것으로 만들 방법을 둘러싸고 벌어진 투쟁이었다.

이때 주의의 문제는 숨을 쉬거나 잠을 자는 것처럼 중립적이고 무시간적인 활동의 문제가 아니라 어떤 역사적 구조를 지닌 행동—사회적으로 결정된 규범들을 통해 표명되는 행동이면서 근대적 기술 환경 구성체의 일부이기도 한 행동—에 대한 특수한 모델의 출현과 관련된 문제였다. 근대 심리학의 역사에 익숙한 사람이라면 누구나 1879년이라는 시기의 상징적 중요성을 알 터인데, 이는 바

46 하지만 제임스는 유아에게는 생후 며칠 동안 '순수 감각들'이 발생할 수 있다고 믿었다. James, *Principles of Psychology*, vol. 2, p. 7. 갓 태어난 유아에게서 "활짝 피어나 웅성대는 하나의 커다란 혼돈"이 어떻게 공간에 대한 통일적이고 동질적인 직관으로 삽시간에 "모이게" 되는지를 묘사하면서, 제임스는 그의 저술에서 가장 기억에 남을 구절을 만들어냈다. *Ibid.*, vol. 1, p. 488.

47 Peirce, "Some Consequences of Four Incapacities," pp. 56~62.

48 마흐를 통해 이루어진 과학적 객관성의 재개념화와 이에 병행하는 주체의 해체에 대한 논의는 다음을 참고. Theodore Porter, "The Death of the Object: Fin-de-Siècle Philosophy of Physics," in Ross, ed., *Modernist Impulses in the Human Sciences 1870-1930*, pp. 128~51.

음원의 위치에 대한 주의력 실험, 1893년.

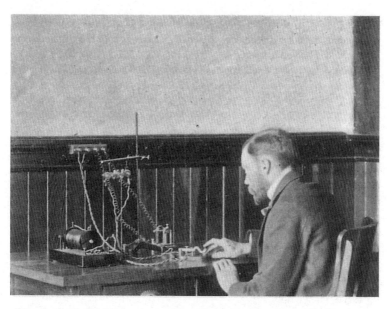

전기 스파크에 대한 주의 측정, 1890년대. 어둠 속에서 수행되는 실험 환경을 보여주는 사진.

로 빌헬름 분트가 라이프치히대학교에 세계 최초로 심리학 실험실을 설립한 해다.[49] 분트가 품은 지적 기획의 특수한 본성은 제쳐 두고라도, 새로이 체계화된 조사연구 과정들 및 정교한 측정이 가능한 장치들을 갖춘 이 실험실 공간은 인공적으로 산출된 다양한 자극에 주의를 기울이는 관찰자에 대한 연구를 둘러싼 제반 심리학적 실험의 근대적 사회 조직을 위한 모델이 되었다.[50] 푸코의 표현을 빌려 말하자면, 이는 인간들이 거기서 "그들의 존재를 문제화하는" 근대성 내부의 실천적·담론적 공간들 가운데 하나였다.[51]

폭넓은 영역에 걸쳐 새로이 생겨난 생산적 과업들 및 시각적 과업들에 주체의 주의력을 요구했던 갓 출현한 경제 시스템 속에서 이러한 문제는 보다 정교화되었지만, 그러한 시스템의 내적 운동은 규율적 주의력의 기반을 끊임없이 약화하고 있었다. 무언가에서 다

49 분트와 심리학 실험실의 초기 활동에 관해서는 다음의 책을 보라. Kurt Danziger, *Constructing the Subject: Historical Origins of Psychological Research*(Cambridge: Cambridge University Press, 1990), pp. 17~33. 다음의 글도 참고하라. Didier Deleule, "The Living Machine: Psychology as Organology," in Jonathan Crary and Sanford Kwinter, eds., *Incorporations*(New York: Zone Books, 1992), pp. 203~33. 1875년에 윌리엄 제임스가 하버드대학교 로런스홀에 꾸린 '실험실'이 분트의 실험실보다 앞선다는 주장이 간혹 있는데, 여기서 그는 자신의 학생들을 위해 공개 실험을 수행하기는 했지만 지속적인 실험 연구 프로그램을 운영하거나 착수하지는 않았다.

50 19세기 말 실험심리학 영역에서 이루어진 거의 모든 주요 작업들에서와 마찬가지로 연령, 젠더, 사회 계급과 관련해 특수한 인구학적·사회학적 특성을 지닌 피험자들이 주의 연구에 참여했던 것은 분명하다. 예컨대, 분트의 라이프치히 실험실이 운영된 첫 10년 동안, 피험자 대부분이 남자 학생들로만 이루어져 있었다는 점은 잘 알려져 있다. 1890년대에 제임스 매킨 커텔이 컬럼비아대학교에서 수행한 작업의 경우에도 사정은 거의 마찬가지였다. 다음의 논문에 유용한 논의가 담겨 있다. Kurt Danziger, "A Question of Identity: Who Participated in Psychological Experiments," in Jill G. Morawski, ed., *The Rise of Experimentation in American Psychology*(New Haven: Yale University Press, 1988), pp. 35~52.

51 Michel Foucault, *The Use of Pleasure,* trans. Robert Hurley(New York: Random House, 1985), p. 10.

른 것으로 빠르게 주의를 전환하는 일을 우리가 **자연스럽게** 받아들이도록 하는 것은 자본주의적 문화 논리의 일환이다.[52] 가속화된 교환과 유통으로서 자본이 인간에게서 이러한 종류의 지각적 적응력을 산출해내는 것은 필연적이었으며 그럼으로써 자본은 주의집중과 주의분산이 서로 교차하는 체제가 되었다. 『생리 광학』에 실린 주관적 시각에 대한 논의에서 헬름홀츠는 경험의 이러한 조직화에 인간의 본성이 선천적으로 부합한다는 점에서 관찰자의 실체를 정립했다. "어떤 것에서 다른 것으로 주의가 분산되는 것은 자연스러운 일이다. 어떤 대상에 대한 흥미가 다하고 거기에 더 이상 새롭게 지각할 만한 것이 없어지게 되면, 곧바로 주의는 무언가 다른 것을 향하여, 심지어 우리의 의지에 반해서 옮겨 간다. 하나의 대상에 주의를 고정하고자 할 때 우리는 그것과 관련해 무언가 참신한 점을 찾으려 계속해서 노력해야 하는데, 이는 특히 다른 강력한 감각 인상들이 주의를 끌어당기고 그것을 딴 데로 돌리려 할 때 그러하다."[53] 시각성의 기존 질서에서는 유례가 없는 방식으로, 유동성과 참신함, 주의분산이 지각적 경험을 구성하는 요소들로 취급되었다.[54] 기술

52 이와 관련된 논의는 Fredric Jameson and Anders Stephanson, "Regarding Postmodernism: A Conversation with Fredric Jameson," in Douglas Kellner, ed., *Postmodernism, Jameson, Critique*(Washington D.C.: Maisonneuve Press, 1989), pp. 43~74, 특히 p. 46.

53 Hermann von Helmholtz, *Treatise on Physiological Optics,* vol. 3, ed. James P. C. Southall(New York: Dover, 1962), p. 498.

54 역사적으로 볼 때 19세기에 자본주의가 가속화됨과 더불어 동시에 발전했던 사진은 주의와 관련된 수용 양식의 새로운 리듬이 출현한 것과도 밀접한 관계가 있었다. 예컨대, 빅터 버긴은 사진과 회화를 관찰하는 방식 사이에 근본적 차이가 있다고 주장하면서 "사진을 너무 오랫동안 관조하는 데서 오는 어색함"에 대해 논하고 있다. 다음의 글을 보라. "Looking at Photographs," in Victor Burgin, ed., *Thinking Photography*(London: Macmillan, 1982), pp. 142~53.

제1장 근대성과 주의의 문제

적 진보를 가장 열렬히 옹호하는 이들조차 지각에 요구되는 새로운 속도와 감각 과부하에 주체가 적응하는 데는 어려움이 따를 수밖에 없다는 점을 알고 있었다. 노르다우의 예언에 따르면, "그리하여 20세기의 막바지에는 다음과 같은 세대가 나타날 것이다. 매일같이 십여 제곱미터의 신문을 읽고, 끊임없이 전화를 받고, 전 세계 다섯 대륙의 일을 동시에 생각하며, 시간의 반을 열차 객차나 하늘을 나는 기계 안에서 보내는 일이 이들에게는 무리가 아닐 것이며 [⋯] 이들은 수백만 명이 거주하는 도시 한복판에서 편안하게 지내는 법을 알 것이다."[55] 당시에 노르다우와 다른 이들이 파악하지 못했던 것은, 근대화란 단번에 이루어지는 변화들의 집합이 아니라 계속해서 중단 없이 진행되는 개조 과정으로서, 개별 주체가 적응하고 '따라잡을' 수 있게끔 멈추는 일은 결코 없으리라는 점이었다.

시사한 바와 같이, 분명 19세기 말에 주의는 산업자본주의가 노동과 생산을 특수하게 체계적으로 조직화하는 작업에 수반되는 문제가 되었다. 하지만 20세기를 거치며 자본주의의 전 지구적 작동이 탈산업적이고 정보·통신에 기반한 단계로 변화된 시기에도, 주체와 관련된 사회적 문제로서의 주의는 여전히 몇몇 특징들을 유지하고 있다. 이를 한층 구체적으로 살펴보기 위해, 주의를 기울이는 주체에 대한 영향력 있는 모델이 구성되고 지각의 변형 및 적응과 관련된 근대적 시스템의 몇몇 요소들이 정식화되었던 지점들 가운데 하나를 고찰해보자. 바로 토머스 에디슨의 작업이다. 에디슨은 (그의 사업에는 전前산업적 관행들이 남아 있는 측면과 정보·통신

55 Nordau, *Degeneration*, p. 541.

기반 경제의 특성들로 향하는 측면이 공존하기는 하지만) 19세기 말에 이루어진 중앙집중식 기업 자본주의로의 전환을 상징하는 대표적 인물이다. 그의 행적이 19세기 초 진열·전시·소비의 기술들로부터 20세기에 지배적이 될 패러다임들로 향한 것으로 자리매김될 수 있는 것은 이러한 전환 가운데서다. 에디슨의 중요성은 특정한 장치나 발명에 있는 것이 아니라 1870년대에 시작된 새로운 수량화 및 유통 시스템의 등장 속에서 그가 담당한 역할에 있다.[56] 레이먼드 윌리엄스는 이러한 시스템의 기원을 훗날 등장한 라디오와 텔레비전에서 찾았지만, 에디슨이 만든 것들 가운데 상당수가 그의 분석에 부합한다. 이러한 시스템은 "담아야 할 내용은 사전에 거의 또는 전혀 확정되지 않은 상태에서 이루어지는 주로 추상적 과정으로서의 전송과 수신을 위해 고안된"[57] 것이다. 가령, 에디슨에게 영화는 그 자체로는 아무런 의미도 없었다. 그것은 소비와 유통의 공간을 활성화하고 작동시킬 수 있는, 잠재적으로 끝없는 흐름 가운데 있는 여러 방식들 가운데 하나였을 뿐이다.[58] 이미지, 소리, 에너지 혹은 정보를 어떻게 하면 측정 가능하고 유통 가능한 상품으로 개조할 수 있을 것인지, 그리고 개별 주체들이 모인 사회적 장을 어떻

56 에디슨에 대한 중요한 논의가 담긴 책으로는 Thomas P. Hughes, *Networks of Power: Electrification in Western Society 1880-1930*(Baltimore: Johns Hopkins University Press, 1983), pp. 18~78. "에디슨은 새로운 시스템의 성장과 관련된 문제들을 총체적으로 개념화하고 결정적인 해법을 제시한 인물이었다"(p. 18).

57 Raymond Williams, *Television: Technology and Cultural Form*(New York: Schocken, 1975), p. 25.

58 다음 책에는 1850년대까지 거슬러 올라가면 서로 중첩되며 만나게 되는 영화와 텔레비전의 전사前史에 대한 유용한 계보학적 설명이 있다. Siegfried Zielinski, *Audiovisionen: Kino und Fernsehen als Zwischenspiele in der Geschichte*(Reinbek bei Hamburg: Row-ohlt, 1989), pp. 19~93.

게 하면 점점 구분되고 특수화된 소비 단위들로 바꿀 수 있을 것인지, 에디슨은 오직 이러한 측면에서만 시장을 바라보았다.[59] 키네토스코프와 축음기를 지탱하는 논리—즉, 집단적 주체보다는 홀로 있는 주체의 측면에서 지각적 경험을 구조화하는 것—는 전자화된 오락 상품들의 유통과 소비를 위한 주요 도구인 컴퓨터 화면이 점점 더 중요성을 띠게 되면서 오늘날 다시 반복되고 있다.

더불어 에디슨은 하드웨어와 소프트웨어 간의 (즉, 영화를 만드는 기계, 영화를 보는 기계, 그리고 영화 자체 간의) 경제적 관계를 일찌감치 간파했는데, 그의 이해는 단일한 기업체 내에 이러한 생산 영역들을 수직적으로 통합하는, 당시에 부상하던 (그리고 여전히 지속되고 있는) 유형들에 부합하는 것이었다.[60] 에디슨이 내놓은 최초의 기술 제품은 1870년대 초에 나온 전신기와 주식시세 표시기의 복합체인데, 이는 이후에 등장할 기술적 배치들의 전조가 된다

59 19세기의 다른 핵심 인물들도 언급해둘 필요가 있겠다. 베르너 폰 지멘스는 에너지의 수량화와 유통에 기반을 둔 새로운 경제적·사회적 공간을 개념화한 인물이라는 점에서 에디슨에 앞선다. 이와 관련해 켈빈 경[윌리엄 톰슨] 또한 중요한데, 그는 전신을 이용한 통신을 세계화하는 일에 관여한 핵심적인 인물이었고 나중에는 영국에서 전력을 상품화하고 시장화하는 일에도 관여했다. 다음의 책을 보라. Crosbie Smith and M. Norton Wise, *Energy and Empire: A Biographical Study of Lord Kelvin*(Cambridge: Cambridge University Press, 1989), pp. 649~722. 에디슨의 사업이 지닌 독특함은, 당시 갓 부상하고 있던 대중문화의 구성요소들(영화, 사진, 녹음된 소리)을 에너지의 단위들이 무차별적으로 유통되는 추상적 영역의 일부로서 이해하는 방식에 있다.

60 안드레 밀라드는 전前산업적 기계 작업장의 제작 관행에 기원을 두고 있는 한편 1870년대부터 제1차 세계대전 시기까지 지속된 '2차 산업혁명' 속에서도 핵심적 위치를 차지했다는 점에서 에디슨의 작업을 논한다. Andre Millard, *Edison and the Business of Invention*(Baltimore: Johns Hopkins University Press, 1990). 역사적으로 1880년대에 등장한 수직적 통합 모델들에 관해서는 다음 책을 참고. Giovanni Arrighi, *The Long Twentieth Century: Money, Power and the Origins of Our Times*(New York: Verso, 1994), pp. 285~89.

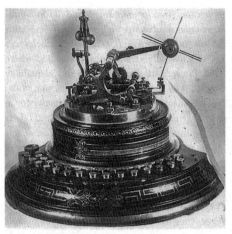

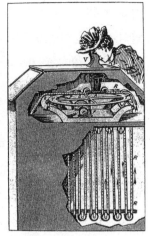

에디슨의 주식시세 표시기, 1869년.

에디슨의 키네토스코프, 1893년. 45피트 길이의 필름이 순환적으로 돌아가는 관람 장치의 내부 얼개를 보여주는 그림.

는 점에서 예시적이다. 즉, 정보와 시각적 이미지 간의 차이가 식별 불가능하게 되고, 수량화된 추상적 흐름이 주의를 끄는 소비 대상이 되는 것 말이다.[61] 1880년대와 1890년대에 자본주의가 진화하고 있을 때 그것의 체계적 특징들 가운데 몇몇을 에디슨이 파악하고 있었다는 데서 그가 '발명한' 제품들의 추상적 본성이 분명하게 드러난다. 그의 작업은 부단히 새로운 욕구를 가공해내고 이와 더불어 그러한 제품들이 소비될 관계망을 재구성하는 일과 떼어놓고 생

<hr />

[61] 이러한 발전과 관련해서 닐 포스트먼은 1840년대에 발명된 초기의 전신기를 그 선구로서 지목하는데, 그것이 "익명적이고 탈맥락화된 정보의 세계"를 창조했다는 점에서 그러하다. "전신기는 또한 역사를 배경으로 밀쳐놓고 즉각적이고 동시적인 현재를 증폭시켰다." 나의 논의와 관련해서, 이러한 영속적 '현재'의 출현이 지각하는 주체의 재조직화를 수반한다는 사실은, 전문가들의 주장대로라면 새뮤얼 F. B. 모스가 실제로 보낸 최초의 전신문인 "주목하라 세계여Attention Universe"라는 말을 통해 상징적으로 암시된다. Neil Postman, *The Disappearance of Childhood*(New York: Delacorte Press, 1982), pp. 68~72 참고.

제1장 근대성과 주의의 문제

각할 수 없다.[62] 스티브 잡스, 빌 게이츠, 앤드루 그로브와 같은 오늘날의 혁신적 기업가들은 이와 같은 영구적 합리화와 근대화라고 하는 동일한 역사적 기획에 참여한 후계자들이다. 19세기 말과 마찬가지로 20세기 말에도 주의 관리 작업은 감각적 세계를 소비할 수 있는 방식이 부단히 재형성되는 것에 관찰자가 적응하는 능력에 좌우된다. 생산양식이 변화하는 동안 주의는 주체가 계속해서 변화와 참신함에 규율적으로 적응할 뿐 아니라 고착되게끔 해왔다. 참신함의 소비가 반복적 형식들 속에서 이루어지기만 한다면 말이다.

19세기 말 이래로 주의라는 문제는 제도적이고 경험적인 조사연구의 중심부에, 그리고 자본주의적 소비자 경제 작동의 한복판에 어느 정도 자리를 차지하고 있었다.[63] 20세기 초반에 시작된 심리학

62 내가 쓴 다음의 논문에는 에디슨의 작업이 20세기에 남긴 이러한 유산에 대한 조금 더 확장된 논의가 담겨 있다. Jonathan Crary, "Dr. Mabuse and Mr. Edison," in Kerry Brougher, ed., *Art and Film since 1945: Hall of Mirrors*(New York: Monacelli Press, 1996), pp. 262~79. 가속화된 기술 혁신으로 인해 현실적으로 필요해진 주관적 적응에 대한 상세한 해석을 원한다면 최근에 나온 몇몇 저술들을 참고하라. Edward Tenner, *Why Things Bite Back: Technology and the Revenge of Unintended Consequences*(New York: Knopf, 1996), pp. 161~209; Gene I. Rochlin, *Trapped in the Net: The Unanticipated Consequences of Computerization*(Princeton: Princeton University Press, 1997), pp. 29~32; David Shenk, *Data Smog: Surviving the Information Glut*(New York: Harper Collins, 1997), pp. 35~50.

63 20세기에 걸쳐 다양한 철학적·심리학적 입장들은 주의를 적절한 문제로 또는 유의미한 문제로 받아들이길 거부했다. 하나의 문제로서 주의에 대한 평가절하가 이루어지고 있는 사례로 다음의 책을 보라. Maurice Merleau-Ponty, *The Phenomenology of Perception,* trans. Colin Smith(New York: Routledge, 1962), pp. 26~31. 20세기 중반 이후의 많은 연구들은 정보이론에서 빌려온 인지적 처리cognitive processing와 채널 용량channel capacity[오류 없는 통신이 가능한 최고 전송률]이라는 개념을 통해 이루어졌다. 20세기 중반에 나온 주의에 대한 영향력 있는 설명 가운데 하나는 도널드 브로드벤트의 '필터 이론'이다. Donald Broadbent, *Perception and Communication*(New York: Pergamon, 1958). 최근의 작업에 대한 조망은 다음의 책을 참고. Harold E. Pashler, *The Psychology of Attention*(Cambridge: MIT Press, 1998). 다음 저술에 제시된 연구 현황도 참고하라. Raja Parasur-

적 행동주의가 맹위를 떨치던 시기, 특히 1920년대와 1930년대에 주의는 '정신 과정'이라는 관념과 더불어 조사연구의 명시적 대상으로서는 금지되거나 주변화되었다는 주장에는 상당한 일리가 있다. 하지만 용어상의 논쟁이야 어찌 되었든 간에, 사실상 자극-반응 모델에 입각한 조사연구의 모든 체계는 인간 피험자(나 심지어 동물)의 주의력에 기반을 두고 있었다. 제2차 세계대전이 벌어지는 동안 인간이 새로운 기술을 효율적으로 활용하는 것과 관련해 여러 문제들이 제기된 것은, 부분적으로 주의에 대한 조사연구의 새로운 물결 때문이었다는 주장이 있어왔다. 가령, 장비를 조작하는 사람이 레이더 화면을 지속적으로 주시하는 데 요구되는 '경계심vigilance'의 문제가 있었다.[64] 극적으로 변화된 지식 영역과 신경학적 조사연구의 맥락에서, 포퍼와 에클스처럼 자기-의식적인 마음의

aman and D. R. Davies, eds., *Varieties of Attention*(Orlando: Academic Press, 1984). 다음 문헌들도 참고하라. Julian Hochberg, "Attention, Organization and Consciousness," in D. I. Mostofsky, ed., *Attention: Contemporary Theory and Analysis*(New York: Appleton Century Crofts, 1970); Alan Allport, "Visual Attention," in Michael Posner, ed., *Foundations of Cognitive Science*(Cambridge: MIT Press, 1989), pp. 631~82; A. H. C. Van der Heijden, *Seletive Attention in Vision*(London: Routledge, 1992); Gerald Edelman, *Bright Air, Brilliant Fire: On the Matter of Mind*(New York: Basic Books, 1992), pp. 137~44; Stephen M. Kosslyn, *Image and Brain: The Resolution of the Imagery Debate*(Cambridge: MIT Press, 1994), pp. 87~104; Patricia Smith Churchland, *Neurophilosophy: Toward a Unified Science of the Mind-Brain* (Cambridge: MIT Press, 1986), pp. 474~78. 다음 책에는 다양한 사회학적·인류학적 접근들이 망라되어 있다. Michael A. Chance and Roy R. Larsen, eds., *The Social Structure of Attention*(London: John Wiley and Sons, 1976).

64 L. S. Hearnshaw, *The Shaping of Modern Psychology*(London: Routledge, 1987), pp. 206~209. "'경계심'이라는 용어를 처음 도입한 것은 신경학자 헨리 헤드였는데, 이는 신속하고도 적절한 반응에 도움이 되는 신경계의 상태를 기술하기 위한 것이었다. 케임브리지대학교 심리학자인 노먼 맥워스는 그가 전시에 수행한 시청각적 감시에 관한 연구에서 이 용어를 채택했는데, 그에 따르면 경계심은 '어떤 환경에서 임의의 시간 간격에 발생하는 어떤 특정한 작은 변화들을 감지하고 그것들에 대응할 준비가 된 상태'다."

통합적 특성은 주의와 불가분의 관계에 있다고 보는 주장은 지난 몇십 년간 드물지 않게 나왔다.[65] 보다 최근에는, 신경학자인 안토니오 다마시오가 "기본적인 주의와 작업 기억working memory[66] 없이는 일관적인 정신 활동은 가능할 법하지 않다"는 입장을 견지해왔다.[67] 가장 최근의 연구는 주의가 단지 심리학적인 사안이 아니며 그것의 작동은 신경세포 단위에서 입증될 수 있다는 가정에 입각해 있는가 하면, 주의는 언제나 규정하기 힘든 현상으로 남으리라고 믿는 이들도 있다.[68] 다양한 이론들 각각의 시비는 차치하고라도, 전반적으로 규율적인 사회과학과 행동과학의 맥락 속에서 주의가 놀랄 만큼 집요하게 핵심적인 문제로 남아 있었음은 분명하다.[69]

65 Karl R. Popper and John C. Eccles, *The Self and Its Brain*(New York: Springer, 1977), pp. 361~62. 저자들은 선별적인 주의 활동이 어떻게 "일시적이기 짝이 없는 경험에 통일성을" 부여하는지에 대해 논하고 있다. 이들은 의식의 경험적 일관성과 '게슈탈트적 특성'은 신경생리학적 종합 능력이 아니라 자기-의식적인 마음의 통합적 특성에 기인한다고 본다.

66 [옮긴이] 감각기관을 통해 받아들인 정보를 몇 초 정도의 아주 짧은 시간 동안 저장하고 출력할 수 있게 하는 정신 기능을 가리킨다.

67 Antonio R. Damasio, *Descartes' Error: Emotion, Reason and the Human Brain*(New York: Putnam, 1994), p. 197.

68 가령 다음 논문을 보라. Michael I. Posner and Stanislas Dehaene, "Attention Networks," *Trends in Neurosciences* 17, no. 2(1994), p. 75. "주의 연구는 1800년대 말에 심리학이 등장한 이후 조사연구에서 중요한 부분을 차지해왔다. 하지만 주의를 촉진하는 어떤 독립된 두뇌 기제의 유무에 관해서는 논란의 여지가 있다. 주의는 시각이나 촉각처럼 어떤 독특한 질적 경험을 낳는 것도 아니고, 자동적으로 운동 반응을 산출하는 것도 아니다. 우리에게는 감각 자극, 기억 속의 정보, 또는 운동 반응을 선별하는 능력이 있는 것처럼 보이기는 하지만, 모든 두뇌 기제들은 선별 작업에서 나름의 역할을 한다는 점을 고려하면 그것만으로는 독립된 주의 기제가 존재한다는 증거가 될 수 없다."

69 이 책의 역사적 관심과는 별개로, 주의 문제에 대한 다른 방식의 접근은 20세기 분석철학의 몇몇 영역들에서도 찾아볼 수 있는데, 여기서는 '주목noticing' '관심interest' '의식awareness' 그리고 '유념mindfulness'과 같은 여러 개념들 사이에 구분이 이루어진다. 가령, '주의 개념들heed concepts'에 대한 길버트 라일의 논의를 보라. Gilbert Ryle, *The Concept of*

지난 몇 년 동안 우리는 다루기 힘든 초등학생 등에게 붙이는 일종의 딱지라 할 '주의력결핍장애attention deficit disorder'(ADD라고도 부름)라는 미심쩍은 분류의 형식을 통해 제도적 권력의 규범적 범주로서 주의 개념의 내구성을 상기하게 되었다. 질병의 사회적 구성이라는 보다 큰 사안을 살피지 않더라도, 주의가 규범적이면서도 어쩐지 자연적인 기능처럼 보이게 하는 방식은 확연히 눈에 띄는데, 이러한 기능장애는 이런저런 방식으로 사회적 화합을 방해하는 여러 증상과 행동 들을 낳는다는 것이다.[70] ADD에 대한 최근의 한 연구는 "[ADD 진단을 받은 이들에게] 결핍된 것은 규칙에 따라 행동을 조절하는 능력"이라고 단언함으로써 이러한 연구의 진정한 관심이 규칙을 따르는 품행에 있음을 분명히 했다.[71] ADD에 관한

　　Mind(London: Hutchinson, 1949), pp. 135~44. 라일에 따르면, '주의heed'는 "주목하기, 조심하기, 경청하기, 전념하기, 집중하기, 열중하기, 하는 일에 대해 생각하기, 경계하기, 관심 두기, 몰두하기, 공부하고 노력하기 등의 개념"을 가리킨다. 분석철학적 논의에 대한 전반적인 개괄은 다음의 책을 참고. A. R. White, *Attention*(Oxford: Blackwell, 1964).

70 1870년대 말까지 부주의함은 여러 반사회적 형태의 행동들과 폭넓게 연관되었다. 다음을 보라. Cesare Lombroso, *L'homme criminel: Etude anthropologique et médico-légale*(1876, Italian), trans. G. Regnier and A. Bournet(Paris: F. Alcan, 1887), pp. 424~26. 주의에 대한 최초의 포괄적인 사회학적 해석들 가운데 하나는 테오뒬 리보의 『주의의 심리학*Psychologie de l'attention*』(1889)인데, 그의 평가에서 핵심적인 것은 인종, 젠더, 민족, 계급과 같은 결정인자들이었다. 리보에 따르면 "아동, 매춘부, 야만인, 부랑자, 남미인 들"은 주의 능력이 결핍된 이들로 특징지어진다. 이 책은 막스 노르다우가 『퇴화*Degeneration*』(1892)에서 주의에 대해 고찰할 때 전거가 된 문헌들 가운데 하나다. 하지만 주의를 기울이는 능력은 젠더와는 무관하다고 보는 영향력 있는 주장들도 있었는데, 예컨대 폭넓게 인용되곤 했던 빈의 임상의인 하인리히 오버슈타이너의 주장을 떠올려볼 수 있다. Heinrich Obersteiner, "Experimental Researches on Attention," *Brain* 1(January 1879), pp. 439~53. "성별에 관해 말하자면, 이것과 주의의 정도나 능력 사이에는 본질적으로 또는 자연적으로 어떤 직접적 연관도 없는 것처럼 보인다."

71 R. Barkley, "Do as We Say, Not as We Do: The Problem of Stimulus Control and Rule-Governed Behavior in Attention Deficit Disorder with Hyperactivity," in Lewis M. Bloomingdale and J. M. Swanson, eds., *Attention Deficit Disorder: New Direc-*

문헌들을 읽을 때면 1890년대에 리보와 노르다우가 사용했던 바로 그 언어와 평가들 가운데 몇몇을 반드시 다시 접하게 되는데, 특히 증상들을 열거할 때 그러하다.[72] 그리하여 ADD에 시달리는 아동들은 "집중하지 않고, 경청하지 않으며, 주목하기를 거부하고, 규칙을 따르지 않을 것이며, […] 가만히 앉아 있지 못하고, 두서없이 심하게 떠들며, 꼼지락대면서 대화 도중에 부조리한 말을 내뱉는다."[73] 한 세기 전의 논의들과 오늘날의 논의들을 구분하는 특징들 가운데 하나는, ADD는 의지박약과는 전혀 관련이 없다는 점, 그리고 개인적 책임과도 무관하다는 점을 강조한다는 데 있다. ADD 진단을 실험적으로나 경험적으로 확증할 만한 어떤 것도 없다는 점이 받아들여지고 난 이후에도, 해당 주제와 관련된 베스트셀러 저자들은 여전히 다음과 같은 주장을 펼치고 있다. "당신에게 있는 것은 신경학적 조건이라는 점을 명심하라. 그것은 유전된 것이다. 그것의 원인은 생물학적이며 당신의 두뇌 구조에 있다. 그것은 의지와 관련된 질병도, 도덕적 결함도, 신경증 같은 것도 **아니다**. 그것은 성격의 나약함이나 미성숙함 때문에 생기는 것도 아니다. 그것의 치료법은 의지력이나 처벌, 희생, 고통 속에서는 찾을 수 없다. 언제나 다음을 명심하라. 아무리 노력을 기울여도, ADD에 시달리는 많은 이들은 일군의 증상들이 성격의 나약함 때문이 아니라 생물학적 현상 때문이라는 것을 받아들이는 데 어려움을 겪는다."[74] 보다 신중한 다른

tions in Attentional and Conduct Disorders(New York: Elsevier, 1990), p. 24.

72 예컨대, "의지적 주의력이 선천적으로 박약한" 콜리지에 대한 윌리엄 B. 카펜터의 사례 연구를 보라. Carpenter, Principles of Mental Physiology, pp. 266~69.

73 Claudia Wallis, "Life in Overdrive," Time, July 18, 1994, p. 49.

74 Edward M. Hallowell and John J. Ratey, Driven to Distraction(New York: Pantheon,

연구자들은 ADD가 "다소 규정하기 힘든 유년기 장애"[75]라고 말하면서 그 조건에 대해 일관된 선별 기준을 정립하기란 어려운 일임을 인정한다.

우리 시대의 '전문가들'은 이러한 조건이 "충동성, 짧은 주의 지속 시간, 욕구불만에 대한 내성耐性 저하, 주의 산만성, 공격성 그리고 다양한 정도의 과잉 활동"[76]으로 특징지어진다고 우리에게 일러준다. 성인에 대한 ADD 진단은 점점 성취 부진의 느낌과 연관되는 추세인데, 이제 어떤 경제적 결핍이나 사회적 불안감은 이데올로기적으로 결정된 수행과 '성취'의 기준에 맞도록 주의 깊게 몰두하지 못한다는 점에서 이해할 수 있다는 식이다.[77] 짧은 주의 지속 시간, 부조리의 논리, 지각의 과부하, 일반화된 '출세'의 윤리, 공격적인 적극성에 대한 찬양 등에 억척스레 근거를 두는 문화 속에서, 그러한 형태의 행동들을 병리화하고 신경화학, 뇌 해부학, 유전적 소인에서 이처럼 허구적인 장애의 원인을 찾는다는 것은 터무니없는 일이다. 주관적으로는 근대화로부터 어긋나 있으면서도 제도적으로는 규율을 따르고 생산적일 것을 요청받는 식으로 개인이 붙들려 있는 방식을 이해하는 몇몇 ADD 연구자들도 물론 있다. 다시 말하

1994), p. 247.

75 Edward A. Kirby and Liam K. Grimley, *Understanding and Treating Attention Deficit Disorder*(New York: Elsevier, 1986), p. 5.

76 Melinda Blau, "A.D.D.: The Scariest Letters in the Alphabet," *New York Magazine*, December 13, 1993, pp. 45~51.

77 가령 다음을 보라. Kevin R. Murphy and Suzanne Levert, *Out of the Fog: Treatment Options and Coping for Adult Attention Deficit Disorder*(New York: Hyperion, 1995). 이 책에 따르면 ADD의 증상은 직장에서 관리, 소통, 조직 기술 등의 저하로 나타난다. 다음의 글은 ADD에 대한 빼어난 문화적 개괄을 제공하고 있다. Lawrence H. Diller, "Running on Ritalin," *Double Take* 14(Fall, 1998), pp. 46~55.

제1장 근대성과 주의의 문제

자면, ADD로 범주화되는 행동은 이러한 문화적 이중 구속에서 기인하는, 그리고 끊임없이 요청되고 자극되는 수행과 인지의 양식들이 서로 모순되는 데서 기인하는 여러 징후들 가운데 하나에 불과하다. 한 논자는 짓궂게도 이러한 역설에 대해 다음과 같이 언급했다. "대부분은 아니라 해도 과잉 활동으로 인해 주의력결핍장애 진단을 받은 아동들은 텔레비전을 보거나 비디오 게임을 하는 등 고도로 흥미를 끄는 상황에서는 분명 상당 시간 동안 주의력을 유지할 수 있다."[78]

효율적 주의 관리를 위해 시행되고 있는 많은 체계적 방책들의 효험이 불완전하다는 점에는 의심의 여지가 없다. 개인용 컴퓨터의 보급이 함축하고 있는 생활양식, 즉 한곳에 고착되고, 앉아 있으며, 주의가 강제되는 여러 생활양식이 푸코가 유순한 신체라고 부른 것을 생산하면서 그 규율적 목표들 가운데 몇몇은 이미 달성했을 수도 있다. 전자·통신 제품들의 확산은 강화된 소비 패턴과 유순함의 항구적 연관을 확고히 하지만, 이 새로운 체제에 수반되는 사회적 분열의 형태들은 조직적으로 견딜 수 없게 되어버리는 행동들(예컨대 학습하려 들지 않는 아동들)을 낳는다. 그리고 주의에 대한 제도적 담론이 시사하는 것처럼, 우리는 이제 또 다른 층위의 규율적 기술—강력한 신경 화학물질들이 행동 관리의 전략으로 광범위하게 사용되는 것—이 극적으로 팽창하는 것을 목도하고 있다. 이와 더불어, 주의력이라는 근대의 문화적 문제가 극한에 이른 결과 가운

78 W. E. Pelham, "Attention Deficits in Hyperactive and Learning Disabled Children," *Exceptional Education Quarterly* 2, no. 3(1981), p. 20.

데 하나는 정신분열증이라는 불안정하고 불확실한 현상이다.[79] 20세기 거의 내내, 정신분열증 경험을 설명하는 하나의 지배적 모델은 지각하는 주체의 선택적 주의력이 감축 내지는 손상되었다는 것이었다. 즉, 정신분열증을 앓고 있는 사람은 어마어마한 지각 데이터의 장 전체에 주의를 기울이는데, 어떤 면에서 이는 감각 과부하라는 근대적 패러다임을 극단적 형태로 구현하고 있는 셈이다. 조현병이라는 용어를 도입한 이로 알려진 스위스의 정신의학자 오이겐 블로일러는 주의의 억제적 특성을 무력화하는 엄청난 장애를 관찰했다. "정상적 주의력이 감각 인상들 사이에서 흔히 행사하는 선별력은 영(0)으로까지 줄어들 수도 있는데, 그러면 감각들에 도달하는 거의 모든 것이 기록된다."[80]

79 정신분열증에 고유한 문화적·사회적 분열 양상은 다음과 같이 요약된다. "주의를 기울이는 과정을 통해 우리는 환경으로부터 우리에게 다가오는 정보를, 그리고 축적된 과거 경험의 형식으로 심적으로 이용 가능한 정보를 쪼개어 나누고 효과적으로 범주화한다. 이러한 과정들을 통해 우리는 의식에 도달하는 혼란스러운 정보의 흐름에 지나지 않았을 수도 있던 것을 제한된 수의 구분되고, 안정적이며, 의미 있는 지각 대상들로 축소·조직화·해석하는데, 현실은 바로 이러한 지각 대상들을 통해 구성되는 것이다. [⋯] 주의의 이러한 선별과 억제 기능에 문제가 생겼다고 가정해보자. 주위 환경으로부터 나온 것들이 감각기관들을 통해 유입되면서 의식은 구분하기 힘든 온갖 감각 데이터들로 넘쳐나게 될 것이다. 이처럼 부지불식간에 밀려오는 인상들에 다양한 내적 이미지들 및 이것들이 연합된 것이 더해지면서 유입된 정보와 더 이상 조화를 이루지 못할 것이다. 지각은 유아기의 수동적이고 비의지적인 동화 과정으로 돌아가게 될 것이며, 유입된 흐름을 억제하지 못하고 계속 그대로 두면 이는 점차 기존 현실의 안정적 구성물들을 쓸어버릴 것이다." Andrew McGhie and James Chapman, "Disorders of Attention and Perception in Early Schizophrenia," *British Journal of Medical Psychology 34*(1961), pp. 110~11. 하지만 최근의 연구들은 단일한 실체로서 주의력의 손상이라는 것이 정신분열증을 설명하기에 유용한 개념인지에 대해 의문을 표하며, 주의를 단일한 실체로 보는 모델들은 해석적으로 제한된 가치만을 지닌다고 주장한다. 다음을 보라. J. T. Kenny and H. Meltzer, "Attention and Higher Cortical Functions in Schizophrenia," *Journal of Neurophysiological and Clinical Neurosciences* 3(1991), pp. 269~75.

80 Eugen Bleuler, *Dementia Praecox, or the Group of Schizophrenias*(1911), trans. Jo-

억제inhibition라는 주제는 주의와 관련된 여러 영향력 있는 이론들을 구성해온 필수적 요소로서, 이를테면 분트의 작업은 칸트적인 통각의 초월론적 통일이 단순히 종합과 통합이라는 심리적 과정들로 대체되는 것을 예시적으로 보여준다. 분트에게 선택적 주의력은 유일하고도 가장 중요한 심적 범주로서, 이는 그것이 의식과 지각의 효과적인 통일을 낳는 데 (선험적이지는 않지만) 본질적인 역할을 맡고 있다는 점에서 그러하다. 주의를 관장하는 중추가 뇌의 전두엽에 자리 잡고 있다는 그의 가정은 특히 영향력이 컸다.[81] 1870년대와 1880년대에 진화론적 사유의 여러 사회적 가정들과 더불어 퍼져나갔던 그의 해석에서, 전적으로 위계적 구조를 띠고 있는 유기체 내에서 주의는 (하등한 두뇌부 및 척추의 자동적 기능과 구분되는) 가장 고등한 통합 기능 가운데 하나로 정의되었다.[82] 주의를 사실상 의지와 동일시하고 있는 분트의 모델에서 좀더 의미심장한 부분은, 주의의 특징이라 할 제한적으로 초점이 맞춰진 명료함을 달성하기 위해서는 다양한 감각적·운동적·정신적 과정들이 반드시 **억제되어**

seph Zinkin(New York: International Universities Press, 1950), p. 68. 얀 골드스타인은 주의력의 기능 부전과 광기를 연관시키는 것이 적어도 1816년경 장 에티엔 도미니크 에스키롤의 작업으로까지 거슬러 올라감을 보여주었다. Jan Goldstein, *Console and Classify: The French Psychiatric Profession in the Nineteenth Century*(Cambridge: Cambridge University Press, 1987), pp. 246~47.

81 Wilhelm Wundt, *Grundzüge der physiologischen Psychologie,* vol. 3(1874; 6th ed. Leipzig: Engelmann, 1908), pp. 306~64. 영문본은 Wilhelm Wundt, *Principles of Physiological Psychology,* trans. Edward Bradford Titchener(New York: Macmillan, 1904).

82 존 헐링스 잭슨의 획기적인 신경학적 연구는 이러한 위계적 모델에 상응하는 방식으로 표명되었는데, 여기서 각기 다른 기능들은 신경계의 특수한 부위들과 관련되어 고찰되었다. 잭슨은 의지적 주의력 같은 이른바 '고등한' 기능들을 보다 자동적이고 '하등한' 운동 행동motor behavior의 형태들과 구분했다.

뇌를 도식화한 분트의 다이어그램으로
맨 꼭대기에 주의 중추가 있음, 1880년.

야 한다는 관념에 기초하고 있었다는 점이다.[83] 그가 정식화한 모델
은 1880년대와 1890년대에 걸쳐 여기저기서 다양하게 변주된 모습
으로 발견될 만큼 강력한 것이었다.

억제와 마비를 지각의 구성요소로 보는 관념은 시각성이 극적으
로 재정렬되었음을 암시하며, 재현의 광학보다는 힘들의 운용에 기
초한 모델들이 새로이 중요성을 띠게 되었음을 함축한다. (1895년
에 쓴 「과학적 심리학을 위한 구상Project for a Scientific Psychology」
에서부터 심인성 시각장애에 대한 1910년의 논고에 이르기까지) 프

83　19세기에 대두된 이러한 문제에 대한 상세한 개괄은 다음을 참고하라. Roger Smith, *Inhi-*
bition: History and Meaning in the Sciences of Mind and Brain(Berkeley: University
of California Press, 1992). 주의와 억제 간의 관계는 신경학적이거나 생리학적인 관념들과
는 전적으로 무관한 여러 다른 영역에서도 표명되었다. 예컨대 다음을 보라. F. H. Bradley,
"On Active Attention," *Mind,* n. s. 11(1902), p. 5. "주의는 목적을 방해하는 것이라면 어떠
한 심적 사실도 억누르고자 하며, 따라서 그것의 본질은 전혀 긍정적이지 않으며 부정적일
뿐이다."

　　　　　　　　　　　　　　제1장 근대성과 주의의 문제

로이트가 체계화한 지각과 억압 사이의 관계는 1870년대와 1880년대에 다른 이들이 수행한 고찰과 조사연구로부터 나온 산물이지만 보다 폭넓게 알려졌을 뿐이다.[84] 샤를 페레와 알프레드 비네는 "주의라고 하는 단순 명확한 사실"에 대해 다음과 같이 기술했다. "온정신을 한 점에 집중하는 것으로, 이 점에 대한 지각을 강화하는 결과를 낳으며 그 주위 전체에 마비 지대를 산출한다. 주의는 어떤 감각들의 힘을 증강하는 한편 다른 감각들의 힘을 약화한다."[85] 이들은 "주의의 부정적 효과들"을 열거했다. 피에르 자네는 어떻게 주의가 의식의 내용들을 '억누르며' 시각장의 위축을 초래하는지 기술했다.[86] 이는 카메라 옵스쿠라가 시각의 모델로서 부적절함을 가리키는 것으로, 이 모델에서 이상적 관찰자는 시각장의 내용들을 원형대로 즉각 파악하는 능력을 지닌 존재였다. 그 결과 19세기 말에 이르면, 주의가 향하는 고립된 대상뿐 아니라 지각되지 않는 것이나 희미하게만 지각되는 것과 관련해서도, 그리고 지각장에서 배제되거나 차단된 변두리나 주변부 및 주의분산과 관련해서도 규범적 관찰자가 개념화되기 시작했다. 제4장에서 상세히 다루겠지만, 이처럼 이접적異接的인 새로운 시각 모델은 부분적으로는 눈 자체의 불균질적 본성에 대한 생리학적 발견과도 연관되어 있었는데, 눈에는 뚜렷한 상을 제공하는 국소적 영역인 중심와中心窩[안구 내부 황반의 작은 부분]와 불명료한 상을 제공하는 그보다 훨씬 큰 주변 영

84 Anne Harrington, *Medicine, Mind, and the Double Brain: A Study in Nineteenth Century Thought*(Princeton: Princeton University Press, 1987), pp. 235~47.

85 Alfred Binet and Charles Féré, *Le magnétisme animal*(Paris: Félix Alcan, 1888), p. 239.

86 Pierre Janet, "L'attention," in Charles Richet, ed., *Dictionnaire de physiologie*, vol. 1(Paris: F. Alcan, 1895), p. 836.

역이 있다. 하지만 이 모델이 관찰자의 근대적 재형성에서 중요한 역할을 맡게 된 것은 경험적이기보다는 **은유적인** 영향 때문이었다.

억제, 배제 그리고 주변이라는 주제는 주의 깊은 의식에 어떤 내용들이 도달하는 것을 적극적으로 막는 프로이트적 무의식 모델만을 뒷받침하는 것은 아니었다. 조너선 밀러가 최근 주장한 바에 따르면, 19세기 유럽의 대안적 전통에서는 무의식을 다음과 같은 체계의 일부로 가정했는데, 여기서는 **자동적** 행동이 주의를 비롯한 의식적 활동의 변화무쌍한 요구들과 상호적으로 한데 얽혀 있었다. '관리감독적custodial' 무의식을 가정하는 프로이트의 해석과는 대조적으로, 19세기의 많은 심리학자들은 무의식이 "기억·지각·행동에 없어서는 안 될 필수적 과정들을 적극적으로 산출"한다고 보았다. "이들에 따르면 무의식의 내용에 접근할 수 없는 까닭은, 정신분석학적 이론이 주장하듯 그것이 과격한 예방 조치로서의 억류 상태에 붙들려 있기 때문이 아니라, 흥미롭게도 인지와 품행의 효과적 수행을 위해서는 모든 것을 포괄적으로 아는 의식이 사실상 **필요**하지 않기 때문이었다. 의식이 그것에 가장 적합한 심리적 과업을 수행하고자 한다면 오히려 심적 활동의 상당 부분을 무의식의 자동적 통제에 할당하는 편이 낫다. 관리상 고도의 결정을 요하는 상황이 되면 무의식은 필요한 정보를 스스럼없이 의식에 전해줄 것이다."[87] 예컨대, 헬름홀츠는 마음이 유사-공리주의적으로 작용한다는 주장을 내놓았는데, 거기서 유용하거나 필수적이지 않을 법한

[87] Jonathan Miller, "Going Unconscious," *New York Review of Books,* April 20, 1995, p. 64. 밀러는 윌리엄 해밀턴 경, 윌리엄 B. 카펜터 그리고 (존 헐링스 잭슨의 스승인) 토머스 레이콕의 작업에 대해 논하고 있다.

제1장 근대성과 주의의 문제

감각 정보는 무심결에 방치된다는 것이다. (우리 시야의 맹점과도 같은) 그러한 정보를 감지하기 위해서는 주의의 방향을 돌리기 위한 특별한 노력이 필요하다.

주의를 생존 기제로 간주했던 다윈은 인간의 진화에서 주의의 중요성과 관련해 널리 퍼진 믿음을 확고히 했다. "인간의 지적 진보에서 주의력보다 더 중요한 능력은 거의 없다. 고양이가 어떤 구멍을 보고 먹이를 향해 달려들 준비를 할 때 그러하듯, 분명 동물들은 이런 능력을 드러내 보인다. 때로 야생동물들이 이렇게 열중해 있을 때는 하도 몰입해 있는 나머지 오히려 그들에게 수월하게 접근할 수 있다."[88] 어떤 종류의 반응적 주의는 인간의 생명 활동에 필수적인 부분이라고 여겨졌다. 이러한 주의는 시각적·후각적·청각적 자극을 막론하고 참신한 자극에 대해 체계적 반응을 촉발하는데, 이때 유기체는 진행 중인 운동 활동을 즉각적으로 차단(하거나 억제)할 수 있으며 한편으로는 통상 잠재적 포식자나 먹이와 관련된 적절한 자극에만 정신적 노력을 집중한다. 스코틀랜드 의사인 데이비드 페리어의 신경학적 조사연구는 1870년대에 이루어진 분트의 작업에 상응하는 것으로 그는 두뇌 기능의 국재화localization[89]라는 관념을 옹호했다. 페리어는 뇌의 특수한 부위들에 억제 기능을 담당하는 중추들이 있으며 이러한 중추들은 사실상 의지와 주의의 생리

88 Charles Darwin, *The Descent of Man, and Selection in Relation to Sex*(1871; Princeton: Princeton University Press, 1981), p. 44. 가령, 안젤로 모소는 자신의 저서에서 주의에 관한 장章을 다윈의 인용으로 시작하고 있다. Mosso, *Fatigue*, p. 177. 다윈의 작업이 끼친 인식론적 영향에 대해서는 다음의 책을 참고하라. Robert J. Richards, *Darwin and the Emergence of Evolutionary Theories of Mind and Behavior*(Chicago: University of Chicago Press, 1987), pp. 275~94.

89 [옮긴이] 뇌의 각 부분들은 각기 다른 기능을 담당한다는 것.

학적 기반이라는 가정을 발전시켰다. 그는 주의와 자유의지가 얼마나 운동을 생리적으로 **억누르는** 데 의존하고 있는지를, 즉 역설적이게도 어떤 형태의 감각-운동 활동이 다른 운동 활동을 얼마나 억제하는지를 보여주었다.[90] 주의를 기울이는 관찰자는 움직임 없이 얼어붙은 부동성의 상태에 있는 것처럼 보이지만 실은 생리적(이고 운동적)인 사건들이 들썩거리는 장소로서 그의 상대적인 '정지 상태stasis'는 이에 의해 지탱되는 것이다.[91] 이처럼 고양된 각성 상태와 감각장의 제한적 영역에 강도 높게 집중하는 상태는 여러 방식으로 이해할 수 있다. 가령 이는 유기체가 순전히 생존에만 관련된 동물적 영역으로부터 규율적이고 생산적인 노동에 생물학적으로 적응하는 사회적 영역으로 이행한 것일 수 있다. 하지만 일종의 차단이면서 강력한 필터이기도 한 주의는 단순히 삶을 연명하는 것만이 아니라 **행위**action를 통해 자아를 긍정하기 위한 필수적 전제 조건, 즉 니체적 망각의 모델로서 간주될 수도 있다.[92] 여기서 주의는

90 David Ferrier, *The Functions of the Brain*(1876; New York: G. P. Putnam, 1886), pp. 463~68. 다음 책에도 페리어에 대한 유용한 논의가 담겨 있다. Smith, *Inhibition*, pp. 116~21.

91 가령 다음을 보라. Maudsley, *The Physiology of Mind*, pp. 313~15. "어떤 근육 작용도 관련되지 않은 것처럼 보일 때 어떻게 운동적 신경감응motor innervation이 정신적 행위에서 의지 작용에 영향을 미치는 요인일 수 있느냐는 물음이 있을 수 있다. 이에 대한 답변으로 꽤 타당해 보이는 것은, 운동적 신경감응에는 순수 의지처럼 보이는 것의 지극히 단순한 노력이 항상 수반된다는 것이다."

92 이처럼 주의의 의미를 유기체의 긍정과 자아실현을 위한 조건이 되는 망각으로 보는 입장은 (제4장에서 다루게 될) 베르그송 등에 의해 20세기까지 지속되었다. 예컨대 "개인으로 하여금 삶을 살 만한 것으로 느끼게 하는 것은 그 무엇보다도 창조적 통각"이라는 도널드 위니컷의 주장이 그러하다. Donald Winnicott, *Collected Papers*(New York: Basic Books, 1951), p. 65. 보다 의미심장한 것으로, 1960년대에 폭넓게 알려진 에이브러험 H. 매슬로의 '절정 체험peak-experience' 개념이 있다. 매슬로는 '완전한 주의' 양식에 대해 기술하고 있는데, 이는 "세상을 잊어버린 듯하고, 그 순간에 지각 대상은 온전한 존재가 된 듯한" 것이다.

의식 모델보다는 **힘들**의 관념-운동적 네트워크와 더 관련되어 있다. 만일 그것을 생물학적으로 물려받은 것들 가운데 하나라고 본다면, 역설적이게도 무언가를 부동적으로 고정하는 일은 유동성과 불가분의 관계에 있다.

19세기에 주체성이 생리학적으로 재편성되는 동안 그 전체 과정의 일환이었던 주의는 그것이 이론화된 거의 모든 다양한 방식들 속에서 물리적 노력, 운동 또는 행위와 불가분의 관계에 있었다. 내가 검토하고 있는 시기 동안에, 일반적으로 주의력이란 온전히 육화된 관찰자, 지각이 생리적인 그리고/또는 운동적인 활동과 더불어 일어나는 관찰자와 동의어였다. 보다 구체적으로는, 운동으로서의 주의를 이해하는 데 특별히 중요한 세 개의 모델이 있었다. 경우에 따라 이 모델들을 구성하는 요소들이 서로 겹치기도 하지만, 대개의 경우 그것들은 상대적으로 양립 불가능한 입장들을 대표한다. (1) 환경 속의 자극에 대한 유기체의 기계적 적응의 일환인 **반사 작용** 과정으로서의 주의. 여기서 중요한 것은 주의는 진화를 통해 물려받은 것이며 **비의지적**이고 본능적인 지각 반응들에 기원을 두고 있다는 것이다. (2) 다양한 **자동적** 혹은 무의식적 과정이나 힘들의 작용을 통해 결정되는 주의. 쇼펜하우어, 자네, 프로이트 같은 여러 사람들로부터 시작해 다양한 방식으로 표명된 입장이다. (3) 마지막으로, 주체의 결정에 따른 **의지적** 활동으로서의 주의. 이는 적극

Abraham H. Maslow, *Toward a Psychology of Being*(New York: Van Nostrand Reinhold, 1968), p. 74. 이러한 정식화에 지속적인 (혹은 재활용되는) 특성이 있다는 것은 1990년대에 베스트셀러가 된 다음과 같은 자기계발서들을 보면 분명해진다. Mihaly Csikszentmihalyi, *Flow: The Psychology of Optimal Experience*(New York: Harper, 1990), p. 33. "주의는 우리 경험의 질을 향상하는 과업에 가장 중요한 도구다."

적으로 지각 대상으로서의 세계를 조직하고 거기에 관여하는 주체의 자율적 능력의 표현이다. 하지만 제임스와 베르그송처럼 이 입장을 옹호하는 사람들조차 의지적 주의력과 자동적이거나 비의지적인 상태들이 서로 매우 가까우며 그들 간의 경계가 희미하다는 점을 기꺼이 인정했다.

1880년대에 의지와 주의의 유사성은 여러 종류의 작업에서 핵심적인 사안이 되었는데, 이로써 당대의 심리학적 사유가 존 스튜어트 밀의 관념연합론과 감각들의 균형과 관련해 그가 제안한 '심적 화학'의 법칙으로부터 멀리 떨어져 있음이, 혹은 경험이란 외부의 명령에 대한 **수동적** 반응이라고 정의한 1850년대 허버트 스펜서의 작업으로부터 멀리 떨어져 있음이 분명해졌다. 윌리엄 제임스는 주의에 대한 그의 핵심적 논의를 스펜서와 [제임스와 존 스튜어트] 밀 부자父子가 문제를 억압하거나 회피했다며 그들을 공격하는 것으로 시작하고 있다. "주의라는 현상을 이처럼 무시한 그들의 동기는 아주 명백하다. 이 저자들은 마음의 고차적 능력들이 얼마만큼이나 순전히 '경험'의 산물인지를 보여주는 일에 열중해 있다. 그리고 경험은 단순히 **주어진** 무언가로 가정된다. 얼마간 반응적인 자발성을 함축하고 있는 주의는 순수한 수용성의 원환을 깨뜨리는 것처럼 보일 수 있다. […] 그 위로 경험이 억수같이 쏟아져 내리는, 전적으로 수동적인 진흙으로서의 피조물[이라는 관념에 이 저자들은 사로잡혀 있다]."[93] 일반적으로 말하자면, 1870년대에는 관념연합론의 **구**

93 James, *Principles of Psychology,* vol. 1, pp. 402~403. 다음 책에는 제임스가 주의의 문제에 기여한 점을 다룬 빼어난 장이 있다. Gerald E. Myers, *William James: His Life and Thought*(New Haven: Yale University Press, 1986), pp. 181~214.

　　　　　　　　　　　　　제1장 근대성과 주의의 문제

조적인 심리학으로부터 다양한 종류의 **기능적인** 심리적 해석들로의 이행이 이루어졌다.[94] 부분적으로 이러한 변화는 인간 주체에 대한 생리학적 이해가 풍부해지고 그 중요성이 증가한 데 따른 것이었다. 무언가에 매진하는 행동의 능동적 중심이자 시간적으로 전개되는 과정들의 복합체로서 주체를 옹호하는 논변들이 널리 퍼지게 되면서 관념연합론적 지식 이론의 빈곤함과 부적절성이 분명해졌다.

이리하여 주의를 다루고 있는 여러 사유 체계들이 한물간 것이 되었을 때도 주의는 하나의 문제로서 건재하면서 지속적으로 다루어졌다. 예컨대, 1870년대와 1880년대에 많은 사회사상가들과 심리학자들은 주의를 의지와 밀접하게 관련짓거나 동일시했다. 하지만 역사학자 로레인 대스턴이 설득력 있게 보여주었듯, 1890년대에 힘을 얻고 제도적 중요성을 획득하게 된 보다 엄밀한 '과학적 심리학'을 향한 움직임은 "의식, 자유의지, 내관 그리고 마음의 다른 변별적 측면들에 반대하는 캠페인 속에서" 모인 힘들이었다. 세기 전환기에 이르기까지 "의지에 대한 이론은 영미권의 여러 다른 심리학 학파들을 통해 개진된 공격에서 공통의 표적이 되었다."[95] 하지만 의지, 마음, 내관이 불필요한 요소로 치부되었다 해도 주의는 주체성을 제도적으로 구성하는 데 무시할 수 없는 구성요소로 남아 있

94 George Herbert Mead, *Movements of Thought in the Nineteenth Century*, vol. 2(Chicago: University of Chicago Press, 1936), pp. 386~87. 미드는 다음과 같이 썼다. "행위의 구조는 품행을 이루는 중요한 특성이다. 이러한 심리학은 낡은 감각 심리학과 대조되는 것으로서 동적 심리학이라고도 부른다. 그리고 관념들의 단순한 연합에 대조되는 것으로서 의지적 심리학이라고도 부른다."

95 Lorraine J. Daston, "The Theory of Will versus the Science of Mind," in William R. Woodward and Timothy G. Ash, eds., *The Problematic Science: Psychology in Nineteenth Century Thought*(New York: Praeger, 1982), pp. 88~115.

었다. 후고 뮌스터베르크와 (이 책의 제4장에서 다루게 될) 제임스 매킨 커텔은 일체의 능동적 의지 개념을 폐지하려 한 사례를 대표하는 이들이지만 심리학을 사회적 통제 전략들에 맞춰 조정하고자 다양하게 시도하는 가운데 여전히 주의를 중요한 문제로 붙들고 있었다. 이와 유사하게 오늘날에도 주의는 주체에 관한 제도적 담론과 기술에 필수불가결한 범주로 남아 있으며, ADD를 둘러싸고 벌어지는 논쟁들처럼 명백히 사회적인 표명들에서만이 아니라 인지과학의 다기多岐한 분과들 내부에서도 마찬가지인데, 이러한 영역들에서 '마음'이나 '의식'의 타당성이나 존재 여부가 문제시되고 있음에도 그러하다. '주의'와 '의식'은 모두 역사적으로 구성된 개념들로서, 지난 세기 동안 이 개념들은 서로에 대해 가변적이고도 독립적인 관계를 맺어왔다. 주체성에 대한 해석의 일부로서 주의는 의식과 생래적으로 동일한 것이 아니다.[96]

여기서 주의와 의식의 이러한 불일치는 의미심장하다. 19세기 말의 근대성에 관한 연구의 기초로 주의라는 문제를 활용하는 일은 어떤 점에서는 최근의 비판적 실천을 통해 습득한 것들과 부합하지 않는 것처럼 보일 수 있다. 말하자면, 주의를 강조하는 것은 외견상 인식론적 유형의 전통적 문제들로 되돌아가는 것처럼 보일 수 있는

96 반反데카르트주의자인 루트비히 비트겐슈타인은 지각, 의식 그리고 주의가 이처럼 서로 일치하지 않는다는 것을 예리하게 간파했다. "그러나 여기서 '나는 지각한다'라는 말은 내가 나의 의식에 주의를 기울이고 있음을 나타내지 않는가?—이는 일상적으로는 분명 사실이 아니다—그렇다면 '나는 내가 의식하고 있음을 지각한다'라는 문장은 내가 의식하고 있음을 말하는 것이 아니라, 나의 주의가 이러이러하게 배치되어 있음을 말한다." Ludwig Wittgenstein, *Philosophical Investigations*, trans. G. E. M. Anscombe(New York: Macmillan, 1953), p. 125.

제1장 근대성과 주의의 문제

데, 이것들은 리처드 로티가 "인식론으로부터 해석학으로"[97]의 이동이라 기술했던 것, 즉 의미론적이고 기호학적인 분석틀로의 근대적 전환을 통해 근본적으로 변형된 한편 부적절한 것이 되어버린 문제들이다. 예컨대, 이러한 전환은 말라르메, 니체, 퍼스 (그리고 나중에는 비트겐슈타인과 하이데거) 등이 나란히 수행한 작업에서 가장 생생하게 드러난다. 이들은 이미 구성되어 있는 주체가 어떻게 외부 세계의 객관성을 알아보거나 지각하는지가 아니라 언어와 그 밖의 사회적 의미와 가치의 체계들을 통해 주체가 어떻게 잠정적으로 구성되는지가 문제가 되는 상황들을 연구한 사상가들이다. 인식론이 이처럼 통사론적·의미론적으로 개조되는 가운데 다양한 심적 **능력들**의 기능에 대한 연구는 점차 시대에 뒤처진 것이 되었다. 하지만 나는 19세기 말에 지각하는 주체에 관해 기술하거나 설명하기 위한 수단으로 주의라는 문제가 떠오른 것은 그 자체만으로도 이미 인식론의 전반적인 위기를 가리키는 것이면서, 다양한 의식 분석법들이 종말에 처했고, 고전적 인식론이 작동하는 이원론적 모델이 점차 무의미해졌음을 가리키는 것이라고 주장하려 한다. 시각에 필수적인 주체성이라는 측면에서 관찰자를 고려하자 곧바로 주의는 지각을 구성하는 (그리고 불안정하게 하는) 성분이 되었다. 주의의 본성이 불확실하고 모호하다는 바로 그 점이야말로 기존의 지각 이론들이 낡아빠진 것임을 가리키는 것이었다. 주의가 함축하고 있는 바는 인지란 더 이상 매개 없이 직접 주어진 감각 데이터들을 통해

97 Richard Rorty, *Philosophy and the Mirror of Nature*(Princeton: Princeton University Press, 1979), p. 315.

파악될 수 없다는 것이었다. 퍼스적인 용어를 써서 말하자면, 주의는 주체-대상이라는 기존의 이원적 체계를 '해석의 공동체'를 통해 구성되는 제3의 요소를 지닌 삼원적 체계로 만들었다. 여기서 제3의 요소란 사회적으로 절합된 생리학적 기능들이 변덕스레 개입하는 공간, 제도적 원칙들, 그리고 시간 속에서 주체가 지각적으로 경험하는 것과 관련된 광범위한 기술·실천·담론 들이다. 여기서 주의는 무언가에 **대한** 주의로 환원될 수 없다. 이리하여 근대성 내부에서 주의는 자율적 주체의 지향성이 아니라 이와 같은 **외재성**의 형식들을 통해 구성된다. 이미 형성된 어떤 주체의 능력이라기보다는 하나의 기호인 주의는, 주체의 소멸보다는 그것의 불안정성, 우연성, 비실체성을 가리키는 기호다.

인간 주체를 관리하고 통제하기 위한 규율적·행정적 장치 전반의 요구들이라는 맥락 내에서 주의에 대한 폭넓은 조사연구들을 고려하는 것은 어렵지 않고 또 적절한 일이지만, 19세기에 새로이 형성된 인간 과학 분야에서 축적된 또 다른 관련 지식의 차원을 강조하는 일 또한 중요하다. 푸코는 우리로 하여금 그가 19세기의 위대한 종말론적 꿈이라고 불렀던 것을 깨닫게 해주었는데, 이는 "인간에 대한 이러한 지식이 존립하도록 함으로써 인간이 그의 소외로부터 해방될 수 있게끔 하고, 그가 지배할 수 없었던 모든 결정들로부터 해방될 수 있게끔 하며, 스스로에 대한 이러한 지식 덕택에 다시금 혹은 처음으로 자신을 지배하고 소유하는 자가 될 수 있게끔 하는 것이다. 달리 말하자면, 인간은 그 자신의 자유와 존재의 주체subject가 되기 위해서 지식의 대상object이 되었다."[98] 따라서 지각하는 주체가 가장 예민하게 세계에 주의를 기울일 수 있는, 또는 고

도로 주의 깊은 의지를 발휘함으로써 세계 내의 내용물과 관계 들을 안정화하고 객관화할 수 있는 특수한 생리적·실천적 조건들을 경험적으로 결정하고자 하는 시도는, 지각 가능한 세계의 잠재적 지배자이자 의식적 조직자로서 자신을 소유하고 있는[99] 주체가 요청하는 바이기도 할 것이다.[100] 그러나 과학적 심리학은 주의를 기울이는 주체가 효율적으로 기능하게 할 지식을, 또는 주의를 기울이는 관찰자와 세계의 온전한 공-현존을 보장해줄 지식을 결코 조합해내지 못할 것이었다.[101] 대신, 조사하면 할수록 더더욱 주의는 자체 내에 스스로 해체될 조건들을 함유하고 있음이 드러났다. 사실상 주의력은 주의분산·몽상·분열·무아지경의 상태들과 연속선상에 있었다. 궁극적으로 주의는 자율성이라는 근대적 꿈과 어울릴 수 없는 것이었다.

98 Michel Foucault, "Foucault Responds to Sartre," in *Foucault Live,* trans. John Johnston(New York: Semiotexte, 1989), p. 36. 원래의 인터뷰가 수록된 지면은 *La Quinzaine littéraire,* March 1~15, 1968.

99 [옮긴이] 여기서 '자신을 소유하고 있는'이라 옮긴 것은 영어 원문에는 'self-possession'이라 되어 있다. 영어에서 이는 침착함이나 냉정함을 뜻하기도 하지만 푸코가 1968년의 인터뷰에서 언급한 원래의 표현 'possesseur de lui-même'(자신을 소유하는 자)을 고려해 이렇게 옮겼다.

100 니체는 이처럼 주의와 지배 의지를 연관시켰다. "본질적으로 '의지의 자유'라 불리는 것은 복종해야 하는 이와 관련해 느끼는 우월함의 감정이다. '나는 자유로우며, "그"는 복종해야 한다.' 이러한 의식은 모든 의지에 고유한 것이다. 그리고 한껏 주의를 기울이는 것, 오직 하나의 목표에만 고정된 똑바른 시선, '지금은 이것 외에는 아무것도 필요치 않다'는 무조건적 평가, 복종을 표하게 될 내적 확실성 역시 마찬가지다. 그리고 지배자의 위치에 속하는 것이라면 무엇이건 그러하다." Friedrich Nietzsche, *Beyond Good and Evil,* trans. Walter Kaufmann(New York: Random House, 1966), pp. 25~26(sec. 19).

101 이러한 실패의 의미는 1905년에 헤르만 에빙하우스가 내린 단도직입적인 결론에 암시되어 있다. "주의는 심리학을 진정 곤혹스럽게 한다." Ebbinghaus, *Grundzüge der Psychologie,* vol. 1, p. 611.

<div align="center">∗</div>

19세기 말과 20세기 초 숱한 미학 이론들이 신체와 결부된 과정 및 활동으로부터 철저히 단절된 다양한 관조와 시각의 양상들을 제시하면서 떨쳐내고자 했던 것은 이처럼 생리학적인 주의 개념들이었다.[102] 콘라트 피들러, 토머스 어니스트 흄, 로저 프라이에서 보다 최근의 '형식주의자들'에 이르기까지, 무관심한 미적 지각이라는 신칸트주의적 유산 전체는 신체적 시간과 그 변덕스러움에서 벗어나고자 하는 욕망에 기초해왔다. 가령 흄은 예술가란 "그들의 지각 능력을 행위 능력에 귀속시키는 일을 자연이 망각한"[103] 이들이라 믿었으며 생리적인 것으로부터 '해방된' 미적 주의력에 관해 기술했다. 많은 모더니즘 미술 및 음악 이론은 이원론적 지각 체계에 기초해왔는데, 여기서 몰입적이고 무시간적으로 현존하는 지각은 그보다 급이 낮은 세속적이거나 일상적인 보기나 듣기의 형식들과 대조를 이룬다.[104] 로절린드 크라우스는 시각 예술에서 모더니즘은 두

102 1909년에 발표한 「미학 논고」에서 로저 프라이는 미적 능력을 신체와 본능의 "복잡한 신경 기제"와는 무관한 지각 형식으로 묘사했다. "동물적 삶의 전체, 그리고 인간적 삶의 상당 부분은 감각 가능한 대상들에 대한 이처럼 본능적인 반응들로, 그리고 그에 수반되는 감정들로 이루어져 있다." 반면, 프라이에게 '상상적 삶'은 행위 가능성과는 무관한 관조와 관련된 것이었다. Roger Fry, *Vision and Design*(Cleveland: Meridian, 1956), pp. 17~18. 다른 글에서 프라이는 "모든 미학적 경험에서 특수하게 정향되는 의식의 존재, 그리고 무엇보다 특수하게 초점이 맞춰지는 주의의 존재를 선험적으로 옹호"하는 주장을 펼쳤는데, 이는 "미적 이해 행위란 서로가 맺는 관계 속에서 파악되는 감각들의 효과에 대한 주의 깊은 수동성을 함축하기 때문이다." Roger Fry, *Transformations: Critical and Speculative Essays on Art*(London: Chatto and Windus, 1927), p. 5.

103 T. E. Hulme, *Speculations*(New York: Harcourt, Brace and Co., 1924), pp. 154~57.

104 예컨대 콘라트 피들러는 '자유로운' 예술적 지각과 '자유롭지 않은' 비예술적 지각을 대립시킨다. Konrad Fiedler, *On Judging Works of Visual Art*(1876), trans. Henry Shaefer-

개의 서열을 상정한다고 주장한다. 그 첫째는 "경험적 시각, 즉 '보이는' 대로의 대상, 겉모양에 얽매인 대상, 모더니즘이 업신여기는 대상의 서열이다. 둘째는 시각 자체를 가능케 하는 형식적 조건들의 서열로서 이 수준에서는 '순수한' 형식이 조정·통합·구조의 원리로 작동하는데 이러한 형식은 볼 수 있으나 보이지 않는 것이다."[105] 크라우스는 또한 후자의 서열에서 어떻게 필연적으로 시간성이 배제되는지를 보여준다. '일제성all-at-oneness'을 띤 모더니즘적 시각은 연차성successiveness의 경험을 비롯한 지각의 경험적 조건들을 말소하는 데 기초를 두고 있다고 크라우스는 주장한다.

종종 간과되곤 하지만, 주의에 대한 여러 다른 종류의 연구를 통해 그것이 불안정한 개념이라는 점, 그리고 지속적인 미적 응시에 대한 어떠한 모델과도 양립할 수 없다는 점이 분명해졌다. 주의는 언제나 그 내부에 그 자체를 해체할 조건들을 함유하고 있으며 그 자체가 과잉으로 넘쳐날 가능성에 사로잡혀 있었다. 이는 어떤 하나의 사물을 아주 오랫동안 바라보거나 그것이 내는 소리를 들으려 할 때면 누구나 잘 알 수 있다.[106] 어떤 식으로건 주의는 그것이 와해되는 한계점에 도달하는 것을 피할 수 없다. 통상 이는 주의를 기울인 대상의 지각적 동일성이 저하되기 시작하고 어떤 경우에는 (모

Simmern(Berkeley: University of California Press, 1949).

105 Rosalind E. Krauss, *The Optical Unconscious*(Cambridge: MIT Press, 1993), p. 217.

106 다음을 보라. Théodule Ribot, *The Psychology of Attention*(1889; Chicago: Open Court, 1896), p. 3. "주의란 고정되어 있는 상태. 상당한 시간 동안 주의를 기울이는 일을 지속하다 보면 […] 각자의 경험을 통해 모두가 아는 바대로, 계속해서 마음이 몽롱해지며 궁극적으로는 현기증을 동반한 지적으로 멍한 느낌이 된다." 주의의 병리학적 부전에 대한 리보의 설명 또한 참고하라. Théodule Ribot, *The Disease of the Will*, trans. Merwin-Marie Snell(Chicago: Open Court, 1894), pp. 72~76.

종의 소리들을 들을 때 그러하듯) 완전히 사라지기 시작하는 지점이다. 또는 그것은 알아차리지 못하는 사이에 주의가 무아지경의 상태로, 심지어 자기 최면의 상태로 바뀌어버리는 한계일 수도 있다. 어떤 의미에서 주의력은 생산적이고 사회적으로 적응된 주체의 중요한 특징이었지만, 사회적으로 유용한 주의력과 위험할 정도로 몰입하거나 전도된 주의를 구분하는 경계는 심히 모호했고 오직 수행적인 규범들을 통해서만 기술할 수 있는 것이었다. 주의집중과 주의분산은 본질적으로 다른 두 개의 상태가 아니라 하나의 단일한 연속체로 존재했고, 주의란 점차 대부분이 동의하게 된 것처럼, 불확정적인 일군의 변수들에 따라 강화되거나 약화되고, 떠오르거나 가라앉고, 사그라들거나 밀려드는 역동적 과정이었다.[107] 철학자 알프레드 푸이예는 이 문제를 다음과 같이 간명하게 표현했다. "어떤 것에 의지와 주의를 집중하는 일은 결국 주의의 고갈과 의지의 마비로 향하게 될 것이다."[108] 이런 점에서 보면 의지에는 모종의 열역학적 특성이 있는 셈인데, 이런 특성으로 인해 어떤 주어진 힘은 하나 이상의 형태를 취할 수 있게 된다.[109] 1890년대에 쓴 인식론적 저술들에서, 에밀 뒤르켐은 지각 고유의 맹목성에 대해 폭넓게 논의

107 구스타프 페히너는 이러한 연속체에 대해 얼마간 전문적인 설명을 내놓은 최초의 인물들 가운데 하나였다. 다음의 책에서 그는 주의와 '부분 수면partial sleep' 간의 상호적 관계에 대해 개괄하고 있다. Gustav Fechner, *Elemente der Psychophysik*, vol. 2(Leipzig: Breitkopf und Härtel, 1860), pp. 452~57. 쿠르트 골드슈타인은 "차별적 강조"가 없는 주의는 "온갖 종류의 자극에 병리적으로 속박"되는 상태가 되어버릴 것이라고 쓰면서 "주의의 산만함과 비정상적 고착은 동일한 기능적 변화가 서로 다른 조건에서 표현된 것"이라고 주장했다. Kurt Goldstein, "The Significance of Psychological Research in Schizophrenia," *Journal of Nervous and Mental Disease* 97, no. 3(March 1943), p. 272.

108 Alfred Fouillée, "Le physique et le mental: A propos de l'hypnotisme," *Revue des Deux Mondes 105*(May 1, 1891), p. 438.

제1장 근대성과 주의의 문제

하는 가운데 주의집중과 주의분산은 분리할 수 없는 것임을 분명히 했다. "우리는 어느 정도 항상 주의분산 상태에 있는 셈이다. 왜냐하면 주의집중이란 소수의 대상들에 마음을 집중하는 가운데 대다수의 다른 대상들은 보지 못하는 것이기 때문이다. 모든 주의분산은 어떤 심적 상태들을 의식으로부터 떼어내는 효과가 있는데, 그럼에도 이런 상태들은 계속해서 기능하기 때문에 실재적인 채로 남아 있다."[110]

이런 점에서 나의 연구는 근대성의 특징을 주의분산의 경험이라는 측면에서 비판적으로 정의하는 오랜 전통의 일부가 되어온 몇몇 가정들에 제한을 가한다. 특히 게오르크 짐멜, 발터 벤야민, 지그프리트 크라카우어, 테오도어 아도르노 등의 연구에는 근대성 내부의 주체성을 설명하는 작업에서 분산된 지각은 핵심적이라는 가정이 있었다.[111] 칸트적 인식론에 빚지고 있는 숱한 비판적 분석들에서는

109 에른스트 마흐는 1880년대에 의지의 본성이 명백히 역설적임을 파악한 여러 사람들 가운데 하나였다. "오늘날 인간적 삶의 복잡한 조건들 속에 제시된 바와 같이 지능의 발달이 최고도에 달한 곳에서 표상은 종종 모든 주의를 흡수해버릴 수 있는데, 이렇게 되면 이 표상에 대해 곰곰이 생각하는 사람은 주변에서 벌어지는 사건들을 알아차리지 못하고 그에게 던져진 물음들을 듣지 못한다. 이러한 상태는 이에 익숙하지 않은 사람들이 방심放心, absent-mindedness이라고 부르곤 하는 것이다. 보다 적절하게는 전심專心, present-mindedness이라고 불러야 함에도 말이다." Ernst Mach, *Contributions to the Analysis of the Sensations*(1885), trans. C. M. Williams(La Salle, Ill.: Open Court, 1890), p. 85.

110 Emile Durkheim, "Individual and Collective Representations," in *Sociology and Philosophy*, trans. D. F. Pocock(Glencoe, Ill.: Free Press, 1953), p. 21.

111 예컨대 다음 글들을 보라. Georg Simmel, "The Metropolis and Mental Life," in *On Individuality and Social Forms*(Chicago: University of Chicago Press, 1971), pp. 324~39; Walter Benjamin, "On Some Motifs in Baudelaire," in *Illuminations*, trans. Harry Zohn(New York: Schocken, 1968), pp. 155~200; Siegfried Kracauer, "Cult of Distraction," in *The Mass Ornament*, trans. Thomas Y. Levin(Cambridge: Harvard University Press, 1995), pp. 323~30; Theodor W. Adorno, "On the Fetish-Character in Music and the Regression of Listening," in Andrew Arato and Eike Gebhardt,

'Zerstreuung'이라는 독일어 단어가 중요하게 떠오른다. 이 단어는 필수적인 종합의 한계를 벗어나 퍼져버리거나 흩어져버린 지각을, "꿈만도 못한, 그저 맹목적으로 이루어지는 표상들의 유희"[112]일 뿐인 지각을 가리킨다. 근대성을 파편화와 해체의 과정으로 보는 해석은 그러한 연구들이 남긴 끈질긴 유산들 가운데 하나로, 이러한 해석에 따르면 전체성과 통합성이라는 전근대적 형식들은 기술적·도시적·경제적 재조직화로 인해 돌이킬 수 없을 만큼 파괴되거나 분해되어버렸다. 피들러가 저술한 『시각 예술 작품의 평가에 관하여』(1876)의 전제들 가운데 하나는 지각 능력이 '쇠퇴'하고 있다는 진단이었고, 이 텍스트는 일반적으로 받아들여진 역사적 가정들을 담은 중요한 초기 사례로서, 암시적으로나 명시적으로 관찰과 청취의 전근대적 양상들을 보다 풍부하고 심오하며 가치 있는 것으로 단정하고 있다.[113] '객관주의적' 미학을 정립하려는 피들러의 시도 뒤에 도사리고 있는 것은 분명 이와 같은 가치 판단이며, 이러한 미학에서는 순수하게 가시적인 형식의 '현존'에 접근하는 일은 시각과 관련된 그 어떤 주관적인 심리적 조건들로부터도 단절된 주의 깊은 '보기'를 통해서만 가능하다.[114] 세기 전환기에 짐멜은 "순식간

eds., *The Essential Frankfurt School Reader*(New York: Urizen, 1978), pp. 270~99.

112 Kant, *Critique of Pure Reason*, p. 139.

113 Fiedler, *On Judging Works of Visual Art*, p. 40.

114 피들러에 대한 에른스트 카시러의 예리한 논평을 보라. Ernst Cassirer, *The Philosophy of Symbolic Forms*, vol. 4: *The Metaphysics of Symbolic Forms,* trans. John Michael Krois(New Haven: Yale University Press, 1996), pp. 81~85. "심리적 맥락을 구성적 맥락과 혼동해서는 안 된다, 어떤 예술 작품을 대할 때 유발되는 느낌을 그 작품의 본질적 국면에 속하는 것으로 간주해서는 안 된다는 것이 피들러의 주장이다. [⋯] 따지고 보면, 피들러는 '주관적' 측면에 속하는 모든 것을, 가시적 세계가 아닌 '감정적' 세계에 속하는 모든 것을 그저 순수한 가시성을 **흐릿하게**obscuring 하는 것으로 간주하고 있다."

제1장 근대성과 주의의 문제

에 끊임없이 이루어지는 외적 자극과 내적 자극의 전환"으로서 근
대적인 도시 속 삶이 어떻게 전근대적인 사회적 삶의 "보다 느리고
습관적이며, 보다 부드럽게 흐르는 감각-정신적 국면의 리듬"과 대
조되는지에 대해 전형적인 설명을 제공했다. 이와 관련된 입장 가
운데 하나는 근대성에 내재하는 파편화가 전통적인 예술적·문화적
가치들 일체를 무너뜨린다고 보았지만, 이런 점에서 주의분산은 부
르주아 미학의 파산을 극복하는 과정의 필수불가결한 부분이기도
했다. 그럼에도 주의분산을 전반적으로 경험이 저하되는 가운데 초
래된 지각의 '쇠퇴'나 '위축'의 산물이라 보는 생각이 압도적이다.[115]
예컨대, 아도르노는 주의분산이란 '퇴보'이자 깊이 빠져드는 '집중'
이 더 이상 가능하지 않은 "유아적 단계에 붙들린" 지각이라고 쓴
다.[116] 20세기 초반의 시인 릴케에게 진정한 주의집중은 작품에 대
한 장인적 몰입이라고 하는 상실된 이상, 이제는 기계화되고 진부
해진 세계의 가장자리로 추방된 이상의 소중하고 희소한 유물이었
다. 릴케가 보기에 조각가 로댕은 "그 무엇도 놓치지 않는 주의 깊
은 존재, 끊임없이 받아들이는 연인, 자신의 시대를 염두에 두지 않
고 다음에 올 것을 바랄 생각도 하지 않는 참을성 있는 존재"의 화
신이었다. "로댕에게 그가 응시하고 응시를 통해 둘러싸는 것은 언
제나 유일한 것, 모든 일이 그 안에서 벌어지는 세계다. […] 그리고
이처럼 그가 보고 살아가는 방식은 아주 확고한데, 이는 그가 손으

115 양가적인 입장에서 지각을 역사화한 벤야민에 대한 미리엄 한센의 분석을 보라. Miriam
　　 Hansen, "Benjamin, Cinema and Experience," *New German Critique* 40(Winter
　　 1987), pp. 179~224.

116 Adorno, "On the Fetish-Character in Music and the Regression of Listening," p. 288.

로 작업하는 자로서 습득한 것이기 때문이다."[117]

나의 견해는 이와 다른데, 근대적 주의분산은 몇 세기에 걸쳐 존재해왔던 안정적 또는 '자연적' 특성을 띤 지속적이고 가치가 부여된 지각이 분열된 것이 **아니고**, 오히려 인간 주체에게서 주의력을 산출해내고자 한 여러 시도들이 낳은 **결과**이면서 많은 경우 그러한 시도들을 구성하는 요소이기도 했다.[118] 주의분산이 19세기 말에 하나의 문제로서 등장한 것이라면, 그것은 주의 깊은 관찰자를 구성하는 일이 여러 영역에서 병행적으로 이루어졌다는 점과 불가분의 관계에 있다. 벤야민은 그의 몇몇 작업에서 (충격과 주의분산에 고유한 분열이 새로운 지각 양식의 가능성을 제공함을 시사하면서) 주의분산에 대한 긍정적인 주장을 내놓고는 있지만, 근대성의 과잉 자극으로 오염되지 않은 몰입적 관조를 또 하나의 항으로 두는 근본적 이중성에 입각해서 그리하고 있다.[119] 건축과 영화를 근대적

117 Rainer Maria Rilke, *Letters of Rainer Maria Rilke 1892-1910,* trans. Jane B. Green and M. D. Norton(New York: Norton, 1945). 여기서 1903년 8월 8일 루 안드레아스-살로메에게 보낸 편지를 참고.

118 존 듀이는 1880년대 무렵에 규범적 주의 모델을 충격, 분열, 참신함의 경험으로부터 분리해내는 것이 불가능함을 규명한 여러 이들 가운데 하나다. "놀라움의 충격은 주의를 자극하는 가장 효과적인 방법들 가운데 하나다. 틀에 박힌 일상 가운데 벌어지는 뜻밖의 일은 두드러져 보이게 된다. 양쪽의 대비는 주의를 붙들어 두면서 서로의 연관을 보다 효과적으로 풀어놓는다. 그리하여 심적 삶의 다양성과 유동성이 보장된다." Dewey, *Psychology*, p. 127.

119 물론 독일어에는 관조contemplation에 해당하는 말이 없다. 그렇기는 해도 라틴어에 기원을 둔 이 단어의 신학적 울림을 떠올려볼 가치가 있다. 이 단어에는 "지속적인 주의를 기울여 보거나 생각함"이라는 뜻만이 아니라, 아도르노의 초기 프랑크푸르트 사회연구소 동료였던 파울 틸리히가 나중에 쓴 것처럼 다음과 같은 뜻도 있었다. "관조란 사원에 가는 것, 성스러운 영역으로 가는 것, 사물들의 깊숙한 근원과 이들의 창조적인 바탕으로 향하는 것을 뜻한다." Paul Tillich, *The New Being*(New York: Scribner's, 1955), p. 130. 벤야민이 대표적인 모더니스트 중 하나로 간주한 프란츠 카프카조차 지각의 세속화된 양상들과 맺는 문제적 관계를 통해 특징지어진다. "카프카가 기도를 하지는 않았더라도—우리는 이에 대해 알지 못한다—여전히 그에게는 상당한 정도로 말브랑슈가 '영혼의 본연적 기도'라 불렀던 것이

페르낭 크노프, <슈만을 들으며>, 1883년.

"주의분산 상태 속에서의 수용"을 예시하는 두 패러다임으로 본 잘
알려진 논의에서 벤야민은 "주의분산과 주의집중은 서로 상반되는
극을 이룬다"고 선언한다.[120] 나는 이렇게 보는 대신에 주의집중과
주의분산은 부단히 서로를 향해 흘러드는 연속체 바깥에서 사유할
수 없으며, 이 연속체란 동종의 원칙들과 힘들이 서로를 자극하는

있는데, 이는 바로 주의력이다. 그리고 성인들이 기도를 통해 살아 있는 모든 피조물을 품는
것처럼, 그 역시 이러한 주의력을 통해 그것들을 품는다." Benjamin, *Illuminations*, p. 134.
120 Benjamin, *Illuminations*, pp. 239~40.

사회적 장의 일부라고 주장하는 바다.

벤야민이 지각을 역사화하는 작업에 영향을 미친 여러 요인들 가운데 하나는 오스트리아 빈의 예술사가인 알로이스 리글의 작업 이었다. 1902년에 발간된 『네덜란드의 단체 초상화』에서 리글은 주의에 관한 반反모델의 윤곽을 그려 보였는데, 이 모델은 동시대적 주의분산의 형식에 대립한다기보다는 생리학에 근간한 지각에의 몰입으로 특징지어지는 근대화된 주체성의 형식에 대립하는 것이었다. 분트와 몇몇 다른 이들이 수행한 조사연구에 익숙했다는 점이 리글의 작업에 영향을 미쳤다면, 주의력에 대한 그의 독특한 해석은 과학적 심리학으로 인해 해체되어가고 있던 통일된 자아를 다시 견고화하는 일을 목표로 삼았다. 정신적 상태와 지각적 경험의 일시적이고 잠정적인 본성에 대한 분트식의 논의는 주체에 대한 리글의 가정과는 전혀 양립할 수 없었는데, 여기서 주체의 통합성은 흔들림 없는 주관적 주의력과 일관성 있는 객관적 세계 사이의 상호적 관계에 의존했다. 리글에 따르면 개인은 단순한 정신생리학의 영역을 넘어서는 정향된 집중의 발휘를 통해 스스로를 정의한다. 『네덜란드의 단체 초상화』에서 그는 개별적 관찰자에 대한 자신의 특권적 모델이 주의를 기울이는 **상호주체성**이라는 이상을 전제로 삼고 있음을 분명히 밝혔다. 이러한 상호주체성은 내면성, 몰입 그리고 심적 고립이라는 근대적 형식들에, 혹은 리글이 '인상주의'라는 일반적 문화 현상의 중요한 부분이라고 본 공동적 세계의 와해에 대립하는 것이었다. 20세기가 시작될 무렵, 17세기 네덜란드의 단체 초상화들은 (종교적 경험의 세속적 대응물인) 상호적 소통의 세계에 대한, 그리고 예술이 개인과 공동체의 상상적인 민주적 조

화와 불가분의 관계에 있는 세계에 대한 유토피아적 형상화를 제공해주었다. 리글이 보기에 이러한 회화들의 목적은 "주시하는 주체의 의식 속에서 개개의 정신이 함께 하나의 전체로 벼려지도록 하는 이타적인 심리적 요소(주의력)의 재현"에 있었다.[121] 근대적 주의 분산은 그러한 가능성을 약화시킬 뿐이었다. 하지만 리글은, 이를테면 렘브란트의 〈직물 길드의 이사들Syndics of the Draper's Guild〉에 나타난 것처럼, 공동체의 꿈이, 말하자면 고요하게 심적 교감이 이루어지는 순간에 대한 꿈이 고독한 관찰자로서의 개인에 의해 파악될 수 있는 미적 구성물로 존재한다고 보았다. 무언가에 집단적으로 주의를 기울이는 대중들 속에서 1900년경에 구체화된 영화 같은 집단적 수용의 새로운 형식들이 리글을 낙담케 했으리라는 데는 의심의 여지가 없는데, 그의 이상은 전근대적이면서 윤리적으로 충만한 주의력의 엘리트적·퇴행적 환상일 수밖에 없었다.[122]

근대적 주체성에 대한 다양한 설명들에서 주의력은 서구적 근대성 일반이 낳은 핵심적 산물의 자리에 놓이는데 이는 19세기 말이라는 나의 프레임을 훌쩍 넘어선다. 공동사회Gemeinschaft와 이익사회Gesellschaft를 구분한 영향력 있는 저술에서, 페르디난트 퇴니스는 후자를 구성하는 특징으로, 전근대적인 공동체 관계를 대체하

121 Alois Riegl, "The Dutch Group Portrait(excerpts)," trans. Benjamin Binstock, *October* 74(Fall 1995), p. 11. 다음 글에는 리글과 피들러의 주체성 개념에 대한 유용한 논의가 담겨 있다. Ignasi de Solà-Morales, "Toward a Modern Museum: From Riegl to Giedion," *Oppositions* 25(Fall 1982), pp. 68~77.

122 다음의 책에 나오는 리글과 주의력에 대한 논의를 보라. Margaret Olin, *Forms of Representation in Alois Riegl's Theory of Art*(University Park: Pennsylvania State University Press, 1992), pp. 155~69. 올린은 리글에게 **주의력**Aufmerksamkeit이란 무엇보다 "다른 이들에게로 향하는 정중하고 공손한 행위를 나타낸다"고 강조한다.

는 근대적인 고립과 파편화의 형식들에 특징적인 것으로 주의를 꼽고 있다. 후자에서 숙고에 기초한 상업과 무역 활동은 주의를 기울이는 습관의 사회적 함양에 의존한다. "바라는 대상을 상상하는 데 마음을 쏟는 것, 또는 의식적이고 합리적인 주의, 즉 사고와 관련된 주의. 이는 모든 합리적 활동들의 기저를 이루는 형식이다. 말하자면, 사람은 그 대상에 자신의 망원경의 초점을 맞춘다. […] 그는 '자신의 눈을 열고' 그것에 '자신의 주의를 모을' 것이다."[123] 니체의 저작 곳곳에서 우리는 집중적 주의가 핵심적 역할을 하는 근대문화와 관련된 기술을 보게 된다. 내가 앞에서 시사한 바와 같이, 니체에게 주의는 몰입의 가능성을, 생을 긍정하는 행위를 위한 전제 조건이 될 수 있는 망각의 가능성을, 나아가 인간적 시간의 흐름 속에서 영원의 순간에 도달할 수 있는 망각의 가능성을 붙들고 있는 것이기도 하다.[124] 하지만 니체가 보기에 좀더 널리 퍼져 있고 타락한 형

123 Ferdinand Tönnies, *Community and Society*(1887), trans. Charles P. Loomis(East Lansing: Michigan State University Press, 1957), p. 145. 퇴니스에 대한 다음의 평가도 참고하라. Harry Liebersohn, *Fate and Utopia in German Sociology 1870-1923*(Cambridge: MIT Press, 1988), pp. 11~39.

124 명백히 이는 주의의 문제가 '정신 수양'의 방대한 역사 및 사회학과 인접해 있음을 가리킨다. 하지만 실제에서는 분화分化되지 않은 순수한 본질을 파악하고자 하면 언제나 주의의 역설적 본성이 근본적으로 문제가 되었다. 처음 얼마 동안은 주의에 따른 마음의 집중이 가능했지만, 어쩔 수 없이 고유한 시간적 한계가 있어 주체는 여전히 덧없이 오고 가는 세상에 붙들려 있었다. 초기 불교의 경전에는 다음과 같이 쓰여 있다. "상想이란 어떤 것이건 떠오르자마자 물리쳐야 한다. 다스리고 물리친다는 관념마저 버려야 한다. 무릇 인간의 마음은 거울과 같아야 하는데, 거울은 사물을 비추되 판단하거나 간직하려 하지 않는다. 감각들과 얕은 마음에서 생겨난 개념들은 주의를 기울여 붙들지 않으면 스스로 형태를 취하지 못할 것이다. 그것들에 무심해진다면 나타남도 사라짐도 없을 것이다. 마음 바깥의 연緣들에 대해서도 마찬가지다. 그것들이 주의를 사로잡아 수련을 방해하게 두어서는 안 된다. […] 자아에 대한 관념들에 연연해서는 안 된다." 다음 책에서 인용. Aldous Huxley, *The Perennial Philosophy*(New York: Harper, 1944), p. 290. 범례가 될 만한 최근의 텍스트로는 J. Krishnamurti, *The Flame of Attention*(New York: Harper, 1984). 이 문제와 관련된 서구적인 접

제1장 근대성과 주의의 문제

식의 주의는 퇴니스의 경우처럼 단순히 현재라는 순간에만 초점을 맞추는 것이다. "오늘날의 영혼에는 이제 오직 한 종류의 진지함만 남아 있는데, 이는 신문이나 전보가 전해주는 소식들에만 끌린다. 바로 지금의 순간을 활용하라, 거기서 이득을 취하고 가능한 빨리 그것의 가치를 평가하라! 오늘날의 인간은 단 하나의 미덕만을 보유하고 있다고 믿어도 좋으리라. **침착함**이라는 미덕을."[125] 이때 니체의 말에는 딜레마가 담겨 있다. 몰입하는 주의력이란 개인성의 한계를 창조적으로 넘어서기 위해 필수적이지만 동시에 경제적 사실과 수치 들로 이루어진 근대 세계 속에서 개인이 기능하기 위해 꼭 필요한 부분이기도 한 것이다.

근대적 주체성에 대한 이러한 일반적인 해석은 20세기에 여러 영역에서 전개되었다. 가령, 1941년에 쓴 글에서 막스 호르크하이머는 근대문화 속의 주체에게는 정확하게 반응하는 오토마톤의 능력이 필요하다고 기술했다. "개인은 더 이상 미래에 신경을 쓰지 않는다. 그는 그저 적응하고, 명령을 따르고, 레버를 당기고, 언제나 똑같으면서 언제나 다른 일들을 수행할 준비가 되어 있어야 한다. 사회의 단위는 더 이상 가족이 아니라 원자화된 개인이다. [······] 하지만 동시대의 개인들이 필요로 하는 것은 육체적인 힘보다는 침착함

근으로는, 예컨대 주의와 명상에 관한 연구들을 다루고 있는 다음 논고를 보라. Marjorie Schuman, "The Psychophysiological Model of Meditation and Altered States of Consciousness: A Critical Review," in Julian Davidson and Richard Davidson, eds., *The Psychobiology of Consciousness*(New York: Plenum Press, 1980), pp. 333~78. 주의와 명상적 수련에 대한 조르주 바타유의 언급 또한 참고할 만하다. Georges Bataille, *Inner Experience,* trans. Leslie Anne Boldt(Albany: SUNY Press, 1988), pp. 15~18.

125 Friedrich Nietzsche, *Untimely Meditations,* trans. R. J. Hollingdale(Cambridge: Cambridge University Press, 1983), p. 219. 강조는 필자.

이다. 중요한 것은 즉각적 대응이며 온갖 종류의 장치에 대한 기술적·육체적·정치적 친화력이다."[126] 제2차 세계대전이 끝난 후 데이비드 리스먼은 '타인지향적' 인간에 대한 성격학적 모델을 발전시켰는데, 부분적으로 이는 "일과 여가가 얽혀 있는" 사회적 장의 감각 과부하 및 지각의 가속화와 관련되어 있다. 이 새로운 범세계적 개인은 "그가 일찍부터 주의를 기울이게 된 사회적 환경," 즉 근대화된 사회적 환경의 산물이다. "타인지향적 인간은 도처에서 오는 신호를 모두 받아들일 수 있어야 한다. 정보의 원천은 많고 변화는 빠르게 일어난다. 사정이 이러할 때 행동 규칙은 그가 내면화할 수 있는 것이 아니며, 오히려 메시지들에 **주의를 기울이기** 위해서나 이따금 그것들의 유통에 관여하기 위해 필요한 정교한 장치를 내면화하게 된다. 타인을 의식함으로 인해 생기는 수치심과 죄책감을 통해 통제되는 부분도 물론 있기는 하지만, 그보다는 타인지향적 인간에게 하나의 주요한 심리적 레버는 널리 퍼져 있는 불안감이다. 불안감이라는 이 통제 장치는 자이로스코프가 아니라 레이더 같은 것이다."[127]

한나 아렌트의 『인간의 조건』에 담긴 폭넓은 성찰들 가운데 몇몇을 떠올려보는 것으로 이 절을 마무리하고자 한다. 그녀의 주장에 따르면, 근대성은 관조적 삶vita contemplativa과 활동적 삶vita activa의 전도, 즉 생각함(테오리아theoria)과 행함의 상대적 가치를 뒤바

126 Max Horkheimer, "The End of Reason," in Arato and Gebhardt, eds., *The Essential Frankfurt School Reader*, p. 38.

127 David Riesman, *The Lonely Crowd: A Study of the Changing American Character*, rev. ed.(New York: Doubleday, 1953), pp. 41~42. 강조는 필자.

제1장 근대성과 주의의 문제

꾸는 것만이 아니라 본원적인 의미에서의 관조를 사실상 완전히 파괴해버리는 일을 수반한다. 제작하거나 가공하는 일이 근대에 특권화되면서 진리를 주시하는 관조라는 관념은 무의미해졌다. "있음과 나타남이 서로 분리되고 진리가 더 이상 스스로 나타나지 않으며 주시하는 자의 정신적 눈에 더 이상 스스로를 드러내고 내보이지도 않게 된 이후,"[128] 주시나 주의와 관련된 근대적 형식들이 등장한 것은 고정되고 항구적이며 영원한 것의 사라짐과 불가분의 관계에 있다. 우리는 주의를 "모든 가치의 교환 가능성, 다음에는 상대화, 최종적으로는 탈가치화의 원리"[129]에 잘 부합하는 보기의 형식들이라

128 Hannah Arendt, *The Human Condition*(Chicago: University of Chicago Press, 1958), p. 290. 아렌트의 역사적 도식을 마르틴 하이데거의 논의와 관련지어보는 것도 가능하다. 하이데거는 고대 그리스인들의 원초적이고 "스스로 내보이는 시선"은 "현존을 가능케" 하며, 근대적 주체의 "이글거리는 포식자의 시선"은 "그것으로 존재들을 찌르다시피 하고 그렇게 해서 존재들을 무엇보다 정복의 대상으로 만든다"고 특성화하고 있다. Martin Heidegger, *Parmenides,* trans. André Schuwer and Richard Rojcewicz(Bloomington: Indiana University Press, 1992), p. 108. [옮긴이] 아렌트와 하이데거의 존재론을 비교해볼 때 우선 눈에 띄는 것은 '있음'과 '나타남'의 구분과 그 용법이다. 여기서 '있음'이라 옮긴 'being'과 '나타남'이라 옮긴 'appearance'는 각각 하이데거의 'Sein'과 'Schein'에 대응한다. 철학적으로 흔히 '가상'이나 '현상'으로 번역되는 'Schein'에는 '외양'이나 '외관'이라는 뜻 외에도 '빛' 혹은 '빛남'이라는 뜻도 있다. 하이데거는 'Schein'을 'scheinen'(빛나다) 및 'erscheinen'(나타나다) 같은 동사들과 관련짓기도 한다. 그에 따르면 있음은 본디 빛나면서 스스로 나타나는 것이고 고대 그리스 철학에서 있음과 나타남, 즉 존재와 가상은 일치하는 것이었다. 아렌트의 『인간의 조건』에는 하이데거에 대한 언급이 전혀 없음에도 이 책 곳곳에서 하이데거의 울림이 느껴지는 것은 이런 이유 때문이리라. 물론 그녀의 논의는 하이데거의 그것을 비판적으로 전도·극복하려는 시도라는 점을 염두에 두어야 한다. 크레리가 아렌트의 『인간의 조건』을 인용한 부분의 번역은 국역본을 참조하되 일부 수정했음을 밝혀둔다(한나 아렌트, 『인간의 조건』, 이진우·태정호 옮김, 한길사, 1996). 이 경우를 제외하고는, 'appearance'가 철학적 문맥에서 (실재를 뜻하는 'reality'와 대립되는 개념으로) 쓰이는 경우에는 일관되게 '현상'으로 옮겼다. 하지만 'appearance'가 특별히 학술적인 함의 없이 사용될 때는 문맥과 뉘앙스를 고려해 '외양' '출현' '나타남' '인상' '현상' '모습' 등으로 그때마다 다르게 번역했다. 꼭 필요한 경우에는 영어를 병기해두거나 지금처럼 주석을 달아 혼동이 없도록 했다.

고 한 아렌트의 설명을 통해 이해할 수 있다.

✳

근대성에 대한 아렌트의 논의에서 전통적 신념들을 대체하는 가치로 부상한 것들 가운데 하나는 "삶 자체를 최고의 기준으로 삼는 원리"다. 아렌트는 **삶**과 **존재**를 동일시한 사상가들로 마르크스, 니체 그리고 베르그송을 꼽는다. 이들에게 삶은 관조와 진리라는 낡아빠진 정적 모델에 지나치게 얽매여 있는 의식의 문제를 넘어서는 특권적인 것이다. 하지만 아렌트가 주장하듯, 인간은 "엄밀히 말하자면 삶을 얻지 못했다. 그는 삶으로 떠밀려왔고 내관의 폐쇄적 내향성 속에 내던져졌는데, 여기서 그가 경험할 수 있는 최고의 것은 마음의 텅 빈 계산 과정이며 마음 자체와 놀아나는 마음이다. 이러한 마음에 남겨진 유일한 내용물은 욕구와 욕망, 즉 신체의 무분별한 충동들로서, 그는 이 충동들을 열정으로 오해했으며 '추론'할 수 없다는, 바꿔 말하자면 추산할 수 없다는 이유로 '비이성적'인 것으로 간주했다. 이제 불멸의 잠재력이 있는 유일한 것은 […] 삶 자체,

129 Arendt, *The Human Condition*, p. 307. 20세기 중반 서구 사회를 특징짓는 "멍하고 '마비된' 기능적 유형의 행동"에 대해 언급하면서, 아렌트는 다음과 같은 예지력 있는 결론을 내린다(p. 322). "전례 없이 전도양양한 인간 활동의 분출과 더불어 시작된 근대가 유사 이래 가장 치명적인 불모의 수동성 속에서 막을 내릴 수도 있으리라는 상상은 충분히 가능하다." 근대성을 "사적 의식과 공적 의식 간의 구분을 무효화하는 과정으로" 보는 한스 마그누스 엔첸스베르거의 논의도 참고하라. Hans Magnus Enzensberger, "The Industrialization of the Mind," in *Critical Essays*, ed. Reinhold Grimm and Bruce Armstrong(New York: Continuum, 1982), pp. 3~14. 관조와 여가의 관계 전환에 대한 다음의 역사적 설명 또한 중요하다. Sebastian de Grazia, *Of Time, Work, and Leisure*(New York: Twentieth Century Fund, 1962), pp. 19~28.

제1장 근대성과 주의의 문제

즉 인류라는 종의 영속적일 수 있는 삶의 과정이다."[130] 의식(과 형식)의 철학으로부터 삶의 철학으로 이행하는 이러한 격변을 포착할 수 있고, 주체성의 비합리적이고 역동적인 특성이 진리의 구성요소가 되는 장소들 가운데 하나는 쇼펜하우어의 작업에서 발견되는데, 그는 불안정하고 특히 **일시적인** 지각의 본성을 처음으로 상술한 19세기 주요 사상가들 가운데 하나다.[131] 1844년에 쓴 글에서 그는 돌이킬 수 없을 정도로 파편적이고 분산적인 주관적 경험의 특성에 주목한다.

> 지성적인 이해는 순차적일 따름이어서, 하나를 파악하기 위해서는 다른 것을 포기해야 하고 그나마도 점점 희미해져 가는 흔적들밖에는 유지하지 못한다. 지금 이 순간 생생하게 나의 주의를 사로잡고 있는 관념이 잠시 후에는 나의 기억으로부터 완전히 벗어나버리기 **마련**이다. [⋯]
>
> 때로는 외부의 감각 인상들이 한꺼번에 밀어닥쳐 지성을 어지럽히고 방해하며 이상하고 기묘한 일들을 매 순간 강요하기도 한다. 때로는 **하나의** 관념이 연상적 결합을 통해 **다른** 관념을 끌어들이기도 하고 그것에 의해 대체되기도 한다. 궁극적으로는 지성 자체조차 **하나의** 관념에 아주 오래 지속적으로 매달려

130 Arendt, *The Human Condition*, pp. 320~21.

131 비슷한 시기에 요한 프리드리히 헤르바르트는 여러 가지를 잇따라 접하는 주관적 경험에 함축된 장애(지각이 사실상 일련의 녹아듦, 사그라듦, 뒤섞임, 자리바꿈인 상황)를 직관적으로 알아차렸다. 하지만 그의 작업은 지각에 고유의 논리와 일관성을 부여하는 연상의 법칙들을 알아내고자 했던 19세기 전반기의 여러 지적 기획들 가운데 하나였다. 『관찰자의 기술』에서 나는 헤르바르트에 대해 논한 바 있다. Crary, *Techniques of the Observer*, pp. 100~102.

있을 수 없다. 오히려 사정은 그 반대여서, 눈으로 **하나의** 대상을 오랫동안 응시하고 있다 보면 윤곽들이 서로 섞이고 분명치 않게 되어 결국 모든 것이 흐릿해지는 탓에 이내 더 이상 대상을 또렷이 볼 수 없게 되는 것처럼, 어떤 **하나의** 것에 대해 오래 지속적으로 반추하다 보면 우리의 사유는 점차 분명치 않고 둔해지며 결국 완전히 혼미해져 버린다.[132]

쇼펜하우어는 주의와 지각의 해체 사이의 연관을 처음으로 파악했던 이들 가운데 하나로서, '결함 있고' '파편적인' 주관적 주의력의 본성을 "한 번에 하나의 그림에만 초점을 맞춰 드러낼 수 있는 매직 랜턴"과 비교한다. 매직 랜턴에서 "모든 그림은 거기에 가장 고귀한 것이 묘사되어 있다 해도 그것과 전혀 다르고 심지어 천박하기까지 한 그림을 위해 자리를 내어주고 이내 사라져야 한다."[133] 부분적으로 쇼펜하우어의 문화적 근대성은 일시적 시간성이 주관적 고뇌의 원천임을 식별해냈다는 데 있다. 그에 따르면 "시간을 지성의 형식으로 삼지 않는 보다 고차적인 존재들에게 인간 존재는 '기이하고 가련해' 보일 것이다."[134] 이러한 시간에는 어떠한 칸트적 특성도 없다. 의식의 내용물들에 질서를 보장해주는 것은 더 이상 없고, 근대성의 인지적 카오스로 향하는 창이 열리며, 이에 맞서는 싸움을 위해 주의가 호출될 것이다. 쇼펜하우어는 "우리의 머릿속에서 끊임없이 교차하는 온갖 종류의 관념들과 표상의 파편들이 지

132 Schopenhauer, *The World as Will and Representation*, vol. 2, pp. 137~38.
133 Ibid., p. 138.
134 Ibid., p. 139.

제1장 근대성과 주의의 문제

극히 불균질하게 혼합된 것"[135]에 대해 기술하고 있다. 시간이라는 문제가 그 시초부터 서구적 인식론의 일부가 되어왔음은 두말할 나위도 없지만, 1830년대 무렵에 확산된 지식의 **생리학적** 조건들에 대한 인식은 결정적으로 새로운 것으로서, 이는 당시 빠르게 성장하던 인간 신체에 관한 경험적 연구에 상응하는 것이었다. 의식에 대한 물음은 생리학적으로 파악되는 일시적 시간성 및 과정의 문제와 분리해서 생각할 수 없는 것이 되었다.[136] 쇼펜하우어에서 20세기 초반의 베르그송과 화이트헤드에 이르기까지, 신체의 끊임없는 맥동 및 활성화에 다름 아닌 생리학적 주체의 변덕스러운 과정적 본성을 고려한 인식론적 입장을 분명히 표명하려는 다양한 시도들이 있었다. 데카르트적 의미에서의 주관적 **성찰**의 가능성이 무효화되고 개개 요소들의 **연합** 원리에 기초해 지각에 관해 설명하는 일이 서서히 타당성을 잃게 된 것은 신체의 특수한 일시적 시간성 때문이었다. 생리학적 광학의 옹호자들은 미심쩍어하며 다음과 같이 물었다. 관찰자는 안정적 또는 개별적 '지각'을 도대체 언제 확실히 경험했는가? 이러한 문제틀 속에서, 에른스트 카시러는 경멸적 어조로 쇼펜하우어의 작업이 개념적 성찰이 아니라 "즉각적이고 본능적인 **직관**" 모델에 근거하고 있는 근대 철학 최초의 프로젝트라고 규정하고 있다.[137]

135 Ibid.

136 나는 『관찰자의 기술』에서 이 문제를 1830년대와 1840년대에 생리학적 광학이 등장한 것과 관련지어 논의한 바 있다. Crary, *Techiniques of the Observer*, pp. 67~96.

137 Ernst Cassirer, *Das Erkenntnisproblem in der Philosophie und der Wissenschaft der neueren Zeit*, vol. 3(1907; Darmstadt: Wissenschaftliche Buchgesellschaft, 1971), pp. 413~14.

쇼펜하우어의 모든 작업을 통틀어 그가 감행한 가장 의미심장한 일 가운데 하나는, 어떻게 세계는 우리에게 표상되며 일련의 잇따른 지각들은 어떻게 해서 지성에 일관된 모습으로 주어지는가를 설명하는 데 있어 초월론적 종합의 통일을 제공하는 칸트적 통각 개념을 거부했다는 점이다. 어떤 선험적 통일의 원리에도 기대지 않으면서 쇼펜하우어는 온갖 표상들을 한데 붙드는 것은 오직 의지뿐이라고 본다. 어떤 의미에서 쇼펜하우어에게는 의지**야말로** 통일의 원리라고 해도 좋다. 하지만 그는 칸트의 그것과는 더 이상 어떤 유의미한 공통의 기반도 없는 세계에 우리를 위치시킨다. 칸트에게 지각적 경험에 필연적 또는 절대적 특성을 부여해주는 것이 통각의 종합적 통일이었다면, 쇼펜하우어의 의지는 현상 이면에는 본디 어떠한 이성·논리·의미도 부재한다는 인식과 나란히 있다. 테리 이글턴의 말처럼 "목적 없는 목적성의 형식으로서의 쇼펜하우어적 의지는 이런 점에서 칸트 미학의 야만적 희화화다."[138] 혼란스럽게 잇따라 이어지는 지각은 아무런 동기도 없이 맹목적인 의지의 움직임을 통해서만 결정된다. 대부분의 개별 주체들에게 의지는 그 자신의

138 Terry Eagleton, *The Ideology of the Aesthetic*(Oxford: Blackwell, 1990), p. 159. 이글턴의 말은 다음과 같이 이어진다. "쇼펜하우어와 더불어, 욕망은 인간 극장의 주인공이 되었고 인간 주체 자신은 단순히 욕망에 복종하는 전달자 내지는 하수인이 되었다. 널리 퍼진 소유 지향적 개인주의의 형식 속에서, 욕구야말로 곧 시류이자 지배 이데올로기이자 주요한 사회적 실천이 되어가는 사회질서가 등장했기 때문만은 아니다. 그보다는 사회질서 내에서 욕망의 무한성이 지각되었기 때문인데 여기서 축적의 유일한 목표는 새로운 축적이다. 목적론이 치명적으로 무너지면서, 욕망은 어떤 특별한 목표와도 무관한 것처럼, 어쨌든 목표와 전혀 어울리지 않는 것처럼 보이게 되었다." 다음 책에 있는 관련 논의를 참고하라. Rüdiger Safranski, *Schopenhauer and the Wild Years of Philosophy*, trans. Ewald Osers (Cambridge: Harvard University Press, 1990), pp. 191~222. 쇼펜하우어에 대한 유익한 장이 있는 다음 책도 참고. Michel Henry, *The Genealogy of Psychoanalysis*, trans. Douglas Brick(Stanford: Stanford University Press, 1993), pp. 164~203.

제1장 근대성과 주의의 문제

신체를 통해 직접 경험되는 것이다. 다시 말하자면, 가장 무매개적으로 객관화된 의지의 형식은 본능적이고 욕망을 따르는 육체적 존재의 운용이다.[139] 그런 까닭에 세계의 감각적 잡다[140]들과 우리가 맺는 관계는 구조적으로 도입된 선험적 형식들을 통해서가 아니라 방향 없는 무의식, 종종 주로 성적인 특성을 띠는 욕동과 힘 들의 불가해한 변덕에 따라 결정된다. 하지만 이러한 이해야말로 쇼펜하우어로 하여금 시간의 흐름과 신체의 운용에서 유예된 순수 지각으로서 보기의 가능성을 상정케 했으며, 이러한 가정은 19세기가 끝날 무렵이면 모더니즘의 신기루가 될 것이었다.

이런 관점에서 보면, 칸트적 종합 모델을 전복했을 뿐 아니라 의식 철학의 가능성 자체에 대해 19세기에 일찌감치 결정적인 공격을 감행한 이로 쇼펜하우어를 자리매김하는 것이 가능하다. 쇼펜하우어에게 (승화와 억압을 암시하는) 주의분산과 망각은 심적 경험의 유동적 운용에서 강력한 구성요소가 되었다. 고전적 사유가 인식론에서 주변화하거나 배제했던 (잠·무아지경·실신·몽상·분열 등의) 모든 정신적 상태는 이제 규범적 주체성에 대한 심리학적 설명의 일부로 중심적 자리를 차지했다. 보다 일반화된 역사적 프레임에서, 우리는 의식이나 코기토를 모든 지식과 확실성의 토대로 삼았던 데카르트에서 칸트로 이어지는 인식론적 전통의 해체를 본다.

139 "나의 가르침은 두뇌의 지각에 스스로를 드러내 보이는 온몸이 곧 의지 자체라는 것 [⋯] 온몸은 지각에 의지가 현시된 것이다." Schopenhauer, *The World as Will and Representation*, vol. 2, p. 250.

140 [옮긴이] '잡다'는 칸트의 'Mannigfaltige'(영어로는 'manifold')의 역어다. 잡다란 감각에 주어졌으되 아직 경험을 통해 포착되지 않고 무질서한 상태로 있는 것들을 가리킨다. 한국칸트학회에서는 이 용어의 역어로 '다양(한 것)'을 제안하고 있으나 여기서는 기존 칸트 번역의 관례를 따랐다.

의식이 의심의 여지가 없는 선험적 토대이기를 그칠 때, 오직 그때에만 비로소 주의가 하나의 문제로서 떠오르기 때문이다. 다시 말하자면, 본질적으로 스스로 현존하는 의식과 주체가 더 이상 동의어가 아니게 될 때, 주체성과 사유하는 '나'의 합치가 더 이상 당연한 일이 아니게 될 때 말이다. 예컨대 프로이트는 헨리 모즐리가 1868년에 언명한 말이 대단히 의미심장했음을 적절히 지적했다. "의식과 마음의 외연이 같지 않다는 것은 확고하게 마음으로 받아들일 수는 없지만 진실이다."[141] 의식은 분명 여러 부문에서 중심 사안으로 계속 남아 있기는 하지만, 이를 구성하는 특징 가운데 하나로 주의력을 강조하는 것은 의식이 점차 일시적이고 문제적이 되어가고 있음을 알리는 조짐이다.

19세기가 끝나갈 무렵에는, 쇼펜하우어에게 문제가 되었던 일시적 시간성이 여러 영역의 심리학적·인식론적 입장들에서 필수적인 부분이 되었다.[142] 빌헬름 딜타이는 의식의 통일성을 확언할 때조차 '연속적 흐름'으로서의 주관적 경험이라는 개념을 내세웠다. 다음과 같은 그의 말은 헤르바르트적인 낡은 정신역학에서 완전히 벗어나지 못했지만 시대를 앞서 영화적 디졸브를 떠올리게도 한다. "시간의 흐름 속에서 주어지는 심적 삶의 과정은 하나의 상대적 표상이 사라지면서 다른 상대적 표상이 나타나기 시작하는 것을 내보일

141 Sigmund Freud, *The Interpretation of Dreams,* trans. James Strachey(New York: Avon, 1965), p. 650, n. 1. 프로이트가 인용한 모즐리의 말의 출처는 다음과 같다. Henry Maudsley, *The Physiology and Pathology of the Mind,* 2d ed.(London: Macmillan, 1868).

142 일례로, 과학적 심리학의 제도화에 핵심적 역할을 했던 G. 스탠리 홀과 같은 인물도 1902년에 쇼펜하우어의 기여를 인정하며 존경을 표했다. Dorothy Ross, *G. Stanley Hall: The Psychologist as Prophet*(Chicago: University of Chicago Press, 1972), p. 264.

제1장 근대성과 주의의 문제

수 있을 뿐이다." 여러 다른 이들과 마찬가지로 딜타이가 직면했던 딜레마는 객관적인 역사적 과정 속에 있는 활동적·창조적 주체로서의 개인과 감지할 수 없는 생생한 주관적 경험 양자를 아울러 설명하는 문제에 있었다. 딜타이는 이러한 두 범주의 시간성이 교차하는 결절점이 존재한다고 주장한다. "말하자면, **현재의** 매 순간 의식 내에서 종합이 이루어지는데 이러한 종합을 구성하는 요소들은 우리가 아는 것과 행하는 것을 망라하는 객관적 결절점을 동시에 가리킨다."[143]

딜타이는 선택적이면서 제한적인 주의의 본성이 어떻게 의식의 상대적으로 협소한 부분과 관계되는지도 숙고해보았다. 그는 무의식이라는 개념을 단호히 거부했고 의식과 무의식을 구분하는 이러한 이중성이 살아 있는 지식과 경험을 지닌 자유로운 주체와 관련해 제기하는 문제들을 우회하려 했다. 오히려 그는 의식이란 주의의 빛줄기를 통해 매우 협소한 영역만 비추어질 뿐인 광대한 대지라고 상상했다. 많은 표상과 심적 행위 및 과정 들은 "의식적인 것들이지만 성찰적 인식이 주의를 기울이거나 알아차리거나 파악하지 못한 채로 지나치는 것들이다." 그는 주의란 그것이 집중적으로 발휘되면 될수록 주의를 기울이는 인식의 폭을 좁혀버리는 '에너지 양자'라는 식으로 기술하고 있다. "내가 창문 바깥을 내다보고 풍경을 지각하면 의식의 빛은 풍경 전체에 걸쳐 고르게 퍼질 것이다. 하지만 내가 한 그루의 나무나 그보다 더 세부적으로 하나의 나뭇가지를

143 Wilhelm Dilthey, *Introduction to the Human Sciences*(1883), ed. Rudolf A. Makkreel and Frithjof Rodi(Princeton: Princeton University Press, 1989), pp. 317~18.

감지하려 들자마자, 풍경의 나머지 부분으로 향하는 나의 의식은 사라진다."[144] 1880년대 중엽, 여러 다른 이들과 마찬가지로 딜타이 또한 정신적·지각적 과정들과 관련해 의식이나 지각의 대상들이 고정된 양이나 표상인 것처럼 가정하는 관념연합론의 설명에 반대하는 입장을 취했다.[145] 주의는 그가 새로운 '삶-범주들'과 관련해서 심적 경험을 재개념화하는 작업의 일부가 되었고, 여기서 개인적 실존의 시간적 연속체와 인간 문화의 역사성은 한데 얽혀 있는 과정들이었다. "심적 삶의 모든 **후천적 결절점**[146]은 […] 직접적으로 주의의 초점이 향하며 그리하여 우리의 의식을 가장 강력하게 사로잡는 그러한 지각, 표상, 상태 들을 변형하고 형성한다. […] 그리하여 자아와 그것이 자리한 외부적 현실이라는 환경 사이에는 끊임없는 상호작용이 있으며, 우리의 삶은 그 상호작용으로 이루어진다."[147]

　찰스 샌더스 퍼스의 작업에서 주의는 핵심적인 위치를 점하고 있

144　Ibid., pp. 313~14.
145　1880년대에 관념연합론에 대한 대대적인 거부 움직임이 있었던 것과 관련해서는 다음을 참고. Maurice Mandelbaum, *History, Man, and Reason: A Study in Nineteenth Century Thought*(Baltimore: Johns Hopkins University Press, 1971), pp. 218~22.
146　[옮긴이] 영어로는 'acquired nexus'인데 딜타이가 쓴 원래의 독일어 표현은 'erworbener Zusammenhang'이다. 'erworben'은 후천적으로 습득된 것을 뜻한다. 연결이나 결합을 뜻하는 'Zusammenhang'은 'Zusammen'(함께)과 'Hang'(매달기)의 합성어다.
147　Wilhelm Dilthey, "The Imagination of the Poet"(1887), in Wilhelm Dilthey, *Poetry and Experience,* vol. 5 of *Selected Works,* ed. Rudolf A. Makkreel and Frithjof Rodi(Princeton: Princeton University Press, 1985), p. 72. "하지만 심적 삶의 실제 결절점에 지각이나 표상이 떠오를 때면 느낌이 거기에 스며들어 색을 더하고 생동감 있게 한다. 느낌의 확산, 관심 그리고 이것들이 우리의 주의력에 영향을 미치는 방식은 다른 원인들과 더불어 표상들의 출현, 점진적 전개 및 소멸을 초래한다. 주의를 기울이려는 노력—느낌에서 유래하긴 하지만 의지적 활동의 형식인—은 개개의 이미지에 충동적 에너지를 부여하기도 하고 이러한 이미지들이 다시 사라져버리게도 한다. 그러므로 진정한 영혼 속에서는, 모든 표상이 **하나의 과정**이다"(p. 68).

다. 1868년에 그는 다음과 같이 단호하게 선언했다. "감각에 더해지는 추상 능력이나 주의는 어떤 의미에서는 모든 사유의 유일한 구성 요소로 간주될 수 있다." 하지만 그는 주의를 현존의 충만함이나 세계에 대한 직접적 지각을 암암리에 가리키는 어떠한 개념으로부터도 떼어놓는다. 퍼스에게 주의는 분명 선별 행위이지만 관조하거나 면밀하게 조사하기 위해 어떤 대상을 시각장에서 별도로 골라내는 응시라는 의미에서는 아니다. "주의의 힘을 통해 의식의 객관적 요소들 가운데 하나가 강조된다."[148] 하지만 이는 모든 종합과 구별에 앞서는 절대적 현존의 관념 및 스스로에 대한 무매개성을 가리키는 개념, 즉 일차성이라고 하는 퍼스의 규정적 개념과는 아무런 관계도 없다. 본질적으로 인간적 지각은 그처럼 아무것도 참조하지 않는 신선한 상태가 될 수 없다고 퍼스는 보았다. 진정 무매개적인 지각은 무시간적이고 영원히 변치 않는 상태에서나 가능할 것이다. 이와 달리 주의는 어쩔 수 없이 시간 속에서, 그가 이차성이라고 부른 것 속에서 구성된다. "주의는 연속량의 문제다. 우리가 아는 한 연속량은 궁극적으로 시간으로 환원되기 때문이다. […] 주의는 어느 한 시점에서의 생각이 다른 시점에서의 생각과 연관되고 관계를 맺게 하는 능력이다." 그는 주의란 유도induction하는 행위라고 주장했다. 나의 논의의 맥락에서, 퍼스의 중요성은 전통적인 인식론적 사유의 핵심에 있는 시각적 모델들을 거부하는 그 반反시지각적 입장에 있다.[149]

148 Peirce, "Some Consequences of Four Incapacities," pp. 61~62.

149 리처드 로티는 시각·대응·묘사의 은유들 및 지식의 방관자 이론spectator theory of knowledge에 대해 실용주의적 입장에서 비판을 가하고 있다. Richard Rorty, *Consequences of Pragmatism*(Minneapolis: University of Minnesota Press, 1982), pp. 160~66. [옮긴이] 지식의 방관자 이론이란 외부 세계를 사심 없이 객관적으로 관찰하는 주체를 상정하

정신적 활동에 관한 가장 영향력 있는 역동적 모델 가운데 하나를 제시한 이는 또 한 명의 독창적인 철학자인 윌리엄 제임스였는데, 그는 '사고의 흐름'이라는 개념을 활용했다. '의식' 대신에 좀더 행위 지향적인 '사고'라는 용어로 작업하면서, 제임스는 근본적으로 **과도적인** 주관적 경험의 본성——끊임없이 변화하면서도 연속적인 이미지, 감각, 단상, 신체적 자각, 기억, 욕망 들의 유동——을 기술하기 위해 흐름의 이미지를 사용한다. 이를 통해 그는 의식이 불연속적 내용 및 요소 들을 지닌다고 보는, 오늘날에도 통용되곤 하는 낡은 견해에 맞섰다. 제임스는 두뇌를 "그것의 내적 평형이 항상 변화의 상태에, 모든 부분에 영향을 미치는 변화들 속에 있는 기관"으로 묘사함으로써 보들레르적인 이미지를 "일정한 비율로 회전하는 만화경"으로 바꿔놓는다.[150] 이와 더불어 흐름이라는 개념을 통해 제임스가 어떻게 불가능한 조화를 형상화하고 있는지를 이해하는 것도 중요하다. 다시 말하자면, 근대적 주체가 영위하는 삶의 불안정하고 동적이며 파편화된 특성은 이러한 흐름 개념을 통해 곧바로 수용되는 한편 근본적으로 연속적인 것이자 환원 불가능한 통일성

는 입장을 가리키는 존 듀이의 용어로, 여기서 카메라 옵스쿠라의 기제를 닮은 시각의 은유는 주요한 모델로 기능한다.

150 "우리는 두뇌란 그것의 내적 평형이 항상 변화의 상태에, 모든 부분에 영향을 미치는 변화들 속에 있는 기관으로 본다. 분명 변화의 맥동은 저기보다 여기서 더 격렬하고 그 리듬은 그때보다 이때 더 빠를 수 있다. 일정한 비율로 회전하는 만화경에서처럼, 모양들이 항상 재배열된다 해도 변화가 아주 미미하거나 미세하고 거의 없는 것처럼 보이는 순간들도 있게 마련인데, 만화경을 멋지게 재빨리 흔들면 그에 뒤이어 다른 순간들이 이어지며, 이런 까닭에 다시 보면 알아보지 못할 형상들이 상대적으로 안정적인 형상들과 교차하는 것이다. 그러므로 두뇌 속에서 끊임없이 이루어지는 재배열 과정은 상대적으로 오래 머무는가 하면 그저 떠오르고 사라져버리기도 하는 긴장의 형식들을 낳는 게 틀림없다." James, *Principles of Psychology*, vol. 1, p. 246.

제1장 근대성과 주의의 문제

을 주체성에 부여하는 것으로도 다시 파악되는데, 제임스가 그토록 철저히 연구했던 온갖 분열·마비·환각·다중인격 등에 대해서도 그러하다. 사고의 흐름은 제임스가 마음에 대한 시간적 모델을 지지하면서 공간적 모델 또는 고전적인 무대적 모델을 거부하는 데 핵심이 되는 관념이다. 다음과 같은 구절은 잘 알려져 있다. "의심의 여지 없이 […] 정신적 사실들을 원자론적 방식으로 공식화하고, 높은 단계의 의식을 흡사 그것이 모두 불변의 단순한 관념들로 만들어진 양 취급하는 것이 종종 편리하기는 하다. […] 하지만 주기적 간격을 두고 의식의 각광에 모습을 드러내는, 항구적으로 존재하는 '관념'이나 '표상'이란 스페이드 잭만큼이나 신화적인 것이다."[151] 제임스의 작업이 여러모로 독특하기도 하고 그의 '사고의 흐름'을 한때 우리가 조이스-베르그송적 모더니즘이라 생각했던 것과 관련지어 보고픈 부수적인 유혹도 있기는 하지만, 중요한 것은 그의 작업이 당대의 제도적 영역 일반과 얼마나 인접해 있는가를 가늠해보는 일인데, 당시 과학적 심리학은 대체로 의식과 관련해 조작적 혹은 기능적 모델들을 지지하면서 의식에 대한 **요소적**elemental 이해를 포기하고 있는 중이었다.[152] 동시에, 프랑코 모레티가 보여준 바와

151 Ibid., p. 236.
152 예컨대 테오뒬 리보처럼 낡은 연합심리학에 근거를 두고 있는 이조차 정신적 삶의 일상적 기제를 다음과 같이 묘사할 때는 제임스의 그것과 느슨하게 중첩되는 언어를 사용했다. "감각·느낌·관념·이미지 들의 행진 속에서 내적 사건들이 끊임없이 오고 가는 것 […] 정확히 말하자면, 그것은 흔히들 말하는 대로 연쇄나 연속이 아니며, 여러 방향으로 여러 층에서 이루어지는 방출이며 쉴 새 없이 형태를 이루고, 흐트러뜨리고, 다시 이루는 변덕스러운 총합이다." Ribot, *The Psychology of Attention*, p. 3. 프랑스에서 과학적 심리학의 학술적 정초와 테오뒬 리보에 관해서는 다음의 글을 참고. John L. Brooks, "Philosophy and Psychology at the Sorbonne 1885-1913," *Journal of the History of Ideas* 29(April 1993), pp. 123~45.

같이, 현대적 광고의 초기 형태들에서 사용된 암시 기술들은 사실 상 이러한 심적 행동 및 미적 창조성의 모델에 부합했다. "여기서 우리가 발견하는 것은 정확히 의식의 흐름의 무작위성, 불연속성, 통제 불가능성과 깊이다. […] 의식의 흐름을 따른 연상들은 결코 '자유'롭지 않다. 거기에는 원인이, 원동력이 존재하는데, 이는 개개 인의 의식 **바깥에** 있다. […] 의식에 내적 질서와 위계가 부재한다 는 것은 **상품의 등가성** 원리에 종속된 의식 형태가 재생산됨을 가리 킨다."[153]

제임스의 특별한 관심은 '흐름'의 우선성을 강조하면서 이와 더 불어 비유적 의미에서 흐름을 얼어붙게 만드는 주의를 "그것 없이 는 경험이란 순전한 혼돈"일 뿐인 필수적 활동으로 자리매김하는 데 있었다.[154] 제임스에게 주의는 인지적·지각적 무매개성과 불가분 의 관계에 있는 것으로 이를 통해 자아는 대상들의 세계와 분리되 지 않게끔 되는데 그러한 대상들은 [흐름 속에 있기 때문에] 결코 안정화될 수 없음에도 그러하다.[155] 주의는 결코 단순화할 수 없는 경험의 복수성을 처리하기 위한 필수적 수단이 되며, 따라서 그것

153 Franco Moretti, *Signs Taken for Wonders: Essays in the Sociology of Literary Forms*, rev. ed., trans. Susan Fischer et al.(London: Verso, 1988), p. 197.

154 James, *Principles of Psychology*, vol. 1, p. 402.

155 주의가 인지적 무매개성을 보장해준다고 하는 입장은 제임스 리빙스턴이 19세기 말 실용주 의의 커다란 편견이라고 간주하는 것의 일부다. "이 이론가들은 사유와 사물이 서로 다른 존 재론적 질서에 놓여 있다고 보지 않는다. 본질적으로 사유나 마음이나 의식의 영향을 받지 않는, 또는 근본적으로 그것들과 다른, 외부적이거나 자연적인 대상들의 영역, 사물들 자체 의 영역을 그들은 인정하지 않는다. 따라서 그들은 근대적 주체성을 둘러싸고 구축된 의미 구조를 벗어난다. 근대적 주체성은 자아란 이처럼 구체화된 대상 영역으로부터 분리되어 있 거나 그것과 인지적 거리를 두고 있다고 가정한다." James Livingston, *Pragmatism and the Political Economy of Cultural Revolution, 1850-1940*(Chapel Hill: University of North Carolina Press, 1994), p. 214.

은 유동성과 부동화라는 모순적 측면에서 동시에 사고하고자 하는 화해 조정의 시도다. 즉 제임스는 인식론적 확실성은 불가능함을 인정하지만 이러한 수긍에 뒤따르는 보다 광범하고 곤혹스러운 함의들은 서둘러 차단한다.[156] 주의는 특별히 윤리적 중요성을 띤다. "개체적 존재들뿐 아니라 종 전체의 실천적·이론적 삶은 그들의 주의가 습관적으로 향하는 방향에 따라 이루어지는 선택의 결과다. […] 사물들에 주의를 기울이는 나름의 방식에 따라, 우리 각자는 스스로가 살고 있다고 여기는 것이 어떤 종류의 세계인지를 말 그대로 **선택한다**."[157] 어떤 주어진 순간에 마음은 어찌해볼 도리가 없을 만큼 "여러 가능성들이 동시에" 뒤죽박죽된 상태다. "의식은 […] 강화하기도 하고 억제하기도 하는 주의의 작용을 통해 어떤 것들은 선택하고 다른 것들은 억압하는 일로 구성된다."[158] 그는 관찰자를 예술가와 비교한다. "감각들의 시원적 혼돈 상태"와 맞닥뜨렸

156 코넬 웨스트는 제임스의 사유에 담긴 중재적 차원을 개괄하면서, 특히 어떻게 그의 작업이 당대의 과학적·심리학적 연구가 미국 중산층 독자들에게 미칠 수 있는 충격을 완화하고자 했는지를 보여준다. Cornel West, *The American Evasion of Philosophy: A Genealogy of Pragmatism*(Madison: University of Wisconsin Press, 1989), p. 55.

157 James, *Principles of Psychology*, vol. 1, p. 424. 학부 시절 제임스의 가르침을 받은 가장 유명한 제자들 가운데 하나인 거트루드 스타인은 그의 지도하에 주의에 관한 특이한 조사연구 프로젝트를 완수하고 출판했다는 점을 언급해두어야 하겠다. Gertrude Stein, "Cultivated Motor Automatism: A Study of Character in Its Relation to Attention," *Psychological Review* 5, no. 3(May 1898), pp. 295~306.

158 James, *Principles of Psychology*, vol. 1, p. 288. 다음의 책에 나오는 지적 계보학도 참고하라. Henri Ey, *Consciousness: A Phenomenological Study of Being Conscious and Becoming Conscious,* trans. John Flodstrom(Bloomington: Indiana University Press, 1978), p. 19. "주의는 멘 드 비랑, 윌리엄 제임스, 베르그송, 자네 등이 심적 에너지와 그 운용 원리를 정의하기 위해 끌어들인 힘이다. 삶에 대한 주의, 관심, 집중, 의도적 방향 설정 및 동기 부여는 제안된 것일 수도 있고 지정된 것일 수도 있는 어떤 바람직한 목표를 향한 긴장을 표출하는데, 이러한 목표는 '의도의 핵심' 내지는 어떤 '의식 상태'의 중추를 이룬다."

을 때, 우리는 조각가가 돌덩어리에 공들이고 있을 때처럼 선택하기도 하고 거부하기도 하면서 우리의 주관적 세계들을 풀어놓는다. 그러나 주의를 기울이는 자아의 이와 같은 심미적 차원의 의미는 윤리적 책임들과 더불어 사라진다. 제임스의 견해에 따르면, 사실상 우리 모두가 공통의 지각적 세계에서 사는 것처럼 보이는 이유는 [칸트적 입장에서 주장하는 것처럼] 우리 마음의 선험적 구조 때문이 아니라 역사적으로 진화해온 자유로운 개인들의 공동체를 통해 이루어진 서로 중첩되는 공통의 선택들 때문이다.[159] 우리 각자가 세계 속에서 주의를 기울이는 것들은 서로 동일하지 않지만, 소통과 상호작용과 가치의 공통 영역을 산출해내기에는 충분할 만큼 사실상 유사하며 유의적有意的이다.[160]

하지만 자율적 주체가 지닌 주의력의 창조적·실용적 차원을 제

[159] "그런 한편으로 우리가 느끼며 살고 있는 세계는, 주어진 재료의 어떤 부분들은 그냥 버리는 조각가들처럼, 선조들과 우리가 서서히 누적되는 선택들을 통해 변별해낸 것이다. […] 나의 마음과 당신의 마음에서, 버려진 부분들과 선택된 부분들은 상당한 정도까지 일치한다. 전체로서의 인류는 알아보고 지정해야 하는 것들과 그렇지 않은 것들에 대해 대체로 일치를 본다." James, *Principles of Psychology*, vol. 1, p. 289. 『자아의 원천들』에서 찰스 테일러는 19세기 후기낭만주의와 관련해 심미적인 것과 윤리적인 것의 상호 관계를 "스스로 선택하는 무한한 자아"를 구성하는 요소로서 논하고 있다. Charles Taylor, *Sources of the Self: The Making of the Modern Identity*(Cambridge: Harvard University Press, 1989), pp. 449~55.

[160] 제임스의 이러한 입장은 다음 세대의 많은 '기능주의자들'에 의해 채택되고 발전되었다. 제임스와 듀이 모두의 제자인 제임스 R. 에인절은 다음과 같이 주장한다. "이때, 주의의 온갖 형태들 속에서 우리는 선별 활동이 계속 일어나고 있음을 발견한다. 선별은 유의적이고 앞을 내다보는 유형의 행위를 항상 수반하는데 이는 바로 모든 종류의 주의가 뜻하는 바다. 이는 다음과 같은 사실을 뒷받침하는데, 유기체는 그 기질상 목적론적이라는 것, 다시 말하자면 유기체는 적응 활동을 통해 발달하는 과정에서 달성할 수 있는 어떤 **목적들**을 그 자체 내에 지닌다는 것이다. […] 주의란 언제나 우리 자신의 충동이나 사유를 정복하고자 하는 노력인데, 이러한 노력은 우리가 애써 주의를 기울이고 있는 목적에 대한 관심 속에서 이루어진다." James R. Angell, *Psychology: An Introductory Study of the Structure and Function of Human Consciousness*(New York: Henry Holt, 1904), pp. 75~76.

제1장 근대성과 주의의 문제

임스가 강조한 것은 일반 대중에게 걸맞은 주의의 대상들을 **외적으로** 결정하고 강화하게 될 기술과 제도 들이 점차 강력해지면서 역사적으로 등장할 무렵이다.[161] (제임스도 익히 알고 있었던) 영향력 있는 인물인 윌리엄 B. 카펜터는 1870년대에 이처럼 규율적인 틀의 윤곽을 제시했는데, 이러한 틀 속에서 주의는 외부적으로 형성되고 통제될 수 있는 주체성의 한 요소로 파악된다. "그 자체로는 학생들의 흥미를 거의 또는 전혀 끌지 못할 대상들에 **학생**들의 주의를 고정시키는 것이 **교사**의 목표다. […] 처음에는 순전히 자동적이었던 주의 습관은 세심한 훈련을 거쳐 점차 상당한 정도로까지 **교사의 의지**를 순순히 따르게 되며, 교사는 아동의 마음이 하나의 대상에만 지나치게 오래 머물러 긴장 상태에 놓이지 않도록 유의하면서 적절한 동기 부여를 통해 주의를 북돋는다."[162] 이러한 종류의 학습 행동의 가능성은 19세기에 새로이 고안된 다른 수많은 자기규제 및 자기통제의 사회적 형식들에 상응한다.

상대적으로 안정적인 의식 개념 및 뚜렷이 구분되는 주체/대상

161 로스 포스녹은 실증주의적 사회학, 과학적 관리 및 전반적으로 사회 통제의 방법들이 부상하는 것에 대해 제임스가 느낀 불안에 대해 논하고 있다. 제임스는 "또 다른, 말해지지 않은, 하지만 보다 불길한 원천에 대응하고 있다. 그것은 바로 전문적으로 관리되는 사회질서의 성장이다. 근대성의 강압적 특성은 사회적 통제가 사회과학의 지배적인 관심사로 우위를 점하고 있다는 점에 반영되어 있다. […] 흐름 속으로 다시 뛰어드는 제임스적 다원주의자는 할 수 있는 한 테일러적 효율성과 거리를 두는 것처럼 보인다." Ross Posnock, *The Trial of Curiosity: Henry James, William James and the Challenge of Modernity*(Oxford: Oxford University Press, 1991), pp. 110~16.

162 Carpenter, *Principles of Mental Physiology*(1886), pp. 134~35. 이를테면 제임스의 하버드 동료이자 라이벌인 후고 뮌스터베르크의 작업에서 엿볼 수 있듯, 카펜터가 제시한 많은 교육적·훈육적 원칙들은 40년이 넘는 세월 동안 유효한 것으로 남아 있었다. Hugo Münsterberg, *Psychology and the Teacher*(New York: D. Appleton, 1909), 특히 pp. 157~71을 보라.

관계 형식을 얼마간 구제하려 시도했다는 점에서 제임스는 주의 관련 담론을 상당 부분 대표하는 인물이기는 하지만, 그는 그저 일시적으로만 고정되는 '주체 효과'에 대해, 그리고 찰나적으로만 실재 세계로 응고되는 가변적인 감각적 잡다에 대해 기술하는 경향이 있었다. 테오뒬 리보의 다음과 같은 관찰은 예리하다. 그에 따르면 주의는 "오랫동안 지속될 수 없는 예외적이고 비정상적인 상태인데, 왜냐하면 그것은 심적 삶의 기초적 조건, 즉 변화와 모순되기 때문이다."[163] 일찍이 헬름홀츠도 유사한 지적을 했다. "상당 시간 동안 유지되는 주의의 평형 상태란 어떤 상황에서도 달성될 수 없다. 그대로 내버려 두었을 때 주의가 띠게 되는 자연스러운 경향은 줄곧 새로운 무언가로 옮겨 가는 것이다."[164] 1880년대 무렵에는 주의에 대한 이러한 이해가 널리 퍼지게 되었는데, 심리학자이자 미학자인 테오도어 립스의 다음과 같은 언급이 전형적이다. "경험을 통해 거듭 알게 되는 것은, 우리가 붙들려 하고 주의로 장악하고 있다고까지 생각하는 어떤 부분은 우리 손아귀에서 빠져나가고 다른 것이 그 자리를 대신 차지하리라는 점이다. 지각의 내용물을 얼마간 다른 것에서 떼어내 파악하는 일이 어렵거나 아예 안 되는 것은 바로 이 때문이다."[165] 이때 주의는 우리의 지각이 일관성 없는 감각들로 넘쳐나지 않게끔 막아주는 것이지만, 연구에 따르면 주의는 그러한 무질서를 방어하기에 신뢰할 만한 것이 못 된다. 주의는

163 Ribot, *The Psychology of Attention*, p. 2.
164 다음에서 재인용. James, *Principles of Psychology*, vol. 1, p. 422. 다음 글도 참고. Marillier, "Remarques sur le mécanisme de l'attention," pp. 569~70.
165 Theodor Lipps, *Psychological Studies*(1885), trans. Herbert C. Sanborn(Baltimore: Williams and Wilkins, 1926), p. 89.

제1장 근대성과 주의의 문제

19세기 말 산업사회에서 '정상적'이고 '합리적'인 주체 구성의 필수 불가결한 요소였지만 '병리적'이고 '불합리'한 효과들과 당혹스러울 만큼 인접해 있었다. 생산과 소비의 조직화 및 근대화에서 주의가 차지하는 중요성에도 불구하고 대부분의 연구가 시사하는 바는 주의가 지각적 경험을 무언가 불안정하게 하고, 끊임없이 변화하게 하며, 궁극적으로 흩어져 사라지게 한다는 것이었다.[166] 19세기에 주의는, 지각된 것들을 정신적으로 안정화해 고정된 주형으로 만든다고 하는 고전적 모델로부터 벗어나, 사실상 변동의 연속체이자 일시적 변조가 되었으며 운율적이거나 파동적인 특성을 띠는 것으로 거듭 묘사되었다.[167] (꼭 진실할 필요는 없다 해도) 안정적이고 정돈된

166 "수많은 대상을 가로질러 연이어 옮겨 다니는 주의의 운동은 그리하여 하나의 **주기적** 과정처럼 보이는데, 이는 서로 잇따르는 수많은 개별적 통각 행위들로 이루어진다. 조건이 맞으면 이처럼 **주기적으로 부침하는 주의**를 직접 입증해 보일 수도 있다. […] 따라서 연속적으로 주어지는 약한 인상이 어떤 감각기관에 작용하게 하고 가능한 다른 모든 자극을 제거한 후에 이 인상에 주의를 집중한다면 다음을 관찰하게 될 것이다. 대체로 불규칙적인 어떤 간격을 두고, 그 인상은 잠깐 동안 흐릿해지거나 심지어 완전히 사라지는 것처럼 보이다가는 이내 다음 순간 다시 나타난다." Wilhelm Wundt, *Outlines of Psychology*(1893), 4th rev. ed., trans. Charles H. Judd(Leipzig: Engelmann, 1902), p. 233. 강조는 원문. 안젤로 모소는 주기적 진동을 비롯한 "주의는 복잡한 유형의 조정을 수반한다"고 지적했다. "실험이 보여주는 바에 따르면 주의는 연속적 과정이 아니라 띄엄띄엄 진행되다시피 하는 간헐적 과정이다." Angelo Mosso, *Fatigue*, pp. 183~84. 새디어스 볼턴은 주의를 주기적이고 파동적인 형식으로 묘사한다. Thaddeus Bolton, "Rhythm," *American Journal of Psychology* 6, no. 2(January 1894), pp. 145~238. '감각적 확신sense-certainty'이란 자기-소멸하는 이해 형식이자 '나타남'과 '사라짐'의 리듬이라고 본 헤겔의 기술 또한 주의에 대한 설명과 연결될 수 있다. Georg Wilhelm Friedrich Hegel, *The Phenomenology of Mind*, trans. J. B. Baillie(New York: Harper and Row, 1967), pp. 149~61.

167 주형mold과 변조modulation의 구분에 대해서는 질베르 시몽동의 다음 저술을 참고. Gilbert Simondon, *L'individu et sa genèse psycho-biologique*(Paris: Presses universitaires de France, 1964), pp. 39~44. 이와 관련된 논의로는 들뢰즈의 다음 저술을 참고. Gilles Deleuze, *The Fold: Leibniz and the Baroque*, trans. Tom Conley(Minneapolis: University of Minnesota Press, 1993), pp. 19~21.

인지를 확립할 가능성을 지닌 것처럼 보이기도 했지만 주의는 조직화된 세계를 위태롭게 할 수 있는 통제 불능의 힘들을 자체적으로 지닌 것이기도 했다. 19세기 말의 전반적인 인식론적 위기 속에서, 주의는 의식이 세계에 대한 앎을 얻기 위해 활용하는 아르키메데스적 받침점에 대한 임시변통의 부적절한 모사품이 되었다. 하지만 그것은 지각의 고정성과 현존의 확실성이 아니라 유동성과 부재를 열어젖혔으며 거기서 주체와 대상은 여기저기 흩뿌려진 잠정적 존재일 뿐이었다.[168]

✳

19세기 말에 주의에 할당되었던 양가적 지위가 최면이라고 하는 사회현상에서만큼 잘 보이는 데도 달리 없을 것이다. 몇십 년 동안 최면술은 거북스럽게도 주의집중 기술의 극단적 모델 역할을 해왔다. 하지만 그것이 임상적 역량과 의학적 이점을 지닌 새로운 가능성을 제공해주는 것처럼 보이게 된 바로 그 순간, 불확실한 짜임새로 인해 지적으로 또는 제도적으로 장악되는 일을 피할 수 있었던 주체의 불안정한 윤곽들이 최면술을 통해 드러나버렸다.[169] 의식이

168 1890년대 후반에 헨리 애덤스는 근대적 주체의 "정상적 사고란 흩어짐, 잠, 꿈, 두서없음"이라고, 즉 제어하는 중심 없이 여러 다른 사고-중심들이 동시적으로 작용하는 것이라고 보았다. 그에 따르면 인간의 마음은 "삶의 절반을 잠이라는 정신적 카오스 속에서" 흘려보낸다. "깨어 있을 때조차 그것은 스스로가 초래한 부적응, 질병, 나이, 외적인 암시, 자연적 섭리의 희생양이다. 그것은 감각들을 의심하면서 최후의 수단으로 도구들과 평균값들에만 의지한다." Henry Adams, *The Education of Henry Adams*(Boston: Houghton Mifflin, 1973), pp. 434, 460.

169 최면이 만병을 통치한다는 식의 낙관주의가 널리 퍼져 있었음은 이 주제에 대한 전형적인 의

라고 생각해왔던 것이 불안정하고 가변적인 것임을 아주 극적으로 입증함으로써, 최면은 심리적·생리적·사회적 요인들을 분리해 고려할 수 있다는 가정에 전례 없는 도전을 가했다.[170] 19세기 말에 수행된 각양각색의 실험들을 통해 알게 되었듯 집중적인 규범적 주의력과 최면적 무아지경 간의 경계는 뚜렷하지 않다. (어떤 심적 상태와 그러한 상태를 유도하는 특수한 수법을 모두 가리키는 말인) 최면은 운동 반응의 억제를 수반하는 주의의 강도 높은 재집중 및 제한으로 곧잘 묘사되었다. 1840년대에 제임스 브레이드에 의해 시작되어 1860년대에 오귀스트 리에보가 계속 수행한 연구에서는 최면과 주의가 분명하게 그리고 역설적으로 잠과 매우 흡사하다는 점이 밝혀졌다.[171] 이러한 관찰이 암시하는 바는 다음과 같은 당혹스러운 물음이었다. 의식의 분열을 막는 방어벽이면서 의식의 일관성 및 그것과 세계의 관계를 보장해주는 생산적 도구로 보였던 주의가 침

학 편람을 보아도 분명하다. "화학의 승리를, 외과 수술의 승리를, 생리학적·병리학적 조사연구의 승리를 살아서 보게 되어 참으로 기쁘다. 그러나 최면술에 관한 조사연구는 이 모든 것을 넘어서는 더 위대한 발견들을 약속한다. 행위와 감정과 사고를 지배하고 통제하는 법칙들을 드러낼 발견들을 말이다." James R. Cocke, *Hypnotism: How It Is Done, Its Uses and Dangers*(Boston: Arena, 1894), p. 93.

170 최면이란 무엇인가라는 질문에 대해 이자벨 스탕제는 다음과 같이 답하고 있다. "기본적으로 우리는 그것에 대해 아는 바가 없다. […] 우리가 여전히 최면에 대해 말하기는 하는데, '연주회장'[에서의] 최면[적 경험], 제의를 통해 조직화되는 여러 형태의 무아지경, 히틀러나 호메이니와 결부되는 살인적 최면, 텔레비전이 유도하는 멍한 최면, 실험 계획에 따라 수행되는 최면 사이의 차이를 구분하지도 못하면서 그러고 있는 것이다." Isabelle Stengers, "The Deceptions of Power: Psychoanalysis and Hypnosis," *Sub-Stance* 62-63(1990), pp. 81~91.

171 James Braid, *Neurypnology or the Rationale of Nervous Sleep*(London: J. Churchill, 1843); Auguste Liébeault, *Le sommeil provoqué et les états analogues*(Paris: Doin, 1889); Charles Richet, "Du somnambulisme provoqué," *Journal de l'anatomie et de la physiologie normales et pathologiques* 11(1875), pp. 348~78.

착함과 의식적인 정동과 작용을 상실했음을 뜻하는 상태들과 어떻게 그토록 무매개적으로 가까울 수 있다는 말인가?

19세기 말에 이르면 일반적으로 최면은 주의 연속체의 한 극단으로 받아들여졌고, 이는 주변적인 것들에 대한 관심을 상대적으로 유예하면서 특정한 초점을 향해 집중을 강화하는 일을 수반한다. 1883년에 G. 스탠리 홀이 쓴 글에 나오는 주장이 전형적인데, "우리가 최면술이라고 부르는 현상들 대부분은" 넋을 잃게 하는 힘들에 기인하는 것이 아니라 "이례적일 만큼 '집중적인 주의'에 기인하며 이는 여러 종류의 암시를 통해 다양한 방식으로 유도된다."[172] 최면 상태에서 지각한 것은 명료하고 세부적이기는 하지만 인식 영역이 극히 협소하다고 알려졌다. 실제로 최면 상태의 유도에 가장 널리 쓰이는 기법들은 초점 집중의 형식을 취하는데, 이는 어떤 특수한 대상에 주의를 집중시키는 형식으로 그 대상은 대개 빛을 발하는 밝은 점이지만 하나의 관념 혹은 그저 호흡이나 심장 박동의 리듬일 수도 있다. 주의는 모호하게 파악되기는 해도 의식이라고 받아들여져 온 것과는 질적으로 분명 다른 어떤 상태로 향하는 관문처럼 보였다.[173] 1880년대의 유명한 논쟁은 이 수수께끼 같은 상태의 의미를 두고 벌어진 것이었다. 살페트리에르병원의 장-마르탱 샤르코와 그의 추종자들이 생각한 것처럼 그것은 모종의 잠재적 신체

172 G. Stanley Hall, "Reaction-Time and Attention in the Hypnotic State," p. 170. 홀은 주의집중 상태들의 불확정적 연속체라는 관념을 강조한다. "주의-가설을 따르자면 대다수의 신경 질환은 정상적 정신을 지닌 이들 누구에게나 익숙한 상태들을 과장한 것으로 비칠 따름이다."

173 최면 유도 기술에 대한 연구로는 다음을 보라. Albert Moll, *Hypnotism*(1889), new trans. (New York: Scribner's, 1899), pp. 31~64.

제1장 근대성과 주의의 문제

장애의 징후였을까, 아니면 이폴리트 베른하임 등이 주장한 것처럼 전적으로 정상적인 암시 상태를 과장한 것이었을까?

1880년대에 이른바 낭시학파의 형성에 기여한 리에보의 연구에서 주의는 심적 삶의 가장 중요하고 창조적인 요인으로 상정되었다. 그가 보기에 주의는 지각과 운동 활동 일체를 유발하는 유동적이고 역동적인 힘이었다. 최면 유도는 주의가 부동화되거나 고립되는 수면과 유사한 상태를 낳는다고 리에보는 보았다. 그는 이를 주의력이 극단적으로 재정향된 상태로 보고 '유도된 몽유somnambu-lisme provoqué'라고 불렀는데 이는 상대적으로 단순한 기법들을 통해 끌어낼 수 있었다. 리에보의 연구를 보다 체계적이고 임상적인 실천으로 변용한 베른하임은 '주의 고정fixed attention'이라 불리는 최면 유도 기법을 끌어들였으며 이는 단일한 점이나 대상을 지속적으로 바라봄으로써 의식이 극적으로 재조직화되게끔 하는 것이었다. 낭시학파는 최면 현상을 질병이나 허약함의 증상으로서가 아니라 **정상적** 지각의 영역 내에 놓고 고려했다는 점에서 지속적인 중요성을 갖는다. 베른하임은 대략 다음과 같은 주장을 거듭해서 피력했다. "나는 최면술이 사실 어떤 새로운 상태도 만들어내지 않는다는 것을 보여주려 노력해왔다. 유도된 수면에는 깨어 있는 상태에서 일어날 법하지 않은 그 무엇도 없으며, 전자에서 일어나는 일은 많은 경우 덜 발달된 채이기는 해도 얼마간 동일한 정도로 후자에서도 일어난다."[174]

174 Hippolyte Bernheim, *Hypnosis and Suggestion in Psychotherapy*(1884), trans. Christian Herter(New York: Aronson, 1973), p. 179. 다음 부분도 비교해보라. "최면 상태는 비정상적인 것이 아니며 그것은 새로운 기능들이나 기이한 현상들을 만들어내지 않는다.

베른하임의 최면 유도법 시범, 1890년대.

최면은 또한 주의집중 상태가 몰입·분열·암시라는 측면에서 설명될 수도 있음을 밝혀주었다. 최근의 한 연구자의 말을 빌리자면, 우리가 주의와 분열의 연관에 특히 주목해야 하는 이유는 어째서 주의집중이 "조건이 달랐다면 함께 처리될 수도 있었을 경험의 구성요소들이 정신적으로 분리"[175]되는 문제일 수도 있는지를 이해할

깨어 있는 상태에서 생겨나는 것들이 최면을 통해 계발되는 것이다. […] 실제로 의식의 상태는 한둘만 있는 것이 아니라 무한히 다양할 것이다. 그리고 이 모든 변이형은 완전히 깨어 있는 상태와 몽유 증세를 유발하는 완전한 집중 상태 사이에 존재할 것이다." ibid., pp. 149~50.

175 David Spiegel, "Neurophysiological Correlates of Hypnosis and Dissociation," *Journal of Neuropsychiatry and Clinical Neuroscience* 3(1991), p. 440. "최면은 주의라는 연속체의 한 극단으로서 이는 주변적인 것들에 대한 관심을 상대적으로 유예하면서 특정한 초점을 향해 집중을 강화하는 일을 수반한다. 최면적 집중은 카메라의 망원렌즈를 통해 바라보는 것과 같다. 세부적으로 보게 되지만 시각의 범위는 협소하다. […] 최면 상태를 구성하는 주요 요소는 사회적인 암시들에 고도로 민감하게 반응하는 특성으로서 이는 최면 지시를

제1장 근대성과 주의의 문제

방법을 제공해주기 때문이다. 말하자면 운동적·감각적·심리적 경험들 사이에 다양한 종류의 불연속성이 존재할 수 있는 것이다. 윌리엄 제임스는 1880년대에 몰입 상태나 최면 상태가 유발할 수 있는 의식 분열의 양상들을 조사한 여러 사람들 가운데 하나로, 이런 상태에서는 두 가지 구분되는 정신 과정이 동시에 존재할 수 있다고 보았다.[176] 일찍이 프란츠 안톤 메스머에 의해 시작된 이 영역에 관한 연구는 19세기 내내 지속되었는데, 이를 통해 밝혀진 가장 의미심장한 것은 최면이 주의를 협소하게도 하지만 (오늘날의 경찰들이 알고 있듯이) 역설적이게도 주체로 하여금 인식을 **확장**해 **더 잘** 보고 기억하게끔 한다는 사실이겠다.[177] 여러 사례를 통해 최면은 기억 회복의 수단으로 매우 효과적임이 밝혀졌고 이 사실이 치료법과 관련해 돌파구를 찾지 못해 시달리고 있던 정신분석에 일대 파문을 일으킨 것도 당연한 일이다.

또한 우리는 최면을 하나의 역사적 현상으로서 보다 광범위한 합

따르고 준수하는 경향이 강화되게끔 한다. 이것이 곧 의지의 상실을 뜻하는 것은 아니며 그보다는 최면 상태에 강도 높게 몰입함으로써 비판적 판단력이 멈추게 됨을 뜻한다. 최면 지시를 따르는 수행은 자동적으로 이루어지며 종종 이러한 지시는 [최면술사를 통해 외부에서 주어진 것이 아니라 피험자의] 내부에서 생성된 것처럼 오인되곤 한다."

176 Eugene Taylor, *William James on Exceptional Mental States: The 1896 Lowell Lectures*(Amherst: University of Massachusetts Press, 1983), pp. 15~34; John F. Kihlstrom and Kevin M. McConkey, "William James and Hypnosis: A Centennial Reflection," *Psychological Science* 1, no. 3(May 1990), pp. 174~78.

177 이를테면 1812년경에 셸링은 '메스머식 수면Mesmeric sleep'이 어떻게 각성 상태의 통일성을 와해하면서 "전반적으로 환각적 경향이 발달할" 가능성을 풀어놓는지에 대해 썼다. 그는 뚜렷이 구분되는 상태들 사이의 연속성과 '계조gradations'에 대해 숙고했다. "여러 이유로, 이른바 메스머식 수면은 평범한 수면과는 아주 뚜렷이 구분되는 것처럼 보인다." F. W. J. Schelling, *The Ages of the World*, trans. Frederick deWolfe Bolman(New York: Columbia University Press, 1942), p. 181.

스벤 리카르드 베르그, <최면술 실연회>, 1887년.

리화 과정의 영역 내에서 바라볼 필요가 있다. 1880년대와 1890년
대의 사진적·영화적 혁신들이 지각의 자동화 조건들을 규정한 것
과 마찬가지로, 최면 또한 (그것을 통해 드러난 역설들이 있음에도)
어쨌거나 행동을 자동적이고 예측 가능한 것으로 만들 수 있다는
환상을 제공한 기술이었다.[178] 최면적 무아지경은 극도로 모호한 상

178 최면을 실제적이고 사회적인 주의의 기술로 고려하고 있는 허버트 조지 웰스의 『잠든 자가
깨어날 때When the Sleeper Wakes』(1899)를 보라. 이 소설은 "페히너, 리에보, 윌리엄 제
임스" 등의 작업에서 끌어낸 "심리학의 실제적 응용이 이제 널리 쓰이게 된" 22세기를 배경
으로 하고 있다. "그리하여 노동 계급의 아이들은 최면술을 받기에 충분한 나이가 되자마자
매우 꼼꼼하고 믿을 만하게 기계를 돌보는 이들로 개조된다. […] 일종의 심적 수술이 사실상

제1장 근대성과 주의의 문제

태이기는 해도 특수한 심리의학적 절차에 따라 생성된 순응성을 나타내는 강력한 이미지가 되었다. 하지만 20세기 초반 무렵에 최면은 제도적 실천과 조사연구의 주류로부터 갑자기 자취를 감추었다. 프로이트와 베른하임 등이 최면을 단념한 것은 이러한 전환과 관련해 널리 알려진 징후들 가운데 하나에 지나지 않았다.[179] 그야말로 놀라운 문화적 역전이 있었던 셈인데, 최면은 유럽과 북미에서 무한한 유용성을 지닌 치료법으로 여겨지며 1880년대 후반에 최고의 전성기를 누렸지만 세기 전환기에 이르면 한때 그것을 옹호했던 이들에게 당혹감을 안겨주게 된다.[180] 1886년에 창간된 『실험 최면술 리뷰Revue de l'Hypnotisme expérimental』는 20세기 초반에 그 명칭을 『심리 요법 및 응용 심리학 리뷰Revue de Psychothérapie et de Psychologie Appliquée』로 바꾸었다.

널리 활용되고 있었다." H. G. Wells, *Three Prophetic Novels*, ed. E. F. Bleiler(New York: Dover, 1960), p. 124.

179 프로이트가 최면술을 포기한 것과 관련해서는 다음 책을 참고. Léon Chertok and Isabelle Stengers, *A Critique of Psychoanalytic Reason: Hypnosis as a Scientific Problem from Lavoisier to Lacan*, trans. Martha Noel Evans(Stanford: Stanford University Press, 1992), 특히 pp. 36~45.

180 피에르 자네(1859~1947)는 20세기에 들어서까지 줄곧 자신의 치료 기획의 중심에 주저 없이 최면을 포함시켰던 일부 프랑스 심리학자들 가운데 하나다. 오늘날 우리는 1880년대 말과 1890년대 초에 최면술이 규범적 제도 과학이었음을 인정하려 들지 않는 태도를 종종 보게 되는데 이는 역사를 왜곡하는 일이다. 따라서 역사학자 마크 S. 미칼레의 다음과 같은 진술은 부정확하다. "과학이 고도로 발달하는 시대에는 흔히 반문화가 싹튼다. 후기 계몽주의 시대의 메스머주의, 세기 전환기의 신앙 요법과 최면술, 우리 시대의 뉴에이지와 대체 의학처럼 말이다." Mark S. Micale, "Strange Signs of the Times," *Time Literary Supplement*, May 16, 1997, pp. 6~7. 요즘 유행하는 식으로 고도로 발달한 과학과 주변적 유사 과학을 이렇게 대립시키는 것은 그처럼 명쾌한 구분이 존재하지 않았던 역사적 시기에 적용하기에는 미심쩍은 모델이다. 예를 들어, 한때 물리학에서 가정했던 빛을 전달하는 매질로서 에테르의 존재는 광범한 영역에 걸쳐 '심령술' 및 '원격 작용'에 대한 관념들과 서로 교차하면서 매우 복잡하고 가변적인 관계를 맺고 있었다.

최면은 지각적·인지적 통제라는 엄청난 가능성을 강력하게 암시했던 까닭에, 과연 그것이 경험적으로 입증 가능한지 여부와는 무관하게, 자율적이고 자발적인 인간 주체의 특성에 대한 인간주의적 가정들과는 양립할 수 없게 되어버렸다(정신분석도 그 나름의 이유로 이러한 가정들과 양립할 수 없게 될 터였지만 말이다).[181] 얼마 지나지 않아 최면과 암시는 피험자의 의식적 참여와 의지력을 이끌어내는 합리적 절차라기보다는 (열등하고 보다 본능적이며 동물성과 관련된) 자동적 과정으로 향하는 실천이라는 식으로 조롱거리가 되었다. 나중에 이런저런 불안을 낳은 최면에 대한 이미지들 가운데 전형적인 것은 최면이란 "정신적 참수"라고 한 베른하임의 명료한 정의다.[182] 최면에 걸려 의지에 반해 성행위나 범죄 행위를 억지

181 메스머와 '자기적 상태magnetic states'에 대해 고찰한 헤겔과 더불어 최면에 대한 근대적 불신이 시작되는데, 헤겔은 이를 질병으로 간주했다. "하지만 나의 심적 삶이 나의 지적 의식으로부터 분리되고 또 그것을 대체한다면 나는 그 의식에 근간하고 있는 나의 자유를 박탈당하고 외적인 힘으로부터 나를 보호할 능력을 잃게 되며 사실상 그러한 힘에 종속된다. […] 이처럼 마술적인 관계 속에서 핵심은 한 개체가 그보다 **더 약하고 덜 독립적인** 의지를 지닌 다른 개체에 영향을 미친다는 점이다. 그런 까닭에 아주 강력한 특성을 띤 것들은 약한 것들에 엄청난 힘을 행사하며 종종 이는 저항할 수 없는 힘이어서 좋건 싫건 약한 것은 강한 것에 자기적으로 사로잡혀 홀리게 될 수 있다." Hegel, *Hegel's Philosophy of Mind*, pp. 116~17. 헤겔에게 메스머주의는 의식의 발전에 대한 전체적인 설명의 틀 속에서 의식의 **자기분화**라는 특수한 순간을 나타내는 형상이었다.

182 대중적 상상력 속에서 최면이 차지했던 자리는 스트린드베리의 1887년 희곡 『아버지』에 암시되고 있는데 해체되어가는 가족 내부의 권력관계를 다룬 이 작품에서 남편은 다음과 같이 아내를 책망한다. "만일 내가 깨어 있다면 당신은 내게 최면을 걸어 보지도 듣지도 못하고 복종하게만 할 수도 있겠지. 내게 생감자를 주고는 그게 복숭아라고 믿도록 할 수 있겠지. 당신의 가장 유치한 말조차 천재성이 번득이는 것인 양 우러러보게 할 수 있겠지. 나를 범죄로, 심지어 옹졸하고 비천한 일로 이끌 수도 있겠지." August Strindberg, *Three Plays*, trans. Peter Watts(Harmondsworth: Penguin, 1958), pp. 58~59. 영국의 작가이자 삽화가인 조지 듀 모리에의 반유대주의 작품 『트릴비』를 비롯해 최면에 대해 불편한 이미지를 제공하는 대중문학 작품은 아주 많았다. George du Maurier, *Trilby*(New York: Harper and Brothers, 1894). 프랑스에서 나온 것으로는 다음과 같은 작품들을 꼽을 수 있다. William Mintorn,

로 하게 되었다고 주장하는 사람들과 관련된 (대부분은 명백한 사기였지만) 널리 알려진 수많은 법정 소송이 있었다.[183] 인간 주체를 통제할 방법을 찾고 조사하고 연구하는 작업은 중단되지 않았으며 사실상 그 반대였다. 하지만 이데올로기적으로 이러한 영역은 인간 과학을 구성하는 부분으로 받아들여질 수 없었다. 본질적으로 최면에 걸린 주체는 여전히 자유로운 상태에 있음을 보여주는 엄청난 양의 임상 증거들이 있었음에도 최면을 거부하는 일이 벌어졌던 것이다. 프로이트가 입장을 바꾼 이후 최면은 문화적으로 불편한 현상인 채로 남게 되었는데 이는 흔해 빠진 주장처럼 최면이 "환자의 존엄성에 대한 공격"[184]이어서가 아니라 그것을 과학적으로 장악하

La somnambule(Paris: Ghio, 1880); 생리학자 샤를 리셰가 가명으로 발표한 중편인 Charles Epheyre, "Soeur Marthe," Revue des Deux Mondes 93(May 15, 1889), pp. 384~431; 널리 알려진 단편인 Guy de Maupassant, "La Horla"(1886). 브램 스토커의 『드라큘라』(1897)에서 최면술은 악의 힘과 과학적 합리성 양쪽 모두의 도구다.

183 다음의 논의를 참고. J. Liégeois, De la suggestion et du somnambulisme dans leurs rapports avec la jurisprudence et la médecine légale(Paris: Doin, 1889); Georges Gilles de la Tourette, L'hypnotisme et les états analogues au point de vue médico-légal (Paris: E. Plon, 1887).

184 Stengers, "The Deceptions of Power," pp. 81~91. "암시는 **노골적으로** 힘을 행사하는 도구가 되길 원치 않는 전문가들을 놀라게 한다. 최면에 실망한 것은 프로이트만이 아니었으며 그것을 검증하고 효과를 가늠해보고 그것의 상수가 무엇인지 확인하고자 최면에 주의를 돌렸던 이들 모두가 그러했다. 우리가 최면이나 암시에 관해 알고 있는 것은 많지 않은데 이유인즉 이것들이 가리키는 무언가가 판단력을 규정하기 위해 꼭 필요한 것과 대립하기 때문이다." 다음 책에 나오는 최면에 대한 논의도 참고하라. Julian Jaynes, The Origins of Consciousness in the Breakdown of the Bicameral Mind(Boston: Houghton Mifflin, 1976), p. 379. "최면은 심리학을 구성하는 일군의 문제들 가운데서도 골칫덩어리다. 그것은 사육제와 진료소와 마을 회관을 안팎으로 배회하는 달갑지 않은 변태 같다. 그것은 결코 과학적 이론의 확고한 정당성에 맞게 정돈되거나 그에 따라 분석되지 않는 것처럼 보인다. 한편으로는 의식적으로 자기를 조절하는 일에 대한 우리의 즉각적 관념을 거부하고 다른 한편으로는 인격성에 대한 우리의 과학적 관념을 거부하는 것, 정말이지 이런 것들이야말로 바로 최면의 가능성 자체인 듯 보인다. 하지만 의식과 그 기원을 다루는 어떤 이론이건 그것이 신뢰할 만한 것이 되기 위해서는 이처럼 일탈적인 유형의 행동 조절이 제기하는 곤혹스러움을

고 합리화하는 일이 어려웠기 때문이다. 권력이 행사되는 관계의 모델로 간주하기에는 최면이 구제불능으로 보일 만큼 소박한 것이기도 하고, 초창기 영화에 등장한 칼리가리나 마부제 같은 이미지들과 중첩되고 현실 세계의 폭군들에게 있다고 추정되는 능력들과도 중첩되면서 최면은 점차 쓸모없고 우스꽝스러운 것이 되었다. 사실 대부분의 무아지경 상태는 생산적이고 규제적인 제도의 기능과 전혀 양립할 수 없다. 하지만 과장된 형태로 표현된 최면 모델의 터무니없음으로 인해 (주의의 문제를 비롯해) 권력관계와 그 효과에 관한 덜 극단적인 종류의 분석들마저 금기시하거나 주저하게 되었고, 의지적 인간 행위는 얼마간 외부적 힘들에 의해 조정될 수 있음을 암시하는 비판적 입장들마저 비난받는 결과가 초래되었다.[185]

특히 텔레비전은 다양한 형태로 가장 널리 보급된 효과적인 주의 관리 시스템으로 부상했는데, 이것은 사회적이고 주관적인 삶 속에 완전히 통합되어버려서 텔레비전과 관련된 (가령 중독·습관·설득·통제 등을 지적하는) 어떤 종류의 진술도 어떤 면에서는 공적 담론에서 사실상 배제되어 말도 꺼낼 수 없는 지경이 되었다. 오늘날의 집단적 주체와 관련해 수동성의 효과들 및 영향력이라는 측면에서 이야기하는 일은 대체로 여전히 기피되고 있다.[186] 폴 비릴리오가

반드시 직시해야 한다는 점은 분명하다."

185 이제는 분명 낡은 것이 되기는 했지만, 다음 책에는 행동 관리 기술을 발전시키고자 했던 20세기의 여러 시도들에 대한 유용한 개괄이 담겨 있다. Perry London, *Behavior Control*(New York: Harper and Row, 1969).

186 오늘날 전 지구적 문화의 저변에서 작동하는 암시와 영향이 초래하는 효과들의 중요성에 대해서는 다음을 참고. Daniel Bougnoux, "L'impensé de la communication," in Daniel Bougnoux, ed., *La suggestion: hypnose, influence, transe*(Paris: Colloque de Cerisy/Les Empecheurs de Penser en Rond, 1991), pp. 297~314. 그는 "패션, 모방, 대중 심

제1장 근대성과 주의의 문제

지적하듯, "대중 조작의 양식들"이 있을 가능성을 제기하는 것마저 그저 눈치 없고 무분별한 정도가 아니라 "군사기밀에 맞먹는 국가기밀을 침해하는" 것처럼 받아들여진다.[187] 텔레비전 시청자들은 합리적이고 의지적인 인간 주체들로 이루어진 가상적 공동체를 구성한다는 암묵적이고 선험적인 확신이 흔히 있다. 이와 상반되는 입장, 즉 인간 주체에게는 기술적으로 관리될 수 있을 만큼 결정적인 정신생리학적 능력과 기능이 있다고 보는 입장이 (그것이 상대적으로 얼마나 유효한지와는 무관하게) 100년이 넘도록 제도적 전략과 실천의 토대가 되어왔음에도 정작 그러한 제도를 비판한다고들 하는 이들은 이를 부인할 것이 틀림없다.[188]

리학, 미디어를 통한 파급, 그리고 온갖 종류의 영향들"을 포함하는 커뮤니케이션 사회에서 암시가 차지하는 역할을 개괄하며 이러한 것들로 인해 어떻게 우리가 "개성 및 의식에 대한 관념들을 수정하게끔 되는지" 보여준다.

187 Paul Virilio, *The Vision Machine*(1988), trans. Julie Rose(Bloomington: Indiana University Press, 1994), p. 23.

188 주의가 실제로 통제되거나 관리될 수 있는 것인지 여부와는 별개로, 특수한 목적을 위해 그것이 통제될 수 있다는 **가정** 위에서 전개되어온 엄청난 양의 물질적·지적 자원들이 있음을 인식하는 일은 중요하다. 일찍이 1880년대부터 주의에 관한 경험적 연구들은 작업장에서 생산성을 극대화하는 방식으로 노동의 배치를 조정하기 위해 활용되었는데 이는 오늘날의 전자화된 작업 환경에까지도 이어지고 있다. 20세기 초엽이 되면 생산만이 아니라 소비를 관리하는 일이 똑같이 중요해지며 광고와 관련해 주의를 효과적으로 조절하는 방법을 알아내기 위한 온갖 심리 조사의 영역이 열린다. 1910년대까지 이와 관련해 유럽과 북미에서 매우 많은 수의 연구들이 이루어졌다. 다음을 보라. Walter D. Scott, *The Psychology of Advertising*(Boston: Small, Maynard & Co, 1908); Edward K. Strong, "The Relative Merit of Advertisements: A Psychological and Statistical Study," *Archives of Psychology* 17(July 1911); H. F. Adams, "Adequacy of the Laboratory Test in Advertising," *Psychological Review 22*, no. 5(September 1915), pp. 403~22; "The Class Experiment in Psychology with Advertisements as Materials," *Journal of Educational Psychology* 3(1912), pp. 1~17; Howard K. Nixon, *Attention and Interest in Advertising*(New York: Archives of Psychology, 1924). 20세기 중반에 수행된 전형적인 연구는 다음 책에서 "Capturing Attention"이라는 제목의 장을 참조. Darrell Lucas and Steuart H. Britt, *Advertising Psychology and Research*(New York: McGraw-Hill, 1950). 오늘날

＊

　지난 한 세기 동안 주의가 하나의 문제로서 존속해왔다고 해서 (주의와 양가적으로 얽혀 있는) 권력 장치나 통제 장치가 어떤 식으로도 변화하지 않은 채 지속되어왔다는 뜻은 아니다. 사정은 오히려 정반대라 할 수 있는데 권력 기구 및 주체화 모델의 변화는 주의 관련 행동이 그러한 변화에 맞게 개조될 것을 20세기 내내 요구해 왔고 이것이야말로 주의가 계속해서 관건이 되어온 이유 가운데 하나다. 여러 다양한 시스템들, 제도들 및 기계적 관계들과 주의가 맺는 변화무쌍한 관계를 일목요연하게 나타내고 19세기 말과 우리 시대 사이의 의미심장한 연속성을 구체적으로 확인하는 일은 이 책의 범위를 넘어서는 것이겠다. 주의가 통제 전략이면서 저항과 표류의 장소가 되거나 종종 그 양자의 혼합물로 존재해온 매우 다른 방식들을 검토하는 일도 마찬가지다. 이 책에서는 그 전체 역사의 초창기를 구성하는 몇몇 요소들을 고찰하려 하는데 이를 이해하는 일에는 우리 모두가 관련되어 있다.

에도 이러한 연구는 조금도 수그러들지 않은 채 광범위하게 이루어지고 있는데, 가령 주의와 관련해 두뇌에서 벌어지는 전기적 활동을 세심하게 모니터링하는 일과 함께 수행되는 식이다. 다음을 보라. M. Rothschild et al., "EEG Activity and the Processing of Television Commercials," *Communication Research* 13(1986), pp. 182~219. 이와 더불어 주의력 증진을 위해 향정신성 약물을 사용하는 것과 관련해서도 여러 다양한 방식의 연구가 이루어지고 있다. B. S. Oken et al., "Pharmacologically Induced Changes in Arousal: Effects on Behavioral and Electrophysiologic Measures of Alertness and Attention," *Electroencephalography and Clinical Neurophysiology* 95, no. 5(November 1995), pp. 359~71. 다음 책에 제시된 연구 범위도 참고. Patricia Cafferata and Alice Tybout, eds., *Cognitive and Affective Response to Advertising*(Lexington, Mass.: Lexington Books, 1989). 이러한 것들은 매년 쏟아져 나오는 말 그대로 수천 건의 관련 연구들 가운데 일부일 뿐이다.

　　　　　　　　　　　제1장 근대성과 주의의 문제

나의 논의에는 어떻게 주의가 교육과 노동이라는 구체적인 기구 및 관리와 관련해서 하나의 대상으로 형성되었는지가 이미 암시되어 있었다. 이런 점에서 그것은 푸코가 '규율적' 제도라고 기술한 것의 작동과 불가분의 관계에 있는 것이지만 다만 주체란 주의와 감시의 **대상**이라고 보는 그의 파놉티콘 모델을 뒤집은 한에서 그러하다. 따라서 주의에 대한 근대적 개념은 그러한 규율적 기제들이 재편성되었음을 알려주는 것이다. 원래 규율 사회라는 것이 신체를 문자 그대로 가두고, 물리적으로 고립시키거나 대오를 맞춰 정렬하고, 작업할 위치를 정하는 절차들을 둘러싸고 구성된 것이었다면, 푸코는 이런 절차들이란 그러한 규율적 기제들이 완전한 것이 되도록 지속적으로 개선하는 전체 과정에서 비교적 초기에 이루어지는 개략적인 실험에 불과함을 분명히 했다. 20세기 초반 무렵에 주의 깊은 주체는 규율적 원칙들의 **내면화**에 일익을 담당했고 여기서 개인들은 다양한 사회적 배치 속에서 그들 자신이 능률적이고 유익하게 활용될 수 있게끔 하는 일에 보다 직접적으로 책임을 지게 되었다. 그리고 '규범적' 주의력의 한계를 확정하려 했던 19세기 말의 시도들은 분명 이러한 변환의 일부였다.

하지만 주의가 서구적 근대화에 대한 푸코의 특수한 해석 속에 자리매김될 수 있는 것이라면 나는 또한 그것을 '스펙터클 사회'[189]에 대한 기 드보르의 이론화와도 연관 짓고자 한다. 드보르의 작업과 푸코의 작업은 서로 동떨어진 것처럼 보일 수 있으며, 분명 그 둘

[189] 『스펙터클의 사회』 도입부에서 기 드보르가 최면적 행동comportement hypnotique이라는 표현을 통해 스펙터클에 대해 기술하고 있음을 떠올려보라. Guy Debord, *The Society of the Spectacle*(1967), trans. Donald Nicholson-Smith(New York: Zone Books, 1994), p. 17.

은 매우 다른 종류의 사유와 비판과 정치적 개입을 대변하는 인물들이었다.[190] 특히 푸코는 스펙터클 개념이 근대 사회를 고찰하기에는 적절치 않다며 일축해버렸지만,[191] 규율 사회 모델과 스펙터클 사회 모델 사이에는 서로 중첩되는 몇몇 중요한 지점들이 있다. 사람들은 종종 스펙터클 사회를 규정하는 필수적 특성들은 간과한 채로 그의 책 제목만 보고 안이하게 떠올린 의미들을 드보르의 작업과 관련짓곤 한다. 드보르는 대중매체와 그 시각적 이미지들이 미치는 효과를 강조하기보다 (게젤샤프트라는 퇴니스의 용어를 느슨하게 연상시키는 방식으로) 스펙터클이란 분리의 기술이 발달하는 것이라고 주장한다. 그것은 "사회를 공동체 없이 재구조화"[192]하는 자본주의의 불가피한 귀결이다. 스펙터클이란 복합적인 고립화 전략이라고 보는 드보르의 해석은 『감시와 처벌』에서 푸코가 서술한 바에 상응한다. 유순한 주체들을 만들어내는 것, 또는 더 구체적으로 말하자면 정치적 힘으로서의 신체를 축소하는 것 말이다. 두 사상가

190 드보르의 『스펙터클의 사회』는 기존의 마르크스주의적 입장들에 도전한 1960년대의 가장 영향력 있는 저술들 가운데 하나였지만, 얼마간 그것은 푸코가 단호히 거부한 헤겔적인 지적 지형도 내에서 작동하고 있었다.

191 [옮긴이] 푸코는 스펙터클이 (이를테면 원형 경기장처럼) "다수의 인간으로 하여금 소수의 대상을 관찰할 수 있게" 하는 것을 지칭하는 것으로 고대 사회에 걸맞은 개념이라고 보았다. 그는 "현대 사회는 스펙터클의 사회가 아니라 감시의 사회"라고 단언한다. 푸코가 말하는 감시의 사회는 파놉티콘 장치가 기술적으로 일반화된 사회다. 미셸 푸코, 『감시와 처벌』, pp. 394~95.

192 Debord, *Society of the Spectacle*, pp. 121, 137. 공동체의 가능성을 파괴하는 것은 20세기 초반에 이미 주의의 기술을 위해 필수적인 일로 간주되었다. "하지만 과학적 관리의 원칙들을 따라 시설들을 재배치하는 다양한 요인들로 인해 노동자들의 상황이 바뀌었고 그들 간의 대화는 점점 곤란하거나 불가능하게 되었다. 그 결과로 보고된 바에 따르면 모든 곳에서 생산이 의미심장하게 증가한 것처럼 보인다. 개개인은 그 내적 성향이 사회적 접촉에 익숙해져 있는 상태에서는 도달할 수 없을 법한 집중도로 작업에 전념한다." Hugo Münsterberg, *Psychological and Industrial Efficiency*(Boston: Houghton Mifflin, 1913), p. 209.

제1장 근대성과 주의의 문제

는 모두 "개인의 내적 고립화"야말로 자본주의적 근대성의 토대임을 식별해낸 막스 베버를 버팀대로 삼고 있다.[193] 또한 드보르와 푸코는 모두 권력의 **분산적** 기제들을 개괄하고 있는데, 바로 이러한 기제들을 통해 규범화나 순응성과 관련된 원칙들이 사회적 활동의 층위들 대부분에 스며들고 주관적으로 내면화되는 것이다. 19세기 말에 등장한 초기 대중문화 형식들을 통해서건 그보다 이후에 나온 (어쨌거나 압도적으로 널리 퍼져 있는 형식들이라 할) 텔레비전 수상기나 컴퓨터 모니터를 통해서건 간에, 주의 관리는 이러한 화면들에 담긴 시각적 내용물들과는 거의 관련이 없고 개인에 작용하는 전반적 전략과 더 관련되어 있다.[194] 스펙터클은 이미지들을 **바라보**는 일과는 그다지 관련이 없으며 그보다는 주체들을 개별화하고 고정하고 분리하는 조건들을 구성하는 일과 관련되어 있는데, 심지어 도처에서 순환과 유동성이 흔히 나타나는 세계 속에서도 그러하다.[195] 이런 방식으로 주의는 강압적이지 않은 권력 형식의 작동에서 핵심적 역할을 맡게 된다. 서로 달라 보이는 광학적 혹은 기술적 대상들을 융합하는 일에 주의가 부적합하지 않은 것도 바로 이 때

193 Max Weber, *The Protestant Ethic and the Spirit of Capitalism*(1904), trans. Talcott Parsons(New York: Scribner's, 1958), p. 108. 앙리 르페브르의 작업은 드보르에게 직접적인 중요성을 띤다. "여기서 우리가 목도하고 있는 것은 (일방적으로 수없이 비난받는) 삶의 어떤 '원자화'와 삶을 둘러싸고 있는 과잉 조직 사이의 갈등인데, 분명 이러한 과잉 조직은 삶의 원자화를 필수적인 전제 조건으로 요구한다. **사회의 사회화**는 수그러드는 일 없이 계속된다. 관계망과 소통망이 보다 조밀해지고 효율적으로 됨에 따라 개개인의 의식은 점차 고립화되고 '타자들'을 덜 의식하게 된다. 거기가 바로 모순이 작동하는 단계다." Henri Lefebvre, *Introduction to Modernity*(1962), trans. John Moore(London: Verso, 1995), p. 190.

194 레이먼드 윌리엄스는 텔레비전을 "유동적 사유화mobile privatization"의 기술적·경제적 논리 내에 놓고 고려한다. Williams, *Television: Technology and Cultural Form*, p. 26.

195 다음 책에 실린 드보르 그리고 주의분산·거리·분리에 대한 논의를 참고하라. Hal Foster, *The Return of the Real*(Cambridge: MIT Press, 1996), pp. 218~20.

분리의 기술. 1881년 파리에서 열린 전기 전람회의 전화 청취실.

문이다. 그러한 권력 형식들은 신체들의 공간적 배치, 고립화 기술, 구획 짓기, 그리고 무엇보다 분리와 관련되어 있다는 점에서 유사하다. 스펙터클은 권력의 광학이 아니라 권력의 건축이다. 이제는 하나의 단일한 기계적 기능으로 수렴되고 있는 텔레비전과 개인용 컴퓨터는 우리를 고정시키고 **금 굿는**striate 반反유목적 수단들이다. 선택 및 '상호작용성'의 환영으로 가장하고 있기는 하지만 그것들은 신체를 통제 가능한 동시에 유용한 것으로 만들면서 획정과 정주를 활용하는 주의 관리의 방법들이다.

인간과 기계 사이의 특수하고 국소적인 인터페이스들을 역사적으로 분석해야 할 필요성이 줄었다고 말하려는 뜻은 전혀 없다. 다

제1장 근대성과 주의의 문제

종다양한 인간-기계 복합체에 대한 가장 설득력 있는 의견들 가운데 하나는 질 들뢰즈와 펠릭스 과타리의 작업에 있다. 그들은 인간들이 어떻게 "기계들 혹은 기계적 시스템들에 종속"되거나 그것들과 인터페이스를 공유하게 되었는지에 관한 몇몇 지배적인 역사적 모델들을 구분한다. 19세기에 시작된 산업자본주의라는 국면에서 조작자로서의 인간은 외재적 대상으로서의 기계와 연결되었다. 하지만 보다 최근에는 사이버네틱스 및 정보화 기계들과 더불어 "인간과 기계 사이의 관계는 더 이상 쓰임새나 행위가 아니라 내적이고 상호적인 커뮤니케이션에 기초하고 있다."[196] (단독으로 쓴 글에서) 들뢰즈가 제시한 바에 따르면, 지난 20년 동안 푸코의 규율 사회는 '통제 사회'로 변형되어왔는데 여기에서는 전 지구적 시장, 정보화 기술 그리고 '커뮤니케이션'이라는 저항할 수 없는 명령이 끝없이 이어지는 통제 효과를 낳는다.[197] 지난 세기에 이루어진 그러한 역사적 전환이나 사회적 변형을 식별하고 그 특징을 그려내는

196 Gilles Deleuze and Félix Guattari, *A Thousand Plateaus: Capitalism and Schizophrenia*, trans. Brian Massumi(Minneapolis: University of Minnesota Press, 1987), pp. 456~59. "근대적 권력은 '억압 아니면 이데올로기'라는 고전적 양자택일로 결코 환원될 수 없고, 언어·지각·욕망·운동 등과 관련된 규범화·모듈화·모델링·정보화의 과정들을 수반하며 이는 미시적 배치들microassemblages을 통해 진행된다." 오늘날 자본주의에서 주체화의 문제에 관한 논의는 다음 글을 참고하라. Michel Feher and Eric Alliez, "The Luster of Capital," *Zone* 1-2(1985), pp. 314~59.

197 들뢰즈가 쓴 「통제와 생성Control and Becoming」과 「통제 사회에 대한 후기Postscript on Control Societies」를 참고. 이 두 편의 글은 다음 책에 수록되어 있다. Gilles Deleuze, *Negotiations, 1972-1990*, trans. Martin Joughin(New York: Columbia University Press, 1995), pp. 169~82. 기 드보르는 그가 1967년에 제시했던 전체주의적이고 '집중화된' 스펙터클 사회와 소비자본주의적이고 '분산된' 스펙터클 사회라고 하는 애초의 유형학을 수정하여 『스펙터클의 사회에 대한 논평』에서는 전 지구적이고 '통합적인' 단일한 스펙터클 사회에 대해 서술했는데, 이는 들뢰즈의 '통제 사회' 모델과 친연성이 있다. Guy Debord, *Comments on the Society of the Spectacle*, trans. Malcolm Imrie(London: Verso, 1990).

작업을 수행해서 결국 깨닫게 되는 점은, 주의는 다양한 사회적-기술적 기계들에 부합하는 주체를 생산하는 데 줄곧 필수적 역할을 해왔다는 사실이며, 심지어 이러한 기계들의 효율적 작동이라는 면에서 그것이 여전히 잠재적으로 붕괴와 위기의 장소로 남아 있을 때조차 그러했음을 강조하고 싶다. 파놉틱 기술들 그리고 주의와 관련된 원칙들은 이제 많은 사회적 지점들에서 동시적으로 발생하고 상호적으로 기능한다는 것이 점점 분명해지고 있다.[198] 특히 비디오 디스플레이 기기는 감시와 스펙터클의 효과적 융합을 상징하는 것일 수 있으며, 마찬가지로 화면은 그 자체가 주의를 끄는 대상인 한편 주의와 관련된 행동을 모니터링하고 기록하고 상호 참조하는 기기일 수 있는데, 이는 생산성을 높이기 위한 목적에서일 수도 있고, 또는 안구 운동을 추적함으로써 이미지 및 정보의 흐름과 관련해 시각적 관심이 형성되는 특수한 방식과 그것의 지속 및 고착에 대한 데이터를 축적하기 위해서일 수도 있다. 온갖 종류의 화면들 앞에 놓인 주의와 관련된 행동은 푸코가 "항구적 관찰의 네트워크"라 부른 것 속에서 점점 더 끊임없는 피드백 및 조정 과정의 일부가 되어가는 중이다.[199]

198 다음 책에 실린 주의에 대한 논의를 참고. Marie Winn, *The Plug-In Drug: Television, Children and the Family*, rev. ed.(New York: Penguin, 1985), p. 64. "물론 텔레비전 이미지들이 주의를 끌고 지속시키는 능력에는 편차가 있는데, 많은 경우 이는 어떤 주어진 순간에 얼마나 많은 움직임이 화면에 제시되는지나 한 이미지에서 다른 이미지로 넘어가는 속도가 얼마나 빠른지 등의 요인에 좌우된다. 미취학 아동들에게 가장 영향력 있는 프로그램인 <세서미 스트리트>의 제작자들이 이 프로그램의 각 부분이 아동의 주의를 최고조로 끌어당기는지를 테스트하기 위해 주의를 흐트러뜨리는 '디스트랙터distractor' 형태의 근대적 기술을 활용한다는 점을 떠올려보면 다소 섬뜩하다."

199 Michel Foucault, *Discipline and Punish*(1975), trans. Alan Sheridan(New York: Pantheon, 1977), p. 295. 다음 글도 참고하라. D. N. Rodowick, "Reading the Figural,"

제1장 근대성과 주의의 문제

주의력의 구성을 바꾸고자 하는 온갖 시도들과 더불어 부주의, 주의분산 및 '방심' 상태의 형태 변화 또한 나란히 이루어진다. 제도적으로 승인된 주의력이 어쩐지 변덕스럽고 초점이 불분명한 무언가로, 그 자체로 되접힌 무언가로 성격이 바뀌는 지점에서 새로운 문턱이 계속해서 나타난다.[200] 특히 20세기 초반 이후 규율적 주의력의 수많은 형식들은 (영화, 라디오, 텔레비전, 또는 사이버스페이스를 막론하고) 불균질한 자극들의 흐름을 인지적으로 '처리하는 processing' 일을 수반해왔기 때문에, 이처럼 주의가 부주의로 방향이 틀어지는 현상은 점차 서로 엇갈리는 분열의 경험을, 계속 흐르다 결국 진부한 것으로 화하는 자본주의적 패턴과는 전연 다를 뿐아니라 근본적으로 양립 불가능한 시간성의 경험을 낳게 되었다. 주의 연속체의 일부인 몽상은 언제나 일상생활의 정치학을 구성하는 중요하고도 불확정적인 부분이었다. 하지만 크리스티앙 메츠 등이 주장한 것처럼 20세기에 접어들어 영화와 텔레비전이 몽상과

Camera Obscura 24(September 1990), p. 35. "새로운 전자 매체 개발의 첨병에 있는 상호작용적 컴퓨터라는 목표는 진정 유토피아적이기는 하지만 그럼에도 의문에 부칠 필요가 있다. 정보를 절대적으로 장악하는 개인이라는 꿈은 절대적 감시의 가능성과 사적 경험의 물화를 뜻하기도 하기 때문이다."

200 텔레비전의 사례를 들어 과타리는 주의와 관련된 주체성의 어떤 불균질성을 다음과 같이 제시했다. "텔레비전을 볼 때 나는 다음과 같은 것들이 교차하는 지점에 존재한다. (1) 화면에서 빛나는 거의 최면적인 효과를 내는 움직임이 유발하는 끊임없는 매혹, (2) 주변에서 벌어지는 일들—물은 가스레인지 위에서 끓고, 아이는 울고, 전화벨은 울리고 등등—을 인지하고 곁눈질하면서도 프로그램의 서사적 내용에 사로잡혀 자리를 뜨지 못하는 관계, (3) 나의 몽상을 사로잡는 환영들의 세계. 그리하여 개인적 정체성에 대한 내 느낌은 갈피를 잡지 못한다. 나를 가로질러 통과해가는 주체화의 구성요소들이 그토록 다양한데도 어떻게 내가 상대적인 단일함의 감각을 유지할 수 있을까? 이것은 화면 앞에 나를 붙박아 두는 상투구의 성격에 대한 물음이다." Félix Guattari, *Chaosmos: An Ethico-Aesthetic Paradigm*, trans. Paul Bains and Julian Pefanis(Bloomington: Indiana University Press, 1995), pp. 16~17.

"기능상의 경쟁"에 돌입했다.[201] 비록 그 역사가 공식적으로 쓰인 적은 없지만, 몽상은 일상화된 또는 강압적인 어떤 시스템의 내부에나 존재하는 저항의 영역이다. 이와 마찬가지로, 승인·동일성·안정과 관련된 원칙들에 기초하고 있는 제도적 주의 모델들과, 참신함·차이·불안정을 산출하는 유목적 주의 모델들은 결코 완전히 분리될 수 없다.

오늘날 여러 기술적 배치들의 주요 특징들 가운데 하나는 저강도의 주의력을 끊임없이 요구한다는 점인데, 이는 우리가 깨어 있는 동안 영위하는 삶의 여러 영역에 걸쳐 다양한 정도로 유지된다. 19세기 말부터 '자유' 시간 혹은 여가 시간을 가차 없이 식민화하는 작업이 개시되었다. 초기에는 그 효과가 상대적으로 산발적이고 부분적이었던 탓에 스펙터클한 것에 대한 주의집중과 자유분방하게 주관적으로 몰입하는 상태 사이에서 오가는 일이 가능했다. 그러나 20세기 말이 된 현재, 전자적 업무와 커뮤니케이션과 소비를 위해 느슨하게 연결된 기계적 네트워크는 그나마 남아 있던 여가와 노동 사이의 구분을 무너뜨렸을 뿐 아니라 서구의 사회적 삶의 무대 대부분에서 그 시간성을 결정하게 되었다. 정보통신 시스템들은 배회와 이동의 가능성을 보장해주는 것처럼 보이지만 정작 그것들이 야기하는 것은 정주定住와 분리의 생활양식이며, 여기서 자극의 수용과 반응의 표준화는 분산된 주의력과 자동적이라 해도 무방할 행동이 유례없이 뒤섞인 상태를 만들어내는데, 이 상태는 놀랄 만큼 긴

201 Christian Metz, *The Imaginary Signifier,* trans. Celia Britton et al.(Bloomington: Indiana University Press, 1982), pp. 135~37.

제1장 근대성과 주의의 문제

시간 동안 유지될 수 있다.[202] 이런 기술적 환경에서는 어떤 행위에 의식적으로 주의를 기울이는 것과 기계적으로 자동 조절되는 유형을 구분하는 일이 과연 유의미한지가 문제시될 수 있다. 1960년대에 쓴 글에서 아서 케슬러는 감각적으로 균질화된 환경 속에서 이루어지는 반복적 경험이 만들어내는 "침침한 의식"에 대해 묘사했다. "자동화되고 틀에 박힌 일들은 자기-조절적인데, 그러한 일들을 수행하기 위한 전략은 고차적인 결정들을 참조할 필요 없이 주변 환경에서 얻은 피드백에 따라 저절로 유도된다는 의미에서 그러하다. 그런 일들은 닫힌 피드백 루프를 통해 작동한다."[203] 그런데 이제는 예전 같으면 몽상이라 했을 것이 종종 미리 조정된 리듬, 이미지, 속도 등에 맞추어 일어나고, 그러한 형식에 부합하지 않는 것은 무엇이든 부적절하고 태만한 것으로 치부해버리는 회로들을 따

202 주의와 자동적 행동에 관한 최근의 연구로는 Larry L. Jacoby et al., "Lectures for a Layperson: Methods for Revealing Unconscious Process," in Robert F. Bornstein and Thane S. Pittman, eds., *Perception without Awareness: Cognitive, Clinical and Social Perspectives*(New York: Guilford, 1992), pp. 81~122. 이 논문의 저자들은 자동성을 "분열된 주의라는 조건 속에서 이루어지는 수행"으로서 논하고 있는데, 여기서 자동적 행동은 "자극 유도 과정에서 저절로 나타나는 특성이 아니라 어떤 환경 속에서 특수한 기능을 발휘할 때 출현하는 속성이다." 다음 글도 참고. Cathleen M. Moore and Howard Egeth, "Perception without Awareness: Evidence of Grouping under Conditions of Inattention," *Journal of Experimental Psychology: Human Perception and Performance* 23, no. 2(April 1997), pp. 339~52; Daniel Kahneman and Anne Treisman, "Changing Views of Attention and Automaticity," in Parasuraman and Davies, eds., *Varieties of Attention*, pp. 29~62.

203 Arthur Koestler, *The Ghost in the Machine*(New York: Macmillan, 1967), p. 207. 예컨대 제2차 세계대전 이후 주간州間 고속도로 건설과 관련해 자동적 행동의 가치를 가늠해보려는 시도들이 있었는데, 아무런 방해도 없이 단조롭게 차를 모는 상황에서 운전자는 최면적인 상태로 빠져들게 되지만 이런저런 기계적 조작을 수행하는 능력에는 영향을 받지 않는다. Griffith W. Williams, "Highway Hypnosis: An Hypothesis," in Ronald E. Shor and Martin T. Orne, eds., *The Nature of Hypnosis: Selected Basic Readings*(New York: Holt, Rhinehart, 1965), pp. 482~90.

라 일어난다. 이러한 회로들 사이로 난 틈 속에서 무아지경, 부주의, 몽상, 고착의 창조적 양식들이 과연 어떻게 번성할 수 있을 것인가라는 물음은 이 책의 연구 범위를 넘어선다. 기술이 만들어낸 새로운 권태의 형식들 한복판에서 싹틀 수 있는 창조적 가능성은 무엇인지 밝혀내는 일은 현재 특히 중요하다.[204]

지금까지 나는 오늘날 주의적 지각의 구성과 관련된 몇몇 사안을 간략히 다루었는데, 이제부터는 다시 19세기 말로 돌아가 새로이 근대화된 주의력에 깃든 역설에 국한해 아주 특수한 고찰에 임하려 한다. 본 장에서 다루었던 서로 상이한 여러 대상들을 상세히 검토함으로써, 나는 주의에 관한 규범적 개념들이 어떻게 인지적·지각적 **종합**의 문제들과 교차했는지를 추적할 것이다. 이와 더불어 나는 주관적 주의력에 대한 개념들이 **자동적** 행동 및 기능이라는 관념과 어떻게 처음으로 중첩되기 시작했는지 살펴볼 것인데, 특히 지속적으로 혹은 고정적으로 주의를 기울이는 경험과 더불어 일어나는 지각의 와해나 분열이라는 면에서 다룰 것이다. 자동적인 것은 주의라고 하는 특수하게 근대적인 문제에서 지극히 중요하다. 그것은 주체의 **내면화**와도 관련이 없고 자아감의 강화와도 더는 관련이 없는 몰입 상태의 개념을 제시한다. 헤겔이 낭만주의의 내향성이라고 불렀던 것은 여기서 극복되기보다는 오히려 완전히 뒤집혀 역설적으로 외부화의 조건으로 바뀌게 된다. 깊이 없는 인터페이스로서

204 근대적인 개념의 권태가 역사적으로 어떻게 구성되었는지에 대해서는 다음 글을 참고. Patrice Petro, "After Shock/Between Boredom and History," in Patrice Petro, ed., *Fugitive Images: From Photography to Video*(Bloomington: Indiana University Press, 1995), pp. 265~84. 다음 글도 참고하라. Joseph Brodsky, "In Praise of Boredom," in *On Grief and Reason*(New York: Farrar Straus, 1995), pp. 104~13.

주의가 한때는 내성內省 또는 내감內感이라는 자율적 상태로 일컬어졌을 것을 모방하고 대체한다. 스펙터클의 논리는 분리되고 고립되어 있지만 내관적이지는 않은 개인들이 형성되게끔 한다.

제2장

1879: 풀려난 시각

한 번의 눈길로 나는 이 고독 속에 흩뿌려진 순결한 부재를 그러모아 이와 더불어 몰래 사라지리라. 어느 특별한 장소를 떠올리면서 우리가 그 마법적인, 아직 개화하지 않은, 별안간 거기 눈앞에 나타나 그토록 그윽한 흰색으로 이름 없는 무無——부서지지 않는 몽상들로, 실현되지 않을 행복으로, 그리고 나의 숨결로 만들어진——를 감싸는 수련 하나를 꺾을 때처럼, 이제 그는 그녀가 모습을 드러내리라는 두려움에 멈추노니.

——스테판 말라르메, 「수련」

다른 모든 이들이 떠날 채비를 하고 있을 무렵, 큰 키에 근육질이고 단정한 용모에 수염이 희끗희끗한 사내가 들어와서는 탁자에 앉는 것을 벌써 두세 번은 보았는데, 사색에 잠긴 듯한 그의 눈은 아무것도 없는 허공에 주의를 집중한 채 아무런 미동도 없었다. 어느 날 저녁, 홀로 때늦은 식사를 하는 이 알 수 없는 손님이 누구인지를 주인에게 물었더니, 그는 "뭐라고요!"라고 외치며 "당신은 그 유명한 화가 엘스티르를 모른다는 말이오?"라고 하는 것이었다.

——마르셀 프루스트, 『잃어버린 시간을 찾아서: 꽃핀 소녀들의 그늘에서』

제2장 1879: 풀려난 시각

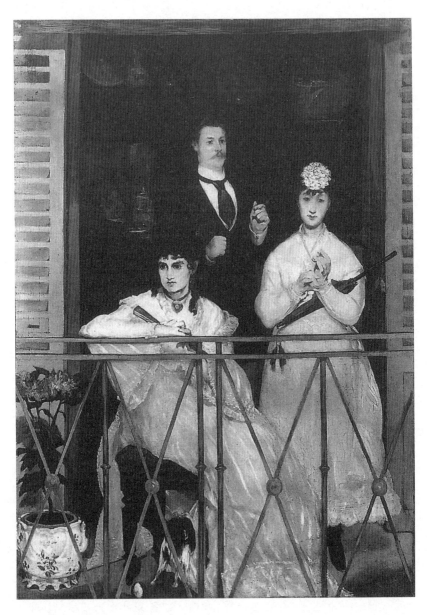

에두아르 마네, <발코니>, 1868년.

내면적인 특성을 띤 모델로부터 지각이 유리되어 있는 상태는 에두아르 마네의 작품에서 중요한 부분이며 이는 특히 1868년에 그려진 작품 〈발코니〉에서 아주 뚜렷하게 나타난다. 내가 이 책에서 주로 초점을 맞추고 있는 때보다는 다소 앞선 시기에 그려졌지만, 이 그림은 관찰자의 지위와 관련해 19세기 중엽에 재편성된 중요한 사항들 가운데 몇몇을 드러내 보여주고 있다. 그렇지만 이 그림에는 그 이상의 의미가 있는데, 이 수수께끼 같은 그림이 지극히 '근대적'인 것으로 여겨질 수 있다면 그것은 바로 그 피상성 때문인바 여기서 이 용어는 표면이나 얄팍함이 아니라 **외부성**과 관련된다.[1] 상징적인 차원에서 보면 그림의 발코니는 관찰하는 주체의 위치를 고전적 시각 체계의 조건[2] 바깥으로 옮겨놓고 있는데, 이로써 한쪽에는 주관적인 내면성을 두고 다른 쪽에는 외부 세계의 객관성을 두는 상호적 배치의 필연성이 와해된다. 이러한 시지각적 체계에서는 더 이상 반영·대응·재현의 관계 속에서 세계가 주체에게 현전하지 않는다. 눈은 투명하고 이행적인 특성을 띤 창문이기를 그친다. 이 통찰력 있는 그림에 고요히 감돌고 있는 예민한 기대감은 새롭고 근대적인 **무매개성**을 향한 꿈, 그 가능성과 불가분의 관계에 있다. 덧문들을 열어놓는 것, 어둠에 잠긴 실내로부터 발코니로 나가는 것, 이로써 매개 없이 세계를 직접 파악할 수 있는 시각의 청명한 신선함이 드러난다. 여기에는 어떤 장소에 대한 요구가, 근대적으로 되

1 　마네의 〈발코니〉를 종종 그것과 연관되곤 하는 고야의 그림 〈발코니의 멋쟁이들Majas on a Balcony〉과 구분할 수 있는 것도 바로 이러한 특성 때문인데, 두 그림의 건축적 설정이 외견상 유사해 보이기는 하지만 마네와는 달리 고야의 그림에는 내면성 및 은닉의 공간이 여전히 유지되고 있다. 고야 그림의 낭만주의를 구성하는 것은 바로 외부성에 대한 그 저항이다.
2 　[옮긴이] 여기서 크레리는 카메라 옵스쿠라 모델을 염두에 두고 있다.

어가고 있는 세계가 매개되지도 않고 방해받지도 않은 채 스스로 현존함으로써 그림 속 세 명의 관찰자에게 새롭게 창조될 수 있는 그런 장소에 대한 요구가 있다. 믿음직한 이의 소개로 찾아온 처음 보는 낯선 손님을 맞아들이기라도 하듯, 이 세 명의 인물들은 어색함과 능숙함의 흔적을 희미하게 겸비한 채로 몸을 가다듬고 있다.

말라르메가 "새롭게 각성된 마네의 눈"에 대해 언급하면서 환기하려 했던 것은, 자연적이고 원초적인 상태에 있는 시각의 (그리고 암시적으로는 자아의) 순수성이 아니라, 역사적 과거 및 그와 관련된 모든 관례들이 부과하는 중압감으로부터 꼭 벗어난 것은 아니라 해도 여하간 그런 것을 아랑곳하지 않는 눈이었다.[3] 마네의 그림 속 발코니의 열린 덧문들 사이로 은밀히 새어 나오고 있는 세계는 '자연스러운' 것에 대한 기억을 기교가 대신하는 세계, 이처럼 영구적으로 근대화된 현재의 미묘함과 감촉에 온전히 시각이 맞춰져 있는 세계다.[4] 하지만 그러한 무매개성은 말라르메에게도 그러하듯 마네

3 Stéphane Mallarmé, *Oeuvres complètes*(Paris: Gallimard, 1945), p. 532.

4 이 화폭에서 녹색의 활용은 유명한데 이는 지각을 통한 식별 능력이 새롭게 발휘되게끔 한다. 많은 이들이 무심코 생각하는 것과 달리 여기에는 단일한 녹색이 아니라 색조와 표면이 뚜렷이 다른 여러 녹색이 존재한다. 금속제 난간에는 산화구리의 녹색이, 덧문들에 칠해진 공산품 주택용 페인트에는 (새하얀 안료가 첨가되어) 딱딱한 느낌의 아쿠아그린이, 앉아 있는 여자의 목에 걸린 리본에는 켈리그린에 가까운 녹색이, 우산에 쓰인 방수 처리된 부드러운 직물에는 에메랄드그린이 사용되었다. 이처럼 색채를 배합하는 솜씨, 그리고 이에 상응하는 것으로, 새로운 기술적 생활세계가 발하는 빛의 파장들에 대한 예민한 색채적 감수성은 이 작품의 인공성과 피상성을 나타내는 표지가 되며, 또한 이 작품이 녹색과 관련된 (식물적인 것이건 아니면 다른 무엇이건) 전근대적 반향들로부터 멀리 떨어져 있음을 알리는 표지가 된다. 그림 왼쪽 하단에 놓인 화분의 식물은 '자연적' 대상 및 지각이라고 하는 추방당한 영역의 가장자리에 있는 길들여진 잔여물에 불과하다. 여기서 녹색을 조율하는 방식은 물건들의 대량 생산이 이루어지는 기술적 세계에서 고스란히 끌어낸 것이다. 직물, 염료, 화학물질, 금속 등의 색으로 둘러싸인 시지각적 환경 말이다.

의 작업에서도 잠재적인 것으로만 남게 될 것이었다. 지역적이고 역사적인 의미를 고려하자면, 물론 발코니는 조르주-외젠 오스만에 의해 새롭게 개조된 파리의 두 면들 사이에 자리하고 있다. 새로이 조성된 아파트 구역의 실내와 건물의 외벽이 함께 대로변에 면해 있는 것이다. 계속해서 도시 공간을 파괴하고 근대화하는 사업의 선구적 사례라 할 수 있는 오스만주의는 앞 장에서 언급했던 지각적 적응력의 체제를 이루는 중요한 구성요소다. 1860년 무렵의 보들레르는 가속화된 시간성이 작동하고 있음을 예리하게 간파했다. "아아, 도시의 모양이 심장 박동보다도 빨리 바뀌는구나."[5] 이때 마네의 그림은 이처럼 새로운 조건에서 형성된 주의력을 구현하고 있다. 이는 무매개적인 것의 현존을 추구하는 가운데 도리어 자본주의적 합리화 과정에 깃든 부재와 철회로 인해 방향이 틀어져버린 주의력이며, 오스만의 도시 재생은 영락없이 그 사례로서 비칠터다.

이제 세계는 무엇보다 홀연히 나타났다 사라지는 것이고 그 실재성은 돌이킬 수 없을 만큼 미심쩍은 것이다. 더불어, 마네의 그림은 총체적으로 지각되는 응집력 있는 세계가 이제 사라져버렸음을 극적으로 보여주고 있다. 하지만 마네에게 이러한 상실은 애도해야 하는 것이 아니다. 여러 사람이 등장하는 그의 여느 다른 그림들 못지않게, 여기서도 서로 눈길을 주고받지 않는 세 인물의 응시는 니

5 Charles Baudelaire, "Le cygne," in *Oeuvres complètes*(Paris: Gallimard, 1961), p. 81. 마네의 이 그림과 관련해 다음 책에 있는 간략한 논의도 참고. Christoph Asendorf, *Batteries of Life: On the History of Things and Their Perception in Modernity,* trans. Don Renau(Berkeley: University of California Press, 1993), pp. 78~79.

1850년대 말 제2제정기 파리 아파트 건물의 정면도와 평면도.

체적 의미에서 '관점주의적perspectival' 세계를 한정한다. 섬세하게 조합된 이 고독과 분리의 구성물 속에는, 이화나 무질서라고 쉬이 치부하기 어려운 근대적이고 개인적인 새로운 자율성을 나타내는 고요하고 깨지기 쉬운 공간들이 셋이나 있는 것이다. 이들 각각은 세계에 대한 자신의 내속內屬이 다른 이의 그것과 더불어 이루어질 수 없음을 직관하고 있다. 그리고 이러한 직관은 자아의 내밀한 단독성과 창조적 가변성에 대한 고도의 자각 없이는 불가능하다.[6] 이는 마네가 형상화의 확고한 토대로 그리 오랫동안 유지할 수는 없었던 깨달음인데, 이보다 15년 뒤에 그려진 〈폴리베르제르의 술집〉에서 감지되는 어긋남과 분리는 지각하는 주체와 관련해 전적으로 다른 사회적·인지적 고립의 모델을 구성하게 된다.

〈발코니〉에서 눈에 띄는 특징들 가운데 하나는 그림 하단부를 가리고 있는, 구성에서 전체적으로 매우 큰 구조적 중요성을 띤 금속제 난간의 기하학적 형태다. 여기서 특히 흥미로운 것은 난간의 선형 장식들이다. 그림의 표면과 나란히 놓인 평면의 장식들은 산업 디자인의 단출함을 나타낼 뿐 아니라 고전적 시지각 체계의 기초적 다이어그램과도 닮아 있는 것으로, 이는 백과사전이나 데카르트적 굴절 광학 표준판 책자 등속에서 찾아볼 수 있는 친숙하고 일반적인 다이어그램이다. 이런 점에서 보면, 난간 무늬 가운데의 원반 모양 장식은 굴절 광학에 대한 데카르트의 도해에서 삼각형(혹

6 19세기의 미적 생산물과 신칸트주의의 맥락 속에서 자율성과 내적주체성intrasubjectivity에 대해 논하고 있는 다음의 저술을 보라. Rose Subotnik, *Developing Variations: Style and Ideology in Western Music*(Minneapolis: University of Minnesota Press, 1991), pp. 57~83.

18세기 초에 출판된 데카르트의 『굴절 광학La dioptrique』에 실린 다이어그램.

은 원뿔형)의 광선이 뻗어 나오는 하나의 눈알에 상응하는 것이겠다. 하지만 이는 물론 그렇게 단순하게만 봐서는 안 된다. 우리의 독해를 확장해본다면 서로 마주한 양편에서 뻗어 나오는 광선이 만나는 중앙의 원반은 야누스적인 양면성을 띠게 되는데, 그림의 인물들이 심리적으로 양가성을 띠고 있듯이 이 또한 내부적인 것과 외부적인 것 사이에 불확실하게 자리하고 있다. 난간 무늬는 한 중심 지점에서 수렴하는 두 쌍의 **양안적**binocular 시선들을 암시하고 있기도 한데, 이때 난간의 사각 틀 상단과 하단의 모서리들은 눈이 놓이는 위치를 나타내게 되며, 두 눈을 기저로 하는 시각의 원뿔은 점

점 축소되어 중앙의 원반에서 소실된다. 반어적 우스개처럼 들릴 수도 있겠지만, 이러한 독해를 따른다면 이상적인 시각이란 정확히 **반사적인** 것으로 그려질 것이며, 이때 기하학적 점처럼 기능하는 주체의 고유성은 그림에 묘사된 상호주관적 관계들의 모호함과 혼란함으로 인해 흐트러진다.[7] 하지만 동시에 이 난간은 그림의 인물들을 통해 암시되는 세 개의 시각장들이 각각 고립되어 있고 서로 조화되지 않음을 확증하는 것으로도 읽힐 수 있다. 예컨대, 앉아 있는 여자(화가 베르트 모리조)의 응시는 대략 그 응시의 방향을 가리키는, 왼쪽 아래로 향하는 두 개의 평행한 대각선 살들에 의해 관념적으로 연장되고 있다. 그런가 하면 그림의 오른쪽 아래로 향하는 두 개의 평행한 대각선은 중앙에 있는 남자가 시선을 두고 있는 방향에 대응한다. 따라서 중앙에 원반 모양 장식이 있는 각 단위 구역은 자기 폐쇄적 시각성의 단위 모듈이라고 볼 수 있으며, 한편으로 대각선 살들은 자기 반영적 자율성에 입각한 저 시각 모델을 가로지르고 얽히게 하는 어떤 체계라고 보는 것도 가능하다. 이처럼 가능한 독해들을 제시하기는 했지만, 이러한 선형적 체계의 중요성은 결국 그 불가해함에 있다고, 시각에 대한 그럴싸한 공간적 설명이란 쓸모없으며 심지어 부조리하기까지 하다는 점을 암시하는 데 있다고 주장하고 싶다. 이유인즉, 난간의 기하학적 형태들이 시각에 대한 지도로서 유효하다면, 이는 시각이란 복잡하게 뒤얽혀 있으며

7 자크 라캉은 점-對-점의 시지각적 체계로서의 시각vision과 욕망하는 주체와 불가분의 관계에 있는 응시gaze를 합당하게 구분하고 있는데, 응시는 형식적 시각 모델을 구성하는 기하학적 관계들과 결코 합치될 수 없다. Jacques Lacan, *The Four Fundamental Concepts of Psycho-analysis,* trans. Alan Sheridan(New York: Norton, 1978), pp. 67~122.

가역적이고 교환 가능한 데다 기하학적 광학의 일관된 질서로부터 벗어나 있다는 것을 보여준다는 점에서만 그러하기 때문이다. 라캉이 말한 대로, "시각 기능이 제시하는 분할과 양면의 어느 한쪽도 우리에게 미궁의 모습으로 나타나지 않는 법이 없다."[8]

마네의 그림은 우리를 안정적인 시각성의 회로에서 끄집어내어 눈이나 대상들을 세계 내에서 고정된 위치와 정체성이라는 측면에서 이해할 수 없는 배치로 이끌고 간다. 여기서 경계를 나누는 문턱은 발코니와 세계 사이에만 존재하는 것이 아니라 근대화된 현재의 선연한 즉각성을 붙들고 거기 머물고자 하는 주의력과 스스로에게 한없이 몰두하는 가운데 그 주의력이 해체되는 상태 사이에도 존재한다.[9] 이런 의미에서, 인물들 뒤편에 자리한 공간의 흐릿한 모호함은 그들 앞에 놓인 [그림에는 보이지 않는] 외부의 불확실한 내용이기도 한 만큼이나 정확히 파악하기 어려운 그들의 심리적 상태의 일부이기도 하다. 그것은 몇십 년 후에 게오르크 짐멜이 객관문화와 주관문화의 통약 불가능성이라고 제시할 것의 윤곽을 일찌감치 그려본 것이지만, 여기서 둘 사이의 분열은 충격, 과잉 자극, 무심한 과묵함을 통해 제시되지는 않는다. 그 대신 〈발코니〉는 스며들 수도 있고 움직일 수도 있는 새로운 심적 특성을 묘사하고 있는데, 여기서 주의력은 경계의 양쪽으로 요동치는 막이면서 섬세하게 조율

8 Ibid., p. 93.
9 19세기의 미술과 문학에 나타난, 주의를 기울이는 일이 "불가능한 대상들"에 대해서는 다음 책의 논의를 참고. Lawrence Kramer, *Music as Cultural Practice, 1800-1900*(Berkeley: University of California Press, 1990), pp. 87~101. "폭넓은 의미에서 말하자면, 불가능한 대상들은 인간 주체성이 공통의 장이기를 멈추고 은밀한 구석으로 물러나는 인식론적/지형학적 담론의 산물들이다. 더 이상 동일성의 공유란 없고, 자아란 본질적으로 차이다. [⋯] 자아는 외부 세계와 분리될 위협에 끊임없이 시달린다"(p. 88).

되어 세계를 향해 접히고 펼쳐지는 패턴이 된다. 이 그림의 내용은 반복적이고 비선형적인 시간성의 감각을 증폭한다. 말 그대로 카메라 셔터나 눈꺼풀 같은 수직의 블라인드, 부채와 우산, 그리고 활짝 피어 있는 화분의 꽃에 이르기까지, 모든 것이 열림과 닫힘의 생생한 리듬을 암시하고 있다. 여기서 마네는 이처럼 무덤덤하게 자기 충족적인 상태로 있는 개별 관찰자를 조용히 묵인함으로써 근대성의 사회적 분산 상태를 다시 상상해보고 있다. 조르주 바타유로 하여금 이 그림을 다음과 같이 추어올리게끔 한 것, 그것은 아마 기능적으로 작동하는 시각과 무시간적으로 오르락내리락하는 몽상 사이에서 서성이는 어느 유예된 순간의 측량할 길 없지만 뚜렷이 감지할 수 있는 맥동, 바로 그 비결정성 때문이었으리라. "바로 이때, 우리가 그것을 받아들이기 시작할 때, 우리는 이 그림이 감추고 있는 심오한 비밀을 감지한다. 삶 그 자체의 아름다움과 강렬함을."[10]

1870년대에 마네는 〈발코니〉에 암시되어 있던 여러 인식론적·재현적 문제들을 보다 정교하게 다듬게 될 터였다. 이 시기의 마네에게 가장 중요한 관심사 가운데 하나는 시각이 와해되는 한계들을 깊이 이해하는 데서 끌어낼 수 있는 창조적 가능성을 탐사하는 것이었다. 여러 평론가에 따르면, 1870년대 마네의 작업이 이룬 결정적인 형식적 성취들 가운데 하나는 형상적이고 재현적인 사실로부터나 자율적인 회화적 본질이라는 사실로부터 잠정적으로 떨어져 나온 것이었으며, 보다 진일보한 그의 캔버스에서 이러한 분리는

10 Georges Bataille, *Manet,* trans. Austryn Wainhouse and James Emmons(New York: Skira, n. d.), p. 85.

에두아르 마네, <책 읽는 여인>, 1877년.

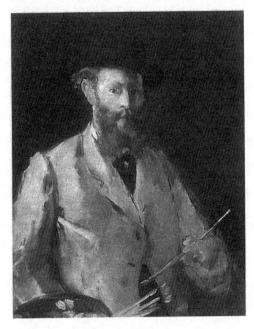

에두아르 마네, <팔레트를 든 자화상>, 1877년.

'무정형formlessness'[11]의 한계점에 도달하게 된다. 이를테면 그가 1876년에서 1879년 사이에 그린 〈거울 앞에서〉〈팔레트를 든 자화상〉〈조지 무어의 초상〉〈책 읽는 여인〉 등을 보면, 그는 이러한 파열이 벌어질 수 있는 언저리에서 춤추고 있다. 개방적이고 느슨하면서도 대담무쌍하게 채색되었으며, 대상과 그 일관성에 아랑곳하지 않는 **부주의함**을 자신만만하게 드러내고 있는 이 그림들에서 우리는 바타유가 마네의 "지고의 무심함"[12]이라고 불렀던 것을 본다.

하지만 나는 1870년대 후반 마네의 작업 가운데 매우 특이한 그림 하나를 살펴보고자 하는데, 바로 1879년 작품인 〈온실에서〉다. 당대 사람들은 이 그림이 보다 '야심적인' 마네 스타일을 보여주는 특징들로부터 후퇴했다고 간주했는데 이러한 견해는 지금까지도 이어지고 있다. 1879년 살롱전에 출품되었던 이 그림은 몇몇 주류 평론가들로부터 눈에 띄는 반응을 끌어냈다. 일간지 『세기Siècle』의 쥘-앙투안 카스타냐리는 짐짓 놀란 듯한 어조로 다음과 같이 썼다. "그런데 이것은 뭘까? 얼굴과 손은 여느 때보다 훨씬 정성스럽게 그려졌다. 마네는 대중에게 영합하려는 것인가?"[13] 마네가 이 작품을 그릴 때 발휘한 상대적인 '정성'과 '능력'을 지적하는 논평들도 있었다. 그리고 최근에 넘쳐나는 마네 연구에서도 이 그림은 상대적으로 거의 주목을 끌지 못하고 있으며 그리하여 다소 보수적인

11 가령 다음의 글을 보라. Jean Clay, "Ointments, Makeup, Pollen," *October* 27(Winter 1983), pp. 3~44.
12 Bataille, *Manet*, p. 82.
13 Jules-Antoine Castagnary, in *Siècle*, June 28, 1879. 다음 책에서 재인용. George Heard Hamilton, *Manet and His Critics*(New York: Norton, 1969), p. 215.

그림이라는 평가가 고착되고 있다.[14] 통상 이것은 마네가 당대의 유행, 즉 이른바 '현대적 삶la vie moderne'을 재현한 그림들 가운데 하나로 분류되며, 1881년 작품인 〈폴리베르제르의 술집〉의 형식적 대담함을 예견하기란 거의 힘들어 보이는 이미지다. 몇몇 평자들은 이 그림을 같은 시기에 그려진 마네의 다른 그림들과 대조하면서 "한층 보수적인 기법"과 "한층 억제된 윤곽들"로 처리된 인물들에 대해 지적하기도 했다.[15] 하지만 이 작품이 그저 좀더 관습적인 자연주의로 돌아갔다거나, 1870년대에 살롱전에서 수차례 거절당하며 쓰라림을 겪은 마네가 비평적으로 폭넓게 수용되기를 바라는 마음에서 자신의 스타일을 바꾸었다고 말하는 것이 그다지 많은 것을 설명해주지는 않는 듯한데, 그렇게 하더라도 이 그림의 기묘함은 가시지 않기 때문이다. 마이클 프리드는 예리하게도 〈온실에서〉를 "지나치다 싶게 '마무리된' 그림"[16]이라고 간주했다. 내가 이 작품에

14 심지어 1980년대에도, 현저하게 신보수주의적인 저널의 반동적 감수성은 이 그림이 '즉흥성'과 '현란한 표면'이라고 하는 맥 빠지고 표준화된 상투적인 마네 비평의 문구에 부합하지 않는다는 점에 불편해하고 당혹스러워했다. "마네가 1879년에 그린 〈온실에서〉를 보고 있노라면 이것을 그릴 때 그가 무슨 생각을 했을지 알기 어렵다. 이것은 나로 하여금 이 화가에 대한 신뢰를 거의 전적으로 잃게 하는 마네의 그림들 가운데 하나다. 이 그림이 그냥 나빠서라기보다는―위대한 화가라고 해서 끔찍한 그림을 그리지 말란 법이 있나?―아예 모험심도 없고 평범하고 시시한 방식으로 나쁘기 때문이다. […] 이 캔버스를 채색한 손은 모든 것을 혼란스럽고 뻣뻣하게 바꿔놓는 좀스럽고 젠체하는 손이다. 공원 벤치의 등받이 부분을 장식하고 있는 일련의 살들은 어찌나 품을 들여 밋밋하게 칠해놓았던지 바라보기 괴로울 정도다. 인물들―벤치에 몸을 기대고 있는 남편과 먼 곳을 바라보는 아내―은 마찬가지로 생기가 없다. 아무런 공감도, 아이러니의 흔적도 없이 칠해놓은, 유행복을 걸쳐 놓은 마네킹 같다." Jed Perl, "Art and Urbanity: The Manet Retrospective," *New Criterion*, November 1983, pp. 43~54.

15 Hamilton, *Manet and His Critics*, p. 212. 이 작품에 대한 몇몇 흔한 예술사적 논의들 가운데 하나로 Bradley Collins, "Manet's 'In the Conservatory' and 'Chez le Père Lathuille,'" *Art Journal*, 45(1985), pp. 59~66. 이 작품의 형식적 구조에 대한 도발적인 논의가 담겨 있는 다음 글도 참고. Jeremy Gilbert-Rolfe, "Brice Marden's Painting," *Artforum*, October 1974, pp. 30~38.

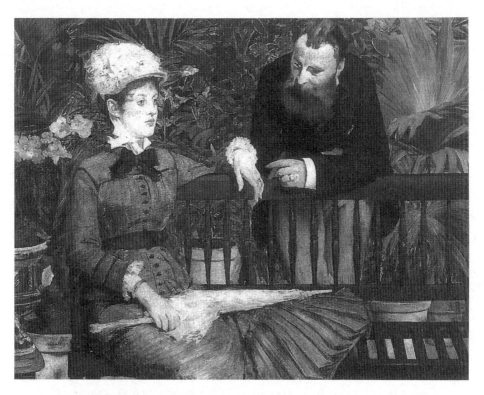

에두아르 마네, <온실에서>, 1879년.

서 시각장을 응집력 있게 재통합하고자 하는 열렬한 시도를 보는
것도 바로 이처럼 과도하고 지나친 마무리 때문인데, 이전에 마네
는 그러한 시각장을 해체하는 작업에 주로 가담했다. 애당초 통합
이나 안정에 걸맞지 않은 그림의 서사적 내용물을 한데 엮고 붙든

16 Michael Fried, *Manet's Modernism, or, the Face of Painting in the 1860s*(Chicago:
University of Chicago Press, 1996), p. 314. 프리드는 그림에서 남자의 손가락이 유독 마무
리되지 않았다는 점을 지적하는 것으로 자신의 주장을 정당화한다. 여기 덧붙여 나는 부드러운
색조가 눈에 띄고 윤곽이 불분명하게 처리된 우산과 여자의 오른쪽 엉덩이의 표면 처리를 지
적하고 싶다.

다는 것은 불가능한 일이다. 시각적인 수준에서 재결합을 가장하고 있는 것은 그림에서 (온실을 통해) 상징적으로 환기되는바 거짓으로 꾸민 조화의 '지상 낙원'에 상응한다.

나는 이 그림을 사회적/제도적 공간들과의 관계 속에서 검토하려 하는데, 이러한 공간들에서 주의는 점점 어떤 지각적 규범들을 보장하는 한편 다양한 종류의 감각적·인지적 와해에 맞서 '진짜 세계'를 붙드는 종합적·구심적 힘이 될 것을 요구받게 된다. 이 장에서는 마네와 더불어 (막스 클링거와 머이브리지, 그리고 몇몇 다른 이들의 작품을 통해) 1880년 무렵의 리얼리즘이라는 문제를 다룰 텐데, 이때 리얼리즘은 더 이상 모방이 아니라 지각의 종합과 분열 간의 애매한 관계와 관련된 문제다. 따라서 이 그림에서 마네가 '현실 효과'를 내는 데 성공했다면 그것은 무언가를 붙들어 매고, 사물들을 '억누르고,' 해체되는 경험을 막아내기 위해 애쓴 결과다. 이 그림은 마네가 본능적으로 깊이 알고 있었던 시각적 주의력의 모호함과 복잡하게 관련되어 있다. 이와 더불어 중요한 것은 〈온실에서〉가 근대성의 지각 논리에서 본질적인 갈등을 형상화하고 있다는 점인데, 거기에는 두 개의 강력한 경향성이 작동하고 있다. 하나는 기능상 실제 세계가 존립 가능하도록 하기 위해 시각을 한데 결속하는 것, 지각을 강박적으로 붙들어 매는 것이다. 다른 하나는 그처럼 억눌리거나 봉인되지 않은 것으로, 마네가 별로 힘들이지 않고 배열한 것처럼 보이는 뚜렷이 안정적인 위치와 조건 들을 풀어 헤칠 위험이 있는 흐름과 분산, 등가와 대체, 심적이고 경제적인 교환의 역학이다.

한데 묶으려는 경향성을 띠는 결속적 에너지의 징후는 이 그림에

서 여럿 찾을 수 있지만 그중 가장 눈에 띄는 것은 세심하게 그려진 여자의 얼굴이다. 당대의 평자들도 지적한 것처럼 이 얼굴은 마네의 작업이 변화하고 있음을 분명히 알려주는데, 사실 마네의 모더니즘을 특징짓는 것들 가운데 일부는 들뢰즈와 과타리가 '얼굴성'[17]이라 부른 문제 주위에서 맴돌고 있다. 마네의 작품 대부분에서 별다른 특징 없이 애매하게 그려진 듯한 얼굴은 내면성이나 자기 성찰을 더 이상 드러내지 않는 표면이자, 그 후 20여 년에 걸쳐 (마네의 그림과 주제 면에서 관련된 〈온실에 있는 세잔 부인〉을 비롯해) 세잔의 후기 초상화들로까지 이어지는 불안정한 회화적 효과의 장소가 되고 있다.[18] 19세기와 20세기의 근대성 속에서 "얼굴은 기표를 표현하기에 가장 탁월한 재료다. […] 자본주의적 얼굴성은 언제나 다음과 같은 의미화의 공식에 기여한다. 그것은 기표가 통제를 행사하는 수단이며 개별화된 주체화의 양식 및 아무런 내용도 없는 기계의 집단적 광기를 조직화하는 방식이다."[19] 얼굴이라는 영역의 변덕스러움을 일찌감치 감지했음이 분명한 마네는 그것의 일관성을 흔듦으로써 규범적 주의력을 교란하고 재정위할 수도 있음을 알고 있었다. 그런데 〈온실에서〉에는 무언가 매우 다른 것이 작동하고 있으며 이는 분명 보수적인 평자들이 "흐트러진 거친 터치"라느니 "모호하고 엉성한 평면"이라고 불렀던 것을 공고히 하는 수준을

17 Gilles Deleuze and Félix Guattari, *A Thousand Plateaus,* trans. Brian Massumi(Minneapolis: University of Minnesota Press, 1987), pp. 167~91 참고.

18 마이클 프리드는 "해석학적으로 **파고드는** 모든 시도를 물리치는, 혹은 적어도 그에 강하게 저항하는" 마네 작품의 끈질긴 "완고함 내지는 불투명성"에 대해 논한 바 있다. Fried, *Manet's Modernism,* p .401. 강조는 원문.

19 Félix Guattari, "Les machines concrètes," in *La révolution moléculaire*(Paris: Encres, 1977), p. 376.

넘어서는 것이었다. 오히려 그것은 사회화된 신체의 분명한 위계를 유지하는 것처럼 보이는, 한층 단단히 고정된 '얼굴성'의 질서로의 회귀다.[20] 흡사 여기서 마네는 얼굴의 상대적 통합성은 지배적 현실에 가일층 순응하는 양식을 규정한다고 (혹은 그러한 양식과 닮았다고) 여기는 듯한데, 그는 많은 작품들에서 이러한 순응성을 회피하거나 해체하곤 했다.

이처럼 상대적으로 응집력 있는 얼굴성을 지탱하는 한편, 전체 그림이 내는 효과에서 핵심적인 것은 코르셋을 입고, 허리띠를 두르고, 팔찌를 하고, 장갑과 반지를 낀 여자의 형상이다. 마네의 이 그림은 이 여자의 신체처럼 (그리고 등을 굽히고 움츠르든 남자의 형상처럼) 압박과 자제의 체계로 강력하게 특징지어진다.[21] 이처럼 고삐 당겨진 신체들을 통해 표명되는 것들은 조직화되고 억제된 육체성을 구성하는 데 필수적인 여타 종류의 제압과 구속 방식들에 부합한다. 꽃병과 화분 들은 이와 관련해 둘러막고 속박하는 역할

20 "머리가 신체의 일부이기를 멈출 때, 머리가 신체에 의해 코드화되기를 멈출 때, 머리가 다차원적이고 다음성적인 신체적 코드를 지니기를 멈출 때, 얼굴은 오직 그때에만 산출되는 것이다. 바꿔 말하자면, 머리를 포함한 신체가 탈코드화되어 **얼굴**이라 불려야 할 무언가에 의해 초코드화되어야 할 때에만 말이다. […] 인간들이 하나의 운명을 지니게 되는 지점까지, 그것은 얼굴을 회피하고, 얼굴 및 얼굴화 과정들을 해체하고, 감지할 수 없는 것이 되어 지하로 숨어드는 쪽을 택한다." Deleuze and Guattari, *A Thousand Plateaus*, pp. 170~71.

21 1860년대에 유행했던 것과 비교하자면 1870년대 중반의 코르셋들은 한결 가볍고 구속하는 느낌이 덜했다. 그렇다고는 해도 몸의 모양을 잡고 그것을 붙들어 두는 주요한 기능을 충족하는 것은 여전했다. David Kunzle, *Fashion and Fetishism*(Totowa, N.J.: Rowman and Littlefield, 1982), p. 31. "코르셋 끈을 매고 끄르는 일은 고대적인 수준의 상징주의를 수반하는 의례로서 이는 '묶기'와 '풀기'라는 관념을 마술적으로 연상케 하는 것이었다. 민간 언어에서, 아이를 낳는 것이나 처녀성을 잃는 것은 곧 '풀려나는' 것이었다. 풀어놓는다는 것은 특수한 형태의 에너지를 해방시키는 일이었다. […] 코르셋으로 꽉 조여진 상태는 에로틱한 긴장의 형식으로서 바로 그 사실로 인해 에로틱한 해방을 향한 요구가 되는 것이며 이러한 해방은 신중하게 통제되고, 지연되고, 연기될 수 있다."

을 한다. 그것들은 재배에 쓰이는 도구들로서 인물들 주변의 식물들이 성장해 뻗어나가는 것을 부분적으로나마 제한한다. 벤치 등받이에 수직으로 배치된 살들도 꽉 여민 그녀의 매무새와 얼마간 공명하고 있는데, 이는 유연한 성질을 띤 나무가 죔쇠 가운데 조여져 있는 느낌이다. (이러한 특성은 앉아 있는 인물의 기계적인 반복성을 암시하는 것이기도 하다.) 그렇다면 이 그림은 일종의 붙드는 행위, 즉 퍼지거나 떠도는 구성요소들을 허울뿐인 고정성의 회화적·사회적 조직으로 애써 밀어 넣는 작업인 셈이다. 하지만 그 결과로 나타난 것은 이질적이고 억눌린 데다 공간적으로 맥 빠진 느낌을 주는 장이며, 여기서 두 인물과 벤치는 한데 서로 붙어서 말도 안 되게 번잡한 온실 바닥 영역을 점하고 있다. 벤치만 놓고 보더라도 그것은 여자의 엉덩이를 가까스로 수용할 정도이며 거의 전적으로 2차원적 형태를 띠고 있는 것처럼 보인다. 전체 공간이 어느 지점들에서 우그러들고 주름지는 것처럼 보이는데, 특히 전경/배경 관계가 혼란스러운 그림 왼쪽 하단부에 놓인 두 개의 화분이 기묘하게 밀고 당기는 데서 그러하다. 압력과 압착이라는 주제는 마네 작품의 제목 자체에 의해 암시되고 있다. 프랑스어 원제 'Dans la serre'에서 'serre'라는 단어는 물론 '온실'을 뜻하지만 원래는 단순히 '닫힌 장소'를 뜻하는 것이었다. 그리고 이 단어는 쥐고, 꽉 붙들고, 움켜쥐고, 조이는 것을 뜻하는 프랑스어 동사 'serrer'와도 관련된 형태를 띠고 있다. 하지만 1879년 살롱전에 대한 리뷰에서 조리스-카를 위스망스가 제시한 것처럼 이 그림에는 분리 불가능한 **두 개의** 과정이 작동하고 있다. 앉아 있는 여자를 묘사하기 위해 위스망스는 "옷에 다소 목이 파묻혀 몽상에 빠진"[22]이라는 이례적인 표현을 사용한다.

이렇게 해서 그는 (얽매는 느낌을 주는 그녀의 옷이 나타내듯) 갑갑하게 구속된 상태라는 관념을 얽매임 없이 자유로이 떠도는 몽상의 과정과 결합하고 있는데, 이야말로 바로 이 그림 자체가 드러내 보이는 바다. 즉 부동화하는 주의적 종합에 대한 요구, 그리고 분열의 심적 흐름과 지각적 분산은 상호 연관되어 있다는 사실 말이다.

∗

대략 이 무렵——1870년대 말에서 1880년대 초——부터, 시각 분야의 모더니즘적 실천과 지각과 인지에 관한 경험적 연구 사이에는 놀랄 만큼 중첩되는 문제들이 있음이 분명해지는데, 특히 프랑스와 독일에서는 언어 및 지각과 관련된 병리학적 연구가 부상하고 있었다. 1880년경 모더니즘과 경험과학의 몇몇 영역들에서 감각의 여러 추상적 단위들로 새롭게 분해된 지각장 및 이에 대한 종합의 가능성을 탐구하고 있었다면, 새롭게 창안된 신경 질환들에 대한 당대의 연구는 히스테리·무의지증·정신쇠약·신경쇠약 등등 하나같이 모두 지각의 통합성이 약화되고 기능 부전에 빠지거나 지각이 분열된 파편들로 붕괴되는 양상들을 기술했다.[23] 당시 발견된 언어장애들이 실어증aphasia이라는 범주로 묶임과 더불어, 서로 연관된 일군의 시각장애들은 그와 공명하는 실인증agnosia이라는 용어를 통해

22 J.-K. Huysmans, "Le Salon de 1879," in *L'art moderne*(Paris: Union Générale d'Editions, 1975), p. 52.

23 이와 관련된 논의는 다음을 참고. John H. Smith, "Abulia: Sexuality and Diseases of the Will in the Late Nineteenth Century," *Genders* 6(Fall 1989), pp. 102~24.

기술되었다.[24] 실인증은 상상을 동원한 추론을 가능케 하는 상징 기
능이 손상된 상태로 주요한 상징실어증asymbolia 가운데 하나다. 이
때 대상은 순수하게 시각적으로만 감지되는데, 말하자면 이는 어떤
대상의 정체를 개념적으로도 상징적으로도 파악하지 못하는 불능
이자 인식의 실패로서 이러한 상태에서 시각적 정보는 원초적인 기
이함으로 경험된다. 1920년대에 이 사안에 대해 다루었던 쿠르트
골드슈타인이 후기에 수행한 임상적 연구에서, 실인증은 지각장 내
의 대상들이 실제적이거나 실용적인 형태로 한데 빚어져 통합되기
를 멈춘 상태로, 의도적이거나 체험적으로 조직화되기를 멈춘 상태
로 간주되었다.[25] 골드슈타인의 사촌인 철학자 에른스트 카시러는
실인증을 "재현적 지각 기능"의 장애로 특징지었다. "말하자면, 지
각은 평평한 채로 있다. 그것은 더 이상 깊이의 차원으로, 대상으로
한정되거나 정향되지 않는다."[26] 하지만 병리적이라는 딱지가 붙은

24 실어증에 대한 연구를 개시한 획기적 저술로는 Carl Wernicke, *Der aphasische Symp-tomencomplex*(Breslau: Cohn und Weigert, 1874). 이 저작의 영문 번역은 "The Symp-tom Complex of Aphasia," in *Boston Studies in the Philosophy of Science,* vol. 4(New York: Humanities Press, 1969), pp. 34~97. 실인증에 대해 처음으로 포괄적인 임상적 설명을 제공한 것은 Hermann Lissauer, "Ein Fall von Seelenblindheit nebst einem Beitrage zur Theorie derselben," *Archiv für Psychiatrie und Nervenkrankheiten* 21(1890), pp. 222~70. (우연의 일치겠지만, 리사우어의 텍스트에는 우산과 잎이 무성한 식물을 구분하지 못하는 어느 환자에 대한 설명이 담겨 있는데, 이 둘은 마네의 <온실에서>에서 현저히 눈에 띄는 소재들이다.) 이 문제에 대해 임상적이고 역사적으로 검토한 최근의 연구로는 다음을 참고. Martha J. Farah, *Visual Agnosia*(Cambridge: MIT Press, 1990); Jason W. Brown, *Aphasia, Apraxia and Agnosia: Clinical and Theoretical Aspects*(Springfield, Ill.: Chas. Thomas, 1972), pp. 201~32; Jules Davidoff, "Disorders of Visual Perception," in Andrew Burton, ed., *The Pathology and Psychology of Cognition*(London: Methuen, 1982), pp. 78~97. 다음 책에 등장하는 실인증에 대한 "임상적 일화"도 참고하라. Oliver Sacks, *The Man Who Mistook His Wife for a Hat*(New York: Simon and Schuster, 1987), pp. 8~22.
25 Kurt Goldstein, *The Organism*(1934; New York: Zone Books, 1995), pp. 196~98 참고.

행동은 한편으로는 세계를 생산적으로나 사회적으로 유용한 방식으로 소비하는 일에 대한 저항의 양식이라 볼 수도 있으며 지각 정보를 조직화하는 습관적, 관습적 패턴들에 대한 거부라고 볼 수도 있다. 지각의 탈동기화·탈상징화를 수반하는 어떠한 경험이나 미학적 실천도 이제는 규범적 행동 모델들과 문제적인 관계를 맺게 되었다.

실어증에 대한 연구가 언어의 근대적 재편성과 한데 얽혀 있는 것이었다면, 실인증과 여타 시각장애들에 대한 연구는 인간 지각을 설명하는 다양한 새로운 패러다임들을 낳았다.[27] 19세기 이전까지만 해도 무언가를 지각하는 사람은 외부 대상들이 주는 자극을 수동적으로 받아들이는 존재라고 간주하는 것이 일반적이었고, 이러한 대상들을 통해 형성된 지각은 외부 세계를 거울처럼 비춘다고 보았다. 하지만 19세기의 마지막 20년 동안 주체는 역동적인 정신물리적 유기체로서 자신을 둘러싼 세계를 적극적으로 구성한다는 지각 개념이 형성되었는데, 고위 및 저위 중추신경계에서 처리되는 복잡하게 중첩된 감각적·인지적 과정들이 그러한 구성 작업에 관여한다고 보았다. 1880년대와 1890년대를 거치면서 전체론적이고 통합적인 신경 처리 과정에 대한 다양한 모델들이 제안되었으며, 특히 존 힐링스 잭슨과 찰스 셰링턴의 작업은 국소적이고 관념연합론적인 모델들에 도전을 가했다.

26 Ernst Cassirer, *The Philosophy of Symbolic Forms*, vol. 3: *The Phenomenology of Knowledge*, trans. Ralph Mannheim(New Haven: Yale University Press, 1957), p. 239.
27 다음의 책은 19세기 말에 실어증이 어떠한 문화적·사회적 중요성을 띠고 있었는지에 대해 탁월한 논의를 제공한다. Matt K. Matsuda, *The Memory of the Modern*(Oxford: Oxford University Press, 1996), pp. 79~99.

1880년대 후반 프랑스 심리학자인 피에르 자네는 그가 '현실 기능reality function'이라고 부른 것의 존재를 상정했다. 그는 이러한 기능이 모든 '정상적' 정신 활동에 존재한다고 믿었는데, 이는 다양한 관념이나 지각 들을 한층 포괄적인 복합체로 종합하는 능력으로 간주되었다. 그는 **종합** 능력이 손상된 것처럼 보이는 환자들을 거듭 관찰했다. 감각 반응 체계들이 파편화된 것을 두고 그는 현실에 적응하는 능력이 축소되었다고 기술했다. 이처럼 현실 기능이 상실되었음을 나타내는 핵심적 증상 가운데 하나는 규범적 주의 행동이 쇠약해지거나 약화되는 것이었는데, 자네에게 주의는 곧 "정신적 종합 능력, 주체가 새로운 지각과 판단을 형성하고 기억과 습관을 지니는 능력"[28]을 의미했다. 그는 한결같이 그러한 기능 부전을 어떤 더 큰 체계의 약화라는 점에서 기술했는데 1890년대 초반에 프로이트와 요제프 브로이어는 그에 반박하는 주장을 펼쳤다. 이들의 주장에 따르면 의식의 분열과 종합 기능의 부전은 무언가의 약화로 인한 것이 아니며, 오히려 정신적·지각적 내용물들을 분할하는 작업의 "효율성 과잉"으로 인한 것이다.[29] 프로이트가 보기에 진정 문제적인 것은 주의가 제대로 작동하지 않는다는 점이 아니라 그 기능들이 재배치되는 방식이었다. 그의 주장에 따르면 주의는 억압의 역동적 활동과 불가분의 관계에 있다. 또한 프로이트와 브로이어는 자네의 연구가 보호 시설 및 병원에 입원한 환자들로부터 얻은 데

28 Pierre Janet, *Névroses et idées fixes*(Paris: Félix Alcan, 1898), p. 72.

29 Josef Breuer and Sigmund Freud, *Studies on Hysteria,* trans. James Strachey(New York: Basic Books, 1957), p. 233. 프로이트와 관련해 자네를 재평가하고 있는 다음의 저술도 참고. Ian Hacking, *Rewriting the Soul: Multiple Personality and the Sciences of Memory*(Princeton: Princeton University Press, 1995), pp. 191~97.

제2장 1879: 풀려난 시각

이터에 기초하고 있기 때문에 문제적이라고 비판을 가하면서 자신들의 환자는 한결 사회적으로 평가받을 만(하며 아마 신체적으로도 더 건강)하다는 점에서 그들과 차별화했다.

히스테리와 관련해서는 그 '부정확성'으로 인해 멸시의 대상이 되어왔다고는 해도, 자네의 연구는 여러 유형의 지각적 분열들을 **형식적**으로 기술—— 종종 과하다 싶게 다양한 신경증을 분류하려 드는 그의 방식보다는 서로 다른 환자들에게서 공통적으로 나타나는 증상들에 대한 그의 설명을 염두에 둔 것이다—— 하고 있다는 점에서 특히 유용하다. 분열되고 파편화된 인지와 지각의 여러 형식들, 자네 스스로는 [프랑스어로 '분해' '분열' '붕괴' 등을 뜻하는] 'désagrégation'이라고 불렀던 것, 지각적 종합을 달성하는 능력이 요동치는 것, 다양한 형식의 감각 반응들이 서로 분리되거나 고립되는 것에 대해서 말이다.[30] 그는 지각적·감각적 교란을 수반하는 일군의 증상들을 기록하고 또 기록했는데, 자율적인 특성이 있는 감각과 지각 들은 그 분열적이고 파편화된 특성으로 인해 오히려 고도의 강렬함을 띠고 있었다. 나의 언급이 자네에 국한되어 있기는 하지만, (프로이트와 마찬가지로) 그는 지각장이 얼마나 변덕스러운지를 발견하고, 더 중요하게는 지각을 통한 인식의 불안정성과 의식의 가벼운 분열은 기실 정상적 행동이라 간주되는 것의 일부임을 입증한 여러 연구자들 가운데 하나였을 뿐이다.[31] 어떤 의미로든 지

30 지각상의 장애들에 대한 자네의 초기 연구와 '심리적 분열'에 대한 그의 설명은 다음 책을 참고. Pierre Janet, *L'automatisme psychologique*(Paris: Félix Alcan, 1889).

31 이러한 연구의 배경을 알고 싶다면 다음을 참고. Hannah S. Decker, "The Lure of Nonmaterialism in Materialist Europe: Investigations of Dissociative Phenomena 1880-1915," in Jacques M. Quen, ed., *Split Minds/Split Brains: Historical and Current Perspec-*

금 나의 말은 모더니즘을 '병리화'하자는 제안이 아니다. 분명히 밝히자면, 나는 강력하고 **규범적인** 주체성의 모델들이 (이른바 병리학적 징후들을 포함하는) 지각과 인지에 대한 경험적 연구로부터 출현했음을 보여주고자 한다. 사회는 그것이 식별해내거나 창안한 병적이고 병리학적인 형식들을 통해 사회 자체와 그 실정성에 대해 인식하게 된다.[32]

인지와 지각에 관한 이처럼 역동적인 이론들에는 주체성이란 유동적이고 상호적인 구성요소들이 잠정적으로 집적된 것이라는 개념이 함축되어 있었다. 보다 분명히 말하자면, 효과적으로 '진짜 세계'를 종합한다는 것은 곧 상당한 정도로 사회적 환경에 **적응**한다는 것과 동일한 뜻이라는 관념이다. 그리하여 주의에 대한 다양한 연구에서는 줄곧 두 가지 형식의 주의력을 구분하려 시도해왔지만 제대로 성공을 거둔 적은 한 번도 없다. 두 가지 형식의 주의력이란 우선 의식적이거나 자발적인 주의로서 이는 대개 과업 지향적이면서 종종 고차적이고 한층 진화된 행동과 연관된다. 둘째는 자동적이거나 수동적인 주의로서 과학적 심리학에서는 습관적 활동, 백일몽, 몽상 및 여타의 몰입 상태나 가벼운 몽유 상태를 이 영역에 포괄한다. 이러한 상태들이 사회적으로 병리적인 강박적 망상으로 빠져들게 되는 지점이 어디인지는 분명히 밝혀진 바가 없으며 이는 사회적 수행에 확연한 장애가 있는 경우에나 분명히 드러날 수 있을 따

tives(New York: New York University Press, 1986), pp. 31~62; Ernest R. Hilgard, "Dissociation Revisited," in Mary Henle et al., eds., *Historical Conceptions of Psychology*(New York: Springer, 1973), pp. 205~19.

32 Michel Foucault, *Madness and Mental Illness*(1954), trans. Alan Sheridan(Berkeley: University of California Press, 1987), pp. 73~75.

제2장 1879: 풀려난 시각

름이다. 1880년대 초반에 이폴리트 베른하임은 이 문제를 다루었다. "그들의 주의가 자신에게 집중되어 있고 그들의 마음이 하나의 관념이나 이미지 속 자신에게 빠져 있다면 이는 일종의 수동적 몽유 상태를 산출하기에 충분한데, 이를 수동적이라 하는 것은 상황을 변화시키는 일이 가능하지 않게끔 되어 있다는 점에서다. 그리고 몽유 증세가 있는 많은 이들이 깨어 있는 상황에서 암시에 예민하다는 것은 참으로 사실이다."[33]

이러한 문제들과 관련해서 핵심적인 물음은 〈온실에서〉의 앉아 있는 여자의 상태를 어떻게 특징지을 것이냐다. 분명 우리는 그녀를 마네 작업에 등장하는 여타 인물들 및 얼굴들과 연계해볼 수도 있다. 그녀는 그저 종종 언급되곤 하는 마네적 '얼빠짐,' 심리적 공백이나 이탈의 또 다른 예일 뿐인가? T. J. 클라크는 비인격성과 '무감각blasé'이라는 게오르크 짐멜의 개념을 통해 그가 "패션의 얼굴"이라 부른 것과 사회 계급이 맺는 관계에 대한 풍부한 논의를 제공한다.[34] 마네의 이 그림에 대해 고려할 때 근대성이란 역사상 처음으

33 Hippolyte Bernheim, *Hypnosis and Suggestion in Psychotherapy*(1884), trans. Christian Herter(New York: Aronson, 1973), p. 155. 그보다 10여 년 앞서 이폴리트 텐이 비슷한 주장을 했다. "몽유 증세가 있는 이들, 최면에 걸린 사람들 그리고 황홀경 상태에 있는 사람들 사이에서이기는 하지만, 평범한 삶과 비정상적 삶을 구분하는 차이들은 서로 유사하며 이 두 개의 삶이 뚜렷이 완전하게 구분되지 않는다는 점은 분명하다. 한쪽 삶의 몇몇 이미지들은 언제나, 혹은 거의 언제나 다른 쪽 삶에도 도입된다." Hippolyte Taine, *On Intelligence*, vol. 1(1869), trans. T. D. Haye(New York: Henry Holt, 1875), p. 98.

34 다음 책에서 마네의 <폴리베르제르의 술집>(1882)에 대해 다루고 있는 장을 참고. T. J. Clark, *The Painting of Modern Life*(Princeton: Princeton University Press, 1984), pp. 253~54. "패션과 과묵함은 누군가의 얼굴이 **어떠한** 정체성에, 정체성 일반에 고정되는 것을 막아준다. 그 결과로 생기는 시선은 매우 특별한 것이다. 공적이고, 외향적이며, 짐멜의 용어로는 '무감각'하고, 무표정하며, 지루하지 않고, 지겹지 않고, 거들먹거리지도 않고, 딱히 무언가에 초점을 맞추지도 않는 그런 시선."

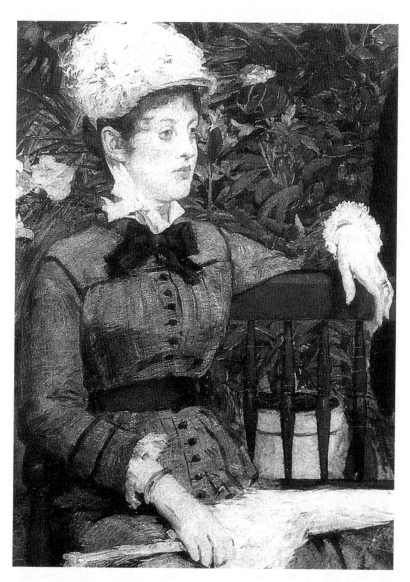

마네, <온실에서>, 세부.

로 개인들이 공적 영역에서 다른 이의 시선에 응대하지 **않는** 법을 체계적으로 습관화하게 된 것이라고 언명한 벤야민을 참조하지 않는 것도 곤란하다. 하지만 나는 그러한 독해들을 구체화하고 더 밀고 나갈 수 있다고 본다. 장-자크 쿠르틴과 클로딘 아로슈는 19세기에 얼굴성의 새로운 체제가 형성되었다고 주장한다.[35] 거의 3세기 동안 (샤를 르브룅이 1698년에 쓴 표정에 대한 논고에서 그러하듯) 인간의 얼굴이 갖는 의미는 수사학이나 언어의 관점에서 설명되었는데, 19세기에 얼굴은 불안정한 자리에 놓이면서 생리학적 유기체인 동시에 개인화되고 사회화된 개별 주체로서의 인간에게 속하는 것이 되었다. 쿠르틴과 아로슈는 1872년에 출간된 찰스 다윈의 『인간과 동물의 감정 표현』이 더 이상 르브룅의 세계와는 교통할 수 없게 된 세계의 산물이라고 간주한다. 다윈의 작업은 얼굴이 획득하게 된 분열적 지위를 암시하고 있는데, 얼굴은 유기체의 해부학적·생리학적 기능 작용의 징후**이면서**, 꿰뚫어 보기가 상대적으로 어렵다는 점 때문에, 규범적 개인의 사회적 구성이 함축하고 있는 자제 및 통제 과정의 성패를 나타내는 표식이기도 한 것이 되었다.[36] 무엇보다 다윈의 작업은 히스테리·강박관념·조증·불안에 대한 분석들과 더불어 정신병리학이라는 새로운 영역 내부에 속했고, 여기서 그 모든 고유의 활력을 지닌 얼굴은 육체적인 것과 사회적인 것

35 Jean-Jacques Courtine and Claudine Haroche, *Histoire du visage: Exprimer et taire ses émotions, XVIe-début XIXe siècle*(Paris: Rivages, 1988), pp. 269~85.

36 속내를 꿰뚫어 보기 어려운 특성이라는 관념은 보들레르적 댄디즘의 모델을 구성하는 핵심적인 부분이었다. "댄디 특유의 아름다움은 무엇보다 절대로 꿈쩍하지 않는 흔들림 없는 확고함이 주는 냉담한 외양에 있다." Charles Baudelaire, "The Painter of Modern Life," in *Selected Writings on Art and Artists*, trans. P. E. Charvet(Harmondsworth: Penguin, 1972), p. 422.

사이에 놓인 불안정한 연속체의 기호가 된다.

연속체라는 관념을 염두에 두고 보면, 특별히 주목을 끄는 얼굴
과 눈을 지닌 마네 그림 속 여자는 공적으로 자신을 내보이는 중이
면서 (아마도 남자가 건넨 몇 마디 말이나 제안에 대해 자제하거나
마음을 가라앉히며) 무덤덤하게 자신을 통제하는 중이라고 보는 것
도 가능하다는 생각이 드는데, 이는 부지불식간에 혹은 저절로 이
루어지는 철저히 일상적인 행동에 좌지우지되는 상태와도 병존한
다. 이 얼굴을 뭐라 정의하기 힘들 만큼 특징 없이 그려놓은 마네 덕
에 우리는 다음과 같은 특수한 물음들을 던지게 된다. 그녀는 생각
에 몰두하고 있는가, 아니면 멍한 상태에 있는가, 아니면 무아지경
에 가까운 억제된 (혹은 전환된) 주의력의 형식에 빠져든 것인가?[37]
프로이트의 (1880년에 증세가 나타난) 안나 오Anna O.처럼, 그녀
또한 학습을 통해 습득한 일군의 사회적 기대에 순응하면서 동시에
그녀 자신의 몽상이 펼쳐지는 "사적인 극장"에 탐닉하고 있는 것인
가?[38] 몽유 및 최면 상태에서는 감각, 지각 및 무의식적 요소 들이
느슨해져 종합적으로 결속되지 않고 서로 떨어져 이리저리 부유할

37 1860년대에 제임스 휘슬러의 <하얀 옷의 여인Woman in White>이 받은 애매한 비평적 반
응에 대한 마이클 프리드의 논의를 참고하라. 당시에 이 그림에 묘사된 인물은 "산만한, 무아
지경에 빠진, 몽유병에 걸린, 미친" 것으로 여겨졌다. 프리드에 따르면, "이 모든 묘사에 공통
적인 것은 이 여자는 자신이 다른 이들의 시선에 노출되어 있음을 자각하지 못하는 상태에
있다는 생각이다." Fried, *Manet's Modernism*, p. 222.

38 Breuer and Freud, *Studies on Hysteria*, p. 233. "뜨개질을 하거나 음계를 연주하는 것처
럼 기계적인 활동에서부터 적어도 얼마간의 정신 기능을 요구하는 활동에 이르기까지, 어떤
활동이든 많은 이들이 그저 마음을 반쯤만 기울인 채로 그에 임한다는 점은 분명하다. 매우
활달한 기질을 지닌 사람들의 경우 특히 그러한데, 단조롭고 단순하며 재미없는 일은 이들에
게는 고문이나 다름없어서 이런 일을 하게 되면 이들은 무언가 다른 것을 생각하는 일로 스
스로를 찬찬히 달래면서 시작한다."

수 있게 되어 새로운 연결을 만들기 수월해진다는 점을 알게 되었다. 마네의 그림에 등장하는 두 인물 간의 특수한 공간적 관계는 1880년대 초반 살페트리에르병원에서 샤르코와 자네 등이 수행했던 치료 관행의 초기 형식들 가운데 하나와 묘하게 흡사하다. 이는 이른바 히스테리 환자들이 딴 데 정신이 팔려 주위에 신경 쓰지 않는 것처럼 보일 때 그들 뒤에서 속삭이듯 말하는 방법으로, 이렇게 함으로써 파편화된 주체성의 분열적 요소와 소통하는 일이 실제로 가능하리라고 보았던 것이다.[39] 이러한 사례들에서 의식의 분열은 주의를 기울이는 영역이 극단적으로 협소해지는 것과 연관되었다.

마네가 그린 다른 작품들에서 이처럼 생기 없고 밀랍인형 같은 특성을 띤 인물을 찾아보기란 쉽지 않다. 여기서 우리는 뜨고는 있지만 보지는 않는 눈을 지닌 신체를 마주하고 있다. 다시 말하자면, 주변 세계에 끌리지도 않고 거기 고정되지도 않고 실제적으로 그것을 제 것으로 삼지도 않는 그런 눈이다. 이것은 일순간에 규범적 지각이 유예되는 상태를 가리키는 눈이다.[40] 이는 역시 시각이나 응시와 관련된 문제라기보다는 감각적 잡다와의 보다 폭넓은 지각적·육

39 Pierre Janet, *The Mental State of Hystericals*(1893), trans. Caroline Corson(New York: Putnam, 1902), pp. 252~53(이 영문 번역서를 참조할 때는 주의를 요한다). 이것은 자네의 의학 학위논문으로 그가 샤르코에 의해 살페트리에르병원 심리학 실험실의 감독으로 임명되고 나서 3년 후에 쓴 것이다. 윌리엄 제임스는 이러한 임상 관행에 대해 논한 바 있다. William James, *Principles of Psychology*(1890; New York: Dover, 1950), vol. 1, pp. 203~204.

40 파스칼 보니체에 따르면, 마네에게서 이처럼 주의의 "고착과 분산"이 혼합된 상태 그리고 "모호한 유예"의 감각이 엿보이는 것은 사진적 양식들이 파급되어 퍼진 것과 관련되어 있다. 그는 마네 작업에 나타나는 멜랑콜리가 순차적이고 기계적이며 환상을 벗겨내는 사진적 효과들과 불가분의 관계에 있다고 간주한다. Pascal Bonitzer, *Décadrages: Peinture et cinéma*(Paris: Cahiers du cinéma, 1987), pp. 73~77.

체적 연루engagement(혹은 이 경우에는 절연disengagement)와 관련
된 문제다. 이 그림에 무아지경 상태에 대한 암시가 있다는 주장이
가능하다면, 이는 어디까지나 잠에서 깨어 있는 상태에서의 망실
상태, 일시적인 백일몽이 한없이 지속되는 상태라는 점에서다.
1870년대에 이르면, 겉보기에 대수롭지 않고 일상적으로 여겨지는
몽상 상태가 자기 최면 상태로 전환될 수 있다는 연구 보고들이 나
왔다. 벨기에 심리학자인 조제프 델뵈프는 몽상이란 잠재적으로 지
각과 관련된 규범들을 위험한 정도로까지 약화할 수도 있는 상태라
고 보았는데, 이런 상태가 되면 환각적 내용이 "확실한 지각들"과
뒤섞일 수도 있게 된다.[41] 잠시나마 화가로도 활동했던 윌리엄 제임
스는 1878년에 쓰기 시작한 『심리학의 원리』에서 이런 상태들은 주
의 행동과 불가분의 관계에 있다고 기술했다.

> 일부러 시선을 허공에 고정함으로써 적어도 몇 분 동안 이런 기
> 이한 억제 상태를 만들어낼 수 있다. [⋯] 자동적인 수행으로 처
> 리되는 단조로운 기계적 활동들이 이런 상태를 낳는 경향이 있

41 Joseph Delboeuf, *Le sommeil et les rêves*(Paris: Félix Alcan, 1885), pp. 87~90. 이 책
의 중요 부분들은 1879년에 『철학 리뷰*Revue philosophique*』에 수록되었다. "일상적으로
흔한 무아지경"에 대한 다음의 논의도 참고. Peter Brown, *The Hypnotic Brain: Hypno-
therapy and Social Communication*(New Haven: Yale University Press, 1991), p. 87.
피터 브라운은 70~120분마다 일어나는 백일몽이나 몽상의 일간 패턴, 즉 "하루 내로 잠잠해
지는" 주기적 리듬에 대해 기술했는데, 이런 상태에 빠져 있을 때 사람은 익숙한 시공간적 방
향성을 잃게 되며 백일몽은 "마무리하지 못한 사회적·감정적 일거리들의 작업장"이 된다. 일
상적인 무아지경에 빠져 있다 보면 "멍하니 먼 곳을 보는 표정"을 짓게 된다. "얼굴에는 한층
미동이 없어지며 얼굴 좌우의 비대칭성이 커질 수도 있다. 듣고 보고 만지는 것과 관련된 주
관적 경험의 변화와 더불어 지각적인 수정이 일어난다고 한다. 이렇게 되면 환상이나 개인적
사념에 빠져드는 경향이 있다. 외부로 드러나는 표정 변화는 상대적으로 거의 없음에도 감정
적인 강도는 점점 증가한다."

다. [⋯] 시선은 허공에 고정되고, 세상의 소리들은 뒤죽박죽의 덩어리로 녹아들며, 주의가 분산되어 온몸이 그 자체로 한꺼번에 느껴지고, 굳이 말하자면 공허하게 흘러가는 시간에 나를 내맡긴다는 일종의 신성한 감각이 의식의 표면을 채운다. 마음의 어슴푸레한 배경에서는 우리가 무언가 해야 한다는 것을 알고 있다. 일어나서, 옷을 입고, 말을 걸어온 사람에게 대답해야 하는데⋯ 하지만 어쩐지 꼼짝도 할 수 없다. 이 상태가 계속되어야 할 이유란 없다는 것을 알고 있기 때문에, 매 순간 우리는 주문이 풀리기를 기대한다. 하지만 여전히 그대로, 잦아드는가 싶으면 거듭 엄습해 오는 기분에 빠져, 우리는 주문에 걸린 채로 떠돈다.[42]

여기서 제임스가 설명하고 있는 것은 신경학자 존 헐링스 잭슨이 "대상에 대한 의식이 일시적으로 느슨해지는 것, 보다 단순히 말하자면, 주변에서 일어나는 일에 둔해지는 것"이라고 기술한 "일시적이고 정상적인 의식 해이" 상태로서 잭슨은 이를 '몽상'과 동일한 것으로 보았다.[43] 잭슨에게 의식 해이는 신경계에서 수행하는 고도의 가장 복잡한 작업들이 와해되고 한층 낮은 수준의 자동적 기능이 활성화됨을 의미했다. 잭슨이 말한 의미에서의 해이란 단순하고 한결 기초적인 행동 패턴들로의 퇴행이기는 하지만, 그럼에도 그것은 의식 분열을 막는 방책이 되는 통합된 환경으로 주관적 세계를

42 James, *Principles of Psychology*, vol. 1, p. 444.

43 John Hughlings Jackson, *Selected Writings of John Hughlings Jackson,* vol. 2, ed. James Taylor(London: Hodder and Stoughton, 1932), pp. 24~25. 이 책에 수록된 글들 가운데 본문에서 인용한 것은 1881년에 발표된 "Remarks on Dissolution of the Nervous System Exemplified by Certain Post-epileptic Conditions"라는 글이다.

결속하는 배치물들을 무너뜨릴 수 있다. 이런 점에서 〈온실에서〉가 보여주고 있는 것은 그처럼 결속력 있는 배치물들의 체계가 부분적으로만 작동하고 결국 효력을 발휘하지 못하게 되어버린 상황이다. 여기서 마네가 다소 머뭇거리며 '현실 원칙'의 조건 속에서 운신하는 중이라면, 여기서의 '현실'이란 창조적 분열 과정과 맺는 상호 관계를 통해서만 감지되는 그런 것이다. 가스통 바슐라르는 마네의 이러한 양가성에 접근하는 데 지침이 될 방법을 제시한다. "현실 기능이 우리에게 요구하는 바는 현실에 적응하라는 것, 우리 자신을 현실로서 구성하라는 것, 현실적인 일들을 가공해내라는 것이다. 하지만 몽상은 본질적으로 우리를 현실 기능으로부터 자유롭게 해주는 것이 아닌가? […] 몽상은 정상적이고 유용한 **비현실 기능**이라는 것이 있음을 증거하며 이는 적대적이고 이질적인 비자아 nonself와 관련된 그 모든 잔혹함의 언저리에서 인간의 영혼을 지켜준다."[44]

마네의 그림은 외양상 통합된 표면이 유지되고 있을 때조차 한층 일반화된 분열의 경험을 드러내 보여준다. 그가 남자의 눈을 그린 (더 정확히 말하자면, 그것이 눈임을 암시하고 있을 뿐인) 방식을 보라. 말하자면 이 남자는 마네가 (이듬해인 1880년에 살롱전에서 전시된 것이기는 하나) 같은 해에 그린 그림으로 〈온실에서〉와 종종 연관되곤 하는 〈페르 라튀유 식당에서Chez le Père Lathuille〉에

44 Gaston Bachelard, *The Poetics of Reverie: Childhood, Language, and the Cosmos*, trans. Daniel Russell(Boston: Beacon, 1971), p. 13. 몽상, 주의, 고착의 관계에 대한 다음 책의 논의도 참고. Marcel Raymond, *Romantisme et rêverie*(Paris: Jose Corti, 1978), pp. 13~15.

제2장 1879: 풀려난 시각

에두아르 마네, <페르 라튀유 식당에서>, 1879년.

등장하는, 뭐든 삼킬 듯이 부릅뜬 강렬한 시선을 지닌 청년과는 극
적으로 다른 인물이다. 후자의 그림에 나오는 인물들이 커플처럼
여겨지는 것은 지나치다 싶을 만큼 주의를 기울이고 있는 남자의
시선, 그리고 이에 부응하듯 여자를 감싸는 몸짓을 취하고 있는 그
의 왼팔 때문이다. 여자는 어떤 식으로도 이에 호응하는 시선을 주
거나 던지지 않고 있다. <온실에서>가 제공하는 것은 이와는 매우
다른 관계들의 집합이다. 남자가 여자 쪽을 향해 벤치로 몸을 기울

이는 동시에 신중히 스스로 자제하는 방식, 여자를 보고 있는 것도 같고 시선을 피하고 있는 것도 같은 그의 태도에는 근본적인 양가성이 있다. 그림의 서사적 내용이라는 면에서 보면 여기서 마네는 나중에 짐멜이 근대적 연애 유희라고 공식화한 것의 한 예를 제공하고 있는데, 이때 "거절하고 사양하는 일은 이목을 끄는 현상과 혼합되어"[45] 있으며 그것도 나눌 수 없는 하나의 단일한 행위 속에서 그러하다.

하지만 보다 중요한 것은 여기서 마네가 대단히 애매한 주의집중과 주의분산을 암시하고 있다는 점이다. 시각의 엄정함이 무너지는 것은 분명 그림의 여자보다는 남자에게서 더 전면적이다. (오늘날까지 전해지는 마네의 초상과 이 남자의 모습이 꽤 유사하다는 점을 고려하면, 자화상의 효과를 일부 노렸을 가능성도 배제해서는 안 된다.)[46] 〈페르 라튀유 식당에서〉와 같은 사례를 뒤집고 있는 그림 〈온실에서〉에서는 시각적 능숙함도, 눈의 잠재력도 발휘되지 않는다. '탈형상화disfiguration'[47]를 넌지시 암시하는 수법을 통해 마네는 비대칭적이고 분열적인 관계 속에 있는 두 개의 눈을 보여준다. 뜨고 있는 듯한 그의 오른쪽 눈은 그의 아래쪽에 있는 여자의 건너편을, 그리고 아마 살짝 그녀 위쪽을 보고 있는 것 같다. 그의 왼쪽 눈에서 보이는 것이라고는 내려앉은 눈꺼풀과 속눈썹이 전부다. 그

45 Georg Simmel, *On Women, Sexuality and Love,* trans. Guy Oakes(New Haven: Yale University Press, 1984), p. 137.

46 이 그림의 모델인 쥘 귀유메와 마네가 서로 닮았다는 점은 마네 당대인들에 의해서도 누차 언급된 바 있다. 다음 도록에서 이 그림에 대한 항목을 참고. *Manet 1832-1883*(New York: Metropolitan Museum of Art/Harry N. Abrams, 1983), pp. 434~37.

47 [옮긴이] 화가 프랜시스 베이컨(1909~1992)의 그림들에 묘사된 인물들의 형상처럼 기묘하게 일그러져disfigured 구상적이면서도 추상적인 특성을 띠게 되는 것을 가리킨다.

의 시선의 방향만이 아니라 그 효력마저 혼란스럽고 모호하게 처리되었다는 점이야말로 이 그림의 가장 두드러진 특징 중 하나다.[48] 그는 그녀의 우산을, 장갑 낀 손을, 그 손으로 잡고 있는 장갑을, 그녀 옷의 주름을 보고 있는 것일 수도 있고, 그녀 손가락의 반지를 바라보고 있는 것일 수도 있다. 하지만 사시나 다름없는 이 남자가 보고 있는 (게 있다면) 그것이 무엇이건 이는 **두 개의 이질적인 시지각적 축**이 있는, 통일성이 깨진 시각장 내에 있는 것이다.[49] 그의 눈은 자네가 "정신적 일식"이라고 부른 상태로 주의력이 이행하는 순간을, 또는 브로이어의 주장을 따르자면 주변 환경에 대한 자각이 희미해지는 멍한 상태로 주의력이 이행하는 순간을 가리키는 것일 수도 있다. 이는 극심한 지장이 있는 응시, 즉 리비도적·페티시적으로 고착된 다양한 지점들로 인해 장애를 입은 응시, 그 지점들의 불안정하고 가변적인 특성으로 인해 장애를 입은 응시라고 보는 것도 그럴싸하다. 여기서 주의를 기울이는 주체는 폴 리쾨르가 "기호계의 열린 상태"라고 부른 것의 일부다. 이러한 상태에서 "줄곧 우리는 에로틱한 것과 의미론적인 것이 만나는 지점에 있다. 상징이 힘을 지니는 것은 욕망의 책략 자체가 이중적 의미의 양식을 통해 표

48 '정상적' 시각의 구성요소로서 효력efficacy이라는 개념은 물론 대단히 문제적이다. "적절히 전략적으로" 시각에 주의를 기울이면 "시력이 매우 좋지 않은 사람"이 어떻게 "대단히 좋은 시력을 지닌" 것처럼 보일 수 있는지에 대한 다음 책의 논의를 참고. David J. Levin, *Richard Wagner, Fritz Lang and the Nibelungen: The Dramaturgy of Disavowal*(Princeton: Princeton University Press, 1998), pp. 101~109.

49 1860년대 후반에 에른스트 마흐는 양안 부등binocular disparity의 패러독스에 대해 강연했는데, 그는 "모든 관찰자는 사실상 두 명의 관찰자로 이루어진다"고 주장하며 양안 시야란 근본적인 시각적 이탈의 경험으로 구성된다고 기술했다. Ernst Mach, "Why Has Man Two Eyes"(1867), in *Popular Scientific Lectures*, trans. Thomas J. McCormack(La Salle, Ill.: Open Court, 1893), pp. 66~88.

현된다는 사실에 기인한다."[50] 이런 식으로, 기호학적으로 진부하기 짝이 없는 장갑과 우산과 뾰족한 식물 같은 '상징들'은 돌이킬 수 없을 만큼 분산된 주의력을 나타내는데, 이는 온실이라는 압축된 가역적 세계 내의 응시들로 인해 계속해서 빗나가고 어긋나는 주의력이다.[51]

〈발코니〉의 난간이 그림에 내재하는 시각적 모호성과 불안정성을 나타내는 것이라면, 〈온실에서〉의 경우 벤치 등받이에 수직으로 평행하게 배치된 살들이 그에 해당하는 다이어그램을 제공하는 것일 수 있다. 이것들은 작품 전반에 걸쳐 암시되고 있는바 초점도 통일성도 없는 지각의 본성을 비유적으로 형상화하고 있다. **비집중성** nonconvergence의 원리를 구현하고 있는 평행선들처럼 양안적 시각은 특정한 평면이나 지점으로 통합되거나 종합되지 않는다.[52] 이는

50 Paul Ricoeur, *The Conflict of Interpretations*, ed. Don Ihde(Evanston: Northwestern University Press, 1974), p. 66.

51 둘 이상의 인물이 등장하는 마네의 그림에서 응시가 조직되는 방식에 대해서는 다음을 참고. Fried, *Manet's Modernism*, pp. 288~91. 마네에 대한 부르디외의 논의도 참고하라. Pierre Bourdieu, *The Rules of Art: Genesis and Structure of the Literary Field*, trans. Susan Emanuel(Stanford: Stanford University Press, 1996), pp. 131~37. "마네는 예술적 절대주의와 관련된 고정적·절대적 관점의 사회적 기초를 무너뜨린다. (이는 그가 빛의 특권적 장소라는 관념을 무너뜨려 사물들의 표면 어디에서나 나타나게끔 한 것과 마찬가지다.) 그는 관점의 복수성을 확립했는데 이는 시각장의 존재 자체에 기입되어 있는 것이다."

52 사시의 안과학적 조건은 19세기에 잘 규명되었으며 이로 인해 양안적 시각에 대한 설명이 정교해졌다. 헬름홀츠는 이 문제의 공통적 형식을 다음과 같이 기술했다. "두 눈의 축이 평행을 이루지 못하는, 즉 두 눈이 서로 모이거나 혹은 벌어져 있는 상태로서, 어느 방향을 바라보건 간에 두 눈의 시각축이 이루는 각은 사실상 그대로다." Hermann von Helmholtz, *Treatise on Physiological Optics*, vol. 3, ed. James P. C. Southall(New York: Dover, 1962), p. 405. 사시는 또한 (부정확하게도) 최면 및 몽유 상태뿐 아니라 신경성 장애나 히스테리성 장애와도 연관되었는데, 이때 양안적 시각의 이상은 의식의 해체 및 분열과 같은 심리적 과정과 연계되었다. Henri Parinaud, "Paralysis of the Movement of Convergence of the Eyes," *Brain* 25(October 1886), pp. 330~41; J.-M. Charcot, *Clinical Lectures*

시지각적 수렴, 즉 규범적 주의력의 발휘에 필수불가결한 수렴을 유도할 자발적 능력을 상실했거나 포기한 시각의 다이어그램일 것이다. 견고해 보이기는 해도 광학적 평행축이라는 관념은 어떤 갈라짐을 암시하는데, 뚜렷이 초점이 맞추어진 응집력 있는 세계를 산출해내야 한다는 어떠한 의무도 넘어서서 떠도는 양안적 시각이 그것이다. 결코 조화를 이룰 수 없는 두 눈의 부등성이라는 관념은 필연적으로 지각의 한복판에 차이와 비동일성을 위치시킨다.

인간의 눈이 얼마나 정확히 재현되었는지만이 문제인 것은 아니다. 〈온실에서〉에서 매끄러운 양안적 종합이 붕괴되었음은 관람자인 우리의 시점에서 보아도 분명하다. 예컨대, 그림에서 벤치 좌석의 오른편은 그쪽을 내려다보며 서 있는 위치에서 그린 것 같다. 하지만 여자의 오른쪽 엉덩이 바로 아래로 표면이 살짝 보이는 좌석 왼편은 그녀 맞은편에 앉아 있는 누군가가 고개를 들고 바라보며 그린 것 같다. 캔버스 오른쪽 하단부를 따라 그려진 벤치 옆면 윗부분으로 이루어진 수평선은 당혹스럽게도 벤치 왼편의 해당 부분과 부드럽게 이어지지 않는데, 흡사 하나의 대상을 조화되지 않는 두 개의 눈으로 본 것 같다. 그런가 하면 남자의 두 넓적다리와 그와 평행하게 오른쪽 하단에 있는 유사한 색상의 화분 두 개가 꽤 가까이 있어서 생기는 기묘한 전위displacement의 감각도 있다. 흡사 굴절에 의한 착시나 해상도 문제로 인해 남자의 두 다리 아랫부분이 갈라지거나 잘려나간 것 같다. 이와 더불어 왼쪽 하단에 있는 두 화분

on Diseases of the Nervous System, ed. Ruth Harris(London: Tavistock, 1991), pp. 280~81. 이 문제에 대한 개관은 Janet, *Névroses et idées fixes,* pp. 73~74, 186~89.

의 위치가 불명확하다는 점은 양안적 시각으로 일관되게 거리와 깊이 관계를 구성하는 일의 실패를 암시한다.

이리하여, 주의를 기울이고 있음이 분명한 두 인물을 묘사하고 있는 작품 속에서 우리는 또한 그 주변에서 그림의 안정성과 통일성이 무너지기 시작하는 두 개의 서로 다른 주의분산 상태를 맞닥뜨리게 된다. 자기 최면을 통해서건 경미한 무아지경 상태를 통해서건 주의력이 규범 이상으로 과잉되거나 장애를 겪게 되면 유동적이고 일시적인 새로운 종합 조건들이 제공되는데, 이 그림에서 우리는 요소들을 결속하는 작품의 논리를 넘어서며 리비도 경제의 일부가 되는 연상적 사슬들의 집합 전체를 본다. 특히 프로이트는 무심결에 들쑥날쑥 기울이는 주의를 잠들기 직전의 상태 및 최면 상태와 연관 지었다.[53] 이 그림에서 우리는 담배, 손가락들, 반지들, 접힌 우산, 감싸인 손목 사이에서 은유적인 전위들과 미끄러짐을 감지할 수도 있고, 귀와 눈과 입술을 거쳐 다시 꽃으로 이어지는 분홍색 꽃들의 수수께끼 같은 연쇄를 감지할 수도 있다. 기묘하게도 남자의 손가락 끝은 그의 뒤편에 있는 커다랗고 뾰족한 녹색 잎사귀들처럼 점에 가깝게 가늘어지며, 그의 오른편에 있는 식물의 무성한 잎들과 여자가 입고 있는 치마의 주름들 사이에는 유사성이 작용하고 있다. 치마 주름과 접힌 우산은 둘러막혀 있어 접근 불가능한 무언가를 나타내는데, 이는 그림에 묘사된 식물을 통해 가히 넘쳐난다고 해도 좋을 에로티시즘 속에서 활짝 열려 접근 가능한 것

53 Sigmund Freud, *The Interpretation of Dreams,* trans. James Strachey(New York: Avon, 1965), p. 134.

으로 제시되지만 어디까지나 두 인물의 시야 바깥에서만 그러하다. 이와 관련해 줄리아 크리스테바의 말을 옮겨보자면 다음과 같다. "여기서 우리는 기저에서 작동하는 욕동의 경제와 불가분의 관계에 있는 환유와 은유의 원리들을 발견한다. […] 또한 우리는 파편화된 신체의 각 구역들을 서로 연결해주는가 하면 이들을 '외부적'인 '대상들' 및 '주체들'과도 연결해주는 (궁극적으로 위상학적 공간으로서 재현 가능한) 관계들을 이러한 과정들에 덧붙여야 한다."[54] 이는 선택적인, 혹은 억압적이라고도 할 수 있는 기능을 하는 주의가 스스로에게서 떨어져 나와 부유하면서 작품의 응집력을 깨뜨리고 흐트러뜨리는 방식들이다. 이와 더불어, 규범적 주의집중으로부터 산만한 주의분산으로의 매끄러운 전환은 사실 무의식의 반복적 법칙들 속으로 주의를 다시 모으고 재결속하기 위한 조건 자체라는 점을 일러주는 광범한 궤적을 알아차리는 일이 중요하다.

이 작품에 결속적 에너지가 있다는 분명한 징후는 그림 중앙 부근에서 서로 매우 가깝게 인접해 있는 두 개의 (결혼?) 반지의 존재다. 매우 중요한 이 영역에 대해 마네가 양가적 감정을 품고 있음은 여자의 왼손이 해부학적으로 기묘한 형태를 띠고 있다는 점에서 부분적으로 드러난다. 흡사 엄지를 포함해 손가락이 네 개인 것처럼 보이는데 이 때문에 그녀가 끼고 있는 반지의 정확한 위치가 어디인지가 (그리고 그것의 중요성이) 의문스러워진다. (이 작품의 모델이 된 이들은 실제로 결혼한 귀유메 부부이긴 했지만) 여기서 마

54 Julia Kristeva, *Revolution in Poetic Language,* trans. Margaret Waller(New York: Columbia University Press, 1984), p. 28.

마네, <온실에서>, 세부.

네가 보여주고자 한 것이 결혼한 커플인지 아니면 각각 배우자가 있는 유부남과 유부녀가 부정하게 밀회 중인 이미지인지는 이 작품이 처음 전시되었을 때부터 줄곧 논란거리였다. 나는 이러한 불확정성이야말로 이 작품의 핵심을 이룬다고 말하고 싶다. 이는 마네가 자신의 주제와 맺는 분열적인 관계를 드러낸다. 이것은 부부 생활의 이미지인 동시에 불륜 관계의 이미지인 것이다.[55] 결혼반지와

55　이 작품이 전시되었던 1879년 살롱전에서 가장 인기를 누린 그림들 가운데 하나는 금이 간 부부 관계를 훨씬 노골적으로 표현한 앙리 제르벡스의 <무도회가 끝나고Retour de Bal>였다. 이 그림이 보여주는 것은 남들은 모르지만 끔찍할 정도로 사이가 벌어진 한 부유한 커플의 모습인데, 이는 그들이 막 돌아온 무도회 자리에서는 행복한 결혼 생활을 누리고 있는 양 공공연히 행세해야 했을 것이라는 점과 암시적으로 대조를 이룬다.

제2장 1879: 풀려난 시각

그것이 함축하는 혼인 관계는 고정된 위치들의 장을, 한계들의 장을, 억제되고 방향이 바뀐 욕망들의 장을 구성하는데, 결속적 정지 상태에 놓인 그림의 커플은 바로 이러한 체계 속에 있는 것이다.[56] ['결합'이나 '묶기'를 뜻하는] 'Bindung'이라는 독일어 단어의 원뜻은 액체가 담긴 통의 테두리, 즉 유체를 담은 용기였는데, 강박적인 옥죄기의 일환으로 허리띠로 몸통을 꽉 조이고 있는 여자의 모습이 이와 꼭 닮았다.[57] 그저 사소한 것일 수도 있지만, 기묘하게도 'Bindung'이라는 프로이트의 용어는 프랑스어로 ['결합'이라는 뜻과 함께 '애정 관계'라는 뜻도 지니는] 'liaison'으로 옮겨졌다.[58] 'liaison'이 사물들을 심적으로 한데 붙드는 일이라면 이 그림이 형상화하고 있는 불륜은 바로 그러한 결속을 약화시키는 것이기도 하다.[59] 근대화라는 문맥 속에서 불륜은 더 이상 위반적 지위를 갖지 않으며 오히려 토니 태너가 "형식의 냉소주의"라고 부른 것, 즉 지배적인 교

56 'serrer'라는 프랑스어 동사의 함의들, 그리고 결속과 둘러막음이라는 주제에 대해 내가 앞서 언급했던 것을 확장하자면, 마네가 그린 모델들의 이름 자체가 또 다른 종류의 둘러막기를 암시한다고 할 수 있다. 프랑스어로 '귀유메guillemet'는 '인용 부호' 혹은 '따옴표'를 뜻한다. 따라서 그림의 커플, 즉 귀유메 부부는 작품 속 그들 자신의 현존을 말 그대로 괄호로 묶으면서 그 현존에 대해 문제 제기하게 되는 셈이며 이로써 손과 반지가 띠는 핵심적인 모호성을 역설적이고 그래픽적으로 간직하게 된다.

57 뒤샹의 용어로 그림의 남녀 관계를 독해해보자면, 벤치 격자로 인해 떨어져 있고 서로 소통하지 않는 시야를 통해 차별화되어 있는 그들은 부부 관계를 해치는 미숙한 영구 불만족 기계에 얽매인 '꽃피는' 신부와 신랑이라 하겠다.

58 Jean Laplanche and J.-B. Pontalis, *The Language of Psycho-analysis*, trans. Donald Nicholson-Smith(New York: Norton, 1973), pp. 50~52.

59 이와 유사하게, 상징적으로 이 그림을 고정하고 있는 대상인 손 또한 화가의 기술적 실행이라는 면에서 보면 그림 표면의 재현적 내용물들을 묶기도 하고 풀기도 하는 능력을 지니고 있다. 그의 작업에 대해 논평하는 많은 이들이 이런저런 방식으로 단언한 바 있듯 마네에게서 손이라는 문제는 핵심적이다. 예컨대, <페르 라튀유 식당에서>를 보면 남자의 왼손은 눈에 띄게 변형되어 있는데 이는 손이 발휘할 수 있는 능력들과 통제하고 에워싸는 팔의 잠재력 사이의 차이를 암시한다.

환·유통·등가 시스템의 효과 가운데 하나에 불과한 것으로서 마네가 우회적으로만 통제할 수 있는 것이다.[60] 그림의 남자를 특징짓는 분산적 지각은 게오르크 짐멜이 '남성적' 객관문화를 구성하는 요소일 뿐 아니라 부정不貞을 저지르는 전제 조건 자체라고 규정한 광범한 주관적 혼돈과 차별화에 상응한다. 이는 "스스로를 서로 뚜렷이 다른 복수의 본질적 성향들로 분해하는 능력, 중심에서 주변을 분리해내는 능력, 통합적 상호 관계와 무관한 관심사와 활동을 만드는 능력"[61]이다. 그러나 마네는 이러한 특질들을 규범적인 사회적 기능 작용의 한계 너머로까지, 틀에 박힌 부정한 관계의 실현 너머로까지 밀고 나간다.

그의 많은 주요 그림들에서 그러하듯, 여기서 마네는 여성성의 양가적 지위를 다루고자 한다. 문화적으로 부부 관계가 점점 부식되어가는 것은 남성과 여성의 전근대적 위치들이 해체되어가는 광범한 과정의 일환일 뿐이다. 크리스틴 뷔시-글뤽스만은 다음과 같이 기술하고 있다. "여성들이 상품 생산 과정에 가차 없이 투입되면서 (위치에 차등을 두는 일처럼) 물질적 측면에서나 상징적 측면에서 전통적 차이들이 무너진다. 노동과 사회가 대중성을 가정함에 따라 여성들 스스로가 '대중의 일원'이 되고 (생명의 재생산으로 정의되는 여성적 본질 같은) '자연적' 특성들과 함께 시적인 아우라도 잃게 된다. […] 따라서 이와 같은 사회적 역학으로 인해 여성적인 것을 남성적인 것과 구분시키는 상징적 특징들을 재정의하는 일이

60 Tony Tanner, *Adultery in the Novel: Contract and Transgression*(Baltimore: Johns Hopkins University Press, 1979), p. 18.

61 Simmel, *On Women, Sexuality and Love*, p. 71.

필수적이게 된다."[62] 이 작품에서 마네가 남성과 여성을 안정적이고 분명한 위치에 고정하려 했고 패션과 신체와 식물을 중첩시킴으로써 환유적으로 근대적 여성성을 '자연화'하려 했다고 보는 것도 가능하다. 그런데 다른 한편으로 마네는 그러한 차이와 위치 들이 교환 가능성의 논리에 의해 분열되고 있는 세계 속에 이 작품을 자리매김하고 있기도 하다. 온실 자체의 불확정적인 형식은, 문화적인 것과 자연적인 것의 해체를 통해, 그리고 내부적인 것과 외부적인 것, 공적인 것과 사적인 것의 붕괴를 통해, 이 그림에 내재하는 교란 및 불안정성의 여러 다른 효과들과 조응한다.[63]

이보다 불과 몇 년 전에 그려진 그림만 보더라도 우리는 마네가 〈온실에서〉를 정의하는 구속 조건들의 체계와는 영 딴판인 시지각적 가능성 속에서 작업하고 있음을 알 수 있다. 그의 〈거울 앞에서〉(1876)는 주의가 그것의 대상들을 한데 붙들어야 한다는 어떠한 요구로부터도 벗어나 있는 고도로 '풀려난' 시각장을 드러내고 있다. 옷을 입는 중인지 벗는 중인지 여부와 무관하게 이 인물은 얽매이지 않은 상황에 있으며, 느슨한 상태의 코르셋은 이와 유사하게 어

62 Christine Buci-Glucksmann, *Baroque Reason: The Aesthetics of Modernity*(1984), trans. Patrick Camiller(London: Sage, 1994), p. 97.

63 "19세기에 널리 퍼진 온실은 사생활의 역사를 연구하는 이들의 주목을 끌 만하다. 종류도 각양각색이었다. 겨울 정원, 1년 내내 이국적인 식물들이 자라는 고온실, 온대성의 온실, 오렌지나무 온실처럼 초목들이 추위를 피하며 겨울을 나게끔 하는 부류 등등. 오랫동안 귀족과 부유층의 전유물이었던 온실은 특히 영국에서 확산되었고, 중부 유럽을 거쳐 프랑스에서도 퍼져나갔다. […] 그것은 거주 공간을 연장시켰고 사적 영역의 확장을 증언했다. 온실은 날씨에 구애받지 않고 돌아다닐 수 있는 장소를 제공했고 이에 따라 꽃이 만발한 나무들을 잘 엮고 그 가운데 벤치를 두었다. 온실은 우연한 만남, 약속, 모험의 장소가 되었다. 그것은 가정적 공간에 만연한 감시를 피해갔다." Alain Corbin, *The Foul and the Fragrant: Odor and the French Social Imagination*, trans. Roy Porter et al.(Cambridge: Harvard University Press, 1986), p. 189.

에두아르 마네, <거울 앞에서>, 1876년.

떠한 고착적 결속으로부터도 풀려나 있는 시각적 주의력과 불가분의 관계에 있다.[64] 거울 속 자신을 바라보는 여자의 응시와 관음증적으로 이 장면을 바라보는 자리에 놓인 관람자의 응시는 모두 어떤 시간적·좌표적 설정으로부터도 벗어나 분산되고 흩어진다. 거울과 관련된 모든 고전적 작용들(동일성, 반영, 모방적 유사성의 광

64 이 그림에 대한 최근의 예술사적 논의는 다음을 참고. Carol Armstrong, "Facturing Femininity: Manet's 'Before the Mirror,'" *October* 74(Fall 1995), pp. 75~104.

제2장 1879: 풀려난 시각

학)이 사라짐에 따라 여기서는 사회적 효과로서 조직화된 규범적 주의의 가능성마저 없어지는데, 이는 〈온실에서〉에 묘사된 이원적 부부 관계의 조직화의 경우와 마찬가지다.[65] 19세기 말 프랑스 시에 대한 줄리아 크리스테바의 분석을 참고하자면, 대략 우리는 〈거울 앞에서〉를 핍진성·공간성·시간성·형상화의 상징적 질서를 밀어젖히며 빠져나가는 기호 체계로 자리매김할 수 있다. 그것은 그러한 질서 대신 본능적이고 유동적이며 무정형적인 사건들로 향하는 체계이며, 의미 작용을 방해하는가 하면 "대상에서 벗어나 자기성애적 몸으로 돌아가는 열락"[66]으로 통하는 체계다. 이 그림에서는 복수의 감각적 주의력이 작동하고 있어, 대상들의 세계에 대한 주체의 장악력을 느슨히 하면서 모든 종류의 선과 경계와 고정점들 밖으로 흘러나온다. 리듬의 강도와 아무것도 환기하지 않는 색채는 마네의 다른 어떤 그림에서보다 더 생동감 있게 작동하는 듯하다.

다시 〈온실에서〉로 돌아가보면 여기서 우리는 〈거울 앞에서〉의 핵심을 이루는 흐름과 떨림의 경직화를 목격하게 된다.[67] 이 그림의

65 〈거울 앞에서〉가 영토화된 이원론적 설정을 벗어나 있는 그림이라면, 들뢰즈와 과타리식으로 말하건대 부분적으로 이는 마네의 많은 작품에서 작동하고 있는 '여자-되기' 때문이며 분명 이 문제는 마네의 '여성성'이라고 하는 보다 큰 물음과 중첩된다. "남자-되기란 없는데 왜냐하면 남자란 전형적으로 몰적인 실체인 반면 되기는 분자적이기 때문이며 […] 남자는 다수성을, 정확히 말하자면 다수성의 기반이 되는 표준을 구성하는 것이다. 백인, 남성, 성인, '합리적' 등등, 간단히 말하자면 평균적 유럽인이면서 언표 행위의 주체인 이들. 수목樹木적인 것의 법칙을 따르면서 모든 공간 혹은 전체 스크린을 가로질러 움직이며 언제나 모종의 뚜렷이 구분되는 대립을 조장하는 것이 바로 이 중심점이다." Deleuze and Guattari, *A Thousand Plateaus*, p. 292. 들뢰즈와 과타리에게 '여자-되기'는 재현·해석·생산이라고 하는 결속 조직 및 분할 구조로부터 잠정적으로 벗어나는 경로들 가운데 하나다. 다음 책에는 이 개념에 대한 중요한 논평이 있다. Elizabeth Grosz, *Volatile Bodies: Toward a Corporeal Feminism*(Indianapolis: Indiana University Press, 1994), pp. 173~83.

66 Kristeva, *Revolution in Poetic Language*, p. 49.

생기 없는 억압적 느낌은 부분적으로 화면 가운데 있는 두 개의 손에서 기인한 것인데 그것들은 서로 닿을 듯하면서 닿지 않고 있다. 이것은 그림의 중추를 이루는 불발사건nonevent이다. 이미지를 짓누르고 있는 관성은 **몸짓**의 가능성이 근본적으로 박탈된 데서 비롯된 것인데, 조르조 아감벤에 따르면 이는 에토스 및 성격과 관련된 특수하게 근대적인 실패의 일환이다.[68] 이 손들은 단지 구속 조건을 묘사하고 있는 것이 아니라 보다 광범위한 **무력화**를, 즉 무감각한 유예 상태의 조건을 묘사하고 있다. 그 모호한 해이함을 통해 이 손들은 (스피노자에 따르면 감화될 수 있는 능력인) 역량potentia의 포기를, 실제적 존재가 어떤 식으로건 확장되는 일의 포기를 나타낸다. 이 손들은 무감각해지거나 심지어 마비되어버린 촉각성을 암시하며, 남자의 손에 들린 담배가 여자의 손 가까이에 있는 것은 가벼운 사디즘의 암시를 풍기면서 촉각적 반응을 낳기 위해 요구되는 감각의 강도가 어느 정도인지를 전달한다. 이 손들은 서로 다른 지각 체계들 간에 존재하는 편차와 간극을 보여주며 서로 다른 감각

67 유진 W. 홀랜드는 내가 여기서 마네의 작업을 통해 개괄하고 있는 것과 관련된 불안정성 및 진동이라는 측면에서 보들레르의 글쓰기에 대해 논하고 있다. Eugene W. Holland, *Baudelaire and Schizoanalysis: The Sociopoetics of Modernism*(Cambridge: Cambridge University Press, 1993). "근대성을 정의하는 '자유로운 주체성'을 끊임없이 스스로 창안해내는 일은 탈코드화와 재코드화가 교차되는 순환의 형식으로, 극도로 불안정한 자체 통합에 이어 새로운 혁신, 그리고 계속 이어지는 대담무쌍한 혁신의 형식으로 일어난다"(p. 274).

68 "그 자신의 몸짓들을 잃어버린 시대는 바로 그 때문에 몸짓들에 사로잡힌다. 자신들에게 어울리는 모든 것을 박탈당한 사람들에게 모든 몸짓은 운명이 된다. 그리고 비가시적 힘들의 영향으로 인해 이러한 몸짓들을 취하는 일이 점점 어려워짐에 따라, 삶은 더욱 해독 불가능한 것이 되었다. 불과 몇십 년 전까지만 해도 여전히 확고하게 자신의 상징들을 소유하고 있던 부르주아지가 내면성에 사로잡혀 심리학에 자신을 내맡기게 된 것은 바로 이 단계에서였다." Giorgio Agamben, *Infancy and History: Essays on the Destruction of Experience,* trans. Liz Heron(London: Verso, 1993), p. 137.

들—이를테면 시각과 후각—사이의 상호 감지가 약화되었음을 보여준다.[69] 마네의 그림에서 남자의 눈은 거의 알아볼 수가 없고 그의 입 또한 이상하게 우묵한 수염으로 에워싸여 보이지 않는 상태인 반면, 확연히 눈에 띄는 그의 코는 여기서 중요한 감각이 후각일 수 있음을 암시한다. 여기에 후각적 주의력에 대한 시각적 암시가 있음을 지나치긴 어려운데, 이는 프로이트가 빌헬름 플리스에게 보낸 편지에서 묘사했던 종류의 것으로, 그는 꽃이 내뿜는 향기란 그것이 발산하는 성적 물질대사의 산물이 흩뿌려진 것이라고 강조한 바 있다.[70]

감각적 반응의 층위들이 분리되고 손상되었음을 분명히 일러주는 표시는 그림 한복판에서 가장 예리하게 나타난다. 여자의 경우, 장갑으로 덮인 혹은 마비된 손과 애정 표시를 받아들이거나 내보일 준비가 되어 있는 연약한 맨손 사이의 분열이 있다. 그림 중앙에 있는 남자와 여자의 손은 모두 탈육화되어 있는 동시에 과도하게 육욕적이기도 하다고 말해야 옳겠다. 이 손들은 접촉은 피하면서도 그 육체적 지위는 적극적으로 내세우는 신체 부위 내지는 부속물처럼 당혹스럽고 어색하게 소맷동이나 소맷자락에서 튀어나와 있다. 매끈하고 윤기 있는 여자의 얼굴과 현저히 대조를 이루는, 표면이 얼룩덜룩한 이 손들을 한데 짜 맞추는 마네의 방식, 노골적이고 부

69 주의와 관련된 논의들이 전개되는 와중에 둘 이상의 감각에 동시에 주의를 기울일 수 있는지 여부를 둘러싸고 상당한 논쟁이 벌어졌었다. 예컨대 에른스트 마흐는 이에 부정적인 입장을 피력했다. Ernst Mach, *Contributions to the Analysis of the Sensations*(1885), trans. C. M. Williams(Chicago: Open Court, 1897), p. 112.

70 Sigmund Freud, *The Origins of Psycho-analysis: Letters to Wilhelm Fliess, Drafts and Notes 1887-1902,* trans. Eric Mosbacher and James Strachey(New York: Basic Books, 1954), pp. 144~45.

드러우면서도 일부러 불쾌감을 조장하는 방식은 도무지 흉내 낼 수 없는 것이다. 이 손들은 짐짓 자제하고 있는 듯 보이는 두 인물들 속에 눌러 넣어 봉인하려 시도했던 그 모든 심적 분산과 불안을 우회적으로 풀어놓게 된다. 그림의 여자는 브론치노의 초상화가 보여주는 사기질沙器質의 무표정을 띠고 있어서, 믿기 힘들 만큼 일그러져 있는 그녀의 손의 형태, 그 나른한 흐트러짐은 신체를 네오매너리즘적 수법으로 다시 꾸미려는 것이라고 독해하는 편이 그럴듯해 보이기도 한다. 하지만 이 그림에서는 단순히 장식적인 영역에 신체를 한정하려는 어떠한 시도도 다른 징후들의 층위와 어지럽게 뒤섞이고 만다. 팔뚝과 직각을 이루며 꺾여 있는 그녀의 손목은 히스테리성 근육 수축을 묘사한 당대의 많은 이미지들에 보이는 것만큼이나 해부학적으로 극단적이다.[71] 도무지 가능할 법하지 않은 방식으로 구부러진 그녀의 손가락들은 동시에 긴장과 이완의 상태 속에 있다. 몸짓이 상호 교환과 자기 표현의 형식으로서의 효력을 상실하는 것은 병리적 장애와 결손의 표식들이 미적으로 치장된 겉모습에 단단히 엉겨 붙은 신체와 아주 비슷해지는 역사적 순간에 일어나는 현상이다. 마네의 그림을 보다 구체적으로 자리매김하기 위해, 그에게도 익숙했을 관련 그림, 즉 루브르에 있는 카라바조의 〈점쟁이〉와 비교해보자. 내가 '관련'이라는 표현을 쓴 이유는 〈온실에서〉의 중요한 항목들 대부분(눈·손·몸·장갑·반지의 활성화)이 이 그림에도 존재하지만 반전되어 있음을 가리키기 위해서다. 카라바조

71 장-마르탱 샤르코의 살페트리에르병원에 수용되었던 환자들의 모습이 담긴 삽화에서 손과 손목 부위를 보라. J.-M. Charcot and Paul Richer, *Les démoniaques dans l'art*(Paris: Delhaye et Lecrosnier, 1887), pp. 103~105.

카라바조, <점쟁이>, 1594년경.

의 그림이 묘사하고 있는 만남의 본성이라 할 **거래 관계**에는 강렬하
게 시각적이고 촉각적인 접촉이, 상호적 투자의 체계가 있는데 이
는 사회적·리비도적·경제적 차이가 빚어내는 상호작용으로 침윤되
어 있다. 아마 두 그림에서 가장 두드러지게 대응하는 부분은 한 손
은 맨손인 채로 있으면서 장갑을 낀 손으로는 다른 쪽 장갑을 쥐고
있는 사내의 모습일 것이다. <점쟁이>에서 이 열정적인 젊은이는
상대방 여자에게 자신의 맨손바닥을 내밀고 있는데, 그녀에게 이
손은 욕망과 상실의 운명이 결정적 방식으로 새겨져 있는 영역이
된다.[72] 카라바조의 그림을 전도하고 있는 마네 그림의 효과는 운명
의 가능성이라는 것 자체가 역사적으로 더는 의미 없게 된 두 남녀

를 형상화하고 있다는 데서 드러난다.

〈온실에서〉에서 그나마 활동성을 감지하거나 몸짓의 시늉이나마 찾는 일이 가능하다면, 남자의 왼손이 단서가 될 수는 있겠다. 비록 주저하는 듯해도 그것은 어딘가를 가리키는 손가락처럼 보이기는 하는데, 수 세기에 걸쳐 서구 회화에서 수도 없이 써먹었던 탓에 무언가 의미심장한 몸짓이 될 가능성이 이제는 위축되어버리기라도 한 것 같다. 하지만 그런 역사의 무게로부터 떼어내고 본다면 우리는 그 손이 이 그림의 전반적인 분산적 지각을 구성하는 한 요소라고 여길 수도 있다. 어딘가를 가리키는 이 손가락은 이미 양가적 느낌을 띠고 있는 그의 시선에서 퍼져 나오는 주의의 초점을 나타내는 (그리고 여자의 우산이 우리의 눈길을 이끄는 곳과는 정반대 방향을 가리키는) 것으로, 직접적 지각의 불가능성을, 대상을 무매개적으로 소유하는 주의의 불가능성을, 지시적 손가락이 초월성의 평면을 나타내는 기능을 수행하기도 했던 낡은 신학적 도식의 불가능성을 재차 분명히 하고 있다. 남자의 손은 (그리고 얼마간은 여자의 우산도) 굴절 체계를 이루는 핵심적 부분으로서, 이러한 체계 속에서 시각은 모든 고정점이 다른 고정점을 유예하고 중계할 뿐인 관계적 장에 속박되어 있다.[73]

72 카라바조의 그림과 결부된 특수한 역사적 세계와 마네 그림의 그것이 얼마나 멀리 떨어져 있는지는 다음과 같은 발터 프리들랜더의 말을 통해 가늠해볼 수 있다. "초기에 그린 장르 회화인 〈점쟁이〉에서 카라바조는 화가 로렌초 로토가 구사한 '손장난jeu de main'을 반복하고 있으며, 이를 활용해 소년처럼 생긴 사내와 약삭빠른 젊은 집시 사이의 은근한 관계를 표현한다. 적극적인 몸짓의 수단만이 아닌 개인적 의식의 표현으로서 손이 지니는 중요성은 매너리즘 시기에 전적으로 무시되었는데, 이 시기에는 균형과 상징 혹은 공허한 장식에 몰두하느라 그처럼 심리적 해석에 나설 겨를이 없었다." Walter Friedlaender, *Caravaggio Studies*(Princeton: Princeton University Press, 1955), p. 147.

제2장 1879: 풀려난 시각

니콜라 푸생, <아르카디아의 양치기들>, 1636년.

 마네의 〈온실에서〉가 나오기 10년 전에, 찰스 샌더스 퍼스는 직접
적 직관의 불가능성 및 우리가 현실을 파악하려면 부득불 거쳐

73 루브르 소장 작품들 가운데 <온실에서>와 함께 고려해볼 만한 그림은 니콜라 푸생의 <아르
카디아의 양치기들>인데 여기서도 손가락으로 무언가를 가리키고 있는 손들은 그림의 작동
에 핵심적이다. 이 작품에 대한 루이 마랭의 분석은 유토피아를 형상화하는 일이 죽음, 부재,
그리고 역사적 주체성의 유한성을 동시에 그려내는 일과 불가분의 관계에 있음을 명확히 보
여준다. Louis Marin, *To Destroy Painting*, trans. Mette Hjort(Chicago: University of
Chicago Press, 1995), pp. 65~94. 하지만 마네의 <온실에서>에 묘사된 유사-아르카디아
에서, 가리키는 손가락은 푸생의 담론적 세계와 실질적으로 아무런 연관이 없으며 시간성이
동결된 온실 자체도 기억과 역사가 배제된 일종의 무덤이 되고 있는데, 이렇게 생성된 탈역사
화된 주체성은 죽음이나 다를 바 없다 해도 무방할 만큼 굳어버린 현재에 부합한다.

196

야 하는 **해석적** 과정들에 대한 체계적 해석을 정연히 다듬기 시작
했다. 퍼스의 반反데카르트주의를 이루는 핵심적 요소 가운데 하나
는, 인지와 지각은 그 자체가 기호인 사유들을 통해서만 간접적으
로 이루어질 수 있다는 주장이었다. 마네 그림 중앙부에 자리한 남
자의 손은 지표적 기호에 대해 서술하기 위해 퍼스가 거듭 활용하
곤 했던 사례를 떠올리게 한다. "그에 걸맞은 일상적 용어가 없는
두 종류의 다른 기호가 모든 추론 과정에 필수불가결하다는 점을
이제 우리는 알게 되었다. 이들 가운데 하나가 바로 **지표**로서, 이는
가리키는 손가락과 같아서 최면술사의 능력처럼 주의에 대해 진정
생리학적인 힘을 발휘하며 특수한 감각적 대상으로 주의를 이끈
다."[74] 몰입해 있거나 꿈에 빠져 있는 듯한 상태를 암시하는 마네의
그림 〈온실에서〉의 맥락에서 보면, 퍼스가 지표를 최면술과 연관 짓
고 있다는 점은 특히 흥미롭다. 퍼스는 지표적 기호들이 신경계에
작용한다고 주장했다. "이러한 기호들은 맹목적 충동을 통해 주의
를 그들이 가리키는 대상으로 이끈다. […] 문 두드리는 소리는 지
표다. 주의를 집중시키는 것이라면 무엇이건 지표다. 우리를 깜짝
놀라게 하는 것이라면 무엇이건 지표다. 그것이 두 경험 간의 교차
점을 나타내는 한에 있어서 말이다."[75] 여기서 퍼스가 사용하고 있
는 '맹목적 충동'이라는 표현은 주의를 기울이는 의식은 비非시지각

74 Charles Sanders Peirce, *Collected Papers of Charles Sanders Peirce,* vol. 8, ed.
Arthur W. Burks(Cambridge: Harvard University Press, 1958), p. 42. 조사이어 로이스
의 『철학의 종교적 양상*The Religious Aspect of Philosophy*』에 대해 논평한 1885년의 글
에서 인용한 것이다.

75 Charles Sanders Peirce, *Philosophical Writings of Peirce,* ed. Justus Buchler(New
York: Dover, 1955), pp. 108~109.

적으로 작동한다는 가정을 분명히 암시한다. 즉 주의를 기울이는 의식은 지각적으로 부재하는 것을 개념적으로 현존하게 할 수 있다. 남자는 기묘하게 육체에서 떨어져 있는 듯한 여자의 왼손을 가리키고 있는 것일까, 아니면 그녀가 장갑을 벗고 있음에 주목하고 있는 것일까? (1880년대에 알프레드 비네와 리하르트 폰 크라프트-에빙 등은 손과 장갑에 대한 페티시즘이 특히 남성들 사이에 널리 퍼져 있음을 지적했다.)[76] 사정이야 어찌 되었건, 이 장면 속의 얼어붙은 인물은, 혹은 강력한 고착과 억제의 체계라 부를 만한 것은, 또 다른 배회의 논리와 공존하고 있으며, 여기서 배회하고 있는 것은 온갖 방식으로 결속하는 배치들로부터 벗어나 빠져나갈 길을 찾고 있는 감각적 신체다.

＊

주의력 자체가 주의력의 해체를 유발하는 이 그림의 여러 주름들 가운데 하나는 여자가 입고 있는 드레스의 옷 주름에서 실로 구체적인 형태를 띤다. 온실 벤치를 뭍으로 삼아 올라온 어느 인어의 다리 없는 하반신처럼 보이기도 하는 이 옷 주름은 마네의 후기 작업 대부분과 밀접한 관련이 있는 주의분산을 전체적으로 새롭게 경제

76 Richard von Krafft-Ebing, *Psychopathia Sexualis*(1886), trans. Harry E. Wedeck(New York: Putnam, 1965), pp. 38~39; Alfred Binet, "Le fétichisme dans l'amour," *Revue philosophique* 25(1888), pp. 142~67, 252~75. 크라프트-에빙과 비네에 대한 중요한 의견이 담겨 있는 다음 책도 참고. Emily Apter, *Feminizing the Fetish: Psychoanalysis and Narrative Obsession in Turn-of-the-Century France*(Ithaca: Cornell University Press, 1991), pp. 15~38.

적으로 조직화하는 일과도 일맥상통한다. 여기서 마네는 1878년 후반의 옷차림에 대한 꽤 세밀한 상을 보여주고 있는데, 이는 여성의 몸매가 극적으로 날씬해 보이게 함으로써 [당시 여성들이 흔히 착용하곤 했던] 스커트 뒷자락을 부풀리는 허리받이를 한때 시대에 뒤떨어진 것으로 만들었던 '프린세스' 스타일의 외출복이다. 그녀가 입고 있는 것은 더블 스커트(옷 주름은 사실 속치마의 일부다)이고, 몸에 착 달라붙어 엉덩이까지 내려오는 웃옷 혹은 '흉갑형cuirass' 보디스에는 한가운데 일렬로 배치된 단추들과 검은 리본 목장식이 있으며, 꽉 여민 소매 끄트머리에는 손목 부근에서 살며시 펼쳐지는 레이스 장식의 소맷동이 있다. 이것은 당시 유행한 최신 패션이라기보다는 우아하고 세련된 중산층에 걸맞은 정장이었으며, 비교적 수수한 느낌이어서 이 그림이 그려진 해에는 이런 옷을 입는 여성이 그리 흔치 않았을 것 같다. 여기서 흥미로운 것은 이런 유의 옷차림 앙상블로는 이례적으로 허리띠가 포함되어 있다는 점이다. 마네는 당대의 관습이 요구하는 것 이상으로 훨씬 단단히 몸을 조여 매고 있는 인물을 제시하고 있다. 당시에 상품으로 부상하기 시작했던 패션의 세계에서는 특히 그러했지만, 일시적으로 지속될 뿐인 주의력은 오히려 근대화의 생산적 구성요소로 작동하기 시작하며, 여기서 전시되고 있는 것, 즉 상품으로 무장된 신체는 영구적으로 안착한 주의집중/주의분산의 경제 속에서 잠정적으로 부동 상태에 있으면서 순간적으로 시각을 동결시킨다. 패션은 주의를 그 자체의 거짓-통일성으로 결속하는 작업을 하지만, 그와 동시에 응집력 있는 회화적 공간의 모습으로 주의를 통합하려는 마네의 시도는 이러한 거짓-통일성의 형식 고유의 찰나적 특성으로 인해 가로

ROBE EN CACHEMIRE (DEVANT). ROBE EN MOUSSELINE DE LAINE.
Modèles de chez Mᵐᵉ Fladry, rue Richer, 43.

『라 모드 일뤼스트레La Mode illustrée』(1878년 11월 호)에 실린 이미지.

막히며, 그림 표면에서 전반적으로 감지되는 시각적 주의의 교란 또한 바로 이러한 특성으로 말미암은 것이다.

1879년의 마네는 패션 상품의 시각적 지위가 전환되는 주요한 시점보다 한발 앞서갔다. 그로부터 2년 후, 1881년에 프레더릭 아이브스는 자신의 망판 인쇄법으로 특허를 취득했는데 이는 활자를 인쇄하는 종이에 사진도 함께 찍어내는 일을 가능케 했다. 이를 통해 이미지로서의 상품이라는 새로운 시각 영역이 대규모로 펼쳐질 예정이었는데, 그와 더불어 점차 시각적 소비로서의 일이자 그런 일의 형식이 될 주의력의 새로운 리듬 또한 촉발될 터였다. 이 그림에서 마네는 발터 벤야민이 그의 아케이드 프로젝트에서 아주 직설적으로 표명하게 될 것을 우아하게 드러내 보여주고 있다. 이 그림은 벤야민이 "상품의 즉위"라고 불렀던 것의 이미지일 뿐 아니라 패션의 본질에 대한 벤야민의 관찰을 예증하는 것이기도 하다. 그에 따르면 패션의 본질은 "그것이 유기물적인 것과 빚는 갈등에 있다. 그것은 살아 있는 신체를 무기물적인 세계와 연결한다. 살아 있는 것에 맞서서, 패션은 시체의 권리와 무기물적인 것의 성적 매력을 내세운다."[77] 따라서 여기서 마네가 다루고 있는 것이 꽃들 가운데 하나의 꽃처럼 차려입은 여자의 이미지나 꽃이 만개하듯 새로움이 빛을 발하며 출현하는 패션의 이미지이기는 해도, 전반적으로 질식할

77 Walter Benjamin, *Reflections*, trans. Edmund Jephcott(New York: Harcourt Brace, 1978), pp. 152~53. 테리 이글턴은 벤야민의 말을 다음과 같은 논의로 연장한다. "지고의 상품 숭배라 할 패션이 있는 곳에 죽음이 있다. 그야말로 아무짝에도 쓸모없이 부산스럽기만 한 반복이, 역사를 붙잡아둠으로써 죽음을 피할 수 있으리라 믿지만 이러한 물질적 난장판 속에서 죽음의 손아귀로 더 가차 없이 끌려 들어갈 뿐인 거울에 비친 거울의 섬광이 있는 것이다." Terry Eagleton, *Walter Benjamin: or Towards a Revolutionary Criticism*(London: Verso, 1981), p. 35.

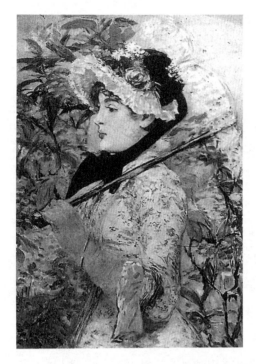

에두아르 마네, <봄>, 1881년.

듯한 느낌으로 조직화되어 있는 이 그림의 일부를 이루는 것은 바로 상품이다.[78] 더 이상 세계를 반영하지도 않고 내면을 투사하지도 않는 시선을 지닌, 이 그림에 나타난 여자의 무기력함은 새로운 소비자-관찰자의 무심한 시선에 걸맞은 것이 된다.[79] 하지만 게오르

78 1882년 살롱전에 출품되어 성공을 거두었던 마네의 그림 <봄>은 화가가 직접 고른 옷들을 입고 있는 여배우 잔 드 마르시의 모습을 보여준다. 네 점으로 된 '계절' 그림 연작들 속에서, 우리는 순환적인 자연적 리듬으로부터 '새로운' 스타일과 상품이 반복적으로 도입되는 방향으로의 이행을 본다. 신흥 패션 산업의 경제적 리듬 및 홍보의 리듬에 관해서는 다음을 보라. Gilles Lipovetsky, *The Empire of Fashion: Dressing Modern Democracy*, trans. Catherine Porter(Princeton: Princeton University Press, 1994), pp. 56~59.

79 Theodor W. Adorno, *Aesthetic Theory*, trans. Robert Hullot-Kentor(Minneapolis: University of Minnesota Press, 1997), p. 316. "패션은 내면성, 영원성, 심오함과 같은 미

크 짐멜의 주장대로 19세기 말의 근대성 속에서 패션은 "외적인 것들을 일반 대중을 통한 노예화 과정의 제물로 바침으로써 오히려 더 완전하게 내적 자유를 구하려 드는"[80] 인간이 동원하는 형식들 가운데 하나이기도 했다. 이런 점에서 패션은 사회적이고 심적인 취약성을 가리기 위해 주의 깊게 조합한 반사성 갑옷이자 기표들로 만든 보호막일 수 있다. 마네의 그림에 나타난 패션의 양면성은 공적으로 드러나는 외면에 기울여야 하는 사회적으로 규범적인 주의력과 내면으로의 주관적인 침잠 사이의 분리에 상응하는 것이자, 무심함과 몽상이 임시적으로나마 자유와 저항의 전략이 되는 방식에 상응하는 것이기도 하다.[81]

1874년에 시인 스테판 말라르메는 『최신 유행La Dernière Mode』

적 가치들을 유예함으로써, 분명 의심의 여지가 있는 이러한 특성들과 예술이 맺는 관계가 얼마나 구실에 지나지 않는 것이 되었는지를 인식하게 해준다. 스스로 내세우는 바와 부합하지 않는 예술의 영원한 고백이 바로 패션이다."

[80] Georg Simmel, *On Individuality and Social Forms*, ed. Donald N. Levine(Chicago: University of Chicago Press, 1971), p. 313. 마네의 이 그림에서 남자가 입고 있는 옷 또한 마찬가지로 중요하다. 마크 위글리는 남성들의 패션에 대한 질문에 내재하는 몇몇 문제들을 제시한다. "남성들의 옷차림이 표준화되었음을 고려하면, 그것은 점점 위협적이고 통제 불가능한 것으로 되어가는 현대 생활의 힘(그 자체로는 여성적인 것으로 이해되었던 힘들)로부터 개인을 보호해주는 마스크 역할을 할 수 있다. [⋯] 마스크는 정신적인 생존 수단이다. 남성은 유행에 민감한 여성들이 그러하듯 옷차림으로 자신의 관능미를 과시할 수도 없고 사생활의 어떤 부분도 표면적으로 드러낼 수 없다. 남성성이란 곧 비밀을 지키는 능력일 따름이다. 궁극적으로, 모든 비밀은 성적인 것이다. 물론, 표준화의 규율적 논리는 심리학적이다." Mark Wigley, "White Out: Fashioning the Modern," in Deborah Fausch et al., eds., *Architecture: In Fashion*(Princeton: Princeton Architectural Press, 1994), p. 210.

[81] "사회적 객관성에 비해 주관적 영혼이 점점 무기력해져 가는 시대에, 패션은 주관적 영혼 속에 이질적으로 넘쳐나는 객관성을 나타내는데, 이는 주관적 영혼이 순전히 그 자체만으로 존재한다는 환상을 고통스럽더라도 바로잡는 역할을 한다. 그것의 가치를 깎아내리는 이들에 맞서 패션이 제시하는 가장 강력한 응답은 그것이 개인적 충동에 관여한다는 것, 그리고 그러한 충동은 역사로 온통 물들어 있다는 것이다." Adorno, *Aesthetic Theory*, p. 316.

이라는 패션 잡지 몇몇 호를 혼자서 직접 쓰고 제작했다.[82] 이 기획은 전적으로 신흥 소비문화의 세계와 연관된 것이었는데, 이 시기에 이미 프랑스에서만도 12종 이상 유포되고 있던 패션 잡지들과 그것을 딱 잘라 구분할 수도 없다. 사람을 멍청하게 만드는가 하면 해방적이기도 한 패션 상품의 이중적 효과를 드러내고 있는 말라르메의 잡지는 이처럼 새로운 대상과 사건의 장場을 자기 반영적으로 탐구한 가장 초기의 사례일 것이다.[83] 여성 의류 및 보석에 관한 이야기가 주를 이루고는 있지만, 이 잡지가 매 호 다루는 영역은 연극·오페라·무용·음악·전시 등 온갖 종류의 구경거리들을 비롯해 음식·예절·실내장식 그리고 휴가 여행에 이르는 관심사를 포괄하고 있다.『최신 유행』은 지면마다 화려하게 번쩍거리며 떠오르는 바로 그 대상들과 사회적 경험들을 흐트러뜨려 위치를 바꿔놓는 만화경이 되었다. 잡지 자체의 매력이 있기는 하지만, 말라르메의 세계는 그저 다른 것들로 대체될 뿐인 새로운 제품과 구경거리와 경험

82 이 잡지의 복사본 완전판은 Stéphane Mallarmé, *La Dernière Mode: Gazette du Monde et de la Famille*(Paris: Ramsay, 1978). [옮긴이] 이 잡지는 격주간으로 발행되었고 8호까지 나왔다.

83 말라르메의 잡지 프로젝트와 더불어 당대 프랑스의 패션 관련 출간물들과 관련된 포괄적 맥락을 꼼꼼히 살핀 연구로는 Jean-Pierre Lecercle, *Mallarmé et la mode*(Paris: Librairie Séguier, 1989). 다음의 저술도 중요한데, 특히 편집 작업에서 말라르메가 주로 사용한 세 개의 필명에 대한 분석이 그러하다. Roger Dragonetti, *Un fantôme dans le kiosque: Mallarmé et l'esthétique du quotidien*(Paris: Seuil, 1992), 특히 pp. 87~150. 다음도 참고. Sima Godfrey, "1874: Haute Couture and Haute Culture," in Denis Hollier, ed., *A New History of French Literature*(Berkeley: University of California Press, 1989), pp. 761~68; Michel Lemaire, *Le dandyisme de Baudelaire à Mallarmé*(Paris: Klincksieck, 1978), pp. 261~69; Rhonda Garelick, *Rising Star: Dandyism, Gender, and Performance in the Fin de Siècle*(Princeton: Princeton University Press, 1998), pp. 47~77. 다음 책에서 패션에 관해 다루고 있는 부분들은 여전히 살펴볼 가치가 있다. Jean-Pierre Richard, *L'universe imaginaire de Mallarmé*(Paris: Seuil, 1961), pp. 297~304.

들이 그려내는 끊임없는 패턴에 부합한다. 이러한 세계 속에서는 어떤 대상에 지나치게 오래 집착하다 보면 파국적인 부동성에 이르게 될 것이다. 리오 버사니가 지적한 대로, 말라르메에게 주의는 줄곧 그 대상으로부터 벗어나 이동하는 것이며, 따라서 어떤 식으로든 현존감presence이 충만하게 실현될 가능성은 사라지게 된다.[84] 『최신 유행』이라는 텍스트는 어떤 단일한 대상이 발하는 광채도 그 대상에 인접한 여러 겹의 파열된 표면들에 불분명하게 반사된 것들에 둘러싸여 사라지고 마는 유동적인 굴절의 체계다. 새로이 떠오르는 패션 상품들과 그 소비를 둘러싸고 구조화된 삶의 세계가 말라르메의 눈에는 일종의 움켜쥘 수 없는 선물처럼, 무매개적인 것을 결코 인정하지 않는 자신의 입장에 부합하는 실체 없는 세계처럼 보였다. 그런가 하면, 잡지가 내세우는 콘셉트 및 거기 수록된 텍스트의 내적 운동 모두에서 『최신 유행』은 계절에 따른 순환으로 경험을 새로이 조직화하는 과정에 패션을 적응시키는 일에 관여하며, 거기서 이름과 늦음은 [유행에 앞서거나 뒤처진다는 식으로] 새로운 의미를 띠게 된다.[85] 말라르메는 이 잡지 첫 호의 패션 부문을

84 Leo Bersani, *The Death of Stéphane Mallarmé*(Cambridge: Cambridge University Press, 1982), pp. 74~75. 다른 책에서 버사니는 말라르메가 당대의 사람들에게 "인간의 주의와 표현을 구성하는 요소인 비현재성nonpresentness에 대한 교습"을 제공했다고 본다. Leo Bersani, *The Freudian Body: Psychoanalysis and Art*(New York: Columbia University Press, 1986), p. 26. "순수한 차이의 리듬을 역동적으로 극화"한 말라르메가 어떻게 현존의 질서를 무너뜨렸는지에 대해서는 Barbara Johnson, *The Critical Difference: Essays in the Contemporary Rhetoric of Reading*(Baltimore: Johns Hopkins University Press, 1980), pp. 13~20 참고.

85 "좋은 취향을 지닌 사람이라면 졸부들이나 화류계 여자들처럼 유행에 너무 민감해서도 안 되고 중산층처럼 둔감해서도 안 된다. 패션은 그것을 능란하게 운용할 때만 괜찮은 사회적 지위를 나타내는 기호가 될 수 있는데, 이를 위해서는 지나치게 빨리 바뀌고 마는 특이한 패션과 지나치게 흐름에 둔감한 기성복 모조품 사이의 경로에서 적절한 자리를 잡아야 한다."

DEUXIEME LIVRAISON DIMANCHE 20 SEPTEMBRE 1874

PARIS DIRECTEUR : FRANCE
Un an 24 f. MARASQUIN Un an 26 f.
Six mois 18 9, Rue de Chateaudun, 9 Six mois . . . 14

PARAIT . NOUVELLES & VERS

LE 1er ET LE 3e DIMANCHE DU MOIS DE THÉODORE DE BANVILLE, LÉON CLADEL, FRANÇOIS COPPÉE, ALPHONSE DAUDET,
 LÉON DIERX, ERNEST D'HERVILLY, ALBERT MÉRAT, STÉPHANE MALLARMÉ
AVEC LE CONCOURS CATULLE MENDÈS, SULLY PRUDHOMME, TÉON VALADE, AUGUSTE VILLIERS DE L'ISLE ADAM,
 ÉMILE ZOLA, ETC.
DES GRANDES FAISEUSES, DE TAPISSIERS-DÉCORATEURS, DE MAITRES QUEUX
DE JARDINIERS, D'AMATEURS DE BIBELOTS ET DU SPORT MUSIQUE
 PAR LES PRINCIPAUX COMPOSITEURS

TOILETTES DE PROMENADE

『최신 유행』의 표지, 1874년.

다음과 같은 말로 시작한다. "여름 스타일에 대해 말하기는 너무 늦었고, 겨울 스타일에 대해 (심지어 가을 스타일에 대해서도) 말하기는 너무 이르다."[86] 열거되는 물질적 대상들과 경험들이 아무리 풍부하다 해도 궁극적으로 이 불가능한 현재의 한복판에 자리한 공허와 불안에 대한 보호막이 될 수는 없다. 이러한 세계에서는 너무 이르거나 너무 늦는 일을 피할 방법이 없으며, 구식이 되거나 '유행에 뒤처지는' 것은 곧 죽음과도 같다.

『최신 유행』을 내놓기 전에 말라르메는 한결 점잖긴 해도 노골적이긴 매한가지인 방식으로 소비문화의 세계를 유람한 바 있는데, 잡지 작업은 얼마간 이로부터 촉발되었을 수도 있다. 1871년과 1872년 여름 영국에 머무는 동안, 그는 (1871년부터 1874년까지) 네 차례에 걸쳐 런던에서 열린 국제박람회의 첫번째와 두번째 행사에 대해 보고하는 일련의 짧은 기사를 익명으로 썼다.[87] 만국박람회가 제공하는 직접적이면서도 명백히 혼란스러운 경험, 특히 새로 완공된 로열앨버트홀 내부에 전시된 것들이 제공한 경험은 예술과 산업 영역 사이의 경계가 무너진 매끈한 공간을 그에게 보여주었다. 사실 말라르메는 전시된 다양한 제품들의 특징을 '데카당스'라는 역사적 문제틀 내에서 묘사했지만, 그의 설명에는 공산품의 조

Philippe Perrot, *Fashioning the Bourgeoisie: A History of Clothing in the Nineteenth Century,* trans. Richard Bienvenu(Princeton: Princeton University Press, 1994), p. 183.

86 Mallarmé, *Oeuvres complètes*, p. 711.

87 이 행사에 대해 프랑스어로 쓰인 또 다른 글로는 Eugène Müntz, "Les expositions de Londres," *Gazette des Beaux-Arts 6*(September 1872), pp. 236~49; (October 1872), pp. 312~25. 다음 책에도 이 런던 박람회에 대해 다룬 부분이 있다. John Findling, ed., *Historical Dictionary of World's Fairs and Expositions 1851-1988*(Westport, Conn.: Greenwood Press, 1990), pp. 44~47.

악함에 대한 러스킨식 비판이나 장인적 기교에 대한 노스텔지어 같은 것이 전혀 없다. 대신, 말라르메는 근대적 상품의 새로운 '양면성'을 탐구하는 것이야말로 자신의 의도라고 선언한다. 기계를 통해 대량으로 급조된 대상들이 그럼에도 독특하고 희소한 전근대적 대상의 아우라만큼이나 정감적인 총합적 아우라를 지닐 수 있다는 역설을 말이다. 진본성이라는 낡은 모델의 해체를 애석해하기보다는 시계, 안락의자, 태피스트리, 등잔, 기계식 장난감, 촛대, 식기류, 향로, 피아노 및 심지어 이국적인 동물들처럼 잡탕인 데다 역사적으로 절충적인 상품들이 흥청망청 나열되는 것에 대해 말라르메는 구미를 돋우는 경험의 표면이라고 본다.[88] "나는 다음과 같이 예언하는 바다. 오래도록 호고가好古家들의 신성한 용어였던 **진본**이라는 단어는 더 이상 아무런 의미도 지니지 못할 것이다." 이어서 그는 "**장식** 자체가 주는 저항하기 힘든 매력"으로 인해 우리의 주거 생활 공간들에서 "**위대한 예술**"이 추방되었으니 즐겁기 그지없다고 쓴다.[89] 말라르메가 보기에, 런던 박람회에서 관찰한 방대한 장식품들 및 『최신 유행』에서 세세히 살핀 패션 상품들의 파노라마는 일상적 삶의 한복판에 자리한 절대적 공허를 감추기도 하고 드러내기도 하는 장식적이고 보상적인 겉치장의 일환이었다. 그는 서로 다른 양식·문화·형식 들이 이처럼 불가해하게 인접해 있음으로 해서 초래되는 **주의분산적** 특성이 부재를 감지하는 원초적 직감을 일시

88 하지만 이 기사 작성 업무를 위해 말라르메가 고른 독특한 필명은 문화의 전반적 상업화에 대한 절망을 나직하게나마 암시하는 듯한 느낌을 준다. 'L. S. Price'를 발음해보면 가격표 price tag에 해당하는 말 앞에 감탄사 'hélas'(프랑스어) 혹은 'alas'(영어)를 붙인 것처럼 들린다.

89 Stéphane Mallarmé, "Exposition de Londres[1872]," *Oeuvre complètes*, p. 684.

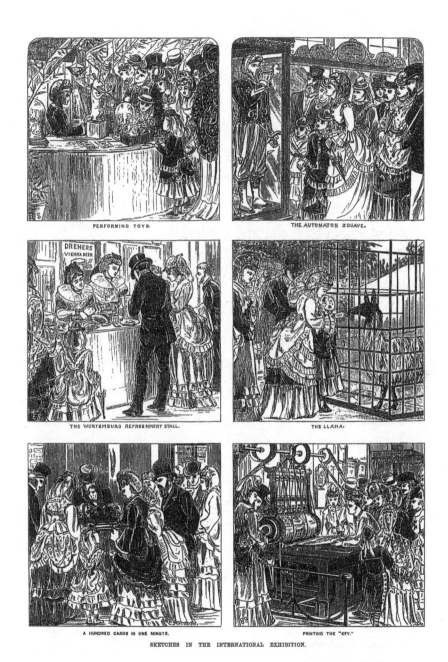

PERFORMING TOYS.

THE AUTOMATON ZOUAVE.

THE WURTEMBURG REFRESHMENT STALL.

THE LLAMA.

A HUNDRED CARDS IN ONE MINUTE.

PRINTING THE "KEY."

SKETCHES IN THE INTERNATIONAL EXHIBITION.

『일러스트레이티드 런던 뉴스*The Illustrated London News*』에 실린 1871년 런던 박람회 장면들.

적으로 유예한다고 보았다. 종교의 초월적 기표들과 예술 작품의 고전적 모델이 내파되는 가운데, 무언가를 안정적이거나 단일하게 자리매김하려는 무용한 시도는 근대적 패션과 장식의 피상성에 몰입하는 일로 대체되고 만다. 말라르메는 앨버트홀의 다채로운 외부조차 근거라고는 없이 탈물질화된 건축의 조짐으로 보았고 이는 그 안에서 이루어지는 전시의 터무니없을 만큼 실체 없는 특성에 상응하는 것이었다. (흥미롭게도, 그는 그 건물이 주는 시지각적 효과를 컬러 인쇄라는 새로운 산업 기술과 비교했다.)

주의의 끊임없는 굴절과 분산을 수반하는 이 전시의 요란함에 푹 빠져든 말라르메는 결국 그것의 공허함 자체를 긍정하게 된다. 런던 박람회에 대한 기사를 쓰면서, 그는 "하루 방문으로 박람회 보기"라는 제목의 팸플릿들을 파는 신문팔이들이 있음을 날카롭게 지적했고, 이 행사와 그것의 미적 비일관성에 대해 부분적인 설명밖에 제공할 수 없는 자신의 무능력을 솔직히 인정했다. 『최신 유행』에서 그는 상당량의 기분 전환, 쾌락, 스펙터클이 서로 얽혀 과적된 상태를 개괄했다. 니체에게 데카당스는 스펙터클한 문화가 요구하는바 끊임없이 적응할 수 있는 능력과 동의어다. "우리는 자극에 저항하는 힘을 잃고 우연에 휘둘리게 된다. 우리의 경험은 조잡해지면서 어마어마하게 확장된다."[90] 말라르메와 니체 모두에게 데카당스는 기존의 행위 능력을, 생활 능력을 말살하는 것일 수도 있지만, 한편으로는 삶과 혁신의 새로운 형식들이 출현하기 위한 필수 조건

90 Friedrich Nietzsche, *The Will to Power*, trans. Walter Kaufmann(New York: Random House, 1967), p. 27.

1871년 런던 박람회 개막일의 앨버트홀.

이기도 했다. 니체에 따르면, "데카당스 자체에 맞서 싸울 이유가 전혀 없다. 그것은 모든 시대에 모든 이들에게 절대적으로 필요한 것이며 그 일부를 이루는 것이다."[91] 말라르메의 관점에서, 유럽에 서 열리는 박람회들을 특징짓는 가짜-축제와 『최신 유행』이라는 잡지의 코즈모폴리턴적 환경은 [최고 지도자나 절대 권력이 부재하 는 공백기를 뜻하는] '인테르레그눔interregnum'의 일환이었으며, 이는 말라르메 자신이 바랐던 시민적 의례로서의 미래의 연극이 도

91 Ibid., pp. 25~26.

『가제트 데 보자르*Gazette des Beaux-Arts*』(1872년 9월 호)에
삽화로 실린 1872년 런던 박람회에 전시된 영국산 보석 세공품.

래하고, 그러한 문화적 개혁이 암시하는 귀결로서 지극히 주의 깊
은 관찰자-참여자가 도래할 수 있는 잠잠한 토대dead ground이기도
했다.[92] 하지만 한편으로 말라르메는 그 자신이 속한 맥 빠진 현재
의 연대기를 기술했는데, 그는 시인이라면 이러한 현재에 "관여하
지 말고" 이따금 '명함'이나 돌리라고 충고했다. 『최신 유행』의 첫

92 『최신 유행』에서의 작업을 떠올리며 말라르메는 다음과 같이 썼다. "기본적으로 나는 현재의
시기가 시인에게 인테르레그눔의 형식이라고 보고 있는데, 그는 거기에 연루되어서는 안 된
다네. 이 시기는 너무 쇠퇴했고, 한편으론 무언가를 준비하느라 지나치게 부산스러워서, 시
인이 할 일이라곤 미궁 속에서 열심히 해나가면서 그저 미래를 생각하거나 아예 시간을 생각
하지 말고 살아 있는 자들에게 이따금 명함을 보내는 것뿐이지." Stéphane Mallarmé, *Se-
lected Letters of Stéphane Mallarmé,* trans. Rosemary Lloyd(Chicago: University of
Chicago Press, 1988), p. 144. 프랑스어 원문은 *Correspondance,* vol. 2, ed. Henri
Mondor and Lloyd James Austin(Paris: Gallimard, 1965), p. 303. 1885년 11월 16일
폴 베를렌에게 보낸 편지에 담긴 내용임.

호는 이 잡지 기획 전체를 상징적으로 대변한다 해도 좋을 시간성을 특징짓는 "이번 휴가철[공백의 계절]에dans cette saison de vacance"[93] 라는 문구로 시작된다. 말라르메는 1874년 늦여름의 부르주아적 휴양기가 공백의 형이상학적 조건 및 이에 수반되는 역사적 타성을 드러내는 창이라고 보았다.

이와 관련해서 〈온실에서〉에 나타난 상호주관적 공간은 지각의 한복판에 있는 공백을 드러낸다. 이 그림에서 마네는 패션 상품을 직접 제시함으로써 말라르메에게는 한결 찰나적인 것으로 남아 있던 것을 눈에 보이게 만들었지만, 여기서도 상품은 기 드보르가 기술했듯이 각광받는 중심권에서 결국 벗어나 그 본질적 빈곤함을 노출하지 않을 수 없다.[94] 새로움의 끊임없는 생산에 기초하고 있는 이 새로운 대상 체계 내에서, 주의는 그 체계에 주기적으로 참신한 것을 도입함으로써 지탱되고 강화되었다는 점은 연구자들이 파악한 대로다.[95] 주의집중의 이러한 체제는 니체가 근대적 허무주의라 부른 것—의미의 소진, 기호들의 가치 저하—과 다를 바 없다. 주의는 주체성에 대한 논의에서 필수불가결한 부분이 되었는데, 교환 가능성과 등가성의 [원리에 따라 모든 것이 진행되는] 과정에 직면하여 주의는 단독성과 정체성의 경험을 구원하거나 모방하는 수단처럼 보였기 때문이다.

93 Mallarmé, *Oeuvre complètes,* p. 719.

94 Guy Debord, *The Society of the Spectacle*(1967), trans. Donald Nicholson-Smith(New York: Zone Books, 1994), p. 45(sec. 69).

95 주의와 참신함 간의 관계에 대해서는 다음을 참고. John Dewey, *Psychology*(1886; New York: Harper and Brothers, 1889), pp. 126~27; Léon Marillier, "Remarques sur le mécanisme de l'attention," *Revue philosophique* 27(1889), pp. 569~71.

넓은 의미에서, 인지적 안정·고착·선별에 대한 요구가 있다는 것은 주체 위치의 일관성이 위태로워졌음을 가리키며, 마네의 작업은 시각의 운용이 통일성 있는 자아의 활동을 효과적으로 뒷받침하는 규범적 종합의 이상, 피에르 자네의 이상이 불가능함을 보여준다.[96] 〈온실에서〉는 식별 가능성과 조직화가 느슨해지면서 기능적 시각이 붕괴되는 경계에 자리하고 있다. 눈은 안정된 기관이 아니라는 것을, 그것은 복합적인 특성과 가변적인 강도와 불명확한 작용으로 얼룩져 있다는 것을, 무언가를 계속해서 바라보다 보면 시각의 안정성이 사라져버린다는 것을, 즉 눈은 결코 '단단한 결속'을 수행할 수 없다는 것을 마네는 직관적으로 알고 있었다. 그는 나중에 근대화된 지각과 같은 뜻으로 받아들이게 될 분열을 드러내는 작업에 집요하게 매달렸는데, 그러한 지각이 정상적으로 간주되는 것이건 병리적으로 간주되는 것이건 개의치 않았다. 마네는 세잔의 후기 작업에서 결정적으로 나타날 것을 이해한 최초의 현대 예술가였다. 시지각적 주의력은 세계를 소멸하고 와해할 수 있으며, 따라서 이는 예술가를 통해 근본적으로 재구성될 필요가 있다는 점을 말이다. 질 들뢰즈가 "회화와 히스테리 사이의 특수한 관계"라고 부르면서 시사한 바와 같이, 히스테리 환자에게는 대상들이 지나치게 현재적으로 생생하게 나타나며, 현존이 지나치면 재현이 불가능해지고, 제약이 없으면 화가는 현존을 재현으로부터 풀어놓을 수 있다.[97]

96 자아에 대한 자네의 규범적 모델은 "'나는 본다'라는 형식으로 의식과 무의식이라는 두 가지 양상을 종합하는 지각 작용을 수행한다." J.-D. Nasio, *L'hystérie ou l'enfant magnifique de la psychanalyse*(Paris: Rivages, 1990), p. 183.

97 Gilles Deleuze, *Francis Bacon: Logique de la sensation*(Paris: Editions de la différence, 1981), pp. 36~38. 회화에서 재현과 현존 간의 역설적 관계는 말라르메가 쓴 마네

들뢰즈가 보기에 회화의 고전적 모델이란 그것의 중심에 바짝 다가서 있는 히스테리를 물리치는 것이었다.

〈온실에서〉에는 고전적 억압 및 구속의 몇몇 조건들을, 즉 한물 간 종합 모델의 몇몇 조건들을 복구하고자 하는 마네의 시도가 드러나 있다.[98] 지각에 내재하는 장애에 대해 그가 직관적으로 알고 있었음을 고려하면, 이는 대단히 양가적이고 분열적인 시도다. 둘러막히고, '손아귀에' 또는 '온실에' 붙들리는 상태를 교묘히 빠져나가는 이 그림의 가장 두드러진 특징이라면 인물들 뒤를 장식하고 있는 어지러운 녹색의 조직망이겠다.[99] 온실의 다른 편에도 이런 것

에 대한 에세이의 주요 테마이기도 하다. 그는 재현이 어느 수준 이상을 넘어서기 위해서는 특정한 종류의 주의력에 도달할 필요가 있음을 시사한다. "눈은 지금껏 보았던 다른 모든 것을 잊고 눈앞에 보이는 것을 통해 새로 배워야 한다. 눈은 그것이 바라보는 것만을 흡사 처음인 양 보면서 기억으로부터 벗어나 추상화되어야 한다. 그리고 손은 이미 숙달하고 있는 모든 것을 잊고 오직 의지에 의해서만 인도되는 비인칭적 추상 작용이 되어야 한다." Stéphane Mallarmé, "The Impressionists and Edouard Manet"(1876), in Penny Florence, *Mallarmé, Manet, and Redon*(Cambridge: Cambridge University Press, 1986), pp. 11~18. 이 에세이는 애초에 영어로 출간되었다.

98 〈온실에서〉를 마네의 삶과 관련해 독해해보면, 결속, 마무리, 묶음의 문제가 특별한 애조를 띠게 된다. 1878년 말, 1~2년 전에 어렴풋이 건강 악화의 낌새를 느꼈던 마네는 급기야 심한 발작을 일으켰는데 이후 그는 매독 및 이로 인한 보행 운동 실조 상태라는 진단을 받았다. 이러한 의학적 판단이 정확했는지는 결코 확실히 알 수 없겠지만, 마네가 개인적으로 고통을 겪은 것은 분명하며, 이는 윌리엄 제임스가 의지의 억제에 대해 논하면서 묘사한 상태에 꼭 맞아떨어진다. "보행 운동 실조 상태라고 해도 머릿속으로 움직임을 떠올려보고 그에 응하는 일은 정상적으로 일어난다. 하지만 하위 조절 중추들이 착란되어 있는 탓에, [환자가 머리로 떠올린] 관념들이 이 중추들을 실행하려 해도 정작 하위 조절 중추 자체는 기대한 만큼 정확히 감각을 재생하지 못한다." James, *Principles of Psychology*, vol. 2, p. 560. 손을 다루는 기예가 비범한 마네 같은 예술가에게, 생각하는 일과 동작을 제어하는 일의 연관이 끊어지는 데서 오는 일차적인 공포감은 그로 하여금 통제력의 끔찍한 저하에 맞서 상징적으로 자기를 보호하고자 좀더 단단히 결속된 초창기 세계 모델로 한사코 돌아가려 하게끔 했을 수 있다.

99 마네의 작업에서 녹색의 구조적 중요성에 대해서는 Gisela Hopp, *Edouard Manet: Farbe und Bildgestalt*(Berlin: Walter de Gruyter), 1968, pp. 54~58, 116~23.

이 가득해서 여자의 주의집중을, 아니면 주의분산을 유발하고 있는 것일까? 마네는 인물들의 가장자리를 잠식하며 솟아오를 정도로 초록색 물감을 그들 주변에 아주 두껍게 칠했는데, 이로 인해 초록색은 정작 인물들보다 우리에게 물리적으로 더 가깝게 느껴진다. 이처럼 색채로, 그리고 확산 작용으로 교란된 구역은 상징적으로 순화된 채 머물지 않고 흘러넘치며 인물/배경 관계의 일부로 기능하기를 멈춘다. 그것은 마네가 두 인물 주위로 굳히고 안정화하고자 했던 관계들과는 어울리지 않는 지각적 질서를 암시한다. 그것은 주의 자체가 스르르 녹아내리는 현장이며 거기서 주의는 구속적 상태로부터 유동적 상태로 이행할 수 있다. 이러한 상태들의 연속선을 따라 움직임으로써 시각은 사회적 결정 요인들의 좌표계로부터 떨어져 나올 수 있다. 마네의 통제로도 그저 불완전하게만 막을 수 있었던 것, 그것은 바로 그러한 구분들 바깥에서 길을 잃게 될 주의력이었다.

✳

1879년에 마네가 그린 작품은 주의의 불확실성과 유연성이 시험되고 지각의 결속과 종합에 관여하는 다른 체제들이 모습을 갖춰가던 광범위한 영역 내에서 나온 것이다. 마네의 그림과 거의 동일한 서술적 분위기 속에서 전개되는 작품인 막스 클링거의 〈장갑〉 연작을 생각해보자. 여기에는 새로운 여가-시간 환경에서 유행을 따라 멋들어지게 차려입은 남녀들이 알 듯 모를 듯 공공연히 상호작용하며 자기를 표현하는 모습이 담겨 있다.[100] 하지만 마네의 그림과 매

216

막스 클링거,
<장소: 장갑 연작>, 1879년, 세부.

우 다른 리비도적 구성으로 결정되는 이 작업은 이어지는 일련의 이미지를 통해 분명 지각적 분산의 다른 범주를 구성한다. 이 연작을 구성하는 첫 판화의 세부에는 앉아 있는 여자에게 한 남자가 눈길을 주는 식으로 마네의 그림과 유사하게 묘사된 인물 배치가 보인다. 이 연작을 통해 서술되는 심적 여정은 바로 그녀가 두고 떠난 장갑으로 인해 촉발된다. 마네 그림의 벤치에 앉아 있는 여자의 장갑에는 (그리고 〈온실에서〉의 다른 잠재적 고착 지점들에는) 클링거 그림의 장갑과는 달리 [리비도의] 지나친 투여라곤 전혀 없는데, 클링거의 그림에서는 주의력이 어떠한 규범적 종합도 넘어서서 오

100 이 연작의 펜화들은 1878년에 전시되었지만 판화 형태로는 1881년에 처음 나왔다. Christiane Hertel, "Irony, Dream and Kitsch: Max Klinger's *Paraphrase of the Finding of a Glove* and German Modernism," *Art Bulletin* 74(March 1992), pp. 91~114.

제2장 1879: 풀려난 시각

로지 하나의 단일한 내용으로만 결정되어버린다. 진부한 정신분석학적 용어법을 따르자면, 〈온실에서〉를 〈장갑〉 연작의 '도착적' 이면이라 할 '신경증적' 이미지라 부르는 것도 가능하겠다. 미셸 푸코가 보여준 바와 같이, 1870년대 후반에 이르면 페티시즘은 모든 종류의 도착에서 가장 두드러진 전형이 된다.[101] 마네의 그림에서는 어떤 식으로건 욕망의 고착이 공공연히 드러나지 않는 것과는 대조적으로, 클링거의 연작은 신경증을 통해 억압되는 것을 노골적으로 표현하고 있다.[102] 이와 더불어 클링거의 연작에서 시각은 장갑이라는 고립적 요소에 강박적으로 얽매여 초점을 맞추고 있음에도 일련의 은유적 운동을 풀어놓기도 한다. 그것은 이미지에서 이미지로 이동하는 경로를 따라가는데, 이 경로는 당시 부상하던 사회적 풍경에 인접해 있으며, 이러한 풍경 위로 욕망의 흐름과 상품의 유통이 끝없이 겹쳐질 것이다. 이러한 경로에서 꿈과 환각과 '정상적' 지각의 경계들은 유예된다. 장갑이 나타내는 부재에 사로잡힌, 즉 "내용물이 아닌 용기"[103]에 사로잡혀 들뜨게 된 주의는 역동적이고 생산적인 과정으로 발전한다. 클링거는 『꿈의 해석』의 몇몇 가정들을 미리 예시하고 있는데, 이 책에서 프로이트는 「과학적 심리학을 위한 구상」에서 핵심적 역할을 맡게 될 심적 에너지와 '유동적 주의'

101 Michel Foucault, *History of Sexuality,* vol. 1: *An Introduction,* trans. Robert Hurley(New York: Random House, 1978), p. 154.

102 Sigmund Freud, *Three Essays on the Theory of Sexuality,* trans. James Strachey(New York: Basic Books, 1975), pp. 26~33.

103 다음 글에 있는 클링거에 대한 논의에서 인용. John Ashberry, "The Joys and Enigmas of a Strange Hour," in Thomas B. Hess and John Ashberry, eds., *The Grand Eccentrics*(New York: Collier, 1966), pp. 25~31.

의 등식을 여전히 시험하고 있다.[104] 클링거와 프로이트의 작업 각각은 꿈의 과정과 미적 생산에서 주의란 필수불가결한 것임을 확증한다.

영화에 대한 저작에서 들뢰즈는 짤막한 여담으로 19세기 말 지각의 위기는 어떤 위치를 고수하는 일이 더는 가능하지 않게 된 순간과 일치한다고 언급하면서, 심적 삶에 점점 더 많은 운동을 도입한 요소들을 폭넓게 지적한다.[105] 〈장갑〉 연작의 첫 두 이미지가 롤러스케이트와 연관된다는 것은 사소히 넘길 일이 아니다. 롤러스케이트를 타는 사람은 결정되지 않은 사회적·지속적 궤적들을 따라 미끄러지며 움직이는 운동적 견체kinetic seeing body로서의 관찰자다. 이 연작 가운데 가장 유명한 판화에서 줄곧 사람들의 매력을 끈 부분은 바로 그 운동감이었는데, 이는 비의지적으로 부드럽게 흐르는 몽유의 감각을 롤러스케이트를 타는 사람들의 다양한 신체적 움직임에 부여해 매혹적으로 보이게끔 한다. 스케이트를 타고 미끄러지는 사람들 저편에 있는 빽빽하고 믿기 어려울 만큼 무성한 초목의 벽으로 가려진 이곳은 마찰이라곤 없는 꿈의 공간으로서, 여기에는 당대의 도시적 경험에 수반되는 실제적 충격, 단절 및 방해 같은 것이 전혀 없다.[106] 1877년에 마네는 〈스케이팅〉에서 이와 유사한 오

104 Freud, *The Interpretation of Dreams*, pp. 134~35.

105 Gilles Deleuze, *Cinema: The Movement-Image,* trans. Hugh Tomlinson(Minneapolis: University of Minnesota Press, 1986), p. 56.

106 1870년대 초반 무렵 스케이팅이 도회적 레저 활동으로서 점점 더 인기를 누리고 있었다는 것은 허버트 스펜서가 『심리학 원리』 1872년 판(초판은 1855년)에 덧붙인 부연 설명을 통해서도 확인된다. 미적 감성의 기원에 대해 논의하면서 그는 다음과 같이 쓴다. "스케이트를 탈 때 그러하듯 자신에게 즐거움을 주고 우아함에 대한 자각과도 관련된 운동은 여러 근육이 적절히 조화를 이뤄 작용하게 하되 어떤 근육도 혹사하지 않는 종류의 운동이다." Herbert

막스 클링거, <행위: 장갑 연작>.

락장을 묘사했는데 그것은 바로 블랑슈 거리의 아이스 스케이트장이었다. 공공장소로서의 온실과 스케이트장은 벤야민이 "꿈의 공간"이라 불렸던 곳에 속하는데, 이러한 공간은 걸어 다니며 시각적으로 소비하도록 유도하고 이전에는 알려지지 않았던 리비도적 조우와 여정의 가능성을 제공하는 새로운 사회적 무대다.

클링거의 연작을 구성하는 단위들 가운데 가장 풍부한 것은 '장소'라는 부제가 붙은 첫번째 판화일 것이다. 이 시기에 나온 이미지들 가운데, 어떤 항구적 표식도 없이 판판한 표면 위를 배회하는 개인들이 사는 근대 도시 세계의 일상적 불안, 기대, 승화된 위태로움을 이만큼이나 다채롭게 보여주는 사례는 거의 없다. 어딘지 정체된 듯한 인상이 전반적으로 완화되고 있는 것은 롤러스케이트와 넘어진 소녀 등 두드러진 상징을 통해서이기도 하지만, 성적으로나 사회적으로 확실성이 박탈되어 부유하는 상태를 예기하는, 그런 상태를 이미 수용하고 있는 시선과 몸짓 들의 네트워크를 통해서이기도 하다. 여기서 동성애적 욕망은 이성애적 커플의 연관 모델로 한데 섞여 있는데, 이러한 상태는 일시적으로 새로운 편성이 짜일 듯한 조짐으로 이행하게 된다(이는 두번째 판화에 나오는 알쏭달쏭한 트리오를 통해 분명하게 구체화된다). 이 그림에서 클링거가 이룬 성취들 가운데 하나는 이미지의 외관을 자연스럽게 유지하면서 사회적 파편화와 심적 분열의 효과들을 형식화하는 수단을 발견했다

Spencer, *Principles of Psychology*, 3d ed., vol. 2(New York: D. Appleton, 1872), p. 639. 빌헬름 딜타이는 말초적이고 무의식적인 주의력에 대해 논하는 가운데 스케이트장에서의 움직임을 언급하고 있다. Wilhelm Dilthey, *Introduction to the Human Sciences*, ed. Rudolf A. Makkreel and Frithjof Rodi(Princeton: Princeton University Press, 1989), pp. 308~309.

제2장 1879: 풀려난 시각

막스 클링거, <장소: 장갑 연작>.

는 점이다.[107] 그림에서 창유리로 이루어진 벽을 보면, 각각의 구획
들이 가지런히 배열되어 있지 않은 탓에 유리 표면에 비치고 있는

[107] 커크 바네도는 클링거의 작업을 1870년대 후반에서 1880년대 "후기 리얼리즘의 불안정한
경향" 속에 자리매김했는데, 제임스 티소와 귀스타브 카유보트의 예술 또한 여기에 포함된
다. "이것은 드가와 같은 수법으로 노골적으로 구조를 추상화하는 데 몰두하는 시각이 아니
다. 그보다 이는 특별한 방식으로 사진을 의식하고 있는 양식상의 굴절로서, 비교적 규범적
인 시점을 활용하고 있기는 하지만 외견상 범속해 보이는 객관적 현상과 엄선된 표현적 구성
장치 사이에 흐르는 긴장의 저류를 종종 담아내고 있다." 또한 바네도는 "몽상 그리고/또는
권태에 대한 민감성"을 "유한계급의 무기력"에 상응하는 것으로 파악하면서, "쇠라의 작업을
예시하는 방식으로 견고함이 삶의 조건을 나타내게 된 것은 바로 이를 통해서"라고 본다. J.
Kirk T. Varnedoe, "Caillebotte: An Evolving Perspective," in *Gustave Caillebotte: A
Retrospective Exhibition*(Houston: Museum of Fine Arts, 1976), pp. 47~59. 마네의
<온실에서>, 특히 벤치에 앉아 있는 여자를 바네도가 묘사한 특징들과 관련해서 보면 유용
할 수 있다는 점을 덧붙이고 싶다.

벽 앞의 광경을 알아볼 수가 없다. 그 대신, 창유리 구획에 비친 알아볼 수 없는 반영들은 롤러스케이트라는 보조물을 착용하고 움직이는 사람들이 모인 환경을 따로따로 분리해서 비추는 불안정한 아상블라주가 된다. 이와 관련된 방식으로, 그저 함께 있을 뿐인 사람들의 모임은 일시적으로 흔들리고 단절되는 움직임 및 상호작용으로 인해 낯설어지게 된다. 여기에는 이미지의 분열을 조장하는 작용과 반작용, 그리고 눈짓과 유혹 사이의 미묘한 균열이 있다.[108]

두번째 판화에 클링거가 붙인 또 다른 제목은 'Sachverhalten'이었는데 이는 대략 '사건의 실상'이라고 번역할 수 있다. (이보다 나중에 쓰이게 된 것으로 의학적–정신과적 함의를 띤 '사례case'라는 용어보다 1870년대에 독일과 결부되었던 관료제적이고 법적인 합리성을 암시하는) 이 단어에 깃든 일반적이고 제도적인 울림으로 인해 클링거의 이미지는 단서나 흔적 들을 집요하게 좇는 일종의 추리소설의 일부처럼 보이게 된다. ['머리말'이나 '전조'를 뜻하는] 프랑스어 'Préambule'이라는 또 다른 제목을 지닌 첫번째 이미지는 이러한 탐색이 벌어지는 환경을 설정하고 있다. 즉 해독되어야 할 관계들로 얽힌 개인들과 따로따로 고립된 채 지각되는 의미심장한 대상들이 겉보기에 아무렇게나 모여 있는 것처럼 보이는 환경 말이다. 이때, 첫번째에서 두번째 판화로 옮겨 가면서 내용의 범위는 주의의 선별적 활동을 통해 급작스레 협소해진다. 떨어진 장갑 쪽으로 몸을 숙이고 있는 스케이트 탄 남자(클링거 자신을 묘사한 것이

108 <장갑> 연작의 첫 두 판화에 대한 유익한 분석은 J. Kirk T. Varnedoe, *Graphic Works of Max Klinger*(New York: Dover, 1977), pp. xiv~xxii.

제2장 1879: 풀려난 시각

다)는 탐정, 수집가, 소비자, 그리고 페티시스트가 중첩된 형상을 나타낸다. 이러한 역할들의 근친성, 그리고 그것들이 취하는 특별히 근대적인 강박 형식은 강도 높게 집중된 주의력을 편집증, 고정관념, 페티시즘, 또는 여러 다른 '병리적'인 주의력 장애 등과 구분하는 경계가 애매모호하다는 점을 부각한다.[109] 이와 동시에 사실에 대한 탐색, 진리에 대한 탐색의 한복판에는 '도착증'이 자리하고 있음이 분명해진다. 이 뒤로 이어지는 연작 가운데 '침묵'이라는 제목의 판화에서, 장갑은 화려한 장식의 테이블 위에 놓여 과시적으로 전시되고 있는데, 여기서 그것은 흡사 수집할 만한 페티시적 대상이나 호사스러운 상품이기라도 한 듯하다. 그러나 〈장갑〉 연작의 바탕에 있는 것은 소비문화의 유지에 필요한 규범적 주의 적응력을 넘어서는 '단일관념편집증monoidéisme'이다. 클링거의 작업에서 무한정 연장된 고착은 급기야 '사회병리적'으로 되는데, 이는 새로운 제품과 눈을 사로잡는 소비품이 끊임없이 쏟아져 나오는 가운데 그에 맞춰 부단히 주의를 재선별하고 재정향하기에 충분한 한정된 주의 지속 기간에 배치되는 것이다. 프로이트가 『꿈의 해석』에서 서술했던 것처럼, 특정한 내용물을 주의집중을 통해 그보다 큰 인지적 장에서 고립시키면 분열 활동이 **생산적** 과정을 개시할 수도 있다는 점을 클링거 또한 보여주고 있다. 하지만 궁극적으로 클링거 연작의 연속성은 새로 부상하고 있던 대중적 시각 문화 및 대량 생산된

109 "일단, 정상적인 상태로부터 극도로 지나친 고정 관념의 형식으로 거의 부지불식간에 이행해 가는 현상을 관찰해보는 편이 좋겠다. 어떤 음악적 선율이나 대수롭지 않은 말에 사로잡혀서는 난감하게도 뚜렷한 이유도 없이 자꾸 거기로 돌아가게 되는 경험을 분명 누구라도 해보았을 것이다." Théodule Ribot, *La psychologie de l'attention*(Paris: F. Alcan, 1889), p. 76.

막스 클링거, <불안: 장갑 연작>.

막스 클링거, <침묵: 장갑 연작>.

막스 클링거, <탈취: 장갑 연작>.

막스 클링거, <구출: 장갑 연작>.

'리얼리즘' 형식들의 짜임새에 구조적으로 부합한다.

1881년에 〈장갑〉 연작이 출판되고 나서 2년 후, 베를린시의 '운터 덴 린덴Unter den Linden'[110] 파사주에는 새로운 시각적 흥행물 하나가 들어섰는데 이는 당대에 널리 퍼진 또 다른 가상적 이미지 생산 경험의 모델이 되었다. 한때 과학자였다가 광학 기구 사업에 뛰어든 아우구스트 푸어만은 카이저파노라마Kaiserpanorama라는 이름의 기계식 관람 장치를 고안했는데, 이는 그가 수집한 방대한 양의 유리 입체경 사진들을 대중적으로 (이익을 남길 목적으로) 보여주기 위한 것이었다.[111] 푸어만이 자신의 장치에 '파노라마'라는 딱지를 붙이는 바람에, 수많은 역사가와 평론가 들은 그것이 파노라마 그림이나 전시를 발전시킨 19세기적 고안물 가운데 하나라고 그릇된 짐작을 하게 되었다. 그 형태가 원형이라는 사실을 제외하면, 그것은 진짜 파노라마와는 기술적으로나 경험적으로 아무런 관련도 없다. 대단한 인기를 누렸던 오래된 흥행물과 자신의 장치를 연관시킬 속셈으로 푸어만이 파노라마라는 단어를 사용했음은 의심의 여지가 없지만, 한편으로는 19세기 동안에 이 단어가 얻게 된 또 다른 의미를 고려한 면도 없지 않았다. 그것은 바로 (하나가 아닌

110 [옮긴이] '보리수나무 아래'라는 뜻으로, 베를린의 중심가인 브란덴부르크문에서 동쪽으로 뻗어 있는 대로를 말한다.
111 Stephan Oettermann, *The Panorama: History of a Mass Medium,* trans. Deborah Schneider(New York: Zone Books, 1977), pp. 229~32. 다음 책도 참고. Stephan Oettermann, *Das Kaiserpanorama: Bilder aus dem Berlin der Jahrhundertwende*(Berlin: Berliner Festspiele, 1984); Ernst Kieninger and Doris Rauschgatt, *Die Mobilisierung des Blicks*(Vienna: PVS Verlager, 1995), pp. 51~58. 카이저파노라마의 기술적 측면에 대해 상세히 알고 싶다면 다음을 보라. Paul Wing, *Stereoscopes: The First One Hundred Years*(Nashua, N.H.: Transition, 1996), pp. 232~33.

초기의 카이저파노라마,
1880년대 베를린.

여러 조망들을 연속적으로 봄으로써 얻어지는 것이긴 해도) 전면적으로 훑어보는 포괄적인 조망이라는 의미다. 슈테판 외터만은 카이저파노라마(혹은 제1차 세계대전 이후에 다시 붙여진 명칭을 따르자면 벨트파노라마Weltpanorama)란 본질적으로 입체경적 핍쇼peep show에 해당하는 혼종적 장치라고 지적했다. 사실상, 그것은 1850년대에 널리 인기를 끌었던 브루스터 모델의 폐쇄형 입체경을 여러 사람이 볼 수 있게끔 대형으로 만든 형태였다. 그런데 색깔을 입힌 투명 유리 슬라이드를 이용함으로써, 푸어만은 다게르가 고안한 원래의 디오라마와 연관된 몇몇 특색 있는 볼거리를 (축소된 규모로) 제공하기도 했다. 즉, 감춰진 조명과 반투명 그림을 통해 현실 효과가 증강된 3차원적 장면의 환영을 제공한 것이다. 얼마 지나지 않아 푸어만은 카이저파노라마를 대량으로 생산할 수 있게 되었고, 독일 및 오스트리아 등지의 여러 도시에서 무려 250대가 운용되었다. 이들 가운데 상당수는 베를린에 있는 원래의 장치보다 작은 규모로 만들어졌고 고작해야 여섯 명의 관람객만이 들어갈 수 있는 곳도 있었다.

어떤 의미에서 카이저파노라마의 역사는 입체경과 핍쇼의 역사 내에 자리하지만, 그 구조의 특별함으로 인해 1890년대 초반에 에디슨이 키네토스코프를 통해 제공한 경험의 전조가 되었다. 이는 공공장소에 비치된 [집단적이 아닌] 개별적인 관람 기기로서, 소비자들은 기계적으로 돌아가는 일련의 사진적 이미지를 보기 위해 돈을 지불한다. 움직이는 이미지를 보여주었던 키네토스코프의 역사적 중요성이야 두말할 필요도 없겠지만 두 장치는 특별한 착상을 공유하고 있다. 기기의 개별적 관람과 경제적 소비라는 측면에서

관객을 조직화하고 있으며, 하드웨어와 소프트웨어는 모두 장치의
운용자이면서 사업가이기도 한 이가 소유하게 된다는 점이다. 처음
선보인 카이저파노라마의 지름은 대략 15피트(약 4.6미터)로 25명
의 관람객을 수용할 수 있었으며 이들 각각은 25개의 작은 램프가
비추는 서로 다른 입체경 이미지들을 동시에 볼 수 있었다. 장치 내
부에는 모터가 장착되어 슬라이드는 대략 2분 간격으로 회전하며
한 관람객에게서 다른 관람객에게로 이동했다. 슬라이드가 바뀔 무
렵이 되면 벨이 울렸다. 따라서 소비자가 원한다면 관람 체험은 [총
25개의 슬라이드가 있고 각각의 슬라이드에 2분씩 할애되므로] 최
대 50분까지 지속될 수 있었다. 소비자는 잘 갖춰진 설명 문구와 더
불어 가까운 곳과 먼 곳의 광경들이 흡사 3차원적으로 펼쳐지는 이
세계에 장시간 동안 몰입할 수 있었다.[112] 하지만 1890년대에 푸어
만은 장치를 다시 개조해 각각의 관람 기기에 동전 투입구를 따로

112 카이저파노라마가 인기를 끌자 새로운 이미지(또는 소프트웨어)에 대한 요구가 커졌다. 푸
어만은 사진팀을 유럽 및 세계 곳곳에 보내 이국적 장소들의 이미지를 구해 오게 했는데, 외
터만은 이를 두고 "그 시대의 정치적 제국주의에 대한 시각적 등가물"이라 불렀다. 신문 광
고들은 "전 세계로 여행을Reisen durch die ganze Welt"이라는 구호로 사람들을 꾀었다.
독일이 서남아프리카, 동아프리카, 그리고 태평양 등지의 그 모든 식민지를 얻은 때가
1883년부터 1886년 사이의 시기라는 점도 염두에 두어야 한다. 독일식민지협회가 발족한
것은 1882년이었다. Hans-Ulrich Wehler, *The German Empire 1871-1918*, trans. Kim
Traynor(Hamburg: Berg, 1985), pp. 170~76. 돌프 슈테른베르거는 1880년대 들어 독일
식민지 풍경에 대한 유행이 일어난 것은 부분적으로 다음과 같은 이유 때문이라고 주장한다.
"유럽의 창으로 본 경관들은 깊이를 잃어버렸고, 그것들을 둘러싸고 있으며 어디서나 그림
의 표면을 이루는 동일한 파노라마적 세계의 일부이자 구획이 되었다." 그는 1886년에 베를
린예술아카데미 기념전의 일환으로 카이저 디오라마로 전시된 아프리카의 이미지들에 대
해 논하기도 했다. Dolf Sternberger, *Panorama of the Nineteenth Century*, trans. Joa-
chim Neugroschel(New York: Urizen, 1977), pp. 46~47. 19세기 말 시각적 소비의 형식
들과 관광 산업의 관계에 대해서는 다음을 보라. Anne Friedberg, *Window Shopping:
Film and the Postmodern Condition*(Berkeley: University of California Press, 1994),
pp. 15~29.

1890년 영국 특허 신청서에 실린 푸어만의 카이저파노라마 평면도와 단면도.

달아 개별 소비자들이 시지각적 참관에 드는 시간과 비용을 알아서 결정할 수 있도록 했다.

리비도적으로 결정된 고착과 배회의 혼합물이 일련의 변형을 촉발하는 클링거의 작업과는 대조적으로, 카이저파노라마는 외면적으로 변이를 도입하면서 동시에 **기계적으로** 주의를 지속시키는 여러 시각적 장치 가운데 하나다. 카이저파노라마는 시각적 소비가 '산업화'되었음을 분명히 확인할 수 있는 수많은 현장 가운데 하나다. 그것은 신체와 기계의 물리적·시간적 연합이 공장 생산의 리듬에 상응하는, 즉 주의가 무아지경이나 몽상의 상태로 빠지는 것을

방지하기 위해 조립 라인의 노동자에게 참신한 것과 방해물을 도입하는 방식에 상응하는 공간이다. 하지만 그것은 또한 1880년대 많은 전前영화적 장치들 및 1890년대 영화적 장치들이 공통적으로 제공하는 경험을 구조화하고 있기도 하다. 지각을 파편화하는 이러한 장치들 고유의 특성은 이접적인 것들을 '자연스럽게' 만드는 기계적으로 생산된 연속체를 통해 제시된다. (로마에 있는 교황의 아파트 실내에서 중국과 만리장성으로, 다시 이탈리아의 알프스로 120초 간격을 두고 이동하는데 무슨 시간적 계열의 논리나 공간적 연속의 논리가 있겠는가?) 주관적인 심리적 투자가 (욕망으로든, 꿈으로든, 몽상으로든, 매혹으로든) 어떤 식으로 이루어지건 간에, 그것은 주의 전환이라는 관념이 필수적이고 불가피한 것처럼 보여야만 하는 기계적 템포와 불가분의 관계에 있다. 카이저파노라마 같은 장치를 쉽사리 소모되는 '리얼리즘'이라는 범주와 아무렇지도 않게 연관 짓는 것은 가능하지 않다. 오히려 그것은 [이질적인 것들의] 종합을 강제하는 지각의 **자동화**가 일어나는 여러 장소들 가운데 하나로서, 이러한 자동화는 오늘날에도 여러 다른 노선을 따라 고스란히 지속되고 있다.[113]

113 허버트 스펜서는 지각적 종합이 규범적인 심리적 삶에서 차지하는 중요성에 대한 영향력 있는 주장을 내놓았다. "이른바 정신적 행위가 수행되는 것은 대개 다음과 같은 촉각적·청각적·시각적 느낌들을 통해서인데, 이들은 응집력을 보여주며 그 결과 현저히 눈에 띄는 방식으로 통합되는 능력을 보이는 느낌들이다. [···] 지각하는 능력을 지닌 **마음**의 가장 발달된 부분은 아주 단단히 응집하는 이런 시각적 느낌들로 이루어져 있으며, 이들은 그 구성 강도에서 다른 느낌들을 통해 형성된 총합체들 모두를 훌쩍 넘어서는 거대하고 수많은 총합체들로 통합된다." Herbert Spencer, *Principles of Pyschology,* 3d ed., vol. 1(New York: D. Appleton, 1871), p. 187. 이 부분은 다음 책에도 인용되었다. John Hughlings Jackson, "On the Nature of the Duality of the Brain"(1874), parts I and II, ed. Henry Head, *Brain* 38(1915), pp. 87~95.

카이저파노라마 관람용 채색 유리 입체경 사진들: 나이아가라 폭포, 일본 여자들, 런던 거리 풍경.

*

　지각의 재구성과 관련해 보다 의미심장한 일은 이드위어드 머이브리지가 1878~79년 사이에 수행한 실험으로, 그는 움직이는 말을 촬영한 최초의 성공적인 연속 사진들을 내놓았다. 1879년 무렵에 머이브리지가 거둔 성취는 시각이란 자연스러운 것이 아니며 노엘 버치 등이 주장하듯 체계적으로 구성되는 특성을 띠는 것임을 노출하는 방식으로 지각을 재조직화하고 분산했다는 점에 있다.[114] 1878년에 팰로앨토[115]에서 촬영된 첫 사진들은 고유의 분열성이라 할 만한 것을 띠고 있으며, 그 결과 에티엔-쥘 마레의 어떤 사진보다 더 불안감을 주는 것처럼 보인다. 머이브리지와는 달리 마레의 작업은 분해와 재통합의 상호적 작용에 기초하고 있다. 하나의 단일한 시각장 프레임 내에서 수행되는 마레의 운동 분석은 공간적·시간적 일관성을 유지하고 있어, 전례가 없는 재현적 실천을 통해 식별 가능성과 합리성의 **새로운 형식**을 운동에 부여하고 있다. 연속성을 띠고 있는 듯한 운동과 시간을 더 거침없이 노골적으로 해체하고 있는 머이브리지의 작업은 경험적으로 실감 나는 것과 '현실 효과'의 연계가 분리되는 일반적 과정의 한 사례다. 또한 그의 이미지들은 마레의 작업과 달리 쉽사리 미학적으로 전유할 수 있는 것도 아니었다. 순차적으로 제시되는 위치나 단면 들은 어떤 필연적인 인과

114 Noël Burch, *Life to Those Shadows*, trans. Ben Brewster(Berkeley: University of California Press, 1990), p. 11.

115 [옮긴이] 머이브리지에게 달리는 말의 동작 사진을 의뢰하고 그의 실험을 후원한 릴런드 스탠퍼드의 말 사육장이 이곳에 있었다. 오늘날 이곳에는 스탠퍼드대학교가 들어서 있다.

관계에 따라 연결되는 것이 아니었고, 그저 막연하고 이접적인 시간적 전후 감각에 따라 연결될 뿐이었다. 따라서 머이브리지가 그의 작업에 시간 변수를 도입하지 않았다는 이유로 마레보다 덜 '진보적'이라며 그를 비판하는 이들은 이미 낡아빠진 시간 모델에 입각해 생각하고 있는 셈이다. 머이브리지의 1878년 작업이 보여준 중대한 도약은 인간의 시각적 능력을 넘어서는 지각 단위를 만들어내기 위해 기계적으로 고속 촬영을 활용했다는 점에 있었는데, 이렇게 얻은 사진들은 순차적이고 추상적으로 배치되어 인간이 주관적으로는 경험할 수 없는 것을 보여주었다.[116] 이미지들을 모듈화해 구분화segmentation함으로써 머이브리지는 '진실한' 종합의 가능성을 무너뜨렸고, 그가 총합해 제시한 것들은 관찰자가 매끄럽게 다시 붙일 수 없는 원자화된 장을 정립했다. 하지만 그의 작업에 뚜렷이 드러나는 불균질성과 구분화는 정작 연속적이고 부단히 순환적인 [자본주의의] 추상적 질서로 향하는 첫걸음이었다.

머이브리지의 초기 동작 연구를 둘러싼 상황은 혁신적이면서도 무자비한 캘리포니아의 재력가 릴런드 스탠퍼드라는 인물과 불가분의 관계에 있다.[117] 머이브리지에게 실험을 처음 제안한 이가 바로 경주마 소유주였던 주지사 경력의 부유한 스탠퍼드였고, 머이브리지가 이 실험에 관여하게 된 것은 거의 우연이나 다름없었다. 센트

116 오해를 피하기 위해 밝혀두자면, 머이브리지에 대한 나의 논의는 그가 1878~79년 사이에 한 작업과 관련되어 있을 뿐, 이후 그가 1880년대 중반에 펜실베이니아대학교에서 진행해 『동물의 운동Animal Locomotion』으로 결실을 맺은 작업과는 무관하다.

117 스탠퍼드에 관해서는 다음을 참고. Matthew Josephson, *The Robber Barons: The Great American Capitalists 1861-1901*(New York: Harcourt, Brace, 1934), pp. 81~89, 217~30.

Fig. 3. Trot. 715 mètres à la minute. — Fig. 4. Trot 727 mètres à la minute. — Fig. 5. Galop. 1142 mètres à la minute.

1878년에 『자연La Nature』지에 게재된 이드위어드 머이브리지의 <움직이는 말>.

럴퍼시픽 철도회사의 창업자이자 회장인 스탠퍼드는 19세기에 이루어진 자본주의적 근대화의 핵심적 과정과 긴밀히 연결되어 있다. 철도 수송 및 증기선 노선이 자리 잡은 것은, **움직임**에 드는 시간과 비용을 감축해가고 있던 특수한 역사적 국면의 일환이자, 순환하는 자본의 흐름을 가속화하는 것이었으며, "한 장소에서 다른 장소로 움직이는 데 드는 시간을 최소한으로 줄이라"는 명령의 표현이기도 했다.[118] 마르크스는 다음과 같이 주장했다. "자본은 그 본성상 모든 공간적 장애물을 넘어서 질주한다. 그런 까닭에 교환을 위한 물리적 조건을 만들어내는 일, 즉 통신 및 수송 수단을 창출하는 일— 시간을 통한 공간의 소멸—의 필요성이 어마어마하게 커졌다."[119] 여기서 **통신수단**을 확인하는 작업은 중요하다. 마르크스가 염두에 두고 있는 것은 우편 및 전신 같은 원격 통신의 초기 형식임이 분명한데, 20세기에 이르면 여러 즉각적인 통신 형식이 어디에나 존재하게 될 것이다.[120] 그런데 이러한 형식이 근대화됨에 따라 스탠퍼드와 머이브리지의 사진 실험이 그러하듯 지각과 정보의 쇄신도 함께 이루어지게 된다. 그러한 실험은 지각 소요 시간의 단축과 서로 얽혀 있는 연관 지점들 가운데 하나로서, 바야흐로 시각성은 유통과 원격 통신의 속도 및 시간성에 부합하게 될 것이었다. 불과 몇 년

118 Karl Marx, *Grundrisse,* trans. Martin Nicolaus(New York: Random House, 1973), p. 539. 스탠퍼드와 센트럴퍼시픽그룹이 수행한 일들은 이 책에서 마르크스가 묘사한 논리에 부합한다.

119 Ibid., p. 524. 이 부분의 마르크스 텍스트에 대해 논하고 있는 다음 책도 참고. David Harvey, *The Limits to Capital*(Chicago: University of Chicago Press, 1982), pp. 376~86.

120 근대적 통신 네트워크의 19세기적 기원과 자본주의에 대한 논의는 다음을 참고. Armand Mattelart, *La communication-monde: Histoire des idées et des stratégies*(Paris: Editions la découverte, 1992), pp. 1~56.

Fig. 1. — Cheval au pas. — 108 mètres à la minute.

Fig. 2. — Petit galop. — 200 mètres à la minute. (Reproduction par l'héliogravure de photographies instantanées.)

1878년에 『자연』지에 게재된 머이브리지의 <움직이는 말>.

후인 1880년대 초반, 에른스트 마흐는 음속을 돌파하는 속도로 날아가는 총탄의 사진을 찍는 실험에 착수했다. 마흐는 발사체의 이미지를 그것의 궤적에서 분리해낼 수 있었을 뿐 아니라 발사체 바로 앞에서 이동하는 충격파도 기록할 수 있었다. 이는 기계적으로 달성한 속도에 힘입어 지각과 관련된 '진실'을 급진적으로 재배치하는 일이 얼마간 가능함을 암시했다. 이러한 사진은 인과 관계에 대한 관습적인 인지적 가정들을 뒤엎었고 분명해 보이는 물리적 '사건'의 본성을 낯선 것으로 만들었다.

　머이브리지의 작업에서 구분화는 단순히 지각장을 해체하는 것만이 아니라 공간이 지워진 시각 자체의 순간성을 전면에 내세운 것이라고 이해해야 한다. 그것은 전 지구적 시장 및 그것이 새로 개척한 교환 경로의 매끈한 표면과 양립하는 시각을 나타낸다. 머이브리지는 고전적인 도표 구성과 유사한 것을 제시한 듯 보이지만, 그의 열과 행에 배열된 것에는 도표의 명료성을 좌우하는 불변의

특성들이 전혀 없다.[121] 〈움직이는 말The Horse in Motion〉은 지각이 안정적인 시공간 좌표와 맺는 연계를 모두 끊어버린 작업으로 이해해야 한다. 머이브리지의 작업은 들뢰즈와 과타리가 자본주의적 탈영토화 및 탈코드화 과정으로 묘사했던 것의 의미심장한 사례다. 탈영토화나 탈코드화라는 용어가 부적절해 보일 수도 있지만, 이러한 용어는 공간 속에서 항구적이고 안정적인 위치를 지닌 그 무엇도 교환과 유통의 체계로 편입될 수 없다는 사실을, 코드(전통적인 혹은 안정적인 행동 양식이나 재현 양식)에 속하는 것이라면 그 무엇이든 추상적 관계망 내에 배치되지 않으려고 안간힘을 쓸 것임을 암시한다. 자본주의의 역사는 그 효율적 작동을 위해 이러한 장애물을 극복해온 역사다. 머이브리지의 고속 셔터가 얼마간 암시하는 바, 순간적이고 자동적인 기계적 지각의 이념은 인간적 시각과 주의의 빈약한 한계를 온전히 넘어서는 역량을 모으는 것이었다. 프랑수아 다고네에 따르면, 1880년대에 관건이 된 것은 "현실과의 접속을 복잡하게 하고, 왜곡하고, 방해하는 가림막인 인간 매개자를 제거하는 일이었다."[122] 하지만 지각적으로 '부적절함'에도 오히려 점점 더 인간 주체는 이를테면 행동 규범을 결정하는 작업의 일환으로 반응 시간을 연구하고 측정하는 그러한 모델들에 입각해서 정의될 것이었다. 매우 상징적이게도, 수천 년 동안 인간 사회에서 가장 주요한 운송 양식이었던 말은 수량화되고 생기 없는 시간과 운

121 고전적인 도표적 질서에 관해서는 Michel Foucault, *The Order of Things*(New York: Pantheon, 1971), pp. 50~76.

122 François Dagognet, *Etienne-Jules Marey: A Passion for the Trace*(New York: Zone Books, 1992), p. 43.

동의 단위들로 해체되었다.

1878년에 머이브리지가 열어젖힌 새로운 지각의 시간성은 불과 몇 년 전에 그가 찍었던 덜 알려진 몇몇 사진과 나란히 두고 보면 더 잘 이해된다. 1875년에 머이브리지는 재력가인 제이 굴드가 막 인수한 퍼시픽우편증기선 회사에 고용되어 중앙아메리카 지역을 폭넓게 여행하며 사진으로 담아냈다.[123] 회사가 원했던 것은 "중남미 무역을 활성화하고 자본가들과 관광객들이 해당 지역의 나라들을 방문하는 데 관심을 갖도록" 할 홍보용 이미지였지만, 그 외에도 커피 산업에 새로이 투자를 끌어들일 수단으로 과테말라의 대규모 커피 농장을 사진에 담아내는 작업 또한 머이브리지에게 할당되었다.[124] 이곳에서 찍은 사진들로 구성된 마지막 앨범에서, 생산적 노동의 이미지들이 중앙아메리카를 평온한 '지상 낙원'으로 재현한 이미지들과 혼합되어 있는 것은 이런 이유 때문이다. 나는 머이브

123 굴드는 스탠퍼드와 콜리스 헌팅턴과 담합해서 퍼시픽우편증기선 회사를 매입했는데, 이는 선박 운임이 철도 운임보다 저렴해지는 것을 방지하기 위해서였다. 다음 책에서 "굴드 시스템"이라는 제목의 흥미로운 장을 보라. Robert Edgar Riegel, *The Story of the Western Railroads: From 1852 through the Reign of the Giants*(1926; Lincoln: University of Nebraska Press, 1964), pp. 160~78.

124 이 여행에 대한 기술은 다음의 책들을 참고했다. E. Bradford Burns, *Eadweard Muybridge in Guatemala, 1875*(Berkeley: University of California Press, 1986); Robert Bartlett Haas, *Muybridge: Man in Motion*(Berkeley: University of California Press, 1976), pp. 79~81; Gordon Hendricks, *Eadweard Muybridge: The Father of the Motion Picture*(New York: Grossman Publishers, 1975), pp. 81~95. "하지만 이 여행의 존재 이유가 이제 분명해졌다. 산마테오스, 라스누베스, 산펠리페 지역에 있는 엄청난 규모의 커피 농장들 말이다. 커피 산업은 한동안 침체기에 있었다. […] 하지만 [콜롬비아의] 베리오스 대통령은 커피 산업을 다시 활성화하기로 결심했다. 정부는 기존의 농장 소유주들뿐 아니라 새로운 사업가들에게 전면적인 특권을 주었고 이로써 산업은 궤도에 올랐다. 사실상 무역을 독점하고 있던 퍼시픽우편증기선 회사가 머이브리지에게 중앙아메리카의 **관심 지역들**을 촬영하도록 의뢰했던 것은 새로이 투자를 유치할 수 있으리라는 바람 때문이었을 것이다." Hendricks, *Eadweard Muybridge*, p. 84. 강조는 필자.

240

이드위어드 머이브리지, <과테말라 라스누베스에서의 커피 수확>, 1875년.

리지가 과테말라에서 제작한 많은 놀라운 이미지들 가운데서 하나
만 살펴볼 텐데, 라스누베스 커피 농장의 완만하게 경사진 언덕에
서 한낮의 구름을 배경으로 원두를 모으고 포장하는 노동자들의 모
습을 담은 사진이다.[125] 이 사진은 수량화되고 교환 가능해진 요소

125 7개월에 걸친 작업을 마친 후, 머이브리지는 그가 과테말라에서 찍은 사진 인화본을 판매한
다는 신문 광고를 낸다. "가장 유명한 공공 건물들, 그야말로 그림처럼 아름다운 지방들, 무
척이나 자연적인 경작 광경과 농작물 등을 담은 모음집을 제작했음을 여러분께 기쁜 마음으
로 알립니다. 이는 모두 이처럼 흥미진진한 땅의 풍요로움과 아름다움을 외국에 알리고자 이
모험에 비용을 댄 퍼시픽증기선 회사 덕분이었습니다." Hendricks, *Eadweard Muybridge*,
p. 85. 이는 19세기 식민주의의 광학을 예시적으로 드러내는 진술로서, 여기서 머이브리지
의 눈에 보이는 것은 행정 기반 시설이나 그림처럼 아름다운 **경치**, 또는 '외국' 사람들이 이익
을 얻고자 뜯어낼 수 있는 **천연자원**이다. 커피 농장에서 일하는 원주민 노동자들이 버젓이
있는데도, 그들은 자본의 흐름 속에 있는 추상적 구성요소로서 존재하거나 상상적 풍경 속에
서 '자연스러워 보이는' 요소로서 존재할 뿐 보이지 않는 채로 남는다.

제2장 1879: 풀려난 시각

들(신체와 대지), 즉 부동 상태로 있을 수 없는 불안정한 체계의 일부가 된 요소들을 짐짓 그럴싸하게 균질하고 정적인 이미지로 보여주고 있다. 이 이미지는 (그 무엇으로도 환원할 수 없는 실존적 시간성을 띤) 살아 있는 노동력과 "유통 시간이 걸리지 않는 유통"[126]으로 향하는 자본의 경향성이 이율배반적으로 공존하고 있는 모습을 드러낸다. 외양만은 전근대적으로 보이는 이 풍경의 무성한 초목들 곳곳에 인간 존재를 이처럼 흩뿌려놓는 일의 기저에 있는 폭력과 사회적 유린은 머이브리지를 팰로앨토의 실험으로 이끌었던 것과 동일한 근대화 원칙의 귀결로서, 생산성을 늘리는 방향으로 인간의 신체와 그 움직임을 조절할 방식에 대한 끊임없는 연구를 촉발한 것도 바로 머이브리지의 실험이었다. 스탠퍼드의 움직이는 말들과 마찬가지로, 이 중앙아메리카의 이미지는 인간의 지각 능력을 벗어난 추상성 및 속도를 띤 운동과 궤적을 정적으로 잘라낸 단면이다. 이 노동자들의 운명은 전적으로 동일한 과정의 일부다.

지그프리트 크라카우어의 주장에 따르면, 19세기에 형태를 갖춘 근대적 역사기록학은 사진의 발명 및 확산과 불가분의 관계에 있다. 카메라-현실은 "생활세계Lebenswelt의 모든 특징을 다 지니고 있다. 그것은 생명이 없는 오브제들, 얼굴들, 군중들, 서로 섞이고 고통받고 희망을 품는 사람들로 구성된다. 그것의 커다란 주제는 온전한 삶, 우리가 보통 경험하는 그대로의 삶이다."[127] 유사한 방식

126 Marx, *Grundrisse*, p. 671.
127 Siegfried Kracauer, *History: The Last Things before the Last*(New York: Oxford University Press, 1969), pp. 49, 57. "다게르의 발명이 재현적 예술의 차원에서 제기하는 사안들과 요구들이 오늘날 역사기록학에서 중요한 역할을 하는 것들과 유사하다는 점이 내게는 매우 흥미롭게 여겨진다. […] 이때 역사기록학과 사진적 매체 사이에는 근본적인 유사성이 있다."

으로, 롤랑 바르트는 어떻게 사진이 역사적 담론의 진실성을 보장하는 '현실 효과'의 일환으로 작동할 수 있는지를 상술했다.[128] 하지만 머이브리지와 더불어 사진의 이러한 기능은 타파되고 만다.[129] 분명 〈움직이는 말〉은 과거에 벌어진 어떤 사건을 증거하는 잔여물이지만, 역사적 내러티브를 지탱하는 통사론적·의미론적 조직의 외부에 있다. 여기서 작동하고 있는 기계적 객관성은 "이것이 일어났다"거나 "거기 있었다"는 감각이 **보증될** 수 있는 주관적 위치를 특정하지 않는다. 표면적으로는 선형적 시퀀스나 구문의 일부처럼 보이지만 개개의 이미지들이 자율적이고 유동적인 정체성을 새로이 띠게 된다는 점에서 조합 논리combinatorial logic[130]의 초기 사례라고 할 수 있다. 이미지들의 부동성과 무근거성은 지각 경험을 '해독'할 때 그 이미지들이 어떤 결속력 있는 연속성이나 궤적과도 거리를 두게끔 하는 조건도 된다. 머이브리지의 작업이 운동과 시간을 합리화·수량화하고 신체를 기계화할 가능성을 열었다는 점에는 의심

128 Roland Barthes, "The Discourse of History," in *The Rustle of Language,* trans. Richard Howard(New York: Hill and Wang, 1986), p. 139. "우리의 문명 전체는 현실 효과에 끌리는 경향이 있다. 이는 다음과 같은 특수한 장르들의 발전을 통해 확인된다. 리얼리즘 소설, 사적 일기, 기록문학, 신문 기사, 역사박물관, 고대 물품의 전시, 그리고 무엇보다 사진의 커다란 발전을 들 수 있는데, (그림과 관련해서 볼 때) 그야말로 사진에만 적합한 특성은 재현된 사건이 **정말로** 일어났음을 의미한다는 점이다."

129 머이브리지를 평가절하했던 바르트는 그를 그저 "놀라게 하는" 솜씨 좋은 사진가의 범주에 포함시켰는데, 이에 속하는 좀더 최근의 인물로는 우유 방울이 터지는 광경을 100만분의 1초 간격으로 포착한 해럴드 에저턴이 있다. "이러한 종류의 사진은 나를 동요시키거나 끌어당기지 않는다는 점은 굳이 밝힐 필요도 없다"라고 바르트는 썼다. Roland Barthes, *Camera Lucida: Reflections on Photography,* trans. Richard Howard(New York: Hill and Wang, 1981), pp. 33, 99.

130 [옮긴이] 이전의 입력값들과 무관하게 오직 현재의 입력값에 의해서만 출력값이 결정되는 시간독립적 논리식이나 논리 회로.

의 여지가 없지만, 일체의 규율적 명령 외부에서 주의가 여럿으로 흩어지고 뜻밖의 방식으로 지각적 종합이 이루어질 가능성을 제시했다는 점 또한 그에 못지않게 중요하다. 한편으로, 이러한 이미지들의 무근거성과 가변적 시간성은 널리 만연한 역사적 기억 상실증의 근대적 생산에 필수적인 것이었다. 다른 한편으로, 머이브리지가 제시한 분절적 이미지들은 어찌 되었든 참신한 사회적/역사적 직관의 가능성을 제시하고, 당연한 듯 여겨지는 연속성을 깨뜨리거나 자율적 이미지의 자족성을 흐트러뜨리는 가운데 '번쩍 빛나기'도 할 것이다.

대략 1879년경부터 서로 다른 여러 인공물들을 가로지르기 시작한 커다란 문제 가운데 하나는 개인의 행동에 대한 두 개의 양립 불가능한 모델이 활성화되었다는 점이다. 카이저파노라마와 머이브리지의 작업은 모두 외부적으로 통제되는 변수를 통해 주의 반응의 감도와 리듬을 결정할 수 있는 여러 방식 중 하나다. 여기서 관건은 이처럼 자동화된 지각 경험이 어떻게 새로운 분열의 경험을 낳는지에 달려 있는데, 카이저파노라마가 보여주는 서로 무관한 이미지들의 산업화된 시퀀스나 머이브리지의 초기 작업에 나타나는 반복적이지만 분리된 계열이 그러한 경험에 속한다. 그런데 역사적으로 주의와 관련된 지각이 기술 문화 내에서 점점 더 자동적인 형태를 띠게 된 바로 그 순간에, '자동적'이라 여겨지는 인간 행동은 병리적이고 사회적으로 위험한 것으로 취급되고 있었다. 통합된 인격의 종합적 운용에서 이탈한 듯 보이는 반복적 행위나 분열된 지각 등 일군의 증상들 말이다.[131] 가령, 1878년에 알프레드 모리는 잠, 꿈, 몽유, 무아지경, 최면 상태를 포함하는 조건들을 정리하고 "자동적

운동"과 "기계적 반복"이 이들 모두에 공통적임을 발견했다.[132] 그의 주장에 따르면, 이러한 작동 양태에 있을 때에는 의식적이거나 자발적인 선택이 가능하지 않다. 이보다 몇 년 뒤 존 헐링스 잭슨이 수행한 한층 엄밀한 연구에 따르면 자동적 행동은 역진화 과정을 드러내는데, 이는 "정신 기관"이 수행하는 최고도의 활동에 속하는 "기억, 감정, 이성 그리고 자유의지" 등이 멎어버리는 "미발달 […] 해체의 과정"이다.[133]

서로 닮은 데라곤 전혀 없어 보이지만, 머이브리지와 클링거가 만든 일련의 이미지들은 정반대의 방식으로 주의력을 시간적으로 풀어헤친다는 점—전자는 특정한 위치가 변함없이 계측적으로 중복되는 과정을 통해, 후자는 심적 불안정성이 자체적으로 변화해가는 과정을 통해—에서 서로 관련되어 있다. 그러나 20세기 초반에 이러한 (하나는 기술적이고 다른 하나는 몽상적인) 두 극은 전면화된 스펙터클 조직 내에서 서로 중첩되는 요소들이 될 터인데, 여기서 지각적 종합에 대한 체계적인 이해는 **관리되면서** 소비 가능한 분열의 형식들을 기술적으로 생산해내기 위한 전제 조건이다. 객석 가운데서 꿈결 같은 상태를 합리적으로 생산해내는 방식의 시초로 1870년대 후반 무렵 바이로이트에서 선보인 바그너 후기 작업의 무대 양식을 꼽을 수도 있는데, 이는 50년 후에 도래할 유성 영화에서

131 사회적으로 동화될 수 없는 다양한 형태의 행동들(방랑, 성매매, 구걸)이 1880년대에 어떻게 "통원 치료를 요하는 자동성automatisme ambulatoire"이라는 양가적 진단하에 묶였는지 보라. Jean-Claude Beaune, *Le vagabonde et la machine: Essai sur l'automatisme ambulatoire, médecine, technique et société 1889-1910*(Seyssel: Champ Vollon, 1983).

132 L.-F. Alfred Maury, *Le sommeil et les rêves*(Paris: Didier, 1878).

133 Jackson, *Selected Writings of John Hughlings Jackson*, vol. 2, p. 117.

또다시 최고도의 성취에 이르게 될 것이었다.

그럼에도 1890년대에 영화가 실제로 발명되기 전부터 이미 인간적 지각의 조건들이 새로운 구성요소들로 재조합되고 있었음은 분명하다. 다양한 영역에서 시각은 역동적이고, 일시적이며, 복합적인 것으로 재형상화되었다. 세심하고 고정적인 고전적 관찰자는 19세기 초반에 쇠퇴하기 시작해 점차 주의력이 불안정한 주체로 대체되었는데, 나는 여기서 이러한 주체의 다양한 윤곽을 그려보고자 했다. 그 주체는 빠르게 늘어나는 다양한 '현실 효과들'의 소비자인 동시에 그것들을 종합하는 행위자일 수도 있으며, 점점 급증하는 20세기 기술 문화의 요구 및 유혹의 대상이 될 주체다. 주의의 표준화와 규제가 오늘날의 디지털적이고 사이버네틱한 원칙들로 향하는 경로를 구성한다면, 마네의 작업을 통해 드러나기 시작했듯이 주의력에 고유한 역동적 장애는 합리화와 통제의 가능성을 넘어서 창안, 해체, 그리고 창조적 종합으로 향하는 다른 경로를 나타낸다.

제3장

1888: 각성의 빛

그저 화가이기만 한 사람은 더 이상 없다. 그들은 다들 고고학자이기도 하고, 심리학자이기도 하고, 이런저런 추억이나 이론을 극화하는 흥행사이기도 하다.

──프리드리히 니체, 『권력에의 의지』

'미스터리'는 삶과 동떨어진 말들만이 존속하는 정신의 공허한 지역에 있을 수 없다. 그것은 모호함과 추상적 공허 사이의 혼돈으로부터는 생겨날 수 없다. '미스터리'의 모호함은 일종의 자각몽이 군중으로부터 끌어낸 이미지에서 기인하는 것으로, 때로 이는 죄책감이 그림자 속으로 밀쳐낸 것을 밝혀 드러내기도 하고, 흔히 무시되곤 하는 형상들을 비추기도 한다.

──조르주 바타유, 「오벨리스크」

1870년대 후반 마네의 작업이 예측 불허의 방식으로 시각을 구속에서 풀어놓는가 하면 결속력을 회복하거나 꾸며내려고 시도하면서 종잡을 수 없는 움직임을 그리고 있었을 때, 이처럼 오락가락하며 양측에 관여하다 보니 그는 낡은 지각 체제에 얽매인 회화적 실천들을 더는 신뢰하지 못하게 되었다. 10여 년 후, 조르주 쇠라의 작

업에서는 전통적인 재현적 코드들을 약화하는 일보다는 새로운 의
미론적·인지적 모델들을 적절히 구성하는 일이 관건이 되었다.
(1888년에 마무리되어 처음 전시된) 〈서커스 선전 공연〉에서, 이
새로운 모델들은 19세기 말에 가속화된 지각 경험의 재조직화와 한
데 얽혀 있으며, 개인적 주체와 집단적 주체 모두의 주의력을 중심
으로 구축된 새로운 사회 환경과도 얽혀 있다.[1] 쇠라는 주의 내부에
서 일어나는 종합적이고도 해체적인 과정들에 대한 결정적 이해에
도달했으며, 그의 예술은 이처럼 잠재적으로 와해적인 지각의 특성
을 조절하고 합리화하려는 시도와 불가분의 관계에 있다. 그러나
지각을 장악하려는 이러한 기획은 비틀거리고 무너지게 되며, 그
실패의 한복판에 있는 〈서커스 선전 공연〉은 근대화된 관찰자로서
개별적 주체가 맞닥뜨린 역사적 곤경을 드러내는 동시에 억누르고
있다.

　이 그림에서 쇠라는 그의 사유의 이율배반적 특성을 가장 창조적
인 한계까지 밀어붙이고 있으며, 그의 이원론적 개념 도식들에 분
명히 드러나는 경직성(과 진부함)은 여기서 그 도식들의 논리적 통
제 바깥에 있는 대상을 산출해내기에 이른다. 서로 적대적인 힘들
로 충만한 〈서커스 선전 공연〉은 미적 환상의 가능성을, 주의 깊은

1　내가 참고한 장-클로드 레벤슈테인의 주장에 따르면, 특정한 전시 및 도록을 위해 이 작품
　(과 몇몇 다른 작품들)에 제목을 붙이는 일과 관련해 쇠라 자신이 내린 결정과 행위에 대해
　알려진 바를 종합하면 쇠라는 결코 그림의 제목에 정관사를 사용하지 않았음을 알게 된다.
　따라서 쇠라식의 제목은 "Parade de cirque"(서커스 선전 공연), "Chahut"(캉캉), 그리고
　"Cirque"(서커스)다. 레벤슈테인이 보기에, 이러한 선택은 쇠라의 후기 작업에 나타나는 불
　특정한 시간성에의 몰두, "보편적이지도 않고 특수하지도 않은" 미분화된 시간에의 몰두라는
　전반적 특징의 한 국면이다. Jean-Claude Lebensztejn, *Chahut*(Paris: Hazan, 1989),
　pp. 25~31.

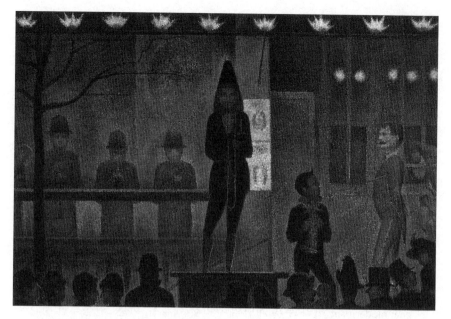

조르주 쇠라, <서커스 선전 공연>, 1887~88년.

종결의 가능성을 가차 없이 부정하고 있는데, 타의 추종을 불허하는 지각의 현존과 통일을 위해 이 그림만의 내적 공식을 만들어내려는 열렬한 시도가 있음에도 그러하다. 메트로폴리탄미술관에 가서 〈서커스 선전 공연〉을 아무리 여러 번 들여다보아도 이 분열의 경험은 여전하다. 전시실 맞은편에서 거리를 두고 바라보면 반 고흐와 세잔의 생기 넘치는 그림들 가운데 걸린 이 작품은 칙칙한 청회색 사각형처럼 눈에 띄지 않고 무채색에 가깝게 흐릿한데, 가까이 다가가서 자세히 보면 은은한 분홍색과 초록색과 파란색이 어우러져 위치에 따라 다른 느낌을 주는 색면이 된다. 이 작품은 주의의 무시간적 고착이라는 이상과 돌이킬 수 없이 분산되는 지각 사이에

제3장 1888: 각성의 빛

서 벌어지는 끊임없는 폭로와 은폐의 유희 속에서 작동한다. 시간을 초월한 듯한 고요함을 꾸며내고는 있어도, 작품에 외재적인가 하면 또 전적으로 내재적이기도 한 흐름과 교환의 역사적 힘을 가리기에는 역부족이다.[2] 이 시기에 그려진 다른 어떤 그림에서도 근대적 각성의 경험이 이토록 마음을 사로잡는 방식으로 발휘된 사례는 없을 듯하다. 도회적 밤의 유령적 세계를 이처럼 묘사하는 일은 프레드릭 제임슨이 19세기 문학의 "마술적 내러티브"라고 밝힌 것에 상응한다.[3] 즉 쇠라의 작업은 절차들을 합리화하면서 거침없이 미적 영역에 파고든 것들의 지표가 되는 동시에 그렇게 파고든 원칙들을 마술적이거나 계시적인 폭로 효과를 통해 피하려는 시도이기도 하다. 〈서커스 선전 공연〉은 제임슨이 "발생기 모더니즘nascent modernism"이라 부른 개념의 강력한 예로서, 이는 "환상적인 것의 자리를 세속적 세계 한복판에 있는 명확하고 뚜렷한 부재로서 규정하며 […] [세속적 세계는] 의미의 언저리에 영원히 유예된, 결코 도래하지 않는 악이나 은총의 계시를 받는 일에 영원히 복무하는 대상 세계다."[4]

곧 살펴보겠지만, 〈서커스 선전 공연〉은 색채의 무매개성에 대한 염원과 약속, 그리고 구체적이고 수량화할 수 있는 세계에서 외양의 부재와 공허를 가차 없이 드러내는 일 사이에서 불가사의하게

2 쇠라의 드로잉과 관련된 몇몇 주제를 논한 글로는 Bernd Growe, "The Pathos of Anonymity: Seurat and the Art of Drawing," in Erich Franz and Bernd Growe, *Seurat Drawings*, trans. John Gabriel(Boston: Little, Brown, 1984), pp. 13~50.

3 Fredric Jameson, *The Political Unconscious: Narrative as a Socially Symbolic Act*(Ithaca: Cornell University Press, 1981), pp. 103~50.

4 Ibid., pp. 134~35.

맴돌고 있다. 하지만 작품에 담긴 이러한 가능성은 모두 인간 시각의 불안정한 생리적 조건에 대한 쇠라의 이해 덕분에 유효한 것이 된다. 쇠라의 작업에서 (그리고 새로이 부상하고 있던 스펙터클의 형식들에서) 작품이 발하는 현장감의 광휘에 푹 빠져드는 관객의 이상과 외부적 자극의 계획적 조직화를 통해 그의 정동적 반응이 결정되는 개별 주체의 모델 사이에는 어떤 모순도 없다. 방법론적으로 새로운 색채 효과들을 산출한 것도 물론 있지만, 쇠라 후기 회화의 가장 주목할 만한 특징 가운데 하나는 감정적 반응을 합리화하는 일에 줄기차게 사로잡혀 있다는 점인데, 이는 특수한 형태적 요소 및 관계 들이 주체에게 미치는 효과에 대한 (과학적이고 미학적인) 19세기의 연구들을 그가 익히 알고 있던 데서 기인한 것이다. 이처럼 기술적 통제 모델들에 동조하고 있는 〈서커스 선전 공연〉은 본능적 전체성의 꿈에서 벗어나는 집단적 이탈을 나타내는데, 자신의 '방법'에 강박적으로 천착했던 쇠라가 불화 상태로 관리되는 세계 바깥에서만이 아니라 역사 자체의 덧없음과 와해를 넘어 존속하는 조화로운 감각의 유토피아를 부단히 추구할 때조차 그러하다. 내가 검토하고 있는 역사적 장과 관련해서 이 그림의 중요성은 다음과 같다. 한편으로 그것은 개개의 관찰자에게 잠정적인 자유의 영역을 마련해줄 수 있을 만큼 고도로 자기-충족적이고 주관적으로 결정되는 색채적 주의력을 상정한다. 다른 한편으로 이 그림에서 엿볼 수 있듯 반응의 관리적 통제를 향한 열망은 주의를 기울이는 주체를 제한적 의식 상태에서 외부적 암시에 반응하는 심적 오토마톤으로 상정하는 담론들의 확산과 동시에 발생한다. 하지만 궁극적으로 〈서커스 선전 공연〉은 주체의 자유라는 꿈에도 부합하지

253

않고 권력의 효과에도 부합하지 않는 심적·사회적·상상적 위치를 점유한다. 그것은 미적 자율성과 지배의 환상 모두를 드러내는 계속 변화하는 여러 다양한 순간들, 중심들, 관점들이다.

＊

여느 19세기 예술가들과 마찬가지로 쇠라의 작업 또한 주관적 시각 모델이 부상하면서 생겨난 결과들과 불가분의 관계에 있다. 이를 자세히 살펴보기 위해, 일단 그림보다는 쇠라가 쓴 글에 눈을 돌려보기로 하자. 이는 그가 자신의 예술 실천과 관련해 남긴 몇몇 기록들 가운데 하나에서 발췌한 것이다. 1890년에 어느 친구에게 보낸 유명한 편지에서, 쇠라는 스스로 자신의 **"미학"**과 **"기법"**이라 부른 것 이면에 있는 원리를 신탁처럼 간결한 말로 표현하고자 애썼다. **"기법"**이라는 제목이 붙은 문단의 첫 문장은 다음과 같다. "망막에 빛의 인상이 지속되는 현상들을 고려하면, 종합은 불가피한 귀결이다."[5] 극도로 간결한 이 문장에는 〈서커스 선전 공연〉의 감상에 지침이 될 뿐 아니라 이런 그림이 나오게 된 몇몇 조건을 이해하는 데도 지침이 되는 일군의 표현들이 압축되어 있다. 첫째, 여기에는 시각이란 지속적인 것이라는 주장이 있다. 쇠라에게 이미지에 대한

5 프랑스어 원문은 다음과 같다. "Etant admis les phénomènes de la durée de l'impression lumineuse sur la rétine, la synthèse s'impose comme résultante." 1890년 8월 28일 조르주 쇠라가 모리스 보부르에게 보낸 편지. 해당 편지의 출처는 Norma Broude, ed., *Seurat in Perspective*(Englewood Cliffs, N.J.: Prentice-Hall, 1978), pp. 17~19. 다음 책의 번역과 논의도 참고. Robert L. Herbert, *Georges Seurat, 1859-1891*(New York: Abrams, 1994), pp. 381~82.

이해는 시간의 흐름 속에서 이루어지는 것이지 즉시적이거나 고정적인 관계들의 일환으로서 이루어지는 것이 아니다. 그는 지각이란 서로 다른 물리적 사건들로 구성된 **과정**이라고 단언하는데, "지속"을 이렇게 받아들인다는 것은 이미지나 관찰자의 안정적 정체성을 거부한다는 것을 함축한다. 쇠라는 "현상들phénomènes"이라는 복수형을 사용하고 있는데 이는 일시적 특성을 띤 시각적인 것들이 무수히 중첩되어 있음을 암시한다. 둘째, 망막에 대한 특권화가 있다. 여기서 망막은 그 모든 생리학적 밀도 속에서 집중적으로 보는 신체에 대한 환유이면서, 시각성에 대한 새로운 이해 속에 놓인 그러한 신체의 애매한 위치를 가리키는 것이기도 하다. 그것은 신체를 질서 있게 정돈된 재현들을 받아들이는 통합적 수신기로서가 아니라 외부적 자극들이 모여 잠정적으로 빛과 색채를 발하는 효과를 낼 수 있는 합성 장치로서 호명한다. 망막층의 횡단면을 그린 헬름홀츠의 도해는 시각성의 새로운 체제를 잘 보여주는 기록이다. 눈으로 들어온 광선이 흡사 투명한 렌즈를 투과해 상을 전달하는 것처럼 그린 18세기의 다이어그램과는 달리, 헬름홀츠의 그림은 눈으로 들어온 광선은 결코 매개 없이 통과해 가는 것이 아니라는 점을 분명히 보여준다. 빛이 이 불투명한 '장치'로 들어올 때, 그것은 더 이상 기하 광학을 따르지 않으며, 점 대 점으로 이동하는 직선적인 광선도 아니며, 빽빽이 밀집한 감각 수용기들을 타격하여 이 합성 기관 속에 복잡다단한 과정을 일으킴으로써 시각적 지각을 낳는 빛 에너지의 형태다.[6] 앞으로 살펴보겠지만, 〈서커스 선전 공연〉이 르

6 헬름홀츠는 또한 망막이 온전히 신경계의 일부임을 강조하는데, 이는 후대의 연구자들에게

시지각의 불투명성.
헬름홀츠의 『생리 광학』에 실린
인간 망막의 단면도.

시지각의 투명성. 광선과 인간의 눈에 대한 18세기의 다이어그램.

네상스 기반의 회화적 질서에 대한 철두철미한 이해 및 그것의 계획적인 전복을 모두 보여주고 있기는 해도, "망막에 빛의 인상이 지속"된다는 쇠라의 말은 저 생리학적 시각성의 체제와 상응한다.

이렇게 말할 수도 있겠다. 쇠라는 19세기 초반에 정립된 시각의 조건들을 간결하게 요약하고 있을 뿐이라고 말이다. 이는 토머스 영과 괴테의 생리학적 광학으로 시작해서 요하네스 뮐러와 헬름홀츠 등에 의해 발전된 것이다. 하지만 쇠라의 진술은 그러한 초기 이

널리 받아들여지게 될 견해로 망막이란 사실상 두뇌의 일부임을 암시한다. (망막을 뜻하는 영어 'retina'는 원래 거미줄이나 그물을 뜻하는 것이었고 독일어로는 'die Netzhaut'라 부른다.) [옮긴이] 독일어로 'Netz'에는 거미줄과 그물이라는 뜻이 모두 있다. 'Haut'는 피부나 막을 뜻한다.

론가들의 가정을 넘어 나아가고 있는데, 특히 "종합"이라는 개념을 도입하고 있다는 점에서 그러하다. 물론, 어떤 점에서 종합은 쇠라의 유명한 '시지각적 혼합optical mixture' 기법[7]을 가리키는 것이지만, 이 문제는 인지적·지각적 통일의 본성에 대한 지적 불확실성이라는 보다 큰 문제와 불가분의 관계에 있다. 쇠라 작업의 핵심적 딜레마는, 〈서커스 선전 공연〉에서 특히 첨예하긴 하지만, 외부적으로 통제되며 주체에게 부과되는 종합이라는 관념(즉, 심미적 반응의 합리화)과 활동적이고 자율적인 주체의 자유롭고 주관적인 창안으로서의 종합들[8] 사이에서 그가 오락가락한다는 데 있다. 오래전 '상징주의자'라고 모호하게 분류되었던 당대의 이런저런 예술가와 작가 들이 '종합'의 개념을 제시했을 때, 그것은 파편화되어 있거나 단순히 총합된aggregate 종류의 일상적 경험을 능가하는 미적 통일성을 가리키기 위함이었다.[9] 쇠라가 간접적으로나마 그러한 입장과 관련되어 있다고 할 수 있다면, 이는 선험적 해결책이 주어지지 않은 상태에서 심적이고 지각적인 종합의 원인, 기제, 한계 및 취약성 등의 문제에 사로잡혀 있던 문화적 환경이라는 면에서 그러하다. 사정이야 어떻든 간에, 그의 간결한 말에 분명히 드러난 것처럼, 그

7　[옮긴이] 점묘법을 가리킨다.

8　[옮긴이] 이 문장의 앞에서는 종합을 단수형('synthesis')으로 썼던 것과 달리 여기서는 복수형('syntheses')으로 쓰고 있다.

9　이 주제를 다룬 문헌은 방대하다. 1880년대 후반에 '종합'이라는 용어가 대략 어떻게 사용되었는지를 간략히 살펴보고자 한다면 다음을 참고. H. R. Rookmaaker, *Gauguin and 19th Century Art Theory*(Amsterdam: Swets and Zeitlinger, 1972), pp. 176~87. 이 용어의 사회적·정치적 의의에 대해서는 John G. Hutton, *Neo-Impressionism and the Search for Solid Ground: Art, Science and Anarchism in Fin-de-Siècle France*(Baton Rouge: Louisiana State University Press, 1994), pp. 17~45.

의 작업은 내가 앞서 개괄한 것처럼 19세기 말에 주의를 하나의 문제로 부상하게 만든 가능성의 조건들과 나란히 있을 수밖에 없다. 그러한 조건들은 다음과 같다. (1) 육화된 관찰자, (2) 지각이란 본디 **지속적인** 것이라는 이해, 그리고 (3) 총합된 정보의 능동적 처리가 그것이다. 그리고 곧 살펴보겠지만, 쇠라의 작업에서 종합은 '불가피한' 귀결이라고 보기 어렵다.

이런 점에서 보면, 쇠라의 신인상주의가 지니는 커다란 중요성은 지각의 조직화라는 문제에 있다. 시각의 카메라 옵스쿠라 모델이 무너지고 생리학적 광학이 부상하면서, 지각은 외부 세계의 이미지를 비교적 수동적으로 **수용**하는 일이 아니며 관찰자의 기질과 능력이 지각의 **구성**에 관여한다는 점이 점차 분명해졌다. 이러한 접근에도 몇몇 중대한 사안들은 해결되지 않은 채로 남아 있었다. 지각의 조직화는 기계론적으로 설명이 가능하고 자극-반응 회로의 측면에서 수량화되고 예측될 수 있는 것인가? 아니면 그것은 능동적으로 선택하는 개인과 끊임없이 변화하는 생생한 환경 사이에서 이루어지는 보다 역동적인 상호작용인가? 이런 점에서, 1880년대 후반 쇠라의 실천은 감각적 지각이 본디 전체론적인 것인지 원자론적인 것인지를 둘러싸고 벌어진 논쟁들과 불가분의 관계에 있다. 보다 넓은 의미에서, 그의 작업은 1880년대 초반 무렵에 그 여파가 뚜렷이 보이기 시작한 인식론적 위기가 낳은 중요한 문화적 산물 가운데 하나로서, 그 무렵 인지와 지각에 대한 실증주의적·정신물리학적·관념연합론적 모델은 점점 부적절한 것으로 치부되면서 새로운 구성체들로 폭넓게 대체되었다. 따라서 쇠라의 예술과 주의의 문제에 대한 나의 고찰은 1880년대 말에서 1890년대 초에 나타나기 시작

한 보다 큰 역사적 문제와 필연적으로 중첩되는데, 이는 비지시적인nonreferential 지각 모델들을 다양하게 구성하는 한편, 관찰하는 주체의 새로운 해석적·실용적 기능들을 상술하는 일과 관련된다.[10]

1890년에 오스트리아 심리학자 크리스티안 폰 에렌펠스는 지각에 닥친 근대적 위기와 얽혀 있는 **형태**의 본성에 대한 논쟁을 촉발한 영향력 있는 논문 「게슈탈트적 특성에 대하여On Gestalt Qualities」를 발표했다.[11] 20세기에 전개된 게슈탈트 이론의 선구자인 에렌펠스의 주장에 따르면, 어떤 형태는 그것을 이루는 감각적 구성 요소들과는 무관한 특성을 보인다. 여기서 형태라는 문제는 특수하게 근대적인 몇몇 특징을 띠는데, 그를 뒤따른 많은 이들이 그러했듯 에렌펠스 또한 고전적 시각성의 체제에서 시각이 담지하고 있던

10　쇠라를 좀더 역사적으로 고찰하기 위해, 그가 태어난 해인 1859년을 기준으로 2~3년 전후에 다음과 같은 인물들이 태어났다는 점을 고려해봐도 좋겠다. 앙리 베르그송, 에드문트 후설, 지크문트 프로이트, 피에르 자네, 에밀 뒤르켐, 앨프리드 노스 화이트헤드, 페르디낭 드 소쉬르, 알프레드 비네, 존 듀이, 알로이스 리글, 조르주 멜리에스, 에밀 메이에르송, 클로드 드뷔시, 게오르크 짐멜, 구스타프 말러, 막스 플랑크, 신경학자 찰스 셰링턴, 그리고 게슈탈트 심리학 초기의 대표자인 크리스티안 폰 에렌펠스. 이처럼 이름들을 열거하는 일은 그 자체로 의미 있는 것도 아니고 역사 기술과 관련된 어떤 '세대론적' 모델을 위한 것도 아니지만, 분과로서의 미술사가 포괄할 수 있는 것보다 폭넓은 사건들의 표면에 자리한 쇠라의 위치를 암시한다. 1880년대 말에서 1890년대 초 무렵에 성년을 맞았고 [1891년에 사망한] 쇠라보다 대부분 훨씬 오래 살았던 이 인물들의 작업은 지각·인지·언어·예술에 대한 지식 및 기술과 관련해 진행된 근대화의 일환이었다. 이렇게 놓고 보면, 쇠라의 그림들은 같은 시기에 여러 다른 영역들에서 나타난 지각에 대한 새로운 사유를 형상화한 것이다. <서커스 선전 공연>은, 그것이 지니는 다른 의미도 있겠지만, 여하간 시각과 마음의 지위, 감각의 본성과 가치, 사회적 사실들의 재현에 대한 문제들을 아우르고 있다.

11　Christian von Ehrenfels, "Über Gestaltqualitäten," *Vierteljahrsschrift für wissenschaftliche Philosophie* 14(1890), pp. 249~92. 당시 이 저널의 편집자는 오스트리아 실증주의자 리하르트 아베나리우스였다. 영문 번역은 "On Gestalt Qualities," in Barry Smith, ed., *Foundations of Gestalt Theory*(Munich: Philosophia Verlag, 1982). 에렌펠스의 독창성에 대한 평가는 다음을 보라. Wolfgang Köhler, *The Task of Gestalt Psychology*(Princeton: Princeton University Press, 1969), pp. 45~48.

무조건적 보증과 유사한 것을 지각에 부여할 '법칙'을 정식화하려 시도했다. 에렌펠스의 논문은 당대의 다양한 생각들의 결정체로서, 형태는 그것을 이루는 부분들과는 독립적으로 존재한다든지 지각에는 원자화 및 파편화에 저항하는 고유의 통합적 경향이 있다든지 하는 생각이 그것이다. (작곡가 안톤 브루크너의 제자였고 음조의 심리학에 관한 카를 슈톰프의 연구로부터도 영향을 받아) 음악적 배경을 갖추고 있었던 그는 주요 사례들 가운데 몇몇을 음악으로부터 끌어냈다.[12] 그는 어떤 곡의 조성이 바뀌더라도 선율의 동일성은 유지된다는 점을, 즉 각각의 음이 더 이상 같지 않더라도 어떤 형태적 동일성은 지속된다는 점을 지적했다. 그의 말을 옮기자면, "게슈탈트적 특성의 고유한 점은 그러한 특성의 바탕을 이루는 것에 의존하면서도 그것과는 뚜렷이 구분되는 내용을 구성해 제시한다는 데 있다."[13] 중요한 것은 개별적 요소들과 관련된 분석이 아니라 감각들이 서로 맺고 있는 **관계들**의 중요성을 강조하는 일이다. 형태-특성들에 대한 에렌펠스의 관심은 시간적인 것과 공간적인 것 모두에 걸쳐 있었고, 그는 모양 및 여타 인공적 특성이 그 구성요소들에 의존하지 않는 방식들을 검토했다. 예컨대, 실루엣이 동일한 사물은 크기나 색깔과 무관하게, 또는 그것이 소묘인지, 회화인지, 부조인지, 사진인지와 무관하게 즉각 같은 형태로 인지될 수 있다.

12 앤 해링턴은 에렌펠스의 바그너에 대한 열광, (인종주의적 게슈탈트 이론을 고안한) 휴스턴 스튜어트 체임벌린과의 우정, 우생학에 대한 관심을 논하고 있다. Anne Harrington, *Reenchanted Science: Holism in German Culture from Wilhelm II to Hitler*(Princeton: Princeton University Press, 1996), pp. 108~11. 에렌펠스가 미친 영향에 대해서는 Mitchell G. Ash, *Gestalt Psychology in German Culture, 1890-1967: Holism and the Quest for Objectivity*(Cambridge: Cambridge University Press, 1995), pp. 88~90.

13 Ehrenfels, "On Gestalt Qualities," p. 96.

여기서 에렌펠스의 텍스트가 중요한 이유는 쇠라가 수행한 작업의 양상들을 밝혀주어서라기보다 영화를 비롯해 19세기 말 서구의 시각 문화에서 이루어진 여러 발전들에 핵심적인 지각적·인지적 종합의 문제들이 어떤 새로운 중요성을 띠고 있는지를 분명히 보여주기 때문이다. 〈서커스 선전 공연〉이 제기하는 문제는, 가까이 다가가서 보는 경우라 해도 어떻게 회화의 재현적 특징들(인물들, 건축적 배경)이 그것들을 구성하는 색채 각각을 처리한 방식과는 무관하게 지각적 일관성을 띨 수 있는가였다.[14] 가령, 그림 왼쪽에 있는 세 명의 연주자를 구성하는 주황색, 청색, 연주황색의 점들은 아른하게 희미한 보라색 가운데 퍼져 있는 듯한 모습으로 그들을 보게 되는 우리의 경험과는 아무런 관련이 없다. 여기서 보라색은 에렌펠스가 "게슈탈트적 특성"이라고 부른 것에 해당할 터인데, 실제로 그는 다음과 같이 밝혔다. "서로 다른 색들과 광도가 다른 빛들이 (공간적으로 꼭 일치하는 것은 아니라 해도) 동시적으로 주어지기만 하면, 게슈탈트적 특성이 나타나기에 충분한 기반이 확보되는 것처럼 보인다. […] 확실히, 서로 다른 색들이 동시에 병치되면 우리는 그야말로 '색의 조화'에 가깝다고 할 만한 것이 표현되고 있다는 인상을 받는다. […] 그 기반이 바뀌면 완전히 달라질 수 있음에도 우리는 색의 조화와 부조화를 게슈탈트적 특성으로 간주할 수 있다고 본다."[15]

14 다음의 논문은 이러한 문제들 가운데 몇몇을 형태주의적 입장에서 다루고 있다. Niels Luning Prak, "Seurat's Surface Pattern and Subject Matter," *Art Bulletin* 53(1971), pp. 367~78.

15 Ehrenfels, "On Gestalt Qualities," pp. 95~96.

볼프강 쾰러와 막스 베르트하이머 등 20세기의 게슈탈트 이론가들과는 달리, 에렌펠스는 게슈탈트적 특성을 내보이기에 특별히 적합한 감각 데이터의 질서가 있는 것은 아니며 그러한 특성은 보다 기초적인 감각 지각에 따라 시간적으로 달라진다는 점을 분명히 했다. 그 이후의 게슈탈트 이론은 **전체**의 본질적 우위와 심지어 윤리적 가치를 강조하고, 개별 단위들이나 감각들은 게슈탈트에 포함된다고 주장하게 될 것이다. 어떤 의미에서, 에렌펠스는 (그리고 이와 관련된 에른스트 마흐의 작업은) 고도로 발달한 자본주의적 지각 논리에 필수적인 무언가에 한층 다가가 있었다. 그들은 원자론적 연합과 게슈탈트적 전체론이 도무지 화합할 수 없을 만큼 대립적인 것이 아니라 서로 다르면서도 공존하는 주의의 두 가지 양식——지각적 경험이 형성되고, 코드화되고, 해석될 수 있는 것은 둘 다를 통해서다——이라고 보았으며, 각각은 주어진 상황에서 나름의 유용성과 가치를 지닌다고 이해했다.[16] 쇠라의 작업 또한 이러한 두 극 사이에서 애매하게 진동하는 방식으로 작동한다.

19세기 말과 20세기 초에는 행동주의, 생물학주의, 반사학 등 이른바 '환원론적' 접근 특유의 지각에 대한 원자론적 설명에 다양한 방식으로 맞서는 작업이 폭넓은 영역에서 이루어졌는데, 이를 통해 정립하고자 한 관찰자의 상은 지각의 조직화를 생생하고 상황적이

16 이로부터 20년 후, 입자 물리학과 파동 물리학이 불가분의 관계를 맺게 되면서 '원자론'은 거부할 수도 없지만 오로지 그것만으로 특권화할 수도 없음이 판명되었을 때, "상보적 개념들"의 가치에 대한 수용은 극적으로 절정을 맞았다. "따라서 심리학적 원자론에 대한 우리의 판단을 수정할 때가 되었을 때, 분명 물리학의 사례는 상당히 무게 있는 논거가 되어줄 것이다." Robert Blanché, "The Psychology of Duration and the Physics of Fields," in P. A. Y. Gunter, ed., *Bergson and the Evolution of Physics*(Knoxville: University of Tennessee Press, 1969), p. 113.

며 역동적인 활동의 산물로 받아들이는 자율적이고 의도적인 주체였다. 그것은 공감[감정이입] 이론, 독일의 형태심리학, 그리고 무엇보다 베르그송의 1889년 저작 『시간과 자유의지*Time and Free Will*』와 제임스의 1890년 저작 『심리학의 원리』에서 형태를 갖추고 서서히 모습을 드러내고 있던 유형의 관찰자였다. 반휴머니즘적 자극-반응의 심리학이나 행동주의의 주장에 맞서 여러 영역에서 구성된 이 관찰자는 서로 동떨어진 감각들의 축적물이 아닌 조직화된 구조들을 지각하는 관찰자, 형태를 부여하고 파악하는 선천적 능력으로 특징지어지는 관찰자였다. 이러한 접근은 1920년대 무렵까지 게슈탈트 이론과 현상학에서 한층 상세히 표명될 것이었는데, 20세기의 스펙터클 문화 속에서 인간적 지각이 항구적으로 변이되고 도구화되고 해체되는 와중에도 그것에 어떤 고유의 의미와 일관성, 심지어 질서 정연함을 부여하려는 노력에서 그러했다. 이러한 후기 이론들에서 일반적으로 표명된 주장에 따르면, 주의 깊은 주체가 더 큰 배경에서 형태를 식별하거나 판별해내는 것이 아니라, 오히려 반대로 '좋은' 형태가 주체 내부에 주의력을 생성하는 능력을 지니는 것이었다.[17]

이러한 관찰자 모델과 쇠라의 작업 간의 차이는 전통적인 미술사 서술에서 그의 양가적 위치에도 반영되고 있다. 근대 회화의 거장이라는 그의 지위는 얼마간 다음과 같은 믿음에 근거를 두고 있다.

17 감각들의 중첩과 상호 침투를 강조했던 에렌펠스와는 대조적으로, 후기 게슈탈트 이론은 인지적이고 인식론적인 문제들을 주로 **시각적** 형식으로 옮겨놓았다. 쥐디트 슐랑제는 게슈탈트 이론이 보기와 이해 사이의 등가성을 상정(가령, 베르트하이머의 경우)하고 말을 주변화한다는 점에서 근본적으로 반담화적antidiscursive이라고 주장한다. Judith Schlanger, *L'invention intellectuelle*(Paris: Fayard, 1983), pp. 69~80.

제3장 1888: 각성의 빛

그의 작업은 모더니즘적 파열의 중요한 일부를 이루고 있음에도 여전히 과거의 위대한 거장들(페이디아스, 피에로 델라 프란체스카, 레오나르도 다빈치, 한스 홀바인 등)과 교통하고 있으며, 그런 까닭에 그의 작업의 반미학적 특질 가운데 몇몇을 효과적으로 길들이는 '무시간적인' 형식적 가치들 및 심미적 연속성을 긍정하기도 한다는 것이다. 하지만 쇠라를 통해 일신된 '고전주의'에 대한 경배에는 그의 작업이 '체계들'에 과도하게 의존하는 것처럼 보인다는 데 기안하는 거북함이 흔히 공존해왔다.[18] 가장 통속적인 형태로는, 과학적 이론이 예술 제작에 기계적으로 적용되는 데 대한 불신 및 개탄스럽게도 미적 숙련을 저하하는 것으로 여겨지는 기술에 대한 불신으로 표현되었다.[19] 하지만 쇠라의 인상주의는 기법으로서나 아이

18 다음과 같은 평가는 전형적이다. "그가 보여주는 감수성과 원칙 간의 균형은 매우 섬세한 것이다. 감수성을 통해 원칙을 부단히 교정하는 과정을 따르길 중단하면, 원칙이 지배권을 행사하는 파트너가 될 수도 있다. 그렇게 되면 설명이 영감을 대신하고 이론이 열정을 대신하게 된다. 쇠라가 누린 짧은 생애의 끝으로 갈수록 분명 이런 일이 발생하는 경향이 있었다." Roger Fry, *Transformations*(London: Chatto and Windus, 1927), p. 191. 하지만 이러한 유형의 비평적 반응은 쇠라 생전에 나오기 시작한 것으로, 처음부터 기꺼이 그의 작업을 지지해왔던 평자들 사이에서도 그러했다. 평론가 펠릭스 페네옹이 쇠라의 기법을 지나치게 도식적이라 여기면서 궁극적으로 그에게서 멀어지게 된 사연에 대해서는 다음의 책을 참고. Joan Ungersma Halperin, *Félix Fénéon: Aesthete and Anarchist in Fin-de-Siècle Paris*(New Haven: Yale University Press, 1988), pp. 128~31.

19 가령, 쇠라가 품었던 미적 야심이 종종 "물리학자들이 쓴 교과서에 묻혀버렸다"는 무가치한 주장을 펼친 최근의 논의도 있다. Alain Madeleine-Pedrillat, *Seurat,* trans. Jean-Marie Clarke(Geneva: Skira, 1990), p. 177. 클라이브 벨은 쇠라의 방법을 미적 가치들의 침식 및 평준화와 관련지으며 점진적 민주화 및 기술적 근대화와도 관련짓는다. Clive Bell, *An Account of French Painting*(New York: Harcourt Brace, 1931), p. 205. "쇠라는 그가 한껏 진심으로 고대했던 평등의 시대에 걸맞은 전적으로 비개인적인 표현의 방법을, **타자기 사용법을 배우듯 배울 수 있는 방법**을 고안해내길 바랐다. 그리하여 그는 다가오는 사회의 민주주의적 시민들에게 과학적으로 채색되고 단계화된 원판discs 시리즈를, 그리고 기하학적 형태들의 작은 모음집을 제공하려 했다. 이러한 것들을 가지고, 솜씨는 없더라도 영감을 받은 미래의 예술가는 자연의 형태 및 색채 들에 대한 종합적 등가물을 발견할 것이다"(강조는 필자).

디어로서나 결국 그 자체로는 성공적이지 못했고, 그의 작업이 지니는 미술사적 의의는 쇠라 자신이 포함되지는 않지만 모더니즘이 폭넓게 개화하는 데 얼마간 과도적이고 예비적인 역할을 했다는 정도다. 암암리에 여러 일반적인 설명들은 신인상주의가 갖는 의의는 20세기 초반의 몇몇 위대한 모더니스트들, 특히 마티스, 칸딘스키, 몬드리안의 시각적 수련 시기에 교육적 중요성을 지녔고, 광대하지만 아직 손댄 적 없는 순수 자율적 색채의 잠재력을 그들에게 열어보였다는 점에 있다고 여긴다. 이런 설명들에 담긴 함의는, 이런 예술가들이 색채분할주의[점묘법]divisionism를 구체적으로 실천에 옮긴 작업들은 그들이 성숙한 시각에서 행한 것들과 동급의 미학적 성취로 여길 수 없다는 것이며, 이들에게 이는 그저 일시적으로 지나가는 비교적 초기 단계에 불과했고, 쇠라 작업의 방법론적이고 체계적인 짜임새에는 이를테면 1905년 이후 마티스의 작업에 나타나는 시지각적 충만함과 현존감이 없다는 것이다. 하지만 20세기 초반의 미술을 이런 식으로 이해하는 논의들은 쇠라의 작업과 관련해 마르셀 뒤샹 등이 깨달았던 바를 무시하는 경향이 있다. 그것은 바로 순수 색채의 '해방'이라는 모더니즘적 신화에 대한 **거부**다.[20] 그의 궁극적인 미적 열망이 무엇이었건, 쇠라에게 색채의 경험이란 저절로 주어지거나 매개 없이 이루어지는 것이 아니었다. 오히려 헬름홀츠와 찰스 샌더스 퍼스의 경우에 그러했듯 쇠라에게도 색채

20 쇠라의 기술적 실천과 뒤샹의 관계에 대한 빼어난 논의가 있는 다음 책을 참고. Thierry de Duve, *Pictorial Nominalism: On Marcel Duchamp's Passage from Painting to the Readymade,* trans. Dana Polan(Minneapolis: University of Minnesota Press, 1991), pp. 170~73.

제3장 1888: 각성의 빛

는 언제나 구성물이자 복잡한 유도물이었다. 직접적 지각과 무매개적 인식에 대한 퍼스의 비판은 사실 쇠라의 실천을 철저히 검토하는 데 결정적인 몇몇 인식론적 개념들을 제공한다. "인상 그 자체가 어떤 것인지는 아무도 알 수 없다. […] 색채는 때로 어떤 인상의 범례처럼 주어진다. 이는 나쁜 것이다. 왜냐하면 가장 단순한 색채조차 거의 한 곡의 음악만큼이나 복잡하기 때문이다. 색채는 인상을 구성하는 서로 다른 부분들 간의 **관계**에 의존한다. 따라서 색채의 차이는 곧 색채 조화의 차이다. 그리고 이러한 차이를 감지하기 위해서는 서로 간의 관계를 통해 조화를 낳게 되는 기초 인상들이 우리에게 있어야 한다. 그러므로 색채는 인상이 아니라 유도물이다."[21] 이와 더불어 고유색이라는 개념을 해체함으로써 쇠라는 시각 예술가들이 활용할 수 있는 최후의 '자연적' 기호의 동일성마저 손상시켰다. 여전히 유사성의 논리 속에서 작동하는 것처럼 보였던 기호가 '비자연적'이거나 구성적인 특성을 띠고 있음을 적나라하게 드러내 보인 것이다.[22]

한동안 모더니즘 비평은 쇠라식 '고전주의'의 구조적 안정감을 강조해왔지만 정작 주목해야 할 것은 그의 작품에 차분하게 시지각적

21 Charles Sanders Peirce, *Writings of Charles S. Peirce*, vol. 1, ed. Max H. Fisch (Bloomington: Indiana University Press, 1982), pp. 515~16.

22 몇몇 연구를 통해 입증된 바 있듯이, <서커스 선전 공연>은 쇠라의 작업에서 추상의 새로운 단계를 알리는 1886년 이후에 나온 작품들 가운데 하나로, 특히 이전보다 더욱 철저하게 고유색을 포기했다는 점에서 그러하다. 그는 오브제나 형태를 묘사할 때 뚜렷한 색채를 (즉, 사물이 백색광 아래 놓였다면 띠게 될 색채를) 사용하는 일을 거의 전적으로 중단했다. 캔버스 위의 색채들은 그들이 모여 만들어내는 형태들과는 아무런 지시적 관계도 맺지 않으며 주황색이든 파란색이든 초록색이든 자주색이든 추상적 색채의 자율적 단위들로서 표면에 존재한다.

주의를 기울이는 일이 실제로는 곤란하다는 점이다. 쇠라의 색채분할주의 기법을 경험하는 이에게 어김없이 일어나는 요동은 그의 그림을 지각적으로 단일하게 조직화하는 데 장애가 되며, 개개 요소들로 이루어진 구성과 결코 온전히 마무리되지 않는 융합 사이에서 발생하는 이 요동은 사라지지 않고 흐릿하게 계속 남아 있다. 이러한 두 극 사이에서 오락가락하는 리듬은 본디 주의는 결속적이면서 **또한** 해체적인 것이며 고착이 불가능하다고 보는 새로운 이해에 부합한다. 문제는 그의 작품이 (다른 그림들과 마찬가지로) 언제나 재현적인 이미지이면서 **또한** 색점들의 모자이크이기도 하다는 명백한 사실에만 있지 않다. 널리 고르게 퍼져 있는 쇠라의 모자이크적 표면은 지각을 형상과 배경의 시각적 조직화에 선행하거나 전적으로 그러한 조직화 바깥에 있을 수 있는 무언가로서 제시한다. 다양한 양상을 띠었던 게슈탈트 이론은 결국 규범적으로 조직화된 감각장에 주의를 고정하거나 붙들어 두는 원칙을 지닌 주의력 관련 분야가 될 것이었다.[23] 그것은 통일성을 띤 개별 주체와 통일화된 지각 대상들 간의 상호 긍정이라는 꿈이다. 하지만 쇠라의 작업은 어느 쪽도 긍정하지 않으며, 〈서커스 선전 공연〉이 보여주는 외양상의 구조적 명료성은 그보다 훨씬 강력한 분열적 과정들에 의해 약화된다.

쇠라의 신인상주의는 최종적 융합을 거부함으로써, 달리 말하자면 융합이란 관람자의 생리학적 기질과 신체적 유동성에 좌우되는 잠정적 사건임을 강조함으로써 주의 그리고 지각의 조직화 모두를

23 다음 글에는 지각 능력에 작용하는 원칙이라는 관념에 대한 도발적인 논의가 있다. Alphonso Lingis, "Imperatives," in M. C. Dillon, ed., *Merleau-Ponty Vivant*(Albany: State University of New York Press, 1991), pp. 91~116.

제3장 1888: 각성의 빛

곧잘 변하기 쉽고 뒤바뀔 수 있는 것으로서 제시한다.[24] 그의 작품을 대하는 사람들이 취할 법한 가장 흔한 방식 가운데 하나는 자신의 신체적 움직임을 통해 그림을 경험하는 것이다. 앞뒤로 이동하면서 색채들 각각의 터치를 구별할 수 있는데, 구성된 표면의 특성을 뚜렷이 감지할 수 있을 만큼 가까이 다가서기도 하고, 그림의 표면이 하나로 합쳐지며 눈으로 알아볼 수 있는 어떤 세계의 상이 희미하게 떠오를 만큼 멀찍이 떨어지기도 하면서 그림을 보는 것이다. 혹자는 이를테면 후기 렘브란트나 벨라스케스 같은 화가들이 그린 옛날 작품을 대할 때도 이런 식으로 경험하지 않느냐고 정당한 반문을 제기하겠지만, 쇠라의 작품에서는 그것이 형성되는 과정에서 관람자가 맡는 역할에 대한 자의식적이고 체계적인 자각이 엿보인다. 그림과의 거리를 달리함에 따라 표면의 효과가 달라진다는 점에 대해 그가 주의 깊게 생각했고 그리하여 다양한 시점을 취하는 유동적인 관람자를 위한 예술을 만들었으리라는 추정은 충분히 가능하다.[25] 이 무렵의 다른 사람들과 마찬가지로, 쇠라 또한 감각 데이터의 불균질성 및 동시성에 주의를 기울이는 관찰자의 한계와 가능성을 검토하고 있었다. 무엇보다 그는 단일화가 불가능할 만큼 복

24 주목할 만한 대안적 지각 모델에 대해서는 다음 책에서 "두 종류의 주의Two Kinds of Attention"를 다룬 장을 참고하라. Anton Ehrenzweig, *The Hidden Order of Art: A Study in the Psychology of Artistic Imagination*(Berkeley: University of California Press, 1967), pp. 21~31. 저자는 "시각장을 의미 있는 '형상'과 무의미한 '배경'으로 이등분"하는 "의식의 게슈탈트적 강박" 바깥에서 작동하는 "탈분화된dedifferentiated" 시각을 발견한다.

25 쇠라는 스위스 미학자인 다비드 쉬테르의 저작을 연구했는데 그는 다음과 같이 썼다. "관람자가 그림과 취하는 거리는 **임의적인 거리**인데, 왜냐하면 그것은 그림이 다루고 있는 주제의 본성에 따라 달라지기 때문이다." David Sutter, *Nouvelle théorie simplifiée de la perspective*(Paris: Jules Tardieu, 1859), p. 24. 강조는 원문.

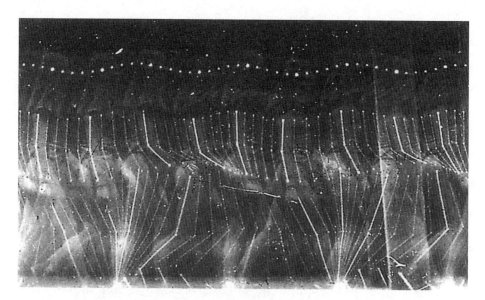

1880년대 말 에티엔-쥘 마레가 촬영한 걷는 사람의 크로노포토그래피 사진.

수적인 시각 정보가 어떻게 일관성 있게 조직되고 지각될 수 있는 지를, 또한 어떻게 다시 배열되어 교환 가능한 것이 될 수 있는지를 검토했다. 새로운 지각 양식에 대한 쇠라의 탐구가 생리학적 기반을 지닌 에티엔-쥘 마레의 작업과 비교 가능한 것도 바로 이런 점에서다. 마레가 제작한 이미지들, 특히 그것들이 서로 겹쳐 보이게 만든 1880년대 후반의 작업 역시 지각적 융합에 대한 거부다. 그것들을 통해 구성되는 시각장이 조직화의 서로 다른 층위들 사이— 단일한 시간 벡터에 대한 전체론적 지각과 서로 동떨어진 위치들에 대한 총합적 파악 사이—에서 이리저리 이동하며 보는 사람의 것이라는 점에서 그러하다.

지극히 잠정적인 에른스트 마흐의 감각 개념은 쇠라의 작업에서

제3장 1888: 각성의 빛

그 개념이 차지하는 애매한 위치를 이해하기 위한 틀을 제공해줄 수도 있다. 원자가 실제로 존재한다는 생각을 거부했던 마흐는 마찬가지로 '감각'이라는 단어에 어떤 궁극적인 진리값도 부여하지 않은 채 그 단어를 사용했다. 세계는 그가 "원소elements"라 부르기를 선호한 "색채, 소리, 온도, 압력, 공간, 시간"으로 이루어져 있다고 주장하는 편이 가장 **유용**하다고 마흐는 여겼다. 이러한 원소들은 "여러 방식으로 서로 관련되어 있다. 그리고 기분, 느낌, 의지와 연관되어 있다. 이러한 짜임에서 상대적으로 더 고정적이고 영속적인 것은 현저히 눈에 띄고, 기억에 스스로를 각인하며, 언어로 스스로를 표현한다. 상대적으로 훨씬 영속적인 것은 시공간적으로 연관된 색채, 소리, 압력 등의 어떤 **복합체들**을 통해 우선 드러나며, 따라서 복합체는 특수한 이름을 부여받아 **물체**라고 불린다. 그러한 복합체는 절대적으로 영속적이지는 않다."[26] 마흐와 쇠라는 모두 세계를 객관적으로 묘사하려는 어떤 시도도 단념한다. 대신 그들은 각각 어떠한 본질적 실체나 영속성도 없는 원소들로 이루어진 다양한 복합체들을 재현하는 잠정적이고 실천적인 방식을 추구한다. 뚜렷이 구분되는 물체나 대상처럼 보이는 것은 사실 "정신적 재현의 운용economy"이다. 둘 모두에게 결정적으로 중요한 것은 다양한 시점 및 재현 체계의 유용성이다. 쇠라에게 지각적 경험은 도식적 리얼리즘, 발광 현상의 특성 분해, 인간 망막의 색 민감도 분석이라는 측면에서 동시에 제시된다. 이들 가운데 특별히 우위에 놓이는 것

26 Ernst Mach, *Contributions to the Analysis of the Sensations*(1885), trans. C. M. Williams(La Salle, Ill.: Open Court, 1890), p. 2.

은 없다. 마흐 또한 [사물은 우리에게 지각되는 대로 존재한다고 보는] 소박한 실재론을 거부하지도 지지하지도 않는다는 점을 분명히 했다. 그는 이러한 실재론이 과학적 이해의 심화와는 거의 무관하지만 여러 상황에서 유용한 세계관이라고 여겼다. 이언 해킹은 1890년대 초반을 서구 과학이 "동일한 사실을 표상하는 여러 방식이 있을 수 있다"는 관념을 수용한 시기로 본다. 이러한 전환점을 상징하는 것으로 그는 1894년에 출간된 물리학자 하인리히 헤르츠의 저서 『역학의 원리*Principles of Mechanics*』를 언급한다. 이 책에서 헤르츠는 "역학에 대한 세 가지 상, 즉 물체들의 운동에 관한 현재의 지식을 표상하는 세 가지 다른 방식들"의 윤곽을 그린다.[27] 마흐와 헤르츠 모두에게 물리학은 근본적으로 **지각**의 문제였다. 하지만 헤르츠와는 달리 마흐는 (니체, 베르그송, 리하르트 아베나리우스, 한스 바이힝거 등이 그러했듯) 과학적 합리성은 삶에 복무해야 한다고 굳게 믿었다. 어떤 과학적 설명의 가치는 그것이 인간의 생물학적 욕구를 얼마나 충족하며 삶을 고양하는지에 달려 있었다.

세계에 대한 재현[표상]이 어떤 면에서 삶을 고양할 수 있는지의 문제는 이 시기의 미학적·철학적 사유를 모두 가로지른다. 시각적 자극이 어떻게 행복과 평온을 비롯한 다양한 신체적·심리적 상태들을 산출할 수 있는지를 탐구했다는 점에서 쇠라는 특히 이에 부

27 Ian Hacking, *Representing and Intervening: Introductory Topics in the Philosophy of Natural Science*(Cambridge: Cambridge University Press, 1983), p. 143. 해킹은 과학에서 일어난 이러한 전환을 후기인상주의와 연관 짓고 있는데, 후기인상주의 또한 1880년대에 '새로운 재현[표상] 체계'를 제시했다. 앙리 푸앵카레는 과학 이론들의 단가적 본성에 대해 논했는데, 헤르츠를 인용하면서 "모든 것은 무수히 많은 방식으로 설명될 수 있음이 드러날 것"이라고 주장했다. Henri Poincaré, *Science and Hypothesis*(1902), trans. J. Larmor(New York: Dover, 1952), p. 168.

합한다. 확실히 그는 감정적 반응을 조절하는 방법에 대한 종래의 여러 이론적 설명들을 살펴보기도 했지만, 가장 의미심장한 것은 '활력dynamogeny'[28]과 '억제inhibition'라는 개념을 포함하는 꽤 당대적인 생각들에 대한 그의 관심이다.[29] 이런 개념들에 쇠라가 얼마나 몰두했는지 구체적으로 확실하게 알 수는 없다. 〈서커스 선전 공연〉을 구상하던 당시 그가 이런 관념들에 흥미를 느끼게 된 것은 분명하지만 그의 그림들이 어떤 이론을 예술적 실천에 '응용'하려는 시도이기라도 한 것처럼 연구해봐야 아무것도 알아내지 못할 것이다.[30] 이러한 지식체가 쇠라의 실천에 실질적으로 인접해 있는 게

28 [옮긴이] 감각 자극이 근운동을 유발하는 것을 가리키는 'dynamogeny' 또는 'dynamogenesis'라는 용어는 그것이 '억제inhibition'와 대립적으로 쓰였음을 고려하면 '항진'으로 옮길 수도 있다. 하지만 크레리도 본문에서 언급하고 있듯 'dynamogeny' 또는 'dynamogenesis'는 19세기 말에서 20세기 초까지의 아주 짧은 시기에만 학술장에서 유통된 용어다. 따라서 우리말에서 여전히 의학 용어로 쓰이고 있는 '항진'을 번역어로 삼는 것은 적절치 않다고 판단했다. 대신, 일상적으로 쓰이기는 하지만 의학적으로는 미심은 개념인 '활력'을 번역어로 택했다. '활活'이 'genesis'와, '력力'이 'dynamo'와 유사한 의미망 속에 있다는 점도 고려했다.

29 쇠라가 D. P. G. 윙베르 드 쉬페르빌의 작업에 친숙했다는 점은 잘 알려져 있는데, 그는 『절대적인 예술 기호들에 대한 시론Essai sur les signes inconditionnels dans l'art』(1827)에서 색과 선의 표현적 가치를 해명하는 이론적 작업을 시도했다. 윙베르의 작업에 대해서는 다음의 책에 요약된 것을 참고. Charles Blanc, Grammaire des arts du dessin: architecture, sculpture, peinture(1867; Paris: H. Laurens, 1880). 당연한 말이지만, 윙베르를 포함한 초기의 논의들과 그러한 효과들을 활력/억제로 해명하는 논의들의 차이는 전자의 경우 신체, 두뇌, 신경계와 관련해 이후 포괄적으로 축적된 지식과 무관하다는 점에 있다.

30 로버트 허버트는 1887년 무렵의 쇠라가 이러한 관념들에 대한 샤를 앙리의 논의를 익히 알고 있었음을 입증했다. Robert Herbert, "'Parade de cirque' de Seurat et l'esthétique scientifique de Charles Henry," Revue de l'art 50(1980), pp. 9~22. 보다 최근에 허버트는 이 논문에서 내린 결론들 가운데 몇몇을 수정하기는 했지만, <서커스 선전 공연>에 착수하기 이전의 쇠라가 당대의 생리학으로부터 다음과 같은 생각을 받아들였음을 재확인했다. "무의식적인 것을 포함한 모든 감정적 반응은 자극을 통해 유도되는 상대적인 편안함과 불편함을 반영하는 신경 및 근육 활동에 기인하는 것일 수 있다." 다음을 보라. "Appendix L: Charles Henry," in Herbert, Georges Seurat, 1859-1891, pp. 391~93. 허버트 또한 쇠라의 작업과 샤를 앙리적인 운동 및 방향 체계 간의 분명한 형식적 상관관계를 찾으려 하지 말

사실이라면(그리고 그렇지 않다고 볼 이유가 거의 없다면), 이런 관념들이 그 안에서 형성되고 작동하는 강력한 제도적 담론들의 본성을 이해하고 그것들이 〈서커스 선전 공연〉을 낳은 서로 상충하는 야심들과 어떻게 관련되는지를 이해하는 일이 중요하다.

쇠라의 실천은 이 시기에 많은 분야에서 점차 지배적이 된, 그리고 또한 폭넓게 문화적 영향을 준 인간 주체 모델과 교차한다. '활력'이라는 개념은 19세기의 가장 중요한 실험적 생리학, 특히 1850년대와 1860년대에 이루어진 몇몇 작업에서 나온 것으로, 여기서는 인간 신경계의 반사 기능 모델을 구축하고 외부 자극에 대한 인간 반응의 본성을 조사했다. 꽤 오랫동안 많은 미술사가들은 이런 개념들이 쇠라의 친구이자 사서이며 아마추어 과학자였던 샤를 앙리의 고안물이라는 그릇된 추정을 해왔는데, 사실 그것들은 1880년대 후반 무렵에 널리 익숙해져 영향을 미치게 된 심리학적·신경학적 개념들의 커다란 집합체의 일부였다.[31] 이러한 연구들은 20세기에 이르기까지 줄곧 서구에서 광범하게 진행된 근대화 프로젝트에서 핵심 역할을 할 섬세히 재편성된 인간 주체를, 보다 구체적으로는 주의를 기울이는 관찰자의 능력과 기능의 목록을 정리하고 있었다.

라고 경고한다.

31 José Argüelles, *Charles Henry and the Formation of a Psycho-physical Aesthetic* (Chicago: University of Chicago Press, 1972). 이 책은 샤를 앙리의 논의를 살펴보는 데 필요한 문헌들을 정립한 최초의 텍스트들 가운데 하나다. 보다 최근에 마이클 짐머만은 샤를-에두아르 브라운-세카르, 샤를 페레, 샤를 앙리 등의 관련 논의들에 대한 설명을 포함해 쇠라 작업의 지적·문화적 맥락을 폭넓게 조사한 방대한 저작을 내놓았다. Michael Zimmermann, *Seurat and the Art Theory of His Time*(Antwerp: Fonds Mercator, 1991). 다음 책의 "생리학적 미학Physiological Aesthetics"에 대한 장도 매우 유익하다. Martha Ward, *Pissarro, Neo-Impressionism, and the Spaces of the Avant-Garde*(Chicago: University of Chicago Press, 1994), pp. 124~46.

'활력'이라는 용어를 (아마도 직접 고안해) 처음 유포한 핵심 인물은 프랑스계 미국인 생리학자인 샤를-에두아르 브라운-세카르(1817~1894)였다.[32] 그의 연구는 대부분 감각과 반사운동 간의 관계에 대한 것이었는데, 그는 이러한 관계에 입각해서 신경계의 다양한 정상적·병리적 기능들을 분류했다. 이전의 다른 이들처럼 그는 '억제'의 효과에 주목했다. 즉, 하나의 신경중추를 (소리나 빛, 전기나 접촉 등 무엇을 통해서건) 어떤 식으로든 들떠우거나 자극하면 거기서 떨어져 있는 다른 중추의 활동을 약화하거나 감소시켜 일종의 마비 상태를 낳는다는 것이다. 그의 연구는 주의란 어떤 운동중추들을 억제하는 신체 능력에 의존한다는 테오뒬 리보의 주장에서 중요한 논거가 될 것이었다.[33] 1870년대 후반에 브라운-세카르의 연구는 통상 신경계의 몇몇 다른 부위에서 울혈을 수반하면서 기능을 고조하거나 증강하는 자극을 일으키는 상반적 특성들에 집중되었는데 이를 그는 '활력'이라고 불렀다.[34] 1885년 무렵부터 그의 인

32 브라운-세카르의 생각이 처음으로 표명된 저술은 Charles-Edouard Brown-Séquard, *Physiology and Pathology of the Central Nervous System*(Philadelphia: Lippincott, 1858)이며, 그의 신경학적 모델이 원숙한 형태로 진술된 저술은 Charles-Edouard Brown-Séquard, *Recherches expérimentales et cliniques sur l'inhibition et la dynamogénie*(Paris: Masson, 1882)이다. 브라운-세카르가 1867년에 샤르코와 함께 창간한 저널에 실린 그에 대한 추모 기사도 참고. 그는 1889년부터 사망할 때까지 이 저널의 단독 편집자였다. E. Gley, "C.-E. Brown-Séquard," *Archives de physiologie normale et pathologique,* 5th ser., 6(1894), pp. 759~70. 다음 책에서 특히 pp. 159~67을 참고. J. M. D. Olmsted, *Charles-Edouard Brown-Séquard*(Baltimore: Johns Hopkins University Press, 1945). 19세기의 정신생리학에서 브라운-세카르의 역사적 의의에 대해서는 Roger Smith, *Inhibition: History and Meaning in the Sciences of Mind and Brain*(Berkeley: University of California Press, 1992), pp. 130~33.

33 Théodule Ribot, *The Psychology of Attention*(1889; Chicago: Open Court, 1896), pp. 40~41.

34 기능을 자극하는 것으로서의 활력 개념이 프로이트의 「과학적 심리학을 위한 구상」(1895)

274

간 유기체 모델은 어떤 열역학적 특성을 띤다. "(활력과 억제는) 두 경우 모두 힘들의 변형이나 이동의 문제임은 말할 필요도 없는데, 이것들은 파괴되거나 만들어질 수 없기 때문이다."[35] 따라서 그것은 유기적 기능과 관련해 널리 퍼져 있던 **경제적** 이해의 한 부분이면서 이후의 역학적 심리학 및 신경학 이론들을 위한 가능성의 조건들 가운데 하나였다. **활력**은 사반세기 정도의 비교적 짧은 기간에만 유통되었던 말이지만, 1880년대와 1890년대 초반에 사실상 '흥분자극 excitation'과 동일한 것을 뜻하는 용어로 사용되었다. 따라서 이 용어가 (그리고 신경계에 대한 브라운-세카르의 특이한 이해로부터 비롯된 그 기원이) 결과적으로 잊혔다 해서 그것이 둔탁하나마 암시적으로 가리켰던 개념들의 문화적 의의마저 무시해서는 안 된다. 그러나 확실히 하나의 기표로서 **억제**는 활력이라는 용어와는 달리 한층 오래 지속될 운명이었다. 존 힐링스 잭슨 등의 연구에서, 억제는 저급한 본능적 과정들을 "억제함"으로써 고급하고 조직화된 정

및 그의 스승이었던 지크문트 엑스너의 작업에서 발전된 '촉진facilitation' 개념과 관련되어 있다는 점은 주목을 끌었다. 장 라플랑슈와 J.-B. 퐁탈리스는 촉진이라는 용어를 다음과 같이 정의한다. "흥분자극excitation은 하나의 신경 세포에서 다른 신경 세포로 옮겨 가면서 어떤 저항에 부딪힌다. 그러한 이동의 결과 이 저항은 영구적으로 감소하는데 이를 촉진이라고 한다. 흥분자극은 어떠한 촉진도 일어나지 않았던 경로보다는 이미 촉진된 경로를 택할 것이다." Jean Laplanche and J.-B. Pontalis, *The Language of Psychoanalysis,* trans. Donald Nicholson-Smith(New York: Norton, 1973), p. 157.

35 Charles-Edouard Brown-Séquard, "Dynamogénie," in *Dictionnaire encylopédique des sciences médicales,* 1st ser., vol. 30(Paris: Asselin, 1885), pp. 756~60. 이러한 생각이 대중 과학 잡지를 통해 드러난 사례로는 L. Menard, "L'inhibition," *Le Cosmos: Revue des Sciences* 71(June 4, 1887), pp. 255~56. 19세기에 역학적 심리학이 발전하는 데 브라운-세카르의 위치에 대해서는 다음을 참고. Henri F. Ellenberger, *The Discovery of the Unconscious: The History and Evolution of Dynamic Psychiatry*(New York: Harper, 1970), pp. 289~90.

신 기능들의 해체를 막는, 어떤 이중성도 넘어서는 통합적 힘으로서 특권화되었다.

1880년대와 1890년대에 걸쳐 연구자들은 관련 현상들을 기술하기 위해 이러한 용어들을 계속 사용했다. 샤를 앙리가 이러한 관념들을 어떻게 전유해 활용했는지를 검토하기보다는, 나는 그만큼이나 쇠라에게 친숙했고 보다 널리 읽힌 저작을 쓴 한 인물에 대해 간략히 언급하고자 한다.[36] 샤르코의 개인 비서였다가 동료 연구자가 된 샤를 페레는 인간 피험자를 대상으로 실험을 수행해서 다양한

36 샤를 앙리는 샤를 페레와 같은 시기에 이러한 관념들을 흡수했는데, 그의 작업은 쇠라에 대한 여러 미술사적 연구에서 상세히 논의되었다. 19세기 초엽의 미술 연구들에 의지해서, 앙리는 색채, 운동, 리듬, 방향 등의 생리학적 효과를 규명하려 했다. 그는 크건 작건 "모든 자극은 활력적이거나 억제적"이라고 주장했다. Charles Henry, "Le contraste, le rhythme, la mesure," *Revue philosophique* 28(1889), p. 364. 그는 자신이 고안한 "심미적 각도기"를 활용해서 복잡하지만 대체로 정합성이 떨어지는 체계를 만들었는데, 여기서 운동은 그것이 연속적인지 불연속적인지, 왼쪽에서 오른쪽으로 향하는지 오른쪽에서 왼쪽으로 향하는지, 그리고 위와 아래 중 어느 쪽으로 향하는지에 따라 활력적이거나 억제적이다. 극단적이긴 하지만 이따금 유용한 다음의 책을 참고. Argüelles, *Charles Henry and the Formation of a Psycho-physical Aesthetic.* 나는 샤를 앙리를 미래에 도래할 "과학적-신비적 미학"을 예언하는 목소리로 그려내는 아르구에예스의 묘사에 전혀 동의하지 않는다. 여러 주석가들과 마찬가지로, 아르구에예스는 앙리가 심리학적·생리학적 지식을 사회 통제 및 노동 합리화의 형식들에 적용하는 데는 관심이 덜했다는 점을 무시하고 있으며, 원형적인 라이히적 장치인 '생체공명기bio-resonators'에 섣불리 손을 대었다가 1920년대에 그가 맞이한 슬픈 종말에 대해서는 거의 언급하지 않는다. 앙리의 딜레탕트적 경력을 온전히 이해하기 위해서는, 피타고라스나 레오나르도 다빈치와의 유사성보다는 플로베르의 부바르와 페퀴셰와의 유사성에 주목해야 할 터인데, 말하자면, 소르본대학교에서 근무한 부르주아 출신의 사서이자 독학자로서의 앙리의 사회적 정체성에, 그와 관련된 것으로 당시에 전적으로 새롭게 구체화되고 소비 가능한 형태를 띠게 된 지식의 보편성에 대한 19세기의 환상에 주목해야 한다. 플로베르의 책 『부바르와 페퀴셰』는 이러한 환상에 종지부를 찍은 것이었다. 우리는 또한 앙리를 필립 노드의 다음과 같은 관찰과 관련해 자리매김할 수도 있다. 노드에 따르면, 프랑스 제3공화정 시기의 인쇄 문화는 "인간이 자연 및 다른 인간들과 조화를 이루며 살 수 있는 어떤 보편적 질서를 그려보는" 유토피아적 상상에 기초한 "과학주의적·백과사전적 태도의 교육적 야심을 북돋웠다." Philip Nord, *The Republican Moment: Struggles for Democracy in Nineteenth-Century France*(Cambridge: Harvard University Press, 1995), p. 191.

형태의 자극에 대한 생리적 반응을 측정하고 활력적이거나 억제적인 효과의 상대적 강약을 수량화하려 시도했다. 살페트리에르병원과 비세트르병원에서 그를 비롯한 연구진은 역량계dynamometer라 불리는 기구를 사용했다. 이 기구는 피험자가 다양한 종류의 자극에 노출되었을 때 (그리고 그 자극에 주의를 기울이라는 구체적인 요구를 받았을 때) 그가 움켜쥔 손의 압력을 측정하는 기구다. 이는 외부 변수에 따른 근력의 증감을 (역량그래프dynamographe라 불리는) 그래프로 나타내 보여준다.[37] 페레가 언급한 여러 종류의 실험들 가운데 여기서 가장 의미심장한 것은 특히 색채와 관련된 그의 광학 실험들이다. 빛의 인상들로 인한 생리적 효과들을 기술하면서, 페레는 주황색과 붉은색이 '정상적인' 피험자와 '히스테리컬한' 피험자 모두에게서 고조된 신체적 반응을 낳음을 보여주었다.[38] 파란색과 보라색은 측정 가능한 신체 반응의 감소, 즉 억제적 효과를

37 인간의 수고로 나오는 힘을 수량화하는 데 사용된 다양한 기구들의 역사를 상술한 앤슨 라빈바흐에 따르면 역량계의 기원은 18세기로까지 거슬러 올라간다. Anson Rabinbach, *The Human Motor: Energy, Fatigue, and the Origins of Modernity*(New York: Basic Books, 1990), p. 30. 샤를 페레의 기구들과 그래프 기록법은 마레의 작업에서 기인한 것일 수 있다. 이와 관련된 논의는 Marta Braun, *Picturing Time: The Work of Etienne-Jules Marey*(Chicago: University of Chicago Press, 1992), pp. 321~23. 1880년대에 살페트리에르병원에서 페레가 수행한 실험들에 관해서는 다음을 참고. Dianne F. Sadoff, *Sciences of the Flesh: Representing Body and Subject in Psychoanalysis*(Stanford: Stanford University Press, 1998), pp. 91~100.

38 미심쩍게 여기면서도 페레 작업의 의의를 인정했던 앙리 베르그송은 그것이 얼마나 빈곤한 감각 개념과 엮여 있는지를 지적했다. "의심의 여지 없이, 우리가 이러이러한 음을 듣거나 이러이러한 색을 지각할 때 유기체 전체에서 벌어지는 일을 면밀히 조사해보면 우리를 놀라게 하는 것은 한둘이 아닐 터이다. 모든 감각은 역량계로 측정할 수 있는 근력의 증가를 수반한다는 것을 샤를 페레가 보여주지 않았던가?" 하지만 베르그송이 보기에 그러한 실험은 궁극적으로 부적절한 것이었는데, 그러한 감각들과 연관된 심적 상태들의 본질적인 불가분성 및 상호 침투에 대한 이해가 결여되어 있기 때문이다. Henri Bergson, *Time and Free Will* (1888), trans. F. L. Pogson(New York: Harper, 1960), p. 41.

277

낳는다. 페레의 연구에서 가장 중요한 부분은 주의 자체가 활력적 특성을 지닐 수 있다는 결론일 것이다. 즉, 각성·노력·긴장 등의 고조된 상태는 신경계 내에서 특히 소리와 색채에 대한 반응을 높이는 조건들을 만들어낸다.

짚어볼 점이 몇몇 있다. 하나는, 여기서 주의를 기울이는 주체에 대한 모델은 전혀 시지각적이지 않다는 점이다. 다시 말하자면, 여기서 주체는 주로 보는 자가 아니라 페레가 "정신운동적 유도psycho-motor induction"[39]라고 부른 것에 민감한 자다. 그의 스승인 샤르코의 말을 빌리자면, 그것은 "시각적인 것이 운동중추에 미치는 활력적 영향"[40]의 문제였다. 특정한 파장의 빛 에너지로서 색채는 보는 이의 자율적인 시지각적 감각력이 아니라 복합적인 신경 운동 유기체로서의 신체에 영향을 미친다. 급기야 페레는 다음과 같은 기묘한 결론으로 향한다. "역량계 반응이 보여주듯, 붉은 광선이 우리의 눈에 가해지면 **우리는 온몸으로 붉은색을 본다.**"[41] 고전적 시지각 모델에 대한 거부가 담긴 이 놀라운 문장에는 19세기에 이루어진 시각 개조의 가장 강력한 방식들 가운데 하나가 간명하게 요약되어 있다. 에티엔-쥘 마레가 생리학적 연구에 도입한 그래프 기록법을 모방한 페레의 역량그래프는 한때 시각적 재현으로 형상화되었던 것이 이제는 물리적 체계들의 복합체로서 신체에 대한 추상적이고

39 Charles Féré, *Sensation et mouvement*(1887; Paris: F. Alcan, 1900), p. 87. 페레의 작업은 사회적 '예방'이라는 보다 큰 기획, 그리고 국가의 번영을 집단적 감정 위생의 과학적 증진과 연관 짓는 스펜서적 기획과 불가분의 관계에 있다. 이에 대해서는 특히 다음을 보라. Charles Féré, *La pathologie des émotions*(Paris: Félix Alcan, 1892), pp. 553~72.

40 J.-M. Charcot, *Clinical Lectures on Diseases of the Nervous System,* ed. Ruth Harris(London: Tavistock, 1991), p. 310.

41 Féré, *Sensation et mouvement*, p. 152. 강조는 필자.

수량화된 반응이 되었음을 보여주는 증거다.[42] 어떤 '자연적' 기능을 발견하는 일과는 동떨어져 있는 페레의 작업은 탈육화되고 즉시적인 이미지 체계로부터 힘과 운동 반응의 상호작용으로 시각이 **도구적**으로 재배치되는 보다 큰 과정의 일부였는데, 여기서 재현의 역할은 부적절한 것이 된다. 보기의 진리는 철저하게 비시지각적인 영역으로 이전된다. 망막은 이제 외부적으로 촉발되는 신경 운동 체계와 뒤얽힌다. 감각과 운동은 하나의 단일한 **사건**이 된다. 이제는 단일한 개별 감각이 아니라 서로 교환 가능한 효과와 반응 들을 산출하는 감각들이, 동일한 운동이나 긴장 들로 '번역될' 수 있는 서로 다른 감각 자극들이 문제인 것이다.

활력 개념은 '감각'이라는 말의 의미가 19세기 초반 이전과는 거의 몰라볼 만큼 달라진 지식장의 산물이다. 이제 감각은 세계에 대한 정신적 재현이나 시각적 재현의 조합이 이루어지는 심적 과정의 요소를 가리키는 것이 아니었다.[43] 오히려 그것은 지식이나 인지나 지각과 같은 내적 상태를 종착점으로 삼지 않는 연쇄적 사건들의 일부다. 대신에 감각은 운동이 되기에 이르렀는데, 그 운동이 자발

42 마레가 감각과 직접적 관찰을 과학적 조사의 도구로 삼기를 거부한 것에 대해서는 François Dagognet, *Etienne-Jules Marey: A Passion for the Trace,* trans. Robert Galeta(New York: Zone Books, 1992), pp. 15~63. 신체적 운동을 '전사transcribe'하려 했던 1880년대부터 1920년대까지의 여러 근대적 시도들에 대한 역사적 개괄은 Pascal Rousseau, "Figures de déplacement: L'écriture du corps en mouvement," *Exposé 2*(1995), pp. 86~97.

43 마틴 켐프는 다음 책의 결론부에서 이와 관련된 구분을 한다. Martin Kemp, *The Science of Art: Optical Themes in Western Art from Brunelleschi to Seurat*(New Haven: Yale University Press, 1990), p. 319. 샤를 앙리와 쇠라가 공유한 관심들과 관련해 켐프는 이것이 자연의 시각적 분석 및 재창조로부터 "새로운 종류의 심리적 현실을 이루는 감각과 마음의 반응"에 대한 집착으로 옮겨 가는 시대적 변화를 나타낸다고 본다. "이 새로운 추동력은 우리를 시지각적 관찰의 전통으로부터 멀리 떨어진 곳으로 이끈다."

FIG. 19 et 20. — Contractions sous l'influence du rouge *r*, de l'orangé *o*, du jaune *j*, du vert *ve*, du bleu *b*, du violet *vi*. (Les tracés se lisent de droite à gauche)

FIG. 18. — *aa*, contractions normales; *bb*, contractions sous l'influence des rayons rouges. (Le tracé se lit de droite à gauche.)

색채에 대한 활력적 반응을 그래프로 나타낸 것. 샤를 페레의 『감각과 운동』(1887)에 수록됨.

적이든 자동적이든, 내적이든 외적이든 상관없었다. 감각과 운동 행동 간의 기초적 관계에 대해서는 1850년대 무렵에 싹터 (과학자들과 철학자들 사이에서) 널리 퍼진 개념적 해석이 있다.[44] 쇠라의 작업에 담긴 몇몇 이론적 포부들은 직간접적으로 이러한 새로운 기능적 모델들의 영향을 받은 것으로, 이에 따르면 감각 자극은 지각하는 사람에게서 **동적** 표현을 끌어낸다. 무엇보다 중요한 것은 의식

[44] 우리는 윌리엄 B. 카펜터의 작업을 돌아볼 수 있다. 1850년대 초반에 그는 의지적 통제를 벗어나 발생하며 어떤 관념을 통해 자동적으로 유도되는 근육 운동을 기술하기 위해 '관념-운동 작용ideo-motor action'이라는 용어를 만들어냈다. William B. Carpenter, *Principles of Mental Physiology*(1874), 7th ed.(London: Kegan Paul, 1896), p. 279. 관념-운동 작용은 "어느 정도의 강도로 자극되는 관념적 상태의, 혹은 생리학적으로 말하자면 대뇌 반사 작용의 직접적 발현"이었다. 카펜터의 연구에 대한 요약 및 비평적 검토는 Thomas Laycock, "Reflex, Automatic and Unconscious Cerebration: A History and a Criticism," *Journal of Mental Science* 21, no. 96(January 1876), pp. 477~98. 구스타프 페히너의 작업 또한 역학적이거나 동력적인 훗날의 신경계 모델과 관련해 막대한 영향을 끼쳤다. "수동적으로 기능하는 자극은 없다. 빛과 소리와 같은 몇몇 자극들은 곧바로 운동으로서 개념화될 수 있으며, 이것이 무게·냄새·맛과 같은 다른 자극들에는 적용되지 않는 것이라 해도, 우리는 이러한 자극들이 우리의 신체 내부에서 어떤 종류의 활동을 일으키거나 변화시킴으로써만 감각을 유발하거나 변화시킨다고 가정할 수 있으리라." Gustav Fechner, *Elements of Psychophysics*(1860), trans. Helmut Adler(New York: Holt, Rinehart, 1966), p. 19. 1858년에 잠시 헬름홀츠 밑에서 일했던 이반 세체노프의 연구 또한 "감각 자극으로 시작되는 반사 작용"에 대한 설명에서 핵심적이다. 이러한 반사 작용은 "일정한 심적 활동의 형태로 지속되다 근육 운동으로 종결된다." 세체노프가 보기에, **불수의적**involuntary인 시각적 주의는 이러한 활동들 가운데 가장 기본적인 것이었다. Ivan Sechenov, *Reflexes of the Brain*(1863), trans. S. Belsky(Cambridge: MIT Press, 1965), p. 43. 세체노프는 시각적 주의가 의지와는 무관하다고 주장한다. "따라서 성인에게도 가장 주요한 시각적 활동은 불수의적이다. [⋯] 특정 부위가 다른 부위보다 빛을 잘 감지하는 시지각적 막의 구조는 또 다른 불수의적 활동의 원인이 되는데, 최고 수준에 있을 때 그 심적 국면을 '시각적 감각 영역의 주의'라고 한다. 그것은 주의의 초점이 되는 (사람이 바라보는, 또는 그의 시지각적 축들이 정향되는) 이미지에 대한 지각이 뚜렷해지는 것으로 나타나기도 하고, 주변의 대상들에 대한 감지력이 감소하는 것으로도 나타나는데, 때로 대상들이 시야에서 완전히 사라져버리는 결과를 낳기도 한다"(Ibid., p. 48). 세체노프 연구의 역사적 배경은 M. Peter Amacher, "Thomas Laycock, I. M. Sechenov and the Reflex Arc Concept," *Bulletin of the History of Medicine* 38(1964), pp. 168~83.

적 사고를 전적으로 **우회**하면서 인간 반응을 끌어내는 일이었는데, 이는 쇠라의 예술이 관찰자의 이성적 정신을 겨냥하는 지적 구성물 이라고 보는 오래된 상을 기초부터 뒤흔든다. 그 외의 다른 포부들 이 무엇이었든 간에, (그 성공 여부와는 무관하게, 서로 다른 감정 적·신체적 반응들을 유도하려 했던) 쇠라의 방법이 **목표**로 삼은 것 은 시지각적으로 국한된 개별 인간 주체의 의식을 넘어서서 사람을 끌어당기는 것이었고, 불수의적으로 또는 심지어 자동적으로 효과 를 산출하는 것이었다. 궁극적으로 이러한 주체가 '작용적'인지 '반 작용적'인지 여부와는 무관하게, 여하간 쇠라의 기획은 **의식적** 관찰 자의 특권적 지위에 도전을 가했다.

이러한 관념들은 샤를 앙리를 통해 정식화되기 훨씬 전인 1870년 대에 이미 미학적 사유의 주류에서도 핵심적인 요소들이 되었다. 가령, 당대에 널리 읽힌 외젠 베롱의 『미학』에서 미적 반응은 반사 작용, 홍분자극 및 근육 수축의 측면에서, 그리고 예측 가능한 생리 적 반응을 낳는 특수한 선과 색과 관련해 기술되었다. 보수적인 정 기 간행물 『예술L'Art』의 편집자였던 베롱은 "신경계의 한 부위에서 다른 부위로 전달되는 홍분자극"에 대해 기술하면서 그 효과는 "우 리의 의지와는 전혀 무관하게" 나타난다고 확언했다.[45] 여기서 중요 한 것은 그러한 생각들로 인해 지각의 지위가 달라졌다는 점이다. 그것은 이전까지 (광선, 광파 또는 빛 에너지 가운데 무엇으로 고려 하든) 시지각적 영역에만 국한되었던 것을 서로 다른 효과 및 관계

45 Eugène Véron, *L'esthétique*(Paris: C. Reinwald, 1878), pp. 371~72. 심미적 쾌락을 신
경계의 자동적 작용과 연결 짓는 생각은 베롱의 책보다 1년 전에 출간된 다음 책에서 발전되
었다. Grant Allen, *Physiological Aesthetics*(London: H. S. King, 1877).

들의 체계의 일부로 삼는 모델이다.[46] 어떤 의미에서 그것은 새로운 은유적 이해이자 "하나의 영역이 새롭고 전적으로 다른 영역의 한 복판으로 완전히 건너뛴 것"이었다.[47] 이제 빛이 주로 영향을 미치는 것은 이미지의 형성이 아니라 신체의 변화, 활동적이고 유동적인 주체 내에서 이루어지는 에너지의 재분배다.

윌리엄 제임스는 『심리학의 원리』에서 활력 개념에 대해 논했는데, 유럽과 북미의 전문가와 일반인 들 사이에 이 용어가 퍼지게 된 것은 바로 이 텍스트 때문이었다. 브라운-세카르의 연구에서 중요한 부분을 이루었던 신경계에 대한 전체론적 설명을 지지했던 제임스는 1860년대 후반에 하버드에서 그의 강의를 들은 적이 있었다.[48]

46 존 듀이는 『경험으로서의 예술』에서 가장 영향력 있는 반反시지각적인 미학적 입장들 가운데 하나를 개괄하게 될 것이었다. John Dewey, *Art as Experience*(1932; New York: Perigee, 1980). 쇠라의 신인상주의는 그에게 결정적인 모델을 제공해주었다(p. 122). "캔버스상에서 물리적으로 떨어져 있는 색점들을 융합하는 시각 장치의 능력에 의존하는 '점묘법'을 몇몇 화가들이 도입했을 때, 그들은 물리적 존재를 지각된 대상으로 변형하는 유기적 활동을 예시했던 것인데 이 활동은 그들이 창안한 것이 아니다. 대부분의 일상적 행위에서 환경과 상호작용하는 것은 그저 시각 장치만이 아니라 유기체 전체. 눈이나 귀 등은 그것을 **통해** 전신 반응이 일어나게 되는 채널일 뿐이다. 눈에 보이는 색채는 언제나 여러 기관들이 암암리에 행사하는 작용을 통해, 접촉뿐 아니라 교감신경계의 작용을 통해 제한된다. 색채는 모든 에너지가 방출되는 깔때기이지 그 원천이 아니다. 색채들이 화려하고 다채로운 것은 오직 전체적인 유기적 공명이 깊이 연루되어 있기 때문이다."

47 은유적 구성체와 지각에 대한 니체의 독특한 논의를 참고. Friedrich Nietzsche, "On Truth and Lies in a Nonmoral Sense," in *Philosophy and Truth*, trans. Daniel Breazeale(Atlantic Highlands, N.J.: Humanities Press, 1979), pp. 79~100.

48 William James, *The Principles of Psychology*(1890; New York: Dover, 1950), vol. 2, pp. 379~81 참고. 제임스는 체계 전체에 작용하는 근수축이 다양한 감각을 통해 약화되거나 강화되는 여러 방식을 보여주었다. 예컨대, 음악의 악보가 "구슬픈 가락으로 구성되면 근력이 줄어든다. 흥겨운 가락에서는 근력이 증강된다." 그리고 그는 붉은색이 띠는 강력한 "활력적 가치"에 대해 언급했다. 제임스의 사유가 형성되는 데 브라운-세카르의 중요성에 대해서는 Eugene Taylor, "New Light on the Origin of William James's Experimental Psychology," in Michael G. Johnson and Tracy B. Henley, eds., *Reflections on "The Principles of Psychology"*(Hillsdale, N.J.: Erlbaum, 1990), pp. 33~62.

제3장 1888: 각성의 빛

둘은 모두 신경계란 국소적으로 작용하는 반사 및 회로 들의 단순한 집적이 아니라고 보았으며 어마어마할 만큼 무수히 서로 연결되어 있는 까닭에 한 부위와 다른 부위의 상호적 영향이나 반향은 언제나 전체에 영향을 미치는 요인이 되리라고 주장하는 입장이었다. 따라서 제임스가 보기에 활력은 단순히 국소적으로 일어나는 신체적 사건이라기보다는 근감각kinesthetic sensation이 어떻게 개체의 온갖 창발적 행동과 감정 상태에 영향을 미치는지를 보여주는 예였다. 일반 독자층을 대상으로 영향력이 컸던 것은 미국인 제임스 마크 볼드윈이 저술한 두 권짜리 『심리학 안내서Handbook of Psychology』였다. 당대에 널리 활용된 이 교본은 "정신적 활력의 법칙"에 대해 개괄하고 있는데 그에 따르면 "의식의 모든 상태는 적절한 근운동으로 실현되는 경향이 있다."[49] 폭넓게 읽혔던 허버트 스펜서의 유사-심리학적 저술에도 감정 및 의식 상태를 "신경계 전체에 걸쳐 반향을 일으키는 신경력nerve-force의 모사와 방출"이라는 면에서 설명하는 일반적 "감각-생리학aestho-physiology"이 포함되어 있었는데, 이는 활력 개념과 온전히 양립할 수 있는 것이었다.[50] 이미 1880년대 무렵에 이르면 활력 개념은 삶을 고양하는 느낌의 전반적

49 James Mark Baldwin, *Handbook of Psychology: Feeling and Will*(New York: Henry Holt, 1891), pp. 280~82. 영국의 심리학자이자 『정신Mind』의 편집자였던 조지 프레더릭 스타우트는 그의 영향력 있는 저술에서 어떻게 '활력적' 효과가 신경계의 활기를 증진시키는 지에 대해 논했다. George Frederick Stout, *Analytic Psychology*, vol. 2(London: Sonnenschein, 1896), p. 302. 늦게는 1911년까지만 해도, 미국의 표준 교본에서는 활력 개념과 페레의 연구를 참고해 반사 작용 이론을 다루었다. George T. Ladd and Robert S. Woodworth, *Elements of Physiological Psychology*, new ed.(New York: Scribner's, 1911), pp. 532~35.

50 Herbert Spencer, *The Principles of Psychology*, 3d ed., vol. 1(New York: D. Appleton, 1871), pp. 97~128.

상승을 낳는 것이라면 어떠한 자극이나 사건이든 그와 연관되면서 일군의 폭넓은 문화적 의미를 획득하게 된다. 근대적 전쟁에 대해 기술하면서 막스 노르다우는 전투에서 거둔 승리의 결과를 (마리네티와 에른스트 윙거보다 훨씬 이전에) 다음과 같이 묘사했다. "승리의 느낌은 인간의 두뇌가 경험할 수 있는 가장 유쾌한 것들 중 하나로, 이 유쾌한 느낌이 주는 원기를 돋우는 '활력적' 효능은 전쟁으로 인해 생긴 자국의 파괴적 영향들을 상쇄하기에 충분하다."[51] 이는 특정한 수행 능력performance parameters을 보장하고자 할 때 어떤 자극의 부정적 효과를 상쇄하는 '고양' 효과를 산출함으로써 행동을 관리할 수 있을 가능성을 암시한다. 이와 더불어, 활력에 대한 어떤 설명들을 자세히 들여다보면 성적 반응의 모델이 전체 유기체에 적용되어 여러 종류의 신경 활동을 기술하는 데 암암리에 활용되고 있음을 알게 된다. 신체 국소 부위에서의 울혈을 수반하는, 갑자기 고조되는 감각이나 긴장 같은 것 말이다.[52] 하지만 그것은 다양한 강

51 Max Nordau, *Degeneration*(1892; New York: Appleton, 1895), pp. 207~208. 역설적이게도, 훗날 영화감독 세르게이 에이젠슈테인이 여러 감각 인상들의 '활력적' 효과를 주장하면서 샤를 페레의 생각을 끌어온 것도 노르다우의 책을 통해서였다. Sergei Eisenstein, *The Film Sense*, trans. Jay Leyda(New York: Harcourt, Brace and World, 1947), pp. 145~46. 에이젠슈테인과 쇠라는 합리적 형식의 명료성을 감각 반응을 자극하는 기술과 조화시키려 분투한 예술가들로서 묶일 수 있다. 에이젠슈테인의 작업에 대한 설명은 다음을 참고. Peter Wollen, *Signs and Meaning in the Cinema*(Bloomington: Indiana University Press, 1969), pp. 19~73.

52 성적인 활력 모델의 구체적 적용은 피험자의 피하에 '고환액testicular fluid'을 주입하여 활력 효과를 유도하려 한 브라운-세카르의 기이한 시도에서 드러난다. 샤를 페레가 쓴 이 실험에 대한 보고는 Charles Féré, "L'énergie et la vitesse des mouvements volontaires," *Revue philosophique* 28(July-December 1889), p. 68. 브라운-세카르가 직접 자신에게 주사한 사례를 비롯해 이 실험에 대한 설명은 Ellenberger, *The Discovery of the Unconscious*, p. 295.

도의 에너지가 서로 다른 부위를 가로지르는 인간 신체의 잠재적 장애를 개념화하고 통제하려는 도구적이고 환원적인 방식이기도 했다. 쇠라의 작업은 소외가 전혀 없는 본능적인 심미적 충족에 대한 약속 내지는 바람을 여하간 붙들고 있는 반응 모델이기는 하지만, 이는 '조직화되어' 통제 가능한 신체 내에서 욕동이나 정동을 수량화 및 관리 가능한 흥분자극의 운용으로 변환하는 불모의 체계화를 통해서만 상상할 수 있는 것이다. 이에 대해서는 나중에 살펴보겠다.

오랫동안 쇠라 작업의 이러한 차원은 아르누보와 공감[53] 이론을 비롯해 '생물학적 낭만주의' 및 생기론의 다양한 19세기적 표명들과 관련된다고 여겨졌다. 그런데 쇠라 이외에 이와 유사한 구상들에 대한 가장 주목할 만한 (그리고 양가적인) 반응들 가운데 하나는 니체의 후기 작업에서 찾을 수 있다. 경험주의적이거나 진화론적인, 또는 여타 '환원주의적'인 지식 형태들에 의혹을 품고 있었음에도 니체는 당대의 과학적 문헌들을 꽤 폭넓게 읽고 있었다.[54] 그는 샤를 페레의 『감각과 운동Sensation et mouvement』을 출간 직후인 1887년에 접했던 것으로 보인다. 의심의 여지 없이 그는 이 책을 유럽 문화의 운명에 대한 성찰의 틀 속에서 읽었는데, 다시 말하자면 19세기의 "다양성과 불안"이 문화의 새로운 상승을 위한 조건인

53 테오도어 립스의 연구에서 [영어로는 'empathy'라 번역되는] 'Einfühlung' 개념은 분명 덜 유물론적이기는 해도 주의와 관련된 모델을 제시한다. 'Einfühlung'은 강렬한 지각적 몰입의 양식을 만들어내는데, 여기서 선과 형태 들은 주체에게 특수한 운동 감각들로 경험되며 상상력을 활성화하는 촉매다.

54 니체의 서재에 있던 과학 및 생리학 서적들의 목록은 다음을 참고. "Friedrich Nietzsches Bibliothek," in *Bücher und Wege zu Büchern*(Berlin: W. Spemann, 1900), pp. 437~38.

지 아니면 병리적 소진과 보다 강력하게 연관된 것인지 단정할 수 없는 불확실한 느낌을 (그리고 '과잉 자극'이 자신의 허약함에 미칠 영향에 대한 개인적 불안을) 줄곧 의식하며 이 책을 읽었다. 니체는 동시대적 실존의 오토마톤처럼 반사적인 특성(적응으로서의 삶, 생리적 조건으로서의 퇴폐)을 개탄해 마지않았는데, 원초적인 "우리의 욕동이라는 현실"을 식별하고 이성적 자아를 벗어나는 강력한 자동적 특성을 지닌 행위나 상태의 가치를 인정하면서도 그러했다는 점은 역설적이다.[55] 어떤 주저함도 없이 니체는 그가 작용적·반작용적이라고 부른 **사유**의 형식들을 서로 구분할 수 있었다. 그러나 유럽의 면모를 일신하고 있는 물질적 삶과 문화의 구체적 형식들 내에서 확고하게 판단을 내리는 것은 그에게 훨씬 까다로운 일이었다. (가령, 당대의 환영적 형식들 가운데 어떤 것이 삶을 긍정하는 것이고 어떤 것이 비천하고 하찮은 것인지 그가 확신하지 못했음을 떠올려보라.) 그렇다면 니체는 '정신운동적 유도'에 대한 페레의 설명을 어떻게 받아들였을까? 니체에게 그것은 물론 거칠기 짝이 없는 공식이지만 재현에 국한되지 않는 예술에 대한 그 자신의 가정을 떠올리게도 했을 터인데, 이러한 예술은 "근육과 감각 들에 암시의 힘을 행사"하고 사유보다는 운동을 전달할 것이었다.[56]

　심미적 경험이란 곧 증강된 정력과 충만함의 느낌임을 끈질기게

55　Friedrich Nietzsche, *Beyond Good and Evil*(1886), trans. Walter Kaufmann(New York: Random House, 1966), p. 47.

56　Friedrich Nietzsche, *The Will to Power*(1888), trans. Walter Kaufmann(New York: Random House, 1967), p. 427(sec. 809).

주장하고 있다는 데는 의심의 여지가 없지만, 말년에 쓴 이 노트들에서 니체는 결국 완성되지 못할 미학 논고의 날카로운 통찰들을 언뜻 보여주고 있다.[57] 그의 주장은 이보다 몇 년 전에 표명된 바 있는 다음과 같은 관념에 의존하고 있다. "생명체는 무엇보다 그것의 기운을 **방출**하려 한다."[58] 『권력에의 의지』에서 그는 예술가에게 고유한 생리적 상태들을 열거한다. "이러한 조건을 우리는 우선 온갖 종류의 근육 활동과 운동을 통해 내적 긴장의 팽만을 없애고자 하는 강박이자 충동으로서 고려해야 한다. 그런 다음에는 이러한 운동과 내부적 과정들(이미지·사고·욕망) 간의 불수의적 조정——내부로부터의 강한 자극으로 추동되는 전체 근육 조직의 자동적 운용——으로서 고려해야 한다. 반응을 막을 수는 없다. 말하자면 억제 시스템이 중단된다. 모든 내적 운동(느낌·사고·정동)에는 혈관성 변화가 수반되며, 따라서 색채와 온도와 분비에 변화가 뒤따른다."[59] "내적 운동"과 "내부적 과정들"에 대해 언급할 때, 그는 기계론적으로 이해할 수 없는 힘, 즉 그 자체의 내적 역동성을 통해 스스로를 촉발하고 강제하는 힘이라는 관념을 표현하려 하고 있다. 여기서 니체의 '생리학'은 페레식 연구의 따분한 생체 측정법과는 거의 공통점이 없다. 하지만 활력과 억제라는 이원적 체계가 니체가 주체

57 『권력에의 의지』라는 단편들 속에 있는 「예술 생리학을 향하여」라는 절은 니체가 잠정적으로 스케치한 것이다. 그는 『바그너의 경우』(1888)에서 예술 생리학의 목표를 간략하게 기술했다. Friedrich Nietzsche, *The Case of Wagner,* trans. Walter Kaufmann(New York: Random House, 1967), p. 169. 이와 관련된 하이데거의 논의는 Martin Heidegger, *Nietzsche,* vol. 1: *The Will to Power as Art,* trans. David Farrell Krell(New York: Harper and Row, 1979), pp. 92~106.

58 Nietzsche, *Beyond Good and Evil,* p. 21. 강조는 원문.

59 Nietzsche, *The Will to Power,* pp. 428~29(sec. 811).

내부에서 작동을 감지했던 풍부한 (그리고 측량할 길 없는) 에너지들에 대한 비유적 형상이 되었음은 분명하다.[60] 그러한 체계는 니체가 작용적인 것과 반작용적인 것, 강한 것과 약한 것, 상승하는 삶과 퇴폐, 망각과 기억 등으로 줄기차게 재구성했던 **두 가지 유형의 힘**을 다르게 보여주는 상일 뿐이다. 그러나 그의 후기 사유에서 핵심은 힘에 대한 당대의 **기계론적** 사유들과 '권력에의 의지'라는 자신의 역동적 모델을 구분하는 것이었는데, 그의 모델에서 힘들의 운용은 새로운 무언가를 창조하고 일으킬 수 있는 내적 역동성을 구성한다. 활력적 쾌감들은 권력감과 불가분의 관계에 있다는 페레의 단언은 니체가 보기에 다음과 같은 자신의 주장을 다른 (낮은 수준의) 유리한 위치에서 확언하는 것일 따름이다. "도취라 불리는 쾌락의 조건은 그야말로 고양된 권력의 느낌 […] '지적' 관능성이다. 근육으로 전해지는 지배의 느낌, 동작의 유연함과 쾌락의 느낌으로서의 기운."[61] 더불어 니체는 본능적 행동이란 유기체의 단순한 보존 및 생존과 관련해서 이해되어야 한다는 환원론적 다윈주의의 가정들

60 두말할 나위 없이, 주의는 니체가 "우리의 욕동drives이라는 현실"이라고 부른 것, 그리고 프로이트의 리비도적 신체와 불가분의 관계에 있다. 존 라이크먼은 설득력 있게 다음을 상기시킨다. "리비도적 신체는 해부학적 신체나 생리학적 신체와 같은 것이 아니며 그것이 우리 삶과 맺는 관계는 다른 종류의 것이다. 리비도적 신체는 본능적 신체인 것도 아니다. 왜냐하면 본능과는 달리 대상과 목표를 달리하며 '대체물들'에 늘 민감한 '욕동'은 특정한 충족 조건에 얽매여 있지 않고 개방적인 '유연성plasticity'을 따르기 때문이다. 우리의 욕동은 줄곧 목표를 잃어버리고 그 대상으로부터 벗어나는데, 우리의 '욕망desire'이 충족물을 통해 식별 가능한 '욕구need'가 아닌 것은 바로 이 때문이다. John Rajchman, *Truth and Eros*(New York: Routledge, 1991), p. 33.

61 Féré, *Sensation et mouvement*, pp. 66~68; Nietzsche, *The Will to Power*, pp. 420~21(sec. 800). [옮긴이] 여기서 '도취'로 옮긴 니체의 용어 'Rausch'는 크레리가 참고한 영역본(Walter Kaufmann)에는 'intoxication'이라 되어 있다. 크레리는 보다 최근의 관행을 따라 이를 'rapture'로 수정해 인용하고 있다.

을 경멸적으로 떨쳐낸다.

우리가 쇠라로부터 (페레를 거쳐) 니체로 이어지는 선을 그려볼 수 있다면, 이는 결국 둘 모두에게 예술에서의 의미는 재현이 아니라 힘들의 관계에 대한 문제이고 예술은 기호학이 아니라 물리학이었기 때문이다. 쇠라에게 색채는 절대적 시선에 주어지는 기호로서 이해될 수 있는 것이 아니라 신체를 통해 만들어지는 해석이었으며, 세계를 해석하는 우리의 욕동이라고 니체가 기술한 것의 한 사례였다.[62] 쇠라와 니체 모두에게 경험은 결코 통일된 것이 아니라 언제나 다수적인 상충하는 충동들이며, 이러한 경험의 질이란 두 힘의 양적 차이일 따름이다. 1880년대 후반에 쇠라가 추구한 **조화**라는 달성하기 힘든 목표는 힘들끼리의 상대적 균형을 잡는 문제였지 흔히들 주장하듯 형식적이거나 이원적인 관계들의 집합을 고착시키려는 것이 아니었다. 물론, 자극이니, 역동성이니, 앙리와 페레가 말하는 권력과 기운의 감각이니 하는 온갖 수사적 영역은 우리가 문제로 삼고 있는 쇠라의 여러 그림에 나타나는 외양상의 고요함 및 '고전주의'와는 동떨어진 낯선 것처럼 보인다.[63] 〈서커스 선전 공연〉이든 또는 쇠라가 그라블린에서 그린 후기의 바다 풍경 그림들

62 Nietzsche, *The Will to Power*, sec. 481.

63 동시에 이는 외부적으로 눈에 띄는 신체적 움직임을 '설정'하는 문제라고 하기도 어렵다. 쇠라의 그림을 보는 관람자의 '운동성'은 영화 관객에 대한 크리스티앙 메츠의 설명과 밀접하게 관련되는데, "[영화라는] 스펙터클의 제도적 조건은 관객이 상궤를 지나치게 벗어나 움직이지는 못하게 하는 법이다." 메츠의 주장에 따르면, 주의 깊은 영화적 관객성의 조건들은 운동 활동 중 꿈꾸거나 잠자는 상태와 관련되어 있는데, 이러한 관객성은 세계를 향해 나아가기보다는 "지각의 배출구outlet를 향해 돌아오는 경향이 크다. […] 그것은 퇴행적인 경로를 취해, 내부로부터 과몰입하는 지각에 빠져들어서는 지각 작용의 방향으로 되돌아올 것이다." Christian Metz, *The Imaginary Signifier*, trans. Celia Britton et al.(Bloomington: Indiana University Press, 1982), pp. 116~18.

이든 마찬가지다. 하지만 쇠라는 니체와 마찬가지로 "어떤 도취감 속에는 극도의 고요함이 (보다 엄밀히 말하자면 시공간과 관련해 극도로 지연된 느낌이)" 있음을 감지했을 것이다. "고전적 스타일은 본질적으로 이 고요함, 단순화, 간략화, 집중의 재현이다. **최고조에 달한 권력감**은 고전적 유형 속에 응축된다. 느릿하게 반응하기. 의식은 강렬하지만, 분투한다는 느낌은 없다. [⋯] 논리적이고 기하학적인 단순화는 기운이 고양된 결과다."[64]

쇠라의 실천이 상정하고 있는 인간 주체의 본성은 어떤 것인가 하는 물음은 어떻게도 단정적으로 답변할 수 없는 채로 남아 있다. 대체 어느 정도까지 우리는 이러한 주체를 니체적 용어로 단순히 **반작용적**이라고 특징지을 수 있는 것일까? 한편으로, 쇠라가 작업할 때 편안함을 느끼는 것은 본질적으로 자극-반응 기제에 해당하는 것들에 대한 경험적 조사연구를 통해 끌어낸 담론 속에서임이 분명한데, 궁극적으로 이는 일종의 수량화된 감정 공학이 되는 심미적 반응의 외부적 관리와 관련된 기술들의 집합이다. 쇠라 그림의 관람자는 효과가 미리 결정된 프로그램에 따라 움직이는, 어떤 면에서 그것에 '복종하는' 존재일까? 그게 아니라면 이 생리학적 주체는 창조하고, 창안하고, 긍정하는 신체인가? 이런 물음들은 하나의 통합적 주체를 상정하고 있는데 이는 의식적으로 극복되어야 마땅하다. 〈서커스 선전 공연〉 같은 작품이 활성화하는 힘들은 각각의 개별 관찰자에게 일어나는 특수하고 바뀌기 쉬운 신체적 반응의 균형에 그 효과가 좌우될 뿐인가? 그러한 힘들의 무제한적 활동은 얼마

64　Nietzsche, *The Will to Power*, p. 420. 강조는 원문.

간 "강화된 삶, 삶의 느낌의 고양"[65]을 낳는 것일까?

<p align="center">＊</p>

쇠라적 방법의 대상이 되는 개별 관찰자를 상정하고 있는 〈서커스 선전 공연〉은 집단적 주체성을 개략적으로 형상화하고 있기도 한데, 자동적 행동을 그 특징으로 하는 것처럼 보이는 이러한 주체성의 주의력은 공허한 스펙터클과 불가분의 관계에 있다. 이런 점에서 이 그림 하단에 그려진 구경꾼들은 단순히 외부의 관람자를 회화적으로 대리하고 있는 것 이상이다. 그들은 지각과 주의를 통제하고 관리하는 기술의 잠재적 대상으로서 여기에 서 있다. 쇠라의 주요 작업 대부분은 감각적 세계가 해체되고, 재조합되고, 재현되는 방식은 대상과 개인적·사회적 관계들의 세계가 스스로를 조직화하는 방식의 문제와 불가분의 관계에 있다는 점을 분명히 보여준다. 그의 그림은 요소들과 사물들이 어떻게 결합될 수 있는지에 대한 가설들의 모음이자, 서로 다른 형식적 조작을 통해 어떻게 다양한 총합이 산출(혹은 분해)되는지에 대한 가설들의 모음이기도 하다. 색채 각각의 터치와 관련된 것이든 인간의 이미지에 대한 것이든 간에 쇠라의 관심은 응집과 와해 사이의 긴장에 있다. 이는 다양한 자극들이 어떻게 잠정적으로나마 일관성 있는 성좌를 형성하며 '묶이게' 되는지를 물을 때나, 사회적 세계를 가리키는 내용이 어떻게 관계들의 네트워크 속으로 융합되거나 통합되는지를

65 Ibid., p. 422(sec. 802).

물을 때 어김없이 나타난다. 〈서커스 선전 공연〉의 효과는 도식적으로 구분되는 이 두 개의 충위를 오가는 운동과 불가분의 관계에 있다.

쇠라는 주관적 경험의 상대적 통일성과 사회적 제도 및 과정 들의 통합성 사이의 관계를 탐구했던 이 시기의 여러 사람들 가운데 하나였다. 샤를 앙리와 샤를 페레 같은 이들에게, 반사 반응 현상과 신경계의 작동은 그저 생리학적 지식의 문제만이 아니었다. 무엇보다 중요한 고려 사항은 사회적 질서와 균형의 유지였고 감각적 자극의 과잉은 장애를 유발하는 병리적인 것으로 간주되었다. 그리하여 앙리 등은 사회적 평온함과 경제적 생산성에 부합하는 '적절한 agreeable' 신경 상태와 심적 상태를 만들어낼 가능성을 과학적 미학이 제시한다고 보았다. '연대'에 대한 당대의 사회적 환상에 사로잡혀 있던 많은 이들 가운데 하나였던 페레는 집단적 과잉 자극과 반사회적 쇠진의 위험성에 대해, 궁극적으로는 퇴화의 위험성에 대해 경고했는데, 이는 연대의 건강 및 기능적 통일성을 해치는 것이기 때문이었다.[66] 이 문제와 관련해 또 다른 영향력 있는 인물은 장-마리 귀요였는데 1880년대 후반에 그는 개인적 지각의 생리적 특성이 사회집단의 기능에 어떻게 작용하는지를 연구했다. 실제로 페레는 귀요의 작업을 심미적 쾌락에 대한 활력적 이해의 사회적 의의를

66 1894년에 앙리는 다음과 같이 단언했다. "과학이 할 수 있고 해야만 하는 일은 적절한 것들이 우리[사회]의 내외부에서 확장되게끔 하는 것인데, 이런 점에서 억압과 무의미한 갈등의 이 시대에 과학의 사회적 기능은 무척이나 크다." 다음 책에서 재인용. Argüelles, *Charles Henry and the Formation of a Psycho-physical Aesthetic*, p. 84. 다음 글도 참고. Charles Féré, "Dégénérescence et criminalité," *Revue philosophique* 24(October 1887), p. 357. "개체나 종이 약화되는 것에 반비례해서 흥분에 대한 욕구가 증가한다. 각각의 새로운 흥분자극에는 그에 비례하는 만큼의 쇠진이 뒤따르는데 이는 결국 퇴화를 촉발한다."

확증하는 예로 삼았다. 페레를 비롯한 많은 이들에 따르면, 개인적 쾌락은 장기적 진화로 얻은 집단의 이익을 위협하게 되는 한계 이상으로 초과되어선 안 되었다.[67] 최근의 연구는 상당수의 프랑스 미학 이론이 1880년대부터 시작해 1890년대를 거치면서 대중적 주체성의 본성 및 심미적 지각과 사회적 통합의 관계를 점점 더 많이 끌어들이게 되었음을 보여준다.[68]

이때 쇠라는 '생리적'이거나 '심미적'인 만큼이나 사회적이기도 한 서로 공명하는 일군의 관념들 속에서 작업하고 있었다. 그러나 그의 작업이 사회적 응집을 위해 '적절한' 심적 상태를 감상자의 내면에 산출하려는 계산적 기획의 일부라고 본다면 대단한 오해다. 〈서커스 선전 공연〉에서 쇠라가 시도한 활력적 효과와 억제적 효과의 균형이, 적어도 이론상으로는, 당시 불화 상태에 있던 유럽 문화 내에서는 불가능했던 감각적 일체성과 충일성이 얼마간 유토피아적으로 투사된 조화로운 평형 상태의 심리적-근감각적 반응을 낳았다고 보는 편이 더 나을 수 있다. 확실히, 포르탕베생과 그라블린에서 그린 쇠라의 작업 상당수는 이러한 가능성에 부합하는 것처럼 보인다. 자연과 문화 간의 전근대적 관계를 환기하는 섬세하게 정돈된 항구 풍경에는 어떤 시각적인 사회적 효능이 있는 것도 같다.[69] 하

67 Jean-Marie Guyau, *L'art au point de vue sociologique*(Paris: Félix Alcan, 1889). 페레가 귀요를 인용하고 있는 부분은 Féré, *Sensation et mouvement*, p. 69. 니체는 1880년대 초반부터 이미 귀요의 몇몇 작업에 대해 익히 알고 있었는데, 본능은 의식보다 훨씬 강력하다는 그의 단언뿐 아니라 최고조에 이른 삶은 충만함, 기운, '팽창력'과 관련된다는 주장에도 분명 흥미를 느꼈다. 니체의 귀요 독해와 관련해서는 귀요의 계부인 알프레드 푸이예의 연구서를 참고. Alfred Fouillée, *Nietzsche et l'immoralisme*(Paris: F. Alcan, 1902).

68 Nina Lara Rosenblatt, "Photogenic Neurasthenia," *October* 86(Fall 1998), pp. 47~62.

69 이렇게 보면, 쇠라가 그린 항구 그림들은 조제프 베르네가 그린 18세기의 항구 도시 그림들

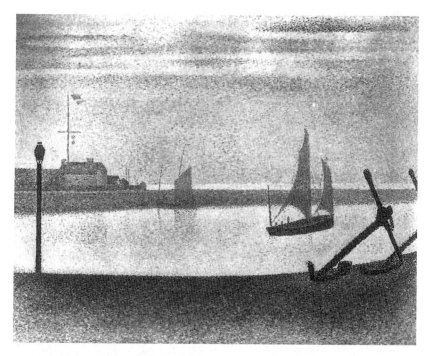

조르주 쇠라, <그라블린의 수로, 저녁>, 1890년.

에 대해 클로드 레비-스트로스가 한 다음과 같은 말을 떠올리게 한다. "내게 이 그림들의 가치는 그 당시에 아직 존재했던 바다와 대지 사이의 관계를 다시 체험하게끔 해준다는 사실에서 나온다. 한때 거주지로서의 항구는 지질과 지리와 초목이 맺는 자연적 관계를 완전히 파괴하는 곳이 아니라 오히려 거기에 어떤 양식을 부여하는 곳이었고, 따라서 예외적인 종류의 현실을, 우리의 은신처가 될 수 있는 꿈의 세계를 제공해주는 곳이었다." Claude Lévi-Strauss, *Conversations with Claude Lévi-Strauss,* ed. G. Charbonnier, trans. John and Doreen Weightman(London: Grossman, 1969), p. 97. 하지만 철저하게 인간이 배제되어 있는 쇠라 그림의 분위기는 이런 독해에 거슬러 작동한다. 인간의 형상이 포함된 그의 유일한 항구 그림인 <포르탕베생: 다리와 부두Port-en-Bessin: Le pont et les quais>(1888)는 사회적 고립과 거리를 표현한 그 황량함으로 보는 이를 사로잡는다. 쇠라 후기의 이러한 바다 그림들에 대해서는 Jonathan Crary, "Seurat's Modernity," in Ellen W. Lee, ed., *Seurat at Gravelines: The Last Landscapes*(Indianapolis: Indianapolis Museum of Art, 1990), pp. 61~65.

제3장 1888: 각성의 빛

지만 그러한 해석에 가치를 둔다 해도 이는 쇠라가 의존하고 있는 조사연구가 주체의 행동과 반응을 외부적으로 통제하고자 하는 제도적 지식의 일부가 되기에도 실로 손색없는 것이었다는 문제와 잘 부합하지 않는다. 그러한 해석은 〈서커스 선전 공연〉(과 〈서커스〉) 같은 그림에서 ('상반되는 것들의 유비'로서) 형상화된 조화가 그야 말로 애매모호하면서 어지럽기까지 한 사회적 내용과 중첩되고 있는 이유에 대해서도 시사하는 바가 없다.

감각적인 것과 사회적인 것 사이에서 오가는 이러한 운동은 쇠라와 거의 정확히 동시대에 살았던 에밀 뒤르켐의 작업과도 친연성이 있다. 활동 영역은 분명 다르지만, 쇠라와 뒤르켐은 모두 강력한 사회적 형상들을 **상상적으로** 직조한 이들이라는 점에서 관계를 맺고 있다. 그들은 과학이란 지각의 형식이라는 믿음만이 아니라 과학적 절차는 새로운 개념과 형식을 창조하는 방법을 제공해준다는 믿음을 공유하며, 요소 단위들에 대한 탐구로부터 그것들의 결합 규칙에 대한 탐구로 사유를 전환한 대표적인 인물들이다.[70] 둘은 모

[70] 1890년대 초에 뒤르켐 자신이 내놓은 지각에 대한 해석은 쇠라의 이원론적이고 역학적인 모델과 몇몇 본질적인 특성을 공유한다. 뒤르켐은 다음과 같이 말한다. "모든 강력한 의식 상태는 삶의 원천이다. 그것은 전반적으로 생기를 불러일으키는 데 필수적인 요인이다. 따라서 그것을 약화하는 경향이 있는 것은 무엇이든 우리의 힘을 꺾고 침울하게 한다. […] 사실, 표상은 현실을 비추는 단순한 이미지가 아니다. 즉 우리에게 투사된 사물들의 움직임 없는 그림자가 아니다. 오히려 그것은 우리 주위에 유기적이고 심리적인 현상들의 소용돌이를 불러일으키는 힘이다. 관념 형성에 수반되는 신경성 흐름은 그러한 흐름이 발원하는 지점 주변의 피질 중추들 내부에서 망상 조직들을 거쳐 지나갈 뿐 아니라, 그러한 흐름이 우리의 동작을 결정짓는 운동중추들 내부에서, 그러한 흐름이 이미지를 환기하는 감각중추들 내부에서 진동하기도 한다." Emile Durkheim, *The Division of Labor in Society*(1893), trans. W. D. Halls(New York: Free Press, 1894), p. 53. 지각의 형식으로서의 과학에 대해서는 Paul Q. Hirst, *Durkheim, Bernard, and Epistemology*(London: Routledge and Kegan Paul, 1975), p. 104. 뒤르켐과 지각에 대한 최근의 논의로는 Chris Jencks, "Durkheim's Double

두 사회적이고 감각적인 요소들이 결합하거나 상호작용하여 어떻게 서로 다른 종류의 총합체를 형성하는지 탐구했고, 다양한 종합이 어떻게 사회적 재현이든 감각적 인상이든 문제가 되는 요소들의 질적 변형을 낳는지에 관심을 지녔다. 둘 모두에게 그것은 어떤 관점에서 보아야 **조직화**가 의미심장하게 표명되어 이해 가능하게 되는지를 파악하는 문제였다.

쇠라와 관련해서 이러한 문제들은 그다지 새로운 것은 아니어서, 마이어 샤피로와 에른스트 블로흐를 시작으로 이후 비평가들은 그의 그림을 이런 방식으로 바라보며 그가 한데 모은 사회적 총합체의 본성을 가늠해왔다.[71] 〈그랑자트섬의 일요일 오후〉와 〈서커스〉를 비롯한 몇몇 대표작들은 보는 이의 정치적 관점에 따라 달라지는 여러 종류의 사회적 응집 또는 해체의 다이어그램이다. 특히 〈그랑자트섬의 일요일 오후〉는 뒤르켐적인 의미에서 사회적 **연합**association의 문제적 성격에 대한 모호한 퍼즐이라고 할 수 있다. 여기 그려진 사람들의 모임은 조화의 이미지일까? 즉 뒤르켐과 쇠라가 모두 특별한 의미를 부여하고 있는 단어를 써서 말하자면, "사회적 존재"로

Vision," in Ian Heywood and Barry Sandywell, eds., *Interpreting Visual Culture: Explorations in the Hermeneutics of the Visual*(New York: Routledge, 1998), pp. 57~73.

71 Meyer Schapiro, "Seurat and 'La Grande Jatte,'" *Columbia Review* 17(November 1935), pp. 9~16; Ernst Bloch, *The Principle of Hope*, vol. 2, trans. Neville Plaice et al.(Cambridge: MIT Press, 1986), pp. 813~17. 다음 글들도 참고. Linda Nochlin, "Seurat's Grande Jatte: An Anti-Utopian Allegory," in *Art Institute of Chicago Museum Studies* 14, no. 2(1989), pp. 133~54; Stephen F. Eisenman, "Seeing Seurat Politically," in *Art Institute of Chicago Museum Studies* 14, no. 2(1989), pp. 211~22; T. J. Clark, *The Painting of Modern Life*(Princeton: Princeton University Press, 1984), pp. 263~67.

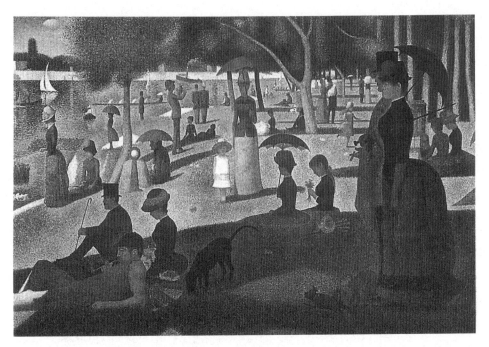

조르주 쇠라, <그랑자트섬의 일요일 오후>, 1884~86년.

변형된 개인들의 연대라는 평형에 근접한 상태일까? 아니면 그것은 고립되고 범주화된 단위들의 통계적인 분포이자 단순히 부가적일 뿐인 형식적 인접성 원리의 결과로서, 그럴싸한 사회적 화합의 외양 아래 실은 황폐하고 무질서한 관계가 우위를 점하고 있는 것일까?

1890년대의 뒤르켐은 점차 낡은 것이 되어가던 융통성 없는 관념연합론 모델을 대체할 새로운 전체론적 연합 모델에 관심을 기울였다. 단순한 병치를 거부하는 그의 작업은 역동적 자기-조직화 과정으로서의 종합을 제시하고 있다. 뒤르켐의 사상적 국면들을 초기 게슈탈트 이론과의 연관 속에서 보는 일이 꼭 부적절하다고는 할 수 없다. "전체는 그 부분들의 합과 동일하지 않다. 전체는 다른 무

엇이며 그것이 띠는 특성은 그것을 구성하는 부분들의 특성과는 다르다. [⋯] 그와 반대로, [연합은] 사물들의 일반적 진화 과정에서 잇따라 일어나는 온갖 혁신의 원천이다."[72] 그는 생리학적 지각과 사회적 대상들에 대한 지각 사이의 유비 관계를 밝히면서 각각의 지각 수준은 원자화된 요소들보다는 총합과 전체로 향한다고 주장했다.[73] 뒤르켐의 방법은 고립되거나 개별적인 단위들을 벗어나 보다 커다란 총합체에 대한 이해로 향하게끔 주의를 재정향하는 작업을 수반하며, 그가 "사회에 대한 과학"을 위해 개인에 대한 심리학을 거부한 것도 이러한 전환에 함축되어 있다.

뒤르켐에게 근대성은 인간 실존의 역사에서 질적으로 새로운 국면이지만, 어떤 의미에서는 복잡성의 새로운 표명이라 할 새로운 종류의 인간적 총합체의 등장이야말로 그것을 뚜렷이 돋보이게 하는 것이다.[74] 쇠라가 자신만의 방식으로 그리했듯이, 뒤르켐은 사회

72 Emile Durkheim, *The Rules of Sociological Method*(1895), trans. Sarah Solovay and John Mueller(New York: Free Press, 1964), pp. 102~103.

73 이는 뒤르켐의 논문 「개인적 표상과 집단적 표상」(1898)의 핵심 주제로서, 이 글에서는 자네, 분트, 그리고 특히 윌리엄 제임스의 작업을 끌어들인다. 이 글은 다음 책에 수록되어 있다. Emile Durkheim, *Sociology and Philosophy*, trans. D. F. Pocock(Glencoe, Ill.: Free Press, 1953), p. 30. "전체는 오직 부분들의 모임을 통해서만 형성되는데, 이러한 모임은 기적의 결과로 갑작스레 일어나는 것이 아니다. 순수한 고립 상태와 완전한 연합 상태 사이에는 무한한 계열의 중간 단계들이 있다. 하지만 연합이 이루어지면 연합된 요소들의 본성에서 곧바로 유도되지 않는 현상들이 생겨나는데, 연루된 요소들이 많고 그들의 종합이 강력할수록 이러한 부분적 독립성은 보다 뚜렷해진다." 최근에는 다음과 같은 지적도 있다. "이 에세이 전체는 1890년대 심리학 영역에서의 논쟁 및 발전에 뒤르켐이 기울였던 커다란 관심을 분명히 보여준다. 그가 보르도대학교에서 심리학 과정을 가르쳤다는 사실은 종종 잊히거나 간과된다. 개인의 본성에 대한 '조잡'하고 '소박'한 관점을 결코 받아들이지 않았던 그는 근대적 심리학의 형성에서 결정적인 순간에 일어난 주요한 발전들을 잘 파악하고 있었다." Mike Gane, *On Durkheim's Rules of Sociological Method*(New York: Routledge, 1988), p. 31.

74 뒤르켐의 '유기체론적' 정식들 가운데 몇몇(이를테면, 생물학적 실체와 사회적 실체 간의 연속성을 상정하는 것)은 그보다 수십 년 전이라면 사정이 달랐을 수 있으나 퇴행적인 면이 덜해

적 응집의 근대적 형식들의 특성을 규명하고자 시도한다. 종교·신화·혈족처럼 상대적으로 완고한 전통적 형식들이 부재할 경우 사회의 다양한 요소들을 한데 묶어주는 것은 무엇인지 물음으로써 말이다. 이 물음에 대한 답변들은 〈서커스 선전 공연〉과 〈서커스〉가 역사적으로 의미화되는 방식과 불가분의 관계에 있다. '유기적 연대'는 (전통적 사회의 '기계적 연대'와는 대조적으로) 살아 있는 체계의 유연성을 지니며, 여기서 여러 하위 체계를 이루는 수없이 많은 서로 다른 개인들은 하나로 뭉쳐 복잡하게 기능하는 유기체가 된다. 소외와 고독은 스스로 조절하는, 서로 맞물린 피드백 순환 고리로 통합되어야 할 필요성을 이해하는 개인들을 통해 극복된다. 하지만 고도화된 자본주의가 형태를 갖춰가고 있던 19세기 말, 뒤르켐의 작업은 산업사회에 대해 기만적으로 조화로운 비전을 제시하면서, 자본의 역동성과 파괴성을 상대적으로 안정적이고 순화된 상으로 정당화하는 것이었다. 성장과 발달이 사회적 유기체의 기본적 특질이라고 주장하고는 있지만, 근대성에 대한 뒤르켐의 설명은 '평형' 상태에 대한 것이다. 그가 상정하고 있는 근대성의 '유기적 연대'란 그저 조화로운 평형 상태일 뿐이며, 여기서 인간 존재들은 법 규칙, 사회적 관습, 전문 기구, 그리고 궁극적으로는 국가를 통해 상호작용하며 합의와 상호 희생의 관계 속에, 일찍이 오귀스트 콩트가 개괄하기 시작한 안정적인 시간적 질서 속에 있다. 프랑수아

보인다. 그가 묘사한 인간 사회의 진화는 자기-조직화 과정과 아주 닮아 있으며, 이러한 과정은 계기적 순간들로 규정되는데 거기서는 그전까지 서로 떨어져 있던 요소들이 무리를 이루면서 돌연 상호작용하기 시작해 새로운 고차적 실체나 유기체를 이루게 된다. 이는 '기계적 연대'로 특징지어지는 분절된 사회로부터의 이행에 대한 그의 설명에서 특히 두드러진다.

에왈드가 보여주었듯, '연대'라는 개념은 일군의 도덕적 원칙들을 함축하고 있는데, 이는 '사회적 존재'가 되어야 할 의무, 즉 광범위한 제도들과의 연관 속에서 **사회화**되어야 할 의무다.[75]

1890년대에 뒤르켐은 그가 사회적 생기와 도덕적 질서에 필수적이라고 보았던 분업이 어떻게 동시에 소모적이고 병리적인 효과를 초래하는 원인일 수 있는지를 설명하고자 했다. 분업은 "분열의 원천이 되지 않게끔 하면서 한껏 밀어붙일" 수 없는 과정이었다.[76] 뒤르켐은 콩트를 다시 참조하며 아노미의 효과들——분해·분산·해체 등——을 설명할 어휘를 찾았는데, 이것들은 모두 사회 조직의 어떤 형태와 네트워크 들이 어떻게 붕괴되는지를 설명한다.[77] 이런 점에서 아노미는 **형태적**formal 개념이다. 다시 말하자면, 아노미는 연결성과 인접성으로 조직화된 집합의 와해를 가리키며, 정상적으로 조절된 커뮤니케이션과 피드백의 흐름을 어지럽힌다. "단단히 연결된 기관들이 서로 충분히 연락을 취하고 있는 곳에서 아노미 상태는 불가능하다." 뒤르켐에 따르면 "분업이 연대를 낳지 못하는 것은 기관들끼리의 관계가 조절되지 않았기 때문이다."[78] 한 유명한 구절에

75 François Ewald, *L'État providence*(Paris: Grasset, 1986), pp. 364~67. 예컨대, 1887년에 샤를 페레는 다음과 같이 썼다. "사회가 지닌 영속적인 기반은 연대뿐이다." Féré, "Dégénérescence et criminalité," p. 337.

76 Durkheim, *The Division of Labor in Society*, p. 294.

77 Ibid., p. 295. 장 뒤비뇨는 아노미 상태를 통해 열리는 창조적 가능성을 강조한다. "아노미라는 현상은 하나의 국면에서 다른 국면으로, 언어의 체계적 구조에서 비구조적인 조건으로의 이행을 야기하는데, 이때 일시적으로 기존의 모든 일치를 깨뜨리면서 하나의 틈을 열어 기존 담론의 한복판에 있던 빛이 드러나게 한다. 그리고 이것은 서로 다른 언어와 계열 들 사이에서 충돌과 혼란과 단락을 일으키게 마련인 무질서와는 무관하다." Jean Duvignaud, *L'anomie: Hérésie et subversion*(Paris: Editions Anthropos, 1973), p. 86.

78 Durkheim, *The Division of Labor in Society*, p. 304.

서는 다음과 같이 쓰기도 했다. 아노미란 개별 노동자가 "이웃하는 세포들과의 지속적인 접촉을 통해 움직이는 살아 있는 유기체의 살아 있는 세포이기를 멈추는 때로서, 유기체는 세포들에 작용하고 그들의 행위에 반응하며, 팽창하고 수축하고 우그러들고 환경의 요구에 따라 변형된다. [아노미 상태에서] 개별 노동자는 외부적 힘에 추동되어 언제나 같은 방향으로, 같은 방식으로 움직여야만 하는 생명 없는 톱니바퀴일 뿐이다."[79]

물론 뒤르켐은 그러한 사회적 해체를 어떻게든 **과도기적** 현상의 일환으로 묘사하려 했지 그 본성상 언제나 과도기에 있는 자본주의적 체계의 영구적 특성이라고 보지는 않았다. 근대화가 초래한 변화들은 무척이나 빠른 속도로 일어났기 때문에 "서로 상충하는 관심들이 균형에 도달할 시간이 없었다."[80] 근대의 유기적 연대에 대한 그의 모델은 상당한 복잡성을 띤 고차적 유기체는 물론이고 평형 상태에 가까운 열역학적 체계와도 관련되어 있다. 열역학적 틀에서 볼 때, 아노미와 연대는 요소들의 커다란 총합체에 대한 서로 다른 두 가지 종류의 통계적 정보라고 할 수 있다. 제임스 클러크 맥스웰이 열역학적 체계에 대해 논하면서 개개 분자들의 활동에 대한 동역학적 또는 '역사적' 설명을 거부한 것과 꼭 마찬가지로, 뒤르켐은 집단적 규칙성을 추구하면서 연구 단위로서의 개인을 포기했다.[81] 이때 아노미는 요소들의 통계적 분포에 대한 기술이 되며, 여

79 Ibid., pp. 306~307.
80 Ibid., p. 306.
81 P. M. Harman, *Energy, Force and Matter: The Conceptual Development of Nine-teenth Century Physics*(Cambridge: Cambridge University Press, 1982), pp. 131~34.

조르주 쇠라, <홀로 있는 인물>, 1883년.

기서 요소들끼리 접촉도나 인접성이 불충분하면 전체로서의 체계
내에서 메시지나 정보의 흐름을 가로막게 된다.[82] 이러한 비교를 너
무 밀고 나가거나 아노미와 엔트로피의 상동성을 굳이 밝히지 않는
다 해도, 뒤르켐은 메시지 전송을 사회의 상대적 조직화나 탈조직
화 정도를 측정하는 척도로 보았다고 말할 수 있겠다.[83] 국소적 지

82 이 일반 정식은 20세기 내내 거듭 나타난다. 가령, 크리스토퍼 알렉산더의 도시에 대한 사유
를 보라. "어떤 조직화된 대상 속에서, 내적 요소들의 극단적 구획화와 분열은 파국의 도래를
알리는 첫번째 징조다. 사회에서 분열은 무정부 상태다. 개인에게서 분열은 정신분열증과 임
박한 자살의 표시다." Christopher Alexander, "A City Is Not a Tree, Part 2," *Architec-
tural Forum* 122, no. 2(May 1965), p. 61.

83 뒤르켐에 대한 전통적 해석들은 '메시지 전송'의 경제적 효과를 윤리적 효과와 종종 뒤섞어
버리는데, 그럼으로써 자본주의하에서 순환이 강화되는 현상을 자연스러워 보이게끔 한다.
가령, 다음을 보라. Raymond Aron, *Main Currents in Sociological Thought*, vol. 2,
trans. Richard Howard and Helen Weaver(New York: Basic Books, 1967), p. 23. "내
가 보기에 도덕적 밀도란 대체로 개인들 간의 소통 강도, 즉 교류의 강도다. 개인들 간에 소

역들에서 발생하는 분열과 해체가 체계 전체에 영향을 미칠 정도로 증가하는 현상으로서 아노미가 피드백 과정의 기능 부전과 관련되어 있는 것이라면, 앞서 기술한 아노미적 개인은 기능상 오토마톤과 유사하며 기계적 행동의 반복적 패턴이 살아 있는 유기체의 신축적인 적응력을 대신한다.[84] 고립적이며 유사-자동적 특성을 띠는 주의의 근대적 형식들이 뒤르켐이 '아노미'로 설명하고자 했던 것과 얽히는 곳이 바로 이 부분이다.

사회적 '해리disaggregation'라는 위기에 대한 뒤르켐의 진단은 그로 하여금 결속과 응집의 형식들에 더욱 집착하게끔 했는데, 때는 마침 피에르 자네 등이 심적 해리 및 인지적·지각적 종합의 기제에 대해 연구하던 무렵이었다. 하지만 국가 주도 기업체들과 협력해 일하는 개인들이 원활하게 기능하는 (미래) 사회에 대한 뒤르켐의 그럴듯한 비전은 그 당시에 모습을 갖춰가고 있었던 실제의 유사-연대 형태들과는 거의 관련이 없었다. 이 시기 뒤르켐의 작업 이면에 숨어 있는 요구는 근대화로 인해 초래된 전면적인 분리와 분할을 은폐하고 억압하는 것이었다.[85] 어떤 면에서 보면, 자신의 저술이 과도기에 벌어지는 사회적 응집의 위기에 대한 것이라는 뒤르켐의

통이 더 잘 이루어질수록 그들은 더 많이 협력하며, 이들 서로가 더 많이 거래하거나 경쟁할수록 도덕적 밀도도 커진다."

84 유기체와 오토마톤의 관계에 대해서는 Norbert Wiener, *The Human Use of Human Beings: Cybernetics and Society*, 2d ed.(Garden City, N.Y.: Doubleday, 1954), pp. 25~36.

85 미셸 푸코에 따르면, 뒤르켐의 사유는 **배제**라는 사회적 기제의 존재를 인정하지 않는다. 뒤르켐의 사회학은 다음과 같이 물을 뿐이다. "사회는 어떻게 개인들을 함께 결속시킬 수 있을까? 개인들 간에 성립되는 관계의 형식, 상징적이거나 정동적인 소통의 형식은 무엇인가? 사회가 총체성을 구성하게끔 하는 조직적 체계는 무엇인가?" "Michel Foucault on Attica: An Interview," *Telos* 19(1974), p. 156.

주장은 옳은 것이었지만, 이러한 위기에 대한 실제적이고 체계적인 응답들 가운데 하나(쇠라의 몇몇 주요 작품에서 예시되고 있는 응답)——대중매체와 환영의 기술을 통해 어디서나 이루어지는 스펙터클 소비에 기초한 효과적 통일성으로 특징지어지는 사회의 구성——는 그의 생전에 막 모습을 갖추기 시작하는 중이었을 뿐이다. 뒤르켐이 말하는 전근대적인 기계적 연대에서 종교가 핵심적인 '집단적 표상'이었다면, "희번드르르한 성스러움의 형식"으로서의 스펙터클은 20세기 근대성에서 응집과 통일을 모사하는 주된 수단이 되었다.[86] 기 드보르의 『스펙터클의 사회』는 뒤르켐으로부터 연원한 사회학적 전통이 1960년대에 이르러 최종적으로 내파되고 해체되었음을 의미하는 것일 수 있는데, 드보르의 주장에 따르면 자본주의를 통해 산출되는 유일한 연대는 주체들이 서로 분리된 채로 통일된 상태일 뿐이다.

회화, 그리고 (특히 대작을 위한 습작이라고만 단정할 수 없는) 엄청난 양의 소묘들을 포함해 쇠라의 시각 작품들 전체를 살피다 보면, 사회적 집합체들(이나 군중)을 능숙하게 재현한 대작들과 양적으로 그보다 훨씬 많은 고립과 분리의 이미지들 사이에서 쇠라가 한없이, 심지어 체계적으로 오가고 있음을 확인하고 놀라지 않을 수 없다. 그의 그림에서 시지각적 총합체들의 통일성이란 각각의 점들이 띠는 추상적이고 구분된 상태를 결코 객관적으로 바꾸지 못

86 Debord, *The Society of the Spectacle,* p. 20. 다음을 참고하라. Daniel Dayan and Elihu Katz, "Articulating Consensus: The Ritual and Rhetoric of Media Events," in Jeffrey C. Alexander, ed., *Durkheimian Sociology: Cultural Studies*(Cambridge: Cambridge University Press, 1988), pp. 161~86.

하는 일시적이고 주관적인 구성물일 뿐이기 마련인 것처럼, 잠정적으로 사회적 총합체들을 조립해내는 그의 작업은 각각의 인간 구성원들이 띠는 단연히 동떨어진 섬 같은 특성을 결코 바꾸지 못한다. 기술적이면서 규칙을 따르는 모종의 절차들 속에 쇠라의 '사회학'이 새겨져 있기는 해도, '사회적 현실'에 대한 실증적 지식의 가능성에 대해 그는 뒤르켐보다 어둡고 회의적인 입장을 고수한다. 그리하여 아노미나 사회적 갈등을 재현하는 일을 넘어서, 그의 작업은 사회 그 자체의 비실체성과 무상함에 대한 감각으로 특정된다.

많은 이들이 지적한 대로, 1890년대에 특히 프랑스에서 사회학이라는 '과학'이 등장한 것은 19세기의 커다란 사회적 파국에 대한 지양이자 그동안 누적된 부르주아적 불안에 대한 보상물이었다. 이러한 불안은 프랑스 대혁명으로 인한 무질서, 1848년의 사건들, 1871년의 파리 코뮌 및 여타 봉기들로 인한 것이었다. 이러한 혼란이 남긴 유산에 대한 쇠라의 반응은 1883년경에 그린 〈콩코르드 광장, 겨울〉에 흉흉하게 드러나 있다. 여기서 이 삭막하고 인적 없는 밤의 세계는 파리의 해당 장소와 밀접하게 연관되어 있는 혁명에 대한 통렬하게 부정적인 이미지가 된다. 겨울의 황량함 가운데 어떤 건축물도 보이지 않고, 실제로 이 도시 공간 한복판에 자리하고 있는 오벨리스크는 기억에 떠오르는 반향조차 아예 없을 만큼 시야에서 철저히 사라져 있다. 그 대신 평범한 가로등이 정경을 붙들고, 그림 왼쪽에 그려진 두 개의 이토르프 분수대[87] 가운데 하나의 부분

87 [옮긴이] 콩코르드 광장에 있는 자크 이냐스 이토르프Jacques Ignace Hittorf가 설계한 분수대들을 가리킨다. 광장 북쪽의 강의 분수Fontaine des Fleuves와 남쪽의 바다의 분수 Fontaine des Mers로 이루어져 있다. 오벨리스크는 두 분수대 사이의 중앙에 자리해 있다.

조르주 쇠라, <콩코르드 광장, 겨울>, 1882~83년.

적 실루엣만이 위용을 자랑하는 오벨리스크가 놓인 남북 방향의 축을 암시하고 있다. 그림 오른쪽에 보이는 탈것은 마부와 승객을 물리적으로 분리하는 흔한 합승마차로 이 정경이 주는 참을 수 없는 공허함의 토대가 되는 계급 분화를 나타낸다. 〈콩코르드 광장〉은 '평등'과 '행복' 같은 집단적 꿈들을 더 이상 기억조차 할 수 없는 현재의 방향 상실을, 실제적인 악몽을 드러낸다. 파리 코뮌이 있고 나서 십수 년이 지난 후, 희망과 기대의 장이 억압되는 것만이 아니라 예전이라면 그러한 희망과 기대가 상징적으로 작용했을 영역이 텅 비어버리는 것 또한 문제가 된다.[88] 〈콩코르드 광장〉이 가리키는 과거 정치적 극장의 초기 모델은 쇠라의 짧은 생애 말년에 등장한 근

제3장 1888: 각성의 빛

대화된 스펙터클의 형식으로 대체된다.[89]

*

쇠라 후기 작업의 개념적·기술적·재현적 전략들은 20세기 초반 새로운 사회적 권력 운용의 주요 구성요소가 될 대상과 힘 들을 예견케 한다.[90] 쇠라가 드러낸 것은 관찰자라는 지위와 자격을 지닌 개인들이 각자의 실질적인 고립 상태는 유지한 채로 군중이건 관객이건 새로운 유사-연대로 모일 수 있는 방식이었다. 〈서커스 선전 공연〉은 그것이 기술적 체계를 통해 생산하고 있는 것을 내용의 수준에서 되풀이하고 있다. 즉, 이 작품은 주의집중으로 이끄는 유혹이다. 연주자와 연기자 들을 갖춘 선전 공연은 도시를 거니는 이들의 주의를 끌기 위한 **어트랙션**attraction[91] 장치로서, 이는 그들을

88 Denis Hollier, *Against Architecture,* trans. Betsy Wing(Cambridge: MIT Press, 1989), p. xxii. "19세기 전반부에 이러한 산책로는 개발업자나 도시 계획가에게 그야말로 골칫거리였다. 그것은 기억과 속죄의 장소가 되어야 하는가, 아니면 웃음과 망각의 장소가 되어야 하는가? 피―왕의 피 또한― 가 흘렀던 곳에서 사람들은 어떤 식의 발걸음으로 걸어야 하는가? 이러한 망설임을 이용하면서, 전람회와 축제 들이 이 유사-황무지 위에 임시적으로 들어섰다." 제2제정기 동안 콩코르드 광장의 상징적 활용이 얼마나 복잡한 문제였는지에 대해서는 Matthew Truesdell, *Spectacular Politics: Louis-Napoléon Bonaparte and the Fête Impériale, 1849-1870*(Oxford: Oxford University Press, 1997), pp. 17~26.

89 "극장의 탈정치화"에 대해서는 Andrew Hewitt, *Fascist Modernism: Aesthetics, Politics, and the Avant-Garde*(Stanford: Stanford University Press, 1993), pp. 164~72 참고.

90 드보르와 스펙터클 사회의 '기원'에 대해서는 다음의 글을 보라. Jonathan Crary, "Spectacle, Attention and Counter-memory," *October* 50(Fall 1989), pp. 97~107.

91 [옮긴이] 'attraction'은 서커스나 뮤직홀 등에서 관객의 흥미를 돋우기 위해 마련된 노래나 춤, 짧은 공연이나 익살극 등을 가리키는 용어이나, 여기서 크레리는 이 용어에 '유인'이나 '매력'이라는 뜻도 있음을 염두에 두고 이를 주의와 결부해 논하고 있다. 본 역서에서는 이처럼 복합적인 의미로 사용되는 경우에 한해 '어트랙션'으로 표기했으며 그 외에는 문맥에 따라 '유인'이나 '매력' 또는 '흥행물' 등으로 옮겼다.

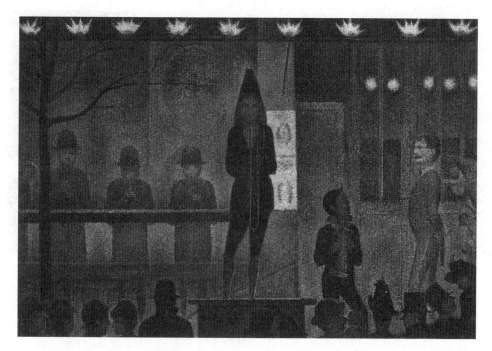

조르주 쇠라, <서커스 선전 공연>, 1887~88년.

뛰어 앞의 천막으로 들어가 '본 공연'에 해당하는 흥행물을 보기 위한 입장권을 사도록 하기 위한 것이다. 하지만 그것은 그들에게, 즉 우리에게 영원히 다가오지 않은 채로 보류될 어트랙션인데, 왜냐하면 근본적으로 이 그림은 그것이 드러내 보여주기로 약속한 것을 취소하고 유예함으로써 구성되기 때문이다. 개인으로서든 집단적 주체성의 일부로서든, 이 그림을 보는 관람자는 불가피하게 연루되어 유인과 부재의 영원한 유희 속에 있게 된다.

〈서커스 선전 공연〉의 가장 중요한 특징 가운데 하나는 이 그림을 보는 잠재적 관람자의 위치와 정체성을 불안정하게 하는 그 형

선전 공연 무대가 있는 서커스 천막. **1880년대 말 파리에서 촬영.**

식적 조직화 방식이다. 이러한 조직화에서 핵심이 되는 것은, 작품의 **투시도법적**scenographic 조건들을 고수하는 것처럼 보이면서도 그것들을 지워버리고 있다는 점이다. 작품의 표면적인 주제는 여러 면에서 잠재적으로 **무대적**scenic이다. 이 그림은 유사-연극적인 공연을 보여주고 있을 뿐 아니라, 그림을 바라보는 이를 분명히 무대처럼 보이는 공간 앞에 서 있는 관객의 일부로 자리매김하고 있다.[92] 이 그림은 고전적으로 재현된 연극적 공간이라는 의미화 모델의 본질적 요소들을 사실상 제공하지 않으면서 그러한 공간을 모방한다. 원칙적으로, 이 모델은 무대 앞 구경꾼들로부터 멀리 떨어진 곳으

92 르네상스 회화에서 "입방체적이고 통합적인 고전적 투시도법의 틀"에 대한 모범적인 설명 가운데 하나로 Pierre Francastel, *Etudes de sociologie de l'art: Création picturale et société*(Paris: Denoël, 1970), pp. 191~97.

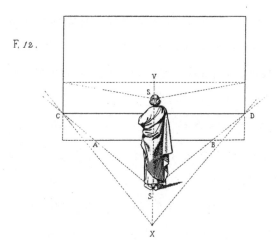

F. 12.

다비드 쉬테르의 『새로운 원근법 약론』(1859)에 실린 도해.

로 연장되는 환영적 세계를, 하지만 관객 각자의 시점과 상호적으로 연관된 세계를 설정한다. 〈서커스 선전 공연〉에서 가장 확연히 눈에 띄는 구조적 특징들 가운데 하나는 [그림에 원근법적 효과를 부여하며 소실점으로 향하는] 사선射線들이 철저하게 배제되어 그 결과 그림이 서로 분리된 평면적 요소들의 아상블라주로 파열되었다는 점이다.[93] 쇠라는 우리가 그림 내부의 공간적 관계들을 구성하는 데 도움이 될 어떤 사선의 활용도 거부하며, 원근법적 단축이나 점진적 축소 같은 지표들도 거부하다시피 하고 있는데, 그 결과 구경꾼들 위쪽의 '무대' 구역은 붕괴되어 짜깁기해 만든 하나의 가림

93 나는 19세기에 만들어진 이미지들의 어떤 형식들을, 특히 입체경 사진의 경우에서, 분열된 평면적 요소들의 총합으로서 살펴보기도 했다. Jonathan Crary, *Techniques of the Observer: On Vision and Modernity in the Nineteenth Century*(Cambridge: MIT Press, 1990), pp. 124~26.

제3장 1888: 각성의 빛

막처럼 보이게 되고 우리의 눈으로 작품에 들어가려 할 때 가능한 진입로들은 극적으로 봉쇄된다. 〈서커스 선전 공연〉에서 쇠라는 1859년에 다비드 쉬테르가 제시한 관람자와 직사각형 그림 간 원근법적 관계의 다이어그램을 모사하고 있는 것처럼 보이는데, 하지만 그림을 명료히 지각할 수 있게끔 하는 명확한 사선 체계는 제거해 버렸다.[94] 더불어, 이러한 형식적 결정으로 인해 그림의 평면 자체와 수직 관계에 있는 어떠한 평면이나 표면도 그림에 나타나지 않는다. 그리하여 고전적 투시도법의 일관성을 결정했던 핵심적 요소들 가운데 하나가 우리에게 주어지지 않게 된다. 즉, 우리는 무대라는 표면 위에서, 또는 원근법적 그림의 토대가 되는 '장기판' 위에서 인물들이 정확히 어느 위치에 있는지를 알 수 없다. 〈서커스 선전 공연〉에 묘사된 인물들 가운데 그 누구도 뚜렷이 알아볼 수 있게끔 어딘가에 '발을 디디고grounded' 있지 않다. 특히 가운데에 있는 트롬본 주자의 경우가 그러한데, 그의 발이 어디에 있는지 보이지 않아 불안한 느낌을 준다.

이 그림에서 고전적 재현 체계의 횡단선을 떠올리게 하는 몇 안 되는 요소들 가운데 하나는 작품의 중앙 하단, 트롬본 주자 뒤의 대각선이다. 그것은 서커스장 내부로 들어갈 수 있게끔 길에서 위쪽으로 난 계단의 난간이다. 우리의 시점에서는 보이지 않는 내부로 향하는 통로가 위치한 곳은 그림 가운데 있는 인물의 바로 오른쪽, 두 개의 평평한 면이 동일한 표면에서 서로 인접해 있는 것처럼 보이는 곳인데, 이로써 그곳이 우리의 시점에서 시각적 '입구'가 될 가능

94 Sutter, *Nouvelle théorie simplifiée de la perspective*.

성은 없게 된다. 사라진 횡단선 도식이 남긴 잔여적 파편이라 할 이 대각선은 하나의 표면을 이루는 단위로 재배치되는데, 이 표면은 평평함보다는 불투과성과 불투명성으로 특징지어진다. 이 표면은 열과 행으로 나뉜 **도표적**tabular 영역이 되며, 그리하여 관람자와 이미지 간의 점적 관계 또는 점 대 점 관계를 불가능하게 한다.[95] 여기서 관건이 되는 것은 고전적 극장 구성의 본질적 기대들을 뒤집는 일이다. 즉, 공간적 깊이감을 붕괴시키고 선전 공연이 우리를 그쪽으로 유인하는 바로 그 장소 자체를 차단하는 것이다. 마틴 제이의 표현을 빌리자면, 〈서커스 선전 공연〉은 두 개의 시각 체제scopic regime 사이에서 모호하게 맴돌고 있다. 대략 고전적 공간과 같다고 할 수 있는 계측적이고 균질한 화폭, 그리고 유동적이고 육화된 관찰자가 있는 탈중심화되고 불안정한 지각 체제 사이에서 말이다.[96] 이 그림

95 고전적 인식론에서 점과 점적 특성의 중요성에 대한 간결한 설명은 Michel Serres, *La distribution*(Paris: Minuit, 1977), pp. 17~28. 또한 예술에서 점적 체계에 대한 논의는 Gilles Deleuze and Félix Guattari, *A Thousand Plateaus: Capitalism and Schizophrenia*, trans. Brian Massumi(Minneapolis: University of Minnesota Press, 1987), pp. 294~98. 데리다는 후설의 현상학을 점적인 시각성과 관련해서, 그리고 순수한 시간적 현재라는 경험의 분할 불가능성과 관련해서 논한다. Jacques Derrida, *Speech and Phenomena, and Other Essays on Husserl's Theory of Signs*, trans. David B. Allison(Evanston: Northwestern University Press, 1974), pp. 60~69. <서커스 선전 공연>을 20세기 회화의 평면성을 예시한 것으로서 자리매김해온 관행 때문에, 나는 이 그림이 구조적으로 일종의 '격자grid'의 특성을 띤다고 하기가 망설여지는데, 로절린드 크라우스는 이 문제와 관련해 예외적인 논의를 펼쳤다. Rosalind E. Krauss, *The Originality of the Avant-Garde and Other Modernist Myths*(Cambridge: MIT Press, 1985), pp. 13~17. "바로 그 추상화를 통해, 격자는 지식의 기초적 법칙들 가운데 하나─지각적 가림막과 '현실' 세계를 가리는 가림막을 분리하기─를 전달한다. 이 모든 것을 고려해볼 때, 격자─시각의 기반이 되는 구조를 대표하는 상징으로서─가 신인상주의 회화에서 점점 두드러지는 뚜렷한 특성이 되어야 했다는 점은 놀랄 일이 아닌데, 이를테면 조르주 쇠라, 폴 시냐크, 앙리-에드몽 크로스, 막시밀리앙 뤼스는 생리학적 광학의 가르침에 몰두했다"(p. 15).

96 다음 책에서 "구舊 시각 체제의 위기The Crisis of the Ancien Scopic Régime"에 관한 장을 볼 것. Martin Jay, *Downcast Eyes: The Denigration of Vision in Twentieth-Century*

이 원용하고 있는 투시도법적 설정은 분열되고 비균질적이며 덧대기로 짜인 구성을 덮어 가리는 베일이다.[97] 그렇지만 이 말이 곧 〈서커스 선전 공연〉이 20세기 회화에서 다양하게 표명된 평면성을 예시한다는 것과 같은 뜻이라고 말할 수는 없다. 대신 우리는 이러한 전략을 초기 영화의 특징들과 관련지어볼 수 있다. 영화사가인 톰 거닝의 설득력 있는 논증에 따르면, 이른바 '원시적'인 영화에서도 정면성과 프레이밍의 통일성이 나타나기는 하지만 이러한 작품은 연극적 전통이나 프로시니엄 아치라는 틀의 보존보다는 마술 공연 및 막후에서 광학 현상을 조작하는 식인 다른 전통과 관련된다.[98] 이처럼 차단된, 반무대적antiscenic 공간은 연극 무대라는 '입방체'를 그저 흉내만 내거나 떠올리게 할 뿐인 그림자극과 인형극 등의 대중 공연 형식들과도 연결된다. 이런 점에서, 쇠라가 깊이라고는 없는 이 공간 여기저기에 개별적으로 인물들을 흩어놓은 방식은 다분히 의고적인데, 이는 고전적 유풍을 따른 장식띠 같은 모델보다는 중세의 종교극과 신비극의 행렬 조직을 떠올리게 한다.[99]

French Thought(Berkeley: University of California Press, 1993). 다음의 글도 참고. Martin Jay, "Scopic Regimes of Modernity," in Hal Foster, ed., *Vision and Visuality* (Seattle: Bay Press, 1988), pp. 3~28.

97 <서커스 선전 공연>에 나타난 이러한 이접적 조직화 양상을 예민하게 살핀 글로는 Robert J. Goldwater, "Some Aspects of the Development of Seurat's Style," *Art Bulletin* 23(June 1941), pp. 117~30.

98 가령 다음을 보라. Tom Gunning, "'Primitive' Cinema: A Frame Up or the Trick's on Us," in Thomas Elsaesser, ed., *Early Cinema: Space, Frame, Narrative*(London: BFI, 1990), pp. 95~103.

99 George R. Kernodle, *From Art to Theatre: Form and Convention in the Renaissance*(Chicago: University of Chicago Press, 1944), pp. 13~15. 위베르 다미슈는 이 책에 대해 논하면서 수정을 가하고 있다. Hubert Damisch, *The Origin of Perspective*, trans. John Goodman(Cambridge: MIT Press, 1994), pp. 394~401. 다미슈는 역사적으

〈서커스 선전 공연〉의 반反투시도법적 특성에 대해 논했으므로, 이제 나는 짧게나마 그것을 다른 하나의 그림과 비교해보고 싶다. 19세기 투시도법적 가치들의 모범적인 예시가 되었으며 쇠라의 그림과 몇몇 의미심장한 친연성을 보여주기도 하는 레오나르도 다빈치의 〈최후의 만찬〉이 바로 그것이다.[100] 내가 이 두 작품을 중첩시켜 보려는 것은 오랫동안 〈최후의 만찬〉이 일점원근법의 극치를 보여주는 작품으로 받아들여졌기 때문만이 아니라, 기술적으로는 기존의 것들을 가져다 쓰고 있는 쇠라의 작품이 레오나르도의 작품을 떠받치는 가정들을 가차 없이, 심지어 풍자적으로 부정하는 특수한 방식 때문이기도 하다.[101] 또한 1880년대에 레오나르도에 대한 관심이 대대적으로 부활하고 다시 형성되기 시작했음에 얼마간 주목하지 않고서는, 그 시기 과학과 예술의 관계를 좀더 온전히 고찰하는 일이 불가능할 터이다.[102] 중요한 것은 쇠라가 예술가-과학자로서

로 비교적 짧게 존재하다 사라진 극장에 주목한다. "이러한 극장의 장치는 무대 효과와 스펙터클한 효과의 변화를 촉진했는데, 그러면서도 환영적 양식 속에서 무대적 공간의 통합적 조직화 원리는 충족시켰다." 로버트 허버트는 <서커스 선전 공연>을 이집트 미술에 묘사된 "행렬을 이루면서 떨어져 있는" 인물들과 관련해서 본다. Robert Herbert, *Neo-Impressionism*(New York: Guggenheim Museum, 1968), p. 119.

100 <최후의 만찬>에 대한 19세기의 지식은 밀라노에 있는 심하게 손상된 실제 그림과는 거의 관련이 없다는 점을 지적해둘 필요가 있겠다. 이 작품에 대한 비평적 반응 대부분은 오히려 라파엘 모르겐의 판화나 주세페 보시가 1807년에 '재구성'한 판본들처럼 몇몇 널리 알려진 모사품에 기초한 것이었다.

101 메리 매슈스 게도는 옛날 미술 작품에 대한 쇠라의 관심이 종교적 걸작들에 심히 집중되어 있었음을 지적하면서 다음과 같이 주장한다. "그는 <그랑자트섬의 일요일 오후>를 근대적인 성화icon로, 위대한 종교적 제단화의 세속적 등가물로 구상했다. [⋯] 작업이 진행됨에 따라 구성의 종교적 양상들이 점점 중요해졌고, 쇠라가 이 그림의 가장 표층에 점묘법을 적용할 무렵에는 매번의 붓질이 종교적 특성으로 물든 제의적 몸짓의 성격을 띠었다." Mary Mathews Gedo, "*The Grande Jatte* as the Icon of a New Religion: A Psycho-Iconographic Interpretation," *Art Institute of Chicago Museum Studies* 14, no. 2(1989), pp. 223~37.

102 <최후의 만찬>은 『예술』지에 실린 다비드 쉬테르의 「시각 현상Les phénomènes de la vi-

레오나르도의 <최후의 만찬>을 라파엘 모르겐이 1800년에 판화로 제작한 것.

의 자신의 일을 레오나르도의 그것과 동일시했는지 여부가 아니
라, 레오나르도가 관심을 기울였던 전체 영역에 대한 근대의 재발

sion』(1880)에서 논의되는 첫번째 미술 작품이다. 이 글은 쇠라가 1890년에 펠릭스 페네옹
에게 보낸 근심 어린 편지에서 밝힌 그의 예술론의 몇몇 '원천들' 가운데 하나로, 여기서 그는
자신의 지적·미적 형성 과정에 대한 공식 기록물에 깊이 우려를 표하고 있다. '시점le point
de vue'과 '사선les lignes fuyantes' 사이의 관계라는 면에서 <최후의 만찬>을 분석하는
쉬테르의 해석은 쇠라가 <서커스 선전 공연>에서 해체하고 있는 것이 무엇인지를 분명히 보
여준다. 쉬테르는 레오나르도의 그림을 베로네세가 그린 보다 노골적으로 연극적인
<가나의 혼인식Marriage at Cana>(1562)과 대조해본다. 이 그림은 적어도 그 중앙 부분만
큼은 <서커스 선전 공연>과 연계될 수 있는 작품인데, 이 부분의 공간적 명료성을 분명히 할
어떤 사선도 없이 난간 그리고 서로 높이가 다른 구조물 같은 편평한 면들로 이루어져 있다
는 점에서 그러하다. <최후의 만찬>은 시점에 대한 샤를 블랑의 논의에서도 주요하게 다루
어진다. Blanc, *Grammaire des arts du dessin*, pp. 510~13. 블랑 또한 대안적인 회화적
구성을 보여주는 예로 <가나의 혼인식>을 들고 있는데, 여기서는 단일 시점과 단일 지평선
의 통일성이 깨져 있다.

견(특히, 1880년대에 그의 노트들이 프랑스어로 번역되고 새로운 분석과 주석 작업이 광범위하게 이루어졌다)과 쇠라 자신의 지적 확장이 비슷한 시기에 나란히 일어났다는 점이다.[103] 이 시기 레오나르도의 문화적 영향력은 쇠라 자신의 이력을 특징짓는 몇몇 패러독스들을 반영하는 여러 상충하는 형식들에 걸쳐 있었다. 1888년에 가브리엘 세아유는 레오나르도의 표현을 빌려 다음과 같이 썼는데 쇠라는 분명 여기에 아무런 이의도 없었을 것이다. "예술이란 어떤 이들이 생각하는 것처럼 기계적이거나 단순히 기술적인 과정이 아니다. 오히려 그것은 정신적인 것, 이탈리아어로 '코사 멘탈레cosa mentale'다."[104]

레오나르도와 쇠라의 그림 각각은 모두 어떤 수수께끼의 폭로와 관련되어 있다고 할 수 있다. 한쪽에는 원근법적인 무한한 확장에 대한 명료한 이해와 더불어 일어나는 그리스도의 희생이라는 수수

[103] 쇠라의 친구인 샤를 앙리는 1880년대 중반에 이루어진 레오나르도 다빈치의 번역과 출판 기획 몇몇에 직접적으로 관여했다. 레오나르도에 대한 영향력 있는 당대의 저술로는 Charles Ravaisson-Mollien, "Les écrits de Léonard de Vinci," *Gazette des Beaux-Arts* 23(1881), pp. 225 이하, 331 이하, 514 이하; H. De Geymuller, "Derniers travaux sur Léonard de Vinci," *Gazette des Beaux-Arts* 34(1886), pp. 143~64; Gabriel Séailles, *Léonard de Vinci: L'artiste et savant. Essai de biographie psychologique*(Paris: Perrin, 1892). 라베송-몰리앵이 내린 결론들 가운데 하나는 레오나르도의 사유에서 기하학적 비율의 중요성에 관한 것이다. "사실상 그의 말에 따르면, 비율은 수와 양에서뿐만 아니라 소리, 무게, 시간, 위치 및 온갖 종류의 힘에서 발견될 수 있다"(p. 237). 쇠라의 스승인 앙리 레만과 가까운 친구였던 이폴리트 텐은 레오나르도의 작품에 나타나는 양성구유적 요소에 특히 주목하는 글을 썼다. "Léonard de Vinci"(1865), in Hippolyte Taine, *Derniers essais de critique et d'histoire*(Paris: Hachette, 1894), pp. 340~74. 19세기 말 프랑스에 레오나르도가 끼친 일반적인 문화적 영향에 대해서는 A. Richard Turner, *Inventing Leonardo*(New York: Knopf, 1992), pp. 132~49.

[104] Gabriel Séailles, "Peintres contemporains: Puvis de Chavannes," *Revue bleue: revue politique et littéraire* 6(February 11, 1888), p. 183.

께끼가 있다. 다른 쪽에는 밋밋하고 양적인 자본주의적 교환 질서의 '수수께끼'를 가시화하면서 공간의 균질성과 식별 가능성을 와해하는 작업이 있다. 〈최후의 만찬〉과 마찬가지로 〈서커스 선전 공연〉에도 수평적으로 표면을 가로질러 뻗은 열세 명의 인물로 이루어진 열이 존재하지만, 이 무리 안에는 구세주에 해당하는 인물이 없다. 대신 그들의 주의는 그들 사이에 그리고 선전 공연자들 쪽으로 대강 아무렇게나 흩어져 있는 것처럼 보인다. 이 잡다한 군중은 성찬식이 아니라 근대 특유의 세속적 의식의 입회인이다. 〈서커스 선전 공연〉의 핵심적 요소 가운데 하나는 그림 맨 오른쪽 가장자리에 있는 장면이다. 공연자들이 홍보하고 있는, 이미 진행 중이거나 곧 시작될 구경거리를 보기 위해 엄마와 딸로 보이는 두 인물이 입장권을 사고 있는 모습이 보이는데, 이 구경거리는 화폭 너머로 연장되는 배경막 뒤에서 펼쳐진다. 여기에는 소비자 역할과 관심을 기울이는 구경꾼 역할 간에 온전한 일치가 있다. 이러한 교환 관계, 추상적 양의 이러한 운동은 이 작품의 **거래적** 차원을 노출시키며, 이 작품이 낳는 효과에서 핵심적인 **가치**의 문제를 제기한다. 공연자들 뒤편의 평평한 가림막에 뚫린 유일한 구멍인 매표소의 조그마한 창은 잃어버린 투명성을, 창으로서의 화면이라는 고전적 모델의 몰락을 냉소적으로 상기시킨다. 일찍이 게오르크 짐멜은 돈의 근대적 활용이 어떻게 교환의 사회적 특성을 대인적인 무엇에서 익명적인 거래로, 그리고 거리를 두고 이루어지는 원격적인 것으로 바꾸어놓았는지 간파했다.[105] 쇠라가 묘사한 매표소의 창은 분리 그리고

105 Georg Simmel, *The Philosophy of Money*(1900), trans. Tom Bottomore and David

쇠라, <서커스 선전 공연>, 세부.

몰개성적 교환 등으로 누적된 사회적 경험이 응축된 이미지가 된다. 궁극적으로, 교환이라는 행위는 레오나르도의 작업에 묘사된 성찬식과 관련된 화체설化體說을 대체한다. 여기서 교환은 곧 어떠한 대상, 경험 또는 지각이라도 보편적 등가 형태로 전환할 수 있는

Frisby(London: Routledge, 1978), pp. 297~303, 460~61. "모든 상품의 가격이 선험적으로 등치됨으로써 수없이 숙고하고 검토하는 구매자의 행위도, 수없이 노력하고 설명하는 판매자의 행위도 사라지며, 그럼으로써 경제적 거래는 순식간에 그리고 아무렇지도 않게 개인적 경로들을 빠져나가게 될 것이다." 짐멜의 이 연구는 1880년대 후반, 「돈의 심리학에 관하여On the Psychology of Money」(1889)라는 논문을 처음 출판하면서 시작되었음을 염두에 두어야 한다.

제3장 1888: 각성의 빛

조르주 쇠라, 〈어느 상점과 두 사람〉, 1882년경.

능력이다.[106]

이보다 5년 전쯤에 쇠라가 작업한 그림에서, 우리는 빛을 발하는 불투명한 화면이 된 닫힌 쇼윈도라는 눈에 띄는 구경거리에서 암시적인 투명성을 보게 된다. 1882년경에 그려진 놀라운 컬러 드로잉 〈어느 상점과 두 사람A Shop and Two Figures〉은 전반적으로 〈서커스 선전 공연〉과 구조적 유사성을 띤 작품이다. 이 작품 역시 관

106 장-조제프 구가 보여주었듯, 자본주의 체계 속에서는 "리비도적인 것, 상호주관적인 것, 의미론적인 것이 경제 관계들로부터 철저히 분리되어 이제 있는 그대로 **드러난다**." 그는 일반적인 가치 '이탈disaffection'에 대해, 교환에서 개인화되고 의미심장한 차원의 소모에 대해, 의미론적 투자나 정동적인 투자에 저항하는 전적으로 자율적인 경제 부문의 출현에 대해 기술한다. Jean-Joseph Goux, *Symbolic Economies after Marx and Freud*, trans. Jennifer Gage(Ithaca: Cornell University Press, 1980), pp. 125~29.

찰자의 위치에 따라 결정된다는 점에서 '무대적'인데, 관찰자에 해당하는 한 남자의 머리가 〈서커스 선전 공연〉에 묘사된 여러 구경꾼들을 대표하기라도 하는 것처럼 프레임 하단을 차지하고 있다. 그 또한 장방형의 요소들로 구성된 하나의 평면을 바라보고 있는데, 여기서는 상점의 정면과 유리창이 장방형 요소들이다. 하지만 쇠라는 판매를 위해 내놓은 대상들에 관해서는 명시적으로 어떤 정보도 주지 않으며, 대신 상품 형태가 띠는 특수한 정체성과는 무관한 진열과 유인의 형식적 조건들을 보여준다. 사선이 없는 이 그림의 대칭적 구성은, 그야말로 〈서커스 선전 공연〉의 나무와도 같은 효과를 내는, 그림 왼편에 삽입된 수직선으로 인해 깨어진다. 나는 〈서커스 선전 공연〉이 전시와 소비가 맺는 근대적 관계의 공허함에 대한 또 다른 (분명 원숙한) 고찰이라는 생각을 뒷받침하는 것으로서 이 그림에 주목한다. 또한 〈서커스 선전 공연〉은 〈어느 상점과 두 사람〉을 둘러싼 경제적 환경을 분명히 보여주는데, 이는 '쇼핑'이라는 주관적 경험이 도처에 널리 퍼져 스펙터클로서 구성된 상태다.[107] 이 드로잉의 색채 배분은 특히 흥미롭다. 두 명의 인물과

[107] 하지만 그림에 묘사된 두 인물 사이의 관계를 다음과 같이 고려해봐도 좋겠다. 남성임이 분명한 오른쪽 하단의 인물은 상점으로 들어가는 출입구 문턱을 갓 지나 서 있는 성별이 불분명한 다른 사람을 관찰하고 있다. 이러한 배치에는 얼마간 초기 탐정소설의 구도가 있다. 한 명의 개인이 다른 이에 의해 은밀히 감시되고 있는 상황. 나는 이러한 특성을 에드거 앨런 포의 단편 「군중 속의 남자」와 같은 내러티브와 연관지어본다. 이 소설의 화자는 어느 낯선 사람을 "그가 가는 곳 어디나" "그의 주의를 끌지 않도록 하면서" 따라간다. 이 이야기는 1840년 무렵에 쓰였지만, 여기서 이미 상점들은 이 낯선 사람의 도정에서 필수적인 부분이 되고 있다. "내가 그를 지켜보고 있음을 그가 알아차리는 순간은 없었다. 그는 연이어 상점들에 들어갔고, 아무것도 사지 않았고, 아무 말도 하지 않았고, 텅 빈 시선으로 대상들을 바라볼 뿐이었다." 〈어느 상점과 두 사람〉에서, 그리고 이어지는 〈서커스 선전 공연〉에서, 상점 쇼윈도에 대한 쇠라의 시각을 구성하는 것은 바로 이런 종류의 텅 빈 시선이다. 이런 특정한 내용을 넘어서, 근대적인 고독을 범례적으로 분명히 표현하고 있는 포의 이 짧은 텍스트는 고립

제3장 1888: 각성의 빛

쇼윈도 창틀, 그리고 거리와 주변 지역을 나타내는 스케치는 하나 같이 짙은 보라색으로 처리했다. 그러나 쇼윈도의 내부 영역은 색채의 생생한 대조—파랑과 노랑, 주황과 파랑—를 살리기도 하고 순전히 노란색으로 처리하기도 했다. 이렇게 해서, 거리와 구경꾼들의 단조로운 세계와 밝게 빛나는 어트랙션의 구역으로서 형형색색으로 깜빡이는 스크린과도 같은 쇼윈도 자체 사이에 선명한 대립이 설정된다.

〈최후의 만찬〉의 중심부에서 예수의 머리는 소실점에 맞춰져 있고 가운데 창문은 무한의 거룩한 공간으로 열려 있다면, 〈서커스 선전 공연〉의 해당 영역을 점유하고 있는 것 또한 그에 못지않게 의미심장하다. 그것은 화폐 단위 상팀centime으로 서로 다른 두 등급의 입장료를 안내하는 커다란 게시판인데, 가운데 있는 인물이 이를 부분적으로 가리고 있어 우리에게 보이는 것이라고는 영(0)이라는 숫자 두 개(그리고 위쪽의 영 바로 옆에, 30상팀을 가리키는 '3'처럼 보이는 숫자의 파편)뿐이다. 어떠한 초월적 울림도 소거해버렸다는 점에서, 그것은 근대성의 소실점들 가운데 하나—기준이나 안정성의 환상이라곤 전혀 없이 오롯한 추상으로서 내걸리는 가격

된 인물들의 이미지와 사회적 집단성의 이미지 사이에서 오가는 쇠라에게 영향을 미친 발생 초기의 사회학과도 상응한다. 포의 화자는 그의 "아릿자릿해진electrified" 지성이 어떻게 "추상적이고 일반적인 산책을 시작"했는지 이야기한다. "나는 지나가는 사람들을 한 덩어리로 보면서 총합적 관계 속에서 그들에 대해 생각했다. 하지만 이내 나는 세부로 내려가 세심한 관심을 기울여 숱한 다양성을 지닌 인물, 의상, 외모, 걸음걸이, 얼굴, 그리고 표정을 바라보았다." Edgar Allan Poe, *Poetry and Tales*(New York: Library of America, 1984), pp. 388~96. 샤를 앙리는 포가 과학의 중요성을 찬양한 시인이라는 점이 쇠라에게 흥미롭게 다가갔을 수 있다고 지적한다. Charles Henry, "Introduction à une esthétique scienti-fique," *Revue contemporaine*(1885), p. 444.

쇠라, <서커스 선전 공연>, 세부.

표—라고 할 수 있겠다.[108] 그것은 예술 실천에서 합리화와 각성의 새로운 극한을 가리킨다. 외관상 부동적인 그 이미지의 모습은 그것이 나타내는 유통 및 변환 가능성의 과정 자체와 대비되며 더 두드러져 보인다. 그런가 하면 문자 그대로의 스펙터클에 고유한 시늉simulation은 가격표라고 하는 '허울semblance'과 불가분의 관계에 있다. 마르크스에 따르면, 가격이란 "그 자체의 상징"이고, "그저 덧없이 지나갈 뿐이며, 결정적으로 실현되는 것이 아니라 언제나 중간 단계에 있으면서 매개적으로만 실현되는, 끊임없이 사라지고 유예될 운명에 처한 현실이다. […] 그런 까닭에, 그것은 이처럼 끊임없는 운동 속에 있음으로써만 존재한다. […] 그것의 현실성은 그것이 가격이라는 데 있는 것이 아니라 대표로서—가격에 대한, 따라서 그 자체에 대한, 흔히들 말하기로는 상품의 교환 가치에 대한 물질적으로 현전하는 대표로서—스스로를 **대표한다**는 데 있다."[109] 〈서커스 선전 공연〉에서 가격표는 그야말로 양가적인데, 이는 그림 전체에 걸친 상징적 실천들을 전반적으로 문제화하는 데 핵심이 된다.[110] 색채를 다루건 돈을 다루건 쇠라는 어떤 고유의 본질적인 가치를 지닌다기보다는 가치의 상징이라 할 기호들의 체제 내에 자신의 실천을 자리매김한다. 19세기 말의 문화에서 '상징주의'의 문제를 고찰할 때 그의 작업이 중대한 의미를 띠는 것은 바로 이러한 문제틀 속에서다.

108 원근법적 구성에서의 소실점과 어떤 그림의 수학적 중심은 아무런 필연적 연관도 없다.

109 Karl Marx, *Grundrisse*, trans. Martin Nicolaus(New York: Random House, 1973), pp. 211~12.

110 쇠라가 가격이라는 관념에 사로잡혀 있었다는 것은 자신의 예술 작업에 드는 비용을 합리적으로 맞추려 했던 점에서 분명히 드러난다. Schapiro, "Seurat and 'La Grande Jatte,'" p. 16.

또한 (계층화된 소비의 계급적 특성을 상기시키는 두 개의 숫자가 어른거리는) 가격표이기도 한 그것은, 그리고 어쩌면 더 중요하게는, 작품 한복판에 영이라는 수학적 기호를 계산적으로 배치하고 있기도 하다. (앞서 언급했듯, 그림을 관람하는 이가 시각적으로 들여다볼 수 없는 공연의) 입장료를 알리고 있는 이 플래카드는 기호에 대한 기호가, 이 그림에서 단연 중요성을 띠는 기호가 된다. 브라이언 로트만은 "영의 이중적 양상"에 대해 다음과 같이 지적한다. "수 체계 내부에 있는 하나의 기호로서, 그리고 그러한 체계 바깥에 있는 기호들에 대한 기호, 즉 하나의 메타-기호로서, 영의 이중적 양상은 그것으로 하여금 ('자릿수'와 암호 사이의 관계에 그 은밀하고 불가사의한 특성이 잔존하고 있는) 하나의 텅 빈 문자와 텅 빔을 뜻하는 문자, 즉 무無를 의미하는 상징 사이의 애매한 장소로 기능하게끔 했다."[111] 이 작품에 대한 내 독해의 맥락에서는, 본질적으로 허무주의적인 그것의 힘을, 그것이 그림 전체로 퍼져나가 공허와 부재를 선언하는 것을 지나치기 어렵다. 계산적인 방식으로 영을 활용하는 시각적 재현에서의 소실점, 그리고 르네상스 시기에 이러한 회화적 형식이 부상할 때 경제적 교환에서 나타난 추상적 화폐

[111] Brian Rotman, *Signifying Nothing: The Semiotics of Zero*(New York: St. Martin's Press, 1987). 1880년대 후반에 그려진 또 다른 그림에 대한 에이젠슈테인의 뛰어난 분석을 참고. 황금 분할 조건에 따라 구조화된 이 그림의 구성에서 '영점zero point'의 존재는 결정적인 요소다. 에이젠슈테인의 주장에 따르면, 바실리 수리코프의 <귀부인 모로조바의 추방The Exile of the Boyarina Morozova>(1887)에서 감상자의 주의는 "가장 중요한" 곳이지만 "조형적으로 묘사할 수 없는" 지점으로 서서히 향하게 된다. Sergei Eisenstein, *Non-indifferent Nature*, trans. Herbert Marshall(Cambridge: Cambridge University Press, 1987), pp. 23~26. 쇠라와 마찬가지로 수리코프(1848~1916) 또한 '회화의 수학'을 탐구하는 데 헌신했던 19세기 말 화가였다.

사이에는 동형성isomorphism이 있음을 로트만은 설득력 있게 주장한다. 하지만 그의 논의는 소실점이란 초월적인 것과 경험적인 것의 일치를 형상화한 것이라는 에르빈 파노프스키의 주장은 검토하지 않고 있다. 파노프스키가 기술한 바에 따르면, "임의로 상정된 소실점에 중심을 둔 무한히 연장된 공간을 이용하는 중심 원근법"은 "무한의 개념을, 신 안에서 예시될 뿐 아니라 정말이지 경험적 현실 속에서 실제로 체현되는 무한의 개념을" 낳는다.[112] 〈최후의 만찬〉은 파노프스키의 다음과 같은 주장을 가장 분명히 예시해 보여주는 사례 가운데 하나다. "원근법은 종교적 예술을 마술적인 것의 영역으로부터 떼어놓는 것"이기는 하지만, "종교적 예술을 전적으로 새로운 무언가로 열어준다. 그것은 바로 환시적인visionary 것의 영역으로서, 여기서 보는 이는 기적적인 것을 직접적으로 경험하게 되는데, 분명히 자연적인 그의 시각적 공간으로 초자연적 사건들이 터져 나온다고 할 수 있다는 점에서 그러하다."[113]

소실점이, 사선이, 상정된 무한이 주는 이 모든 효과들은 〈서커스 선전 공연〉에는 부재하며 무효화된다. (반면에, 〈그랑자트섬의 일요일 오후〉의 사다리꼴 구성과 〈아니에르의 물놀이Une baignade, Asnières〉의 콰트로첸토풍에는 그것들이 아직 은연중에 남아 있다.)[114] 사람들의 말마따나 고전적 재현이란 수치화할 수 있는 시점

112 Erwin Panofsky, *Perspective as Symbolic Form*(1924), trans. Christopher S. Wood(New York: Zone Books, 1991), p. 65. 이 책은 투시도법에 대한 비트루비우스의 설명에 대해서도 상세하게 논하고 있다.

113 Ibid., p. 72. "실재ousia를 현상phainomenon으로 바꾸는 원근법은 성스러운 것을 인간의 의식을 위한 단순한 주제로 축소하는 것처럼 보인다. 하지만 바로 그렇기 때문에, 거꾸로 그 것은 인간의 의식을 성스러운 것을 위한 용기로 변화시킨다."

114 〈최후의 만찬〉에 대한 레오 스타인버그의 훌륭한 분석을 보라. "사다리꼴—사선이 횡단선

에 부합하게 주체성이 그려지는 고정된 관계들의 체계라면, 이 그림에서 우리는 그러한 체제의 결속적 질서로부터 풀려나 있다. 하지만 쇠라에게 이러한 해방은 언제나 양가적이며, 영이라는 수는 교환 가능성과 유동성을 위해 정체성과 기준이 밀려나는 기호와 가치의 조직을, 그림을 구성하는 분자적 층을 관장하기도 하는 조직을 드러낸다.[115] 레비-스트로스 등이 지적한 대로, 영은 그것이 사실상 '무의미한' 기호들이 순환하고 있는 구조의 존재를 확증할 때조차 사실상 '떠도는 기표'로서 기능한다. 가라타니 고진에 따르면, "이러한 역전이 아무리 철저하다 해도, 떠도는 기표 혹은 영이라는 기호는 구조의 구조성을 보장하며, 따라서 신이나 초월적인 자아의 대리물로 존재할 뿐임을 주목해야 한다."[116] 순전히 존재한다는 것 이외에는 그 자체로 아무런 의미도 전달하지 않는 쇠라의 '점' 또는

과 만나면 생기는 형태— 은 15세기 회화에 공통되는 가장 특징적인 형상이다. 직선적 요소들을 가지고 일점원근법을 축조한 콰트로첸토 시기의 화가에게 사다리꼴은 어쩔 수 없이 마주치게 되는 가시적인 것의 양상이다. <최후의 만찬>에서 그것은 형태를 부여하는 근거이자, 현상적 세계를 신의 현현과 조화시키는 시각적 원리다." Leo Steinberg, "Leonardo's Last Supper," *Art Quarterly* 36, no. 4(1973), pp. 297~410.

115 1870년대 후반에 쓴 글에서 프리드리히 엥겔스는 진행 중인 과학 발전에서 영의 유용성에 대해 상세히 논했다. "영이란 어떤 일정량이 아니라 해서 거기에 내용이 없지는 않다. 오히려 그 반대로, 영에는 아주 명확한 내용이 있다. 모든 양의 크기와 음의 크기 사이의 경계로서, 양수도 아니고 음수도 아닌 진정 유일하게 중립적인 수로서, 그것은 아주 명확한 수일 뿐 아니라 그것과 구별되는 다른 모든 수보다 그 자체로 더 중요하다. 사실, 영은 내용이라는 면에서 다른 어떤 수보다 풍요롭다." Friedrich Engels, *Dialectics of Nature*, trans. Clemens Dutt(New York: International Publishers, 1940), p. 251.

116 Kojin Karatani, *Architecture as Metaphor: Language, Number, Money*, trans. Sabu Kohso(Cambridge: MIT Press, 1995), p. 43. 다음의 글도 참고하라. Claude Lévi-Strauss, "L'introduction à l'oeuvre de Marcel Mauss," in Marcel Mauss, *Sociologie et anthropologie*(Paris: Presses universitaires de France, 1950), pp. ix~lii; Jacques Derrida, "Structure, Sign and Play in the Discourse of the Human Sciences," in *Writing and Difference*, trans. Alan Bass(Chicago: University of Chicago Press, 1978), pp. 278~94.

원자화된 표식, 그리고 공간을 내부와 외부로 나눔으로써 부재를 묘사하는 이 중심적인 그래픽 기호들(고리·원환·동그라미)은 상호적 관계 속에 있다.[117] 쇠라가 영이라는 수만 외따로 보여주지 않고 있다는 점은 주목할 만한데, 만일 그랬다면 카발라의 신비한 문자, 알'egg, 여타 전통의 우로보로스 같은 보다 원초적인 무의 이미지를 암시하게 되었을 것이다. 대신 영은 이중화되거나 반복됨으로써, 두 개의 연속적인 영화 프레임처럼, 혹은 누가 누구인지 구분할 수 없는 공장 조립 라인의 노동자들같이 일렬로 배열된 그림 왼쪽의 연주자들처럼, 기계적인 반복 가능성의 논리 속에서 탈신화화되고 흩어지게 된다. 無무마저 복제될 수 있는 체계 속에서 이러한 기호들은 근원적 지점을 상징하는 것일 수 없다. 또한 그림에 묘사된 두 개의 영을 (이미 샤를 앙리가 자신의 글에서 지적한 것처럼) 두 개의 잇대어진 고리로 무한을 가리키는 수학적 상징[∞]의 잠재적 구성요소라고 생각해보는 것도 가능할 터인데, 여기서 이러한 상징은 데리다가 "고전적 무한의 긍정적 충만함"[118]이라 부른 것을 포기하면서 부정과 상실의 자취들만 남기고 해체되고 흩어진다.

영을 통해 암시되는 부재와 교환이라는 주제는 이 그림의 전반적 내용과 불가분의 관계에 있다. 그것은 우리가 시각적으로 접근하는 것을 단호히 거부하지만 그럼에도 우리를 유인하고 유혹하는 구경거리를 환기한다. 소실점의 가상성과 추상성마저 무효화된다.[119] 이

117 샤를 앙리는 2부로 구성된 글에서 영과 무한 기호를 비롯한 다양한 수학적 기호들의 역사적 기원에 대해 논했다. Charles Henry, "Sur l'origine de quelques notations mathématiques," *Revue archéologique* 37(1878), pp. 324~33; 38(1879), pp. 1~10.

118 Jacques Derrida, "Violence and Metaphysics," in *Writing and Difference*, pp. 112~13.

119 "감상자를 소실점으로 삼음으로써 전통적 원근법을 역전시킨" 중대한 역사적 기점으로 쇠라

그림은 말라르메가 런던 박람회에서 주목했던 것, 그리고 궁극적으로는 스펙터클적 주의력이 향하는 주요 대상이 되는 것, 즉 구제할 길 없는 공허를 또 다른 방식으로 드러낸다. 〈최후의 만찬〉이 상징적으로 본체적 세계로 통하는 그림이라면, 〈서커스 선전 공연〉은 그러한 통로를 폐지하면서 이를 외양과 허울의 표면으로 대체한다. 니체가 『우상의 황혼』을 썼던 시기에 처음 전시되었던 〈서커스 선전 공연〉은, 그 나름의 방식으로, 진정한 세계의 소멸과 그것의 불가지성不可知性과 획득 및 입증 불가능성에 대한 성찰이기도 하다. 가장 의미심장한 것은 〈서커스 선전 공연〉이 그러한 진정한 세계의 상실은 외양적 세계의 취약성 및 비실체성과도 결코 무관하지 않음을 역설하는 데 있을 터이다.[120] 그와 동시에, 이 그림은 고전적 재현에 함축된 불투명성과 속임수를 드러내며, 그러한 재현적 체계의 관찰자에게 암암리에 할당되었던 명료한 위치의 쇠퇴를 드러낸다.[121]

물론, 이 작품의 작용에서 핵심적인 것이 영이라는 숫자만은 아니다. 한가운데 있는 인물의 수수께끼가 이와 관련해서 중요하다.

의 작업을 특징지었던 마셜 매클루언의 논의를 상기할 필요가 있다. Marshall McLuhan, *Through the Vanishing Point: Space in Poetry and Painting*(New York: Harper and Row, 1968), pp. 24~25.

120 Friedrich Nietzsche, *The Twilight of the Idols*(1889), in *The Twilight of the Idols; and, The Anti-Christ,* trans. R. J. Hollingdale(Harmondsworth: Penguin, 1968), pp. 40~41.

121 André Green, "The Psycho-analytic Reading of Tragedy," in Timothy Murray, ed., *Mimesis, Masochism, and Mime: The Politics of Theatricality in Contemporary French Thought*(Ann Arbor: University of Michigan Press, 1997), p. 138. "연극적 공간은 이중적 반전의 결과로 형성된 울타리로 둘러싸여 있는데, 이러한 반전은 무대 양편의 관객과 구경거리 사이에서 펼쳐지는 교환을 통해 만들어진다. 이러한 경계를 없애려 시도할 수는 있겠지만 그러면 다른 곳에서 다시 만들어질 뿐이다. 이는 관객의 응시가 하나의 장벽과 만나게 되는 비가시적 한계로서, 이 장벽은 응시를 멈추게 하고 그것을 구경꾼, 즉 응시의 원천이 되는 그 자신에게 되돌려 보낸다(첫번째 반전)."

제3장 1888: 각성의 빛

100년이 넘는 세월 동안, 미술사가와 평론가 등은 이 으스스한 트롬 본 연주자의 모델 또는 원천의 정체는 전근대적인 무엇——이집트의 사제, 중세의 마법사, 바빌로니아의 뱀 부리는 사람, 망나니 또는 사형 집행인, 혹은 다른 유형의 비교秘敎적이고 컬트적인 종교의 입회 자나 마술사——일 것이라고 줄기차게 말해왔다.[122] 애매한 방식이 기는 해도, 이 도상적이고 모호한 인물은 성스러운 것과 주술적인 것과 예술 활동이 지금보다 훨씬 단단히 함께 엮여 있었던 초창기 사회적 세계의 잔여물을 나타내지만, 그것은 지위가 격하되었거나 패러디로만 남아 있을 따름이라 이제 이 인물은 일종의 광대가 되었다. 그렇지만 마술사라는 암시는 근대화된 스펙터클의 질서를, 주의력의 대중적 관리 및 상업화를 상징하는 것도 된다. 그것은 그 자체의 종합적 구성과 덧없는 비실체성을 감추는 유인 기술을 구사하는 합리화된 주술이다. 이런 점에서, 한가운데 서 있는 인물은 카리스마적 지배와 관료적 지배라는 베버의 대립항이 역설적으로 중

122 가령, 존 러셀은 이 인물을 망나니에 비유한다. John Russell, *Seurat*(New York: Praeger, 1965), p. 218. 리처드 톰슨은 렘브란트의 <빌라도 앞의 그리스도Christ before Pilate>와 이 그림의 유사성을 시사하면서 그것이 임박한 처형 및 희생과 연관되어 있다고 말한다. Richard Thompson, *Seurat*(Oxford: Phaidon, 1985), p. 155. 프랑수아즈 카생은 이 그림이 보여주는 광경을 "엄숙하고 거의 종교적인 [⋯] 신비로운 입회식"으로 묘사한다. Françoise Cachin, *Seurat: Le rêve de l'art-science*(Paris: Gallimard, 1991), p. 96. 그 것이 지하 세계와 희생을 암시한다고 보는 로버트 허버트는 '마술사'를, 그리고 이집트적 원천을 주장하며 오시리스 형상을 함께 후보로 제안한다. Robert Herbert, "'Parade de cirque' de Seurat et l'esthétique scientifique de Charles Henry," p. 18. 이러한 도상학적 가능성 몇몇에 배경지식을 제공하는 문헌으로는 다음을 참고. E. M. Butler, *The Myth of the Magus*(Cambridge: Cambridge University Press, 1948). '진실된 과학'으로부터 '조화'를 창조해내는 진정한 예술가로서의 '마법사' 형상을 레오나르도, 베토벤, 바그너와 연관 짓는 다음의 글도 참고. Téodor de Wyzewa, "Le pessimisme de Richard Wagner," *Revue wagnérienne* 6(July 8, 1885), pp. 167~70.

쇠라, <서커스 선전 공연>, 세부.

첩된 형상이다. 이것이 암시하는 바는 예언자적이거나 신탁과 관계하던 개인이, 그리고 그가 함의하는 '불안정한' 지배가 화폐 경제의 관리화·합리화된 질서로 동화되었다는 것이다. 불변하는 제도적 구조들이 부상함에 따라 그러한 개인이 어쩔 수 없이 쇠퇴하고 '일상화routinization'되는 것을 묘사하면서, 실제로 베버는 "카리스마의 거세"라는 표현을 썼다.[123] 보다 일반적으로, 이 그림은 종교와 스펙터클의 효과를 무효화하는데, 둘 다 고립과 상징화의 과정을 통해 작동한다는 점에서 그러하다. (이 작품의 위계적이고 유사-무대적인 구조 내에서) 트롬본 연주자의 '사제적' 지위는 **거리**distance의 파토스와 형이상학을 암시하는 한편 사제적 질서를 뒷받침했던 실재와 현상 간의 필수적인 분리가 그림 자체에 의해 해체된다. 이 선전 공연이 주는 불길한 효과를 그것이 놓인 경계적 위치—부서진 집단적 기억을 활성화하는 한편으로 근대적인 망각을 요구하는—와 분리해 고찰한다는 것은 불가능하다.

'일상화'라는 말은 음악의 집단적 경험을 묘사하고 있는 이 을씨년스러운 이미지에 특히 적합하다. 이를 보고서 쇠라의 조화 개념이 결코 반어적이지 않다고 주장하기는 어렵다.[124] 그는 음악을 사회화

123 Max Weber, *Max Weber: Selections in Translation,* ed. W. G. Runciman, trans. E. Matthews(Cambridge: Cambridge University Press, 1978), pp. 247~48. 카리스마적 지배에 대한 베버의 설명, 그리고 주술적, 종교적, 합리적 카리스마의 구분에 대해서는 Wolfgang Schluchter, *The Rise of Western Rationalism: Max Weber's Developmental History*(Berkeley: University of California Press, 1981), pp. 118~28.

124 19세기 말 음악 공연의 회화적 재현에 대한 논의는 Richard Leppert, *The Sight of Sound: Music, Representation, and the History of the Body*(Berkeley: University of California Press, 1993). 레퍼트가 천착하는 문제 가운데 하나는 "스스로 형성되는 음악의 육체성에 (신체적으로 수고를 들여 소리를 내는 광경에) 시각이 초점을 맞추는 방식"이다. "현상학적으로는 음향적 영기靈氣와도 같은 특성을 띠고 있음에도 음악은 무용이나 연극처럼 육화

된 활동으로 제시하고 있는데, 이제는 사회적 구원의 가능성이나 유토피아적 가능성이 모조리 고갈되어버렸기에 피상적으로만 집단적 수용의 외양을 띠고 있으며 개인화되고 고립된 소비자인 관객의 즉각성을 암시한다. 왼쪽에 자리한 네 명의 합주자들은 한때는 고대적인 코러스의 생생한 디오니소스적 현실이었을 것을 조소하는 퇴락한 잔여물 같다. 이들의 음울한 단조로움은 다분히 성애화된 특성을 띤 대가大家로서의 연주자라는 19세기 초반의 이상으로부터도 멀리 떨어져 있다. 그들은 이제 낱낱의 생산자로 파편화되어, 삼류 군악대처럼 따분하게, 합주자들 무리 가운데서 단조롭게 노동한다.[125] 자크 아탈리에 따르면, 유럽에서 음악의 조직적 구성은 1850년 이후 산업 생산의 합리적 원칙에 한결 부합하게 조정되면서 의미심장하게 변화했다. "음악가들——익명적이고, 위계적으로 등급이 매겨진, 대개 봉급을 받는 생산 노동자들——은 외부에서 주어진 알고리듬으로서의 악보를 따라 연주한다. 악보라는 명칭에 암시된 대로 '분할'[126]된 채로 말이다. 악보는 음악가들에게 자리를 할당한다. 그들 가운데 몇몇은 어느 정도 자유를 누리며 얼마간 익명성에서 빠져나올 길도 있다. 하지만 그들은 우리 사회의 프로그램화된 노동의 이미지다. 그들 각각은 그 자체로는 아무런 가치도 없는

된 실천이다"(pp. xx~xxi).

125 트롬본의 근대기는 1800년경에 시작되는데, 이때 그것은 오케스트라에서의 활용을 위해 재발견되었을 뿐 아니라, 무엇보다 대중적 행사와 연계된 음악을 위해, 특히 당시 빠르게 성장하고 있던 군악대 현상의 일환으로서 재발견되었다. Anthony Baines, ed., *The Oxford Companion to Musical Instruments*(Oxford: Oxford University Press, 1992), pp. 342~45.

126 [옮긴이] 악보를 뜻하는 프랑스어 'partition'에는 '분할'이라는 뜻도 있다.

전체 중의 한 부분을 생산할 뿐이다."[127] 두말할 나위 없이, 가치나 의미가 빠져나간 고립된 부분이라는 관념은 서커스 천막에 내걸린 영이라는 숫자들의 텅 빈 조합 논리에 상응하며, 낱낱의 자국이나 단위로서는 아무런 고유의 의미도 없는 쇠라적 색채론의 작동 방식과도 상응한다.

그렇기는 해도 이 그림이 주는 효과는 거기에 역사적으로 쌓여 축적된 것과 불가분의 관계에 있다. 이 그림은 무대적 공간을 무화하면서도 그것의 반향을 보존하고 있고 의례와 집단적 참여의 공허함을 폭로하면서도 여전히 그것을 암시하고 있으며, 음악과 기하학적 형식이 근대적 추상화와 완전히 관리되는 세계의 이미지로 붕괴되는 순간에도 거기에 함축된 조화로운 관계와 전근대적 수수께끼를 환기하고 있다.[128] 보다 넓은 의미에서, 이 그림은 산업사회 내에서 성스러움이라는 범주의 양가적 운명을 암시한다. 조르주 바타유는 다음과 같이 썼다. "성스러운 요소가 일반적으로 전복적 가치를 띠게 되는 것은 그야말로 그런[산업적] 사회 (또는 균질성으로 환원되는 경향이 있는 어떤 사회) 속에서다. [⋯] 더 이상 사회적 연대에 기초하지 않고 개인적 이익에 기초하는 총합체 속에서, 오히려 그것은 파괴로 향하는 경향이 있다."[129] 1870년대에 이미 구스타프 페히너는 황금 분할의 비율이란 그저 통계적으로 대다수의 관

127 Jacques Attali, *Noise: The Political Economy of Music,* trans. Brian Massumi(Minneapolis: University of Minnesota Press, 1985), p. 66.

128 몇몇 미술사가와 평론가 들은 황금 분할의 비율이 <서커스 선전 공연> 전체에 걸쳐 깊숙이 각인되어 있음을 입증하려 시도했다. 가령, 잘 알려진 것으로 오늘날에는 통상 신빙성이 떨어진다고 보는 헨리 도라의 다이어그램을 보라. Henri Dorra, "The Evolution of Seurat's Style," in Henri Dorra and John Rewald, *Seurat*(Paris: Les Beaux-Arts, 1959), pp. lxxxix~cvii.

람자에게 호소하는 것들임을 입증함으로써 그것의 심미적 매력을 합리적으로 설명하려 했다.[130] 쇠라와 보다 직접적으로 관련된 것은 황금 분할의 비율에 특별히 활력적 특성이 있다는 샤를 앙리의 주장이다.[131] (이 예술가에게 끈덕지게 붙어 다니는 예술사적 상투구인) 쇠라의 '피타고라스주의'에 대해 말하는 것이 가능하다 해도 그것은 심히 양가적인 특징을 띤다. 〈서커스 선전 공연〉이 치수와 양과 비율을 특수하게 형상화하는 방식은 가치의 위기를, 삶과 세계의 가치 저하라는 니체의 당대 진단에 상응하는 위기를 그려 보인다. 1888년에 쇠라가 귀스타브 칸에게 자신은 페이디아스가 작업한 판아테나이아 제전 행렬 부조에 비길 수 있는 오늘날의 등가물을 만들고자 한다고 언급한 것이 사실이라 해도, 그것은 부정과 전도라는 관점에서, 즉 퓌비 드 샤반 등이 해오던 류의 신의고적 neo-antique 작업에 대한 통렬한 반박이라는 점에서 이해하는 게 더 타당하다. 하지만 피타고라스주의라는 문제는 음악과 수학 모두에 중요하게 연결되어 있는 그림으로 들어가기에 잠재력이 풍부한 진입로이기도 하다.[132] 샤를 앙리는 피타고라스적 사고의 당대적 타당

129 Georges Bataille, "The Moral Meaning of Sociology," in *The Absence of Myth*, trans. Michael Richardson(London: Verso, 1994), p. 108.

130 Gustav Fechner, *Vorschule der Aesthetik*, vol. 1(Leipzig: Breitkopf und Härtel, 1876), pp. 184~202. 베네데토 크로체는 페히너의 텍스트를 박하게 평가하면서 '생리학적 미학'의 실증주의적 모델을 전반적으로 공격한다. Benedetto Croce, *Aesthetic*(1901), trans. Douglas Ainslie(London: Peter Owen, 1953), pp. 390~98.

131 Charles Henry, *Cercle chromatique, présentant tous les compléments et toutes les harmonies de couleurs*…(Paris: C. Verdin, 1888), p. 52.

132 이러한 생각들과 관련해 쇠라가 활동하던 시기에 나온 기념비적인 저작은 다음의 책이다. Anthelme Edouard Chaignet, *Pythagore et la philosophie pythagoricienne*, 2 vols. (Paris: Didier, 1873). 쇠라의 친구인 샤를 앙리는 종종 피타고라스를 참조하고 자신의 저작의 근거로 삼았다. 가령 Henry, "Le contraste, le rhythme, la mesure" 참고. 앙리가 필생

성과 가치를 찾는 데 몰두해 있던 쇠라 무리의 여러 사람들 가운데 하나였다.[133] 확실히, 자신의 작업에 대한 쇠라의 (1890년 모리스 보부르에게 보낸 편지에 나오는) 가장 도발적인 선언 가운데 하나에는 틀림없이 피타고라스적 함의가 담겨 있다. "예술은 **조화**다. 조화란 대립물 간의 유사성이다."[134]

각성의 상태, 즉 초월적 기표들이 상실된 상태를 환기하는 이 그림에 피타고라스적 가치들에 대한 신중한 거부 내지는 저하가 얼마간 있다고 보는 것도 가능하겠다. 아리스토텔레스가 피타고라스적 우주를 구성하는 요소들이라 간주했으며 쇠라의 사유에서도 핵심적인 역할을 하는 하르모니아Harmonia와 수는, 이제 무한으로부터

의 과업으로 삼은 것은 다음과 같은 목적을 위한 기초 작업과 준비였다. "과학의 엄청난 진보를 활용하여 가까운 미래에 **존재론**을 갱신하는 것, 피타고라스주의와 카발라를 과학적 토대 위에 세우는 것"이 그것이다. Francis Warrain, *L'oeuvre psychobiologique de Charles Henry*(Paris: Hermann, 1938), p. 491.

133 당대의 활력 이론들과 피타고라스적 전통에 있는 원소 이론들이 피상적으로나마 유사한 특성이 있음을 쇠라와 앙리가 알았을 수도 있다. "**수**는 음악이라는 매개를 통해 우리의 심적 상태에 영향을 미친다는 것을 부인할 수 없음은 명약관화한데 이는 그 수적 비율에 달려 있다. 어떤 음악적 비율은 상쾌한 감각을 표현한다. 반면, 단3도와 같은 비율에는 우리를 슬프게 할 수 있는 달콤쌉싸름한 특성이 있다. 수가 사람의 감정 상태에 영향을 미칠 수 있다는 사실은 정말이지 신비로운 것으로, 이는 단순히 양적인 것을 넘어서는 질적인 **수**의 차원을 가리킨다." K. S. Guthrie, *The Pythagorean Sourcebook,* ed. David Fideler(Grand Rapids, Mich.: Phanes Press, 1987), p. 34.

134 쇠라가 보부르에게 보낸 편지. Broude, ed., *Seurat in Perspective,* p. 18. 대립물에 관한 피타고라스적 교의의 주된 원천은 아리스토텔레스의 『형이상학』이었다. Aristoteles, *The Complete Works of Aristotle,* vol. 2, ed. Jonathan Barnes(Princeton: Princeton University Press, 1984), pp. 1559~62. 1880년대에 폭넓게 참조되었던 또 다른 텍스트는 서기 4세기의 신플라톤주의적 신비주의자 이암블리코스의 논의다. 여기에는 심미적 형식의 활용을 통한 사회적 화합의 기획으로서의 피타고라스주의라는 개념이 분명히 제시되어 있다. "인간의 수련은 우리가 아름다운 모양과 형태를 보고 아름다운 리듬과 선율을 들을 때 감각들과 더불어 시작된다고 그는 생각했다. 그리하여 그의 교육 체계의 첫 단계는 음악이었다. 인간적 기질과 열정을 정화하는 노래와 리듬 말이다." Iamblichus, *On the Pythagorean Life,* trans. Gillian Clark(Liverpool: Liverpool University Press, 1989), p. 26.

떨어져 나오고(소실점의 상실), 햇빛이나 달빛과도 무관한 것이 되어(무대의 가스등 조명) 그저 경험적 관계들의 세계 속에 배치된다.[135] 피타고라스적 전통에서 음악은 치유력을 지니며 사회적 응집을 향상하는 도구였다면, 〈서커스 선전 공연〉에서 음악은 일단 감각을 마비시키는 것이자 근대적 아노미의 요소처럼 보인다.[136] 그런가 하면, 쇠라 당대에 주요하게 특성화된 피타고라스의 사회적 교의 가운데 하나로서 플라톤적 전통에서는 피타고라스주의자들의 '기묘한 삶의 양식'으로 간주되었던 것은 쇠라의 정치적 성향, 즉 '아나키즘'에 대한 추정을 강화해줄 뿐이다. 간단히 말하자면, 파리 코뮌이 일어났던 1871년 이후의 프랑스라는 맥락에서, 신봉자들 모두가 "재화를 공동으로 지닌다"는 것은 여러 면에서 원시적 공산주의를 향한 열망의 완곡한 표현이었다.[137]

135 철학자 샤를 르누비에의 주장에 따르면 근대적 사유에서 가장 유의미한 피타고라스주의적 요소는 '수'와 '무한'의 대립인데, 그는 "피타고라스주의자의 입장에서 무한이란 앎의 무화le néant였다"고 지적하면서 수는 이처럼 한계가 없고 미결정적인 것에 맞서는 이성적 한계이자 결정이었다고 단언한다. Charles Renouvier, *Essais de critique générale: Premier essai*(Paris: Ladrange, 1854), p. 381. 그런데 (한계를 짓거나 결정하는 기능이 전혀 없는) 영을 소실점 위치와 융합해버림으로써 쇠라의 작업은 이러한 체계의 토대가 되는 정신적 이원론 바깥에 있게 된다.

136 피타고라스주의를 단순히 전근대적이고 신비적인 가치들과 등치시키는 것은 오해의 여지가 있는데, 사실 근대 서구 과학의 기원에 있는 위대한 '각성자들' 가운데 몇몇은 그들의 세계관에서 심히 피타고라스적이었다. "그럼에도 피타고라스주의의 주요 테제는 근대 과학을 지배했는데, 자연은 수와 수적 관계들로 해석되어야 한다거나, 수는 실재의 본질이라는 생각이 그렇다. 피타고라스주의적 테제는 코페르니쿠스, 케플러, 뉴턴 및 그 계승자들의 작업에서 다시 소생하고 갱신되었으며 오늘날에는 자연은 정량적으로 탐구해야 한다는 테제를 통해 대표된다." Morris Kline, *Mathematics in Western Culture*(Oxford: Oxford University Press, 1953), p. 78. 데카르트와 관련해 마이클 폴라니는 "그 자체로 필연적으로 참인 명석판명한 이해를 통해 과학 이론을 정립하려는 그의 희망"을 지적하면서 그의 보편적 수학이 피타고라스주의의 표명이라고 주장한다. Michael Polanyi, *Personal Knowledge*(Chicago: University of Chicago Press, 1958), p. 8.

137 1892년에 행한 과학사에 대한 로웰 강연Lowell Lectures에서, 찰스 샌더스 퍼스는 애초의

하지만 이런 독해를 가능케 하는 가장 중요한 요소는 중앙에 있는 트롬본 연주자와 그가 든 악기의 정확한 위치다. 감상자의 시점에서 트롬본의 왼쪽 관은 그림 한복판을 세로로 가로지르는 수직축을 이루며 직사각형의 그림을 수학적으로 이등분하고 있는데, 그럼으로써 이러한 회화적 분할과 관련해 역사적으로 축적된 의미의 반향 속에 놓이게 된다.[138] 이때 인물의 입과 가랑이 부위를 연결하는 선은 작품의 중추적 위치인 이곳을 지나게 되며, 이 선은 근본적으로 호흡에 의존하는 장치를 가리킨다. 피타고라스적 사고에 따르면 호흡은 우주 생성의 태곳적 원리다. 들숨과 날숨의 이원적 리듬을 지닌 호흡은 성교와 마찬가지로 원초적 생성력이자 대립물의 상호작용이며 유한과 무한의 합일이었다. 이 불길한 인물이 상당하기는 해도 용인할 만한 수준의 해석적 부담을 떠맡을 수 있는 것은 그 때문이다. 그 위치에는 수학적으로 결정된 정체성이 있어, 이로 인해 그 인물은 음악·수·조화의 합치를 나타내는 형상이 된다. 그것이 작동하는 방식만 놓고 봐도, 트롬본은 (음악적 관계로서의) 수, 호흡, 그리고 성적 교합의 우주적 생식력들이 하나로 중첩됨을 나타낸다.[139] 그럼에도 물음은 남는다. 이러한 요소들의 배치는 패러디일까, 아이러니일까,

피타고라스주의 공동체에는 "부인할 수 없는 정치적 특성"이 있었다고 주장하면서 피타고라스를 가리켜 "과학의 역사에서 가장 위대한 이름들 가운데 하나"라고 불렀다. Charles Sanders Peirce, *Charles Sanders Peirce: Selected Writings*, ed. Philip P. Wiener(New York: Dover, 1958), pp. 239~46.

138 한가운데 놓인 수직축의 신학적 활용에 대한 모범적 논의로는 David Rosand, "Raphael and the Pictorial Generation of Meaning," *Source: Notes in the History of Art* 5, no. 1 (Fall 1985), pp. 38~43.

139 피타고라스적 사유에서 발생과 생식의 문제에 관해서는 다음을 참고. Jonathan Barnes, *The Presocratic Philosophers*, vol. 2(London: Routledge, 1979), pp. 76~81.

그도 아니면 자포자기일까?

트롬본 연주자의 성별이 불확실하다는 점 역시 주목할 법하다. 관습적으로 부여되는 남녀의 특성들은 기묘하게 섞여 흐릿해지고, 허벅지와 다리와 엉덩이의 연접은 모호하며, 눈알 없이 두덩만 보이는 얼굴에는 으스스하게 몽롱한 특징이 있다.[140] 그 여위고 마른, 심지어 막대기 같다 해도 좋을 실루엣은 도도하게 중앙에 자리하고 있는 이의 것이라기에는 이상하게 어울리지 않아 보인다. (피타고라스주의에서는 남성적 수와 여성적 수로 변환했던) 인간 존재의 이중적이지만 통합된 본성에 대한 시원적인 밀교적 직관이 여기서는 성적으로 모호한 하나의 형상으로 표현된다.[141] 그림에 묘사된 대부분의 인물들이 곧바로 알아볼 수 있고 사회적으로 코드화된 젠더 정체성을 띠고 있음을 고려하면, 이 인물의 두드러진 양성성은 더더욱 놀랍다. 그림 중앙부의 사라진 소실점 자리에 놓인 이 불길한

140 쇠라의 그림에 묘사된 것과 같은 선전 공연에는 때로 남녀추니 공연자들이 나오기도 했다. Paul Smith, *Seurat and the Avant-Garde*(New Haven: Yale University Press, 1997), p. 191, n. 2. 쇠라가 즐겨 찾았던 '푸아르foires'[축제 성격을 띤 박람회]에 대한 당대의 설명을 보면, "남성이면서 동시에 여성인 기형인들"의 전시에 대한 기술이 있다.

141 서구 철학에서 끈질기게 지속되는 피타고라스적 이중성에 대해서는 Michèle LeDoueff, "Women and Philosophy," in Toril Moi, ed., *French Feminist Thought*(Oxford: Blackwell, 1987), p. 196 참고. '원초적' 바이섹슈얼리티의 개념에 대해서는 Judith Butler, *Gender Trouble: Feminism and the Subversion of Identity*(New York: Routledge, 1990), p. 54. "하지만 섹슈얼리티에 대한 이원적 제약이 애초부터 분명히 보여주는 것은 문화는 결코 그것이 억압하려 드는 바이섹슈얼리티보다 나중에 출현하지 않는다는 점이다. 다시 말해서, 문화는 본래적 바이섹슈얼리티를 상상할 수 있게끔 하는 이해 가능성의 모체를 구성한다. 심적 기초로 가정되며 사후적으로 억압된다고 말해지는 '바이섹슈얼리티'는, 강박적이면서 생성적으로 배제하는 규범적 헤테로섹슈얼리티의 작업을 통해 효과를 발휘하면서 모든 담론에 선행하는 것임을 표방하는 담론적 산물이다." 피타고라스적 대립물의 원초적 '원형'이 성적 차이라고 분명하게 주장하는 저서로는 F. M. Cornford, *From Religion to Philosophy: A Study in the Origins of Western Speculation*(1912; New York: Harper, 1957), pp. 65~72 참고.

매혹의 대상은 이 작품에 깃든 양가성의 증거다. 그리고 그것은 이 작품의 불안정한 성적 혼동의 증거이면서 (색채가 보색들로, 섹스가 젠더로, 시각이 형상/배경으로) 분리되었던 것을 재통합하려는 의지의 증거이기도 하다.[142] 하지만 여러 사람들이 주장했듯이 양성성이란 객관적 조건이 아니다.[143] 가치와 재현의 역사적 위기에 대한 쇠라의 '무대화staging'는 주관적인 성적 충돌과 관련된 또 다른 무대화에 부합한다. 트롬본 연주자의 (여러 가지 전근대적 암시들을 통해 환기되는) 역사적 고풍스러움은 분리와 분할 이전의 자족적 형상이라는 점에서 유사한 심적 퇴행과 연관되는데, 역사적으로 침전된 이 형상은 또한 (트롬본 자체가 남근 충동과 구강 충동의 중첩을 구체화한 것이기도 하고) 유아기의 미분화된 자기성애와 불가분의 관계에 있다. 어쩌면 (오이디푸스적이건 무엇이건) 여기서 특별한 심적 논거를 특정하는 일보다 더 중요한 것은, 이 이미지를 그야말로 하나의 환상적인 산물로서 받아들이고, 〈서커스 선전 공연〉

142 프로이트와 레오나르도 다빈치에 대한 재클린 로즈의 영향력 있는 논의는 분명 여기서 유의미하다. "불확실한 성적 정체성은 이미지의 평면을 헝클어뜨림으로써 감상자는 그 혹은 그녀가 그림과 관련해서 자신이 어디쯤에 서 있는지 알지 못하게 된다. 섹슈얼리티 수준에서의 혼란은 시각장의 장애를 수반한다." Jacqueline Rose, *Sexuality in the Field of Vision*(London: Verso, 1986), p. 226. 〈파르지팔〉의 주역에게 부여된 양성적 의미에 대해 논하면서, 리하르트 바그너는 레오나르도의 〈최후의 만찬〉 중심에 있는 그리스도의 형상에 대해 언급했다. 그의 주장에 따르면, 그리스도는 "전적으로 성별이 없어야 한다. 〈최후의 만찬〉의 레오나르도 또한 수염으로 장식된 거의 여성적인 얼굴을 묘사하면서 이런 시도를 했다." Cosima Wagner, *Cosima Wagner's Diaries,* trans. Geoffrey Skelton(New York: Harcourt, Brace, 1977), vol. 2, pp. 498~99에서 재인용.

143 가령, 다음을 보라. Francette Pacteau, "The Impossible Referent: Representations of the Androgyne," in Victor Burgin and Cora Kaplan, eds., *Formations of Fantasy*(London: Methuen, 1986), pp. 62~84. 보다 확장된 정치적·문화적 조사연구로는 A. J. L. Busst, "The Image of the Androgyne in the Nineteenth Century," in Ian Fletcher, ed., *Romantic Mythologies*(London: Routledge, 1967), pp. 1~96 참고.

을 특징짓는 것들이 꿈결처럼 끝없이 반복되게끔 하는 몇몇 강력한 조건들을 규명하는 것이다. 라플랑슈와 퐁탈리스는 환상과 꿈을 분명히 구분해야 한다고 주장하는데, 언제나 환상은 어느 정도 이차적으로, 깨어 있는 상태에서 무의식의 내용들을 조탁하기 때문이다. 그들에 따르면 환상은 "전위·압축·상징이라는 무의식적 기제를 통해 넘겨받은 소재들에 최소한의 질서와 일관성을 회복시키는 일, 그리고 비교적 일관성과 연속성을 주는 하나의 외양facade, 하나의 시나리오를 이 불균질한 모듬에 부과하는 일"로 이루어진다.[144] 여기서 외양이라는 관념은 〈서커스 선전 공연〉 독해에 있어 중요하다. 그것은 격자처럼 질서를 부여하는 원리로서의 외양이자 표명과 감지가 불가능한 여타의 장면을 감추는 가림막으로서의 외양이기도 하다. 더불어, 가림막 자체를 환상의 일환으로 생각해볼 수도 있다. 유혹, 권위, 노출증 등 다양한 연상적 울림을 주는 트롬본 연주자를 통해 암시되는 심적 압축 작용은, 사회적으로나 개인적으로 불안하기 짝이 없는 불확실성을 지배, 유인, 그리고 권력과 관련해 도해하듯 펼쳐놓는 이 이미지의 또 다른 중요한 지층을 만들어낸다.[145]

144 Jean Laplanche and Jean-Bertrand Pontalis, "Fantasy and the Origins of Sexuality," *International Journal of Psychoanalysis* 49, part 1(1968), pp. 1~18. 환상적 구성물에 대한 최근의 프랑스 정신분석 작업들을 논평하고 있는 다음 책도 참고. Herman Rapaport, *Between the Sign and the Gaze*(Ithaca: Cornell University Press, 1994), pp. 17~90.

145 (도상학적 근거를 댈 수는 없지만) 쇠라의 트롬본 연주자가 주는 **심리적 효과**는 토마스 엘새서가 무성 영화(와 한스-위르겐 지버베르크의 작품들)에서 식별해낸 "칼리가리 박사, 마부제, 노스페라투, 골렘 등 괴물스럽고 언캐니한 구세주, 압제자, 희생양, 마법사의 제자" 같은 형상들과 중요한 연관을 맺고 있다고 생각한다. 엘새서는 이들을 오래도록 이어져온 낭만적 분신의 형상과 관련짓는데, 분신의 외양은 언제나 "알아본 이를 충격에 휩싸이게 하며, 그처럼 위험천만한 자기 인식을 그만큼 또 격렬하게 부인하는 과정이 뒤따른다. 분신은 자아상과

여기서 주의는 마네의 〈온실에서〉와 매우 다른 방식으로 조직된
다. 남녀 커플의 모호한 위치와 관계를 통해 주의의 결속과 산포가
동시적으로 결정되었던 마네의 〈온실에서〉와 달리 주의의 그러한
분산과 부유는 〈서커스 선전 공연〉의 지각 논리와는 양립할 수 없
었다. 이 그림의 환상적 특성은 상당 부분 미분화된 존재를 이같이
형상화한 데서 비롯되며, 결국 이 존재는 그림 전체의 구성을 위계
화하고 부동화한다. 그것은 어떤 '분할주의divisionism'에도 선행하
는 지각을 회복하려는 시도의 일환이다. 남성적 특징과 여성적 특징
의 상상적 재결속은 환원 불가능한 통합성의 광휘를 향한 추구와
관련되어 있는데, 이는 쇠라가 "유령적 순수성"이라 부른 것으로 이
작품이 토대를 두고 있는 색채의 분할과 분해를 초월해 있다.[146] 빅
터 버긴 등이 주장한 대로, 환상은 제멋대로인 욕망의 운동을 길
들이는 안정화 또는 '포획'을 통해 작동한다. 따라서 그것은 우리가
〈서커스 선전 공연〉에서 보듯 제의적인 그림 같은 형태를 띠며, "그
렇지 않았더라면 형태가 없었을, 개별 주체가 지닌 욕망의 불확정
성·분산·전위"를 조직화한다.[147]

대상-선택 간의 관계 속에 있는 것을 일단 그것이 정치적 자아실현과 명시적 운명의 문제가
되는 순간 유예된 상태로 둔다. […] 주체와 그의 또 다른 자아를 결속하는 사랑과 증오의 모
호한 감정이 프로이트의 표현대로라면 '이차적 나르시시즘'을 통해 파시즘 속에서 어느 정도
로 억압되고, 전위되고, 카리스마적 지도자에 대한 숭배로 '흐르게 되는streamlined'지가 밝
혀진다." Thomas Elsaesser, "Myth as the Phantasmagoria of History: Syberberg,
Cinema, and Representation," *New German Critique* 24-25(Fall-Winter 1981~82),
pp. 108~54.

146 1890년 6월 펠릭스 페네옹에게 보낸 편지에서, 쇠라는 "내 기법의 핵심은 유령적 요소의 순
수성"이라고 선언한다. 다음 책에 수록. Broude, ed., *Seurat in Perspective*, p. 16.

147 Victor Burgin, "Diderot, Barthes, Vertigo," in Burgin and Kaplan, eds., *Formations of
Fantasy*, p. 98. 부분적으로 버긴의 논의는 그림의 내용들은 "온전히 숭배물로서의 역할을
받아들여 의미의 숭고한 대체물이 되는 **형상**figure, 즉 초월의 이름으로 기능한다"는 바르트

여기 관여하고 있는 것은 [들뢰즈식 표현으로] '홈 파인striated' 심적 구속물로 기능하는 기하학적 구성의 견고함만이 아니다. 그보다 우리는 이러한 환상적 형상화와 활력/억제라는 이원적 도식에 대한 쇠라의 매혹 간의 상호 의존성에 대해 충분히 숙고해보아야 한다. 한층 광범위한 부동화와 통제 전략의 작동을 봐야 한다는 말이다. 이는 곧 이러한 체계가 〈서커스 선전 공연〉에 그토록 내재적인 이유는 무엇인지, '활력적' 표명이 확연히 드러나 있는 〈캉캉 Chahut〉과 〈서커스〉보다 훨씬 더 그러한 이유는 무엇인지 고려한다는 뜻이다. 그것은 그의 손에서 완벽한 조정을 거쳐 어쨌거나 유토피아적 조화의 가능성을 가리키게 될 대립항의 도표, 이중성의 도표가 쇠라에게 얼마나 중요한지를 이해한다는 뜻이다. (1880년대에 피타고라스주의는 그러한 생각과 관련해 역사적으로 닳고 닳은 하나의 명칭이었을 뿐이다.) 쇠라의 예술은 그의 작업에 활용되는 (색채·선·힘·성별·수 등) 특별히 '상극'이거나 '대립' 관계에 있는 것들보다는 그러한 이원적 논리가 추상적으로 기능하는 방식과 그것이 형태적으로 **화해**라는 관념과 맺는 관계라는 점에서 평가해야 한다. 〈서커스 선전 공연〉이 한편으로는 화해를 향한 그 자체의 열망을 와해하고 있기는 해도 말이다. 쇠라의 피타고라스주의는 기계적 세계가 개시하거나 회복하는, 수량화 가능한 조화라는 테크노크라트적 꿈과 불가피하게 연루되어 있다.

쇠라에게는 욕망의 거부라는 보다 큰 문젯거리가 있음을 고려할

의 주장을 끌어들인다. Roland Barthes, *Image, Music, Text*, trans. Stephen Heath(New York: Hill and Wang, 1977), p. 72.

제3장 1888: 각성의 빛

때 의문에 부쳐지는 것은 생리학에 기초한 흥분자극 이론의 매력이다. 여하간 이 이론은 미성숙한 상태에서 맥동하고 있던 자신의 주체성을 개념적으로 지배할 수 있을 가능성을 그에게 보여주었다. 정동(이나 욕망)의 근거를 신경계의 기계적 운용 및 에너지의 지형학적 분포에 두는 지적인 방식을 통해, 그렇지 않았더라면 참기 힘들었을 욕망들을 합리화했지만, 정작 그것들은 또 다른 곳에서 구성되며 그처럼 기만적인 이원적 도식으로 결코 환원되지 않는다.[148] 〈서커스 선전 공연〉에서 결정적인 것은 중앙의 인물 속 대립항들을 외견상 재통합하는 일과 활력/억제 체계의 분명한 형태적 배치 사이의 합치다. 색채를 '중립적'으로 조직화하고 있는 것도 그렇지만 가로선[과 세로선]을 고수하고 대각선의 사용은 거의 전적으로 배제함으로써, 이 작품이 추구하는 바는 활력적인 (즐거움의) 효과나 억제적인 (슬픔의) 효과가 **아니라** 오히려 그러한 양극의 **중화**임을 알리고 있다. 두 개의 영 또한 이런 방식으로 독해해야 한다. 이 체계의 정동적 작용을 양적으로 나타낸 것으로 말이다. 영분의 영($\frac{0}{0}$)이라는 이 놀랍고 충격적인 지수는 궁극적으로 쇠라가 추구하는 불활성의 '조화'를 가장 강력하게 환기한다. 남성과 여성으로 구성된 범주의 무효화, 그리고 서로 상반되는 두 종류의 신경 에너지 양식의 상쇄는 대립의 해소를 뜻하는 말로 쇠라가 사용하곤 했던

148 Butler, *Gender Trouble*, p. 71 참고. "욕망의 환상적 본성은 신체를 그것의 근거나 원인이 아닌 **이유**이자 **대상**으로서 드러낸다. 욕망의 전략은 어느 정도는 욕망하는 신체 자체의 변형이다. 정말이지, 여하간 욕망하기 위해서는 변모된 신체적 자아를 믿어야 할 필요가 있을 터인데, 이는 욕망할 수 있는 신체가 갖춰야 할 요건들을 상상계의 젠더화된 규칙들 내에서 충족하는 자아다. 욕망의 이러한 상상적 조건은 욕망의 작동을 위한 수단 또는 기반이 되는 물리적 신체를 항상 초과한다."

'평정'을 공통적으로 넌지시 가리킨다. 평정(혹은 그리스어에서 파생된 프랑스어 '아타락시ataraxie')이란 그야말로 긴장의 완화로서, 영에 이르는 지점까지, 프로이트가 '열반 원리'라 부른 것에 도달하기까지, 또는 온갖 욕동이 멎을 때까지 완화되는 것이다. 이러한 암호의 의미론적·경제적 니힐리즘은 프로이트가 그토록 중요하게 기술했던 또 다른, 어쩌면 보다 강력한 해이 작용에 인접해 있다. "정신적 삶, 그리고 어쩌면 신경 과민적인 삶의 지배적 경향은 자극으로 인한 내적 긴장을 감소시키거나 일정하게 유지하거나 혹은 제거하려는 노력이다. […] 그리고 그러한 사실에 대한 우리의 인식은 우리가 죽음 본능의 존재를 믿는 가장 강력한 이유 가운데 하나다."[149] 〈서커스 선전 공연〉에서 이처럼 치명적인 층위를 꺼내 든 이유는 프로이트의 문제적 개념을 둘러싼 심연의 울림 가운데 이 작품의 의미를 고정해두기 위해서가 아니라, 쇠라가 정립한 '항상성'

[149] Sigmund Freud, *Beyond the Pleasure Principle,* trans. James Strachey(New York: Norton, 1961), pp. 49~50. 프로이트의 텍스트에 대한 주목할 만한 비평으로는 Jean Laplanche, *Life and Death in Psychoanalysis*(Baltimore: Johns Hopkins University Press, 1976), pp. 103~24. 라플랑슈는 '영도 원칙zero principle'과 '항구성 원칙constancy principle'의 비동일성 문제에 대해 논한다. 그에 따르면 프로이트에게 "이는 생물 영역의 전부이고 그것의 역사일 뿐 아니라 당대적 표명들이기도 한데, 이러한 표명들 속에 내재적으로 들끓고 있는 것은 영도로 향하는 경향으로서 이는 잘 보이지는 않아도 필연적으로 내부에서 작동하고 있는 것이다"(p. 117). 1970년대 중반에 나온 장 보드리야르의 성찰들 가운데 몇몇은 쇠라의 그림에서 이 고도로 충만한 영역을 분석하는 데 적절한 지침이 된다. "자본주의적 양식에서 모든 사람은 일반적 등가물 앞에서 홀로다. 같은 방식으로, 모든 사람이 죽음 앞에서 홀로인 자신을 발견하게 되는 것은 우연이 아닌데, **죽음이 곧 일반적 등가물**이기 때문이다. 바로 여기서부터, 죽음에 대한 강박 그리고 축적을 통해 죽음을 폐지하려는 의지가 정치경제의 합리성을 구동하는 근본적 동인이 된다. 가치는, 특히 가치로서의 시간은, 직선적으로 한없이 연장되는 가치의 무한성이라는 조건을 일단 계류해둔 상태에서, 지연된 죽음의 환영 속에서 축적된다." Jean Baudrillard, *Symbolic Exchange and Death*(1976), trans. Iain Hamilton Grant(London: Sage, 1993), p. 146. 강조는 원문.

제3장 1888: 각성의 빛

의 불안하기 짝이 없는 다원성을 시사하기 위해서다.[150] 여기서 긴장의 감소라는 이상, 정동의 '항구성'이라는 이상은 개인화되기 이전 통일성으로의 퇴보이자 사회적으로 조화를 이루어 분할과 분리가 극복된 미래를 향한 유토피아적 투사로서 작용한다. 그것이 비록 쥐 죽은 듯 조용한 네크로폴리스의 조화라 해도 말이다. 이러한 평형의 '극장'에 함축된 효과는 개인적 시간성과 역사적 시간성을 모두 말소하는 것이다. 이것은 일단 19세기적인 것의 외양을 띠고 쇼펜하우어와 더불어 시작된 꿈으로서, 차이와 흐름의 유희에서 벗어난 주의라는 꿈, 의지의 중단이 되어버린, 얼어붙은 환상에 지나지 않는 통일의 논리에 굴종해버린 지각을 향한 꿈이다. 장-자크 나티에가 결론 내린 대로, 그것은 "인류가 모순이 더는 존재하지 않고 시간을 붙들 수 있는 안정적 지점에 도달할 수 있으리라는" 환상과 관련된 문제다. "양성성과 죽음이 그렇게 자주 함께 나타나는 것, 사회적 유토피아들이 대학살로 끝나는 것, 그리고 인류에 대한 포괄적 설명을 제공하는, 이항 대립의 급류로 환원 가능한 구조주의적 유토피아가 결국 무로 귀결되는 것은 바로 이런 환상 때문이다."[151]

150 프로이트의 『쾌락 원칙을 넘어서』를 재평가하는 글에서, 카자 실버만은 자신의 작품을 줄곧 지적으로 통제하려 했던 쇠라의 강박을 이해하는 데 도움이 될 틀을 제공하고 있다. "이데올로기적으로 지배와 관계를 맺고 있는 까닭에, 남성성은 죽음 충동의 해방적 효과에 특히 취약하다. 규범적인 남성 자아는 자신이 머물고 있는 공허에 대한 어떤 앎에도 저항하며 어김없이 방어벽을 치고—손상되지 않은 신체적 '외피'를 고집하는 데서 짐작할 수 있듯이—맹렬하게 자신의 일관성을 지키려 든다. [⋯] 심적 종합을 달성하려는 주체의 시도는 끊임없이 해체되어 중단된다." Kaja Silverman, *Male Subjectivity at the Margins*(New York: Routledge, 1992), p. 61.

151 Jean-Jacques Nattiez, *Wagner Androgyne*, trans. Stewart Spencer(Princeton: Princeton University Press, 1993), p. 300.

하지만 〈서커스〉와 〈캉캉〉에 드러난 짐짓 들뜬 듯한 반응이 매끄러운 내적 논리를 따라 작동하지는 않는 것처럼, 〈서커스 선전 공연〉에 욕동들의 중화를 투사하는 작업 또한 마찬가지다. 중앙에 자리한 인물, 영분의 영이라는 평형 상태, 기하학적 조직, 이들 가운데 어느 것도 궁극적으로 정적인 채로 남지 않으며 안정화되지도 않는다.[152] 이 그림의 분자적 수준에서도 그러하듯, 작품을 조직화할 수 있는 게슈탈트란 없다. 한가운데 있는 인물의 양성적 의미는 문자 그대로 이 그림의 '결정적' 특성과 단단히 엮여 있다. 쇠라는 그림의 직사각형 평면을 수평과 수직으로 양분할 때 만들어지는 가상의 십자가 형태와 그/그녀의 위치가 중첩되게끔 세심하게 계산했다. 트롬본의 손잡이는 중앙 수직선과 일치하며, 이와 관련된 수평선은 인물의 몸통 아랫부분에서 그것과 교차하고 있다. 그림의 이 형태적 중심은 (양성적이기도 하지만) 남근적인 트롬본과 해부학적으로 자궁이 있는 위치가 중첩되는 곳과 일치한다. 보다 추상적인 의미에서, 작품 내부의 이 고도로 충만한 영역은 모체matrix의 상징적

152 자크 라캉의 주장에 따르면, 영과 관련된 기능이라는 점에서, 또는 그러한 기능임에도 "욕망은 유한한" 특성을 띤다. "분모가 영이 되면 분수의 값이 더는 의미가 없게 되고 관행에 따라 수학자들이 무한이라 부르는 값을 취한다는 것을 누구나 안다. 어떤 면에서, 이는 주체 구성의 단계들 가운데 하나다. 일차적 기표에 아무런 뜻도 없는 한, 그것은 주체의 가치를 무한하게 만드는 담지자가 되는데, 온갖 의미들에 열려 있는 것이 아니라 그것들을 모두 폐지한다는 점에서 그러하며 […] 주체의 의미 및 근본적인 무-의미 속에서 실질적으로 자유의 기능을 정초하는 것은 엄밀히 말하자면 모든 의미를 말살하는 이러한 기표다." Lacan, *Four Fundamental Concepts of Psycho-analysis*, p. 252. 카자 실버만의 설명에 따르면, 라캉에게 영은 초월적 기표의 안티테제다. 영의 무의미는 "의미 작용을 구성하는 끝없는 전위와 대치의 과정을 개시한다. […] 동시에, 그것은 주체에게서 어떠한 자율성도 박탈한다. 주체의 조직화에서 단항적 기표가 중추적 역할을 맡음으로 인해 주체는 그 '자체'로는 어떤 의미도 지니지 못하며 사회적 의미와 욕망의 장에 전적으로 종속된다." Kaja Silverman, *The Subject of Semiotics*(New York: Oxford University Press, 1983), pp. 172~73.

제3장 1888: 각성의 빛

재현이다.[153]

여기서 모체라는 관념은 소크라테스 이전 시기의 상상을 특징짓는 발생학적 우주 생성론과는 동떨어진 것처럼 보인다. 중앙의 인물에 인접해 있는 영이라는 숫자들은 신화적인 세계알world egg[154]의 기호라기보다는 불임과 성적 무능력의 상징처럼 보이며, 이는 흡사 20세기 초반 모더니즘의 몇몇 주제를 예견케 하는 방식으로 이 황량하고 고풍스러운 도시 경관 한복판의 그림 왼쪽에 서 있는 말라붙은 나무와 전혀 다를 바 없다.[155] 트롬본은 성적으로 한껏 충만하지만 아무것도 낳지 못하는 기계적 자기성애에 그칠 뿐이다. 하지만 더 중요한 것은 입장료 게시판에서 유일하게 영이라는 숫자들만 보인다는 점이다. 게시판에서 보이지 않는 정수들까지 고려하면, 두 개의 영이 오른쪽 열을 이루고 보이지 않는 수들이 왼쪽 열을 이루는 장방형 편성이 된다. 이는 기본적인 수학적 '행렬ma-

153 "우주의 성장은 소크라테스 이전 시기의 방식으로, 살아 있는 존재의 성장으로서 묘사되며, 발생학적 개념들이 배경의 일부를 이룬다. 일자—者가 숨을 쉬기 시작하고, 그 숨이 흘러들며 한층 복잡한 구조를 띤다." Walter Burkert, *Lore and Science in Ancient Pythagoreanism,* trans. Edwin L. Minar(Cambridge: Harvard University Press, 1972), p. 37. 프랑스의 제3공화정 체제라는 정치적 맥락에서, 출산의 문제 및 모성과 부성의 상징들에 대한 논의는 Julia Kristeva, *La révolution du langage poétique*(Paris: Seuil, 1974), pp. 441~508.

154 [옮긴이] 여러 문화권의 신화에 나타나는 모티프로, 세상 자체가 이 세계알에서 부화되어 나왔다고 믿어졌다. 우주알cosmic egg이라 부르기도 한다.

155 바그너를 옹호하면서 청년 니체는 잃어버린 모체에 대한 후기 낭만적 개념의 표준형이라 할 것을 정식화했는데, 이는 쇠라 특유의 절충주의를 가늠하기에도 적절하다. "그리고 이제 신화를 상실한 인간은 지나간 모든 시대에 둘러싸인 채 영원히 굶주리며 서 있고, 가장 멀리 떨어진 고대의 것들 가운데 있을 터인데도 뿌리를 찾아 땅을 파헤치고 뒤적인다. 만족을 모르는 오늘날 우리의 근대문화, 무수히 많은 다른 문화들 가운데 하나의 주변에 모이는 것, 애타게 지식을 갈구하는 욕망—신화의 상실, 신화적 고향과 신화적 모성의 자궁 상실을 가리키는 것이 아니라면 이 모든 것이 가리키는 것이 무엇이겠는가?" Friedrich Nietzsche, *The Birth of Tragedy*(1872), trans. Walter Kaufmann(New York: Vintage, 1967), p. 136.

trix'(근대적 산술에 이 용어가 처음 도입된 것은 1850년대다)을 구성하며, 그럼으로써 전체 그림 구조의 양적 착상을 나타낸다. 즉 행렬이란 "적절한 수의 행과 열을 지닌 유사한 배열과 결합하여 덧셈과 곱셈을 할 수 있는, 수학적 원소들의 장방형 배열"이며, "특히 장방형으로 배치된, 수학적 모체와 유사한 것"이다.[156] 행렬을 구성하는 모든 원소들이 0이라 해도, 그것은 여전히 행렬로 유효하게 기능할 것이다.[157] 그렇다면 〈서커스 선전 공연〉의 행렬적 구조를 단순히 (모더니즘 비평에서 반복적으로 제기해온바) 하나의 격자로서가 아니라 특수하게 발생적 가능성을 띤 **수치적**enumerative 구성요소들과 불가분의 관계에 있는 도표적 장으로 보는 것도 가능하다. 이는 알브레히트 뒤러의 마방진이 근대화된 판본이지만 그것의 창조적 역량은 자본주의적 축적의 근대적 논리 속에서 수량적 영역을 결코 넘어서지 않는 순전히 기능적 의미만을 띠도록 재가공되었다. 이때 행렬은 쇠라의 욕동 체계를 형상화와 투시도법 모두로부터 끌어내 형태가 없고 추상적인 자본주의적 교환의 흐름 속에 재위치시키는

156 *Merriam-Webster's Collegiate Dictionary*, 10th ed.(Springfield, Mass.: Merriam-Webster, 1993), p. 717. "'행렬이라는 용어가 숫자들의 장방형 배열을 가리키는 데 처음으로 사용된 것은 1850년에 제임스 조지프 실베스터에 의해서다. […] 그러나 mxn 행렬을 어떤 결합 법칙을 따르는 단일한 실체로 처음 고찰한 이는 아서 케일리로, 1858년에 발표한 글 「행렬 이론에 대한 논고」에서였다." Howard Eves, *Elementary Matrix Theory*(New York: Dover, 1966), p. 10. 다음도 참고. Dirk J. Struik, *A Concise History of Mathematics*, 4th rev. ed.(New York: Dover, 1987), pp. 32~33. 행렬을 "기본적으로, 매일같이 우리의 주의를 끄는 다양한 종류의 정보들을 기술하는 데 사용되는 수들을 조직화하는 아주 단순한 방식"이라고 서술한 Paul Horst, *Matrix Algebra for Social Scientists*(New York: Holt, Rinehart and Winston, 1962), p. 5도 참고.

157 "모든 항목이 0인 행렬은 **영행렬**null matrix이며, 일반적으로 0이나 그리스 문자 θ로 표기한다." Jan Gullberg, *Mathematics: From the Birth of Numbers*(New York: Norton, 1997), pp. 637~70.

것이기도 하다. 로절린드 크라우스와 장-프랑수아 리오타르가 보여주었듯, 정신분석학적 담론에 의해 굴절된 모체/행렬[158] 개념은 위치와 가치를 알아보기 쉽게 조직화한 것을 가리킨다기보다는 가시성의 문턱을 넘어서는 과정을 가리키며, 그 속에서 정체성과 의미는 상반되는 것으로 뒤바뀐다.[159] 이제 그림에서 사선들을 제거한 것이 그토록 결정적인 이유가 더 분명해진 것 같다. 그렇게 함으로써, 안정감을 주는 어떤 기하학적 외양을 통해 그보다 훨씬 세차게 분산되고 순환되는 정동을 덮어 가리는 강력하게 근대적인 욕망과 교환의 질서를 정립하게 된다. 이 행렬의 왼쪽 열에 있는 숫자들이 가려져 차이가 '소멸'됨으로써 무시간적으로 유예된 현존 속에 우리의 주의가 견고하게 자리를 잡는 것이 아니라 오히려 끊임없는 차이화의 현기증으로 통하게 된다. 기표와 화폐 형태가 합치됨으로써 욕망의, 무매개성의, 현존의 영구적인 지연이 드러난다. 지각은 절멸적이기 짝이 없는 자본주의적 재현의 일시성과 대리물들에 붙들리는 일을 피할 수 없게 된다. 마르크스가 간파했던 대로, 이것은 나타남이 곧 사라짐으로 생각될 뿐인 체계다.[160]

지금까지 나는 〈서커스 선전 공연〉에서 무대적 공간의 붕괴가 경

158 [옮긴이] 크레리가 '모체'의 뜻과 '행렬'의 뜻을 동시에 염두에 두고 'matrix'라는 용어를 쓰고 있어 '모체/행렬'로 표기했다.

159 Rosalind E. Krauss, *The Optical Unconscious*(Cambridge: MIT Press, 1993), pp. 220~22; Jean-François Lyotard, *Discours, figure*(Paris: Klincksieck, 1971), pp. 333~39.

160 Marx, *Grundrisse*, p. 209. 자본주의가 어떻게 "재현이 부상하기도 전에 차이를 통해" 작동하며 그럼으로써 "차이 그 자체라는 죽은 시간"을 낳는지에 대해서는 Gayatri Chakravorty Spivak, "Speculations on Reading Marx: After Reading Derrida," in Derek Attridge, Geoff Bennington and Robert Young, eds., *Post-Structuralism and the Question of History*(Cambridge: Cambridge University Press, 1987), p. 41.

제적 교환의 새로운 조직화와 원초적 무매개성이라는 퇴행적 환상 모두와 어떻게 불가분의 관계에 있는지를 보여주고자 했다. 이들 각각은 그 목적을 이루기 위해 주체와 대상을 안정적이고 공간화된 위치들과 관련해서 정의하는 고전적 분리를 극복할 것을 요구한다. 그림 속의 한 부분은 이 점에서 특히 의미심장하게 여겨진다. 명백히 지시적인 위치에 있기는 해도, 그림 왼편의 나무는 무언가 다른 것을 암시하는 것일 수 있다고 제안하고 싶다. 눈과 세계의 충일한 하나 됨의 기호, 주체와 대상의 상상적 융합의 기호로서 말이다. 하지만 이러한 가능성을 답사하기 위해서는 19세기 중엽에 등장한 눈에 대한 과학적 담론을 간략히 살펴볼 필요가 있다. 내가 다른 곳에서 상세히 논한 바 있듯이, 빛의 특성 및 그 굴절과 반사 작용에 기초를 둔 17~18세기 기하학적 광학으로부터 괴테, 얀 푸르키녜, 요하네스 뮐러 등의 작업에서 처음으로 윤곽이 그려진 생리학적 광학으로의 결정적인 전환은 1810년에서 1830년 사이에 일어났다.[161] 이러한 전환의 정점은 1856~66년 사이에 세 권으로 된 헬름홀츠의『생리 광학』이 출간된 것이었는데, 여기서 그는 인간의 시각에 대한 자신의 광범위한 연구를 소개하고 있을 뿐 아니라 그때까지 이루어진 여타 연구자들의 집단적 성취 또한 요약하고 있다.[162] 널리 읽힌 헬름홀츠 저작의 의의 가운데 하나는 눈을 투명한 기관으로 보는 관념에 종지부를 찍으면서 해부학적이고 기능적인 그 모든 복합성 속

161 Crary, *Techniques of the Observer,* pp. 67~96.

162 헬름홀츠의 이 책은 1867년에 프랑스어로 번역, 출간되었다. Hermann von Helmholtz, *Optique physiologique,* trans. Emile Javal and N. Th. Klein(Paris: Victor Masson, 1867).

에서 인간의 시각에 대한 포괄적인 해석을 펼쳐 보인 것이었다. 이
텍스트에서 눈은 경이로운 장치로서만 나타나는 것이 아니라, 애초
부터 수차收差[163]가 있고, 종종 착오를 일으키며, 시각 정보의 처리
과정에 일관성이 없는 장치로 나타난다. 헬름홀츠는 눈을 신체의
두터움과 불투명함 속에 확고하게 장착시켰다.

헬름홀츠가 눈의 투명성이라는 개념을 타파한 방식 중 하나는 일
정한 조건 아래서 어떻게 눈 자체 **내부의** 대상들이 가시적이게 되는
지를 논함으로써다. 헬름홀츠를 비롯한 연구자들은 이러한 지각을
내시內視 현상이라고 불렀는데, 그는 이를 몇몇 범주로 나누어 기술
했다. 수 세기에 걸쳐 시각과 관련된 글에서 부수적으로 언급되어
온 가장 분명한 유형은 종종 '날벌레mouches volantes'[164]라 불린, 안
구 유리체의 유동 매질 속에 떠 있는 알갱이와 티끌, 그리고 여타 자
잘한 뭉치 들이다.[165] 윌리엄 제임스에게 내시 현상은 어떻게 선택

163 [옮긴이] 렌즈나 거울을 통과한 빛이 이상적으로 한 점에 모이지 않아 상이 흐릿해 보이거나
뒤틀려 보이는 현상을 가리킨다.

164 [옮긴이] 의학 용어로는 '비문증飛蚊症'이라 부른다.

165 아르튀르 랭보는 이 현상을 다음과 같이 묘사한다. "그리고 그는 그의 닫힌 눈꺼풀 위에서 티
끌들을 보리니." Arthur Rimbaud, "Les poètes de sept ans"(1871), in *Oeuvres com-
plètes*(Paris: Gallimard, 1972), pp. 43~45. 내시 현상에 대한 또 다른 보고는 영국의 과학
자 프랜시스 골턴의 저작에 등장한다. "완전한 어둠 속에 있을 때 시야를 면밀히 관찰하면,
많은 이들은 거기서 끊임없는 일련의 변화가 저절로 그리고 부질없이 일어나고 있음을 발견
할 것이다. 나는 이에 대한 많은 증거를 가지고 있다. […] 주의 깊게 점검해보려 마음먹기 전
에는, 어둠 속에 있을 때 내 시야가 근본적으로 균일한 검은색이며, 이따금 담자색으로 흐려
지고 여타 자잘한 변화를 겪기도 한다고 확신에 차서 말했다. 하지만 어둠 속에서 표지판을
판독하려 애쓸 때와 같은 정도로 신경을 써서 시야를 조사하는 일에 익숙해진 지금, 나는 이
것이 결코 사실이 아니며 패턴과 형태 들의 주마등 같은 변화가 계속해서 일어나는 것을 알
게 되었지만, 그것들은 너무 빨리 사라지고 또 무척이나 정교해서 진짜 모습에 가깝게 그려
내기가 나로서는 어렵다. 나는 그것들의 다양함에 놀라며 그것들이 생기는 원인을 조금도 추
정할 수가 없다. 그것들은 내가 무언가 생각해보려는 순간 시야와 기억에서 사라지는데, 그
토록 확실히 존재하는데도 으레 간과되곤 한다는 점이 참으로 기이하다." Francis Galton,

헬름홀츠의 『생리 광학』에 실린 내시 현상의 사례들.

적 주의가 의식으로부터 비지시적인 감각들, 즉 세계에 대한 앎에 적절치 않은 감각들을 배제하는지를 보여주는 중요한 사례다. "엄밀하게는 주관적인 시지각적 감각이라 불리는 것들에 대한, 또는 전혀 외부적 대상을 가리키는 기호가 아닌 것들에 대한 부주의가 가장 심하다."[166] 헬름홀츠는 이와 거의 동일한 실용적 입장을 표명했다. "우리가 편안한 마음으로 정확하게 우리의 감각들에 주의를 기울이는 것은 오직 외부의 것들을 아는 데 유용하게 쓰일 수 있는 경우에 한해서다."[167] 지각을 구성하는 주관적 요소들을 알아차리기 위해서는 특수한 기술에 더해 주의를 의식적으로 재훈련하는 일이 필요하다.

하지만 내시 현상의 가장 극적인 사례는 관찰자가 그 또는 그녀 자신의 망막 혈관을 어떻게 볼 수 있는지에 대한 헬름홀츠의 설명

Inquiries into Human Faculty and Its Development(London: Macmillan, 1883), pp. 158~59.

166 James, *Principles of Psychology,* vol. 2, p. 241.

167 Hermann von Helmholtz, *Treatise on Physiological Optics,* ed. James P. C. Southall(New York: Dover, 1962), pp. 431~32.

헬름홀츠의 『생리 광학』
프랑스어판(1867)에 실린 망막 혈관
또는 혈관의 '나무.'

이다. 19세기 중반의 연구자들은 빛과 관련해 특정한 조건이 조성되면 망막 정맥이 망막 후면에 그림자를 드리우는 위치에 있게 된다는 것을 발견했다. 헬름홀츠는 망막 혈관이 **눈 자체에 보이도록** 눈에 들어오는 빛을 조절하는 세 가지 방법을 기술했다. 이를 상세히 설명한 후에 헬름홀츠는 다음과 같이 쓴다. "이제 눈으로 어두운 배경을 쳐다보면 배경이 적황색 빛을 띠고 나타날 텐데, 나뭇가지처럼 여러 방향으로 갈라지는 짙은 망막 혈관들이 그 위로 보일 것이다. [⋯] 수정체의 초점을 공막 위에서 앞뒤로 움직여보면, 나뭇가지처럼 보이는 형상이 언제나 빛을 '따라' 나아가며 움직인다. 이렇게 움직여보면, 한 지점에 빛이 고정되어 있을 때보다 혈관의 '나무'가 훨씬 분명하게 눈에 띈다." 이처럼 나무에 빗대어 표현하는 방식은 1880년대에 나온 눈에 대한 과학적·의학적 문헌들에 널리 퍼져 있는 특징으로 오늘날에 이르기까지 남아 있다.[168]

168 가령 다음을 보라. R. L. Gregory, *The Eye and Brain: The Psychology of Seeing*, 4th ed.

따라서 〈서커스 선전 공연〉 왼편의 나무에 덧대어진 부가적 의미를 읽어내는 일이 가능할 터인데, 즉 그것은 보이는 그대로 하나의 나무이면서 지각장에 새겨진 신체적 각인의 기호로서의 망막의 나무를 암시하는 것일 수 있으며, 육체적인 눈과 가시적 세계의 구조를 한데 결속한 것일 수 있다. 헬름홀츠의 책은 그 자체의 주관적이고 육체적인 조건들로부터 결코 분리되지 않는 시각에 대한 지도를 쇠라에게 제공해주었을 수 있다. (그리고 1887년에 접할 수 있었던 시각에 대한 가장 유명하고 영향력 있는 저서에 쇠라가 창조적으로 응답했을 가능성을 부인하기란 어려운 일이리라.)[169] 그렇다면 이 작품이 '재현'하고 있는 것들에 대한 또 다른 문제화가 가능해진다.

(Princeton: Princeton University Press, 1990), p. 64. 여기서 혈관은 많은 가지를 지닌 나무로 묘사된다. 1867년에 출간된, 헬름홀츠 저작의 프랑스어 번역본에는 혈관의 '나무'에 대한 도해가 세 번 등장한다(Helmholtz, *Optique physiologique*, pp. 31, 215, 254). 에른스트 마흐는 망막 혈관을 비롯한 내시 현상들을 묘사하기 위해 요하네스 뮐러에게서 차용한 '시각 환영sight phantasm'이라는 용어를 썼다. 그는 다음과 같이 말한다. "이어지는 수많은 날들 동안, (이른바 요술망과 유사한) 선홍색의 모세 혈관망이 내가 읽고 있는 책 위에서나 글을 쓰는 종이 위에서 빛났다. [⋯] 우리가 외부의 흥분자극으로부터 망막을 거두어 오롯이 시각장에만 주의를 돌리면 거의 언제나 환영의 자취가 나타난다." Ernst Mach, *Contributions to the Analysis of the Sensations*, pp. 87~88.

169 쇠라가 <서커스 선전 공연>을 구상하고 작업에 착수했던 1887년 무렵, 헬름홀츠의 연구에서 이와 관련된 부분은 이미 프랑스의 주류 문화계에 꽤 퍼져 있었다. 가령, 다음 논고를 보라. Alfred Fouillée, "La sensation et la pensée selon le sensualisme et le platonisme contemporains," *Revue des Deux Mondes* 82(July 15, 1887), pp. 398~425. "『생리 광학』에서 헬름홀츠는 우리가 지각하지 못하는 시각적 감각들이 어떻게 존재하는지를 보여주었다. 맹점, 비문증, 잔상, [밝은 물체가 어두운 배경에 놓일 때 실제보다 크게 보이는] 빛 번짐, 간섭색, 색면 가장자리의 변화, 이중상, 난시, 수정체의 원근 조절 작용, [가까운 곳을 볼 때 두 눈이 한 점으로 향하는] 수렴 작용, 망막의 길항 작용 등이 그것들이다." 당시 널리 읽혔던 이폴리트 텐의 저작에도 헬름홀츠가 관찰한 것들이 폭넓게 수록되어 있었다. 『생리 광학』을 직접 언급하면서 텐은 눈에 보이는 외부 세계란 사실 "내부적 시각의 유령들"의 유희라고 주장했다. Hippolyte Taine, *On Intelligence*(1869), trans. T. D. Haye(New York: Holt and Williams, 1872), pp. 285~337.

그 자체의 작용에 대한 눈의 자기-지각에 대해, 객관적 세계의 도식적 내용에 대해, 또는 둘 모두에 대해서 말이다. 생리 광학 연구는 인간의 눈에서 광수용기가 망막의 뒤편에, 즉 혈관보다 뒤쪽에 자리 잡고 있음을 밝혀냈다. 다시 말하자면, 혈관은 말 그대로 보기의 기관과 우리가 보는 것 사이에 끼어들어 있다. 이는 눈과 관련된 새로운 다이어그램과 그것이 물리쳐버린 모델——이상적이고 가로막힌 데가 없는 카메라 옵스쿠라의 기능——간의 분리를 다시 극적으로 보여준다. 분할된 색채 알갱이들로 짜인 〈서커스 선전 공연〉의 미세 구조는 헬름홀츠가 고도로 **빽빽**한 감각 수용기들의 '모자이크'라고 했던 망막 내부에서 일어나는 간상 세포와 원추 세포 들의 생산적 작용에 상응하는데, 여기서 혈관의 나무를 환기하는 형상은 빛이 시신경에 도달하려면 혈관망과 신경섬유의 층을 통과해야 하는 눈의 육체적 두터움을 표현한 것일 수 있다. 확신하건대, 〈서커스 선전 공연〉은 수학적으로 구조화된 추상적 공간, **그리고** 알로이스 리글이 상상할 수 있었던 그 무엇보다도 주관적으로 결정되는 생리적 지각이 불가분의 상태로 서로 혼합된 그림이라고 보아야 한다. 〈서커스 선전 공연〉의 이 복수적 표면은 대립하는 것들의 융합이며, 주체와 대상의 분리를 극복하고 통일과 확고한 무매개성이라는 시원적인 (또는 유아적인) 꿈에 다가가려는 대담한 시도다.[170] 따라서 우리는 그림의 나뭇가지를 "시각 영역이 욕망의 장으

170 쇠라의 작품에서 무매개성의 꿈은 곧 재현 없는 극장의 환상이다. 이런 점에서 <서커스 선전 공연>을 특징짓는 투시도법에 대한 거부 및 [본 공연의] 비공개는 축제라는 시원적 사건에 걸맞은 상상적 조건을 구성한다. 데리다는 정치적 자기-주권에 대한 루소의 주장에 대해 논하면서 축제는 "**아무런 볼거리도 제공하지 않는 무대**"라고 썼다. "그것은 자기 자신을 하나의 구경거리로 제공하는 관객이 더 이상 견자seer도 관음자voyeur도 아닐 장소이며, 그 자신

로 통합되게끔 한 혈맥"[171]으로 독해할 수 있다. 그것은 〈서커스 선전 공연〉이 재현의 **무대**를 포기하고 신체의 표면에서 일어나는 환상적 사건들을 긍정하는 또 다른 방식이다.[172]

장-프랑수아 리오타르에 따르면, 투시도법적인 재현 모델에는 뚜렷이 역사적인 특성이 있어 이후 어떤 식으로든 대체되었다고 보는 것은 잘못이다. 입방체의 형상, 극장, 공간적 한계가 있는 재현은 [역사적인 특성을 띠는 것이 아니라] 본능적 삶의 경제 속에서 지속적으로 기능해왔다고 그는 주장한다. 이러한 입방체나 상자는 리비도적 에너지의 특수한 (반작용적) 편성의 결과로, 또는 신체의 특수한 부동화 및 대상화의 결과로 언제 어디서나 출현할 수 있다. 리오타르에게 신체의 실질적 진리는 그것이 하나의 표면이라는 것이고, 이는 그가 '끈'이라고 부르는 것으로 가변적인 구조를 지녔으며 내부도 외부도 없는 뫼비우스적 표피로서, 그 위에서 **하나의 위치**를 가정하는 일은 불가능하다.[173] 하지만 현존과 부재, 내부성과 외부성

속에서 배우와 관객의 차이, 재현된 것과 재현하는 것의 차이, 보이는 대상과 보는 주체의 차이를 지워버릴 장소다. 그러한 차이와 더불어, 서로 대립하는 모든 것이 차례차례 스스로를 탈구성할 것이다. […] 현존은 자기-현존의 내밀함으로, 자기-근접과 자기-동일의 의식 또는 감정으로 충만하게 될 것이다." Jacques Derrida, *Of Grammatology*, trans. Gayatri Spivak(Chicago: University of Chicago Press, 1976), p. 306. 강조는 필자.

171 Lacan, *Four Fundamental Concepts of Psycho-analysis*, p. 85.

172 들뢰즈에 따르면 환영은 "하나의 단일한 면 위에서 펼쳐지게끔 내면과 외면을 접촉시키는 위상학적 특성을 지니기 때문에, 내부와 외부를 초월하는" 효과다. Gilles Deleuze, *The Logic of Sense*, trans. Constantin V. Boundas(New York: Columbia University Press, 1990), p. 211.

173 리오타르는 끈band이나 줄bar을 "무대/객석이라는 부피에 결코 속박됨이 없이 여기저기로 질주하고, 만들고, 빠져나가는 강도들intensities"로 묘사한다. "형이상학적인 것은 고사하고 리비도적인 소여로도 간주해서는 안 되는 연극성과 재현은 미로와도 같은 뫼비우스적 끈에 가해진 노동의 산물인데, 이는 특수한 주름과 뒤틀림을 만드는 노동이며 이 노동의 결과로 생기는 것은 그 자체로 닫힌 상자로서, 그것은 충동들을 걸러내며 **외부**라고 알려지게 될 것

샤를 블랑의 『조형 예술의 문법』 1880년 판에 실린 원근법적 입방체.

이라는 재현적 도식으로 재형성될 가능성에 늘 열려 있는 것도 바로 이러한 끈이나 표면이다.[174] 프로이트적인 것을 수정한 리오타르

으로부터 나와서 내부성의 조건들을 충족시키는 무대 위에 나타나는 충동들만을 허락한다. 재현이 이루어지는 방은 활동적인 장치dispositif다." Jean-François Lyotard, *Libidinal Economy*, trans. Iain Hamilton Grant(Bloomington: Indiana University Press, 1993), p. 3. '연극적' 공간에 대한 리오타르의 논의는 Jean-François Lyotard, *Des dispositifs pulsionnels*(Paris: Christian Bourgeois, 1973), pp. 95~102.

174 19세기의 발명품인 뫼비우스의 띠는 육화된 주체성의 구조를 분석하는 데 중요한 이론적 모델이 되기도 한다. Elizabeth Grosz, *Volatile Bodies: Toward a Corporeal Subjectivity*(Bloomington: Indiana University Press, 1994), p. xii. "뫼비우스의 띠는 일종의 뒤틀기와 뒤집기를 통해 한 면이 다른 면이 되는 방식으로 마음에서 몸으로, 몸에서 마음으로의 굴절을 보여주기에 유용하다. 이 모델은 주체의 내부와 외부 사이의 관계, 즉 그것의 심리적 내면과 육체적 외면 사이의 관계를 문제 삼고 재고하는 방식도 제공하는데, 그것들의 기초가 되는 정체성이나 환원 가능성을 보여줌으로써가 아니라 한쪽에서 다른 쪽으로의 비틀림을,

특유의 도식에서는, 흥분자극들이 점차 둔화되고 '속박'됨으로써 고정된 위치와 정체성을 얻으면서 내면의 극장이 구체화된다. 〈서커스 선전 공연〉의 입방체에서 사다리꼴 형태가 말소된 것은 신체를 하나의 표면으로, 불균질한 감각장인 망막으로 가정하는 것과 불가분의 관계에 있다. 부연하자면 이는 신체를 모든 상이한 기관들을 통해 반향하는 강도와 힘을 순환시키는 신경계로, 상대적 평형 상태의 가능성이 있는 체계로, 보다 중요하게는 이행하고 진동하는 체계로 가정하는 것이다. 그리고 〈서커스 선전 공연〉에서 그러하듯 쇠라에게서 에너지가 이미지와 환영 들로, 짐짓 재현적인 극장의 모습으로 일시적으로나마 융합될 수 있는 것은 이러한 신체적 흐름과 표면 들을 통해서다.[175]

그런데 〈서커스 선전 공연〉을 헬름홀츠의 작업을 경유해 독해하는 것이 가능하다면, 이 그림이 주관적 시각, 즉 신체의 생리적 한계에 의해 결정되는 시각의 효과나 작동을 보여준다는 점에서 그런 것만은 아니다. 모든 영역에 걸친 주관적 조건과 한계 들에 대한 지식이 인식론적 '객관성'의 지위를 재조직화하는 작업의 일부가 된다는 점이 더 중요하다. 1885년에 출간된 마흐의 『감각 분석』에는 한쪽 눈으로 본 저자 자신의 시각장을 묘사한 도해가 수록되어 있는데, 이는 그의 코·콧수염·속눈썹·하체 등을 포함하고 있다. 일상적

즉 내부에서 외부로 그리고 외부에서 내부로 향하는 통로와 벡터 그리고 통제 불능의 이동을 보여줌으로써 그린다."

175 리오타르에 따르면, 언제나 재현의 극장을 점거하고 있는 것은 그 내부적 공간의 외부에 있는 것과 교환 가능한 하나의 수다. 이를 그는 **영**zero이라 부른다. 이것은 "텅 빈 중심, 모든 것을 보고 이해할 수 있게 될 장소, 앎의 장소"를 차지하는 기호다. **영**은 신을 나타내는 수이자 조직화된 신체, 사회, 자본, 자아, 플라톤적 형상 등을 나타내는 수가 된다. Lyotard, *Libidinal Economy*, pp. 1~16.

제3장 1888: 각성의 빛

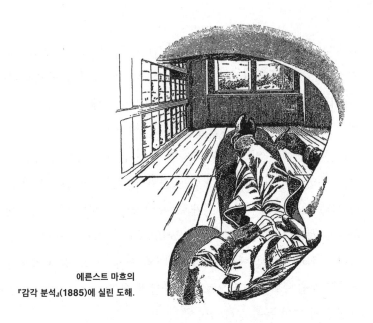

에른스트 마흐의
『감각 분석』(1885)에 실린 도해.

시각 경험에서 망막 혈관 같은 내시 현상을 거의 인지하지 못하는 것과 꼭 마찬가지로, 우리는 신체가 계속 시각장 내에 존재함에도 사실상 시지각에서 지워지는 방식을 좀처럼 의식하지 않는다. 알베르티로부터 이어지는 고전적 재현은 신체를 기본적으로 시각장의 구성에서 빼내는 식으로, 관찰자와 대상을 지적으로 구분하는 식으로 규정된다.[176] 마흐는 어떤 시각적 습관들이 어떻게 특정한 철학적

176 에르빈 파노프스키는 르네상스적 원근법을 신체의 소거라는 측면에서 논한다. "무한한, 불변의, 균질적 공간―요컨대, 순전히 수학적인 공간―의 구조는 정신생리학적 공간의 구조와 전혀 닮지 않았다. […] 어떤 점에서, 원근법은 정신생리학적 공간을 수학적 공간으로 변환한다. 그것은 전경과 배경의, 좌측과 우측의, 신체들과 그것들 사이에 개입하는 공간의 차이를 무효화하며, 그리하여 공간의 모든 부분과 그 내용물들의 총합은 하나의 단일한 '양적 연속체'로 흡수된다. 그것은 우리가 하나의 고정된 눈으로 보는 것이 아니라 회전타원체 꼴의 시각장을 만들어내며 계속해서 움직이는 두 개의 눈으로 본다는 사실을 망각한다." Panofsky, *Perspective as Symbolic Form*, pp. 30~31.

360

편견들에 상응하는지 밝히고자 했으며, 철학적 이원론을 집요하게
공격하면서 '내적' 현상과 '외적' 현상을, 육적인 것과 심적인 것을
나누는 고전적 분리를 극복하려 했다. 생리적 경험을 통해 얻은 자
료들은 그가 이처럼 분리된 영역들 간의 상호 침투를 입증하는 데
결정적으로 중요했다. 일원론적 입장을 취하는 것도 꺼리기는 했
지만, 그는 어떤 주어진 현상은 관찰자에게 속하는 특성들과 관찰
된 대상의 특징들이 뒤섞인 환원 불가능한 복합체라고 보았는데,
1880년대 중반 이후 쇠라의 작업에 대해서도 분명 이와 거의 동일
한 주장이 가능할 것이다. 이들에게 세계는 "하나로 응집된 감각들
의 덩어리"였다.[177]

＊

그렇다면 이상의 고찰을 거친 이후 쇠라를 어떻게 자리매김해야
할까? 이는 그의 기획을 구성하는 '호고적好古的' 요소들과의 연관
속에서 그의 방법적 수단에 대해 논했던 앞서의 언급을 재고해야
한다는 뜻이다. 분명 쇠라는 지각적·심미적 반응을 근대화하고 합
리화하는 일에 심취했던 예술가로 간주되어야 한다. 이를테면 세르
게이 에이젠슈테인, 라슬로 모호이너지, 아르놀트 쇤베르크 등 다

177 Mach, *Contributions to the Analysis of the Sensations*, p. 23. "마흐의 작업은 말하자면
지각 행위에만 배타적으로 합법칙성을 부여하는 방향으로 물러남으로써 보편적 구성물로서
의 과학의 효용성을 구하려는 시도가 되었다. 그는 일종의 합법칙적이고 기능적인 과학적 인
상주의를 만들어냈다." Leon Botstein, "Time and Memory: Concert Life, Science and
Music in Brahms's Vienna," in Walter Frisch, ed., *Brahms and His World*(Princeton:
Princeton University Press, 1990), p. 17.

양한 인물들에 대해 말할 수 있는 것과 같은 방식으로 말이다. 예술
사적으로 쇠라의 중요성을 가장 시사적으로 요약한 말들 가운데
하나는 뜻밖에도 앙드레 샤스텔의 것인데, 그는 나치즘의 발흥을
초래한 문화적 위기에 대한 토마스 만의 소설 『파우스트 박사』에
등장하는 허구의 작곡가 아드리안 레버퀸과 쇠라를 연결 지었다.
그는 다음과 같이 쓴다. 쇠라의 방법은 "옛것으로의 퇴행인 동시에
과학적 환원이기도 한, 신중하게 혼합된 이중적 야심에 부합하는
원형적 형태늘(선·색·방향)에 대한 탐구다. 이 화가의 작업은 고대
의 제의적 예술과 미래의 합리적 학문 사이에 접점을 만들어낸
다."[178] 이러한 제휴 관계가 중요한 것은 쇠라의 문제를 근대성 및
합리화와 관련된 가장 까다로운 물음들의 한복판에 가져다두기 때
문이다. 쇠라의 기획에서 문화적으로 반동적인 구성요소들을 넌지
시 비추면서, 그는 과학에 대한 쇠라의 관심이 진보적인 정치적·사
회적 입장들과 필연적으로 연결되어 있다고 보는 고지식하고 협소
한 해석들에 도전을 가하는데, 그러한 해석들이 나오기 시작한 것
은 1930년대 마이어 샤피로부터다. 토마스 만의 레버퀸이 다음과
같이 이야기할 때 그는 쇠라의 진실에 훨씬 근접해 있다. "흥미로운
현상들 대부분에는 언제나 과거와 현재의 이중적 면모가 있는 것
같고, 언제나 진보와 퇴행이 하나로 있는 것 같아. 그것들은 삶 자체
의 다의성을 보여주지." 이때 그는 "음악의 마법적 정수를 인간의

178 André Chastel, "Le 'système' de Seurat," in *Seurat*(Paris: Flammarion, 1973), pp.
5~8. 근대적인 것에 대한 어떤 개념도 "그것이 고대적인 것과 맺는 관계를 재창안하지 않고
는 사실상 구성될 수 없다. 정말이지 근대적인 것은 전적으로 그러한 창안에 있다"는 다음 책
의 주장도 참고. Philippe Lacoue-Labarthe, *Heidegger, Art and Politics,* trans. Chris
Turner(Oxford: Blackwell, 1990), p. 58.

이성으로 이해하게끔" 하는 고대적 염원을 충족하려는 자신의 욕망을 옹호한다.[179] 샤스텔에 따르면, 레버퀸의 야심은 형태와 색채의 영역에서는 "쇠라라는 이름을 지닌다."[180] 그래서 쇠라는 당대의 과학적 연구와 보조를 맞추었을 뿐 아니라 색채와 형태의 효과를 합리적이면서 통제 가능한 것으로 만들어줄 보편적 공식의 이상을 위한 것이라면 (샤를 앙리나 윙베르 드 쉬페르빌의 이론에서든, 이집트와 그리스 또는 들라크루아의 예술에서든) 어디서나 확인을 구했다. 이런 점에서 에른스트 블로흐가 피타고라스주의에는 '고질적인' 양가성이 있다고 주장한 것에는 분명 일리가 있다. 블로흐의 이해에 따르면 피타고라스주의는 애니미즘적이고 전근대적인 마법적 세계의 일부이면서도 자연의 모든 것은 수로 이해 가능하다고 보는 근대성의 본질적 가정에 깊이 뿌리내리고 있다. 근대적인 사고에서 "이러한 신화적 유산과 수학적이고 양적인 새로운 계산법은 결코 뚜렷이 구분되지 않는다."[181] 이와 마찬가지로, 쇠라의 모든 후기 회

179 Thomas Mann, *Doctor Faustus,* trans. H. T. Lowe-Porter(New York: Knopf, 1948), p. 193.

180 분명 샤스텔은 아도르노가 아니지만 여기서 인용한 그의 짧은 성찰은, 이미 시사했듯이 마이어 샤피로의 영향력 있는 몇몇 결론들보다 쇠라를 평가하는 데 훨씬 유용한 생각들을 담고 있다. 과연 샤피로의 쇠라는 어떤 인물인가? 위계 없는 사회적 세계의 상을 주조하기 위해 과학과 기술적 패러다임을 끌어안은, 깨우친 데다 정치적으로 진보적인 장인이자 예술가다. '과학'과 '기술'에 무비판적인 샤피로의 입장이 특수한 정치적·지적 시기의 산물임은 분명하지만, 그럼에도 쇠라적인 "방법의 합리성"을 해결되지 않는 강력한 모순들의 장소로서가 아니라 의미의 궁극적 장소로서 접근한 것은 아쉬운 부분이다.

181 이는 케플러에 대한 에른스트 블로흐의 논의에서 인용한 것이다. Ernst Bloch, *The Utopian Function of Art and Literature,* trans. Jack Zipes and Frank Mecklenburg(Cambridge: MIT Press, 1988), pp. 60~61. 블로흐의 다른 책에서 케플러에 대한 평가는 다소 다르다. "적어도 케플러 이후 **피타고라스주의의 두 측면** 사이에 난 틈과 균열이 비로소 열리기 시작한 것은 근대에 이르러서였다. 엄격하게 과학적인 참된 형이상학이 발전하는 토대가 된 양적 측면, 그리고 이른바 '성스러운 수학'이 거한다고 가정되었던 형상적-질적, 상징적 측면이 그것이

화 작품들, 특히 〈서커스 선전 공연〉은 그가 해결할 수 없었던 문제
──미학적 절대라는 점에서의 보편성 관념, **그리고** 근대적 교환과
유통이라는 불가피한 보편성 관념을 동시에 사고하는 것──와 관련
해서 보아야 한다. 이는 상징적 실천의 사회적 유산을 한편에 두고
이를 고도화된 자본주의의 경제적 원칙들과 대립시키는 일로부터
빠져나와, 노먼 O. 브라운과 같은 역사학자들이 제안한 방향으로 이
동해야 한다는 뜻이다. 브라운은 다음과 같이 말한다. "고대적인 것
이건 근대적인 것이건 화폐 복합체는 상징화와 불가분의 관계에 있
다. 상징화는 짐멜이 생각했듯 합리성의 표식이 아니라 성스러움의
표식이다. […] 여하간 역사가는 이상적인 근대적 경제 형태 한복판
에 고대적 성스러움의 구조가 유지되고 있다는 결론을 내려야 한
다. 그리고 성스러운 것과 세속적인 것의 비변증법적 분리는 다시
금 부적절한 것으로 비치게 된다."[182] 꽤 오랫동안 쇠라에 대한 미술
사적 연구는 그의 방법을 객관적으로 조사하고 성공 여부를 판단하
는 경험적 분석으로 이루어져왔다. 보다 최근의 연구는 쇠라가 이
런저런 과학 이론을 '오해했다'는 식의 무의미한 데다 읽을 가치도
없는 입증에 몰두했다. 그가 품은 기획의 불합리성, 즉 전체 기획을
물들이고 있는 과잉, 강박, 성적 혼란, 편집증적 비밀주의 등은 거의

다. 후자의 것은 궁극적으로 계산법 및 그에 상응하는 질-없는 세계에만 관심을 두었던 수학
과는 상이한 사회적 토대에서 자랐다." Bloch, *The Principle of Hope*, vol. 3, p. 1350.

182 Norman O. Brown, *Life against Death: The Psychoanalytical Meaning of History*
(Middletown, Conn.: Wesleyan University Press, 1959), pp. 247~48. 이 문제를 다른 방
식으로 표명한 글로는 John Brenkman, "Theses on Cultural Marxism," *Social Text*
7(Spring-Summer 1983), pp. 19~33. "심미적 경험이 발생하는 것은 상징적인 것과 경제
적인 것의 대립 위에서가 아니라 그러한 대립 속에서이며, 자발적 활동과 물신화 간의 생생
한 충돌 속에서다."

제대로 다루어지지 않는데, 이들에 비하면 통제, 무심함, 논리 정연함으로 특징지어지는 표면은 그저 불가피한 가면에 불과하다.[183] (융통성 없고 호감형이 아니었던 쇠라에게서 드가는 "공증인"을 떠올렸고, 에밀 베르하렌은 그를 "과묵하고 사색적인 수도승"에 비유했다.) 그의 작업에서 한 세기 넘게 관람객들을 불편하게 했던 것, 좀처럼 통합되지 않는 요소들의 어색하고 기계적인 아상블라주처럼 보였던 것, 그것은 이론을 과도하게 논리적으로 적용하거나 그저 잘못 알고 적용한 결과가 아니다. 쇠라의 작품이 (분명 단조롭기

183 쇠라에 대한 흥미진진한 심리분석적 전기는 아직 나오지 않았다. 괴짜 같은 아버지와 그의 관계를 더듬어볼 문서상의 기록이 거의 없기 때문에 아마 그는 카프카 등에 필적하는 모더니스트의 한 '사례'로서 부상하지는 못할 것이다. 화가의 아버지인 앙투안-크리소스톰 쇠라는 19세기 부르주아 남성의 사회적 정체성의 정신병적 경계선을 넘어가진 않았지만 그에 가까이 다가간 인물이었다. 이러한 상태를 단순히 '극단적 강박 장애'라고만 부른다면 그의 행적에 나타나는 법적·가족적·종교적 착란의 중첩을 적절히 다룰 수 없다. 그는 법정 공무원(파리라 빌레트 구역의 집행관이자 공증인)이었고, 따로 떨어져 살면서 어김없이 정기적으로 매주 화요일에만 집에 돌아와 결혼 생활의 의무를 수행하는 남편이자 아버지였고, 집 안의 벽을 바닥부터 천장까지 예수와 성모와 성인들의 모습이 담긴 대중적 인쇄물로 장식했던 광신자다. 그는 지역 교회를 담당하고 있는 이들에게 실망하여 스스로를 '사제'라고 참칭하며 자기 집의 정원사를 조력자로 삼아 포도주 저장고에서 지역 농부들에게 미사를 집전하기도 했다. 이처럼 가공할 만한 부성적 '욕망 기계'를 확인하고서도 여러 보고들은 예측 가능한 똑같은 후렴구를 반복한다. 쇠라는 어머니에 의해 애지중지 키워졌으며 모성적 유대에 쏟은 그의 심리적 투자가 상당하다는 식이다. 해석의 풍부함을 위해 덧붙이자면, 쇠라의 아버지는 젊은 시절에 팔의 일부를 잃어 기계적인 보철 기구를 착용하고 지냈다. 참으로 으스스하게도, 메리 매슈스 게도의 말대로라면 그는 이것을 아주 솜씨 좋게 다룰 수 있어서 "구운 고기를 자신의 갈고리로 찔러 한 조각씩 깔끔하게 잘라 나누어 줄 수도 있었다." 인공 손이 주는 이 환상적 충격은 (<서커스 선전 공연>의 금속제 트롬본의 '보철적' 특질에 대해서는 물론이고) 쇠라 자신이 발전시킨 '기계화된' 반복적 터치에 대한 확장된 독해에 도움이 될지도 모른다. 쇠라의 생애에 나타나는 이러한 요소들을 해석적으로 연구하고자 하는 소수의 몇몇 시도들을 살펴보려면 다음 글들을 참고. Mary Mathews Gedo, "The *Grande Jatte* as the Icon of New Religion"; S. Hollis Clayson, "The Family and the Father: The *Grande Jatte* and Its Absences," *Art Institute of Chicago Museum Studies* 14, no. 2(1989), pp. 133~54. 전기적 정보에 대해서는 다음 책의 해당 부분을 참고. Henri Perruchot, *La vie de Seurat*(Paris: Hachette, 1966).

는 해도) 불안정한 질감을 띠게 된 이유는 무엇보다 예술의 무매개성이 상실되었음을 그가 직감했기 때문이다. 그리고 잃어버린 현존에 대한 대체물을 구성하려는 쇠라의 끈질긴 노력은 순전한 주의력을 끌어내는 관조일 수 있었던 것 또한 달라졌음을 직감한 데서 비롯되었다. 분명 우리는 쇠라의 예술에 도구적 특성이 있음을 알아볼 수 있지만, 19세기 말에 부상한 테크노크라트적 원칙들을 보여주는 단순한 모델이라는 식으로 쇠라의 예술을 이해할 수는 없다. 쇠라가 나타내는 것은 합리적 확장이 끊임없이 자기-정당화되는 기술적 체계의 요구들 내에 자신의 목표가 비극적으로 포섭되어버린 인물이다. 그리하여 결국 쇠라에게서 주의는 체계의 작동이나 강요 속에서 그것이 띠는 내재성에만 맞춰지는데, 주의가 휘황찬란하거나 스펙터클한 표면에 가려져 있을 때나, 주의를 동요하는 신체의 긴장 및 이완과 분간할 수 없을 때조차 그러하다.

달리 말하자면, 쇠라의 작업은 다른 어떤 예술 실천보다 더 예리하게 아우라의 상실이라는 근대적 딜레마를 구체화하고 있다. 그의 그림은 아우라를 합리적으로 생산하고자 한 최초의 시도이며 그의 '이론'은 그 공식을 구성하려는 시도라고 보는 것도 타당하겠다.[184] 시각의 역학에 대한 그의 몰입은 어떤 직접적인 물질적 기반도 없이 빛을 발하는 것을 창조하는 방향으로, 작품에 단지 객관적으로 나타난 특성과는 거리가 있는 색채적 전개를 창출하는 작업으로 나아갔는데, 이는 감상자들이 작품과 맺는 주관적 관계 속에서만, 정

184 여기서 나는 **아우라**라는 단어를 '빛의 방사'라는 문자 그대로의 뜻과 발터 벤야민의 저작에서 부과된 함축적 의미를 중첩해 쓰고 있다.

확히 말하자면 '상호개인적interpersonal' 관계 속에서만 '나타난다.' 하지만 이처럼 빛을 발하는 효과를 내려는 시도 또한 아우라를 없 애버리는 합리적 형식을 일단 작품 속으로 들여오는 것을 뜻한다.[185] 따라서 쇠라가 후기에 그린 주요 그림들이 서로 다른 인공적 조명 의 형태들을 모사하는 실험이 된 것은 우연이 아니다. 쇠라는 낮과 밤의 대립이 사라지고 '자연적' 백색광이 전무한 세계에 화가와 관 람자를 위치시켰다. 〈서커스 선전 공연〉에서 그림 상단을 가로지르 는 (그림 전체의 색채 구성에 원칙적으로 참조점이 되는) 가스등 불 빛은 그 자체로 모든 조명 효과를 [자본주의적] 수량화 및 유통의 거대한 네크워크로 상징적으로 결합한다. 그것이 고대 건축의 아칸 서스 문양을 모방하고 있음에도 말이다.[186] 이 등불들을 연결하는

185 현상이 본질에 우선하고 현상을 위해 기술적 합리성이 활용되는 이러한 전도는, 앞으로 보게 되겠지만, 쇠라를 리하르트 바그너와 연결하는 가능한 방식들 중 하나다. '변증법적 이미지' 라는 벤야민의 개념과 관련된 논의는 Georges Didi-Huberman, "The Supposition of the Aura: The Now, the Then, and Modernity," in Richard Francis, ed., *Negotiating Rapture*(Chicago: Museum of Contemporary Art, 1996), pp. 48~63. 변증법적 이미지의 생 산이란 "기억의 작용을 통해 근대성(아우라의 망각)을 비판함과 동시에 본질적으로 **근대적 인** 창안, 대체, 탈의미화 작용을 통해 의고성(아우라에 대한 향수)을 비판하는 것이다. 벤야 민은 신화와 기술, 꿈과 각성, 융과 마르크스를 동일한 몸짓으로 배척했다"(p. 53).

186 많은 이들이 지적했듯이, 1880년대에 가스등은 1880년대 초반부터 도시 공간을 밝히기 시 작한 새로운 형태의 전기 아크등에 비해 다소 시대에 뒤떨어진 것이었다. 그러나 볼프강 시 벨부슈가 밝혀낸 바에 따르면, 심지어 1890년까지도 밤의 도시 공간 경험은 백열등으로 밝 힌 중심 지역들, 그리고 이보다 훨씬 넓게 퍼져 있던 여전히 가스등으로 조명된 주변부 거리 들과 공간들로 짜여 있었다. 시벨부슈는 서로 인접해 있지만 극단적으로 다른 조명 환경들로 인해 당시의 행인이 갑작스럽게 방향 감각을 잃는 시지각적 전환을 얼마나 자주 경험했는지 보여준다. "아크등은 사실 작은 태양이나 다름없어서 그것이 내는 빛은 태양광과 유사한 스 펙트럼을 지닌다. 아크등 아래에서 눈은 낮에 볼 때처럼 망막의 원추 세포로 보는 반면, 가스등 아래서는 밤에 볼 때처럼 망막의 간상 세포로 본다. 아크등으로 밝힌 거리로부터 가스등으로 밝힌 거리로 이동하면 눈을 어둠에 적응하게 하는 기제가 완전히 활성화된다." Wolfgang Schivelbusch, *Disenchanted Light: The Industrialization of Light in the Nineteenth Century,* trans. Angela Davies(Berkeley: University of California Press, 1988), p.

수평으로 난 배관은 이미지에 담긴 밤의 영역으로부터 도시 공간의 경제적 흐름으로 향하는 선이 고스란히 형상화된 것으로서 종국에는 파리 외곽에 자리한 거대한 가스저장소까지 이어지는데, 이는 쇠라도 잘 알고 있는 곳이었고 몇 년 전에 폴 시냐크가 그림으로 옮기기도 했던 곳이다.

〈서커스 선전 공연〉은 가스등 불빛, 인물들 주위에 드리운 아우라나 후광, 쇠라가 쓰는 안료들의 광화학적 상호작용 등 그 자체로 여러 다른 종류의 인공적 조명으로 구성된 영역이다. 물론, 쇠라의 색채분할주의 기법이 1880년대의 삼색 인쇄법에서부터 컬러 텔레비전의 광전지 모자이크에 이르기까지 이런저런 기술적 혁신들과 유사하다는 주장은 그동안 여럿 있었다.[187] 그러한 각각의 비교 작업이 지니는 가치는 논외로 하더라도, 색채로 충만한 화면을 추구하는 쇠라의 실험이 한층 광범위한 국면의 일부임을 아는 것은 중요한데, 폴 비릴리오는 이를 직접적 시각의 상실로, "지각에 대한 믿음의 와해"로, 관찰하는 주체의 외부에서 일어나는 종합적·기계적 작용들 속에서 시지각적 경험이 재편성되는 것으로 묘사한다.[188] 그의 색채 분해 작업에 깃든 역설 가운데 하나는 연금술적 과정이 주는 일종의 매력이 유지되고 있다는 점이다. 우리는 쇠라를 이제는 폭넓게 퍼져 있어 오해를 불러일으키는 양극적 대립의 바깥에서

118.
187 가령 다음을 보라. Norma Broude, "New Light on Seurat's Dot: Its Relation to Photo-mechanical Color Printing in France in the 1880s," *Art Bulletin* 56(December 1974), pp. 581~89. 또는 Marshall McLuhan, *Understanding Media: The Extensions of Man*(New York: McGraw-Hill, 1965), p. 190.
188 Paul Virilio, *The Vision Machine,* trans. Julie Rose(Bloomington: Indiana University Press, 1994), p. 16.

이해해야 하는데, 이때 양극의 한쪽에는 낭만주의적이고 괴테적인 (북유럽과 동유럽의) 표현주의적 색채 이론의 전통이, 다른 쪽에는 주로 프랑스에서 지배적이었다고 생각되는 슈브뢸에게서 나온 근대적인 양적 색채 이론이 있다. 쇠라를 후자의 대표적 인물이라고 규정해버리면 그의 기법과 관련된 방법적 프로그램이, 툴민과 굿필드의 표현대로 "물질의 구원"이라는 고대적 목표를 이루기 위해 안료의 불투명성과 물성을 극복하려는 야심, (비록 무망하기는 해도) 연금술적 실체변화에 상응하는 야심을 감추려는 시도라는 점을 놓치게 된다.[189] 쇠라의 작업에 대한 핵심적 물음 가운데 하나는 (시지각적 혼합으로서) 종합의 형식들이 어느 정도나 **질적인** 변화를 낳았는가 하는 것이다. 순전히 부가적이고 누적적인 산업적 절차의 기능들이 근대의 사회적 재생산과 관련된 가장 기본적인 형식들을 그의 작품에 주입하고 있는데, 블로흐가 "전前부르주아적이면서 양적이지 않은 방식으로 자연과 맺는 관계"라고 부른 것은 여전히 살아남아 그러한 기능들을 사로잡고 있으며, 여기서 색채는 자율적인 경험으로 존재하지도 않고, 분리되고 특수화된 과학으로 존재하지도 않는다.[190] 아우라의 공식을 찾는 쇠라의 미심쩍은 탐구, 그리고

189 Stephen Toulmin and June Goodfield, *The Architecture of Matter*(Chicago: University of Chicago Press, 1962), pp. 109~36. 실체변화transubstantiation라는 전근대적 개념이 19세기에 얼마나 영향력 있게 남아 있었으며 열역학뿐 아니라 철학적·과학적 유물론의 용어들과 어떻게 중첩되었는지에 대해서는 다음을 참고. Michel Serres, *Feux et signaux de brume: Zola*(Paris: Grasset, 1975), pp. 237~44.

190 Bloch, *The Utopian Function of Art and Literature,* p. 63. 쇠라의 부가적이고 '반복적인' 기법(과 여기에 잠복해 있는 근대성에 대한 저항)에 얽힌 복잡한 문제는 아도르노에 의해 암시되었다. "새로움이라는 현저히 미학적인 관념을 점점 사회의 물질적 생산을 지배하는 산업적 절차들과 분리해 고찰하는 일은 불가능하다. […] 하지만 동일한 리듬을 반복하고 패턴에 기초해 동일한 대상을 반복적으로 제조하는 일에는 새로움에 반대되는 원리가 동시에 있다.

빛을 발하는 매혹의 표면을 향한 그의 욕망이, 실은 무매개적 예술이 불가능해지고 예술의 제의적/마법적 실천의 꿈에 역사상 접근할 수 없게 된 것에 대한 커다란 **실망**의 귀결이라는 것을 알아야만 한다. 현존을 집요하게 부인하는 이 작품은 다른 종류의 무매개성을 추구하도록 부추긴다. 즉, 작품에 형상화된 부재를 극복하려는 시도의 일환으로 눈과 이미지를 융합하는 것이다. 물론 쇠라를 폴 발레리의 표현대로 "빛에 대한 숭배"에 빠진 이들 중 하나로 보고 우리에게 익숙한 영역에 속하는 화가들 및 그들과 관련된 목표와 문제 속에 위치시키는 것도 여전히 가능하겠다. 하지만 보다 중요한 것은 그의 작업이 예술과 관련해 오래 지속되어온 몇몇 가정들 바깥에 자리한 장소로, 예술이란 본질적 진리를 드러내는 매체라는 관념의 포기로 향하고 있다는 점이다. 조건이 한층 더 따라붙는 주장이기는 하겠지만, 〈서커스 선전 공연〉에는 예술과 관련된 구원적 낙관주의의 포기도 있다. 쇠라가 몇몇 다른 작품들에서는 그토록 팽팽히 유지해왔던 아폴론적 베일이 여기에서는 가차 없이 젖혀져 그 뒤에 숨은 휘황찬란하지만 위협적인 공허가 드러난다.

<div align="center">＊</div>

이제 나는 〈서커스 선전 공연〉에 대한 지금까지의 논의를 주의와 지각 반응이 제도적·사회적 공간들 속에서 개조되어온 몇몇 방식

이는 미학적 새로움의 이율배반 속에 있는 힘으로서 행사된다." Theodor W. Adorno, *Aesthetic Theory*, trans. Robert Hullot-Kentor(Minneapolis: University of Minnesota Press, 1997), p. 272.

들과 좀더 가까이 병치해보고 싶다. 이리하여 한없이 복수적인 존재인 트롬본 연주자와 그의 양가적 구성이라는 문제로 돌아가고자 한다. 그의 자리가 재결속과 부동화 작용에 의존하는 욕망 체계 내에 있음을 시사하면서, 나는 서로 어울리지 못하는 대립항들로 이루어진 쇠라의 언어라는 측면에서, 더 특수하게는 콘트라포스토 contrapposto[191]의 문제에 대한 그의 지속적인 몰두를 통해 이 형상의 부조화스러움을 검토해보고 싶다. 이러한 형태적 원리와 관련해 발전한 신체 재현에 그가 개념적으로 접근한 것은 1870년대 후반으로, 고대의 작품, 작업실의 모델, 앵그르 작품의 복사본 등을 통해, 그리고 여러 미학적·과학적 논문들의 독서를 통해서였다. 데이비드 서머스가 보여준 바 있듯이, 콘트라포스토라는 르네상스적 이상은 대비와 대조라는 수사적 장치의 형태를 띠는 형이상학적 이원론을 불러낸다. 조각적인 콘트라포스토와 (색채의 대비로서) 키아로스쿠로chiaroscuro라는 익숙한 개념들은 한층 포괄적인 **대립**의 이상 속에 포함된다. 서머스에 따르면, "콘트라포스토는 장식적이거나 구조적일 수 있다. […] 그것의 최종적 정당화 여부는 직접적인 대비를 통해 예술이 대립항들을 뚜렷이 드러내게끔 하거나 이것들에 조화를 부여할 수 있게끔 하는 그것의 생생함과 명료성에 달려 있다. 이런 수준에서 대조는 기본적 원리들에 접근했고, 자연 또는 자연에 대한 우리의 앎과 예술 사이에는 연속적인 관계가 있었다."[192]

191 [옮긴이] 이탈리아어로서 대립하거나 대조되는 물건 및 사람을 뜻한다. 다만, 미술 용어로는 서 있는 사람의 신체를 표현할 때 한쪽 발에 무게를 싣고 다른 쪽 발은 약간 편하게 놓도록 하는 자세를 뜻한다. <서커스 선전 공연>에서 트롬본 연주자가 바로 이런 자세를 취하고 있다.

192 David Summers, "Contrapposto: Style and Meaning in Renaissance Art," *Art Bulletin* 59(September 1977), p. 357.

제3장 1888: 각성의 빛

그러나 그 효과만 유지하면서 고전적 투시도법의 조건들을 파괴했
던 것과 꼭 마찬가지로, 쇠라는 중앙의 인물을 '대비'의 원리를 따라
제시하면서도 고전적 콘트라포스토의 가능성은 의식적으로 무효화
하고 있다. 주위의 것들과 자연스레 어울리지 않는 형태 배치는 자
연과 예술의 조화로운 연속성이라는 개념과는 동떨어진 것이기 때
문이다.

　트롬본 연주자에게 설정된 대비는 일견 양립할 수 없을 것처럼
보이는 두 개의 지각 반응 양식을 이끌어낸다. 분명 작품에 대한 우
리의 이해를 지배하는 경향이 있는 인물의 상반신은 정면성과 제의

성을 띤 고대적 예술의 무시간적 특성으로 규정된다.[193] 이렇게 그
것은 이 대상의 마법적 매력에 사로잡혀 홀리고 얼어붙은 주의력을
상정한다.[194] 그러나 엉덩이를 살짝 들어 왼발에 무게를 실은 하반
신은 중심축에 대해 대칭을 이루는 관계로부터 무심한 듯 의도적으
로 벗어나 있어 '고대적 저주'로부터 '깨어난' 것처럼 보이며, 이로
써 인물은 자율적 운동의 역동적 시간성 가운데 자리 잡게 된다. 고
전적 예술에서 콘트라포스토가 흔히 이해되는 방식은 이처럼 "내재
적 의지를 통해 조절되는 살아 있는 유기체, 자발적으로 행위할 수
있는 사람"을 암시하는 것이었다.[195] 하지만 쇠라는 내적 힘들의 균
형을 자기 스스로 결정하고 있음을 나타내는 신체에 대한 고전적
이미지를 단호하게 물리친다. 그의 그림에서 인물의 하반신은 오히
려 어떠한 통합된 자율적 의지의 감각과도 동떨어져 있는 것처럼
보이고, 두 다리는 어떤 외적 요인에 의해 인물의 수직축 왼쪽으로

193 고대적인 또는 '원시적인' 그리스 예술의 형식적 특성들에 대한 확장된 논의는 다음을 참고.
Emanuel Loewy, *The Rendering of Nature in Early Greek Art,* trans. John Fother-
gill(London: Duckworth, 1907), pp. 5~75. 윙베르 드 쉬페르빌에게 인간 신체의 수직축은
직립한 인간이 '하늘로 향하게' 된 결과라는 점에서 시원적이고 초월적인 의미를 띠는 것이
었다. 하지만 그는 또한 고대적 예술의 정면적 수직성 속에서 "죽음에 대한 선천적이고 원시
적인 표현"을 식별해내기도 했다. 다음 글의 도입부를 보라. Humbert de Superville, "Es-
say on the Unconditional Signs in Art"(1827), in *Miscellanea Humbert de Super-
ville,* ed. Jacob Bolten(Leiden, 1997), p. 68.
194 움직임 없는 부동성과 정면적이고 제의적인 이미지의 연관은 분명 제한적이다. 예컨대, 12세
기의 성상화에 대해 논하면서 한스 벨팅은 다음과 같이 주장한다. "진정한 이미지들은 활동
할 수 있고, **역동성**dynamis이나 초자연적 힘을 보유하고 있는 것처럼 보였다. 신과 성인들
은 그러한 이미지들을 통해 예기되고 말해졌듯 그것들 안에 자리 잡아 거하기도 했다." Hans
Belting, *Likeness and Presence: A History of the Image before the Era of Art,* trans.
Edmund Jephcott(Chicago: University of Chicago Press, 1994), p. 6.
195 Denys Hayes, *Greek Art and the Idea of Freedom*(London: Thames and Hudson,
1981), p. 33.

제3장 1888: 각성의 빛

쓸려 간 듯한 모양새라 무덤덤한 상체를 떠받치는 실질적인 지지대
가 되지 못하고 있다. 마치 이 인물은 발이 바닥에 살짝만 닿도록 솜
씨 좋게 다루어지는 마리오네트이기라도 하듯, 나무 쐐기처럼 생긴
그의 두 아랫다리는 거의 제대로 바닥을 딛고 있지 않은 것처럼 보
인다.[196] 보다 일반적인 의미에서, 그의 다리는 인간적 움직임의 통
합적 구성요소라기보다는 기계 장치의 일부처럼 보인다. 마이어 샤
피로는 여러 영역에 걸친 근대적인 기술적 실천들, 특히 그가 "점차
증가하는 도식적 운동에 대한 취향"[197]이라 부른 것에 쇠라가 근접
해 있음을 지적하면서 우리가 쇠라를 이해하는 데 필수적인 것으로
남아 있는 무언가를 직감했다. 나는 이를 기계적인 동시에 자동적
인 운동이라고 구체화할 수 있다고 생각하는데, 이로써 결국 나는
이 트롬본 연주자 형상의 **부조화**라는 문제로 돌아가게 된다. 자동적
행동의 기계적 언캐니함을 통해 이 형상이 무효화하고 있는 것은
고대 예술적 정면성과 고전 예술의 조화로운 대립의 어울리지 않는
혼합이라기보다는 무아지경 상태의 퇴행적인 부동성이다.[198]

196 1880년대 후반 파리에는 겨울궁전Alcazar d'Hiver 극장의 '움직이는 모형들Maquettes
animées'처럼 '연극적인' 마리오네트 공연을 제공해 인기를 끄는 장소들이 몇몇 있었는데,
여기서는 크기가 3피트이고 고무로 만들어진 마리오네트들이 광대, 서커스 공연자, 연주자
등으로 나왔다. 쥘 셰레는 이런 특별한 쇼를 홍보하는 포스터를 디자인했다.

197 Meyer Schapiro, *Modern Art, 19th and 20th Centuries: Selected Papers*(New York:
Braziller, 1978), pp. 101~10.

198 1880년대 후반에 한층 온전하게 소개된 레오나르도의 노트에 제시된 딜레마 가운데는 살아
있는 존재들의 '자연스러운' 움직임 및 리듬에 대한 그의 통찰을 그가 창안한 다양한 형태의
반복적인 기계적 운동과 어떻게 조화시킬 것인가 하는 문제도 있었다. 19세기 말에 레오나
르도의 기계 연구들이 미친 영향에 대해서는 Georges Canguilhem, "Machine and Or-
ganism," in Jonathan Crary and Sanford Kwinter, eds., *Incorporations*(New York:
Zone Books, 1992), pp. 44~69. 모호하고 불확실한 오토마톤의 역사와 관련해서 레오나르
도에 대해—한편으로는 그가 제작한 궁중 축제와 연극에서 쓰인 전근대적 기계류에 대해

쇠라의 후기 작업은 주관적 시각과 그것의 인식론적 귀결에 대한 탐구일 뿐 아니라 지각과 주의를 사회적인 집단적 반응의 영역에서 불가결한 부분으로 이해하는 일과도 부합한다. 군중에 대한 (혹은 사회적인 것의 형상으로서의 군중에 대한) 그의 재현은 오래 지속되지 못하고 단명한 역사적 순간에 이루어진 일로서, 이때는 (개인적 주체와 집단적 주체 양쪽 모두와 관련해서) 최면, 암시, 자동 행동 등이 허용될 뿐 아니라 널리 퍼져 있기도 한 때였다.[199] 앞서 지적했듯이, 최면이 문화적·과학적 대상으로서 일시적으로만 받아들여졌던 것은 잠재적인 통제 기술이면서 지적 파악과 이원론적 개념화가 까다로운 신비스러운 현상들의 집합이라는 이중적 지위 때문이었다. 이러한 양가적 이중성을 보다 온전히 역사적으로 이해하려면 최면이 제도적 몰입의 대상으로서 정점에 달했던 시기가 1889년이었음을 상기하는 일이 중요한데, 그해 8월 8일부터 12일까지 파리에서는 제1차 국제최면술회의라는 상징적인 행사가 열리기

서, 다른 한편으로는 그가 구상한 조직화된 초기-산업적 형태의 기계적 과정들에 대해서— 논하고 있는 저술로는 Jean-Claude Beaune, *L'automate et ses mobiles*(Paris: Flammarion, 1980), pp. 76~88.

199 1880년대 후반에 이르기까지 자동적 행동의 문제에 대한 엄청난 양의 조사와 성찰이 나왔다. 앞서 보았듯이, 심리학에서 이와 관련된 핵심적 텍스트는 피에르 자네의 『심리적 자동성 *L'automatisme psychologique*』(1889)이었는데, 이 책에서 그는 지각·기억·주의를 구성하는 자동적 요소들을 밝혀냈다. 다양한 철학적 쟁론들이 여전히 토머스 헉슬리의 '자동인형 가설'을 참고했는데, 그에 따르면 의식은 생리적 과정의 작동에 불필요하게 더해진 부수적 현상에 지나지 않는다. Thomas H. Huxley, *Collected Essays*, vol. 1(New York: D. Appleton, 1917), pp. 199~250. 자동성 연구와 관련해 헉슬리의 가설을 활용한 사례로는 Alfred Binet, *On Double Consciousness*(Chicago: Open Court, 1890), p. 20 참고. 샤르코의 다음과 같은 주장에는 이 문제와 관련해 한층 큰 역사적 공명이 있다. "무의식적 두뇌 작용을 외적으로 나타내는 운동들은 그 자동적이고 순수하게 기계적인 특성으로 구별된다. 이때 우리가 눈앞에서 보는 것은 정말이지 드 라 메트리De La Mettrie가 말한 **인간 기계**다." Charcot, *Clinical Lectures on Diseases of the Nervous System*, p. 290.

도 했다.[200] 따라서 이 행사는 같은 해 [5월 5일부터 10월 31일까지] 열린 거대한 행사인 만국박람회와도 시기가 겹치는데 이는 여러 이유에서 의미심장하다. 첫째로, 그것은 (유럽 전역과 북미에서 온) 최면 연구자들의 공적 모임을 젊은 제3공화정(1870~1940)의 합리적인 이데올로기적 원칙들과 나란히 두었던 셈인데, 이 원칙들은 만국박람회의 실제 조직과 배치에서 구체화되었고 "환경을 지배할 수 있는 인간의 무한한 잠재력에 대한 계몽적 믿음에 근간"[201]을 두고 있었다. 최면을 주제로 한 회의는 분명 이와 동일한 목표를 공유했다. 무척이나 낙관적이게도, 회의 참가자들 대부분은 최면을 이전에는 접근할 수 없었던 인간의 심적 삶이라는 영토와 과정으로 들어가는 가장 효과적인 진입로로 여겼는가 하면, 이러한 영역을 탐험하고 연구하는 수단이자 지배하는 수단으로도 여겼는데, 그 목적은 인간 존재의 정신적·신체적 질병 모두에 대한 새로운 해법과 치료였다. 둘째로, 1889년의 만국박람회는 전례가 없는 방식으로 식민지인들과 그들의 삶의 양식을 구경거리의 대상으로 폭넓게 제시했다. 콩고인, 자바인, 뉴칼레도니아인, 세네갈인 등이 거주하는 모조 '마을들'은 상상적 제국 공간의 내용물이, 즉 박람회의 조직적

200 이 회의의 공식 기록, 그리고 낭시학파와 살페트리에르학파 간의 공개 논쟁에 대해서는 다음을 참고. François Duyckaerts, "1889: Un congrès houleux sur l'hypnotisme," *Archives de Psychologie* 57(1989), pp. 53~68. 이 회의에서 교환된 생각들에 대해서는 Léon Chertok, "On the Discovery of the Cathartic Method," *International Journal of Psycho-analysis* 42, no. 3(1961), pp. 284~87. 셰르토는 제1차 국제심리학회의[1889년 8월 6~10일]가 파리에서 거의 동시에 열렸음을 강조하는데, 이 회의에는 최면술에 할애된 주요 부문이 있었고 많은 참가자들이 두 행사를 모두 오갔다.

201 Deborah Silverman, "The 1889 Exhibition: The Crisis of Bourgeois Individualism," *Oppositions* 8(Spring 1977), pp. 71~91.

도식에 근거를 부여하는 '분류학'으로 동화될 수 있을 법한 내용물이 되었다.[202]

　1889년 여름에 열린 이 행사들이 상징하는 한 역사적 순간에, 주변화, 동화 또는 소멸의 문턱에 있던 최면은 식민지인들의 물질적 삶과 더불어 공개적인 존재가, 더 분명히 말하자면 **전시적인** 존재가 되었다. 이 둘은 분명 성격이 매우 다른 역사적 대상들이었지만, (심히 해독 불가능한 무아지경의 상태를 띠는) 최면과 (독특한 교환 형태와 가치 형태 및 권력관계를 지닌) 원시 문화는 모두 서구적 합리주의라는 지배적 형식과 근본적으로 양립할 수 없는 것들이었다. 최면과 원시 문화에서 서구적 합리주의와 동화될 수 없는 것들은 일시적이기는 했지만 초기 발달 단계의 잔존(이나 모방)으로서, 마음이나 문화가 저급하거나 퇴행적이거나 순진한 상태로서 재형상화되었다. 1890년대를 거치면서 연구자들이 당혹스럽게 깨달은 바대로, 최면은 개인적 정체성이라는 익숙한 개념을 위험에 빠뜨렸다. "암시와 최면은 언제나 서구적 합리성 자체의 특수한 안티테제를 가리키는 것이었다. 어떠한 논리적 기초도 없는 영향, 그리고 세계와 맺는 환상적 관계의 생산 […] 다른 문화권에서 이런 경우는 거의 없다. 즉 개인적이건 집단적이건 무아지경의 상태는 하나의 열림으로, 하나의 나눔으로 생각된다."[203]

202　1870년대에 하나의 분과 학문으로서 인류학이 등장한 것과 1889년 만국박람회의 관계에 대해서는 Paul Greenhalgh, *Ephemeral Vistas: The Expositions Universelles, Great Expositions and World's Fairs, 1851-1939*(Manchester: Manchester University Press, 1988), pp. 84~90. 이 박람회의 '분류학적' 조직에 대해서는 Silverman, "The 1889 Exhibition," pp. 78~80 참고.

203　Léon Chertok and Isabelle Stengers, *L'hypnose: blessure narcissique*(Paris: Les Empêcheurs de penser en rond, 1990), p. 55. 여러 비서구 사회 및 전근대적 사회에서

1889년 파리 만국박람회에 전시된 식민지 마을.

간단히 말하자면, 1889년 만국박람회의 식민지 마을들처럼 최면 에는 그 자체의 **스펙터클한** 정체성이 있었다. 1880년대에 살페트리 에르병원에서 샤르코가 '퍼포먼스'를 보여주기 훨씬 전부터 이미 최면은 19세기 상당 부분에 걸쳐 널리 퍼진 대중적 오락의 형태로

무아지경은 단순히 개인적 경험의 양상이라기보다는 "세계에 대한 어떤 일반적 표상들로 통 합되는 하나의 문화적 모델을 구성한다." 주목할 만한 논의를 담고 있는 다음 책을 참고. Gil- bert Rouget, *Music and Trance: A Theory of the Relation between Music and Pos- session,* trans. Brunhilde Biebuyck(Chicago: University of Chicago Press, 1985). 다 음 글도 보라. Paul Stoller, "Son et transe chez les Songhay du Niger," in Daniel Bougnoux, ed., *La suggestion: Hypnose, influence, transe*(Cerisy: Les Empêcheurs de penser en rond, 1991), pp. 145~61.

1889년에 『자연』지에 실린 도판. 다음과 같은 설명이 달렸다.
"파리 박람회에 전시된 앙골라인 남성과 여성, 그리고 아이."

존재해왔다.[204] 종종 그것은 유사-과학적 강연이나 실연의 중심에 있었고 특수하게 19세기적인 교육적 오락의 형식을 띠었다.[205] 하지만 그에 못지않게 '최면술사' 공연은 그 자체로 마술쇼 및 뮤직홀과 초기 보드빌 프로그램이라는 환경 속에 있는 스펙터클의 형식이었다. 제임스 브레이드, 샤르코, 프로이트, 그리고 미국 심리학자인 G. 스탠리 홀 등 최면과 연관된 19세기의 중요한 연구자들 중 많은 이들이 바로 그러한 '연극적' 발표회들을 통해 처음으로 최면술을 접했으며, 거기에는 깊이 연구할 만한 중요하고 진정한 무언가가 있다고 확신하게 된 것도 바로 그 발표회들을 통해서였다.[206] 최면술

204 가장 유명한 [최면술사를 가리키는 프랑스어 표현 하나로] '마녜티죄르magnétiseur' 가운데 하나는 샤를 라퐁텐이었는데, 1840년부터 1852년 사이에 유럽 전역에 걸쳐 순회공연이 이루어졌다. 반주 음악이 연주되는 가운데 무감각한 상태가 된 피험자들은 모자 고정용 핀으로 찔리기도 했고, 젊은 노동 계급 여성들은 성녀 테레사의 형상으로 "황홀경에 빠져 변모되었다." Charles Lafontaine, *Mémoires d'un magnétiseur*(Paris: Ballière, 1866). 다음의 논의도 참고. Jacqueline Carroy, *Hypnose, suggestion et psychologie: L'invention de sujets*(Paris: Presses universitaires de France, 1991), pp. 89~96.

205 1880년대 중반까지 최면이 대중적 오락으로서 적절한지를 두고 점점 많은 논쟁이 벌어졌다. 일례로, 1889년에 나온 다음과 같은 보고에 담긴 양가성에 주목하라. "한편으로는 이 문제가 풍기는 사기술의 냄새가 많은 이들을 쫓아버리고 있기는 하지만, 대중에게 발표되는 이러한 상태들에 대한 과학의 주의가 요청된다. 이런 이유로, 프로이센에서 그러한 대중 발표회를 금한 것은 잘한 일이다. 이제 우리가 그 주제에 과학적 방식으로 접근하는 데 방해가 될 것은 아무것도 없다. 대중 발표회를 통해 최면술에 대한 관심을 불러일으킨 이들의 수고를 업신여길 생각은 없다. 메스머에게 흔히 가해지는 비난에 합세하길 거부한 것처럼, 나는 한센이나 볼레르트 같은 이들을 공정하게 평가하려 한다. 그들의 동기가 사심 없는 순수한 것만은 아니었을지 몰라도 그들은 과학에 커다란 기여를 해왔다. [···] 하지만 이 말은 덧붙여야겠는데, 도덕적인 견지에서 보면 고작해야 교양 없는 이들의 재미를 위해 사람들을 의지가 박탈된 상태에 두는 일은 정당화될 수 없다." Albert Moll, *Hypnotism*(1889; New York: Scribner's, 1899), pp. 391~92. 법적 구속을 요구하는 등 순회 최면술사들과 최면 흥행사들을 한층 강하게 비난하는 태도는 다음에서 찾아볼 수 있다. Georges Gilles de la Tourette, *L'hypnotisme et les états analogues au point de vue médico-légal*(Paris: E. Plon, 1887).

206 브레이드, 샤르코, 프로이트에 대해서는 Léon Chertok and Raymond de Saussure, *The Therapeutic Revolution, from Mesmer to Freud*, trans. R. H. Ahrenfeldt(New York:

Le gladiateur

Le mal de dents

최면에 걸린 피험자: 자신이 검투사라고 생각하는 사람과
자신에게 치통이 있다고 생각하는 사람. 1880년대 말.

흥행사로 가장 널리 알려진 이는 덴마크인 카를 한센이었다. 그는 1879년부터 1884년까지 유럽 전역에서 공연을 선보였고 여러 시기에 걸쳐 베른하임, 프로이트, 분트, 크라프트-에빙 등이 이를 관람했다.[207] 한센의 공연에는 피험자로 하여금 강경증적인 자세를 취하게끔 강요하는 경우도 포함되어 있었지만 "어처구니없는 팬터마임을 하거나, 일어서서 노래를 부르거나, 생감자를 배라고 생각하며 먹거나, 있지도 않은 샴페인을 진짜 잔으로 마시고는 취한 것처럼 행동하는" 경우도 있었다.[208] 여기서 본질적인 것은 외부적으로는 스**펙터클로** 보이는 최면적 교류, 즉 수동성에 대한 지배를 함축하고 있는 듯한 교류와 실제로 외부적 권위에 대한 저항과 회피를 수반할 수도 있는 심적 상태라는 내부적 현실 또는 주관적 현실의 통약불가능성이다.[209] 역사적으로 볼 때, 샤르코나 다른 이들의 [과학적]

Brunner/Mazel, 1979), p. 38. 홀은 "영적 능력이 있다고 주장하는 인기 있는 실연자들을 통해 독일에서 [최면이라는] 그 주제를 처음 접했다." Dorothy Ross, *G. Stanley Hall: The Psychologist as Prophet*(Chicago: University of Chicago Press, 1972), p. 149. 샤를 라퐁텐의 집회를 브레이드가 처음 접한 것과 관련해서는 Carroy, *Hypnose, suggestion et psychologie*, pp. 91~92.

207 (한센을 "의술을 잘 모르는 사람"이라고 묘사하면서도) 한센의 신빙성을 주장하는 베른하임의 글은 Hippolyte Bernheim, *Hypnosis and Suggestion in Psychotherapy*(1884; New York: Aronson, 1973), pp. 120~21.

208 Alan Gauld, *A History of Hypnotism*(Cambridge: Cambridge University Press, 1992), p. 303. 다음 책의 기술도 참고. J.-S. Morand, *Le magnétisme animal: Etude historique et critique*(Paris: Garnier, 1889), pp. 425~28.

209 프랑수아 루스탕에 따르면, 최면은 서구적인 의식 개념과는 양립할 수 없는 극히 다른 형태의 각성 상태다. 그것은 자제력의 상실, 결정하고 반성하는 능력의 상실이 자유의 새로운 양상인 각성 상태다. 그는 최면 경험의 수많은 특성들 가운데는 다음과 같은 것들이 있다고 말한다. "뜨거움과 차가움, 유연함과 강인함, 빛과 어둠, 폐쇄 공간과 개방성, 과민함과 무감각, 소통과 단절, 집중과 이완, 주의집중과 주의분산 등 상반되는 특질들의 동거 또는 동일성. 일단 내릴 수 있는 결론은 분명해 보인다. 최면 상태는 시간과 공간이라는 범주를 필요로 하지 않는다." François Roustang, *Influence*(Paris: Editions de Minuit, 1990), p. 84. 장-뤽 낭시는 "최면적인 존재는 무정형"이라고 주장한다. Jean-Luc Nancy, *The Birth to Pres-*

연극적으로 공연되는 최면. 1880년대 말.

발표회와는 달리 [19세기에 최면을 가리키는 말로 쓰이기도 했던] '자화작용magnetization'의 공개 실연회가 갖는 중요성은 일부러 꾸미거나 가장된 것은 아닌지 여부에 있지 않다. (대체로 사기는 아니었던 것으로 판명된다.) 오히려 그것은 바깥에서 객관적으로 진리를 끌어낼 수 있는 사건이나 대상으로 정의되는 최면 경험에 대한 일군의 강력한 이미지들을 제공했다. 같은 방식으로, '원시적인' 것에 대한 다양한 전시와 재현은 비서구적 주체들을 매혹의 대상이자 지배하고 분류하기 용이한 대상으로 삼았다. 19세기의 전시들은 사람들이 "대상-세계를 더 많은 의미나 현실을 한없이 재현해주는 것으로 취급하면서 관광객이나 인류학자로서 살기 시작했던" 세계의 일부다. "하지만 **현실**이란 재현될 수 있는 것, 관찰자의 눈앞에 스스로 하나의 전시품으로 나타나는 것을 뜻한다는 사실이 드러난다. 바깥에 있다는 이른바 진짜 세계는 일련의 더 많은 재현들, 즉 늘어난 전시로서만 경험되고 파악되는 무엇이다."[210]

〈서커스 선전 공연〉 자체가 우리에게 보여주는 것은 당대에 있었던 또 다른 전시 및 오락 현상이다. 최근의 예술사가들이 주장하는 바에 따르면 이 그림이 재현하고 있는 것은 페르낭 코르비의 서커스단Cirque Corvi일 가능성이 큰데, 1887년에 이 서커스단은 나시옹 광장의 유흥터fairground에 몇 개월 동안 자리를 잡고 있었다.[211]

ence, trans. Brian Holmes(Stanford: Stanford University Press, 1993), pp. 19~23.

210 Timothy Mitchell, "The World as Exhibition," *Comparative Studies in Society and History* 31(1989), pp. 232~33.

211 코르비 서커스단임을 식별할 수 있는 것은 무언가 알아볼 만한 특징들이 〈서커스 선전 공연〉에 있어서라기보다는 이 작품에 대한 귀스타브 칸의 리뷰에 나오는 언급 때문이다. Gustave Kahn, "Peinture: Exposition des Indépendantes," *Revue indépendante*, n. s. 7, no. 18(April 1888), p. 161. 장-클로드 레벤슈테인은 그처럼 장소를 특정하는 일은 부적절하다고 주장하

이처럼 구체적으로 장소를 확인하는 일에 지나치게 몰두하다 보면 명백한 것을 간과하게 된다. 어떤 특수한 장소를 구체적으로 참조하더라도 쇠라는 이를 철저하게 하나의 일반적인 이미지로, 19세기 후반의 도회적 유흥터와 서커스에 대한 이미지로, 오랜 기간에 걸친 사육과 상업화 과정 끝에 나온 오락 형태에 대한 이미지로 추상화한다는 점을 말이다. 하지만 여기서 문제는 단지 대중문화의 물신화에 국한되지 않는다. 몇몇 평자들이 주장했듯이, 카니발과 민중 축제는 19세기에 그저 사라진 것이 아니라 오히려 다양하게 "파편화되고, 주변화되고, 승화되고, 억압된 형태"로 흩어졌다.[212] 이런 점에서 〈서커스 선전 공연〉에 묘사된 장소는 고도로 '혼합적'이다. 한편으로 그것은 예전에는 보다 유목적·민중적 형태를 띤 것이 상업화되었음을 나타내지만, 다른 한편으로 그것은 "어른들이 다시 아이들처럼 구는 일이 허용되는, 통제된 채로 통제에서 벗어난 감정 표출이 가능한 외딴 환경," 즉 "질서 있는 무질서"의 장소다.[213] 이렇게 해서 〈서커스 선전 공연〉은 매혹과 유인, 외양과 허울의 기술이 비록 심리적으로는 퇴행적일지라도 관찰자나 관람객을 사로잡는 능력을 지닌 사회적 영토를 형상화한 그림이 된다. 1880년대 후반에 개시된 유흥터 및 관련 공간들 또한 대관람차, 롤러코스터, 미끄럼틀, 루프차loop-the-loops 등을 통해 새로운 운동 감각 경험을

면서 쇠라 작업에서 익명적 탈맥락화의 중요성을 역설한다. Lebensztejn, *Chahut*, p. 31.

212 이를 중요하게 논의의 일부로 삼은 책으로는 Peter Stallybrass and Allon White, *The Politics and Poetics of Transgression*(Ithaca: Cornell University Press, 1986), p. 178.

213 Mike Featherstone, "Postmodernism and Aestheticization," in Scott Lash and Jonathan Friedman, eds., *Modernity and Identity*(Oxford: Blackwell, 1992), p. 284. 페더스톤은 19세기의 박람회, 뮤직홀, 구경거리와 20세기 말의 관광, 테마파크, 쇼핑몰이 서로 연관된 "구성된 타자성constructed otherness"의 형식들이라고 본다.

제공했다. 이러한 '통제된' 환경 속에서, 이를테면 회전목마를 탔을 때 자극되는 활력적 신체 감각은 카니발적 에너지를 파편적이고 기계적으로 회복해주는 것이었다.[214] 두말할 필요 없이, 이 시기 이후 15년 동안 시각적 매혹의 또 다른 운동학적 형태가 자리를 잡았던 것도 바로 이 유흥터라는 사회적 영역에서였다. 영화는 서커스처럼 잔존해 있던 전근대적 형태들을 급격히 대체할 터였지만, 또한 서로 다른 퇴행 및 환상의 양식들과 관계하는 '외딴곳enclave'으로서 강력하게 스스로를 구성할 것이었다.[215]

이제 우리는 어떻게 이 그림이 일정한 색채적·지향적 자극들이 주는 정신운동적 효과를 통해 분자적 수준에서 (적어도 원리상으로

214 19세기 말에 일어난 '관람 기계'에서 '현기증 기계'로의 전환에 대한 귀중한 논의가 담긴 다음 글을 참고. Lieven de Cauter, "The Panoramic Ecstasy: On World Exhibitions and the Disintegration of Experience," *Theory, Culture, and Society* 10(November 1993), pp. 1~23. 세기 전환기에 운동 감각적 물질문화가 폭넓게 출현한 것에 대해서는 Hillel Schwartz, "Torque: The New Kinaesthetic of the Twentieth Century," in Crary and Kwinter, eds., *Incorporations*, pp. 71~126.

215 레몽 벨루르의 비평적 글들은 내게 중요한 의미를 띠는데, 특히 19세기에 사진, 최면, 영화, 그리고 정신분석의 연관성을 서술한 것이 그러하다. "이것들은 서구 문화의 주체에게 얼만가 새로운 장소―시간에 대한, 과거에 대한, 그리고 기억에 대한 어떤 이미지들의 형성과 점점 더 관계 맺게 되었던 장소―를 할당했던 매우 강력한 인식론적 편성을 나타내는 기호들이다. 19세기 말엽에 나온 두 개의 창안물을 통해 극단적으로 표명되었던 경향을 생성한 매우 중요하고 강력한 하나의 이미지가 19세기 내내 서서히 형성되고 있었음을 우리는 실제로 확인할 수 있는데, 이들 창안물은 그 시대에 최면을 둘러싸고 주변에서 의학적·신화적으로 결정화되고 있었던 모든 요소들을 각각 그 자체의 수준에서 물려받은 것처럼 보인다. 그 가운데 하나는 운동과 삶의 상상적 재생산을 처음으로 가능하게 했던 기계적 발명품이었다. 다른 하나는 인간 주체의 운명을 일군의 재현 및 환상의 형성이라는 점에서, 어떤 이미지들에 대한 주체의 애착이라는 점에서 설명했던 심리 이론이었다." Janet Bergstrom, "Alternation, Segmentation, Hypnosis: An Interview with Raymond Bellour," *Camera Obscura* 3-4(Summer 1979), p. 102. 또한 자크 투르뇌르의 걸작 <악령의 밤Curse of the Demon>(1957)에 대한 벨루르의 에세이는 영화, 최면, 그리고 매혹에 대한 최상급의 성찰이다. Raymond Bellour, "Believing in the Cinema," in E. Ann Kaplan, ed., *Psychoanalysis and Cinema*(New York: Routledge, 1990), pp. 98~109.

는) 전개하고 있는 바로 그 작용을 재현적인 수준에서 형상화하는 것일 수 있는지 보다 구체적으로 물을 수 있다.[216] 활력과 억제라는 미심쩍은 체계의 한 측면이 최면과 맺고 있는 관계에 대해서는 이미 앞서 언급했다. 브라운-세카르는 (최면에 대한 근대적 연구의 개척자인) 제임스 브레이드의 작업이 자신이 이러한 개념들을 형성하는 데 결정적인 역할을 했다고 분명하게 강조했다. 브레이드가 묘사한 것은 몸의 어떤 국소 부위에서 갑자기 운동 활동이 고양되고 있음을 표명하는, 최면에 걸린 인체 신경계의 특수한 능력이었다.[217] 브라운-세카르에게 최면은 활력적 효과가 어떻게 인체 작용의 아주 한정된 영역만 자극하면서 광범한 영역을 억제하는지 보여주는 주요한 예였다.[218] 이폴리트 베른하임은 브라운-세카르가 내린 결론을 자신의 저술에 중요하게 인용했다. "이때 본질적으로 최면은 억제 활동과 활력 활동이 함께 내는 효과일 따름이다." 그리고 샤를 앙리가 보기에 최면술은 자극에 대한 비의지적 반응들로 구성되는 지각이 근본적으로 무의식적임을 강력하게 입증해주는 것이었다.[219] 여기서 중요한 것, 특히 이러한 관념들과 쇠라가 맺는 관계에서 중요한 것은 최면에 걸린 주체의 자동성과 이른바 '정상적' 주

216 리처드 톰프슨은 쇠라의 <서커스 선전 공연>이 "잘 정돈된 그의 예술적 장치들을 통해 감상자의 감정을 무의식적으로 통제하려는 가장 철저한 시도"라고 기술한다. Thompson, *Seurat*, p. 152.

217 James Braid, *Neurypnology, or the Rationale of Nervous Sleep Considered in Relation with Animal Magnetism*(London: J. Churchill, 1843). 브라운-세카르는 1883년에 출간된 프랑스어판의 서문을 썼다.

218 Brown-Séquard, "Dynamogénie"(1885), p. 757. 활력과 최면 사이의 관계에 대한 논의는 다음 책도 참고. Moll, *Hypnotism*, pp. 292~93.

219 Bernheim, *Hypnosis and Suggestion in Psychotherapy*, p. 138; Henry, "Le contraste, le rhythme, la mesure," pp. 358~62.

체의 지각 경험 사이의 근본적 **구별 불가능성**이다.

　이때 다음과 같은 의문이 남는다. 관람객과 구경거리를 묘사한
이 이미지를 암시와 몽유라는 당대의 사회적 현상을 통해 독해하는
작업의 의미는 무엇일까? 분명 〈서커스 선전 공연〉은 주의 깊은 감
상자의 이성과 판단 같은 "지적 과정들을 우회"하면서 여러 수준에
서 작동한다.[220] 쇠라의 실천은 한 이미지의 합리적 구성과 그것에
대한 관찰자의 저底합리적 반응 간의 현저한 그리고 **계산된** 편차를
분명히 보여준다. 같은 시기에 베르그송은 미술과 최면의 유사성을
다음과 같이 기술했다. "미술 작품을 보는 과정에서 우리는 최면 상
태를 유도할 때 공통적으로 사용되는 과정이 약화된 형태로 정제되
어 얼마간 고상해진 판본을 발견하게 된다. […] 조형 미술이 갑자
기 삶에 부과하며 감상자의 주의에 물리적으로 전염되는 고정성은
일종의 최면 효과를 낸다."[221] 1880년대와 1890년대에는 외부적 힘
과 절차를 통해 개인적 주체와 집단적 주체 모두를 좌우하거나 통
제하는 방법에 관심을 기울인 여러 담론들이 있었다. 종종 지적되
어온 것처럼 뒤르켐, 가브리엘 타르드, 귀스타브 르 봉 등 프랑스
사회학계의 사상가들은 개인에게 부과되는 어떤 지배와 강제의 체
제야말로 사회생활의 원초적 사실이라는 생각을 공유하고 있었다.
앞서 살펴보았듯 쇠라 자신의 실천적 측면은 특수한 감정적 반응
의 산출에 대한 생리학적 지식의 영향을 받았다. 그런데 일군의 구
경꾼들의 모습이 담긴 그의 후기 작품들에서는, 시각적이고 색채

220　Bernheim, *Hypnosis and Suggestion in Psychotherapy*, p. 137.
221　Bergson, *Time and Free Will*, pp. 14~15.

적인 자극과 억제의 기제에 대한 집착이 여타 통제 기술들이 행사
될 수 있을 사회적 공간들의 역학에 대한 관심과 연결된다. 짐멜이
대도시와 정신적 삶에 대한 유명한 에세이를 내놓기 10여 년 전에,
타르드는 〈서커스 선전 공연〉 및 〈서커스〉와 직접적으로 관련된 근
대적 주의력의 형식들을 관찰했다.

주의가 강도 높게 집중되고, 수동적이면서도 생생한 상상력이
발휘되는 이처럼 특이한 상태에서, 넋이 나간 채로 들떠 있는
이들 존재는 그들을 둘러싼 새로운 환경의 마술적 매력에 굴복
하지 않을 수 없다. 그들은 눈에 보이는 모든 것을 믿으며 오랫
동안 이런 상태로 있다. 스스로 생각하는 일은 타인의 정신을
빌려 생각하는 것보다 언제나 더 피로감을 준다. 게다가 새로운
볼거리, 새로운 책과 음악, 줄곧 새롭게 재개되는 대화 등이 끊
임없이 제공되는 고도로 긴장되고 다양화된 사회처럼 활성화된
환경에서 살아가게 되면 점차 그는 지적인 노력을 꺼리게 된다.
이미 말했듯이, 점점 더 어리석어지는 동시에 점점 더 흥분에
휩싸이는 그의 정신은 몽유병자처럼 된다. 그러한 정신 상태는
도시에 사는 많은 이들에게 특징적이다. 거리의 소음과 움직임,
쇼윈도에 전시된 것들, 난폭하게 걷잡을 수 없이 밀려드는 생활
은 자석으로 부리는 술수처럼 그들에게 영향을 미친다. 이제 도
시적 삶은 사회생활의 농축되고 부풀려진 유형이 아닌가?[222]

222 Gabriel Tarde, *The Laws of Imitation*(1890), trans. E. C. Parsons(New York: Henry Holt, 1903), p. 84.

어떤 이들의 주장에 따르면, 〈서커스 선전 공연〉에 묘사된 관객에게는 주의분산적 군중의 기호들이, 즉 지나가다 마주친 선전 공연을 보면서 잠시나마 자신을 찾는 불안정한 도시적 현상으로서의 군중을 나타내는 기호들이 있다. 쇠라가 우리에게 보여주는 것이다 같이 한데 주의를 기울이는 구경꾼 집단은 분명 아니지만, 적어도 이들 가운데 외형상 정면을 향해 서 있는 여섯만큼은 온전히 무대 쪽을 바라보는 모습으로 제시된다. 무대에 주의를 기울이고 있는 듯한 이 여섯 명의 인물 가운데 가장 의미심장한 이는 왼쪽에서 다섯번째 남성이다. 그는 위쪽으로 올라서 있어 다른 사람들로부터 다소 고립되어 있는데, 그 결과 그의 엄격한 정면성이 강조된다. 동시에, 입고 있는 의상과 취하고 있는 자세라는 측면에서 이 남자와 무대 왼편의 연주자들 간에는 (그야말로 심하게 특성이 없는 보통 사람들을 두고 이렇게 말할 수 있다면) 일반적인 동질성이 있다. 고요하게 그만의 사적 교감에 빠져 있기라도 하듯, 무대 위에 있는 패들과 작당해 뭔가 도모하기라도 하듯, 이 인물은 부동적인 상태에서 깊이 몰두해 있다 해도 좋겠다.[223] 그는 도시적 익명성의 한복판에서도 튀는 존재라는 감각을 주는 형상이자, 미켈 보르크-야콥센이 가차 없이 "호모 데모크라티쿠스homo democraticus, 또는 자신만

223 이런 의미에서, 여기서 근대적인 새로운 기악 연주법은 마이클 프리드가 반反로코코적 프랑스 회화의 요소라고 밝힌 것과 동일한 기능을 수행하고 있다. "무릇 그림이란 우선 보는 이를 끌어당기고attirer/appeler, 그다음에 붙들고arrêter, 궁극적으로는 꼼짝 못 하게attacher 해야 하는 것이었다. 다시 말해서, 그림은 누군가를 부르고, 그를 그것 앞에 멈춰 서게 하고, 주문에 걸려 옴쭉달싹 못 하게 된 것처럼 거기 붙매이게 해야 했다." Michael Fried, *Absorption and Theatricality: Painting and Beholder in the Age of Diderot*(Berkeley: University of California Press, 1980), p. 92.

의 정체성이 없는 '특성 없는 사람'"이라고 기술한 것의 형상화이기 까지 하다. 그는 "거대한 초월적 정치·종교 체계의 몰락을 통해 인 정사정없이 드러난, 더 이상 주체가 아닌 존재 […] 심히 공황 상태 에 빠진, 탈개인화된, 암시에 민감하고, 최면에 걸리기 쉬운 고독한 군중으로서의 존재다."[224] 이 인물에 대한 그러한 독해를 받아들인 다면, 오른쪽에서 네번째의 길쭉한 모자를 쓴 여자나 왼쪽 하단 구 석에 있는 옆모습이 보이는 남자처럼 무리에 인접해 있는 다른 이 들에게도 이런 독해를 적용하지 못할 이유는 없다.

하지만 이 인물과 연주자들의 관계를 1880년대 가브리엘 타르드 의 작업에서 전개된 개념적 의미에서 '모방'의 일종으로 독해하는 것 또한 얼마든지 가능하다. 주지하다시피, 사회적 응집을 이해하 기 위해 타르드가 제시한 해석적 도식은 뒤르켐의 도식과는 판이하 게 다르다. 그의 작업 한복판에는 다음과 같은 생각이 자리한다. "맹목적 일상과 노예적 모방의 방대한 저장소가 없다면 사회는 존 재할 수도, 변화할 수도 없고 단 한 발짝도 나아갈 수 없을 터인데, 이 저장소의 목록은 이어지는 세대를 통해 끊임없이 추가된다."[225] 타르드에 따르면, "사회적 자기조직화"는 법률이나 시민적 제도를 통해서가 아니라 모방적 반복의 과정을 통해 퍼져나간다. "사회는 서로를 곧잘 모방하는 존재들의 모임이라고 정의할 수 있다."[226] 분

<hr />

224 Mikkel Borch-Jacobsen, *The Emotional Tie: Psychoanalysis, Mimesis, and Affect*(Stanford: Stanford University Press, 1992), p. 26. 로버트 허버트는 나중에 르네 마 그리트의 그림들에 나타나는 시각적 유형들과 이 형상을 연관 짓는다. Robert Herbert, "'Parade de cirque' de Seurat et l'esthétique scientifique de Charles Henry," p. 18. 다음 책의 관련 논의도 참고. Paul Smith, *Seurat and the Avant-Garde*, pp. 124~25.
225 Tarde, *The Laws of Imitation*, p. 75. 이 책에서 내가 인용한 부분들은 1884년에 학술지를 통해 발표되었다.

자적 수준에서 보자면, 모방이라는 이 "사회적 수수께끼"의 원동력은 한 사람이 다른 사람에게 가하는 영향, 즉 암시 현상이다. 타르드는 주저 없이 사회적 생활양식을 몽유 상태, 즉 고도의 암시 수용성으로 특징지어지는 상태와 등치시킨다. 귀스타브 르 봉 등도 군중적 삶의 최면적 양상에 주목했지만 타르드는 한 걸음 더 나아갔다. "사회적 인간을 진정한 몽유병자라고 생각하는 게 공상적이라고 보지 않는다. […] 사회적인 것은 최면 상태와 마찬가지로 꿈의 형식일 뿐이다."[227] 그는 서로 다른 모방·암시 체제의 역사적 발전을 상세히 기술했는데, 위세를 발휘함으로써 작동하는 것으로 그가 "위세적 암시la suggestion prestigeuse"라고 부른 전제적 권위로부터, 순응 및 암시 작용이 카리스마적 지배자와 유순한 주체로 이루어진 단일 회로를 훌쩍 벗어나 증식하고 분산되는 근대 사회로 이어지는 과정이 그것이다.[228] 뉴미디어와 매스커뮤니케이션 수단은 그의 연구에서 핵심적 의미를 띠었다.[229]

타르드는 개별적 주체의 행동과 보다 큰 사회적 집단의 활동에서 기능적으로 유사한 부분들을 식별해내려 줄곧 노력했지만, 그의 가장 함축적인 유비들 가운데 하나는 시각적인 것이었다. 엄청난 양의 감각 경험에 어떻게 개체가 주의를 기울이지 않고 완전히 무심

226 Ibid., p. 68.
227 Ibid., pp. 76~77.
228 Gabriel Tarde, "Catégories logiques et institutions sociales," *Revue philosophique* 28 (August 1889), p. 123.
229 Serge Moscovici, *The Age of the Crowd: A Historical Treatise on Mass Psychology*, trans. J. C. Whitehouse(Cambridge: Cambridge University Press, 1985), p. 158. 타르드의 기본 주장들 가운데 하나는 "사회생활의 모든 방편을 지배하는 커뮤니케이션 수단의 우월성"이었다.

해질 수 있는지 보여주기 위해 그는 내시 현상에 대한 헬름홀츠의 설명을 끌어들였다. "매 순간 우리는 '날벌레'와 같은 안구적 감각들에 엄습당하고 시달리는데, 만일 우리가 매번 이를 알아채고 우리의 자아moi가 그것들을 의식élite으로 수용한다면, 위치에 대한 판단을 내린다거나 망막 인상들을 체계적으로 조직하는 일이 어려워질 것이다."[230] 또한 우리는 귓속에서 발생하는 지속적으로 낮게 웅웅대는 소리를 듣는 법이 없고, 끊임없이 온갖 종류의 감각이 우리를 가로지르고 있다는 사실을 대개 알아차리지 못한다. 사회적 의식도 이와 매우 유사하다고 타르드는 주장한다. 그것은 서로 관련되어 있는 국소화된 주의와 배제의 원리로 작동하는데, 어마어마한 양의 사회적 창안·기억·발견 들이 '사회적 망막'의 초점에서 사라지면서 이러한 원리를 통해 망각으로 빠져들게 된다.[231]

타르드의 말은 〈서커스 선전 공연〉에 잘 부합한다. 그림에는 개인의 생리적 망막과 사회적 망막의 중첩이 있다. 가령, 무대에 주의를 기울이고 있는 앞서 언급한 인물과 그림 왼쪽에 있는 네 명의 연주자 간의 관계를 살펴보자. 이것은 그저 한쪽이 다른 쪽을 바라보는 관객과 공연자의 관계가 아니다. 여기에서도 하나의 **모방적** 관계를 읽어내는 일이 가능하다. 하나의 단순한 사회적 순응 기제의 윤곽을 말이다. 타르드에 의하면 사회적 응집의 핵심에 놓인 것은 다양한 모방적 관계들로서, 이것들은 신경계에 고유한 의태 경향에 기초하고 있다. 때로 그는 이를 "상호두뇌작용intercerebration"이라

230 Tarde, "Catégories logiques et institutions sociales," p. 302.
231 Ibid., p. 303.

고 불렀는데 "하나가 다른 하나를 끌어당기는" 두 개의 두뇌 사이의 관계를 묘사하기 위해서였다. "이러한 관계는 그것[영향을 받는 두뇌]의 각 요소에 비축된 믿음과 욕망이 그 안에서 특수하게 유도됨으로써 이루어진다."[232] 우리는 그림 아래쪽의 관객 열과 같이 〈서커스 선전 공연〉의 다른 부분들을 이러한 '사회적 망막'의 작용과 관련해서 검토해볼 수 있다. 줄지어 있는 머리들은 타르드가 "유행-피암시성fashion-suggestibility"이라고 부른 모방적 사회 기제의 확산적 본성을 도해하고 있다. 이 개념을 통해 타르드가 기술하려 했던 것은 온전히 의식적이지만은 않은 관찰과 단순한 신체적 접근이 어떻게 (모인 이들은 분명 다양해 보이는데도) **기능상** 사회적 동질성을 낳는가 하는 것이었는데, 쇠라의 그림에서 이는 한데 어울려 느긋하게 구경거리에 몰입해 있는 모습은 말할 필요도 없고 무리의 구성원들이 주고받는 시선, 한정된 스타일이 반복되는 모자 및 머리 모양 등을 통해 나타난다.[233] 문제가 되는 것은 근대적인 사회적 응집이 얼마나 근본적인 의미에서 '전염처럼' 퍼지는 무수한 전파 과정으로 초래된 정신적 응집의 일종인가 하는 것인데, 왜냐하면 타르드는 "문명화 과정은 모방에 대한 복종이 보다 개인적인 동시에 보다 합리적이 되게끔 한다"[234]는 생각을 내놓았기 때문이다. 이는 몇 년 후에 그려진 〈서커스〉에서 혼란스럽게 처리된 관객의 의미를 이해할 하나의 방식을 제공해줄 수도 있다. 관객을 지극히 개

232 Tarde, *The Laws of Imitation*, p. 88.

233 타르드와 소비지상주의의 등장에 대한 확장된 논의는 Rosalind Williams, *Dream Worlds: Mass Consumption in Late Nineteenth Century France*(Berkeley: University of California Press, 1982), pp. 342~84.

234 Tarde, *The Laws of Imitation*, p. 83.

략적으로, 거의 만화처럼 묘사한 것은 사회 계급의 구분 내에서 그리고 그것을 넘어서 작동하는 모방과 의태의 과정을 냉소적으로 드러내는 방식이었을 수 있다.[235] 오랫동안 이 인물들은 활력적 요소들(머리·의상·눈·콧수염 등에 보이는 대각선과 V 자 모양 등)로 구성되어 있다고들 해왔다. 다시 말해서, 여기서 쇠라는 '전염적' 감정 효과를 낳기 위해 고안한 자신의 기제들을 군중을 재현하는 작업에 끼워 넣었다는 것이다. 동시에, 〈서커스〉에서 구경꾼들이 사회 계급에 따라 수직적으로 층을 이뤄 앉아 있는 곳은 타르드가 "잇따른 자화작용의 계단석terraces"이라 부른 것과 유사할 수 있다. 그는 다음과 같이 썼다. "모든 사회가 하나의 위계로서 비친다면 […] 그것은 모든 사회가 내가 방금 말한 계단석을 노출하기 때문인데, 사회가 안정되기 위해서는 그 위계가 반드시 부합해야 한다."[236] 〈서커스〉와 〈서커스 선전 공연〉에 군중 내에서 작동하는 널리 퍼진 상호

235 "대중적이라 할 소망들, 이를테면 한 작은 동네 또는 한 평범한 계급의 염원들은 어느 주어진 순간에 […] 어떤 부자 동네나 어떤 상류 계급을 세세한 부분까지 흉내 내는 […] 경향들로만 이루어져 있다. 이 원숭이 같은 성향들의 조직체가 한 사회의 잠재적 에너지가 된다." Ibid., pp. 106~107.

236 Ibid., pp. 84~85. 사회적 은유와 지질학적 은유의 혼합은 들뢰즈와 과타리가 『천 개의 고원』에서 타르드를 옹호하는 여러 이유들 가운데 하나다. Deleuze and Guattari, *A Thousand Plateaus*, pp. 218~19. 그들이 보기에 타르드는 미시사회학의 창안자로서 뒤르켐과 달리 "대신 세부의 세계, 또는 극소적인 것에 관심을 두었다. 부분적으로만 표상되는 특성을 띤 물질의 전 영역을 이루는 작은 모방들, 대립들, 그리고 창안들에 말이다." 타르드에게 '분자적'이라는 용어는 핵심적인데 그는 "믿음과 욕망은 흐름이고 '수량화되는' 것이기에 모든 사회의 기초가 된다"고 이해했다. "감각은 질적이고 표상은 단순히 결과물인 반면, 믿음과 욕망은 진정한 사회적 **양**이다." 이상하게도, 타르드를 열렬히 옹호하고 있음에도 내가 아는 한 들뢰즈와 과타리는 (그들이 그레고리 베이트슨의 작업과 관련짓고 있는) '고원' 개념의 원천 가운데 하나가 타르드라고 밝힌 적은 없는 것 같다. 타르드는 '사회적 욕망'의 작동을 포함해 자연적·사회적·통계적 과정과 사건 들을 가리키는 하나의 유연한 비유로서 '고원'이라는 말을 쓴다. 다음을 보라. Tarde, *The Laws of Imitation*, pp. 116~27.

적 피암시성을 나타내는 단서가 있기는 하지만, 두 그림은 모두 조정자일 수도 있고 [최면술의 대가를 가리키는] '그랑 마녜티죄르'일 수도 있는 중요한 인물의 상징적 존재에 의존하고 있는데, 타르드에 따르면 근대 사회에서는 이따금 이런 이들이 모습을 드러내곤 한다. 분명 타르드는 그러한 '귀선歸先 현상'[237]을, 즉 고대적인 사회적 행동 형태들의 집단적 잔존을 믿었고, 근대적 개인들은 아주 옛날에나 먹혔던 "매혹을 통한 복종 및 모방 효과"에 자신들이 면역력이 있는 줄 착각한다고 보았다. 그는 다음과 같이 묻는다. "매혹은 [⋯] 하나의 진정한 신경증, 즉 애착과 믿음의 무의식적 유도 같은 것이 아닌가?"[238] 타르드는 주의가 경험적 시각 활동과는 근본적으로 단절되어 있다고 쓰면서, 오히려 그것을 노력과 욕망을 통한 감각의 변형으로 정의했다. 즉, 주의는 "지금 당장의 믿음을 고조하고자 하는 욕망이다."[239]

르 봉의 『군중 심리학*La psychologie des foules*』(1895)은 1880년대

237 [옮긴이] 조상에게 있던 유전적 형질이 여러 세대를 가로질러 나중에 나타나는 현상을 뜻하는 'atavistic phenomena'는 우리말로 격세 유전이나 귀선 유전으로 옮길 수 있는데, 여기서는 꼭 생물학적인 의미에 국한된 것은 아니어서 '귀선 현상'으로 옮겼다.

238 Tarde, *The Laws of Imitation*, p. 80.

239 Gabriel Tarde, "Belief and Desire," in *On Communication and Social Influence: Selected Papers of Gabriel Tarde*, ed. Terry N. Clark(Chicago: University of Chicago Press, 1969), pp. 197~98. 이 논문은 원래 1880년 『철학 리뷰』에 게재되었다. 이 글에서 타르드는 쇠라의 작업에서 결정적으로 중요한 것이 될 몇몇 인식론적 문제들을 제시하고 있다. "이러한 유형에 대한 정의를 내리는 일보다 더 중요한 것은 욕망에 지나지 않는 믿음이 논리적으로나 심리적으로 감각에서 도출되지 않는다는 점에 주목하는 것이다. 믿음은 감각들의 총합에서 발생하는 것이기는커녕 그러한 감각들이 형성되고 배치되는 데 필수불가결한 것이다. 일단 판단이 사라져버리면 감각에 무엇이 남는지는 아무도 모른다. 가장 기초적인 소리나 더 이상 나눌 수 없는 색점에조차 이미 지속과 잇따름이, 가지각색의 점들 및 인접한 순간들이 있는데, **이들의 통합이야말로 하나의 수수께끼다**"(Ibid., 강조는 필자).

후반에서 1890년대 사이에 쏟아져 나온 군중 심리에 대한 저술들 가운데 가장 잘 알려진 것으로 여러 논자들에 의해 상세히 논의되어 왔다.[240] 하지만 종종 간과되는 것은 군중을 지각의 특수한 양상으로서, 지각 경험의 한계를 조건 짓는 특수한 사회적 배치로서 그려내는 르 봉의 방식이다. 나중에 그가 가시광선 스펙트럼 파장 영역 바깥의 X선 및 여타 방사선에 관심을 갖고 아마추어적인 조사를 수행한 것도 얼마간은 인간적 지각의 경계에 대한 이런 관심 때문이었다.[241] 르 봉은 1890년대 초반에 쓴 글에서 근대의 군중은 보는 기계이며 그 내부의 작용을 통해서나 혹은 외부의 조종자에게 유도되어 "집단적 환각"을 산출할 수 있다고 주장했다. 르 봉의 군중은 하나의 일반화된 장소로서 거기서는 19세기에 사회적 봉기와 결부되었던 축적된 공포와 희망이 급기야 어떤 종류의 몽롱한 심상도 투영할 수 있는 바탕이 되는 추상적이고 내용 없는 대중으로 빠져들어 간다. 그는 군중을 환영 소비의 장소로서 다시 파악한다.

르 봉에 따르면 군중의 특성 가운데 하나는 일단 한 개인이 그 안에 포섭되고 나면 그 또는 그녀는 "관찰을 할 수 없고 [⋯] 시각 기능이 파괴된다"는 데 있다.[242] 하지만 동시에 그는 군중이 "이미지로

240 군중 심리에 대한 초기의 연구들 가운데 덜 알려진 것들에 대해서는 Jaap van Ginneken, "The 1895 Debate on the Origins of Crowd Psychology," *Journal of the History of the Behavioral Sciences* 21(October 1985), pp. 375~82.

241 Mary Jo Nye, "Gustave Le Bon's Black Light: A Study in Physics and Philosophy in France at the Turn of the Century," *Historical Studies in the Physical Sciences,* ed. Russell McCormmach, vol. 4(Princeton: Princeton University Press, 1974), pp. 163~96. 무엇보다도 이 논문은 르 봉이 초기에 받은 의학적 수련, 뤼미에르 형제와의 논쟁, 1920년대에 아인슈타인과 주고받은 서신에 대해 다루고 있다.

242 Gustave Le Bon, *The Crowd*(1895; New York: Viking, 1960), pp. 42~43.

생각한다"고 주장하기도 한다. "그의 마음에 떠오른 이미지들은 종종 대부분 관찰된 사실과는 아주 먼 관계에 있을 뿐인데도 그것을 진짜로 받아들인다."[243] 정치적 사상가인 르 봉은 70년 후에 기 드보르에 의해 표명될 근대적 스펙터클 문화의 본질을 직감했다. "재현[표상]이 독립적 존재의 성격을 띠는 곳이라면 어디서든 스펙터클의 지배가 부흥한다."[244] 르 봉에게 '관찰'은 객관적 현실이라는 운용 가능한 개념에 입각해 있는 인지 모델, 즉 본질적으로 고전적인 인식론 모델과 관련되어 있지만, 그의 모델은 환영과 환각 그리고 온갖 모방 산업들로 포화된 장 내에서 부식되기 시작한다. 또한 그는 군중을 이루는 것은 무엇인지와 관련해 전혀 고리타분하지 않은 유연한 개념을 제안한다. 그의 관심은 한 장소에 물리적으로 엄청나게 많이 모여 있는 사람들이 아니라 사실상 공간적으로는 떨어져 있으면서도 실질적으로 **심리적** 통일을 이룰 수 있는 사람들의 총합체에 있다. 확실히, 그가 제안한 "군중의 정신적 통일 법칙"은 20세기의 온갖 텔레커뮤니케이션적·텔레비전적 장치들을 통해 출현하게 될 집단성을 예고한다. 르 봉은 다음과 같이 쓴다. "수많은 고독한 개인들은 어떤 순간에 어떤 격렬한 감정——커다란 국가적 이벤트 같은 것——의 영향으로 심리적 군중의 특성을 띨 수 있다."[245] 하지만 계속해서 그는 "어떤 순간에는 여섯 사람이 심리적 군중을 이

243 Ibid., p. 41.
244 "실제 세계가 실제 같은 이미지들이 되어버린 사람에게는, 단순한 이미지도 실제 존재로——최면에 걸린 듯한 행동을 효과적으로 유발하는 실체적인 허상으로—— 변형되는 것이다." Guy Debord, *The Society of the Spectacle*, trans. Donald Nicholson-Smith(New York: Zone Books, 1994), p. 17.
245 Le Bon, *The Crowd*, p. 24.

룰 수도 있다"고 주장하는데, 이는 분명 쇠라의 〈서커스 선전 공연〉
의 분석에도 유용한 관찰이다. 르 봉은 군중이라는 개념을 새로운
사회적 구성 형태들을 식별하고 설명하는 방식으로서 재창안했다.
뒤르켐과는 대조적으로, 이는 그러한 형태들의 관리를 위해 한데
모인 사회적 총합체가 얼마나 불안정하고 잠재적으로 위험한가를
보여준다.[246]

　가장 의미심장한 것은 르 봉이 군중이란 정의상 "암시가 용이한
대기 중인 주의 상태에"[247] 있음을 강조한다는 점이다. 19세기 말의
여러 연구자들이 그러했듯, 여기서 르 봉은 최면과 주의가 서로 불
확정적이고 유동적인 관계에 있음을 인정한다. 그가 제시한 전례
없이 중요한 가정은 주의가 세계에 대한 객관적인 시지각적 관찰
과 아무런 필연적 연관도 없다는 것인데, 바꿔 말해 주의는 르 봉이
시각 기능이라고 부른 것 바깥에서 존속될 수 있다는 것이다. '퇴
행'의 설명 모델을 동원한 군중 심리학 전통에서 영향력 있는 인물
인 르 봉이 군중 속에서 보았던 것은 보다 원초적인 의식 상태로
향하는 추이, 유치증이나 야만성과 유사한 '저급한' 두뇌 기능으로

246 르 봉의 군중 개념은 사회적 총합체에 대한 뒤르켐의 관념과 거리가 멀다는 점을 염두에 두
　　어야 한다. 르 봉은 군중을 어떤 무리들이 사회의 기저에 있는 도덕과 문화적 실천 들로부터
　　어떻게 완전히 벗어날 수 있게 되는지를 보여주는 사례로 간주했지만, 뒤르켐은 군중적 상황
　　에조차 그러한 것들이 여전히 잔존한다고 느꼈다. 뒤르켐, 타르드, 르 봉의 군중 개념에 대해
　　서는 Charles Lindholm, *Charisma*(Oxford: Blackwell, 1990), pp. 27~49. 다음도 참고.
　　Catherine Rouvier, *Les idées politiques de Gustave Le Bon*(Paris: Presses univer-
　　sitaires de France, 1986), pp. 100~102; Susanna Barrows, *Distorting Mirrors: Vi-
　　sions of the Crowd in Late Nineteenth Century France*(New Haven: Yale University
　　Press, 1981), pp. 162~88; Patrick Brantlinger, *Bread and Circuses: Theories of
　　Mass Culture as Social Decay*(Ithaca: Cornell University Press, 1983), pp. 154~83.
247 Le Bon, *The Crowd*, p. 39.

의 이동이었다. 이러한 과정의 일환으로 주의는 개인을 둘러싼 환경으로부터 물러나서 그 개인이 근본적인 친교(나 굴종) 관계를 맺는 실제적이거나 상징적인 어떤 인물——르 봉과 프로이트에게 있어서는 지도자나 우두머리 같은 카리스마적 인물——에게 다시 초점을 맞춘다.[248] 그러나 초기의 영화적 경험을 비롯해 1890년대에 크게 증가한 스펙터클 형식들이라는 맥락에서, 르 봉이 연극적 편성을 군중 통제를 위한 가장 강력한 수단으로 생각했다는 점을 고려해보면 흥미롭다. "연극적 재현만큼이나 모든 범주의 군중적 상상력에 크게 영향을 미치는 것은 없다. 모든 관객이 동시에 동일한 감정을 경험한다."[249] 이미 니체는 근대적 관객성을 이와 유사하게 바라보았다. "아주 세련된 예술적 감각을 지니고 있으면서 극장으로 오는 이도 없고 극장에서 일하는 예술가도 없다. […] 거기서는 가장 개인적인 양심이 다수가 행사하는 평준화의 마법에 완파된다. 거기서는 어리석음이 음탕함과 전염병의 효과를 발휘한다. 인접성이 지배하고 사람들은 그저 옆에 있는 한 사람이 된다."[250] 이때 르

248 프로이트가 "훌륭한" 그리고 "명성에 값하는" 작업이라고 평가한 르 봉에 대해 길게 논한 글은 다음과 같다. Sigmund Freud, *Group Psychology and the Analysis of the Ego*(1921), trans. James Strachey(New York: Norton, 1959), p. 12. "그리고 결국 무리들은 진리를 갈망한 적이 없다. 그들은 환영들을 요구하며 그것들 없이는 아무것도 할 수 없다. 노상 그들은 현실적인 것보다 비현실적인 것을 우선시한다. 그들은 참된 것만큼이나 참되지 않은 것으로부터도 강한 영향을 받는다."

249 Le Bon, *The Crowd*, p. 68.

250 Friedrich Nietzsche, *The Gay Science*(1882), trans. Walter Kaufmann(New York: Vintage, 1974), p. 326(sec. 368). 다른 곳에서 니체는 다음과 같이 언급한다. "우리의 모든 사회학이 알고 있는 본능이라고는 떼거리의 본능, 즉 **영들의 합계**의 본능뿐이다. 거기서 모든 영은 '동등한 권리'를 지니며 영이 되는 것은 고결한 일이다." Friedrich Nietzsche, *The Will to Power*, p. 33(sec. 53). 강조는 원문. [옮긴이] 해당 인용 부분의 마지막 문장은, 직역하면 "이웃이 지배하고 사람들은 그저 이웃이 된다"이나 여기서 '이웃'이라는 단어는 부정적인

봉의 텍스트는 극장에 대한 상이 어떻게 예전에 자리 잡고 있던 모방적 관계 모델에서 벗어나 새로운 주체화 효과를 나타내는 공간적 형상으로 사용되었는지를 알려주는 사례 가운데 하나일 뿐이다. 쇠라의 그림 또한 집단적인 공적 경험과 개별화된 경험을 모두 묘사할 수 있는 형상으로서 극장 개념을 활용하고 있는데, 전자의 경험은 그의 그림에 묘사된 바 그대로이며 후자의 경험은 고독한 주체의 수준에서 지각을 관리함으로써 산출된다.

∗

극장, 스펙터클, 그리고 심리적 통제 기술의 문제가 한데 얽혔던 19세기 후반을 대표하는 가장 의미심장한 문화 현상은 리하르트 바그너의 오페라 작업에 있지 않나 싶다.[251] 바그너가 세상을 떠난 1883년 이후에도 그가 남긴 미학적 유산은 지각적 주의력의 문제 및 사회적 응집의 문제 모두와 불가분의 관계를 맺고 있었다.[252] 시

인접성과 익명성을 강조하기 위해 쓰였음을 고려해 각각 '인접성'과 '옆에 있는 한 사람'으로 옮겼다.

251 바그너의 작업에 대한 쇠라의 뚜렷한 관심이 정확히 어떤 성격의 것인지는 상당한 추정을 요하는 문제로 남아 있다. 그는 1885년부터 1888년까지 발행된 『르뷔 바그네리엔*Revue wagnérienne*』의 주요 관여자들을 비롯해 파리의 가장 유명한 바그너주의자들 몇몇과 어울렸다. 쇠라 당대의 바그너주의와의 관계에 대해서는 Zimmermann, *Seurat and the Art Theory of His Time*, pp. 307~11; Smith, *Seurat and the Avant-Garde*, pp. 123~40.

252 바그너와 대중문화에 관한 필수적인 저술은 Theodor W. Adorno, *In Search of Wagner*, trans. Rodney Livingstone(London: Verso, 1981). 다음의 논의도 유용하다. Andreas Huyssen, "Adorno in Reverse: From Hollywood to Richard Wagner," in *After the Great Divide: Modernism, Mass Culture, Postmodernism*(Bloomington: Indiana University Press, 1986), pp. 16~43; Friedrich Kittler, "World Breath: On Wagner's Media Technology," in David J. Levin, ed., *Opera through Other Eyes*(Stanford:

각 분야나 문학 분야를 막론하고 당시의 어느 예술가에게나 바그너의 작품은, 그것과 관련해 나왔던 호화찬란한 주장들은 차치하더라도, 그 자체로도 말라르메의 표현대로 "두드러진 변화"를 제시하는 것이었다. 바그너의 사례는 시와 시각적 재현 등 어떤 개별 예술이 우위에 있다는 생각을 의문에 부쳤을 뿐 아니라, 바그너 자신이 고대 그리스의 축제극과 비교했던 집단적인 문화적 경험의 윤곽을 암시하기도 했다. 1840년대부터 시작되어 그의 생애 동안 혼란스러운 방식으로 전개되었던 바그너의 사회 비판은, 사회적·경제적 근대화의 효과에 대해 19세기에 폭넓은 영역에서 나온 문제 제기라는 맥락에서 보면 특별한 독창적인 구석이라고는 없다. 바그너에게 두드러진 점은 사회적 재통합을 위한 문화적 프로그램의 상대적 특수성, 그리고 공동의 제의적 이벤트로서 공연되고 제작되는 음악극이 주는 **집단적** 경험의 변형적 효과에 대한 그의 믿음에 있었다.[253] 뒤르켐과 쇠라의 사회적 총합 및 연대의 문제와 연결 지어보면서, 바그너의 작업이 공동체 형성의 문제, 즉 개인들을 하나의 사회적 단일체로 합일시키는 문제와 얼마나 크게 관련되어 있는지를 이해하는 것이 중요한데, 이는 **민족적** 균질성이라는 조건 속에 놓이는 한이 있어도 동형적인 지각과 반응 양식을 [공동체의 구성원들에게] 부과하는 식으로 이루어진다.[254] 마크 와이너가 주장했듯이,

Stanford University Press, 1994), pp. 215~35.

253 당대의 연극과 오페라가 공동체의 삶과 단절되었다는 점에서 퇴보했다고 보는 바그너의 논설들 가운데 하나는 Richard Wagner, "A Theater at Zurich"(1851), in *Judaism in Music and Other Essays*, pp. 25~57. 다음의 책에서는 이러한 바그너적인 사회적 포부가 어떻게 고수되는지를 1890년대 빈에서 활동한 구스타프 말러 서클의 맥락에서 기술하고 있다. William J. McGrath, *Dionysian Art and Populist Politics in Austria*(New Haven: Yale University Press, 1974), pp. 120~64.

바그너에게는 시각이 그 무엇보다 중요했다. 그에게 오페라는 그리스 비극의 모사물로서 공동체가 그 자신의 반영을 볼 수 있는 거울이었다. "연극적 경험이라는 시지각적 은유는 누군가의 자리를 사회적 전체 속에서 굳건히 하는 일에 시각이 도움이 된다는 개념에 기초해 있다."[255]

19세기 중반 무렵에 이미 바그너는 주의집중과 주의분산이라는 사안들을 둘러싸고 그의 문화적 비판 작업 일부의 틀을 짰다. 주의분산을 자기-의식적인 숙고적 지각에 대립하는 용어로 표명했던, 대중문화의 효과에 대한 20세기 초반의 몇몇 논쟁들을 예시하기라도 하듯, 바그너는 널리 퍼져 있는 주의분산적 문화 소비의 양식들을 개탄했다.[256] 음악의 맥락에서 그는 (심히 주의집중적인) '고급한' 청취 형식과 (주의분산적인) '저급한' 청취 형식을 구분했고, 정제되고 윤리적으로 우월한 지각적 관여로 보았던 전자를 분명하게 지지했다. 프랑스 오페라, 특히 이탈리아 오페라를 비판하면서, 그는 이들 작품이 몇몇 멋진 아리아들을 중심으로 구성되어 있음을 지적했는데, 이런 아리아들은 그저 짧은 시간 동안 관객의 주의를 끌어당길 뿐이고 공연의 균형을 고려해 다른 곳에서는 이러한 주의가 분산되거나 집중되거나 한다고 보았다. 독일 오페라에 대한 바그너의 구상은 공연이 이루어지는 내내 한결같이 **지속적으로** 주의

254 바그너에게 공동체 형성의 문제에 대한 중요한 논의로는 David J. Levin, "Reading Beck-messer Reading: Antisemitism and Aesthetic Practice in *The Mastersingers of Nuremberg*," *New German Critique* 69(Fall 1996), pp. 127~46.

255 Marc Weiner, *Richard Wagner and the Anti-Semitic Imagination*(Lincoln: University of Nebraska Press, 1995), p. 36.

256 수용성과 주의분산에 대한 바그너의 언급은 "Public and Popularity," in *Religion and Art*, trans. W. Ashton Ellis(Lincoln: University of Nebraska Press, 1994), pp. 62~64.

제3장 1888: 각성의 빛

를 기울일 수 있는 관객을 상정했다.[257] 보다 구체적으로, 19세기 중반의 그랜드오페라 경험 및 연극 경험에 대한 바그너의 불만 가운데 하나는 관객들에게 제공되는 여러 다양한 어트랙션의 문제였다.[258] 그는 관객들이 서로를, 오케스트라를, 극장의 다양한 사회적 텍스처를 보도록 (권장)해왔던 전통적인 극장 디자인—버라이어티 쇼 형식을 띠었던 초기 영화의 상영 환경에도 적용되었다—에 만족하지 못했다.[259] 부분적으로, 바이로이트축제극장의 물리적 구

257 Richard Wagner, "'Zukunftsmusik'"(1861), in *Judaism in Music and Other Essays*, p. 332. "이탈리아의 오페라하우스에는 유흥으로 저녁 시간을 보내는 관객이 모였다. 이러한 유흥은 부분적으로 무대 위에서 연주되는 음악으로 이루어졌는데 사람들은 대화를 나누다 잠시 멈추고 이따금 그걸 들었다. 사람들이 대화를 나누고 여기저기 박스석들을 오가는 동안에도, 저녁 성찬 자리에서 연주되는 식탁음악Tafelmusik과 같은 임무를 띤 음악은 계속되었다. [⋯] 오페라에는 사람들이 즐겁게 듣는 아리아가 적어도 **하나**는 있어야 한다. 그게 성공적이라면 사람들은 대화를 멈추고 적어도 여섯 번은 관심을 갖고 그 음악을 들을 것이 틀림없다. 한편, 꼬박 열두 번까지 관객의 주의를 끌 정도로 재주가 있는 작곡가라면 무궁무진한 선율의 천재로 칭송받는다." 다음도 참고. Richard Wagner, *Opera and Drama*, trans. W. Ashton Ellis(Lincoln: University of Nebraska Press, 1995), pp. 128~29. 여기서 바그너는 "매혹적인 주제에 지속적이고 온전히 주의를" 기울일 관객의 필요성을 주장한다.

258 바그너의 비판에 앞서 쇼펜하우어는 19세기의 오페라가 곧 주의분산을 뜻하는 형식이라며 훨씬 더 철저하게 배척했다. "진실로 가장 고도의 음악적 산물들을 제대로 해석하고 즐기기 위해서는 전체적으로 온전하고 분산되지 않은 마음의 주의가 필요한데, 이렇게 함으로써 마음은 믿을 수 없을 만큼 심오하고 내밀한 음악의 언어를 철저히 이해하기 위해 그 산물들에 스스로를 내맡기고 몰입하게 될 것이다. 사정은 이와 달라서, 고도로 복잡한 오페라 음악이 연주되는 동안 각양각색의 전시물과 웅장한 것들, 지극히 환상적인 그림들과 이미지들, 빛과 색채가 주는 지극히 생생한 인상 등이 눈을 통해 한꺼번에 마음에 작용한다. 이 모든 것을 통해서 마음은 딴 데로 쏠리고 산만해지고 쪼그라들며, 그리하여 성스럽고 신비롭고 심오한 음조의 언어에 가능한 덜 민감하게 된다." Arthur Schopenhauer, *Parerga and Paralipomena*(1851), vol. 2, trans. E. F. J. Payne(Oxford: Clarendon Press, 1974), p. 432.

259 19세기 프랑스 오페라 관객들의 습성에 대한 역사적 설명은 James H. Johnson, *Listening in Paris: A Cultural History*(Berkeley: University of California Press, 1995). 존슨은 오페라하우스 내에서 점차 비교적 침묵의 에티켓을 지키게끔 한 여러 요인들을 상술하고 있는데, 이러한 요인들로 인해 "항상 차분하고 외견상 주의를 집중하고 있는 관객" 및 18세기에는 상상도 할 수 없었던 "주의 깊게 몰두해 있는 공중"이라는 관념이 생겨났다. 19세기에 이루어진 관객 품행의 개조 과정에 대한 폭넓은 논의는 Richard Sennett, *The Fall of Public*

바이로이트축제극장 1층의 평면도, 1876년.

상은 관객의 주의력을 완전히 장악해 예술가의 의지에 복속시키고
대단한 사회적 열망을 띤 예술에 값하는 집단적 수용 상태를 낳고
자 했던 바그너적 욕망의 산물이었다.[260]

Man: On the Social Psychology of Capitalism(New York: Random House, 1978), pp.
205~18 참고.

260 막스 노르다우가 보기에 바그너는 퇴화 현상을 대표하는 화신이었는데 그는 전통적 주의력
개념을 전복했다는 이유로 이 작곡가를 맹렬히 비난했다. 그는 불평하기를, 바그너의 "끝없
이 이어지는 선율"은 "퇴화한 사유의 산물이다. 그것은 음악적 신비주의다. 그것은 음악 속에
서 주의가 무능력을 드러내는 형식이다. 그림에서 주의는 구성의 원인이 된다. 라파엘 전파
의 그것처럼 전체 시각장이 균일하게 사진적으로 처리된 그림에는 주의가 부재한다. […] 음
악에서 주의는 완성된 형식들, 즉 명확하게 규정된 선율들 속에서 나타난다. 이와는 달리, 형

제3장 1888: 각성의 빛

바이로이트의 디자인을 통해 구현된 바그너의 '개혁' 가운데 하나는 19세기의 극장을 관객의 지각 경험을 보다 엄격하게 구조화하는 가시성의 건축으로 변형시킨 것이었다. 그의 목표는 하나의 '테아트론'을, 즉 '보는 장소'를 설립하는 것이었는데, 집단적인 보기 행위를 통해 하나의 공동체의 모습이 생성될 것이었다.[261] 바그너는 우선 모든 관객이 정면을 보고 무대에만 집중할 수 있도록 구식 극장 설계에 있던 측면 관람석들을 모두 없애버렸다. 또한 그는 무대 위 조명 효과의 강렬함도 끌어올리면서 관객이 딴 데 정신을 팔지 못하게 하는 수단으로 극장을 거의 완전히 어둡게 한다는 착상을 처음 내놓기도 했다. 프로시니엄 아치의 수를 늘리면서 극장을 극도로 어둡게 유지한 이유는 조명된 무대를 오페라하우스의 나머지 부분들로부터 분리해 어떠한 관계도 없어 보이게끔 하려는 것이었

식이 해체되고 경계선이 소멸되면, 그리하여 바그너에서처럼 선율이 끝없이 이어지게 되면 주의는 사라지고 만다." Nordau, *Degeneration*, p. 199. 니체가 데카당스와 "선율적인 것의 악화"를 연관시킨 것에 대해서는 Friedrich Nietzsche, *Selected Letters of Friedrich Nietzsche*, ed. Christopher Middleton(Chicago: University of Chicago Press, 1969), p. 233.

261 바그너 자신의 말에 따르면, 바이로이트에서 최고의 환상은 "무대 위에서 벌어지는 일을 관객들이 실제로 가까이에서 아주 또렷하게 지각하면서도 그것이 머나먼 곳의 일인 듯 생각한다는 사실로 인해 창출된다. 이는 가일층의 환상을, 즉 무대 위에 나오는 사람들이 초인적인 높이에 있다는 생각을 낳는다. 이러한 배치를 통해 거둔 성공만으로도 이렇게 관객과 무대 사이에서 만들어지는 관계의 비할 데 없는 효과에 대해 생각해보기에 충분할 것이다. 관객들은 자리에 앉자마자 그들이 가상의 '테아트론'에, 즉 좌석에 앉아서 보여주는 것만 바라볼 수 있게 설계된 공간에 있음을 알게 된다. 관객과 그들이 보는 무대 사이에 있는 것은 어떤 것도 분명하게 보이지 않는다. 거기에는 그저 하나의 '공간'이, 이중으로 된 프로시니엄 사이에서 건축적으로 매개되어 불명확한 채로 남은 공간이 있어 꿈에서 보는 광경처럼 도무지 접근할 수 없는 머나먼 이미지를 제시한다." Richard Wagner, *Gesammelte Schriften und Briefe*, ed. Julius Kapp, vol. 12(Leipzig: Hesse und Becker, 1914), p. 291. 다음의 책에서 재인용함. Schivelbusch, *Disenchanted Night*, p. 219. 이 책에서 시벨부슈는 바이로이트 공연이 주는 효과와 1820년대에 다게르가 선보인 디오라마 효과의 유사성에 대해 논한다.

다. 바그너는 오케스트라석을 낮추어 시야에 들어오지 않게 할 것을 고집했는데, 이는 테오도어 아도르노 등이 논의한바 그의 작업이 띠는 주마등적 특성의 또 다른 부분으로, 여기서 '주마등적phantasmagoric'이란 환영적 이미지의 생산 과정을 체계적으로 은폐하고 신비화함을 가리킨다. 오케스트라가 보이지 않도록 함으로써 바그너는 음악이 나오는 원천을 알아볼 수 없게 하여 신비화했다.[262]

바그너적 환영 생산을 구성하는 이러한 요소들을 19세기에 이루어진 전반적인 시각적 전람의 역사와 완전히 분리해서 보지 않는 일이 중요하다. 예를 들어, 1876년에 〈라인의 황금Das Rheingold〉 초연에서 활용된 매직 랜턴 영사는 수십 년 동안 널리 퍼졌던 마술적 대중오락의 오랜 전통에서 나온 것이었다. 디오라마와 파노라마를 보면서 바그너는 자신이 제작하는 작품에서 피하고자 하는 핍진적인 대중적 형식들이라 치부하며 업신여겼지만, 이러한 것들은 그가 스스로와 경쟁 관계에 있다고 느꼈을 법한 종류의 대중 흥행물이었다. 1830년대와 1840년대 초반에 그 인기가 정점에 달했던 디오라마는 나중에 나온 바이로이트극장의 효과와 무관하지 않은 원리들을 따라 작동했기 때문이다. 특히, (극장 무대 디자이너로서 성공을 거둔 다게르의 작업에서 나온) 디오라마가 제공하는 경험은 바이로이트와 유사하게 관객과 환영적인 무대 간의 거리 관계가 눈에 띄지 않도록 하는 것에 기초하고 있었다. 당시 이를 체험한 이들 가운

262 바그너가 극장 경험을 실제적으로 어떻게 개조했는지에 대한 상세한 논의는 여러 곳에서 찾을 수 있다. 바그너의 작업과 영화의 연속성에 초점을 맞추고 있어 유익한 글로는 Jo Leslie Collier, *From Wagner to Murnau: The Transposition from Stage to Screen*(Ann Arbor: UMI Research Press, 1988), pp. 9~34. 아도르노의 『바그너를 찾아서*In Search of Wagner*』에서 "주마등"에 대한 장도 필독을 요한다. 본 장의 주 284도 참고.

데는 가깝고 먼 물체들끼리의 상대적 근접성을 파악하게 해주는 통상적인 2차원적 단서들pictorial cues[263]을 혼란에 빠뜨리는 시각적 교란을 강조하는 이들이 수없이 많다. 또한 디오라마는 조명을 받는 이미지와 관객이 있는 어두운 공간을 분리하여 시각적으로 주의를 모았다. 바그너의 작업이 고풍스러운 외양을 띠고 있기는 하지만 그는 퇴행·매혹·꿈의 상태를 계획적으로 만들어낼 수 있도록 스펙터클의 모든 국면을 지배하려는 의지——그로부터 반세기 후, 이미지와 동기화된 사운드의 도입과 더불어 영화에 속하게 될 바로 그 주의력——를 대표하는 인물이다. 그럼에도 감정적 반응에 대한 그의 통제는 니체를 자극해, 그로 하여금 바그너가 제공한 것은 "매우 음험한, 매우 성공적인, 음악이라는 수단을 통한 최면술의 첫 사례 [⋯] 신경을 통한 설득"[264]이라는 언급을 내놓게 했을 만큼 충분히 효과적이었다. 니체에 따르면, 그것은 특수하게 근대적으로 "초월을 위조"[265]한 것이었다.

바이로이트에서의 초연이 있은 직후, 프랑스 평론가들은 바그너가 관객의 경험을 구체적으로 어떻게 개조했는지에 주목했다.[266]

263 [옮긴이] 인간의 눈으로 원근이나 깊이를 파악할 때 도움이 되는 단서들 가운데 양안적이 아닌 단안적인 것을 가리킨다. 즉 그림이나 사진처럼 2차원적 이미지에서 활용할 수 있는 단서다. 가령 우리는 한 물체가 다른 물체를 가리고 있으면 가려진 물체가 멀리 또는 뒤에 있다고 판단한다. 직역하면 '그림 단서' 또는 '회화적 단서'가 되겠지만 원근 및 깊이 지각과 관련된 2차원적 단서를 뜻한다는 점에서 이렇게 옮겨보았다.

264 Nietzsche, *The Case of Wagner*, p. 171.

265 Ibid., p. 183.

266 프랑스의 바그너주의에 대해서는 다음의 책이 유용하다. *Wagner et la France*, ed. Martine Kahane and Nicole Wild(Paris: Editions Herscher, 1983). 다음도 참고. Isabelle Wyzewska, *La Revue wagnérienne: Essai sur l'interprétation esthétique de Wagner en France*(Paris: Librairie Académique Perrin, 1934); Gerald D. Turbow, "Art and Politics: Wagnerism in France," in David C. Large and William Weber, eds., *Wag-

1878년에 외젠 베롱은 바그너가 모든 것을 배치하는 방식에 대해 다음과 같이 썼다. "관객은 오로지 스펙터클에만 정신이 팔려 여타의 인상들로 인해 산만해질 수가 없었다. [⋯] 그 무엇도 관객의 주의를 그것이 집중되어야 하는 지점으로부터 딴 데로 돌릴 수 없었다." 바이로이트 공연은 보통의 깨어 있는 상태와는 다른 꿈 같은 투시력을 낳는다고 그는 주장했다.[267] 이로부터 10년이 지나면 바그너의 주의 전략을 이런 식으로 평가하는 의견은 흔한 것이 된다. 『르뷔 바그네리엔』 1887년 3월 호에 실린, 찬사로 가득한 샤를과 피에르 보니에의 기사는 바이로이트에서 바그너가 구사한 수단이 주의를 통제하고 "가능한 최대한의 지각"을 자극하기 위한 것임을 예리하게 기술했다. 시각적인 효과가 음향적인 것보다 중요했다는 그들의 주장은 주목할 만하다.[268] 그들에 따르면, 바그너적 "광학"의

nerism in European Culture and Politics(Ithaca: Cornell University Press, 1984), pp. 134~66; Christian Goubault, "Modernisme et décadence: Wagner et anti-Wagner à la musique française de fin de siècle," Revue internationale de musique française 18(November 1985), pp. 29~46; Richard Sieburth, "1885, February: The Music of the Future," in Denis Hollier, ed., A New History of French Literature(Cambridge: Harvard University Press, 1989), pp. 789~97; Erwin Koppen, "Wagnerism as Concept and Phenomenon," in Ulrich Müller and Peter Wapnewski, eds., Wagner Handbook(Cambridge: Harvard University Press, 1992), pp. 343~53; L. J. Rather, Reading Wagner: A Study in the History of Ideas(Baton Rouge: Louisiana State University Press, 1990), pp. 59~77; Elaine Brody, Paris: The Musical Kaleidoscope, 1870-1925(New York: Braziller, 1987), pp. 21~59. 『르뷔 바그네리엔』에 대한 재미있는 이야기가 담긴 책으로는 Jacques Barzun, Darwin, Marx and Wagner: Critique of a Heritage, 2d ed.(New York: Doubleday, 1958), pp. 288~93. 다음 책의 바그너 논의도 중요하다. Jane Fulcher, The Nation's Image: French Grand Opera as Politics and Politicized Art(Cambridge: Cambridge University Press, 1988). 이 책에는 마네가 1862년에 그린 <튈르리에서의 음악회Music in the Tuileries>에 있는 바그너적 서브텍스트에 대한 독해도 담겨 있다.

267 Véron, L'esthétique, p. 395.

268 Charles and Pierre Bonnier, "Documents et critique expérimentale: Parsifal," Revue

제3장 1888: 각성의 빛

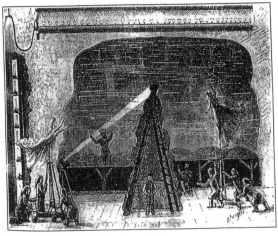

바그너의 <라인의 황금>에 나오는 물의 요정들: 바이로이트의
관객에게 비치는 모습과 무대 뒤에서 본 모습, 1870년대 말.

기초는 "몰입시키고 지배함"으로써 "관객의 자율성을 없애버리는"
데서 시작한다. 그들의 묘사는 바그너가 "최면술적 속임수의 대가"
라고 보는 니체의 독해를 확실히 뒷받침하는 쪽으로 나아간다. 연
극적 환영을 보다 완전하게 부과하고 음악의 효과를 강화하기 위해
"주의를 고립시키고 응시를 고정하는" 수단에 대해서 말이다. 부분
적으로 바그너적 효과들은 관습적인 연극적 공간을 붕괴시키는 시

wagnérienne 2(March 1887), pp. 42~55. 이보다 1년 전에, 프랑스 관객들의 특수한 기대에
대해 언급하면서 유사한 의견이 나오기도 했다. "관객들이 어둠 속에 빠져들어 있는 바이로
이트에서는 모든 효과의 강도가 한층 배가되어 일광 효과는 더 밝게, 밤의 효과는 훨씬 어둡
게, 전등은 더 초자연적으로 다가온다. 우리 프랑스인들에게 극장은 모든 것이 마음을 푹 놓
고 기분 전환하기 위해 있는 쾌락의 장소로서, 여기서 오페라 감상이 주는 만족감은 스스로
를 남들에게 내보이는 데서 얻는 즐거움만큼 크지 않은데, 이러한 독일식 시스템은 무엇보다
우리에게 충격으로 다가올 것이다." Albert Soubies and Charles Malherbes, *L'oeuvre
dramatique de Richard Wagner*(Paris: Fischbacher, 1886), p. 290.

지각적 교란 과정을 통해 얻어진다. 바그너의 "신비적 심연"을 만들어내는 잘 알려진 특징들—프로시니엄 아치의 이중화, 오케스트라석을 감추는 볼록하게 굽은 '지붕,' 그리고 극장의 어둠—을 상세히 언급하면서, 샤를과 피에르 보니에는 그의 공연이 관객의 위치와 무대 위 사건 사이에 합리적이거나 예측 가능한 어떤 관계도 없도록 표준적인 지각적 기대를 무너뜨린다고 말한다. 관객과 스펙터클 사이의 간격이 주도면밀하게 섞갈려 있어 인물들은 실제보다 더 커 보이고 스케일상의 다른 왜곡이 초래된다.[269] 무대와 관객의 이러한 분열은 환히 빛나는 무대와 어둠에 잠긴 극장의 나머지 부분 간의 극단적 대조로 인해 더욱 강화되며, 이로써 무대는 "외따로 빛나는 직사각형"처럼 보이게 된다. 샤를과 피에르 보니에의 주장에 따르면, 이처럼 고립된 구역만이 조명됨으로써 공연이 이루어지는 내내 눈은 같은 지점에 **고정**되며 관객의 응시는 "수월하게 조절될" 수 있다. 이 "연극적 장치"의 전반적 조직은 "주의를 자아내고 감각적 지각을 통제한다"고 그들은 결론 내린다.

몇 년이 지난 후, 예술 이론가인 폴 수리오는 바이로이트에서 오케스트라석의 비가시성을 통해 산출되는 "절대적 환영"에 주목하면서, 음악적 사운드의 출처를 알아차릴 수 없다는 점이 마법적·최면적 효과를 강화한다고 언급했다.[270] 수리오는 바그너의 작업을 명확하게 '주마등적'인 것으로서 처음 특성화한 평론가들 가운데 하

269 니체는 크기를 확대하는 이 바그너적 환영에 대해 이해하고 있었던 것 같다. "아, 이 낡아빠진 마술사여! 그는 어쩌나 심히 우리에게 강요하는지! 그의 예술이 우리에게 제일 먼저 제공하는 것은 돋보기다. 우리는 그것을 통해 보고, 우리는 우리의 눈을 믿지 못하며, 모든 것이 커 보인다." Nietzsche, *The Case of Wagner*, p. 160.

270 Paul Souriau, *La suggestion dans l'art*(Paris: Félix Alcan, 1893), pp. 176~77.

나로, 이때 그의 작업은 오페라와 뮤지컬 실연의 계보만이 아니라 18세기 말에 주마등적인 전시품과 구경거리로 시작된 환영과 암시의 계보에도 놓이게 된다. 영화가 등장하기 직전에 쓴 글에서, 그는 아직 실현되지 않은 기술적 표현의 가능성이 바그너의 작업 결과에 어떻게 담겨 있는지를 예견하기도 한다.

> 주마등은 가장 암시적인 예술 가운데 하나로서 응당 예술들 가운데 한자리를 차지해야 한다. 음악을 들을 때 종종 우리는 관조의 대상이 되는 이미지들을 눈앞에 떠올리지만, 그것들은 현실의 그림자에 지나지 않는 가볍고, 유동적이며, 비물질적이다시피 한 이미지들로서, 흡사 음악을 통해 생성된 우리의 몽상들이 빛을 발하며 투사된 것 같다. 새로 나타날 바그너는 조만간 매직 랜턴을 위한 오페라를 쓰게 되리라. 꿈같은 음악, 그리고 환상적이면서 거의 상상적인 그림들로 이루어진 오페라를.[271]

결국 이는 다시 우리를 쇠라에게로 이끄는데, 쇠라는 이런 글을 통해서나 바이로이트에 다녀온 친구들을 통해 바그너적 실천의 이러한 차원에 대해 잘 알고 있었다.[272] 가장 기묘한 것은 이처럼 분명히 연극적인 효과에 대해 잘 알고 있던 쇠라가 커다란 캔버스 가장자리를 둘러싸는 채색 테두리로 매우 흡사한 인상을 만들어냄으로

271 Ibid., p. 59.
272 1880년대 프랑스에서 바이로이트에 대한 설명, 도해, 사진은 어디서든 쉽게 구할 수 있었다. 가령, 축제극장 내부의 이미지들이 수록된 예로 Adolphe Jullien, "'Les Maîtres Chanteurs de Nuremberg' de Richard Wagner," *L'Art* 45(1888), pp. 153~60.

써 연극과는 전혀 다른 매체를 통해 그 효과를 본뜨려 했다는 점이다. 그의 친구인 에밀 베르하렌은 다음과 같이 썼다. "쇠라는 바이로이트에서 빛으로 가득한 무대가 주의를 끄는 유일한 중심으로 제시되기 전에 극장이 얼마나 완전하게 어두워졌는가를 곰곰이 생각했다. 이런 식으로 밝음과 어둠을 뚜렷이 대조시킨다는 발상은 그로 하여금 더 어둠침침한 테두리들을 선택하게끔 했다. 그것들이 여전히 그림과 상보적 관계에 있도록 하기는 했지만 말이다."[273] 이는 쇠라가 주의 관리라는 점에서 사고했을 뿐 아니라 시각 예술 이외의 문화적 영역에서, 특히 바그너 오페라의 시각적·연극적 차원 속에서도 자신의 실천을 위한 모델을 찾을 수 있었음을 분명히 보여준다. 바이로이트에서의 경험에 대한 간접적인 구술 증언마저도 그 정도의 효과를 발휘할 수 있었다는 것은 이 시기 바그너의 명성의 무게가 어떠했는지를 실감케 한다.[274]

말라르메의 경우와 마찬가지로 바그너에 대한 쇠라의 관계는

273 Emile Verhaeren, "Georges Seurat," *La société nouvelle*, April 30, 1891, pp. 429~38. 다음에서 재인용함. *Seurat: Correspondances, temoignages, notes inédites, critiques*, ed. Helene Seyrès(Paris: Editions Acropole, 1991), pp. 272~82. 쇠라와 음악의 관계에 대한 간략하지만 도발적인 논의는 Lebensztejn, *Chahut*, pp. 67~76.

274 분명 이 사안은 개종한 열혈 팬들이 구축한 바이로이트 신화학의 문제를 건드린다. 실제로 연출된 무대를 쇠라 등이 보았더라면 놀랄 만큼 실망했을 수도 있다. 왜냐하면 <니벨룽의 반지> 공연 초기의 실상은 다음과 같았기 때문이다. "기술적 경이로움에 대한 말을 사전에 하도 많이 들어서 실망은 불가피한 일이었다. 참신한 무대 효과 대부분이 종종 먹혀들지 않았기 때문에 실망은 더 컸다. 마법의 불―실상은 가스버너―은 마법적이지도 않았고 불처럼 보이지도 않았다. 무지개 다리는 에두아르트 한슬리크로 하여금 '일곱 빛깔 소시지'를 떠올리게 했다. <니벨룽의 반지>의 동물들, 특히 용은 당혹감을 자아냈다. 발퀴레의 기승을 묘사하는 매직 랜턴 슬라이드는 무대 가까이에 있는 사람들이나 알아볼 수 있었다." Frederic Spotts, *Bayreuth: A History of the Wagner Festival*(New Haven: Yale University Press, 1994), p. 74.

심히 혼란스럽다. (말라르메 또한 바그너의 작품을 직접 체험한 적은 거의 없었지만 그에 대한 가장 중요한 비평적 반응 가운데 하나를 내놓았다.) 분명 쇠라는 주관적 반응을 통제·관리할 수 있는 여러 기술들에 관심을 가졌지만, 그가 후기에 내놓은 주요 그림들은 [고전적이고 전통적인 수법의] 살롱 회화, 사진, 파노라마, 또는 주마등적 효과를 내는 작업을 막론하고 어떤 형태로든 그럴싸해 보이려 드는 재현적 허식들을 단호히 물리치고 있다. 쇠라의 작품은 환영을 작품 자체—어느 정도 반反주마등적인—의 일부로 삼음으로써 (여러 수준에서) 구성적이고 인공적인 환영의 본성을 분명히 드러낸다. 만일 〈서커스 선전 공연〉에 바그너주의에 대한 비판이 숨어 있다고 한다면, 그것은 이 그림이 그의 바그너주의자 친구들의 열광적인 허식에 맞서 대중적이고 하층민적인 도시 거리의 오락거리를 묘사한 대항이미지counterimage여서가 아니다. 계급의식이 아주 강한 평자들조차 이 그림 속에서 도회적인 거리 문화에 대한 찬사는 거의 찾지 못했다. 오히려 〈서커스 선전 공연〉은 바그너적 스펙터클 모델을 가차 없이 해체하고 있는 작업으로, 그림 중앙의 인물을 통해 구현된 바그너적 기획에 대한 신랄한 패러디이자 폭로라고 볼 수도 있는데, 그 기획이란 신화와 음악을 사회적 의례로서 결합하고 예술 작품을 형성 과정에 있는 통합된 공동체에 대한 비유로서 설정하는 것이다. 바그너식 공연에서 트롬본은 당시의 대중적 언론이 그것만 콕 끄집어내어 우스꽝스러운 캐리커처로 표현하기에 유용한 시각적 요소였다.[275] 영이라는 숫자를 반지 모양과

275 가령, 당시의 한 풍자화는 두 명의 대표적인 바그너주의자, 즉 프란츠 리스트와 한스 폰 뷜로

리스트, 바그너, 폰 뷜로를 표현한
"우리 시대 성배의 기사들"이라는 제목의 만평,
1882년. 아돌프 쥘리앵의 『리하르트 바그너:
그의 삶과 작품』(1886)에 재수록.

흡사하게 표현한 것은 쇠라의 날카로운 시각적 위트임이 분명하다.
바그너의 4부작에서 반지가 데카당스와 절멸적인 금전적 관계를
전달하는 수단이라면, 〈니벨룽의 반지〉 전체 연작은 비극과 신화의
회복이라는 19세기적 환상을 나타내는, 그리고 자본주의가 발기발
기 찢어버린 것을 문화가 회복할 수 있다고 보는 꿈을 나타내는 최
후의 표현이다. 필립 라쿠-라바르트가 언급한 것처럼, 그 환상은 다
음과 같은 당혹스러운 확신을 끌어안고 있다. "초월이 실패하고 무

가 맥주잔 '성배' 아래서 트롬본을 들고 그들의 지도자 곁에 있는 모습을 보여준다. 이는 인
기를 끌었던 다음의 전기물에 수록되어 있다. Adolphe Jullien, *Richard Wagner: Sa vie
et ses oeuvres*(Paris: J. Rouam, 1886). 최근의 음악사 서술에서는 다음과 같은 점이 지
적되기도 했다. "바그너의 작품에서 트롬본 소리는 〈로엔그린〉 3막의 서곡이나 〈니벨룽의
반지〉에서 발퀴레의 기승 부분과 같은 영웅적 일치의 곡조들을 떠올리게 한다." Jonathan
Burton, "Orchestration," in Barry Millington, ed., *The Wagner Compendium*(New
York: Schirmer, 1992), p. 344.

제3장 1888: 각성의 빛

효화된 시대에, 여전히 예술의 소명은 오래된 목표를 회복하고 유형을 확립하는 것일 수 있다. 혹은, 인간성이 (가령 한 사람이) 스스로를 인식할 수 있는 신화적 형상의 확립이라 해도 무방하겠다."[276] 바그너 현상과 극장 지위의 복권에 매료된 인물이었음에도, 〈그랑자트섬의 일요일 오후〉에서 특유의 방식으로 표현된 '판아테나이아 제전 행렬'의 따분함이 분명히 보여주듯, 쇠라는 이러한 꿈의 허망함과 메마름을 가감 없이 드러낸다. 그러나 바그너적 이미지들에 대한 그의 저항을 구체적인 사회적·역사적 현실의 재현에 대한 지지로 방향을 돌렸다는 식으로 생각해서는 안 된다. 1970년대 후반에 피에르 불레즈와 파트리스 셰로가 제작한 〈니벨룽의 반지〉[277]에 대해 쓰면서 미셸 푸코가 주장했듯이, "19세기는 이 원대한 신화적 복원 작업의 진정한 이유가 되었던, 이러한 작업이 변형하고 은폐하는 이미지들로 가득했다. […] 의심의 여지 없이 바그너가 바쿠닌과, 마르크스와, 디킨스와, 쥘 베른과, 뵈클린과, 부르주아의 공장과 저택을 지은 건축가들과, 동화책의 삽화가들과, 반유대주의를 선동하는 이들과 공유했던 19세기에 고유한 상상계"[278] 말이다. 쇠라의

276 Philippe Lacoue-Labarthe, *Musica Ficta: Figures of Wagner,* trans. Felicia McCarren(Stanford: Stanford University Press, 1994), p. 59.

277 [옮긴이] 바이로이트축제 100주년 기념으로 피에르 불레즈가 지휘하고 파트리스 셰로가 연출을 맡아 1976년에 초연된 <니벨룽의 반지>를 가리킨다. 크레리의 원문에는 '샤로Chareau'라고 되어 있는데 '셰로Chéreau'의 오기다.

278 Michel Foucault, "Nineteenth Century Imaginations," *Semiotexte* 4, no. 2(1982), pp. 182~90. [옮긴이] 여기서 크레리가 인용하고 있는 영역본은 바그너에 대한 언급 없이 "어쩌면 바쿠닌이 마르크스와, 디킨스와 […] 공유했을"이라고 되어 있는 등 프랑스어 원문과 다르며 문장이 다소 어색하다. 여기서는 프랑스어 원문을 따라 옮겼다. 원문은 Michel Foucault, "L'imagination du XIXe siècle," in *Dits et écrits 1954-1988,* vol. 4(Paris: Gallimard, 1994), pp. 111~15.

그림들 또한 이처럼 절충적으로 합성된 19세기적 상상계의 일부라고 보아야 한다.

<p style="text-align:center">＊</p>

나는 군중과 극장, 주마등과 관련된 이러한 사안들을 그와 나란히 놓인 역사적 궤적과 더불어 추적해보고 싶다. 〈서커스 선전 공연〉은 종종 다른 작품과의 관계 속에서 논의되어왔는데, 쇠라가 1890~91년 사이에 그린 마지막 대표작(이지만 그의 죽음으로 인해 마무리되지 못한 채로 남은) 〈서커스〉가 그것이다. 보기에 따라 〈서커스〉는 이전 작품의 짝패라고 할 수도 있다. 어떤 면에서 이 작품은 〈서커스 선전 공연〉에서 완전히 배제된 것을 드러내 보여준다. 말하자면, 그것은 앞선 작품에서 그처럼 관망하던 사람들이 입장료를 내고 들어와 이제 관객으로 앉아 있는 내부 광경을 보여준다. 앞에서 내가 보여주려 했던 것처럼 〈서커스 선전 공연〉이 근대적 스펙터클과 지각의 한복판에 있는 부재를 폭로하고 있다면, 〈서커스〉는 앞선 작품에 드러난 공백의 보충이자 빛과 활동으로 충만한 공연장으로의 생생한 열림처럼 보일 수 있다. 공간적으로 쇠진된 〈서커스 선전 공연〉의 활기 없는 밤의 세계는 그것이 환기하면서도 좀처럼 내보이지 않는 흥행물(과 오락물)에 대한 구체적 시각으로 대체된다. 두 그림의 관계는 근본적으로 다른 두 개의 연극적 공간 조직이라는 점에서 보면 명확해질 수도 있다. 앞서 살펴본 대로 〈서커스 선전 공연〉에서 (쇠라가 그것을 해체하고 있을 때조차) 엿보이는 고전적 또는 이탈리아적 '투시도법,' 그리고 서커스나 공연장

417

처럼 훨씬 오래된 역사적 형태 말이다. 이처럼 서로 구분되고 명백히 대립되기도 하지만 두 그림 모두 이렇듯 오래된 재현의 무대들을 해체하고 있다. 〈서커스〉의 중요성은 1890년 당대의 어떤 서커스 쇼와 관객을 현장감 있게 보여준다는 점보다는 주의를 기울여 지각하는 주체가 활성화될 수 있는 **조건들**을 탐구한다는 데 있다.

바이로이트와 관련해 쇠라가 전해 들어 알고 있던 것에 대한 베르하렌의 언급이 정확하다면, 이 그림에는 그것을 실행에 옮기려는 시도가 가장 분명하게 (그리고 그가 말한 대로) 보이는 것 같다. 이미지의 밝음을 강조하기 위해 한층 어둡고 폭이 넓은 [그림 전체를 둘러싼 군청색의] 테두리를 사용하고 있으니 말이다.[279] 귀스타브 칸은 작가와 나눈 대화에 기초해서 쇠라가 바그너로부터 "고립화 요인"으로서의 테두리라는 구상을 가져왔다고 말한다.[280] 테두리에 대한 이처럼 독특한 개념화 또한 쇠라가 이미지의 고전적 지위와 더불어 초기 모더니즘적 지위마저도 포기하고 있음을 분명히 한다. 이미지는 시각의 원뿔을 가로지르는 창문 같은 횡단면 노릇을 하지도 않고, 채색된 조각들로 덮인 평면 노릇을 하지도 않는다. 쇠라가

279 베르하렌은 쇠라가 자신의 작품이 돋보이게끔 테두리를 사용한 것에도 회의를 나타냈다. 그는 쇠라의 실수가 다음과 같은 점을 깨닫지 못한 데 있다고 쓴다. "극장에서 밝음과 어둠의 대조는 지속적이고 그 자체로 확장되어 관객의 눈과 만나는 반면, 방이나 갤러리의 벽에는 말하자면 여백이 없어 이 좁은 테두리는 휘갑치기나 감침질로 천 가장자리를 마무리하듯 그림 가장자리를 장식하고 있다." Emile Verhaeren, "Georges Seurat," reprinted in Broude, ed., *Seurat in Perspective*, p. 28.

280 Gustave Kahn, "Seurat," *L'Art moderne* 11(April 5, 1891), pp. 107~10; reprinted in Broude, ed., *Seurat in Perspective*, p. 22. 1880년대 말과 1890년대 초의 신인상주의적 실천에서 채색 테두리라는 보다 큰 사안에 대한 유용한 논의로는 Martha Ward, *Pissarro, Neo-Impressionism, and the Spaces of the Avant-Garde*, pp. 118~22. 워드는 쇠라 그리고 그와 어울리던 다른 이들의 문제로 주의의 중요성을 인식한 매우 드문 예술사가 가운데 하나다.

시도한 것은 바그너를 통해 이루어졌다고 그가 믿었던 것으로, 은 근히 모호한 공간적 정체성을 띤 자율적이고 빛을 발하는 어트랙션 의 영역을 만드는 것이었다. 색채에 대한 쇠라의 집착은 상당 부분 빛에 대한 강박이자 빛을 장악하는 기술에 대한 강박이다. 우리가 이미 알고 있듯이, 쇠라는 시지각적 혼합(즉, 망막에서 결합되는 서 로 구분되는 순수 색채들)을 활용하는 것이 전통적인 물감 혼합을 통해 가능한 어떤 것보다 훨씬 강렬한 발광 효과를 낳으리라고 믿 었다.[281] 매우 일반적인 의미에서, 우리는 쇠라 작업의 이러한 특징 을 19세기의 다른 시지각적 경험과 연결해볼 수 있는데, 이는 곧 디 오라마나 입체경이 그러하듯 관찰하는 주체의 위치와 이미지 간에 어떤 연속적 관계나 명료한 관계도 없게끔 떼어놓는 것이다. 19세 기 말에는 이미지의 유령적인 특성을 활용해 그것을 광범한 시각장 으로부터 분리해내거나 시각장을 말소하는 효과를 내는 장소들이 많이 있었다. 그런데 〈서커스 선전 공연〉과 마찬가지로 이 그림의 내용 또한 바그너적 미학과 관련된 야심과는 일부러 거리를 두고 있음이 분명해 보인다. 내가 말하고 싶은 바는 '바이로이트 효과'에 대한 쇠라의 관심은 또 다른 집단적인 시각적 경험——前영화적 형태의 움직이는 이미지들, 영사, 애니메이션——과의 인접성이라는 면에서 이해하는 편이 더 유용하다는 것이다.

영화의 전사前史라는 얽히고설킨 논쟁적 공간 속에서, 잘 알려지

281 쇠라의 추종자인 폴 시냐크는 "요소들의 분리와 시지각적 혼합은 순수성을, 즉 색조의 광휘 와 강도를 낳는다"고 언명했다. Paul Signac, *D'Eugène Delacroix au néo-impression-isme*(1899; Paris: Hermann, 1978), p. 119. 다음의 설명도 참고. Félix Fénéon, "Neo-Im-pressionism"(1887), in Linda Nochlin, ed., *Impressionism and Post-Impressionism, 1874-1904*(Englewood Cliffs, N.J.: Prentice-Hall, 1966), pp. 110~12.

제3장 1888: 각성의 빛

긴 했지만 주변화된 인물로 에밀 레노가 있다. 1870년대 중반부터 1890년대 중반까지 그는 움직임을 흉내 내는 다양한 장치들을 가지고 꾸준히 작업했다.[282] 영화 기술의 역사를 압축적으로 서술한 많은 글들에서 레노는 기술적 공헌자 가운데 하나로 자리매김된다. 그는 길게 이어진 신축성의 반투명 띠 혹은 줄을 사용해 낱낱의 이미지들이 그 표면에 순차적으로 놓일 수 있게 하는 방식을 개발한 사람으로 알려져 있는데, 그는 이 띠에 규칙적으로 하나씩 구멍을 뚫어서 영사 기구를 지나갈 때 조절이 용이하게끔 했다. 그가 띠의 소재로 활용한 셀룰로이드도 통상적인 영화사에서는 1890년대 중반 무렵까지 한층 온전히 구성된 영화 장치로 통합된 성분들 가운데 하나로만 기술되었다. 이보다 더 중요하다 할 만한 것으로서 레노가 파리의 그레뱅박물관에서 1892년부터 진행한 상업적 '스크리닝'—시기적으로는 맞지 않는 이 용어를 사용해도 좋다면—은, 일반적으로 필름을 통해 영사되는 움직이는 이미지(사실적으로 움직이는 애니메이션 만화)에 대한 경험을 처음으로 대중에게 제공한 사례로 인정된다. 그 시기까지 레노는 **사진적** 이미지를 활용하는 어

282 레노에 대한 매우 유용한 저서로는 Dominique Auzel, *Emile Reynaud et l'image s'anima*(Paris: Du May, 1992). 다음의 책들도 참고. *Emile Reynaud, peintre de films*(Paris: Cinématèque française, 1945; rpt. Paris: Editions Maeght, 1992); Laurent Mannoni, *Le grand art de la lumière et de l'ombre*(Paris: Nathan, 1995), pp. 339~58; Georges Sadoul, *L'histoire générale du cinema,* vol. 1(Paris: Editions Denoël, 1948), pp. 111~28, 237~50; Léo Sauvage, *L'affaire Lumière: Enquête sur les origines du cinéma*(Paris: Lherminier, 1985), pp. 49~72; Gilles Ciment, "Dessins inanimés, avez-vous donc une âme?," *Positif* 388(June 1993), pp. 48~49; Vanessa Schwartz and Jean-Jacques Meusy, "Le Musée Grévin et la cinématographe: l'histoire d'une rencontre," *1895,* no. 11(December 1991), pp. 19~48. 레노의 독특한 중요성은 다음 책에서도 논의되고 있다. François Dagognet, *Philosophie de l'image*(Paris: J. Vrin, 1986), pp. 56~57.

떤 작업 전략도 밀고 나가지 **않고** 있었는데, 왜냐하면 그가 만든 거의 모든 작품은 자신이 직접 손으로 그린 것들이었기 때문이다. 따라서 그는 정적인 이미지를 움직이게 하는 데 필요한 기계적 배치와 관련해 필수적인 무언가를 파악하고 있었던 한편, 단순한 필름띠를 만드는 작업에 그야말로 비효율적인 방식을 고수하며 구식의 장인적 생산양식에 여전히 사로잡혀 있던 인물이라고 할 수 있다. 띠 자체의 표면에 수백 개의 그림을 그리고 일일이 손으로 채색하는 데 몇 달이 걸렸지만 보여주는 데는 고작해야 몇 분밖에 걸리지 않았다. 그의 경력에서 가장 생산적이었던 시기에도 그는 사진 카메라를 통해 기계적으로 생산된 이미지를 가지고 작업하는 데는 아무런 관심도 보이지 않았다.[283]

하지만 레노에 대한 이런 식의 설명은 정당하지도 않고 유용한 구석도 없다시피 해서, 어째서 그는 도래할 영화를 결정짓는 모방적 요소로부터 고집스레 거리를 두고자 했는지 고찰해보는 편이 궁극적으로 훨씬 흥미롭겠다. 일단 레노의 경력은 에디슨과 엇비슷한 점들이 있다. 둘 다 자신들이 만든 기술 제품과 그것을 보는 관객과 시장의 경제적 현실 사이의 관계를 지속적으로 가늠해보았던 실무적 발명가들이었다. 레노의 발명품에는 끊임없는 갱신의 노력이, 공연이라는 측면에서 그리고 변화하는 관객의 요구와 가능성이라는 측면에서 자신의 기계를 조정하려는 지속적인 노력이 엿보인다.

283 가령, 다음 책의 설명을 참고. Alan Williams, *Republic of Images: A History of French Filmmaking*(Cambridge: Harvard University Press, 1992), pp. 15~16. 이 책은 레노를 고루한 구석이 있는 손재주 좋은 사람으로 칭한다. "하지만 진짜 카메라와 비교했을 때 그레뱅박물관의 구경거리는 **불완전하게 기계화된** 것이었다. 레노가 한 것은 단순히 영사라기보다는 공연이었다"(강조는 원문).

421

소박한 방식으로 구체화했을 뿐이지만 에디슨이 그러했듯 레노 또한 하드웨어와 소프트웨어의 관계를 파악하고 있었고, 그가 직접 만든 시각적 '소프트웨어'가 제공되는 관람 및 영사 장치를 제작했다. 이런 점에서 보면, 필름 띠를 제작하는 그의 방식에 장인적인 측면이 있었다고는 해도 근대화의 논리를 흡수하는 방식에서 (시장성 있는 입체 영화를 개발하려는 시도가 성공을 거두지 못하면서 1890년대 후반에 결국 사업적으로 실패하기는 했지만) 그는 당대의 많은 이들을 훌쩍 앞서는 선구적인 미디어 사업가였다. 1876년에서 1877년 사이에 10만 점 이상이 팔려나간 초기 프락시노스코프에서부터 대중적으로 존재감을 과시하며 8년 동안 50만 명이 넘는 관객을 끌어모은 1890년대의 테아트르-옵티크까지, 레노는 주변적이었다고 보기는 어려운 물건들을 내놓았다.

프락시노스코프는 운동을 모사하는 광학 기구로 1830년대 후반에 처음 만들어진 조이트로프의 개념을 변용한 것이었다. 여기에 레노가 가한 중요한 변경은 거울을 부착한 원통을 가운데에 둔 개방형 회전 드럼을 만든 것이었다. 일련의 이미지들이 순차적으로 배열된 기다란 신축성 있는 띠를 드럼의 안쪽 벽면에 쉽게 탈부착할 수 있었고, 이때 부동 상태의 관람자는 삽입된 띠의 이미지들이 거울에 **반사된** 것을 보게 되었다. 또한 레노는 드럼 내부를 직접 조명하는 광원을 하나씩 각각의 프락시노스코프에 설치했다. ('레노가 설치했다'는 식으로 말하기는 했지만 레노가 만든 기구들은 그가 디자인한 원형에 기초해 산업적으로 제조되고 백화점에서 팔렸다는 사실을 염두에 두어야 한다.) 내가 강조하고 싶은 점은, 램프와 반사면을 활용함으로써 레노가 겨냥한 목표 가운데 하나는 단순

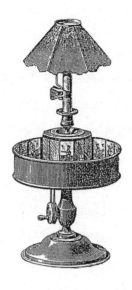

에밀 레노의 프락시노스코프, 1876년.

한 조이트로프나 관련 기계들에서 가능했던 것보다 훨씬 더 발광성
을 띤 이미지를 얻는 데 있었다는 것이다.

 그런데 초기의 프락시노스코프 모델에서는 채색되어 빛을 발하
는 이 움직이는 이미지의 효과가 분산되고 사그라들고 말았다. 여
러 사람이 동시에 볼 수 있게끔 고안된 기계다 보니 관람자는 반사
된 이미지만이 아니라 그보다 많은 이미지들을, 드럼 내벽에 있는
실제 이미지들까지 한꺼번에 보게 되었기 때문이다. 기구 내부의
작동이 노출됨으로써 관찰자의 주의는 분리되어, 하나의 구체적인
이미지의 외양에 도취되는 것만큼이나 기계의 전체적인 깜빡임과
움직임에 도취될 수도 있게 된다. 그리하여 1879년에 레노는 환영
적 움직임의 실제적 생산이라는 측면에서 프락시노스코프의 기계
적 작동 과정은 건드리지 않으면서 관람자의 경험은 극적으로 바꿔
버리는 상부구조상의 변화를 꾀했다. 그리하여 그는 프락시노스코

제3장 1888: 각성의 빛

프-테아트르라는 특허 상품을 고안했다.

　1879년에 출시된 이 기구는 기술적 작동 과정을 노출하지 않는다. 새로운 디자인은 관람자로 하여금 자신이 보는 환영의 구성적 성질을 떨쳐버리게끔 한다. 말하자면, 레노는 아도르노적인 의미에서 "겉으로 보이는 생산물[제품]의 외양을 통해 생산[제작]을 은폐"하는, 근본적으로 '주마등적'인 장치로 옮겨 간 것이다.[284] 레노의 프락시노스코프-테아트르에는 거울에 비치는 회전 드럼을 가리는 건축적 프레임을 설치해 부동 상태로 혼자 있는 관객의 경험을 창출했다. 애니메이션 형상들은 이제 하나의 프로시니엄 아치를 통해서, 그뿐만 아니라 외견상 다양한 무대 '앞에서' 보여지는데, 각각의 무대가 그려진 여섯 개의 판이 기구에 첨부되어 있어 애니메이션 형상들이 그려진 띠와 마찬가지로 마음대로 바꿔 끼울 수 있었다. 소비자는 이런 얼마간의 소프트웨어 아이템을 가지고 다양한 '연극적' 이벤트의 조합을 만들어낼 수 있었다. 정말로 중요한 것, 그리고 실제 기계 장치 없이 말로 전달하기 힘든 것은 그 이미지의 독특한 성질이다. 페나키스토스코프나 조이트로프에서 익숙한 소박한 리듬으로 움직이던 형상이 이제 마음을 흔드는 현장감마저 띠게 되었다. 이전까지는 배경도 없이 외따로 보이던 형상이 환영적 공간 배치를 위한 실제적 요소가 된다. 움직이는 형상과 무대적 배경의 종합은 3차원적으로 보이는 효과를 낳지만 그것은 서로 이질적인 2차

284 Adorno, *In Search of Wagner*, p. 90. 주마등은 "미적인 외양이 곧 상품 특성의 기능이 되는 지점"이다. "하나의 상품으로서 그것은 환영을 제공한다. 비현실적인 것의 절대적 현실성은 그 기원이 인간적 노동에 있음을 지우려 끊임없이 분투하는 어떤 현상의 현실성에 지나지 않는데, 노동 과정과 불가분의 관계에 있으며 교환 가치에 좌우되는 이 현상은 이것이 '모방이 아닌' 진정한 현실임을 강조하면서 부지런히 스스로의 사용 가치를 강조하기까지 한다."

에밀 레노의 프락시노스코프-테아트르, 1879년.

작동 중인 프락시노스코프-테아트르의 모습.

원적 체계들의 중첩에서 기인한 공간적 혼란감에 가깝다. 무대적 장식으로 둘러싸인 (비눗방울 불기, 닭에게 모이 주기, 줄넘기, 저글링, 톱질 등등 무엇이 되었든) 애니메이션 형상의 이미지는 (곧이곧대로 따지자면 거기 있는 것은 아니므로) 사실상 유령이나 다름없는 무장소적 이미지이며, 몇몇 주마등과 이른바 '페퍼의 유령Pepper's Ghost'이라 불리는 환영 등 19세기 초반의 마술적 전시물들에서처럼 반사 광학을 통해서만 존재하는 것처럼 보인다. 반사되어 나타나는 이미지는 상당한 빛을 발하는 까닭에 희미하게 일렁이며 배경으로부터 분리되고, 이로써 연극적 이미지를 구성하는 두 요소 사이의 괴리는 더욱 고조된다. 1882년경에 레노는 영사식 프락시노

426

스코프라 불리는 연관 기구를 시판했는데, 이는 각각 고정된 배경과 애니메이션 형상을 영사하는 두 종류의 이미지를 이전과 마찬가지 방식으로 종합하되 벽이나 스크린에 영사해 일군의 관객이 함께 볼 수 있도록 한 것이었다. 지각 기술의 근대화와 관련된 레노의 장치는 수그러드는 일 없이 개선을 거듭했고, 이듬해에 그가 특허를 낸 영사 장치는 그의 꼬마 극장을 대체하기는 했어도 우리가 방금 검토한 기구의 본질적 특성들 가운데 몇몇은 여전히 간직하고 있었다.

따라서 1879년부터 1890년대 후반까지 레노가 진행한 작업의 기본적 광학 체계는 환영적 이미지의 합성적·분리적 특성에 기초하고 있었다. 그의 가장 성공적인 기획인 테아트르-옵티크 역시 마찬가지로 두 개의 동시적 영사에 기대고 있었다. 하나는 무대 배경이 담긴 정적인 이미지를 스크린에 투사하는 비교적 관습적인 환등기다. 이와 더불어, 훨씬 복잡하게 고안된 레노의 반사 장치는 필름 띠를 움직여 만들어낸 애니메이션 형상을 앞서의 배경 영사로 형성된 고유 영역에 영사한다. 의미심장한 방식으로, 테아트르-옵티크의 시각적 경험은 조그마한 프락시노스코프-테아트르의 실물 크기 판본이 되었다. 1892년부터 공연되기 시작한 테아트르-옵티크의 관객들은 그레뱅박물관의 컴컴한 객석에 앉아서, 레노가 초기에 선보인 '극장'[프락시노스코프-테아트르]의 감상자들과 별반 다를 바 없이, 무대 배경 속에 있으면서도 기묘하게 그것과 분리되어 있는 애니메이션 형상들을 보았다.[285] 가장 압도적인 인상을 주는 것은 움

285 그레뱅박물관의 역사에 대한 풍부한 이야기가 담긴 저술로는 Vanessa Schwartz, *Spectac-*

에밀 레노의 영사식 프락시노스코프, 1882년.

직이고 있으면서도 배경에서 떠 있는ungrounded 형상들이었다.

　사진적으로 결정되는 현실 효과라는 관념에 오랫동안 사로잡혀 있었던 전통적인 영화사史가 어째서 레노의 작업을 결국 의의를 잃고 사라져버릴 수밖에 없었던 주변적이고 '원시적'인 실험의 계열로 밀쳐버렸는지를 이해하기란 어렵지 않다. 심지어 레노의 옹호자들마저 그러한 평가에 동조하고 있으니 말이다.[286] 하지만 1890년대

ular Realities: Early Mass Culture in Fin-de-Siècle Paris(Berkeley: University of California Press, 1998), pp. 89~148. 이 유용한 연구서에서 슈워츠는 레노의 작업을 "대중 언론, 시체 공시소, 파노라마, 디오라마 및 밀랍인형박물관 같은 현상을 포함하는 시각 문화" 내에 자리매김하면서 영화는 이러한 복합적인 사회적 환경의 산물이라고 이해해야 한다고 주장한다.

286 종종 레노는 오스카 피싱거, 노먼 맥라렌, 렌 라이 등 필름 조각 위에 직접 칠하고 그리거나 그것을 긁어 작업하기도 하는 20세기 아방가르드 영화작가들의 선구로 위치 지어졌다.

영사식 프락시노스코프 광고,
1882년경.

에, 뤼미에르의 시네마토그라프와 여타 관련 오락물들이 극장에서
선보이기 시작한 이후에도 적어도 5년 동안, 레노의 팡토밈 뤼미뇌
즈Pantomimes Lumineuses[287]는 매주 줄잡아 천 명이 넘는 유료 관객
을 끌어모았다. 그렇다면 다음과 같이 판단함이 옳다. 대부분 뤼미
에르의 영화에도 익숙한 상태였을 당대의 관객들은 레노가 수작업
으로 만든 만화풍의 단편을 불충분하고 불완전한 형태의 영화로 간
주하지 않고 오히려 그것만의 독특한 즐거움이 있는 어트랙션으로

287 [옮긴이] '빛의 무언극'이라는 뜻으로, 테아트르-옵티크를 통해 대중에게 상영할 목적으로 레
노가 제작한 애니메이션 시리즈다.

제3장 1888: 각성의 빛

에밀 레노의 영사식 프락시노스코프, 1882년.

받아들였으리라는 것이다. 따라서 우리는 더 널리 퍼져 역사적으로
살아남은 재현 양식으로 입증된 것들과 비교해서 레노의 작업을 판
단해서는 안 된다.

레노가 테아트르-옵티크 상영을 위해 1892년 10월에 그레뱅박
물관과 계약을 맺었을 때, 그는 이미 1888년 말부터 훨씬 긴 필름 띠
를 제작해오고 있었는데, 궁극적으로 이것은 바로 이 장소에서 대중
적으로 공개될 예정이었다. 그가 수작업으로 세 편의 단편 영화를
만드는 데는 3년이 넘게 걸렸는데, 그 길이는 대략 7분에서 14분 정
도였다. 그가 프락시노스코프 모델에 사용한 띠에는 열두 개 정도
의 이미지가 있었던 반면, 이 새로운 작품에는 수작업으로 그려 채
색한 이미지가 무려 700개 정도나 되었다. 사정이 이런 까닭에, 상

에밀 레노가 만든 테아트르-옵티크용 띠: 앞에 놓인 것은 프락시노스코프용 소형 띠.

궤를 벗어난 장인적 혼성물로서의 레노의 작업에서 집요하게 고수
되는 특성은 기계 복제 시대의 조건들 바깥에 있다. 그런데 레노의
작업, 특히 더 길어진 이 영화들이 운동에 대한 연장된 분석이자 분
해였음을 기억해두는 일은 중요하다. 이미 1877년에 그는 프락시노
스코프용 띠를 만들기 위해 머이브리지의 몇몇 연구를 활용했고
1880년대 초반 이후 마레의 작업에 대해서도 알고 있었음이 분명하
다. 1880년대 말에서 1890년대 초 무렵이면 그의 운동 분석은 정방
향과 역방향의 운동을 모사하기 위해 동일 위치[288] 그림들을 사용하
는 데 전례 없는 추상화의 수준에 도달해 있었다. 영사 속도를 달리
한다든지, 심지어 공연 도중 회전을 멈추고 하나의 단일 이미지만
영사한다든지 하는 것뿐만 아니라, 정방향과 역방향 운동을 오늘날
우리가 루프loops라고 부르는 형태로 중복 결합하여 움직임을 시간

288 [옮긴이] 애니메이션 용어로 동일 위치same positions는 서로 다른 장면에서 동일한 형상
이나 배경 그림을 재활용하는 것을 말한다. 'S/A'라고도 하는데 이는 'same as'의 약어다.

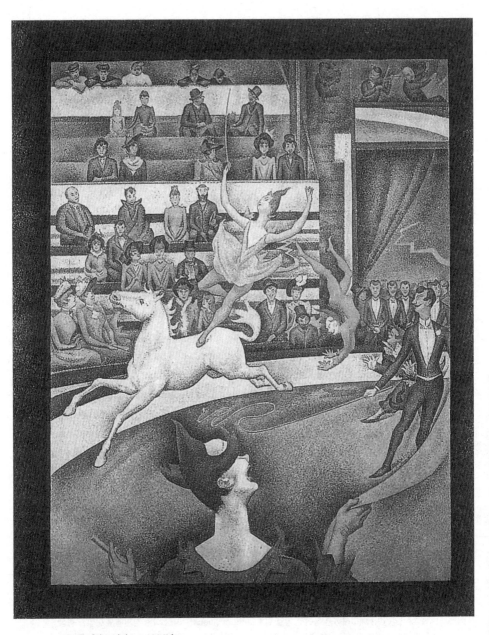

조르주 쇠라, <서커스>, 1891년.

으로부터 분리할 수 있음을 사실상 그는 직감적으로 알고 있었다. 움직이는 이미지의 초기 공개 상영회에 참석한 관객들이 접한 시간 성은 신축성 있고 가역적이었다. 이는 1890년대 중반 뤼미에르가 선보인 영화들에서 핵심적이었던 '리얼 타임'의 개념과는 거의 관련이 없었다.

이제 쇠라가 1890년 말에 그리기 시작해 1891년 초 몇 달 동안 작업했던 그림인 〈서커스〉로 돌아가보자. 실제 서커스 공연을 재현한 것이면서 쥘 셰레가 그린 포스터들에 나타나는 회화적 아이디어를 변용한 것으로서, 수십 년 동안 이 그림은 쇠라와 대중문화의 관계라는 점에서 논의되어왔다.[289] 이 그림을 독해하는 보다 유용한 방식들이 있을 수 있는데, 그중 하나가 〈서커스 선전 공연〉과의 관계를 부각해서 살펴보는 것이다. 나는 쇠라가 그 유명한 '사진총'을 비

[289] 쇠라에게 셰레는 얼마간 모호하게 '대중문화'를 환유하는 존재였기 때문에, 셰레에 대한 그의 관심을 회화적 아이디어나 개념의 문제로만 국한해서는 안 된다. 나는 셰레와 관련해 로버트 허버트에 의해 정립되어 널리 퍼진 다음과 같은 성격 묘사에서는 그다지 유용한 부분을 찾지 못했다. "밝은 색채와 움직임을 다루는 천부적 재능을 갖춘 상상력이 들끓는 시인. 활기찬 매력남이자 근대적 삶에서 우아하고 즐거운 모든 것의 전형인 그는 그 도시가 가장 매력적이었던 세기말 시기의 파리에 대한 최고의 해석자들 가운데 하나로 남아 있다." Robert Herbert, "Seurat and Jules Chéret," *Art Bulletin* 40(1958), pp. 156~58. 사실, 1870년대부터 20세기 초반까지 셰레의 작업은 이 시기에 가장 폭넓게 나타났던 소비문화의 등장 및 실제적 작용에 부합하는 것이었다. 그가 그린 포스터와 그래픽 디자인 중에는 종종 복제되곤 하는 폴리베르제르와 서커스에 대한 것들만이 아니라 제약품·화장품·등유·조명기구·전열기구·철도·기계류·음료·백화점·책·오페라·디오라마·파노라마·스케이트장·발레·휴양지·축제 등을 위한 광고도 있었다. 즉 셰레가 그린 포스터 및 관련 광고는 주의의 기술에 대한 것인 동시에 특수하게 '장식적'으로 상품 문화를 재현한 것이기도 했다. 셰레의 '개인적' 스타일이란 사실 추상적인 광택제이자, 어떤 가능한 소비품에도 닥치는 대로 적용할 수 있는 장식적 공식이며, 쇠라 자신이 꿈꾸었던 보편적 '스타일'에 대한 저하된 대응물이다. 셰레의 작업을 폭넓게 정리한 카탈로그는 Lucy Broido, *The Posters of Jules Chéret*(New York: Dover, 1980). 다음도 참고. Marcus Verhagen, "The Poster in Fin-de-Siècle Paris," in Leo Charney and Vanessa Schwartz, eds., *Cinema and the Invention of Modern Life*(Berkeley: University of California Press, 1995), pp. 103~29.

제3장 1888: 각성의 빛

롯한 마레의 작업을 익히 알고 있었을 것이며, 마찬가지로 어떤 식으로든 레노와 아는 사이였거나 적어도 레노의 다양한 장치들 가운데 몇몇을 보았으리라고 생각한다.[290] 쇠라가 레노의 작업 몇몇을 볼 기회를 가졌을 가능성을 제기해보는 일은 불합리하지 않다. 특히 나는 쇠라가 1880년대 말이나 1890년대 초 어느 시점엔가, 어쨌든 〈서커스〉를 그리는 일에 착수하기 전에, 서커스 광대들이 그려져 영사식 프락시노스코프에 사용된 특색 있는 필름 띠를 보았을 것이라고 추측한다.[291] 원형 서커스 무대의 배치, 여기저기 흩어져 착석해 있는 군중, 그리고 재주넘기하는 광대의 놀랄 만한 유사성은 쇠라가 이 이미지를 보았을 가능성을, 조그만 (정적인) 이미지를 따로 보기도 하고 간단히 영사해서 돌려 보기도 했을 가능성을 열어놓는다. 내가 조심스럽게 이런 생각을 제시하는 이유는, 그의 작

290 쇠라가 마레와 머이브리지에게 관심을 가졌을 수 있다는 증거와 관련해서는 Aaron Scharf, *Art and Photography*(Harmondsworth: Penguin, 1968), pp. 230~31, 362~63. 당대의 파리와 교외 지역의 여러 유흥터나 장터 축제에서 볼 수 있었던 오락물 및 시각적 구경거리의 풍부한 질감에 쇠라가 어느 정도나 관심을 보였는지에 대한 몇몇 간접적 힌트들이 있다. 선전 공연, 그리고 옷 입은 원숭이, 차력사, 거인, 복화술사 등 서커스 관련 흥행물과 더불어, 쇠라는 파노라마, 밀랍인형박물관, 몽유병자, 유명한 범죄의 시각적 전시 또한 즐겨 보았다고 한다. 파리 장터의 야행성 세계에 쇠라가 '보들레르적'으로 심취했음을 미화한 저술로는 Gustave Coquiot, *Seurat*(Paris: Albin Michel, 1924), pp. 75~89. 파리의 유흥터와 서커스에 있었던 장사치와 구경거리에 대한 당대의 연대기로 삽화가 풍부하게 들어간 다음 자료도 참고. Hugues Le Roux, *Les jeux du cirque et la vie foraine*(Paris: Plon, 1889). 두말할 필요도 없이, 이는 온갖 종류의 광학 장치들을 대중적으로 소비할 수 있는 환경이었고, 그림자극, 대형 입체경, 조이트로프뿐 아니라 요지경과 매직 랜턴 및 여타 전시 형태 등 종류도 한없이 다양했다. 이와 같은 1890년대 유흥터 환경 속에서 영화의 기원에 대해서는 다음 책의 "장터 영화의 전사Préhistoire du cinéma forain"라는 장을 참고. Jacques Deslandes and Jacques Richard, *Histoire comparée du cinéma*, vol. 2(Paris: Casterman, 1968), pp. 85~97.

291 나는 이 이미지의 정체를 알아내는 데 도미니크 오젤Dominique Auzel의 도움을 받았다. 그동안 출간된 여러 책들에서 그것은 레노의 테아트르-옵티크용 시리즈인 팡토밈 뤼미네즈 가운데 하나인 〈광대와 그의 개들Clown et ses chiens〉에서 따온 이미지라고 잘못 기술되어왔다.

434

레노의 영사식 프락시노스코프에 사용된 이미지.

업과 레노 사이에 '검증 가능한' 연관이 없다 해도 쇠라와 관련된 나
의 전체적인 주장은 본질적으로 바뀌지 않을 것이기 때문이다.[292]

292 쇠라가 그토록 광범위하게 당대의 대중적 시각 문화에 관심을 가졌음을 고려하면, 그와 레노
사이에 접촉이 있었을 가능성을 고려하는 것도 설득력이 없지 않다. 1889년에 쇠라는 플라
스 드 클리시에서 꽤 떨어진 곳에 있던 그의 스튜디오를 (오늘날에는 앙드레-앙투안 거리라
고 불리는) 엘리제데보자르 39로 근처로 옮겼는데 이곳은 플라스 피갈에서 약간 떨어져 있
었다. 레노의 집과 공방이 있던 로디에 거리는 이곳에서 불과 몇 분이면 갈 수 있었다. 쇠라,
그리고 이 클리시 대로 지역의 스튜디오 문화에 대해서는 John Milner, *The Studios of
Paris: The Capital of Art in the Late Nineteenth Century*(New Haven: Yale Universi-
ty Press, 1988), pp. 132~37. 1890년 무렵 파리 이 지역의 정치적 문화에 대해서는 Rich-
ard D. Sonn, *Anarchism and Cultural Politics in Fin de Siècle France*(Lincoln: Uni-
versity of Nebraska Press, 1989), pp. 49~94. 쇠라가 쥘 셰레가 작업한 그래픽아트의 팬
이 된 것도 이 시기쯤인데, 셰레는 쇠라의 활동 영역과 레노의 그것을 연결하는 존재였을 수
있다. 곧 셰레는 레노가 그레뱅박물관에서 보여준 팡토밈 뤼미네즈 시리즈의 포스터를 그리
게 될 것이었다. 그는 1882년 이후로 이 박물관의 홍보물들을 제작해왔는데, 그중에는 1883

즉 나는 쇠라가 지적으로 몰두했던 것들이 그에 대한 대부분의 연구들에서 고려해왔던 것 이상으로 폭넓은 지각적 근대화의 장과 얼마나 가까이 있었고 보조를 맞추기까지 했는지에 관심이 있다.[293]

앞서 시사했듯이, 쇠라가 서커스라는 주제에 끌린 이유를 주로 '실생활'의 사회현상으로서 그것이 지닌 의미에 기초해 설명하려 했던 시도들은 그다지 만족스럽지 못했다.[294] 단일 무대에서 이루어지는 도시적 서커스는 반세기 넘게 방방곡곡에서 선보였는데, 그것이 제공하는 것은 쇠라의 그림에 대한 설명들에서 흔히 암시되는 당대적 '근대성'의 이미지와는 거리가 멀었다.[295] 오히려 나는 쇠라 그림의 내용물— 특히 말, 기수, 광대—이 띠는 중요성은 그것들이 [이 그림이 있기 전에 당대의 다른 시각 매체들에서] 이미 구성된 재현 공간의 요소들이라는 점과 얼마간 관련되어 있다고 생각한다. 문제의 재현 공간은 실제로 움직이는 이미지들, 그리고 마레와 머이브리지의 작업에서처럼 보다 최근에 고안된 체계적인 운동 재

년에 있었던 '전화 청취Auditions Téléphoniques'라는 기록 음향 실연회와 1887년에 있었던 카르멜리 교수의 '순간 유령 흑마술Black Magic Instantaneous Apparitions' 쇼의 포스터들도 있다. 1891년에 셰레는 그레뱅박물관의 감독을 맡게 되었다. 다음을 보라. Schwartz and Meusy, "Le Musée Grévin et la cinématographe."

293 <서커스>와 레노의 작업 간의 특수한 연관 가능성을 고려하기 전부터 이미 나는 쇠라와 레노의 역사적·심미적 근접성에 대해 논한 바 있다. Crary, "Seurat's Modernity," p. 64.

294 헨리 도라가 말했듯이, "여기서 화가는 실제 서커스를 직접 관찰하는 데서 시작했다기보다는 일종의 개념적인 서커스로부터 시작한 것처럼 보인다." Dorra and Rewald, Seurat, p. xxx.

295 쇠라가 단일 무대 서커스를 그림으로 재현한 시기는 3종 무대 서커스가 홍보되던, 특히 북미에서 홍보되던 때와 겹치는 1890년경이다. 훨씬 더 많은 관객을 수용할 수 있는 이러한 형태가 생긴 것은 경제적인 고려 때문이었는데, 세 개의 무대를 활용하는 방식은 스펙터클로서 서커스의 성격을 극적으로 바꾸어놓았다. 액션이 세 개의 장소에서 동시에 펼쳐지다 보니 주의는 거듭 분산되었고, 음악은 다양한 공연 및 이벤트와 더 이상 동기화될 수 없다 보니 그것이 맡아왔던 중심적인 통합적 역할은 약화되었다. Paul Bouissac, *Circus and Culture: A Semiotic Approach*(Bloomington: Indiana University Press, 1976), pp. 11~12.

현들 모두를 포괄하는 19세기의 복수적 장이다. 광대와 곡예사의 도상학적 의의를 찾는 것보다 중요한 것은 저글러, 댄서, 동물 들과 더불어 그림의 이러한 모티프들이 시간적으로 전개되는 형태를 본다고 하는 새로운 경험과 밀접한 관계에 있음을 고려하는 것인데, 이러한 경험은 1830년대에 페나키스토스코프와 조이트로프로 시작되어 숱한 광학 기구들을 통해 1890년대까지 이어진다. 한없이 매혹적이면서 반복적인 이러한 기구들은 주의력의 장소, 또는 톰 거닝의 표현을 빌리자면 '어트랙션'의 장소였다. 그것들이 지닌 매력은 형상이나 모티프 자체와는 거의 관련이 없었으며, 오히려 한없이 다양하게 느려지기도 하고 빨라지기도 하며 순환하는 동작 속에서 고동치고, 확장되고, 수축하는 움직임의 환영과 관련되어 있었다. 관객의 성격과는 무관하게, 이러한 볼거리들이 주는 효과는 무엇보다 운동학kinematics적이었고 의미론semantics은 부차적이었다. (철도가 출현했다고는 해도) 여전히 탈것의 힘과 정력적인 동작을 나타내는 19세기의 주요한 이미지로 남아 있었던 말은 움직이는 이미지 및 시각적 장난감 들에서 바로 초기에 활용되는 형태적 어휘 가운데 하나였고, 머이브리지 등의 작업 이후로는 정적이기는 해도 보다 지속적인 방식으로 운동을 분석하기 위한 대상이 되었다.

움직이는 이미지는 시각 반응의 활력적 특성이나 운동적 특성에 대한 풍부한 조사가 가능해졌음을 시사하는 것이기도 했다. 우리는 쇠라가 '도식적 운동'을 무척 선호한다고 지적했던 마이어 샤피로의 언급을 다시 떠올려볼 수 있다. 하지만 샤피로는 그러한 도식적 운동을 생생히 경험하게 해주었을 널리 퍼진 기계적 시각의 형태들

　　　　　　　　　　　　　제3장 1888: 각성의 빛

여러 가지 페나키스토스코프 이미지들, 19세기 중엽.

과 쇠라가 얼마나 가까이 있는지는 고려하지 않았다.[296] 레노, 에디
슨, 그리고 다른 많은 이들이 1880년대와 1890년대 초반에 걸쳐 발
전시키고 있었던 것들의 효과와 쇠라를 분리해 생각하는 일은 거의
쓸모가 없다. 이러한 실험들을 '전영화적'이라고 불러야 하는지는
논란거리일 수 있겠지만, 우리는 그것들이 새롭게 부상한 '산업적

[296] 1880년대 후반에 볼 수 있었던, 연속적 움직임을 모사하는 엄청나게 다양한 기구들에 대해
서는 Laurent Mannoni, *Le mouvement continué*(Paris: Cinémathèque française,
1996) 참고.

438

예술'의 사례들이라고는 분명하게 말할 수 있다. 레노, 머이브리지, 푸어만 못지않게 쇠라 또한 장-루이 코몰리가 "가시적인 것의 기계들"이라 부른 것을 만든 사람이었다. 그의 작업 역시 장인적 실천으로부터 반복적·표준적 특성을 띠는 이미지-제작의 산업적 양식으로의 이행 가운데 있다.[297]

이때 우리는 〈서커스〉가 서커스에 대한 그림이 아니라 서커스 공연자들을 나타내는 것일 수 있는 어떤 움직이는 이미지가 멈춘 한순간이라고 생각해볼 수 있다. 이미지 연속체로부터 떨어져 나와 하나의 파편 또는 단편처럼 된 이 이미지는 그것이 '자연적' 지각의 조건들로부터 거리를 두고 있음을 분명히 나타내고 있다. 곡예사, 말, 그리고 기수는 비인간적 지각을 발휘하기라도 하는 것처럼, 레노가 사실상 처음 실행했던 정지 화면 또는 멈춤 동작을 흉내 내기라도 하는 것처럼 하나같이 딱딱히 고정되어 있다. 쇠라가 레노의 것과 같은 종류의 기술들에 끌렸다면, 부분적으로 이는 그것들로 인해 기계적 시각의 구성적·종합적 본성이 지각의 과정을 규명하는 그의 작업과 어울리기 때문이었을 수 있다. 또한 방금 내가 언급한 세 형상들은 레노의 형상들처럼 배경에서 떠 있고 서커스장 내부의 환경과 유리된 관계를 맺고 있는데, 레노의 형상들이 그러했던 것은 두 개의 분리된 영사 장치를 조합하는 그의 방식 때문이다. 이런 점에서 보면, 쇠라 그림의 관객은 레노의 장치에서 활용되는 정적인 배경들 가운데 하나 같은 것이다. 그러나 〈서커스〉에서 그것은 근대적 관객

297 Jean-Louis Comolli, "Machines of the Visible," in Teresa de Lauretis, ed., *The Cinematic Apparatus*(London: Macmillan, 1980).

제3장 1888: 각성의 빛

성을 특징짓는 불변적이고, 비성찰적이며, 맹목적인 본성을 전달한
다. 이것은 이 사회적 세계를 구성하는 기초적 요소로서 장착되어
언제나 제자리에 있는 구경꾼들의 무리이며, 거기서 그들에게 전시
되는 내용이 구체적으로 무엇이냐 하는 문제는 전혀 중요하지 않다.

앞에서 나는 〈서커스〉가 〈서커스 선전 공연〉의 반무대적 절제를
뒤집어놓은 (그리고 거기서 풀려난) 것처럼 보일 수 있다고 지적했
다. 먼저 그려진 그림이 짐짓 안으로 들어오라고 손짓하면서 실제
로는 가리고 접근을 막았던 널따란 내부로의 입장이 우리에게 허락
되기라도 한 것처럼 말이다. 하지만 내가 지금껏 밟아온 논의의 경
로를 따라가자면, 여기서도 우리는 이전 그림과 마찬가지로 그 한
복판에 동종의 공백이 있는 공간적으로 쇠진된 이미지를 보고 있다
는 주장도 가능하다. 그림 하단부에 있는 광대의 형상은 이러한 독
해에서 결정적이다. 이 그림은 완성작은 아니지만 우리가 보고 있
는 형상이 서 있는 곳이 어떤 광선과 평평한 표면 사이임을 암시하
는 정보는 충분한데, 이 형상은 2차원의 표면 아니면 스크린에 **영사**
된 이미지일 수도 있는 것 위로 자신의 그림자를 드리우고 있다. 광
대의 어깨와 목과 모자 주변에 드리워진 이상한 음영을 그럴 법하
게 설명할 길은 그 외에는 별로 없다. 광대는 마술사-기술자의 화
신으로서 여기서 그는 오른손을 들어 조명이 내리쬐고 있는, 추상적
으로 조립된 시각적 자극의 평면으로 향하는 커튼을 연다.[298] 이 중
심적 형상은 또한 1880년대 말에서 1890년대 초 무렵의 수많은 매

298 "1891년 작품인 〈서커스〉에서, 관건이 되는 것은 스펙터클 현상과 그것에 수반되는 수동적인
관객성이다. 이 그림은 기술적으로 휘황찬란한, 꼼짝 않고 있는 관객들을 만족시키려 갖은 곡예를 부리
는 일종의 대중 공연에 빗대어 예술 제작을 패러디하고 있다." Nochlin, "Seurat's Grand Jatte," p. 152.

1880년대 말 레종브르 프랑세즈Les Ombres françaises의 그림자 영사 공연을 무대 뒤에서 본 광경.

직 랜턴 광고들을 떠올리게 한다. 이 광고들에서는 커튼을 열어젖혀 매직 랜턴에서 영사되는 구경거리를 내보이는 난쟁이나 광대 같은 전형적 인물들을 묘사하곤 했다. 나의 논점은 이 그림이 영화의 전조가 된다고 말하려는 것이 아니라, 전통적인 매직 랜턴이나 그림자극을 통해서든 또는 레노의 것을 비롯한 이런저런 다양한 영사 장치들을 통해서든, 다양한 형태의 영사 이미지들을 폭넓게 접할 수 있었던 한 역사적 순간의 산물로서 이 그림을 고려해보는 것이다. 쇠락적인 문제들에 사로잡혀 있던 화가에게, 이러한 영사 이미

불투명 사진 관람용 영사기, 1888년.

매직 랜턴 제품 라벨, 1890년대.

지들은 비물질적이고, 비장소적이며, 홀연히 떠올랐다 사라지는 이미지의 조화를 강력한 현실 효과와 어트랙션 기술로 드러내 보여주는 것들이었을 터다.

　나로서는 하나의 유용한 가설이라고 생각하는바, 쇠라가 움직이는 이미지 현상에 흥미를 느꼈다면 그것이 경험적인 진리값을 지니기 때문은 아니다. 영사식 프락시노스코프 같은 레노의 장치는 쇠라에게 자신의 합성적·종합적 구성물과 원리상 양립 가능한 애니메이션의 모델을 보여주었을 것이다. 그것은 실제 세계의 모습과, 보다 구체적으로는 사진적인 것의 영역과 아무런 필연적인 연관도 없었다. 〈서커스〉 그림 왼편의 백마는 경험적 사실의 한계를 따르

기를 (그것도 자신의 작업이 과학적 객관성을 띤다고 여겼음직한 화가가) 고의적으로 포기한 데서 나온 것이다. 움직일 때 말의 다리들은 실제로 어떤 모습을 취하는지가 국제적인 관심사가 되었던 10년간의 시기 이후, 1870년대 후반에 수행된 머이브리지의 연구에 뒤이어 기계적 시각을 통해 제공된 동물의 운동에 대한 새로운 '진실들'이 있었음에도, 참으로 도발적이게도 쇠라는 그의 말을 '부정확하게' [네 개의 발을 모두 앞뒤로 쭉 뻗고] 전속력을 내는 시대착오적인 자세로 묘사하고 있다. 이는 그토록 자주 (오해를 불러일으키면서) 머이브리지와 연관되는 과학적 신빙성에 대한 반박처럼 여겨질 지경이다.[299] 놀랄 만큼 심하게 변형된 곡예사의 신체와 더불어, 이 말은 이 그림이 어떤 실제 사건을 다시 제시하는 재현이 아님을 나타낸다. 오히려 쇠라는 (이를테면, 레노의 드로잉 같은) 예술과 지각적 근대화 기술의 연합이 어떻게 창안의 자율적 공간을 이루고 그 자체의 구성된 시각과 진실을 관람자에게 부과하는지를

299 쇠라의 '부정확한' 말은 이보다 70년 전에 그려진 제리코의 <엡섬 더비Epsom Derby>의 동물들과 친연 관계에 놓일 수 있다. 중요한 것은 제리코가 그의 말들을 그릇되게 재현했다는 점이 아니라 그의 작품이 불가능한 비인간적 시각을 향한 최초의 꿈들 가운데 하나라는 점인데, 이는 인간적 기능들의 시공간적 한계를 넘어서는 지각의 편재성에 대한 욕망에서 비롯된 꿈이다. 이와 관련된 쇠라의 야심은 마레와 머이브리지의 고속 기록 장치들을 모방하는 것이 아니라 자아를 스스로의 진실을 창출하고 부과할 수 있는 주권적인 눈으로 개조하는 것이다. 허공에 뜬 몽상적인 궤적 가운데 있는 제리코와 쇠라의 말들은 모두 신체에 대한 한층 깊은 진실을 구현하고 있다. 그 말들은 지각된 움직임에 대한 생리적·운동적 반응의 추상적 상관물들이다. 이것들은 기계적이고 공간적인 움직임의 진실보다는 관념운동적 경험의 우위를 긍정한다. 즉 쇠라는 1880년대에 자신이 그린 말 그림들을 머이브리지의 작업과 맞추려 무진장 애를 썼던 에르네스트 메소니에와는 매우 다른 방식을 취한다. 머이브리지와 메소니에에 대한 중요한 설명을 담은 책으로 Marc C. Gotlieb, *The Plight of Emulation: Ernst Meissonier and French Salon Painting*(Princeton: Princeton University Press, 1996), pp. 171~84.

테오도르 제리코, <엡섬 더비>, 1821년.

보여준다. 시각의 기계화는 객관성이나 진실성과는 어떤 본질적인 관련도 없으며 이보다는 새로운 모사·환영·주술 능력과 관련되어 있다.

분명 이것은 쇠라가 주의 관리 및 어트랙션의 기술을 실험하고 있는 이미지다. 어둡고 폭이 넓은 테두리를 사용하면서 그는 '바이로이트 효과'를, 레노의 채색 이미지들이 영사되어 자율적으로 빛나는 영역과 유사한 효과를 나름대로 재창안하려 시도했다. 동시에 그는 그러한 기술들에 고유한 인공성과 추상성을 눈에 띄게 처리하

고 있다. 그림 위로 드리워진 광대의 그림자는 테두리 안에 담긴 공
간에서 외견상의 통일성을 해체한다. 가능할 법하지 않은 식으로
부동화된 특성으로 인해 이 이미지는 광범위하게 기계적으로 종합
되거나 결속되어서 움직임을 모사하게 되는 [연속적] 이미지들로
부터 떨어져 나오거나 풀려 나온 한 구성요소로서 지위를 얻게 된
다. 오랫동안 〈서커스〉는 활력 효과를 노골적으로 지나치다 싶을
만큼 드러내는 그림처럼 여겨지기는 했지만, 그것은 〈서커스 선전
공연〉 못지않게 강력한 정지 상태를 낳는다. '움직이는' 형상과 동
물들이 무뚝뚝하게 뻣뻣이 **붙들려** 있는 상태는 여기서의 '현존'이
인간적 시각에 직접 가닿을 수 있는 것이 아니라 기술적인 모사 절
차의 산물일 뿐임을 나타낸다. 〈서커스 선전 공연〉에서 투시도법
적 공간의 붕괴는 〈서커스〉에서 구경거리로 주어지는 불가능한,
눈으로 볼 수 없는 허깨비가 출현하기 위한 전제 조건에 다름 아니
다. 생리적 자극을 염두에 두었다는 점과는 무관하게, 쇠라의 작업
에 깃든 반응과 정동의 전체적인 관리체계화bureaucratization는 〈서
커스 선전 공연〉의 환영적인 항상성에 전적으로 부합하며, 개인적
경험과 집단적 경험 모두의 탈시간화에도 부합한다.

　〈서커스〉를 〈서커스 선전 공연〉의 이면 또는 내부로서 독해하는
것이 가능하다면, 그것은 곧 지각 경험을 추상적으로 개념화한 것
이라 하겠다. 〈서커스 선전 공연〉에서는 구경거리의 가능성이 지연
되고 뒤바뀌고 부인되었다면, 〈서커스〉에서 외견상 전시되고 있는
구경거리의 이미지 또한 그것과 마찬가지로 현실감을 잃고 현존이
고갈된 상태다. 하지만 이 두 그림에서 쇠라가 우리에게 도해해 보
여주는 사회적 세계는 관찰하는 주체의 주의력이 곧 권력이 점점

1890년대 말 시네마토그라프 상영관 선전 공연(입장료 게시판에 주목할 것).

더 특수화된 방식으로 작동하는 위치가 되는 그런 세계다. 뒤르켐이 바랐던 연대는 제한적으로 관리되는 자극들의 장이 구속된 의식의 몽롱한 상태를 유지하는 집단적 상태로서 다시 그려지는데 여기서 개인의 자율성은 감축된다. 그의 짧은 경력의 말년에 해당하는 이 시기 쇠라의 작업은 무대적 공간의 붕괴가 어떻게 무매개성에 대한, 관람객의 신체적 참여에 기초한 퇴행적 통일성에 대한 새로운 상상적 형상화를 가능케 했는지를 직관했다는 점에서 중요하다. 그는 누구보다도 빨리 관조의 산업화와 관련된 근본적인 무언가를 직감했고, 바그너가 그러했듯 그 또한 영화가 실제로 도래하기도

447

전에 본질이 현상으로 대체되어버린 빛나는 환상적 이미지의 효과를 예견했다.[300] 그가 자신의 작업을 통해 이루려 했던 형태적 조화는 분명 심리적 시간으로의 도피를 상정하지만, 그는 이러한 평형의 꿈이 솟아나는 엄연한 역사적 조건들에 대한 감각을 절대로 완전히 지워 없애지는 않는다. 바그너 등과는 달리 그는 주마등적인 것과 신화의 유혹에 저항했는데, 그의 작업의 기술적 전제들을 노출한다거나 이와 더불어 신화의 매력을 떠받치는 어떤 안정적 '형태화'나 게슈탈트를 무너뜨리는 식이었다.[301] 그의 작업은 분명 인간적 지각의 근대화라는 광범위한 과정들에 인접해 있지만 그러한 과정들과 동일한 구석은 거의 없다. 아도르노의 말을 빌리자면, 하나의 예술 작품으로서 여전히 〈서커스 선전 공연〉은 "그것을 제압하고 압도하려 드는 힘들과 양립할 수 없는"[302] 대상이다. 이 그림은 주관적 반응을 산출하기 위한 기제들로 구성된 것일 수도 있지만 (그것들이 과연 효과적인지 여부는 차치하고) 결코 그러한 기제들로 환원될 수는 없다. 이와 더불어, 그 불투명성을 통해, 대가적 기교와 표현성에 대한 거부를 통해, 이 그림은 자아가 작품 속에서 안

300 Carl Dahlhaus, *Nineteenth-Century Music,* trans. J. Bradford Robinson(Berkeley: University of California Press, 1989), pp. 195~96.

301 우리가 쇠라의 작업을 '아방가르드'라고 부르기로 한다면, 이 용어에 대한 벤야민 부흐로의 유익한 기술의 범위 내에서일 것이다. "아방가르드적 실천은 다음의 것들을 둘러싸고 지속적으로 재개되는 투쟁이라고 정의하는 편이 더 그럴듯해 보이는데, 문화적 의미의 정의, 새로운 관객의 발견과 재현, 모든 재현 수단 및 재현 공간을 점유하고 통제하려는 문화 산업의 이데올로기적 장치들의 경향에 맞서 대응하고 저항을 육성할 새로운 전략의 계발 등이 그것이다." Benjamin Buchloh, "Theorizing the Avant-Garde," *Art in America,* November 1984, p. 21. 다음 책의 관련 논의도 참고. Ward, *Pissarro, Neo-Impressionism, and the Spaces of the Avant-Garde,* pp. 263~65.

302 Adorno, *Aesthetic Theory,* p. 264.

도감에 빠져 소멸하지 못하게 한다. 이 그림은 관람자로 하여금 그것의 경험적 작동 과정에 대한 순응과 그 안에서 화합되지 못한 모든 것의 눈부신 융합에 대한 기대 사이에서 서성이게 한다.

제4장

1900: 종합의 재발명

하지만 자유는 언제나 시각vision으로, 그 안에서 모든 목소리가 울려 퍼지는 침묵으로 남는다. 이 모든 목소리들이 하나하나 또렷이 말할 수 있도록 시간을 창출하고, 시간을 이겨내는 것은 언제나 주의다.

—— 폴 리쾨르, 『자유와 자연』

예술사가인 마이어 샤피로는 세잔의 작업을 "묵직한 주의의 예술"로 특징지었다. 샤피로가 이런 표현을 사용한 것은 그것과 연관된 역설들을 그 자신이 잘 알아 주의 깊게 따져본 결과다. "그것은 종종 감정적으로 흔들리면서도 이 눈의 세계에 자신을 흠뻑 적시며 자신이 지각한 것들과 더불어 사는 사람의 예술이다. 이런 예술은 오래도록 집중된 시각을 요구하기 때문에 경험 양식으로서는 음악과 유사하다. 하지만 시간의 예술로서가 아니라 위대한 작곡가들의 어떤 작업을 통해서만 소환되는 묵직한 주의의 예술로서 말이다."[1] 샤피로는 시지각적이지 않은 음악적 경험을 참조해서 "오래도록 집중된 시각"의 개념을 설명하고 있는데, 시간을 벗어나 발생하는 세잔의 지속적 주의력을 지각의 정지suspension of perception로 간주하

1 Meyer Schapiro, *Cézanne*(New York: Abrams, 1963), p. 9.

제4장 1900: 종합의 재발명

면서 오래 연장된 한 순간 속에서 배회하는 가운데 역동적으로 관계들이 작용한 결과로 "대상들의 복원"이 이루어진다고 본다. 세잔의 후기 작업에 진정 어떤 "복원"이 있는지 여부는 이 화가와 관련된 가장 중요한 논쟁들에서 핵심 사안이 되어왔다. 이 장에서는 1900년경부터 세잔의 작업에서 특수하게 시도된 종합의 재발명이 어떻게 마네 및 쇠라의 경우와는 매우 다른 일군의 문제들을 제기했는지 검토하려 한다. 마네와 쇠라 같은 화가들이 부분적으로 의지했던 결속, 항상성, 고착의 전략들은 세잔에게는 더 이상 먹히지 않는 것이었다. 세잔의 후기 작업을 통해 나는 철학, 과학적 심리학, 초기 영화, 예술 이론, 신경학 등 이 시기 다양한 영역에서 나타나는 주의 깊은 관찰자의 불확실한 지위를 탐색할 것이다. 나의 목표는 일군의 상동적 대상들을 식별해내는 데 있지 않으며 그보다는 세기말에 제기된 주의 및 지각과 관련된 문제들의 고도로 **논쟁적인** 성격을 조명해보는 것이다. 이러한 문제들은 '순수 지각'의 가능성 및 지각 내에서의 '현존' 가능성과 관련된 많은, 종종 극단적으로 다른 입장과 실천을 둘러싸고 구체화되었다. 여기서 나는 당시에 부상하고 있던 기술적 배치들을 비롯해 새롭게 개념화되고 조직화된 운동, 기억, 시간성이 가한 충격의 한복판에서 어떻게 주의 깊은 현존이라는 개념이 재창안되었는지를 살펴보려 한다. 1890년대 후반 무렵에 이르면, 지속적인 보기, 즉 '고정된' 시각의 가능성과 가치 자체를 경험과 형식의 역동적·운동적·리듬적 양상들의 효과와 분리해 생각할 수 없게 되었다.

샤피로의 언급은 당대의 또 다른 '주의적' 실천으로 향하는, 또는 에드문트 후설의 초기 작업에서처럼 적어도 그러한 실천에 대한 담론적 제안으로 향하는 입구 역할을 할 수 있다. 세잔의 작업에 대한 수많은 영향력 있는 설명은 대체로 그것을 20세기 초반 현상학의 상황들과 연관 지었다. 간단히 말하자면, 양쪽이 공유하고 있다고 상정되는 것은 의식에 떠오른 대로의 세계와 연관해 누적되어온 문화적·상식적 가정들을 비켜나려는 시도인데, 세잔은 이 시도를 다음과 같이 기술했다. 그것은 "오늘날에 앞서 나타났던 모든 것을 망각하면서 우리가 실제로 보고 있는 것의 이미지를 만들어내는 것"[2]이다. 여기서 '망각'이라는 세잔식 모험이 습관과 사회화로 달라붙은 모든 것을 떨쳐버린 의식의 '순수' 형식을 분리해내려는 후설의 목표와 상응한다고 보는 가정은 미심쩍다. 잘 알려진 메를로-퐁티의 설명에 따르면, 세잔은 "인간성의 규제적 질서 저변에 있는 사물들의 근간으로 곧장 뚫고 들어가는 시각"을 추구했고, 마음과 신체, 사고와 시각의 구분에 앞서 존재하는 세계에 대한 입장을 정립했다.[3] 메를로-퐁티는 세잔이 "이러한 개념들이 유래하며 서로 갈라

2 1905년 10월 23일 폴 세잔이 에밀 베르나르에게 보낸 편지. 다음에 수록됨. Cézanne, *Conversations avec Cézanne*, p. 46. 이와 더불어, '순수 시각'에 대한 19세기의 오랜 집착은 여기서 사소한 문제가 아닌데, 러스킨을 비롯해 다음과 같이 언명한 쇼펜하우어도 그런 집착과 관련된다. "독창적이고 비범한 생각을 하고 가능하다면 영속적인 착상까지 떠올리기 위해서는 가장 평범한 대상과 사건 들이 전적으로 새롭고 낯설어져 그들의 진정한 본성이 드러나게끔 잠시나마 세계와 사물들로부터 완전히 떨어져 있는 것으로 충분하다." Arthur Schopenhauer, *Parerga and Paralipomena*, vol. 2(1851), trans. E. F. J. Payne(Oxford: Oxford University Press, 1974), p. 77.

지지 않은 채로 있는 바로 그 시원적 경험으로 돌아간다"고 썼다.[4]
이러한 관점에서 보면, 세잔의 작업은 사물들—자체로 다가가는 정
화된 경로를 제공하며, 이는 '본질 직관'을 추구하면서 후설 자신이
전유한 시각적 모델에 상응한다.[5]

우선 이러한 문제들과 후설의 관련성을 좀더 숙고해보자. 또는
그것들을 일반적인 문제로 취급하는 것이 어느 정도나 가치 있을지
고려해보자. 1890년대 후반에 출간된 전前현상학적인 (포괄적인 지
각 이론이 담긴 저작인)『논리 연구Logical Investigations』에서 후설
은 널리 퍼져 있던 주의 개념들에 대한 반대 입장을 분명히 했다.[6]
그는 협소한 또는 집중된 지각이 일시적으로 고양된 의식에 지나지
않는 주의와는 근본적으로 다른 직관을 규명하고자 했다. 자크 데
리다에 따르면,『논리 연구』에서 후설의 목표는 "어떤 무시간적 고
정성 속에서" 객관성을 기술하는 것이었는데, 여기에는 "[무시간적
특성을 띠는] 형식적인 것 위에 주의를 고정"하는 일이 수반된다.[7]
후설은 다음과 같이 쓴다. "사람들은 주의가 흡사 경험 내용에 가미
된 특수한 **돋을새김**relief 양식을 가리키는 이름이기라도 한 것처럼
말한다."[8] 여기서 후설은 분트식의 지배적인 심리학적 주의 모델에

3 Maurice Merleau-Ponty, *Sense and Non-Sense,* trans. Hubert L. Dreyfus and Patri-
 cia A. Dreyfus(Evanston: Northwestern University Press, 1964), p. 16.

4 Ibid.

5 Edmund Husserl, *Phenomenology and the Crisis of Philosophy,* trans. Quentin Lau-
 er(New York: Harper & Row, 1965), p. 111.

6 여러 연구자들은 두 권으로 된 『논리 연구』 각 권이 후설 사유의 서로 다른 단계에 속한다고
 본다. 첫번째 권은 '전현상학적'인 할레Halle 시기와, 두번째 권은 그가 현상학을 처음으로
 특수한 인식론으로 표명했던 시기와 연관된다.

7 Jacques Derrida, "'Genesis and Structure' and Phenomenology," in *Writing and Dif-
 ference,* trans. Alan Bass(Chicago: University of Chicago Press, 1978), p. 155.

반대하고 있으며, 선별 작용으로서의 주의라는 확고한 관념이 조각적 은유와 연결되는 이러한 모델에서 일군의 주어진 자극들은 보다 밋밋하게 파악되는 주변 영역에 견주어 3차원적인 것으로 지각된다. 하지만 후설은 그러한 개념을 극적으로 재설정할 것을 요구하면서 주의란 경험적인 관찰이나 전통적인 내관introspection과는 무관하다고 주장한다. 그것은 의식 속에 단순히 실체적으로 존재하는 어떤 내용물과 관련된 문제가 아니다.[9] "앞서 정의한 지향적 경험의 의미에서 주의는 분명 작용들에 속하는 기능이라는 사실을 외면하는 것만큼이나 이 분야에서 올바른 관점을 그토록 저해하는 것도 없다. […] 우리가 주의를 기울이는 것이 대상적인 것이 되게끔 하는, 말의 가장 넓은 의미에서 현시되게끔 하는, 어떤 기본적 작용이 있음이 분명하다."[10] 19세기 말에는 주의에 대한 온갖 연구들이 진

8 Edmund Husserl, *Logical Investigations*(1899-1901), vol. 2, trans. J. N. Findlay(New York: Humanities Press, 1970), p. 585. 강조는 필자. 후설은 『내적 시간의식의 현상학』에서 "차별화하는" 그리고 "돋보이게 하는" 것으로서 이러한 주의 개념을 발전시킨다. Edmund Husserl, *The Phenomenology of Internal Time Consciousness*(1905-1910), trans. James S. Churchill(Bloomington: Indiana University Press, 1964), pp. 175~81. 여기서 그는 "유도된 주의의 눈길"의 원초적 작동에 대해 상술한다.

9 다음을 참고. Harrison Hall, "Was Husserl a Realist or an Idealist?," in Hubert L. Dreyfus, ed., *Husserl, Intentionality, and Cognitive Science*(Cambridge: MIT Press, 1982), p. 174. "현상학적 성찰은 일상적 경험의 대상들에서 그러한 경험을 매개하는 노에마로 주의의 초점을 옮기는 성찰이다. […] 따라서 대상을 가리키는 지시와 지각 작용의 의미 간에 연계를 끊는 일은 그저 경험의 자연스러운 맥락 내에서 주의를 돌리는 문제라기보다는 그러한 맥락을 변형시키거나 포기하는 것과도 관련된 문제다."

10 Husserl, *Logical Investigations*, vol. 2, pp. 586~87. 주의를 다룬 윌리엄 제임스의 저작에 후설이 독특한 방식으로 반응했음에 주목할 것. 후설은 1900년 이전에 자신이 작성한 대부분의 노트와 연구 자료를 파기해버리기는 했지만, "그가 소장했던 『심리학의 원리』에는 […] 주로 제1권에, 특히 9장(「사고의 흐름」)과 11장(「주의」)에 표시들이 집중되어 있다." Herbert Spiegelberg, *The Phenomenological Movement: A Historical Introduction*, 2d ed., vol. 1(The Hague: Martinus Nijhoff, 1965), p. 114.

제4장 1900: 종합의 재발명

행되었음에도 후설은 자신이 주의와 지향성이 맺는 관계의 중요성을 처음으로 파악했다고 믿었다.

세잔의 작업과 마찬가지로 후설의 작업은 지각의 위기가 감지되는 19세기 말의 여러 현장 가운데 하나이지만, 그것은 또한 그러한 위기에 대한 가장 독특하고 완강한 반응들 가운데 하나이기도 하다. 1890년대 후반에 그가 '심리학주의'라고 부르며 공격했던 것들 가운데 일부는 당대의 다른 이들 역시 비판의 표적으로 삼았던 인식론적 입장들로서, 지각과 인지에 대한 다양한 정신물리학적, 관념연합론적, 감각주의적, 원자론적 설명들이 그에 해당한다.[11] 헬름홀츠의 『생리 광학』은 무의식적 추론에 대한 그의 이론과 더불어, 세계에 대한 일단 '신뢰할 만한' 그리고 '일관적인' 앎이 어떻게 가능한지를 입증하기 위해 **생리학적** 전제들에서 출발하는 19세기 인식론적 입장들의 토대 가운데 하나였다. 의식을 감각들의 묶음으로, 즉 심리적 내용의 반복적 연합 또는 융합으로 보는 관념을 후설은 분명 개탄스럽게 생각했다. 이에 대한 그의 대응은 (고전적인 시각 모델에서처럼) 지각하는 주체에게 객관적으로 세계를 파악할 수 있는 특권적 시점을 회복해주는 것이 아니었다. 그는 지각에 대한

11 존 스튜어트 밀, 알렉산더 베인, 빌헬름 분트, 크리스토프 지크바르트, 빌헬름 딜타이, 테오도어 립스 등의 작업에서 감지되는 심리학주의에 대한 후설의 논박과 관련된 폭넓은 배경을 알고 싶다면 다음 책의 유용한 역사적 조사를 참고. Martin Kusch, *Psychologism: A Case Study in the Sociology of Philosophical Knowledge*(London: Routledge, 1995). 다음 논문도 참고. Thomas M. Seebohm, "The More Dangerous Disease: Transcendental Psychologism, Anthropologism, and Historism," in Mark A. Notturno, ed., *Psychologism*(Leiden: E. J. Brill, 1989), pp. 11~31. 심리학주의와 미학적 모더니즘의 관계에 대한 연구로는 Martin Jay, *Cultural Semantics: Keywords of Our Time*(Amherst: University of Massachusetts Press, 1998), pp. 165~80.

어떤 경험적 주장이나 생리학적 주장도 부인하지 않았다. 대신 그는 이러한 주장과 병존하면서도 경험의 본성에 대한 보다 정제되고 근본적인 이해를 가능케 하는, 불가피하게 얽혀 있는 주체와 대상의 관계를 드러내는 대안적인 직관 모델의 가능성을 제시했다. (게슈탈트 심리학에서 중요한) 인지적·지각적 **종합**은 그에게 주요 관심사가 아니었는데, 이는 지각의 질료는 대부분 그 자체의 질서 및 조직과 더불어 직접 주어진다고 보는 그의 입장 때문이었다.

그의 노력에 깃든 철학적 의의는 논리와 과학을 위한 절대적 기초를 다시 확보하려 한 데 있다고 여겨지는데, 이보다는 덜 고상하지만 후설 작업이 갖는 문화적 중요성은 1890년대와 1900년대 초반에 이루어진 경험의 합리화 및 상업화의 여러 양상들에 고유한 물화되고 습관적인 지각 양식을 탈피하려는 (세잔의 작업을 비롯한) 다양한 시도들 가운데 하나라는 점에 있다 하겠다. 그의 핵심적 문제들 가운데 하나(이자 세잔의 쟁점들과 관련된 문제)는 본질적으로 내용물에 대한 지각적 조절·융합·출입이라 할 심적인 것들의 영역이 어떻게 안정적이고 객관적으로 타당한 인지들을 산출할 수 있는지를 설명하는 것이었다. 주의란 피로, 주의분산, 외부적 관리에 민감한 가변적이고 엔트로피적인 힘이라는 생각을 후설은 받아들일 수 없었을 것이다. 근대의 감각적 삶의 역동적·운동적·분산적 기질은 그 아래에, 그 위에, 또는 그 내부에 의식의 시원적 하나 됨으로 접근하는 길이 있다는 보장이 있는 경우에만 참을 만한 것이 된다. 일상적 지각 경험의 파편화, 분열, 동요는 사실상 변하지 않으면서 그러한 지각을 구성하는 것을 은폐했다. 19세기 심리학은 그때그때 달리 보이는 네커의 정육면체Necker cube나 착시로 인해 더

제4장 1900: 종합의 재발명

길거나 짧게 보이는 뮐러리어의 선들Müller-Lyer lines과 같은 시지각적 환영 연구에 폭넓은 관심을 드러내며 개별적 지각의 상대성에 대한 의문들을 줄곧 자아냈는데, 이는 지각의 선천성에 입각한 해석이나 경험주의적 해석 모두에서 마찬가지였다. 후설의 입장에서, 그런 식의 상대성은 의미의 논리를 추구하는 작업에서 용납될 수 없는 것이었다.

후설의 작업은 어떤 경험적인 것과도 무관하며 어떤 시공간적인 것과도 무관한, 주의와 관련된 비인칭적이고 전前개인적인 초월론적 영역의 가능성을 제시한다. 그가 시도한 주의의 재구성 작업은 경험적인 것에서 보편적인 것으로의 이동으로서, 여기서 주의는 '자연스러운' 것이기를 멈추고 절대적 구조를 지닌 지향적 행위가 된다. 다음은 『논리 연구』 제1권에서 인용한 것이다. "주의에 관한 의미심장한 논의는 단지 직관의 영역만이 아니라 사유의 전 영역을 포괄한다. […] 우리의 판단이 'A에 속하는 모든 것은 B에 속하는 것'이라는 형식과 관련된 것이라면, 우리의 주의는 이러한 보편적 사태에 쏠리며, 이런저런 낱낱의 문제가 아니라 일체에 관심을 둔다."[12] 이러한 방식으로 이해된 주의는 추상화 과정과 연계되며 보편성 자체는 그 과정을 통해 "부여된다." 세계의 순수하게 형식적인 양상들이 발견될 수 있게끔 비형식적인 모든 것을 우회하는 것이 바로 주의다.

이후 10년 동안 후설은 이러한 주의 개념을 투사되는 광선, 탐조 등의 이미지로, 대상들과 경험적 관계들이 아니라 본질과 노에마를

12 Husserl, *Logical Investigations*, vol. 1, p. 383.

조명하는 "주의의 빛줄기"로 발전시키게 된다.[13] 탐조등 빛줄기로서의 주의는 바라보는 행위 자체를 미동도 없이 바라보는 양식을 나타내는, 따라서 "자연스러운 태도"의 정지를 나타내는 유사-기계적 비유가 된다.[14] 미셸 푸코 등에 따르면, 후설이 추구하는 것은 관찰자의 고착성과 안정성을 보존하고, 조건에 따라 변하지 않는 지각적 의미가 발생할 수 있는 원초적 지평을 포함해 이른바 '자연적 지각'의 좌표들을 보존하는 것이다. 질 들뢰즈의 주장에 따르면, 후설 그리고 현상학적 사유 일반은 정적인 '포즈'에 의지해서만 운동을 사유할 수 있는 본질적으로 "전前영화적인 조건들"을 넘어설 수 없었다.[15] 기존의 안정적인 의미, 기호, 사회관계 들이 뿌리 뽑히고, 교

13 Edmund Husserl, *Ideas: General Introduction to Pure Phenomenology*(1913), trans. W. R. Boyce Gibson(New York: Collier, 1962), pp. 248~49. 방사되는 빛줄기로서의 주의라는 관념은 여러 상이한 사유들에서 폭넓게 발생한다. 주의에 대한 최근의 연구에서 '탐조등' 이론이 활용된 사례로는 A. M. Treisman, "Features and Objects," *Quarterly Journal of Experimental Psychology* 40(1988), pp. 201~37; M. I. Posner and S. E. Peterson, "The Attention System of the Human Brain," *Annual Review of Neuroscience* 13(1990), pp. 25~42.

14 알베르 카뮈는 다음과 같이 자유분방한 설명으로 후설의 주의 모델에 대해 명쾌하게 논한다. "저녁의 산들바람부터 내 어깨 위의 이 손에 이르기까지, 모든 것에는 그것만의 진실이 있다. 의식은 주의를 기울임으로써 그것을 조명한다. 의식은 이해의 대상을 만들어내는 것이 아니라 그저 초점을 맞추고 주의를 기울이는 행위인데, 베르그송적인 이미지를 빌려 표현하자면, 그것은 별안간 하나의 이미지에 초점을 맞추는 환등기를 닮았다. 차이라면 여기에 시나리오는 없지만 잇따라 두서없이 등장하는 도판들이 있다는 점이다. 이 매직 랜턴에서는 모든 그림이 특권적이다. **의식은 그것의 주의가 향하는 대상들을 경험 속에서 정지시킨다.** 경이로운 방식으로 그것은 대상들을 고립시킨다. 이제부터 대상들은 모든 판단을 넘어선다." Albert Camus, *The Myth of Sisyphus and Other Essays*, trans. Justin O'Brien(New York: Knopf, 1955), p. 43. 강조는 필자.

15 Michel Foucault, *Language, Counter-memory and Practice,* trans. Donald F. Bouchard and Sherry Simon(Ithaca: Cornell University Press, 1977), pp. 175~76; Gilles Deleuze, *Cinema 1: The Movement-Image,* trans. Hugh Tomlinson(Minneapolis: University of Minnesota Press, 1986), pp. 58~61.

환 가능하게 되고, 유통의 회로로 들어가고 있던 세계에서, 후설은 모든 대상 또는 관계들의 집합 주변에서 절대적 진정성의 광휘를 식별해내고자 한다. 근대화의 역동적 분열 가운데서 그는 가장 분산되고, 모호하고, 동적인 심적 내용물들에 통일성·명료성·일관성을 부여할 단일체적 주의의 기술을 제안한다. 주관적 생활세계의 진정성을 구하기 위해 후설은 그것의 **보편적** 구조를 밝혀내려는 무망한 탐색에 착수했다.[16]

세잔의 기획과 후설의 기획 간의 그 모든 명백한 통약 불가능성을 고려한다 해도, 그 둘은 모두 합리화 및 근대화 과정과 관련해서 이해되고 자리매김되어야 한다. 앞에서 이미 강조했듯이, 주의가 담론적·실천적 대상으로 부상한 것은 시각과 청취가 그것들에 일정 수준의 확실성·신뢰성·자연성을 부여했던 다양한 역사적 코드와 실천으로부터 점차 떨어져 나오게 된 역사적 순간에 이르러서다. 감각들이란 비일관적이며, 신체에 좌우되고, 주의분산 및 비생산성의 위협에 속수무책임이 드러나면 드러날수록, 제도적·기술적 환경들 내에서 규범적 개인은 주체의 기능적 적합성을 촉진하는 객관적·통계적 주의 능력이라는 측면에서 정의된다. 세잔과 후설은 이러한 생산과 소비의 장에서 상대적으로 떨어져 있었음에도 그들의 작업을 통해 그러한 장치들이 규제하고 표준화한 지각의 특성들

16　프란시스코 바렐라에 따르면 "후설적 방법의 아이러니는 철학이 경험을 직접 마주하도록 해야 한다고 주장했음에도 정작 그는 경험의 교감적 측면과 직접적으로 육화된 측면 양쪽을 모두 무시하고 있었다는 점이다. […] 경험과 '사물들 자체'를 향한 후설적 전환은 전적으로 **이론적**이었다. 혹은, 논점을 달리해 말하자면, 그것은 어떠한 **실용적** 차원도 완전히 결여하고 있었다." 바렐라는 이러한 비판이 "인간적 경험의 육화된 내용"을 강조했던, "하지만 순전히 이론적인 방식으로" 그리했던 메를로-퐁티에게도 적용된다고 주장한다. Francisco Varela, *The Embodied Mind*(Cambridge: MIT Press, 1993), pp. 17~19.

에 도전하고 그것을 넘어서려 했다.

그렇다면 우리는 세잔의 망각 의지라는 익숙한 주제를 어떻게 생각해야 할까? 만일 그런 게 있다면, 그가 '정지시키려' 했던 것은 무엇일까? 세잔에 대해 오랫동안 사람들은 그가 결코 아틀리에의 요령이나 수법(예컨대, 선형 원근법과 관련해서 역사적으로 축적된 실천들)을 습득하지 않았고, 회화적 구성에 대한 기성의 도식과 전통적 해결책에서 벗어나려 했다고 말해왔다. 그런데 기존의 어떠한 세계 해석도 피하려 드는 일종의 본원적 인물로 세잔을 보는 이러한 해석들에 유용한 구석이 있다면, 시각에 대한 낡은 (고전적인) 지식 구조 내에서 무시되거나 주변화되거나 양립할 수 없었던 (따라서 표명되지 않았던) 지각적 경험들에 대한 세잔 특유의 감수성과 관찰력을 암시해준다는 점이다. '순수한' 또는 아이와도 같은 눈이라는 19세기적 신화에 그를 가두려들기보다는, 우리는 세잔을 지각적 경험에서 이례적인 것이라면 무엇이든 놀랄 만큼 경각심을 갖고 대했던 한 명의 관찰자로서 고려해야 한다. 세잔의 후기작을 보면 그는 세계의 본질적 구조를 새롭게 하는 지각적 백지상태 속에서 작업하고 있지 않다. 오히려 그는 인식 가능한 세계에 대한 집착을 뒤흔들며 그에게 작용하는 부조화스러운 외부를 끌어들이는 데 개방적이 되었다.

그의 경력에서 제3기(1878~87)라고 불리는 시기는 통합적이고 전면적인 구성적 터치가 특징적인데, 1890년대 초반부터 세잔은 이를 포기하고 전례 없는 실험적 기획에 돌입한다.[17] 이어진 10년 동

17 로런스 고잉은 세잔의 후기 작품에서 대상들의 해체라는 "수수께끼"에 대해 다음과 같이 논

제4장 1900: 종합의 재발명

안 그가 발견한 것들 가운데 하나는 지각은 그것이 형성되는 과정 이외에 다른 형식을 취할 수 없다는 점이다. 이제는 더 이상 세계의 덧없는 외양을 기록하는 것이 문제가 아니라 지각 자체의 불안정성을 직면하고 그 속에서 사는 것이 문제다. 어쩌면 그 누구보다도 첨예하게, 세잔은 지각이란 본질적으로 **그 자체와 다른 것[자기동일성이 없는 것]**일 수밖에 없다는 점을 이해함으로써 주의의 패러독스를 드러냈다.[18] 마네가 부분적으로 직감했던 것—어떤 하나의 사물을 골똘히 바라보는 행위는 그것의 현존, 그것의 풍부한 무매개성에 대한 보다 충실하고 포괄적인 파악으로 이어지지 **않는다**는 창조적 발견—은 세잔의 실천을 이루는 생산적인 부분이 되었다. 오히려 그러한 행위는 그 사물의 지각적 해체와 상실을, 식별 가능한 형태의 와해를 낳았다. 그리고 이러한 와해는 이전에는 알려지지 않았던 방식으로 힘들의 관계와 조직을 창안하고 발견하기 위한 조건 가운데 하나였다. 다시 말해서, 역동적 연속체의 부분으로서 주의

한다. "1900년부터 이어진 세잔의 작업은 대상에 기반한 초기작의 구조들과 근본적으로 다르다. […] 서로 구분 가능한 대상들은 1900년 이후 세잔의 작업에서 점차 색채의 흐름 속으로 한데 녹아든다." Lawrence Gowing, "The Logic of Organized Sensations," in William Rubin, ed., *Cézanne: The Late Work*(New York: Museum of Modern Art, 1977), p. 55.

18 후설에 대한 자크 데리다의 비판에는 자기동일적 지각의 불가능성에 대한 가장 영향력 있는 설명들 가운데 하나가 담겨 있는데, 이 설명은 세잔의 시간성을 분석하는 작업과도 관련되어 있다. "이때 곧바로 알게 되는 것은 지각된 현재의 현존은 그것이 비현존 및 비지각과 계속해서 뒤섞이고, 일차적 기억 및 기대와 (과거지향 및 미래지향과) **계속해서 뒤섞이는** 한에서만 그 자체로 나타날 수 있다는 점이다. 이러한 비지각들은 실제로 지각된 지금now에 덧붙여지는 것도 아니고 이따금 그것을 수반하는 것도 아니다. 그것들은 그러한 지금의 가능성과 근본적으로 불가피하게 연루되어 있다." Jacques Derrida, *Speech and Phenomena*, trans. David B. Allison(Evanston: Northwestern University Press, 1973), p. 64. [옮긴이] '과거지향retention'과 '미래지향protention'은 후설 현상학의 용어다.

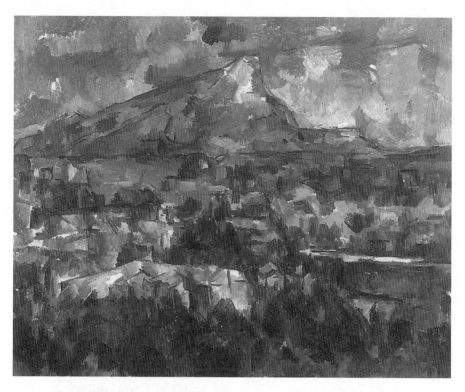

폴 세잔, <생빅투아르산>, 1902~1904년경.

는 언제나 제한적으로만 지속되는 것이었고, 주의분산적 상태로 분
해되거나 처음에는 하나의 대상이나 대상들의 무리를 붙들고 있는
듯 보였던 것을 유지할 수 없는 상태로 분해될 수밖에 없었다. 마찬
가지로, 하나의 점에 강도 높게 고착된 시각의 명료성은 이러한 고
착으로 얻은 명료성을 무너뜨리는 해체와 연관되어 있다. 세잔에게
있어 주의력에 내재하는 해체는 그가 수행한 세계의 철저한 탈상징
화 작업을 뒷받침했을 뿐 아니라 '외부적'인 사건과 감각이라고 생
각되었던 것들 사이에서 끊임없이 조절되는 관계들의 집합을 지닌

인터페이스를 낳았다. 따라서 재훈련된 그의 주의력으로 인해 처음으로 화를 입게 된 것들 가운데 하나는 지각의 일관성에 대한 가정이었다.

세잔이 세상을 떠나기 며칠 전에 언급했던, 파악하기 힘든 그의 '목표'의 본성을 우리는 결코 알 수 없을 것이다. 그것은 "자연에 상응하는 조화"였을까, 아니면 "감각의 실현"이었을까? 몇몇 평자들의 주장대로 그는 자신의 목표가 얼마간 "공간적 통일성"의 개념이라고 믿기 시작했을 수도 있다. 하지만 최종 목적지는 어딘가 다른 곳에, 참신함으로 넘쳐나는 실험을 말로 설명하고자 할 때 그가 사용 가능했던 부적절한 언어를 넘어선 곳에 있을 수밖에 없었다. 주의라는 문제를 통해 세잔을 검토해보면, 그의 작업이 시지각적 영역을 넘어서는 것들과 얼마나 풍부하게 조응하는지, 그리고 그것이 얼마나 폭넓은 육체적corporeal 연루의 산물인지가 드러난다. 전적으로 눈의 활동에만, 시각적 감각에만, 빛의 파장에만 주의를 기울인 것이 아니라면 세잔은 과연 무엇에 주의를 기울였던 것일까? 생각건대, 세잔은 자기도 모르게 신체에, 그것의 맥동에, 그것의 일시성에, 이행과 사건과 생성의 세계가 신체와 교차하는 지점에 주의를 기울이게 되었던 것 같다. 확실히 그는 주관적 시각의 무수한 복잡다단함을, 생리학적 한계들이 온갖 감각 경험을 조건 짓는 방식을 직관적으로 깨닫게 되었다. 그의 후기 작업에 대한 하나의 유용한 가설은 그가 점진적으로 시각장의 이러한 불연속적 구성에, 그 '집중적' 형태에 민감해졌다고 보는 것이다.[19] 세잔에 대해 좀더 논

19 세잔이 "평면 원근법의 주요 가설을 포기"한 것에 대한 고잉의 비범한 통찰을 보라. 그는 세

하기 전에, 나는 19세기 말에 시각과 관련해 이루어진 제도적 혁신들이 얼마나 강력하게 이러한 문제들에 직면했는지 간략하게 언급하고자 한다.

19세기 말의 과학적 연구는 소박한 관찰에 늘 활용되어왔던 것을 공식화하고 처음으로 인간 지각에 대한 포괄적인 설명으로 체계화했다. 생리적 의미와 주관적 의미 모두에서 이접적disjunct 특성을 띤 시각장의 본성을 말이다. 경험적 연구들을 통해 확인된 바로는, 망막의 중심 영역——중심와——은 광수용체 세포들로 꽉 차 있는 반면, 주변 영역에는 훨씬 드문드문 퍼져 있었다. 이 작은 중심와 영역은 엄청난 세밀함과 아주 예리한 색각을 제공하는 데 반해, 이보다 넓은 주변 또는 가장자리 영역은 선명하지 않거나 색채가 희박하여 모호하고 희미한 인상만을, 심지어 왜곡된 인상만을 제공했다. 하지만 이 주변부는 움직임에 대단히 민감했다. 1850년대 무렵의 과학자들은 서로 감도가 다른 구역들에서 망막의 수용력을 밝혀내려 애썼다.[20] 몇 세기 동안 시각장은 균질한 선명도와 시계視界를 지닌

잔이 변화무쌍한 "작전 한계점culminating point"에 시지각적으로 몰두하는 것을 다음과 같은 사실과 연관 짓는다. "무작위적인 색채 변화는 상반되는 방향으로 향하는 붓놀림들을 통해 나타났고, 구별 가능한 대상들인지와는 무관하게 낱낱의 조각들을 이루기 시작해서 이따금 소용돌이치는 색채 변화의 눈보라가 되기도 하는데, 이는 무작위적으로 보이는 색차들로 이루어진 평탄한 퇴적물을 남겼다." Gowing, "The Logic of Organized Sensations," pp. 57~58.

20 중심시와 주변시에 대한 경험적 정보는 다음의 책에 요약되어 있다. Hermann von Helmholtz, *Treatise on Physiological Optics*, ed. James P. C. Southall(New York: Dover, 1962), vol. 2, pp. 331~38. 다음 책의 설명도 참고. Edwin G. Boring, *Sensation and Perception in the History of Experimental Psychology*(New York: D. Appleton-Century, 1944), pp. 172~73. 이 문제에 대한 보다 최근의 논의로는 Julian Hochberg, "The Representation of Things and People," in Maurice Mandelbaum, ed., *Art, Perception and Reality*(Baltimore: Johns Hopkins University Press, 1973), pp. 65~70; Robert L.

원뿔형 구획처럼 생각되어왔으나, 어떤 주어진 순간에 우리가 보는 것 대부분은 공간이나 거리 파악이 가능하지 않은 돌이킬 수 없이 모호한 상태 가운데서 배회한다고 보는 개념이 이제 나타났다. 이는 주관적 시각장이 발생하는 방식에 대한 이해를 재정립하게끔 한 주된 전환이었다. 그것은 이미지의 즉각적 수용을 통해서가 아니라 안정적으로 보이는 이미지를 잠정적으로 구성하는 안구 운동 과정의 복합적 총합체를 통해 생겨난다.[21] (헬름홀츠의 『생리 광학』을 프랑스어로 번역했던) 프랑스 과학자 에밀 자발이 시각은 그가 "단

Solso, *Cognition and the Visual Arts*(Cambridge: MIT Press, 1994), pp. 20~26. 시력은 망막 내 광수용체 영역들의 분리에만 좌우된다는 헬름홀츠의 주장에 의문을 제기하며 19세기 말과 20세기 초에 다양한 입장들이 부상했다. 에발트 헤링은 (1905년에서 1909년 사이에 출간된 저작에서) 헬름홀츠의 주장에 반대론을 편 가장 주목할 만한 인물 중 하나다. 그의 주장에 따르면, 시력은 국소적 해부학에 꼭 들어맞는 것이라기보다는 외부적 조명 요인들뿐 아니라 망막 중심과 주변의 역동적 관계의 산물이었다. Ewald Hering, *Outlines of a Theory of the Light Sense,* trans. Leo M. Hurvich and Dorothea Jameson(Cambridge: Harvard University Press, 1964), pp. 153~71. 자신이 1920년대 초반에 수행한 조사연구에 기초해서 쿠르트 골드슈타인은 다음과 같이 주장했다. "망막의 특정 부위와 특정한 기능 사이에는 어떠한 일관적 관계도 없으며, 망막의 어떤 부위가 전체적인 수행에 기여하는 바는 유기체가 직면한 과업에 따라 달라진다. [⋯] 시력은 망막 전체의 흥분자극의 패턴 및 대상에 대한 유기체의 전반적 태도에 의존한다." Kurt Goldstein, *The Organism: A Holistic Approach to Biology*(1934; New York: Zone Books, 1994), pp. 61~62.

21 "귀에는 중심와에 상응하는 것이 아무것도 없다. 따라서 청각장 내에서 불가피하게 일어나는 주의 변화는 그에 상응하는 어떠한 신체 기관의 변화도 수반하지 않는다. 청각적인 감각 데이터들의 식별과 선별은 정신만으로도 가능하며 그에 상응하는 귀의 움직임을 요구하지 않는다." Aldous Huxley, *The Art of Seeing*(New York: Harper and Row, 1942), p. 44. 더불어, 청취는 또한 **총합적** 지각 과정임을 명심해야 한다. 미셸 시옹은 다음과 같이 말한다. "청취는 연속적으로 일어난다는 진술은 수정되어야 한다. 사실 귀는 조각조각 조금씩 들으며 그것이 지각하고 기억하는 것은 **이미** 2~3초 정도씩 소리가 나는 동안 짧막하게 종합된 것들로 이루어져 있다. [⋯] 인식한다는 의미에서라면 우리는 소리를 지각한 직후에야 비로소 그것을 듣게 된다." Michel Chion, *Audio-Vision: Sound on Screen,* trans. Claudia Gorbman(New York: Columbia University Press, 1994), pp. 12~13. 시각과 청취의 관계에 대한 확장된 분석은 Hans Jonas, *The Phenomenon of Life: Toward a Philosophical Biology*(New York: Harper and Row, 1966), pp. 135~56.

속적saccadic" 운동이라 부른 짧고 빠른 도약들이 이어지는 방식으로 나타난다는 이해를 공식화한 것은 1878년이 되어서였다. 이처럼 이접적 특성을 띤 시각장에 대한 새로운 생리학적 도식과 관련해 가장 중요한 것은 그것이 인간 주체에 대한 새로운 **심리학적** 모델들의 일부가 되었다는 점이다. 경험적 수준에서는 그러한 도식이 더는 의미가 없다고 해도, 분명 그것은 시각적 경험이란 망막에서든 시각 피질에서든 고도로 분화된 활동들의 **합성물**이라고 보는 모든 20세기적 모델들의 초기 사례로서 남을 수 있다.

그러한 연구들 가운데 가장 영향력이 컸던 사례에 속하는 것은 빌헬름 분트의 작업으로 1880년대에 그는 다음과 같이 단언했다. "의식은 시각장으로 간주된다. 의식에 들어온 대상들은 눈의 망막 가장자리 영역에 상이 맺힌 시각적 대상들처럼 처음에는 모호하고 불분명하게 지각될 뿐이다. 대상들이 선명한 시각 부위에 도달하는 데는 시간이 필요하다. [⋯] 거기서는 대상들에 날카로운 주의가 기울여져 그것들이 **통각된다**."[22] 분트적 도식의 토대가 되는 것은 그의 용어로 ['시각장visual field'을 뜻하는] 블리크펠트Blickfeld와 ['시각점visual point'을 뜻하는] 블리크푼크트Blickpunkt의 구분, 즉 전반

22 Wilhelm Wundt, *Grundzüge der physiologischen Psychologie*(1874; Leipzig: Engelmann, 1880), vol. 2, pp. 85~92. 다음 책의 관련 설명도 참고. George T. Ladd and Robert Sessions Woodworth, *Elements of Physiological Psychology*, new ed.(New York: Scribner's, 1911), p. 483. 분트에 대한 의미 있는 논의들로는 Thomas H. Leahey, "Something Old, Something New: Attention in Wundt and Modern Cognitive Psychology," *Journal of the History of the Behavioral Sciences* 15(1979), pp. 242~52; George Humphrey, "Wilhelm Wundt: The Great Master," in Benjamin B. Wolman, ed., *Historical Roots of Contemporary Psychology*(New York: Harper and Row, 1968), pp. 275~97.

『생리학적 심리학 개요』(1880)에서 분트는 시각장을 구형으로 나타냈다. H 지점은 블리크푼크트를 가리키며, 자오선들이 투사된 부분은 블리크펠트의 가변 범위를 가리킨다.

적인 시각장과 국소적으로만 초점이 맞거나 선명한 지점 사이의 구분이다.[23] 이 모델은 이후 20년이 넘는 세월 동안 인식론적·지각적·심리학적 주체성에 대한 여러 설명들에서 광범위한 영향력을 행사하게 될 것이었다.[24] 분트에게 블리크펠트가 의식의 장, 의식적 자각

23 Wundt, *Grundzüge der physiologischen Psychologie*, pp. 85~87. 테오뒬 리보는 주변과 중심에 대한 같은 유형의 도식을 표명했는데, 분트적 도식을 본뜬 것이든 아니든 간에 그것만큼 영향력이 있었다. Théodule Ribot, *The Psychology of Attention*(1889; Chicago: Open Court, 1896), pp. 21~22. 다음을 보라. Kurt Danziger, "Wundt's Theory of Behavior and Volition," in R. W. Rieber, ed., *Wilhelm Wundt and the Making of a Scientific Psychology*(New York: Plenum, 1980), pp. 89~115. "그리하여 그는 인간 행동에서 역동적 원리의 기능을 본디 의식의 몇몇 내용에 초점을 집중하는 **통각** 개념의 측면에서 기술했다. 정신 기능에 대한 분트적 모델은 어김없이 중심부(블리크푼크트)와 주변부(블리크펠트) 사이에, 다시 말해서 초점과 나머지 영역 사이에 양극성이 있는 장에 대한 모델이다. 이러한 양극성은 통각적 과정의 산물로서, 이 과정은 모든 경험은 구조화된다는 사실의 원인이 되는 근본적인 활동적 원리다. 하지만 분트에게 통각은 자유의지를 특징짓는 징후였다. 그것은 경험과 운동 모두에 방향과 구조를 부여하는 역동적 원리였다"(p. 104).
24 예컨대, **근거리** 시력과 **원거리** 시력이라는 범주들은 눈의 중심와 및 주변 영역의 특수한 배치와 불가분의 관계에 있다는 오르테가 이 가세트의 주장을 보라. José Ortega y Gasset, *The Dehumanization of Art and Other Essays on Art, Culture, and Literature*(1925),

의 장이었다면, 블리크푼크트는 통각이 발생하는, 사실상 주의와 같은 뜻을 지니는 의식의 초점이었다. 여기서 의식은 하나의 시지각적 모델에 기초해 있었지만, 가령 로크, 데카르트, 라이프니츠 등이 활용했던 카메라 옵스쿠라 모델과는 근본적으로 다른 것이었다. 분트는 의식과 주의에 대한 '위상학적' 모델 또는 공간적으로 확장된 모델을 연구했는데, 이러한 모델에서는 블리크펠트에서 처음에 어슴푸레하게만 파악된 인상들에서부터 주의가 집중된 블리크푼크트의 선명하고 활동적인 지각에 이르는 연속체가 있었다. 몇십 년에 걸쳐 분트 연구실의 학생들은 일반적인 모호한 의식장 속으로 들어온 자극을 주체가 지각하는 데 걸리는 시간과 그 자극이 활동적인 주의의 대상이 되는 데 걸리는 시간의 차이를 측정했다. 이른바 정상적인 피험자의 경우, 그 차이는 대략 10분의 1초인 것으로 밝혀졌다. 여기서 '통각'이라는 말은 초월론적 주체성의 토대를 구성하기는커녕, 칸트나 라이프니츠가 사용했던 동일한 용어와 그저 공허하고 불필요한 관계를 맺고 있을 뿐이다.

왜 어떤 내용은 주의의 대상이 되고 다른 것은 그렇지 않은가에 대해서는 심히 의견이 갈렸지만(언제나 의지, 관심, 습관 등 무엇 때문이든), 이러한 일반화된 지형학적 도식은 폭넓게 활용되었다. 이를테면 1890년대에 폭넓게 활용된 변용 도식들 가운데 하나에서 주의는 의식적 자각과 지각적 초점의 범위가 점차 감소하는 동심원

trans. Helene Weyl(Princeton: Princeton University Press, 1968), pp. 109~13. 시각장에 대한 이러한 모델은 주관적인 방향으로 나아가는, 보이는 대로의 대상에 대한 예술이 아니라 "보는 경험"에 대한 예술의 방향으로 나아가는 서구 회화의 불가피한 움직임에 대한 오르테가의 설명에서 매우 중요하다.

FIG. 33. Graphic repre-
sentation of the
field of consciousness.
1, the unconscious
(physiological); *2*,
the subconscious; *3*,
diffused, vague con-
sciousness; *4*, active
consciousness; *5*, the
focal point of atten-
tion.

볼드윈의 『심리학 안내서』
(1891)에 실린 의식과 그
주변부를 도식화한 그림.

FIG. I. — Champ visuel de Vel. *A* limite du champ visuel sans effort d'attention.
B limite du champ visuel au moment d'un effort d'attention pour additionner
des chiffres placés au point central du périmètre. L'expérience faite successive-
ment sur les deux yeux donne des résultats analogues.

피에르 자네의 『신경증과 고정 관념』(1898)에 실린, 주의 약화로 인해
수축된 시각장의 다이어그램.

CHART 1.

A

LEFT RIGHT

B

GREEN
RED
YELLOW
BLUE
LIMIT OF VISION

SCALE
25° 50°

시각의 중심과 주변에서의 색채 지각 영역, 1890년대 말. 『미국 심리학 저널』(1895년 1월 호)에 수록됨.

의 중심으로 자리매김했다. 시각장의 구조를 고스란히 축약해 보여주는 것으로서 이와 연관된 종류의 도식을 활용한 이들도 있었다. 샤르코의 사례를 따라 피에르 자네는 시각장의 유효 범위를 도표화하고 측정하려 시도했는데, 이는 그의 특수한 연구에서 지적장애나 신경증을 확인하는 작업의 일환이었다.[25] 몇몇 연구들은 적색과 녹색이 청색과 황색과는 달리 주변시로는 지각될 수 없음을 입증하면서 다양한 범위의 색채 감도를 정리했다. 이러한 새로운 지식, 그리고 이러한 도식은 분명 지각적 경험을 외부적으로 관리하는 기술들에 활용되었다. 동시에 이러한 지식과 도식은 통합적인 균질한 지각 모델들의 붕괴를 나타낸다. 이제 관건이 되는 것은 1880년대와 1890년대에 여러 다른 분야에서 나타났던 주관적 경험 모델로서, 여기서 의식은 세계가 주체 앞에 충만하게 자기-현존하는 이음매 없는 영역이라기보다는, 다양한 수준의 명료성과 자각성, 모호성과 반응성을 지닌 구역들 사이에서 움직이는 내용물들로 이루어진 이접적 공간이다.[26]

25 Pierre Janet, *Névroses et idées fixes*(Paris: Félix Alcan, 1898), pp. 70~79.

26 『생리학적 심리학 개요』의 프랑스어 번역본은 1886년에 나왔다. Wihelm Wundt, *Eléments de psychologie physiologique,* trans. Elie Rouvier(Paris: Alcan, 1886). 이때 블리크펠트와 블리크푼크트는 각각 ['시각장'을 뜻하는] 'champ de regard'와 ['주요 시각점'을 뜻하는] 'point de regard principal'로 번역되었다. 1880년대 후반 무렵에는 분트의 특수한 도식의 세부 사항들이 일반적인 문예 및 문화 관련 출간물들에서 논의되었다. 가령 다음을 보라. Alfred Fouillée, "La sensation et la pensée," *Revue des Deux Mondes* 82(July 15, 1887), p. 418. "의식장을 시각장에 빗대어 논하면서 분트 씨는 소리나 냄새를 막론하고 어떤 종류의 표상이 '의식의 시각장'으로 들어가는 입구로 지각을 지목한다. 이와 같은 표상이 '의식의 시각적 초점'으로 들어갈 때, 다시 말해서 주의가 대상을 붙들 때, 그는 통각이라는 용어를 사용한다. 그에 따르면, 우리 사고의 가장 근본적인 활동은 표상을 이러한 초점으로 인도하고 거기에 붙들어 두는 우리의 능력에 있다." 그런데 1870년대에 폭넓게 읽혔던 저술에서 이폴리트 텐은 주관적 경험의 이러한 일반적 특질들 가운데 많은 것을 일찌감치 제시

이러한 모델의 중요한 특성 가운데 하나는 블리크푼크트의 내용이 항상 변화한다는 점인데, 초점으로부터 의식의 가장자리로 또는 그 반대 방향으로 그 내용이 줄곧 이동하는 것이다. 눈에 대한 이러한 '지형학적' 모델이 전경과 배경이라는 항들을 통해, 그리고 초점이 맞는 중심과 주변 배경의 분리를 통해 시각장을 조직화한 것처럼 보일 수도 있지만, 사실 그러한 구분에는 어떠한 영속성이나 안정성도 없었다. 지각은 그러한 항들이 끊임없이 서로 이동하고 부단히 뒤바뀌고 전위되는 과정이었다. 중심와의 블리크푼크트가 해부학적 **중심**과 일치하기는 해도, 여기서 관건이 되는 인지적 양상들은 **탈중심화**라는 보다 큰 근대적 과정의 일부다. 1890년대 후반에 이르면, 찰스 셰링턴 등의 신경계 연구에서는 강화된 운동 감지 능력을 지닌 주변시가 생물학적으로 한참 먼 과거의 인류가 남긴 강력한 유산으로 이해되었는데, 이 덕분에 우리는 잠재적 포식자나 먹이와 맞닥뜨렸을 때 즉각적으로 동작을 촉발할 수 있다는 것이다. 이러한 연구는 주의력이 이 분리된 시각장을 가로질러 여기저기 잡다하게 동시적으로 분산됨을 함축하는 한편, 나아가 전경/배경이라는 구분을 부적절한 것으로 만들었다. 윌리엄 제임스 등이 의견의 일치를 보았던바, 이제 문제가 되는 것은 중심과 주변의 관계가 고정된 가운데 주어지는 일련의 부동적 상태나 광경이 아니

했다. "우리 마음의 상시적 상태는 이러한데, 충만한 빛을 받는 하나의 지배적 이미지가 있고 그 주변으로는 점점 더 지각되지 않게 사그라드는 이미지들의 성좌가 퍼져 있다. 이것들 너머에는 덩어리가 주는 효과로밖에는 의식되지 않는, 다시 말해서 일반적인 즐거움이나 슬픔의 느낌으로밖에는 의식되지 않는, 아예 보이지 않는 이미지들의 은하수가 있다. 모든 이미지는 온갖 다른 상태의 빛과 어둠함을 거쳐 가는 듯하다." Hippolyte Taine, *On Intelligence*(1870), trans. T. D. Haye(New York: Holt and Williams, 1872), p. 169.

라 오히려 현저히 드러나는 **과도적** 상태들이었으며, 여기서 수시로 달라지는 지각의 변두리들은 곧 심적 '현실'을 구성하는 특성들이었다.[27]

시지각적 중심과 주변의 문제, 감각 반응의 분산적 기능의 문제는 19세기 이후 줄곧 진행된 지각의 근대화 과정의 일부가 되어왔다. 시지각적 경험을 제공하는 구성물들 가운데 19세기에 가장 널리 퍼져 있던 두 가지는 이러한 새로운 조건의 몇몇 항들을 규정한다. 첫째는 건축적인 파노라마 회화 모델로서 여기서 360도 이미지는 주의력의 초점이 맞춰진 안정적 중심을 희생하는 대가로 영구적으로 활성화된 시지각적 주변을 상징하는 것이었다. 그리고 이와 경쟁하는 (또는 이를 보충하는) 시각적 소비의 모델로서 나왔던 입체경을 떠올려보라. 입체경은 (특히 홈스Holmes사의 기구에서는) 주변시를 모조리 **배제**하면서 선명한 중심와 영역 너머로는 거의 연장되지 않는 환영적인 3차원 이미지를 제공했고, 그리하여 어떤 배경도 없고 주변도 없이 고도의 촉각성을 띤 전경 자체인 이미지를 지금 내가 개괄하고 있는 시지각적 모델 속에서 만들어냈다. 파노라마와 입체경 모두에서 사라진 것은 고전적 전경/배경 관계의 가능성만이 아니며 이미지와 관찰자 사이의 조리 있고 일관성 있는 거리 관계의 가능성 또한 마찬가지다.[28] 이러한 특성들에 주목했던

27 "과도적 부분들"에 대한 제임스의 이론에 대한 논의는 Aron Gurwitsch, *Studies in Phenomenology and Psychology*(Evanston: Northwestern University Press, 1966), pp. 301~31 참고.

28 분트는 스페인 신경학자 라몬 이 카할의 언급을 끌어들이면서 인간 눈의 '파노라마적' 능력과 '입체경적' 능력 간의 대립을 제시한다. Wilhelm Wundt, *Principles of Physiological Psychology*(1874), trans. Edward Bradford Titchener(New York: Macmillan, 1904), vol. 1, p. 233.

입체경과 파노라마, 19세기 중엽.

독일의 비평가이자 조각가인 아돌프 힐데브란트는 합리적인 공간
적 가치들을 옹호하고 생리학에 토대를 둔 시각을 거부하면서 파노
라마와 입체경 모두를 (그리고 그것들의 인기를) 비난했다.[29]

몇몇 평자들의 주장대로, 세잔의 후기 작업에서 느껴지는 기묘
함은 주변적 망막 감각을 눈의 중심부 또는 중심와 부위와 동시에,
그리고 동일한 직접성과 강도로 포착하려 했던 그의 시도 때문일
수 있다.[30] 그것은 통일된 균질한 시각장에 대한 열망과 관련된 문
제가 아니라, 우리 대부분이 거의 늘 그렇듯이 습관적으로 주변부
를 억압하기보다는 시각장의 여러 단절된 영역들을 어떻게든 고정
된 눈으로 파악하고자 하는 열망과 관련된 문제였을 것이다. 어떤
의미에서 그것은 경험적으로나 주관적으로 불가능하다고 규정되었
던 것을 성취하고자 하는 노력일 것이다. 가령, 마이클 폴라니는
"초점식focal awareness과 보조식subsidiary awareness은 상호 배타적"
이라고 주장한다.[31] 역설적이게도, 중심과 주변의 구분에 기초하고

29 Adolf Hildebrand, "The Problem of Form in the Fine Arts"(1893), in Harry Mallgrave
and Eleftherios Ikonomou, eds., *Empathy, Form, and Space: Problems in German
Aesthetics, 1873-1893*(Santa Monica: Getty Center for the History of Art and the
Humanities, 1994), p. 242. "파노라마가 불러일으키는 현실감은 관찰의 둔감함과 조악함을
전제로 하며 어떠한 세련된 기능적 느낌도 없는 관람객을 가정한다. [⋯] 하지만 오늘날의 정
교한 파노라마는 정확히 밀랍인형과 같은 방식으로 도착적 센세이션을 통해 그리고 현실적
인 느낌을 꾸며내어 감각의 조악함을 보완한다!"

30 피에르 보나르의 회화와 관련해 이 주제에 대한 풍부한 논의가 담긴 글로는 John Elder-
field, "Seeing Bonnard," in Sarah Whitfield, ed., *Bonnard*(New York: Museum of
Modern Art, 1998), pp. 33~52.

31 Michael Polanyi, *Personal Knowledge: Towards a Post-critical Philosophy*(Chica-
go: University of Chicago Press, 1958), p. 56. 폴라니는 "우리가 무언가를 주의 초점의
중심에 보조적으로 통합할 때 동원하는 모든 지적 작용에 연루되는 개인적 참여"(p. 61)의 주
관적 중요성을 강조한다.

있는 체계는 이 장을 구성하는 이질적 내용물들이 그 주변에서 일관성 있게 조직화될 수 있는 안정적인 중심점의 가능성을 사실상 없애버린다. 릴케가 세잔의 실천을 거듭해서 "새로운 중심에서 시작하기"라고 묘사하면서 뜻했던 바는 부분적으로 이런 것이었으리라.[32] 수백 년 동안 시각장을 영토화해왔던 여러 코드들이 버려지면서 자연적인 '야생적' 시각이 드러난 것이 아니라 지각의 공간들 내에서 새롭게 구성된 **원심적** 힘들의 자유분방한 유희가 가능해졌다. 이리하여 1890년대 중반부터 이어진 그의 작업 상당수에서 **종합**의 본성은 급진적으로 재고된다. 극단적으로 불균질하고 시간적으로 분산된 요소들의 리듬적 공존이라는 의미에서의 종합으로 말이다. 세잔의 작업은 주의 깊은 고정, 주관적 부동화라는 관념을 제시하는데, 이는 지각된 세계의 내용을 한데 붙들어 매는 대신에 부단히 불안정화하는 운동에 착수하기를 추구한다. 결속력 있는 정지 상태를 그림에 도입하려 했던 마네와 쇠라의 부분적이고 양가적인 시도들은 세잔 후기 작업의 체계 내에서는 더 이상 가능하지 않다. 왜냐하면 여기서 우리가 맞닥뜨리고 있는 주의력은 가능한 한계를 벗어나 유지되는 경우 몽상이나 분열로 넘어가버리는 것이 아니라 세계와의 주관적 인터페이스를 훨씬 강도 높게 재창조하는 방향으로 나아가기 때문이다. 세잔에게 주의는 자기동일성을 지닌 인식 가능한 세계의 현존에 연연하지 않는 것이었기 때문에, 그것의 한계와 과잉이 드러내는 것은 상실과 부재가 아니라 "모든 대상, 모든 사물은

32 Rainer Maria Rilke, *Letters on Cézanne,* trans. Joel Agee(New York: Fromm, 1985), p. 36.

자신의 정체성이 차이에 삼켜졌음을 보아야 한다"는 점에 대한, 그리고 시각 자체는 "진정 변형과 치환의 극장"이라는 점에 대한 이해였다.[33]

감각 데이터에 대한 집요한 주의력을 통해 시각장의 내용물들을 '공간적 통일성'이나 객관적으로 무장된 관계들로 고정할 수 있으리라고 세잔이 믿었던 시기가 1880년대 후반에 있었을 수 있다(또는 적어도 우리는 잠정적으로 그러한 시기를 상정해볼 수 있다). 그러나 그가 아마도 서서히 그리고 머뭇거리며 알게 된 것은 이런 종류의 광적인 주의가 세계의 어떤 원초적 구조나 본질의 영역을 드러내지 못한다는 점이었다. 그것은 루벤스나 푸생의 견고함을 갖춘 예술로 그를 이끌지도 못했다.[34] 오히려 그것은 통일성의 해체와 대상의 불안정화를 드러냈다. 그것은 흐름과 분산을 향해 열렸고, 눈과 몸을 세계와 결합하는 것처럼 보일 때조차 주의는 또한 세계의 순전한 무매개성이라는 것을 무효화했고 몸을 변화의 흐름, 시간의 흐름 속으로 옮겨놓았다.

세잔이 시각장의 구성을 재검토하려 했다면, 이리저리 시각장을 훑어보거나 둘러보는 식으로 그 작업에 착수하지는 않았을 것이다.

33 Gilles Deleuze, *Difference and Repetition*, trans. Paul Patton(New York: Columbia University Press, 1994), p. 56.

34 "세잔적 순간"에 대한 다음 책의 설명을 보라. Thierry de Duve, *Pictorial Nominalism: On Marcel Duchamp's Passage from Painting to the Readymade*, trans. Dana Polan(Minneapolis: University of Minnesota Press, 1991), pp. 76~78. "세잔의 욕망이 근본적으로 보수적이었기 때문에 그의 의심은 우리에게 잘 알려진 그러한 혁신적인 결과들을 낳았던 것이다. [⋯] 각각의 그림을 그리는 순간마다 세잔은 그에게 불가분의 관계에 있는 두 가지 물음과 씨름해야 했다. 예술적 선배들의 시각을 따라 형성된 나의 시각 그 자체의 현실성이 더 이상 확실치 않다면 대체 세계란 무엇인가? 거울에 비친 나의 상이 오락가락하고 그 자체의 객관성이 더 이상 확실치 않다면 대체 나는 누구인가?"

그런 방식으로는 새로운 것을 익힐 리 만무하다. 습관과 익숙함을 통해 이미 알려진 세계를 내놓을 뿐이니 말이다. 수의적이건 불수의적이건, 활동적으로 둘러보는 안구 운동을 야기하는 것은 어떤 주어진 환경에서 알려진 단서들을 습관적으로 처리하는 과정을 통해 이미 정립된 기대들이다. 국소적 영역들에 눈을 고정하고 참을성 있게 바라보는 경우에만, 시각장의 미지의 짜임새가, 그 기묘함이, 한 부분과 다른 부분 간의 헤아릴 수 없는 관계들이, 이 국소적 요소들이 하나의 역동적 장으로서 상호작용하는 방식의 불확정성이 보이기 시작한다.[35] 하나의 고정된 위치에 있던 눈을 다른 위치로 조심스레 살짝 움직여보면, 어떤 물체나 영역이 시각의 중심에서 벗어나 주변으로 조금만 넘어가도 변형이 일어난다. 그 색채는 덜 뚜렷하게 조절되고 세부도 사라지지만, 조금 전까지와는 다른 무엇이 되어 지금 블리크푼크트를 차지하고 있는 것과 새로운 관계속에 놓인다는 점이 중요하다. 지각적 일관성이란 환영이며, 따라서 눈에 보이는 세계는 더 이상 자기동일적이지 않다. 오래전 루크레티우스가 이해했던 대로, 세계는 한없이 흐르는 자기-차이화의 폭포가 된다.

폴 발레리가 1890년대 초반에 쓴 글을 보면 그는 고정된 관조와 관련된 효과들을 예민하게 인식하고 있었고, 세잔과 마찬가지로 그

35 "무의식적인 안구 운동은 그저 더 선명한 시각을 위한 보조물이 아니라 시각의 필수 요소다. (기계적인 장치를 동원해) 피험자의 시선이 움직이지 않는 물체에 그야말로 고정된 채로 머무르게 하자, 그의 시각은 헝클어지고 물체의 상은 해체되어 사라졌다. 그러다 잠시 후에 다시 나타났지만, 형태는 왜곡되고 파편화된 채로였다. 멈춰 있는 시각이란 존재하지 않는다. 탐색 없는 보기란 없다." Arthur Koestler, *The Act of Creation*, rev. ed.(New York: Macmillan, 1969), p. 158.

의 문제는 "세계의 취약성"에 대한 직관을 어떻게 심미적 **구축**이라는 과제와 화해시킬 수 있는가였다. 이는 레오나르도 다빈치의 방법에 대한 그의 놀라운 에세이 주제 가운데 하나다. 발레리에게 주의 깊은 지각의 딜레마는 다음과 같은 것이었다. "우리가 물체들을 꼼짝 않고 바라볼 때, 그것들에 대해 생각하고 있으면 그것들은 변화하고, 생각하지 않으면 우리는 얼마간 고요한 꿈과 같은 지속적인 무기력에 빠져든다." 여기서 우리는 주의와 몽상 간의 연속성만이 아니라 그것들의 가역성, 서로 오가는 운동이 가능하다는 점을 감지한다. 하지만 그는 꼼짝 않은 채 집중하고 있으면 다음과 같은 일이 벌어진다고 말한다. "주변의 물체들이 램프의 불꽃처럼 **격해진다**. 안락의자는 제자리에서 썩어가고, 엄청 바삐 설치는 탁자는 움직임을 잃고, 커튼은 끝없이 흘러내린다. 그 결과는 한없는 복잡성이다. 움직이는 물체들, 빙빙 도는 그것들의 윤곽, 뒤죽박죽된 매듭들, 경로들, 추락들, 소용돌이들, 혼란스러운 속도들의 한복판에서 우리 자신에 대한 통제를 되찾기 위해서는, 우리는 엄청난 망각 능력에 호소해야만 한다."[36] 발레리와 세잔의 입장에서는, 이처럼 불안정한 복잡성을 자각한 다음에야 비로소 정신이 개념들을 구축하고 창조하기 시작할 수 있었다.[37] 이와 더불어, 구축이라는 과제는

36 Paul Valéry, *The Collected Works of Paul Valéry*, vol. 8, trans. Malcolm Cowley(Princeton: Princeton University Press, 1972), pp. 25~26.

37 발레리와 지각에 대한 다음 책의 논의를 참고. Geoffrey Hartman, *The Unmediated Vision*(New York: Harcourt, Brace and World, 1966), pp. 97~124. 이 중요한 저작에서 하트만이 주장하는 바에 따르면, "눈의 곤혹스러움"은 "보다 심오하고 형이상학적인 곤혹스러움"의 일부이며 발레리는 "이미지 없는 시각"의 윤곽을 그려 보였던 인물들 가운데 하나다. "활동을 멈춰버릴 수도 있는 심미적 의식의 일반적 위기 속에서, 가능성과 행위 사이에 있는 불분명한 순간에 대해 알기 위해 발레리는 사물에 대한 모든 관계적 지식을 공유하지만, 결

제4장 1900: 종합의 재발명

그들 각각에게 실체의 문제를 급진적으로 재고할 것을 요구했다.

최근의 이론적 글들에서, 현상을 개념적으로 장악하기 위해 지속과 변화를 붙드는 식으로 기능하는 (대개 한쪽 눈만 사용하는) 고정된 눈이라는 관념은 고전적 재현 체계의 구성요소인 것처럼 제시되어 왔다. 하지만 나는 이와 상반되는 문제적인 생각을 제시하고자 한다. 즉 고정적이고 부동적인 (적어도 생리적 조건이 허용하는 만큼은 정적인) 눈은 세계의 그럴싸한 '자연스러움'을 걷어내면서 시각적 경험의 일시적·유동적 성질을 노출시키는 반면, 오히려 동적으로 훑어보는 눈은 구축되기 전의 세계가 지닌 특성을 보존한다. 후자의 눈은 대상들 사이에서 이미 정립된 관계들을 가려 뽑아내면서 여느 때처럼 친숙하게 대상들을 어루만진다. 그러다 일단 눈이 움직임을 멈추면 잠잠해 있던 일촉즉발의 상황이 일어난다. 얼마 지나지 않아, 움직이지 않는 눈은 마구잡이로 활동을 촉발한다. 그것은 무아지경과 지각적 해체로 가는 입구다.[38] 루이스 사스는 20세기 초반의 모더니즘 작품들에서 고정적인 방식으로 "진리를 취하려는 응시"로 인해 "지각적 언캐니함"이 나타나는 여러 사례를 추적했다. "엄정하고 고정적인, 그런 의미에서 수동적인" 응시, "그렇지만 그것은 일상 세계의 모양새를 흐트러뜨리면서 응시의 대상에 구멍을 뚫고, 대상을 부수거나 시들게 한다."[39]

국 알게 되는 것은 어떤 가시적 형태로도 보여줄 수 없는 정신의 박탈뿐이다"(p. 112).

38 '참됨'의 객관적 기준이라는 미심쩍은 개념을 통해 움직이는 눈의 능력을 평가하려는 시도는 E. H. Gombrich, "Standards of Truth: The Arrested Image and the Moving Eye," *Critical Inquiry* 7, no. 2(Winter 1980), pp. 237~73.

39 Louis A. Sass, *Madness and Modernism: Insanity in the Light of Modern Art, Literature, and Thought*(New York: Basic Books, 1992), p. 66.

장시간 고정된 시각에 대한 논의들 대부분은 규범적 시각이라는 개념과 관련지어서만 이야기하는 경향이 있는데, 이를테면 고정된 눈을 '맹목'으로 간주하는 넬슨 굿맨이 그렇다.[40] '왜곡'이라는 측면에서 고정된 시각을 분석하는 이들의 경우, 왜곡되지 않은 본원적 지각이라는 개념이 함축하는 바를 지극히 자명한 것으로 여긴다. 이와 더불어, 고정된 시각의 특수한 효과들(이나 왜곡들)이 논의될 때면, 대개 그것들은 객관적 비교와 평가에 활용할 수 있는 어떤 접근 가능한 상태에 있는 안정적 대상들인 양 다루어진다. 장시간 고정된 시각이 세계를 활동하게 하는 방식, 시각장의 부분들이 떨리고 진동하는 방식에 대한 논의는 볼프강 쾰러 등에게서 빠져 있다.[41] 고정된 시각은 역동적으로 요동치는 전체적 망 속에서 색채의 불안정성과 멀리 떨어진 면들의 돌출을 초래할 수도 있는데, 이는 장방형이 왜곡되어 보이는지 여부에 대한 논의 따위는 무색하게 할 정도다. 세계를 분석적으로 바라보기 위해 그것을 안정화하려는 기도와 그러한 안정성을 주지 못하는 생리적 장치의 경험 사이에서 해결할 길 없는 모순이 부상한다.

하지만 고정된 시각이 초래하는 효과는 일부 사람들이 그러하듯

40 '정상적' 시각의 개념에 매달리는 굿맨은 다음과 같이 쓴다. "실험에 따르면 눈은 그것이 보는 것을 따라서 움직이지 않고서는 정상적으로 볼 수 없다. 정상적 시각을 위해서는 분명 둘러봄이 필요하다." Nelson Goodman, *Languages of Art*(Indianapolis: Bobbs-Merrill, 1968), pp. 12~13.

41 세잔과 장시간 고정된 시각에 대한 중요한 논의로는 Anton Ehrenzweig, *The Psychoanalysis of Artistic Vision and Hearing*(New York: Braziller, 1965), pp. 193~215. "'오랫동안 고정하기'는 외양상의 게슈탈트를 파괴하고 그 아래 감춰져 있는 억압된 지각들을 끄집어내는 최고의 수단임이 드러난다." 에렌츠바이크는 또한 세잔의 경우에는 주변적 시각의 활성화가 "확산되어 게슈탈트가 없는 지각 양식들"의 출현을 가능케 한다고 주장한다.

제4장 1900: 종합의 재발명

세잔 작품의 외양을 설명하는 수단으로 활용되어서는 안 된다. 그런 설명은 이른바 세잔의 왜곡이 주관적인 시지각적 인상을 충실하게 묘사하려는 예술가적 노력의 결과인 양 보이게 할 것이다. (또는 그의 후기 작업은 나이 듦에 따른 악화된 시력이나 백내장의 산물이며 그는 이러한 결손의 효과들을 재현했다는 식의 훨씬 더 따분한 설명도 있다.) 이러한 접근은 익숙한 '지각주의'——세잔의 다양한 그림들은 그에게 "비치는 대로" 세계를 전사한 것이라는 생각——의 문제틀 속에 그를 자리매김한다. 세잔은 고정된 눈으로 본 개인적 광경들의 모자이크를 조립하려 하지 않으며, 그러한 광경들을 하나의 단일하고 통합된 표면으로 짜 맞추려 하지도 않는다. 시지각적 고정과 부동화에 대한 다양한 경험이 그에게 드러내 보인 것은 심오한 의미에서 기성적 통합성이 없는 세계를 재현하기에는 회화의 관습적 실천들은 부적절하다는 점이었고, 이러한 경험을 통해 그는 오직 생성 과정으로서만 세계를 포용할 수 있음을 이해하게 되었다. 시각의 생리적 조건들에 대한 세잔의 감수성에서 쟁점이 되는 부분은 그가 거기서 '자연적인' 지각 양식을 발견한 것이 아니라 그러한 조건들의 한계를 넘어서고 눈을 새로운 종류의 기관으로 만들 방법을 추구했다는 것이다. 그것은 신체를 부정하면서 탈육화된 순수 시각을 창출하려는 노력이 아니었으며 감각적 세계와 맺을 수 있는 새로운 인지적·물리적 관계들을 발견하려는 노력이었다.

자연에는 직선이 없다는 세잔의 선언은 니체가 현상계로 간주한 "우리가 현실이라고 느끼는 적응된 세계"의 포기다. "'현실성'이란 동일한, 익숙한, 관계된 것들이 조리 있는 특성을 띠고 계속해서 되풀이되는 곳에 있으며, 여기서는 우리가 추산하고 계산할 수 있다

는 믿음에 있다." 세잔과 니체는 "말하자면 감각 인상들의 어렴풋함과 혼돈이 조리 있게 정리되는" 이러한 과정을 거부한다.[42] 니체에게서 우리는 이러한 현상계의 안티테제가 "무정형적이고 공식화할 수 없는 감각적 혼돈의 세계"임을 배운다. 세잔에게서 우리는 자아를 하나의 구성요소로 삼는 관계들의 성좌가 거듭 나타나고 흩어지는 것을 보는 운동적·감각적 주의력을 끌어들인다.

<p style="text-align:center">∗</p>

인간 주체에 대한 지식이 제도적으로 축적되면서, 주의가 애매하고 문제적으로 보이면 보일수록, 지각하는 사람의 주의 행동이 띠는 애매함을 최소화하는 실험 조건들을 만들어내는 일이 더 필수적이게 되었다. 이러한 조건들 가운데 몇몇은 지각의 '과도적'이고 불안정한 성질에 대해 점점 더 많이 알게 되는 가운데 다른 종류의 '고정된' 시각을 생산해냈다. 19세기 말에 등장한 근대적 심리학은 "절대적 확실성을 지니지 못하는 데 따른 당혹감을 다루는 방식으로 보였다. 그것이 '주체성'의 기벽과 예측 불가능성을 일군의 불변량으로 통합하는 법을 암시했기 때문이다."[43] '최소식별가능차just noticeable difference'[44]에 대한 페히너의 연구나 분트의 초기 연구는 상

42 여기서 니체가 겨냥하고 있는 표적들 가운데 하나는 현실적인 것이란 꾸준히 습관적으로 동일자가 회귀하는 것이라고 한 헬름홀츠의 영향력 있는 기술이었을 터다. "무의식적 추론"이라는 헬름홀츠의 학설에 대한 초기 니체의 비판은 Friedrich Nietzsche, *Philosophy and Truth*, ed. Daniel Breazeale(Atlantic Highlands, N.J.: Humanities Press, 1979), pp. 48~49.

43 Didier Deleule, "The Living Machine: Psychology as Organology," in Jonathan Crary and Sanford Kwinter, eds., *Incorporations*(New York: Zone Books, 1992), p. 210.

당 부분 주관적인 증거에 의존하거나 심지어 전적으로 내관적인 절차를 통해 얻은 '데이터'에 의존했다. 그렇다면 주체의 지각 경험을 설득력 있게 수량화하기 위해서 조건들을 어떻게 통제할 수 있었을까? 특수하고 제한적인 자극군群에 대한 주관적 반응의 범위를 정하는 일에 연구자들이 관심을 두고 있었다면, 이러한 자극들을 어떻게 지각적으로 따로 분리할 수 있었을까? 더 중요하게는, 피험자에게 그 자극들을 노출하는 일을 어떻게 **시간적으로** 조절할 수 있었을까?

1880년대 초중반에 개발된 타키스토스코프Tachistoscope는 주의 행동의 기본 단위를 찾는 과정에서 나온 산물이었는데, 다양한 형태의 지각적·인지적 활동을 경험적으로 관찰하고 수치화하려면 그러한 단위가 필요하다고 여겨졌다.[45] 타키스토스코프는 "하나의 그림, 한 단어, 한 무리의 기호들 같은 시각적 자극을 제시하는 도구로, 각각의 자극이 제시되는 시간은 무척 짧다. 전체 화면이 다 보이게 나타났다 사라지는 것은 실로 순간적이다."[46] 물론, 이후 여러 연구자를 통해 입증되었듯이 이러한 순간성의 이상은 실현 불가능한

44 [옮긴이] 두 개의 자극을 서로 다른 것으로 식별할 수 있는 자극 간 차이의 최소값을 가리키는 용어. 자극 간의 차이가 이보다 작으면 서로 다른 자극으로 식별되지 않는다.

45 프리드리히 키틀러는 19세기 말에 진행된 읽기의 기술적 재편성이라는 맥락에서 타키스토스코프에 대해 논한다. Friedrich Kittler, *Discourse Networks 1800/1900,* trans. Michael Metteer(Stanford: Stanford University Press, 1990), pp. 222~23. "무력한 피험자를 타키스토스코프 앞에 둠으로써 보장되는 것은 읽기를 통해 '드물게 복합적으로 구체화'되는 모든 '절차들'은 [⋯] 측정 가능한 결과치들만을 내놓으리라는 점이다."

46 Howard C. Warren, ed., *Dictionary of Psychology*(Boston: Houghton Mifflin, 1934), p. 271. 주의에 대한 '경험주의적' 설명에서 타키스토스코프의 중추적 역할에 대해서는 Alexandre Bal, *Attention et ses maladies*(Paris: Presses universitaires de France, 1966), pp. 14~18.

타키스토스코프, 1880년대 말.

꿈이었다.[47] 그럼에도 타키스토스코프는 시간이라는 변수가 사실상 배제된 특수한 생리적 능력들에 대한 조사를 가능케 한다고 여겨졌다. 적어도 암암리에 그것은 인간에게 지각 가능한 유일한 '현존들'은 필경 기계적으로 산출되리라는 이해에 기초하고 있었다. 그것은 신체의 생생한 역동성에서 분리된 불연속적이고 양화 가능한 지각에 대한 허상 내지는 환상을 제공했는데, 무의미한 음절들이나 추상적인 언어 단위들에 기초해 기억의 작용을 양적으로 나타

47 타키스토스코프 및 순간 노출을 실험한 여타 장치들에 대한 논의는 Ulric Neisser, *Cognitive Psychology*(New York: Appleton-Century-Crofts, 1967), pp. 15~28. 나이서는 초창기 타키스토스코프의 활용이 다음과 같은 가정들에 입각한 소박한 실재론에 기초하고 있었음을 보여준다. "(1) 피험자의 시각 경험은 자극 패턴을 직접적으로 반영한다. (2) 그의 시각 경험은 패턴이 처음 노출될 때 시작되어 그것이 사라질 때 종료된다." 그에 따르면 이러한 가정들은 여러모로 잘못되었지만, 무엇보다 자극이 더 이상 존재하지 않게 된 이후에도 피험자가 시각 정보를 계속해서 "읽을" 수 있게끔 하는 "일시적인 도상적 기억"의 존재를 무시하고 있기 때문이다. 순간적 지각의 관념에 결정적으로 도전이 가해진 것은 1960년 조지 스펄링에 의해서였는데, 그는 지각이 어떤 심리적 의미를 띠기 위해서는 자극이 사라진 후에 지각이 **처리되어야**processed 함을 보여주면서 지각이란 주어지는 것이 아니라 구성되어야 하는 것임을 시사했다. George Sperling, "The Information Available in Brief Visual Presentations," *Psychological Monographs* 74, no. 498(1960), pp. 1~29.

제4장 1900: 종합의 재발명

내려 시도했던 헤르만 에빙하우스의 작업도 이와 마찬가지였다.[48] 프리드리히 키틀러의 주장에 따르면, 에빙하우스의 기획에서 결정적인 요소 가운데 하나는 "순수한 무의미는 해석학이 상상조차 할 수 없었던 주의의 특수한 국면들을 드러낸다"는 가정이었다.[49]

타키스토스코프 데이터는 몸과 눈을 움직이지 못하게 하는 기술적 배치를 통해 유도되었다. 즉 그것에 장착된 기계 셔터의 속도는 눈의 근력으로 따라갈 수 있는 것보다 훨씬 빨랐다. 그것은 다음과 같은 점을 최우선적인 요구로 삼아 고안된 기구였다. 즉 (분명 매우 문제적인 생각이기는 하지만) 아주 짧은 순간 한눈에 보기만을 허용하며, 노출이 이루어지는 동안 눈의 초점을 이동할 시간이 없어야, 다시 말해서 같은 화면을 다르게 두 번 일별할 시간이 없어야 한다. 이미 1906년에 사진은 노출 시간이 100분의 1초보다 짧은 타키스토스코프를 바라보는 눈을 모델로 삼아 만들어져, 정착된 사진에서는 사실상 어떤 유의미한 이동 흔적도 감지할 수 없었다. 이는 기술적 근대화의 맥락에서 기계적 속도가 새로운 신체적 정지 형태들과 얼마나 빠르게 상호 연관되는지를 보여주는 여러 예들 가운데 하나다.[50] 19세기 말에 주의가 핵심적 문제가 되었을 때, 대부분의

48 Hermann Ebbinghaus, *Memory: A Contribution to Experimental Psychology*(1885), trans. Henry Ruger and Clara Bussenius(New York: Dover, 1964) 참고. 그는 기억 연구에 활용되는 소재가 "순전히 의미를 결여"한 "균질성"을 띠는 것이 중요함을 강조하며(pp. 22~23), 그의 작업이 훗날의 비판자들이 개탄해 마지않았던 바로 그것임을 솔직히 인정한다. 즉 기억을 일상생활에서 그 작용 조건들로부터 떼어내는 일이다. 이런 작업에 대한 평가로는 Leo Postman, "Hermann Ebbinghaus," *American Psychologist* 23(1968), pp. 149~57.

49 Kittler, *Discourse Networks*, p. 209.

50 근대성 내에서 속도와 부동성의 상호 관계라는 주제는 폴 비릴리오의 작업 전반을 가로지른다. 가령 다음을 보라. Paul Virilio, *Speed and Politics*, trans. Mark Polizzotti(New York: Semiotexte, 1986).

경우 그것은 또한 점점 더 속도와 유동성의 경험을 통해 만들어지는 생활세계 내에서 (상대적) 부동성의 신체적 양상으로 개념화되었다.

고속 셔터를 갖춘 타키스토스코프는 그것이 착수했던 과업을 실질적으로 달성했다. 즉 눈이 **부동적인** 것처럼 작용해 "순식간에" 자극을 지각하는 조건들을 기계적으로 만들어낼 수 있었다. 그것은 [국소적인 특성을 띠는] '비연장적inextensive 감각'의 개념을 전제로 했다. 이런 점에서 타키스토스코프는 그 자체만의 고도로 통제된 '고정된 시각'의 형식을 생성해냈다. 예컨대, 연구자들은 한 지점에서 다른 지점으로 눈을 움직이거나 (덧셈 등의) 단순한 암산을 수행하지 않으면서도 주의 깊은 주체가 얼마나 많은 개별 요소들을 한 번에 파악할 수 있는지 알아내고자 했다. 이는 '주의 범위'라고 일컬어졌다. 분트의 작업을 비롯해 실험실 설비를 활용한 이 첫 세대의 실험이 보여준 것은, 관념연합론자들의 가정과는 달리, 우리는 여러 가지에 동시에 주의를 기울일 수 있다는 점이었다.[51] 하지만

51 분트 및 그 이후의 여러 사람들은 동시에 주의를 기울일 수 있는 한도를 밝혀내려 시도했다. 즉 얼마나 많은 사물이나 과정이 주의 명료성의 중심을 차지할 수 있는지 말이다. 타키스토스코프는 얼마나 많은 개별 요소들이 동시적으로 파악될 수 있는가 하는 문제를 연구하는 데 있어 빠르게 중요한 역할을 맡게 되었다. 숫자상의 차이가 종종 문제가 되는, 비교적 부정확하기는 매한가지면서 그리 놀랍지 않은 결과들이 나왔는데 다음과 같은 식이다. 대부분의 사람들은 (말하자면 셈하지 않으면서) 다섯 개의 단위나 대상을 한 무리로 즉각 직관할 수 있었고, 그보다 소수의 사람들은 통상 여섯을 한 무리로 파악할 수 있었으나, 단 한 번의 주의 행위로 일곱을 무리 지어 볼 수 있는 이는 거의 없었다. 다음을 보라. W. Stanley Jevons, "The Power of Numerical Discrimination," *Nature*, February 9, 1871, pp. 281~82. 윌리엄 제임스는 지각하는 사람이 동시에 얼마나 많은 과정이나 활동에 주의를 기울일 수 있는가에 관심을 가졌다. 그가 내놓은 답은 "그 과정이 아주 습관적이지 않다면 하나보다 많기는 쉽지 않다"는 것이었다. William James, *Principles of Psychology*(1890; New York: Dover, 1950), vol. 1, p. 409. 이 문제에 대한 보다 최근의 견해로는 G. M. Miller, "The Magic

제4장 1900: 종합의 재발명

관건은 소수의 분리된 요소들로 구성된 하나의 게슈탈트를 지각하는 데 있지 않았다. 역설적이게도, 시간이 빠져나가버린 경험 속에서도 의식은 여전히 기본적으로 다수성을 직관할 수 있었다.

타키스토스코프는 실험적 통제의 이상을 보여주는 전범이 되었다. 세기 전환기 무렵까지, 수량화할 수 있는 상을 통해 피험자의 정신생리학적 능력을 나타내는 데이터를 유사한 방식으로 생성하는 여러 다른 실험 장치들이 나왔다. 타키스토스코프는 피험자에 대해 외부적 자극(이나 경험)을 야기할 수 있는 방식의 모델이기도 했다. 타키스토스코프 실험의 피험자는 기계적인 '커튼'으로 가려진 스크린 앞에서 곧 보게 될 것을 기대하는 관객으로 위치 지어졌다. 피험자는 이 커튼이 잠깐 열려 그게 무엇이든 스크린에 있는 것이 노출될 순간을 주의 깊게 기다려야 했다. 그 또는 그녀의 눈은 (아직 노출되지 않은 스크린 면과 그 공간적 위치가 사실상 동일한) 하나의 고정점을 향하고 있어, 시지각적 운동과 적응에 필요한 시간이 없어지면서 노출 이전에 이미 초점이 맞춰지고 수렴된다. 또한 '사전 노출' 영역은 노출 영역과 같은 밝기를 띠게끔 세심하게 처리되었는데, 이는 눈이 조명 조건의 변화에 적응할 필요가 없도록 하기 위해서였다. 부가적인 요구 조건은 셔터의 작동이 감지되지 않아야 한다는 것으로, 눈이 무심코 그것을 주시하지 않도록 하고 기구의 작용을 철저히 감추기 위해서였다. 역설적이게도, 이러한 조건들을 통해 겨냥하는 바는 모두 관찰자의 주관적 경험의 연속성과 동일성

Number Seven, Plus or Minus Two: Some Limits on Our Capacity for Information Processing," *Psychological Review* 63(1956), pp. 81~97.

**순간적인 시각적 노출을 위한 실험 기구,
1880년대.**

을 보존하는 것이었는데, 짧은 스크린 노출 시간이 사실상 그러한
연속적 동일성을 가로막고 있을 때조차 그러했다. 타키스토스코프
는 지각하는 사람을 합리화하고 주의력 관리를 위한 지식을 획득하
려는 광범위한 기획의 일부였지만, 그것은 영화나 고속 사진의 초
기 형식들 가운데 어떤 것보다도, 어쩌면 훨씬 더 철저하게 시각을
파편화하는 식으로 작동했다. 이 장치는 '충격'의 산출이 규범적 인
간 행동과 반응을 제도적으로 결정하는 작업의 통합적 부분으로 활
용된 사례다.[52] 세계의 응집성을 유지하는 시각적 연속체보다는 시

52 1880년대에 알베르 롱드가 샤르코의 연구를 위해 찍은 사진 작업에 대한 논의는 다음의 논
 문을 참고. 순간적으로 번쩍이는 사진 **섬광**이 불러일으키는 충격과 경악은 '히스테리' 환자들
 을 통제하기 위해 사용되었다. Ulrich Baer, "Photography and Hysteria: Toward a Poet-

각의 차단이나 중단이 지각 경험에서 주요한 요인이 된다. '순수'하게 순간적인 차단을 통해서만 '정상적' 시각의 기벽과 불확실성이 제거될 수 있기 때문이다.[53] 당대의 실험적 사회 환경에서 구체화된 여타 새로운 기술들과 마찬가지로, 적어도 그것은 지각 **없는** 순수 감각의 가능성을 제시했다.

타키스토스코프는 1870년대에 머이브리지가 순간 사진 작업에 활용했던 기계적으로 작동하는 셔터와 매우 유사한 모습으로 개발되었음을 염두에 두어야 한다. 머이브리지의 기구에 적용된 이중으로 움직이는 슬라이드[54]는 작동법으로나 구조적으로나 1880년대 후반에 나온 표준적인 떨굼식 타키스토스코프와 유사한 점이 많고, 순전히 도구적인 측면에서 기술적 창안의 역사를 살펴보아도 여타 관련 기구들과의 핵심적 연관 관계를 분명 입증할 수 있을 것이다. 하지만 더욱 중요한 것은 두 장치가 인간 지각의 영역에 새로운 기계적 속도를 도입했다는 점이다. 대체로 머이브리지의 기계들은 **연이어지는** 이미지들을 만들어내 외양을 재구성하는 식이었다. 이와 달리 타키스토스코프는 연이어지지 않아 시간적으로 처리할 수 없

ics of the Flash," *Yale Journal of Criticism* 7, no. 1(1994), pp. 41~77.

53 제임스 J. 깁슨은 타키스토스코프와 관련해서 '정상적' 시각이라는 문제적 개념을 옹호한다. "타키스토스코프는 하나의 성취인가? 내게 그것은 하나의 재앙처럼 비친다. 시각적 경험을 가장 단순한 형태로 환원하기는커녕 시각 체계가 정상적으로 작동하는 것을 방해한다." James J. Gibson, "Conclusions from a Century of Research on Sense Perception," in Sigmund Koch and David E. Leary, eds., *A Century of Psychology as Science*(New York: McGraw-Hill, 1985), pp. 224~30.

54 [옮긴이] 처음에 머이브리지는 순간 사진을 실험하면서 하나의 작은 나무판으로 만든 셔터를 사용했다. 하지만 최종적으로는 모양이 동일한 두 개의 나무판이 서로 반대 방향으로 움직이게 함으로써 노출 시간을 훨씬 더 단축할 수 있었다. 이를 크레리는 'double-acting slide'라고 표현한다.

는 시각적 자극들을 제시하는 데 사용되었다. 세기 전환기 무렵에는 영화적 기술의 발달과 더불어 **영사식 타키스토스코프**가 몇몇 심리학 실험실에서 활용되었다. 초고속 '커팅' 방식이 적용된 이러한 실험들은 영화의 고속 몽타주 효과를 예시하는 것으로, 여기서는 지각의 문턱 가까이 다가가게 되어 잠재의식적 이미지의 문제가 중요해진다.

타키스토스코프 활용의 초기 사례들 가운데 하나는 19세기 말과 20세기 초 미국 심리학의 주요 인물인 제임스 매킨 커텔의 작업에서 볼 수 있다.[55] 주의 지속 시간과 반응 시간에 대한 커텔의 굉장히 영향력 있는 연구의 기원은 그가 1880년대 중반에 라이프치히의 분트 휘하에서 수련했던 시기로까지 거슬러 올라갈 수 있다. 북미로 돌아와 컬럼비아대학교에 자리를 잡았을 때, 그 세대의 여러 심리학자들처럼 커텔 또한 '의식' 일반의 특성과 기능을 규명하고자 했던 분트의 관심으로부터 벗어나 개인적 수행과 행동에 대한 상세한 심리 측정에 몰두했다. 20세기 내내 활용된 엄청나게 많은 '정신 검사'의 기원은 1890년대에 커텔 등이 했던 작업으로 거슬러 올라간다. 더불어 그는 내적인 정신 상태를 외부의 물리적 자극과 연관 짓고자 했던 정신물리학의 여러 가정을 거부하는 입장을 대표했다. 객관적 관찰과 외부적으로 통제된 관찰로 얻은 데이터를 선호하고 내부적이거나 내관적인 어떤 경험에도 관심을 두지 않는다는 점에서, 그는 20세기 초반 행동주의 심리학의 양상들을 예시한다. 이전

55 그의 기구에 대한 커텔의 묘사는 James McKeen Cattell, "The Inertia of the Eye and Brain," *Brain* 8(October 1885), pp. 295~312. '타키스토스코프'라는 명칭은 페히너의 협력자였던 생리학자 A. W. 폴크만에 의해 1859년에 처음 제안되었다.

제4장 1900: 종합의 재발명

세대의 심리학자들보다 훨씬 더 노골적으로 커텔은 자신의 연구 목표가 "체계화된 지식을 인간 본성의 통제에 적용"하는 것이라고 간명하게 묘사했다.[56]

커텔이 행한 조사연구의 조건들은 상당한 기계적 속도와 운동을 피험자에게 부과하고 있음에도, 그는 기계적 작동·속도·시간성에 맞춰 주관적 삶을 수용할 수 있는 지각에 대한 지식을 폭넓게 습득하는 과정에도 관여했다. 이는 세잔 등이 탐구하고 있던 지각의 불안정성 가운데서 항상성과 확실성을 추구하는 일이었다. "인간 능력의 심리학"의 일환으로서 커텔은 개별 주체의 **수행**을 조정할 수 있는 특수한 요인들을 규명하고 수량화하고자 했다.[57] 다양한 유형의 수행적 행동을 수량화하기 위해서는 타키스토스코프 및 여타 시간 측정 기구들이 꼭 필요했다.[58] 단연 가장 중요한 영역이었다 할 반응 시간과 관련된 그의 획기적인 연구는 삽시간에 표준적 실험 도구가 된 이런 기구들을 통해 진행되었다. 반응 시간에 대한 당대

56 James McKeen Cattell, "The Conceptions and Methods of Psychology," *Popular Science Monthly* 66(1904), pp. 176~86. 이 글은 다음 책에 재수록되었다. A. T. Poffenberger, ed., *James McKeen Cattell: A Man of Science,* 2 vols.(Lancaster, Pa.: Science Press, 1947), vol. 2, pp. 197~207.

57 이러한 정의는 다음 책에서 따온 것이다. Edwin G. Boring, *A History of Experimental Psychology,* 2d ed.(New York: Appleton-Century-Crofts, 1950), p. 539.

58 커텔의 실험들은 "어떤 일반 법칙을 수립할 목적으로 다양한 개인들에게서 나타나는 각기 다른 정신적 기능들의 일반적 특징에 초점을 맞춘 것이 아니라, 특정 개인들이 지닌 서로 다른 기능들의 특수한 조합에 초점을 맞춤으로써 개인적 차이의 매개변수들을 확립하고자 했다. […] 테스트 결과 두 가지 상호 보완적인 연계가 이루어진다. 첫째는 인간 집단을 질서 있게 다룰 목적으로 개인들을 구별·분류·분배하는 관리 도식과 관련된 기술적 조작과의 연계이며, 둘째는 개별 측정값들 간의 차이가 그것들을 수학적으로 처리하기 위한 기초가 되는 통계 기법과의 연계다." Nikolas Rose, "The Psychological Complex: Mental Measurement and Social Administration," *Ideology and Consciousness* 5(Spring 1979), pp. 49~50.

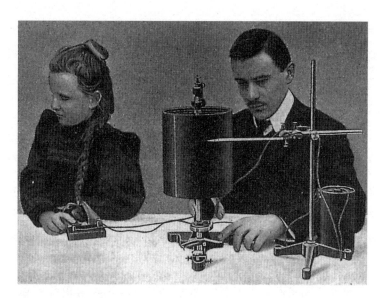

음향 자극을 통한 반응 시간 실험, 1890년대 말.

의 전형적인 물음은 시각장 내 어떤 물체들을 관찰자가 더 빠르게
인식할 수 있도록 하려면 어떻게 해야 하는가였다. 하지만 1880년
대 말에 이미 커텔의 목표는 '단순한' 반응 시간의 측정이나 식별 검
사 및 연상 검사의 수준을 훌쩍 넘어서 있었다. 그는 "판단이나 의
견을 정하는 데는 시간이 얼마나 걸리는가?"와 같은 문제와 관련된,
인간 주체성을 구성하는 더 중요한 요소들을 측정하려 했다.[59] 엄청
난 양의 정보들이 실험을 통해 밝혀졌다. 예컨대, 빛이나 소리의 세
기를 더 크게 하는 식으로 자극의 강도를 증가시키면 반응 시간이
얼마나 줄어드는지 같은 것 말이다.[60] 그 결과, 반응 시간이 요인이

59 James McKeen Cattell, "Experiments on the Association of Ideas," *Mind* 12(1887), p. 74.

되는 상황에 있는 인간 주체로부터 더 큰 생산성과 효율성을 끌어내는 방법에 대한 지식이 축적되었다. 이와 더불어, 특수하게 병리적인 주의 및 반응 장애와 관련해서 규범적 반응 시간 모델들이 정립되었다.[61]

하지만 분명 반응 시간의 중요성은 노동 합리화에서 차지하는 위치에 국한되지 않는다. 보다 의미심장하게도, 그것은 지각하는 사람을 근본적으로 재위치시켜 자율적이고 추상적인 자극들로 새롭게 분해된 객관적 세계에 대해 **종속**subjection 관계에 놓이게끔 하는 기호였다.[62] 그것은 신체적 속도 및 리듬과 극적으로 다른 기계적 속도 및 리듬에 대한 일반적 주의 기대치와 운동 적응력을 표시한다. 이처럼 사회적으로 산출된 경계 주의력과 운동 준비성은 당시에 나타난 생산과 스펙터클 소비의 새로운 패턴들과만 부합하는 것이 아니다. 이러한 패턴들은 특히 자동차의 등장(과 이에 수반되는 보철적 관계들)을 통해 발달했고, 한층 강화되기는 했지만 오늘날의 디지털 문화에도 고스란히 남아 있는데, 여기서 신체와 컴퓨터 키보드로 구성된 기계적 인터페이스의 작용은 일상생활의 시간적

60 예컨대 다음을 보라. Hiram M. Stanley, "Attention as Intensifying Sensation," *Psychological Review* 2, no. 1(1895), pp. 53~57.

61 Charles Féré, "L'énergie et la vitesse des mouvements volontaires," *Revue philosophique* 26(July-December 1889), pp. 37~68. 여기서 반응 시간은 히스테리, 뇌전증, 몽유병의 사례들을 통해 연구된다.

62 스펜서적인 인종 유형학에 근거를 둔 과학적 연구가 '경험적으로' 밝혀낸 바에 따르면, 비非백인, 특히 '아프리카인과 인도인'의 반응 시간이 가장 빠르다. "이차적 반사 작용과 관련된 자극들에 더 즉각적으로 반응하는 것은 하등한 인간 쪽이며, 자동적인 영역에서 반응의 신속성은 사람의 지성에 비례해 점점 떨어지는 경향이 있다. 성찰적인 인간은 느린 존재다. […] 지성은 자동적 능력을 잃은 대가로 얻은 것이다." P. Meade Bache, "Reaction Time with Reference to Race," *Psychological Review* 2, no. 5(September 1895), pp. 475~86.

형태를 구체화한다. 컴퓨터의 사용은 대개 기대감과 결부된 주의력의 심적 장을 만들어내는데, 이러한 장 속에서 우리는 특수한 요청과 기능에 대한 반응 속도를 최대로 끌어올리고 기계적 재능을 이처럼 습관적으로 운용하는 데서 어떤 만족감마저 끌어내게끔 길들여질 수밖에 없다. 따라서 특수한 제도적 지식체와 규율적 실천 내에서, 반응 시간에 대한 관심은 19세기에 이루어진 주관적 시각의 이론 및 이와 연관된 생리학적 패러다임으로의 인식론적 이동의 귀결 가운데 하나였다.

특히 생리학적 발견 하나가 주관적 경험에 대한 이후의 실증적 연구에 엄청난 영향을 미치게 될 것이었다. 1850년에 헬름홀츠에 의해 이루어진 신경 전달 속도 측정이 그것이다.[63] 19세기 중반까지만 해도, 보통 하나의 자극이 신경들을 거쳐 뇌까지 이르는 데 걸리는 시간은 한없이 짧아서 측정할 수 없다고 추정되었다. 더 심하게는, 하나의 자극이 촉발되고 피험자가 그것을 경험하는 것이 사실상 **동시에** 일어난다고 믿었다. 전기 신호가 인간의 신경계를 따라 움직이는 데 걸리는 시간을 계산한 헬름홀츠는 그것이 얼마나 **느린지**를 보여줌으로써 사람들을 놀라게 했다. 그것은 대략 초당 90피트(27.4미터)였다. 이는 지각과 그 대상이 분리되어 있다는 감각을 고조했을 뿐 아니라, 자극과 반응 사이의 간격에 개입하고 '반응 시간'이라는 이 새로운 경험적 영역에 비춰 주체를 다시 정의할 수 있

63 이 발견에 대해서는 다음을 참고. Kathryn M. Olesko and Frederic L. Holmes, "Experiment, Quantification and Discovery: Helmholtz's Early Physiological Researches 1843-1850," in David Cahan, ed., *Hermann von Helmholtz and the Foundations of Nineteenth Century Science*(Berkeley: University of California Press, 1993), pp. 50~108.

으리라는 놀라운 가능성을 암시하는 통계치이기도 했다. 순간성이나 단순한 현재성이라는 측면에서 시각을 고려한다는 것은 더는 가능하지 않음이 분명해졌다.

연구 초창기에 반응 시간은 (시각적, 청각적, 또는 촉각적) 자극의 촉발과 유기체의 운동 반응 사이의 시간 간격을 측정한 값이라고 가정되었다. 다시 말해서, 연구자들은 외부 자극을 인식하는 데 걸리는 시간과 이에 대한 반응을 조직하는 데 걸리는 시간을 재고 있다고 믿었다. 헬름홀츠의 발견이 가져온 인식론적 귀결들 중에는 우리가 경험하는 현재의 세계가 실은 아주 잠깐 전에 존재했던 세계라는—즉 눈에 보이는 현재는 실제로는 과거라는—깨달음도 있었다.[64] 분트가 지각의 '현재 상태'라고 부른 것을 안정화하려 했던 타키스토스코프조차 사실상 시간적으로 연장된 생리적 사건들의 집합 내에서 운용되고 있었던 셈이다.

19세기의 지각 연구에 나타나는 이러한 문제들에 대한 나의 논의는 생물학이나 생리학, 심리학 등 의심스러운 구석이 있는 특수한 과학들에 부여된 광범위한 인식론적 지위와 관련되어 있다. 생물학, 그리고 '생명'이라는 불안정하기 짝이 없는 문제가 19세기에 지녔던 의미에 대한 푸코의 논의는 여기서 특히 중요하다. 인간 생명의 본질은 고전적 재현의 도표적 공간에서 재현 가능한 무엇이기를 그치고, 그것이 시간적으로 존재하는 양식의 측면에서, 고전적 가시성의 무매개성 바깥에서 펼쳐지고 전개되는 기능 및 에너지의 측

64 이에 대한 논의는 Stephen Kern, *The Culture of Time and Space, 1880-1918*(Cambridge: Harvard University Press, 1983), pp. 82~84.

면에서 이해되었다. "생명은 하나의 근본적인 힘이, 움직임이 부동성과 대립하고 시간이 공간과 대립하듯이 존재와 대립하는 것이 된다. […] 그리하여 생명의 경험은 존재들의 가장 일반적인 법칙으로, 존재들의 기반이 되는 원초적 힘의 계시로 받아들여졌다. 그것은 길들여지지 않은 존재론으로서 기능한다."[65] 하지만 푸코 논의의 인식론적 관점에서 19세기에 존재가 생성으로 대체되었다면, 정량적 과학들이 당면한 새로운 문제는 발전·변화·성장·쇠퇴로서 제시되는 연구 대상들을 어떻게 형식화할 것인지였다. 그 연구 대상들의 시간성을 거부하는 과학보다 더 중요한 문제는 그 시간을 (반드시 수학적인 것은 아니라 해도) 다양한 형태의 통제와 합리화에 용이한 요소들로 바꾸는 일이었다.[66] 지식의 대상으로서 주의는, 지각이란 본질적으로 시간적이고 불안정한 것이지만 충분히 확고하게 연구되면 (타키스토스코프의 예가 보여주듯) 관리되고 상대적으로 안정화될 수도 있다는 인식을 수반한다.

19세기 말에 표명된 반사궁reflex arc 개념은 과학이 인간 생명을 형식화하려 시도한 여러 방식들 가운데 하나다. 역설적이게도, 반사 가설이 추가적으로 입증된 것은 느린 신경 전달 속도의 발견과 실험실 도구의 고속화가 함께 진행되었기 때문이다. 반사는 하나의

65 Michel Foucault, *The Order of Things*(New York: Pantheon, 1971), p. 278.

66 심적 사건들은 과학적 절차와 분석으로 다루기 쉽지 않다고 주장하는 비판자들에 맞서, 제임스 매킨 커텔은 다소 미심쩍은 논리를 동원해 거듭 다음과 같이 주장했다. 정신적 사건과 과정 들은 시간적으로 발생하는데 시간은 측정 가능하기 때문에 정신적 사건들은 수량화할 수 있다는 것이다. 가령 그가 쓴 다음의 글을 보라. James Mckeen Cattell, "Address of the President before the American Psychological Association," *Psychological Review* 3(1896), pp. 134~48. 커텔에게 "수량적 시점"은 "애니미즘적이고 목적론적인 구상들의 카오스"를 극복하는 데 필수적이었다.

이산적 단위로서 이제는 그것을 통해 행동, 기능 또는 환경에 대한 적응이라는 점에서 이해되는 생명을 분석할 수 있었다. 지나치다 싶을 정도로, 그것은 베르그송으로부터 메를로-퐁티의 작업으로 이어지는 생기론, 생철학, 현상학, 그리고 게슈탈트 심리학의 전 계열이 겨냥하는 표적 가운데 하나가 될 것이었다. 반사는 생명과 행동을 사물의 지위로 환원하고 복잡한 것을 단순한 것으로 환원하려는 시도의 일환이라고 거듭 비판받아왔다. 상상적인 지형학적 모델로서의 반사는 신경 활동이 인과적으로 이루어지는 가상적 회로 내지는 경로를 묘사했으며, 경험적인 수준에서 궁극적으로 옹호할 수 없는 개념이었다. 장 라플랑슈에 따르면, "그것은 그릇된 생리학, 또는 유치하기까지 한 생리학에서 도출된 패턴이다."[67] 그럼에도 그것은 인간 주체가 외적 관리 통제 기술의 대상으로 다루어지는 훨씬 거대한 제도적 기획 내에서 줄곧 기능했으며, 공상적인 것임에도 20세기 서구의 상상력에서 가장 강력한 개념 가운데 하나를 낳게 될 것이었다. 조건 반사 말이다.

여기서 내가 반사의 문제를 거론하는 이유는 역사적으로 그것이 인간 행동에 대한 지식 내에 주의가 자리매김되는 방식들 가운데 하나였기 때문이다. 어떤 학파들에서는 중추 대뇌 과정을 구성하는 부분으로서 주의가 반사궁의 중심을 점하고 있다고 보았는데, 이 과정은 자극의 촉발로 개시된 다음 그 자극에 대한 운동 반응을 준

67 Jean Laplanche, *New Foundations for Psychoanalysis*, trans. David Macey(Oxford: Blackwell, 1989), p. 6. "외부로부터 생체 조직에 가해진 자극이 그 조직에서 방출될 때도 동일하게 유지된다는 생각은 초보적이고 용납되기 힘든 기계론에서 기인한다. 최종적으로 근육에서 방출되는 것이 '반사궁'을 통해 전달되는 자극 에너지**와도** 무관하고 신경 에너지**와 도** 무관하다는 것을 우리는 안다."

FIG. 10.　　　　　　FIG. 11.

s, c, mt = reflex circuit (1. and 2. of text).
s, c, sp, mp, c, mt = voluntary circuit (3. of text).

반사궁에 대한 교과서적 다이어그램, 1890년대 중반.

비시킨다. 반사 개념이 공격을 받았던 이유는, 유기적 전체성을 띤 주체성에 대한 여러 신화나 '자연적' 감각과 '인공적' 감각의 구분에 얽매이지 않고 구체적인 방식으로 감각적 경험의 새로운 형태들을 만들어내면서, 불가침적 인간 본질을 무시하거나 사실상 해체하는 것처럼 보였기 때문이다. 반사 개념을 적대시하는 이들은 그 개념의 옹호자들이 반사에는 통합된 생리학적 정체성이 (분명 없는데도) 있다고 믿는 이들인 양 묘사하면서, 또는 인간 생명은 말 그대로 개개의 자극-반응 회로들의 집적일 뿐이라고 믿는 이들인 양 묘사하면서 줄기차게 그들을 호도했다. 그 개념을 지지하는 여러 이들에게, 반사는 외부적 개입 및 통제 가능성을 촉진하거나 얼마간 제시하는 용어로 행동을 기술하는, 사실상 행동을 **실용적**으로 재편

성한 개념임을 무시하면서 말이다.

존 듀이는 1896년에 발표한 논문 「반사궁 개념The Reflex Arc Concept」에서 가장 널리 알려진 초기의 비판 가운데 하나를 제시했다. 듀이의 주장은 이후 여러 곳에서 차용되다가 1920년대의 게슈탈트 연구로까지 이어지게 될 어떤 일반적 주제들을 전개했다. 기본적으로 그의 주장은 행동이란 기본적 구성 성분들로 유효하게 분석될 수 없다는 것이었다. "흔히 사용되는 반사궁 개념은 감각 자극 및 운동 반응을 분명한 물리적 존재물로 간주한다는 점에서 결함이 있는데, 실제로 이것들은 언제나 조정된 것이며 그러한 조정을 통해서만 의미를 지닌다."[68] 이러한 개념에 맞서 듀이는 "움직이는 덩어리들을 부단히 연속적으로 재분배하는" 세계를 끊임없이 감각적으로 마주하는 주체의 상을 제시했는데, 이 세계에는 "자극으로 방출될 수 있는 것도 없고, 반작용하는 것도 없으며, 반응도 없다. 팽팽한 긴장 속에 놓인 체계의 변화만이 있다."[69] 그의 주장의 요지는 '자극'이란 전체로서의 유기체의 **전반적** 상태와 결코 분리될 수 없으며 개체는 몇몇 개별 감각에 반응하는 것이 아니라 그 자체의 전체적 상태에, 수많은 과정과 운동의 통합체에 반응한다는 것이다. 이와 더불어 그는 인간의 행위가 항상 "유기체는 세계에 의미를 부여한다"는 목적론적 설명을 수반한다고도 주장했다.[70] 듀이에게 주

68　John Dewey, "The Reflex Arc Concept," *Psychological Review* 3, no. 4(July 1896), p. 360. 이 논문에 대해 다룬 다음 책도 참고. Floyd W. Matson, *The Broken Image: Man, Science and Society*(New York: Braziller, 1964), pp. 166~72; George Herbert Mead, *Movements of Thought in the Nineteenth Century,* vol. 2(Chicago: University of Chicago Press, 1936), pp. 389~93.

69　Dewey, "The Reflex Arc Concept," p. 364.

70　Alan Ryan, *John Dewey and the High Tide of American Liberalism*(New York: Nor-

의는 자극과 반응의 선형적 계열 가운데 나타나는 뚜렷한 또는 불연속적인 간격이 아니라 언제나 그 초점과 강도의 재조직화를 겪고 있는 연속적이고 가변적인 활동이었다. 그는 또한 눈과 귀를 막론하고 하나의 단일 감각의 기능을 따로 떼어낼 수 있다는 생각을 거부하면서 다감각적 활동은 항시 진행 중이라는 입장을 견지했다.[71]

듀이의 비판에서 가장 인상적인 부분은 반사 개념을 다음과 같이 묘사한 곳일 것이다. 그것은 "활동의 통일성을 알아보는" 데 실패하고 전체성과 연속성을 없애버리며 "우리에게 남겨주는 것이라곤 기껏해야 일련의 경련들jerks뿐인데 각각의 경련의 기원은 경험 과정 바깥에서 찾아야 한다."[72] 동물들에게 전기 자극을 가해 불수의 운동을 산출했던 19세기에 이루어진 다양한 종류의 실험들을 떠올리게 하는 이 갈바니적[73] 이미지는 창조적 인간 활동에 대한 듀이의 시각과는 양립할 수 없는 충격 및 지각적 괴리의 경험을 상징한다.[74]

ton, 1995), pp. 125~26.

71 "시각중추가 의식을 독점하는 가운데 청각 장치는 완전히 잠잠한 채로 있다는 것은 절대 상상할 수 없는 일이다. 실제로는 유기적 균형을 유지하는 다양한 기관들 사이에서처럼 어떤 상대적인 부상과 침잠이 있는 것이다." Dewey, "The Reflex Arc Concept," p. 362.

72 Ibid., p. 360.

73 [옮긴이] 'galvanic'은 동물 전기를 발견한 이탈리아의 해부학자 루이지 갈바니Luigi Galvani(1737~1798)의 이름을 따서 만들어진 형용사로 전류를 발생시키는 사물, 또는 경련이나 발작적인 동작을 묘사할 때 쓰인다.

74 듀이의 비판적 표적이 되었던 연구의 전형적 사례는 Charles S. Dolley and James McKeen Cattell, "On Reaction Times and the Velocity of the Nervous Impulse," *Psychological Review* 1, no. 2(1894), pp. 159~68. "신체의 서로 다른 부분에 전기 충격을 손쉽게 가할 수 있다. 충격은 원하는 만큼 세게 할 수도 있고 그것이 발생한 때를 기록할 수도 있다. 우리는 다양한 종류의 전극을 사용했다. 우리가 찾은 최선의 방법은, 실험체의 왼쪽 다리를 담근 한 통의 포화 식염수에 다른 전극을 전도해둔 상태에서, 자극을 가하고자 하는 피부의 해당 지점에 전극을 대는 것이었다. 자극은 같은 지점에 연달아 열 번 가했고 그런 다음에는 전극을 바꾸지 않으면서 즉각 다른 지점으로 전환했다. 통상 충격은 신체의 왼쪽 부분에 주어졌고 반응은 오른쪽 손이나 발에 나타났다. […] 작은 전극을 사용했을 때 충격이 더 날카

'경련'이라는 생생한 비유는 산업적 생산이나 스펙터클 소비, 기술적 근대화 등 어느 면에서나 북미와 유럽의 도시 자본주의적 생활세계의 많은 경험 영역들에, 즉 자신들을 둘러싼 사회적 환경에 창조적으로 반응하는 개인들의 분별력 있는 인식보다는 자극에 대한 주체의 자동적·수동적 반응을 수반하는 경험 영역들에 참으로 걸맞은 표현이다. '경련'에 진저리 치는 듀이 자신의 태도는 합리적으로 이루어지는 사회적 통제 및 관리적 통제라는 그의 이상이, 개인들이 보여주는 상당히 자연적이고 자기-적응적인 '조정'의 표현을 향한 그의 바람을 얼마나 제한하고 또 그것과 충돌할 수밖에 없는지를 그가 제대로 인식하길 꺼린다는 증거다.[75] 그의 경력에서 아주 일찍부터 듀이는 주기적 간격으로 전기 불꽃이 보이는 어둡고 완전히 낯선 방에 고립된 인간 주체의 이미지를 제시했다.[76] (타키스토스코프 효과와도 관련된) 이처럼 극단적인 감각적 불모의 상태들을 제시하면서, 듀이는 그럼에도 예측, 기억, 다가올 일에 대한 준비 등 통각적 경험들을 통해 개인은 이 감축된 지각장의 원자화된 특성을 초월한다고 단언했다. 인간의 삶은 무심하게 이어지는 섬광들이라기보다는 언제나 실존적 적응과 조절이 끊임없이 이루어지는 과정일 터다. 듀이에게 연속성의 관념은 윌리엄 제임스의 흐름 개념처럼 통일성과 전체성의 이상을 지탱하는 데 활용되었으며, 통일성과

로웠고 큰 전극을 사용했을 때 더 둔중했다."

75 "하지만 듀이는 모더니즘의 함의를 감지하고 그것이 초래할 결과들을 피하고자 가능한 모든 일을 했던 절반의 모더니스트로, 한 명의 뛰어난 철학자로 간주되어야 한다." John Patrick Diggins, *The Promise of Pragmatism: Modernism and the Crisis of Knowledge and Authority*(Chicago: University of Chicago Press, 1994), p. 5.

76 John Dewey, *Psychology*(New York: Harper and Brothers, 1889), pp. 139~40. 하지만 이 글에서 듀이는 주의력을 끌어내는 데 있어 충격의 역할을 인정하고 있다(pp. 126~27).

전체성이 없다면 개인적 경험은 받아들이기 힘들 정도로 해체되리라고 가정되었다.[77] 듀이나 제임스 어느 쪽도 지각 내에서의 돌연한 중단이나 거친 분리가 새로운 활기를 불어넣거나 사고나 인지적 각성의 한계를 넓힐 가능성을 고려한 적이 없다. 사실상, 특히 지각을 구성하는 운동적 요소 내에서 일어나는 지각적 충격, 경련, 중단은 현실의 불연속적 본성을 직접 파악할 수 있게끔 하는 근대적 지식의 형식들 가운데 하나다.

1890년대에 벌어진 지각적 경험의 본성에 관한 논쟁들은 본질적으로 지각 자체를 구성하는 것이 무엇인지에 대한 물음을 촉발했다. 인간 감각의 불안정성, 비신뢰성, 불투명성 및 전반적 한계에 대한 철학적·과학적 수용이 넘쳐나는 가운데서도, 시각 예술을 비롯해 다양한 분야에서 '순수' 지각의 핵심적 기능이나 징후를 규명하거나 밝혀내려는 노력이 이루어졌다. 분명 타키스토스코프와 같은 실험 도구들은 증류된 기본적 감각 능력들의 기능을 따로 떼어내되도록이면 오류, 주의분산, 그리고 특히 어떤 내관의 영역을 벗어나 관찰하고자 하는 탐색의 일환이었다. 무엇보다 중요한 것은, (과학에서건, 철학에서건, 또는 예술사에서건) 순수 지각에 대한 집착은 외부 세계를 재현하는 이미지를 포착하기에 앞서 (또는 그러한 포착과 별개로) 존재하는 지각적 경험에 대한 관심이었다는 점이

77 듀이는 [음악적 리듬을 동작으로 표현하게 함으로써 음악을 익히게 하는] 유리드미eurhythmy 나 [심신의 긴장을 해소하는 데 활용되는] 알렉산더 기법Alexander technique 같은 형식을 비롯해 심신의 통일성을 증진하는 실용적인 방식들에 깊이 관심을 가졌다. 이러한 고안물들에 대해서는 Hillel Schwartz, "Torque: The New Kinaesthetic of the Twentieth Century," in Crary and Kwinter, eds., *Incorporations*, pp. 71~126. 리듬이 지니는 사회적·미학적 중요성에 대한 듀이의 가장 진전된 성찰은 그의 『경험으로서의 예술』(1932)에 담겨 있다.

제4장 1900: 종합의 재발명

다.[78] 시각에 대한 고전적인 카메라 옵스쿠라 모델 및 이와 연관된 경험주의의 형식들이 문화적으로 지배적인 채로 남아 있었더라면, 주의는 결코 중심적인 문제가 되지 못했을 것이다.

하지만 세계를 직접 그리고 하나의 단일체로 보는 것이 더는 중요하지 않게 되었을 때 '순수 지각'이란 대체 무엇일까? 더 이상 주의가 반드시 현존과 밀접하지 않다면 어떤 일이 벌어질까? 세잔과 더불어 베르그송의 작업은 1890년대에 이러한 물음들에 대한 가장 강렬한 성찰을 제시한 것들 가운데 하나다. 베르그송의 『물질과 기억Matter and Memory』(1896)은 지각과 주의의 본성에 대한 폭넓은 논의와 탐색으로 이루어진 텍스트다. '순수 지각'이란 무엇인가 하는 물음을 제기하면서 이 책은 세잔의 후기 작업이 그러했듯 이미지의 지위를 극적으로 재고하기 시작한다. 이러한 재고를 통해 세잔과 베르그송은 줄곧 지속되는 지각적 경험은 전통적인 의미에서 '순수'한 어떤 것도 절대 내놓지 못하며 가장 심오한 형태의 지각은 환원 불가능할 만큼 '혼합'되고 합성되어 있다는 이해를 공유하게 된다.[79] 곧 살펴보겠지만, 세잔과 베르그송의 기획은 양립 불가능한

78 쇼펜하우어의 작업은 과정적·시간적인 몸의 운용과는 뚜렷이 다른 자율적인 심미적 능력들에 대한 19세기의 많은 가정들의 주요 원천이다. 그는 '평범한' 인간 주체에게 가능한 주의력과 대조를 이루는 절대적이고 확고한 순수 관조의 모델을 개괄한다. "따라서 천재성이란 순수 지각의 상태로 남아 있는 능력, 지각에 몰두하는 능력, 본디 의지에 봉사하기 위해서만 존재했던 앎을 그러한 봉사에서 벗어나게 하는 능력이다. 달리 말해서, 천재성이란 우리 자신의 관심, 우리의 의지, 우리의 목적을 시야에서 전적으로 배제하는 능력이며, 따라서 세계를 명료하게 보는 **순전한 앎의 주체**로 남기 위해 잠시 우리의 개성을 버릴 수 있는 능력이다. 그리고 이는 그저 순간적인 것이 아니라 필수적인 연속성 및 의식적 사고와도 함께 하는 것으로서, 이로써 우리는 이미 파악했던 것을 신중히 반복하고 '흔들리는 모습으로 어슴푸레 보이는 것을 항구적인 사유를 통해 제자리에 붙들어' 둘 수 있게 된다." Arthur Schopenhauer, *The World as Will and Representation*, trans. E. F. J. Payne(New York: Dover, 1966), vol. 1, pp. 185~86(인용구의 출처는 괴테의 『파우스트』다).

것까지는 아니어도 서로 겨냥하고 있는 바는 궁극적으로 다르다.

『물질과 기억』은 독자에게 많은 어려움을 준다. 이것은 개념들을 체계적으로 제시하기보다는 "유전학적 방법"을 따른다. 서로 다른 여러 가설을 이것저것 탐색(하고 거부)하다가 지각과 기억의 본성에 대한 그 자체의 명제들을 점차 축적해가고 일련의 전진과 후퇴를 거쳐 공명을 일으키는 결론적인 논지들에 다다른다. 베르그송의 기획 한복판에는 19세기 말 서구의 도시적·과학적 문화 속에서 관례화되고 물화된 여러 다양한 지각적 경험의 형식들에 반하는 지각 모델을 수립하려는 시도가 있다. 이 책에서 그는 특수한 유형의 주의를 고도의 윤리적·심미적 가능성을 지닌 지각 유형으로 설정하는 과정에서 '순수' 지각의 가능성도 고려해보지만 결국 기각한다.

베르그송이 보기에 순수 지각이라는 이상은 "실제라기보다 이론적으로 존재하는 것이며, 내가 있는 곳에 있고 내가 사는 것처럼 사는 존재가 보유할 법한 것이지만, 오롯이 현재에 몰두해 있으며 모든 형태의 기억을 포기함으로써 무매개적이고 즉각적으로 물질에 대한 시각을 획득할 수 있는 존재나 보유할 법한 것이다." 그것은 비인간적인 무매개성의 꿈, 외부성의 꿈이다. 즉 "사물의 바로 중심부에 우리 스스로를 두게끔 하는" 원초적이고 근원적인 지각 행위의 관념, "현재에 갇혀 다른 모든 것을 제쳐두고 외부 대상에 밀착하는 일에만 몰두하는" 지각의 관념이다.[80] 베르그송에게 이런 꿈은

79 베르그송에게 있어 '혼합'과 '상호 침투'의 주제에 대해서는 Gilles Deleuze, *Bergsonism*, trans. Hugh Tomlinson and Barbara Habberjam(New York: Zone Books, 1988), pp. 22~27.

80 Henri Bergson, *Matter and Memory*(1896), trans. W. S. Palmer and N. M. Paul(New York: Zone Books, 1988), p. 34.

제4장 1900: 종합의 재발명

하나의 가설로나 유용한 것이다. 아무리 즉각적인 것처럼 보여도 모든 지각은 과거를 현재로 연장하는 지속을 야기하며 '순수성'에 합성적 지위를 부여함으로써 그것을 오염시키는 일을 피할 길이 없다고 그는 주장한다. 타키스토스코프에 의해 산출된 감각들은 그 불가능한 순수성을 성취하려는 시도의 불모성을 보여주는 사례였을 수 있다. (1890년대 후반에 쓴 글에서, 그는 "우리가 감지할 수 있는 가장 작은 공백 시간 간격은 […] 0.002초"임을 가리키는 유효한 조사연구 자료를 인용한다.)[81] 마찬가지로, 베르그송은 순수 기억이나 순수 회상의 개념을 기각하면서 기억과 지각이 상호 침투하는 다양한 방식들에서 그를 사로잡게 될 주요 문제를 발견한다. 그는 자극-반응 회로라는 일반적 개념 이면의 가정들을 검토하는 데서 시작한다. 베르그송은 그러한 모델에서 간과되었던 것, 즉 자극을 인지하고 그에 반응하기까지의 **사이에** 일어나는 일의 복잡성에 초점을 맞춘다. 그가 보기에 이처럼 사이적인 것은 생생한 경험에 상응하며 거기서는 주의가 중추적 역할을 수행한다. 주의를 기울이는 심신이 감각을 처리하는 방식은 우리 지각의 본성만이 아니라 우리 존재의 자유도까지 결정한다. 다음과 같은 베르그송의 말은 조정이라는 듀이의 이상과 느슨한 유사성이 있다. "따라서 신체의 역할은 오케스트라 지휘자가 악보를 다루듯 정신의 삶을 활동으로 재생하는 것, 그것의 운동적 조음을 강조하는 것이었다. 두뇌의 사고력에는 사고가 꿈속에서 길을 잃지 않도록 하는 것 이외의 기능은 없었다. 그것은 **삶에 주의를 기울이는** 기관이었다."[82]

81 Ibid., p. 205.

간략히 말하자면, 『물질과 기억』은 주의가 언제나 두 축에서 작동함을 보여준다. 하나가 외부적 감각들과 사건들의 흐름에 대한 주의력이라면, 다른 하나는 기억들이 '현재'의 지각과 일치하거나 갈라지는 방식에 대한 주의다. 한 개인이 지니는 생체적 자율성의 정도는 기억이 지각과 교차하는 방식의 비결정성 및 부정확성이 클수록 높아진다. 환경에 대한 지각적 반응이 더 '결정적'일수록, 다시 말해서 더 습관적이고 반복적일수록 개인의 존재를 특징짓는 자율성과 자유도는 떨어진다. 어떤 자극에 대해 "그것에 간섭하는 자아가 없이" 행위가 뒤따를 때 우리는 "의식을 지닌 오토마톤"이 되며, 베르그송의 주장에 따르면 우리의 일상적 활동 대부분은 "많은 점에서 반사 활동과 유사성을 지닌다."[83] 가장 풍부하고 가장 창조적인 삶의 형태는 그가 함축적으로 "비결정성의 지대"라고 부른 곳에서 발생한다.

수사학적으로만 보자면 『물질과 기억』은 어떤 사회적·문화적 논쟁과도 거리를 둔 온화한 텍스트처럼 보이지만, 그럼에도 그것이 겨냥하는 표적은 분명하다. 발터 벤야민 등이 생각했던 것처럼, 베르그송의 책은 세기 전환기에 벌어진 경험의 전반적 표준화와 지각 반응의 자동화에 대한 중대한 응수였다.[84] 확실히 베르그송은 대중

82 Henri Bergson, *The Creative Mind,* trans. Mabelle Andison(New York: Philosophical Library, 1946), p. 87.

83 Henri Bergson, *Time and Free Will: An Essay on the Immediate Data of Consciousness*(1888), trans. F. L. Pogson(New York: Harper and Row, 1960), p. 168. 자동적 행동에 대한 최근의 논의로는 Ellen J. Langer, *Mindfulness*(Reading, Mass.: Addison-Wesley, 1989).

84 베르그송의 작업과 당대 유럽의 지적 환경에 대한 역사적 평가는 Sanford Schwartz, "Bergson and the Politics of Vitalism," in Frederick Burwick and Paul Douglass, eds., *The*

제4장 1900: 종합의 재발명

사회 속에서 새로운 방식으로 배치된 스펙터클 소비가 (특히 그러한 배치가 참신한 것으로서 제시될 때) 근본적으로 중복과 습관을 낳는 것처럼 보이는 데 당혹스러워했다.[85] 그는 인간의 행동이 더 조건화되고 예측 가능해질수록 행동 속에서 기억이 창의적 역할을 할 수 있는 여지는 줄어든다고 보았다. 벤야민이 베르그송을 생철학의 탁월한 대표자라고 불렀던 것처럼, 『물질과 기억』은 '기계적'인 것의 침입에 맞서 인간적 삶의 풍부함과 복잡함을 강렬하게 긍정하는 저작이라 해도 지나친 단순화라 할 수는 없을 터인데, 그에게 기계적이라는 용어는 (말하자면, 슈펭글러의 경우에 그러하듯) 보통 기술적인 어떤 것을 가리키는 것이 아니라 그의 학우였던 뒤르켐과 마찬가지로 복잡함의 부재를 가리킨다.[86] 벤야민은 (베르그

Crisis in Modernism: Bergson and the Vitalist Controversy(Cambridge: Cambridge University Press, 1992), pp. 277~307 참고.

85 근대성에서 중복과 습관이라는 주제는 1950년대에 아르놀트 겔렌에 의해 전개되었다. "생활이 틀에 박혀 있는 현상이 도처에서 보이는데 이는 노동 분업 과정과 관련된다. 하지만 행동의 기계적 본성이라는 더 넓은 문제와 그것의 관련성에 주목한 이는 베르그송뿐이다. 대도시에 사는 신경증적 거주민들의 꿈과 욕망에 나타나는 심리적 과정에 대해 사유하고 훌륭한 조사를 수행한 프로이트조차 이 주제에 주목하지 않았다. 우리의 사회적 능력을 따를 때 우리는 종종 '도식적으로' 행위한다. 다시 말하자면, '저절로' 펼쳐지는 습관화되고 닳아빠진 행동 패턴들을 수행한다. 이는 실제적이고 외적인 성격을 띤 행동만이 아니라 행동을 구성하는 내적 요소들의 경우 역시─주로─그렇다고 할 수 있다. 사고와 판단의 형성, 가치판단적인 감정과 결정의 생성, 이 모든 것은 대체로 자동화되어 있다." Arnold Gehlen, *Man in the Age of Technology*(1957), trans. Patricia Lipscomb(New York: Columbia University Press, 1980), p. 143. 피터 버거와 토마스 루크만에게서는 '습관화 과정'과 사회 제도의 기능이 맺는 필수적 관계가 결정적이다. Peter L. Berger and Thomas Luckmann, *The Social Construction of Reality: A Treatise in the Sociology of Knowledge*(New York: Anchor, 1967). 저자들은 안정적인 사회적 틀의 작용은 "낮은 수준의 주의"(p. 57)에 의존함을 시사하고 있다.

86 『물질과 기억』에서 베르그송은 거듭해서 '기계적 반응'에 대해 언급한다. 조르주 캉길렘의 주장에 따르면 "베르그송은 유일하다고는 할 수 없을지 몰라도 기계적 발명을 하나의 생물학적 작용으로, 생명을 통해 물질이 조직화되는 국면으로 고려했던 드문 프랑스 철학자 가운데 하

송의 기획에 심히 의구심을 품고 있었음에도) 개인적 수준에서 점점 빈곤해지는 기억의 역할에 대한 베르그송의 당혹감과 집단적 기억의 전통적 형식들이 쇠퇴하는 것에 대한 자신의 분석 사이에 관계가 있다고 보았다.

인간 주체를 잠재적인 "비결정성의 중심"으로 가공해내는 베르그송의 논의는 현재를 재창조할 능력을 지닌 주체를, 다시 말해서 자신의 생생한 환경을 통해 구속과 필연의 관계에서 벗어날 능력을 지닌 주체를 상정한다. 그의 책은 몇 가지 기초적인 진화론적 가정들로 침윤되어 있다. 가장 고등하고 발달된 유기체는 (즉 인간은) 환경적 자극에 어쩔 수 없이 반응하는 일에서 잠재적으로 가장 독립적이라는 식이다. "한마디로, 즉각적 반응이 강요되면 될수록 지각은 점점 더 단순한 접촉과 유사해져야 한다. […] 하나의 생명체가 운용하는 독립성의 정도, 또는 이렇게 말해도 좋다면 그것의 활동을 둘러싸고 있는 비결정성의 지대는 생명체가 관계를 맺고 있는 사물들의 수와 거리에 대한 선험적 추정a priori estimate[87]을 가능케 한다. […] 하나의 사실로서 수용된 이러한 비결정성으로부터, 우리는 지각의 필요성을, 말하자면 지각의 흥미를 끄는 얼마간 거리를 두고 떨어진 대상들 간의 **가변적** 관계를 추론해낼 수 있었다."[88] 어

나다." Georges Canguilhem, "Machine and Organism"(1952), in Crary and Kwinter, eds., *Incorporations,* p. 69. 베르그송과 뒤르켐은 1878~79년에 고등사범학교에 입학했다. 지적 형성기에 그들이 공유한 것들에 대해서는 Steven Lukes, *Emile Durkheim: His Life and Work*(Stanford: Stanford University Press, 1973), pp. 44~50 참고.

87 [옮긴이] 본디 수학 용어로 편미분방정식에서 해의 추정치를 가리킨다. 본문에 인용된 베르그송 텍스트의 문맥에서는 실제로 정확한 값을 구하기 전의 예측값 정도의 뜻이라고 보면 된다. 조금 더 풀어서 "사물들의 수와 거리를 가늠하게 해준다"로 의역할 수도 있겠다.

88 Bergson, *Matter and Memory,* pp. 32~33. 강조는 원문. 비결정성 개념의 중요성에 대해

떤 의미에서 베르그송은 진화론적이고 생물학적인 것에 기초하여 세계와 맺는 '무관심한' 심미적 관계에 대한 자신만의 모델을 내놓고 있다. 우리의 신경계가 자극에 대한 반응을 지연시킬 수 있을 뿐 아니라 '가변적' 반응의 가능성 또한 지닌다는 사실은 자유롭고 자율적인 주체를 위한 선행 조건이 된다. 그러나 이러한 가변성이 중요해지는 것은 "우리의 과거 경험에서 나온 수많은 세부적인 것들"이 지각을 관통하는 방식들을 통해서이며, 베르그송은 기억과 지각의 이러한 '뒤섞임'의 특수한 성질을 결정하는 것은 무엇인지에 대한 폭넓은 논의를 제공한다. 그는 상호작용이 창조적인 방식으로 일어날 수도 있고 반응적이고 습관적인 방식으로 일어날 수도 있음을 시사하지만, 가장 자주 발생하는 것은 후자 쪽임을 분명히 한다.

『물질과 기억』이 겨냥하는 숨은 표적은 수십 년 동안 지각에서 기억이 담당하는 역할에 관한 가장 영향력 있는 해석들 중 하나였던 헬름홀츠의 인식론적 작업이다. "무의식적 추론unbewusster Schluss"이라는 그의 논쟁적인 이론 말이다. (그 자신의 발견만이 아니라 광학, 생리학, 감각적 경험에 대한 당대의 가장 중요한 연구들을 종합해 포괄하고 있는) 헬름홀츠의 논의는 19세기에 불거진 시각과 지각의 미심쩍은 지위에 대한 설득력 있는 공표였다. 감각 경험과 세계의 대상들 사이에는 필연적이거나 직접적인 아무런 상응 관계도 없다고 보는 헬름홀츠는 누구보다도 강력한 입장을 정립했다. 시각과 청각에 대한 생리학을 총망라한 그의 연구는 감각들의 비신뢰성

서는 다음의 분석을 참고. Bruno Paradis, "Indétermination et mouvements de bifurcation chez Bergson," *Philosophie* 32(1991), pp. 11~40.

을 폭로했을 뿐 아니라 그것들의 기능을 다양한 종류의 기계적·기술적 보철물들로 이전시킴으로써 감각들이 점진적으로 합리화·도구화될 기반을 만들었다. 하지만 내가 다른 곳에서 논했듯이 헬름홀츠가 고전적 기하 광학 모델의 정적인 관계로부터 철저히 축출·탈구된 시각을 옹호한 인물이라면, 그의 작업은 또한 지각의 상호적 '재영토화' 및 규율화를 꾀하고 있기도 하다. '축출'과 불안정성에 경도된 입장은 다음과 같은 주장에서 뚜렷이 드러난다.

> 내가 생각하기에, **실용적** 진리로서가 아니라면 우리 자신의 관념들과 관련해 여타 어떤 진리에 대해 말하는 것도 의미를 지닐 수 없다. 우리의 관념들은 우리의 움직임과 행위를 조절하기 위해 우리가 그 사용법을 익히는 상징들, 즉 사물을 가리키는 자연적 기호들일 수밖에 없다. 그러한 상징들을 해독하는 법을 제대로 익히면 우리는 그것들의 도움으로 우리의 행위가 바람직한 결과를 낳게끔 조정할 수 있게 된다. 다시 말하자면, 기대하던 새로운 감각들이 일어나게끔 할 수 있다.[89]

확실히 이 부분에는 잠재적으로 허무주의적인 함의가 있다. 감각은 지시 대상과 아무런 필연적 연관도 없다는 그의 주장은 분명 어떤 일관된 의미 체계도 위태롭게 했다. 이러한 함의에 대처하고자 헬름홀츠는 그의 경험적 저작에 잠복한 분열적 가능성을 얼마간 완

89 Helmholtz, *Treatise on Physiological Optics,* chap. 26, p. 19. 헬름홀츠의 기호론을 축약해 설명한 글로는 다음을 참고. Ernst Cassirer, *Substance and Function,* trans. William C. Swabey(New York: Dover, 1953), pp. 304~306.

화하는 효과를 지닌 일군의 인식론적 입장들을 짜 맞추어 넣었다.[90]

베르그송, 니체, 또는 세잔과 달리 헬름홀츠는 (특히 독일 제국과 관련해서) 한 사회경제적 세계의 생산적 기능을 확장하고 최적화하는 일에 헌신했다. 앤슨 라빈바흐 등이 보여주었듯, 열역학 원리에 대한 그의 획기적 연구는 인간들이 본질적으로 에너지-변환 기계로서 존재하는 자본주의적 산업화에 대한 비전과 불가분의 관계에 있었다.[91] 힘의 보존을 공식화한 그의 연구는 에너지와 노동의 관계에 새로운 모델을 제공했을 뿐 아니라 자본주의적 근대화에 내재한 교환·전환 가능성의 작용을 과학적으로 승인하는 것이기도 했다.[92] 헬름홀츠의 연구, 그리고 율리우스 마이어와 유스투스 폰 리비히의 연구가 낳은 결론은 "삼라만상은 어떤 근본적인 '등가성'에 의해 지배된다"는 것이었다.[93] 하지만 이와 더불어, 움직이는 힘들로 이루어진 이 세계에 대한, 그리고 물질의 변환 가능성에 대한 개인들의 인지적 관계는 질서정연하고 효율적인 사회 환경을 보장하기에 충

90 헬름홀츠의 사유에 깃든 몇몇 철학적 모순들에 대해서는 다음을 보라. R. Steven Turner, "Helmholtz, Sensory Physiology and the Disciplinary Development of German Psychology," in William R. Woodward and Timothy G. Ash, eds., *The Problematic Science: Psychology in Nineteenth Century Thought*(New York: Praeger, 1982), pp. 147~66.

91 Anson Rabinbach, *The Human Motor: Energy, Fatigue, and the Origins of Modernity* (New York: Basic Books, 1990), pp. 52~83. 특히 "마르크스와 헬름홀츠의 결합"에 대한 논의를 볼 것.

92 [옮긴이] 헬름홀츠는 1847년에 발표한 그의 논문 「힘의 보존에 관하여」에서 에너지 보존 법칙을 수학적으로 정식화했다. 그런데 오늘날에는 에너지라 부르는 것을 그는 힘(독일어로는 'Kraft,' 영어로는 'force')이라고 불렀다는 점에 유의해야 한다. 현재의 표준적인 물리학 교과서에서 에너지와 힘은 서로 다른 물리량이며 보존 법칙이 적용되는 것은 에너지 쪽이다. 독일어 'Kraft'에는 노동, 노동자, 노동력이라는 뜻도 있다.

93 Ilya Prigogine and Isabelle Stengers, *Order out of Chaos: Man's New Dialogue with Nature*(New York: Bantam, 1984), p. 109.

분할 만큼 예측 가능한 것이어야 했다. 그런 까닭에 헬름홀츠의 인식론은 불안정한 열역학적 사건들이 아니라 재현적이고 유사-논리적인 기호들의 질서로부터 도출되었다. 이로부터 우리는 그의 작업을 부조화스럽게 갈라놓는 분리들 가운데 하나를 감지한다. 즉 그의 존재론은 물리학이지만 인식론은 기호학인 것이다. 궁극적으로 그의 무의식적 추론 이론은, 우리가 세계를 직접적으로 경험할 수 없게 되었음에도 불구하고, 기호들은 보편적 등가성에 따라 자의적으로 만들어졌[기 때문에 서로 간에 위계가 없고 얼마든지 교환 가능하]다는 사실에도 불구하고, 조절된 차등적 의미 체계를 제공하려는 시도다. 이런 상황에 직면해 헬름홀츠는 주장하기를, 그럼에도 우리는 상실한 지시 작용의 질서를 어떻게든 모사하는 안정적이고 신뢰할 만한 지식을 지닐 수 있고 실질적 의미에서 대상들의 항구성도 믿을 수 있다고 했는데, 정작 시각에 대한 그의 물리학과 생리학은 이를 의문에 부치고 있다. 베르그송 등과 마찬가지로 헬름홀츠 또한 지각은 언제나 회상을 통해 보충된다고 믿었지만 기억의 잠재력에 대한 그의 설명은 매우 달랐다. 헬름홀츠는 지각이 외부적 사건 및 대상 들에 대한 주관적 관계의 일관성을 비교·확인하기 위해 매번 운동 기억과 감각 기억에 의존한다고 보았다. 기억은 과거 경험과의 동일성이나 차이의 정도를 가늠하면서 정신이 인지적 판단을 내리는 일을 보조하는 습관들의 저장소나 축적물에 지나지 않았다. 습관적 반복에 따른 결정은 질서정연한 사회적 세계를 유지하고 기존 관계들의 타당성과 지속성을 긍정하는 일에 기여했다.[94]

베르그송이 보기에 헬름홀츠의 '무의식적 추론'은 지각을 기계적

이고 자동적인 무언가로 만들어 그것이 현재에 대한 기능적 몰입과 부합하게 하는 것이었다. 기억과 지각 사이의 승인이나 조정 관계보다 베르그송이 더 흥미롭게 여긴 것은, 기억이 현재에 적응하려는 수고에서 벗어나 현재적 지각을 변형시킬 때 기억과 지각 사이에서 일어날 수 있는 '균열'이었다. 그는 "현재에 대한 실제적이고 유용한 의식"은 기억의 풍부한 작용에 장애가 된다고 주장한다.[95] 하지만 장애는 극복될 수 있고 이를 위해 필요한 것은 주의 능력이다. 다만, 리보나 분트를 비롯한 많은 이들을 통해 널리 알려졌던 빈약한 주의 모델을 따르는 것은 아니다. 즉 선별된 정신적 내용물들만이 명료성과 중심성을 띠는 운동적 억제의 상태인 주의 말이다.

94 헬름홀츠가 1878년에 강연한 「지각의 사실들」은 지각과 지식에 관한 그의 이론을 가장 포괄적으로 요약한 강연들 가운데 하나다. 이 강연에서는 그 역사적 시기의 사회적 분열에 대해 헬름홀츠가 느낀 불안이 그가 탐구한 사유의 법칙들을 제시하는 일과 어쩔 수 없이 중첩되고 있다. 청중들 앞에서 그는 그들이 "이상적으로 인간성을 지니는 일 전반에 대한 냉소적 경멸이 시중과 언론에 퍼져 두 개의 역겨운 범죄에서 정점에 달한 시기"에 살고 있다고 단언한다. 여기서 두 개의 역겨운 범죄란 강연이 있기 얼마 전에 벌어진 빌헬름 1세 황제에 대한 암살 시도들을 가리키는데, 헬름홀츠에 따르면 황제의 존재 안에는 "인간들이 오늘날까지 존경과 감사를 받아 마땅하다고 여겨왔던 모든 것이 통합되어" 있다. 정치적 자유는 "대단히 미심쩍은 과정"으로 이어졌다고 그는 말한다. 이러한 아첨으로 말머리를 꺼낸 후에, 그는 우리가 세계를 인식하는 방법을 정연하게 설명할 필요성을 역설하기 시작한다. Hermann von Helmholtz, *Science and Culture: Popular and Philosophical Essays*, trans. David Cahan(Chicago: University of Chicago Press, 1995), p. 343. 나중에 헬름홀츠는 자신의 '무의식적 추론' 이론이 철학적 '비합리주의'의 대표자들에 의해, 특히 에두아르트 폰 하르트만의 작업에서 폭넓게 전유되는 것에 당혹감을 느끼게 된다. 또한 다음 세대의 심리학자들은 무의식 개념을 과학적 연구에 유용한 것으로 받아들이길 거부하고, 헬름홀츠가 취한 용어들을 비판하면서 그의 이론을 '관념연합'론의 일종으로 재독하려 했다. 가령, 다음의 평가를 보라. Carl Stumpf, "Hermann von Helmholtz and the New Psychology," *Psychological Review* 2, no. 1(January 1895), pp. 1~12. 헬름홀츠의 연구를 둘러싼 문화적·정치적 맥락에 대해서는 Timothy Lenoir, *Instituting Science: The Cultural Production of Scientific Disciplines*(Stanford: Stanford University Press, 1997), pp. 131~78 참고.

95 Bergson, *Matter and Memory*, p. 95.

베르그송이 이러한 주의의 양상들을 기각한 것은 아니지만, 그에게 있어 어디까지나 그것들은 주의의 진정한 작용을 위한 개시 단계, 즉 '준비'에 지나지 않았다.

실제로 주의는 리보 등이 상대적 운동 정지 상태로 묘사했던 것에서 시작할 수 있지만 이때 결정적인 전환이 일어난다. 주의가 "현재적 지각의 유용한 효과들을 포기"하고 "역방향"으로 향하는 정신적 움직임을 시작하는 것이다. 물론 여기서 베르그송이 "역방향"이라는 표현을 사용한 것은 잠정적일 뿐인데, 왜냐하면 그는 시간의 어떠한 공간화도 거부하며 과거는 그 자신의 현재와 더불어 공존한다고 보기 때문이다. 베르그송은 이러한 공존이나 다수성을 파악할 수 있는 주의력에 대해 상술했다. 주의는 기억이 현재적 지각을 강화하고 풍요롭게 하면서 그것을 "새로이 창조할" 수 있게끔 할 것이다. 또한 이러한 주의 작용은 "무한정 계속될 수도 있어 […] 궁극적으로 점차 넓어져서 점점 더 많은 수의 상호 보완적인 회상들을 그 안으로 끌어들인다."[96] "우리가 단 한 번의 직관으로 지속의 다양한 순간들을 파악할 수 있게 함으로써, 기억은 흘러가는 사물들의 움직임으로부터, 다시 말해서 필연성의 리듬으로부터 우리를 자유롭게 한다."[97] 베르그송이 묘사하고자 했던 것은 기억이 단순히 지각을 승인하거나 조정하는 데 그치지 않고 지각의 대상을 개조하고 새로운 무언가를 창조하는 반향적 '삼투endosmosis' 과정을 여는 순간의

96 Ibid., p. 101. 러스킨의 저작은 이와 관련된 몇몇 정식들이 직관·제시된 19세기 초중반의 여러 자리들 가운데 하나다. 가령, 형식과 관계 들을 고정된 것으로 보는 "직접적 직관"을 배격하고 "과거의 역사, 현재의 행위" 그리고 "일들이 진행되는 방식"이 어떤 주어진 형식 안에서 동시에 모두 드러나게끔 하는 "생생한 진리"에 대한 지각을 옹호한 다음 글을 보라. John Ruskin, *The Elements of Drawing*(1857; New York: Dover, 1971), p. 91.

계시적 생기, 나아가 그 순간의 충격이었다. 『물질과 기억』의 베르그송에게 "삶에 대한 주의"는 탁월한 인간적 역량이다. 그것은 재현의 황량한 과잉보다는 오히려 단독성을 직관하게 해준다. 들뢰즈에 따르면, "주의는 지속에 그 진정한 특성을 돌려준다. […] 그것은 흐름들의 단순한 계기succession가 아니라 매우 특별한 공존이자 동시성"으로서 여기에는 언제나 신체가 연루되어 있다.[98] 이러한 공존에 대한 자각이야말로 개인을 '비결정성의 지대'에, 헬름홀츠가 제시한 무의식적 추론의 유사-논리적 질서와는 현격히 다른 자유의 지대에 자리매김시키는 것이다.[99]

하지만 베르그송의 주의 개념은 정신적·지각적 활동에 대한 모종의 규범적 가정들과도 연계되어 있었는데, 부분적으로 이는 피에르 자네의 유사한 연구에 대한 관심에서 기인한 것이었다.[100] "삶에 대한 우리의 주의도"는 두 사상가 모두에게 심적 건강 상태를 나타내는 변동성 지표가 된다. "흔히 심적 삶 자체의 교란, 내부적 장애,

97 Bergson, *Matter and Memory*, p. 228.

98 Deleuze, *Bergsonism*, p. 81.

99 "베르그송에 따르면, 우리의 심리적 이력의 매 순간에는 환원 불가능한 우발성이나 비결정성의 요소가 있다. 우리의 심리적 지속의 매 순간은 (겉으로만이 아니라) 진정 참신한 것이 되는데, 이는 현존하는 '구성요소'가 전혀 없다는 단순한 이유로 인해 더 나눌 수도 없고 따라서 구성요소들로 쪼개어 분석할 수도 없다. […] 이는 곧 그의 첫 저작『의식에 직접 주어진 것들에 관한 시론』에서 이미 베르그송의 표적은 관념연합론과 심리적 결정론보다 훨씬 광범위한 것이었음을 뜻한다. 즉 물리주의적이건 관념론적이건 그 유형을 막론하고 **결정론 일반**이 그의 표적이었다. 그의 원래 목표는 상대적인 인간의 자유를 옹호하는 것, 더 구체적으로는 심리적 지속의 매 순간에 깃든 환원 불가능한 참신함의 요소를 길어 올리는 것이었다." Milič Čapek, *Bergson and Modern Physics: A Reinterpretation and Reevaluation*, Boston Studies in the Philosophy of Science, 7(Dordrecht: Reidel, 1971), p. 100. 초기 베르그송의 『의식에 직접 주어진 것들에 관한 시론』에서 베버, 페히너, 델뵈프의 심리 측정법에 가한 공격에 대한 논의는 W. W. Meissner, "The Problem of Psychophysics: Bergson's Critique," *Journal of General Psychology* 66(1962), pp. 301~309.

인격성personnalité의 질병으로 여겨지는 것은, 우리의 관점에서 보면, 이러한 심적 삶을 그에 수반되는 운동과 결속해주는 것의 풀어짐이나 파손으로, 외적 삶에 대한 주의의 약화나 손상으로 비친다."[101] 베르그송은 자네와 마찬가지로 지각적 해체와 심적 해체를 피하게끔 현실을 결속하는 것이 주의라고 보았고, 느슨해질 경우 의지의 병리적 쇠약을 초래하는 '긴장'이라는 개념도 자네로부터 빌려왔다. "이러한 긴장이 풀어지거나 평형이 깨지면 마치 주의가 삶에서 떠나버린 양 모든 일이 벌어진다. 꿈과 광기는 이런 상태에 지나지 않는 것처럼 보인다."[102] 자네의 '현실 기능' 개념을 베르그송이 사용하고 있는 것을 보면, 끝없이 확장되면서 상호 침투하는 과거와 현재에 대한 그의 직관은 우리 자신의 현재라는 현실 속의 튼튼한 심적·감각운동적 토대에 기초해서만 가능함이 분명해진다. "그러므로 광인의 정신적 평형 상실이 그저 유기체 내에 설정된 감각운동적 관계들이 장애를 일으킨 결과일 리는 만무하지 않은가? 이러한 장애는 일종의 심적 현기증을 유발하고 그리하여 기억과 주의가 현실과의 접촉을 잃게 하기에 충분할 수도 있다."[103] 20세기 초

100 『물질과 기억』이 1896년에 처음 출간된 이후 10년 동안 베르그송은 새로운 인용들을 덧붙이면서 이 책을 여러 차례 수정했다. 자네의 『강박관념과 정신쇠약』(1903)은 '심리적 긴장'에 대한 그의 이론이 처음으로 정식화된 저술로서 주의 개념과 관련해 베르그송에게 깊은 인상을 남겼다.

101 Bergson, *Matter and Memory*, pp. 14~15.

102 Ibid., p. 174.

103 Ibid. 폴 발레리 또한 그의 집중적·고정적 주의력 모델의 한계에 유의했다. "그렇지만 창의적인 삶에서 그보다 강력한 것은 없다. 선택된 대상은 말하자면 그 삶의 중심이, 자꾸 불어나는 연상들의 중심이 되는데, 이는 그 대상이 다소간 복잡성을 띠는지 여부에 달려 있다. 본질적으로 이러한 능력은 창의적 생기를 불러일으키는 수단이, 잠재적 에너지가 작동하게끔 하는 수단이 되어야 한다. 도가 지나치면 그것은 병리적 징후가 되고, 점점 허약해지는 퇴락한 정신에 대해 놀랄 만큼 우위를 점하게 된다." Valéry, *Collected Works*, vol. 8, p. 27.

반 무렵에는 통각적 주의의 실패와 관련된 상태를 임상적으로 가리키는 '비현실의 느낌'이라는 말이 모호하기는 해도 널리 퍼져 있었다. 현재의 인상들이 기억 연상들과 연결되지 못할 때 생기는 비현실의 느낌은 현재의 대상들을 낯설게 느끼게 한다.[104]

따라서 우리는 베르그송의 역설에 이르게 되는데, 그는 현재에 내재하는 과거를 파악하고 창조적으로 끌어들일 수 있는 다차원적 지각의 경이를 소묘하는 동시에 꿈과 광기와는 뚜렷이 구분되어야 하는 유사-규범적 지각을 옹호하고 있다. 베르그송에게 주의는 또한 활동의 약화 및 위축, 그리고 이러한 상태들에 수반되는 의지력 와해에 대응하는 방책이 된다. 그의 저작에 전반적으로 나타나는 생각들과 관련해서 베르그송이 광기와 꿈을 불안하게 다루는 방식이 얼마나 비일관적인지는 종종 간과되곤 한다. 그는 이산적이거나 분리된 정신 상태, 사건, 경험 및 대상 들과 관련된 문제에는 부단히 반대론을 편다. 이런 것들을 규범적 의식 모델에서 떼어놓는 일에 그는 주저함이 없다.[105] 따라서 그의 주의 모델은 흔들리거나, 오락가락하거나, 또는 초점이 맞다가 안 맞다가 하며 부유하는 식의 것이 아니다. 주의가 느슨해지거나 약화되는 것은 의지 결핍의 신호

104 가령 다음을 보라. August Hoch, "A Review of Some Recent Papers upon the Loss of the Feeling of Reality and Kindred Symptoms," *Psychological Bulletin 2*, no. 7(July 15, 1905), pp. 233~41; Frederic H. Packard, "The Feeling of Unreality," *Journal of Abnormal Psychology* 1(1906), pp. 69~82. 후자의 논문에서, 이 상태는 통각 능력에 손상을 입은 주의와 연관된다. "현재의 인상이 기억의 잔재들로부터 필요한 연상들을 떠올리지 못하면 통각은 있을 수 없다"(p. 77). 이러한 실패로 인해 초래되는 하나의 중요한 시지각적 결과는 "단단한 물체들이 평평해 보이는"(p. 80) 것이다.

105 베르그송과 꿈에 대해서는 Madeleine Barthélemy-Madaule, *Bergson*(Paris: Seuil, 1967), pp. 86~90; Gilles Deleuze, *Cinema 2: The Time-Image*, trans. Hugh Tomlinson and Robert Galeta(Minneapolis: University of Minnesota Press, 1989), p. 56.

로서, 이때 지각 자체는 질적으로도 다르고 가치도 떨어지는 것으로 바뀐다. 이렇게 바뀐 지각은 더 이상 과거와 현재의 상호 소통을 파악하지 못한다고 베르그송은 보았는데, 그리하여 사건·인상·회상 들이 단지 공간적으로만 존재하면서 중첩되는 저급하고 두서없는 작동 양식으로, 순수 지속 내에서 이루어지는 고도의 통일성에 대한 직관 없이 주의가 그저 "이것에서 저것으로" 옮겨 가는 양식으로 빠져들게 된다.

베르그송이 원했던 것은 신체의 의지적 활동과 맺는 의식적 관계를 절대 잃지 않는 몰입, 즉 불가능한 주의집중이었다. 그는 주체를 "비결정성의 중심"으로 자리매김했지만 이러한 '비결정성'에는 분열적 현상이 일어날 수 있는 무아지경의 상태를 오가는 것도 포함된다는 것까지 받아들일 수는 없었다. 자신의 저작에서 그가 심적 삶에서 (헬름홀츠가 제안한 습관적인 무의식적 추론이라든지 반사 회로 등의) 고정된 경로나 경직된 기억 회로의 관념에 줄기차게 맞서 싸웠던 것은 그것이 기억을 '공간화'하고 기억에 위치를 부여하는 방식 때문이었다. 하지만 그는 꿈 작업, 무아지경, 또는 잠들기 직전의 입면 상태에서 보는 환각 등 공간화되지 않은 경험의 가장 첨예한 형태를 구현하는 실제의 주관적 경험과 과정을 대수롭지 않은 것으로 치부했다.[106] 무엇보다도 베르그송은 감각적 입력과 운동적 활동이 감소하면서 생생한 감각적 기억과 이미지 들이 갑작스레 풀려나게 되는, 각성과 수면 사이의 독특한 상태 같은 경험들을 무

106 장-폴 사르트르는 입면 지각의 비장소적이고 비공간적인 특성에 대해 언급했다. Jean-Paul Sartre, *The Psychology of the Imagination*(1940), trans. Bernard Frechtman(New York: Philosophical Library, 1948), pp. 49~50.

제4장 1900: 종합의 재발명

시했다. 입면 지각은 그 순간에 기억이 현재로 강력하게 침투해 들어온다는 것을 대부분의 사람들이 익히 알고 있는 가장 흔한 주관적 상태라고도 할 수 있다. 그런 일은 입면 상태의 몽상에서도 일어날 수 있고 최면적 암시 하에서도 일어날 수 있다.[107] 그러나 이 시기 베르그송의 저작에 깃들어 있는 가장 커다란 두려움은 수동적이거나 자동적인 지각 행동에 대한 것으로, 역사적으로 볼 때 분명 『물질과 기억』은 영화와 녹음 기술을 비롯해 기성품 이미지들이 수동적으로 소비되는 여타 기술적 배치들 속에서 다양한 형태의 자동적 지각이 구성되고 있던 시기에 나온 책이다.[108]

베르그송과 자네를 비롯한 많은 이들에게 자동적 행동은 개인적 의지의 발휘가 멈추는 자아의 경계를 위험천만하게 해체하고 있는 것처럼 보였다. 베르그송이 말하는 "삶에 대한 주의"는 더욱더 넓은 표면으로 인격성이 퍼져가거나 넓어지는 것이었다. 자동적 행동은 거꾸로 인격성이 좁아지거나 줄어드는 것을, 자아의 흩어짐을 암시

107 20세기의 조사연구가 제시한 바에 따르면, 입면 상태에서는 "과거로부터 나온 감정적이고 감각적인 이미지들이 짙은 강도로 활기를 띠게 되는데, 이유인즉 그것들과 동시에 발생하는 실제적 감각들과 비교될 여지가 줄어들기 때문이다. 게다가 […] 입면 상태의 몽상에서는 후각적·미각적·촉각적·근감각적 기억들이 온갖 관습적 억압의 영향을 피할 수 있어서 예외적으로 생생하게 경험된다. 이는 이런 상태가 아니면 접근이 불가능할 기억들로 향하는 통로를 열어주는 것처럼 보인다." Lawrence S. Kubie and Sydney Margolin, "The Process of Hypnotism and the Nature of the Hypnotic State," *American Journal of Psychiatry* 100(March 1944), p. 613. 다음도 참고. Andreas Mavromatis, *Hypnagogia: The Unique State of Consciousness between Wakefulness and Sleep*(London: Routledge, 1987), pp. 67~71. 해당 부분에서는 특히 입면 상태에서의 분산적이고 몰입적인 주의력에 대해 다루고 있다.

108 시각성을 근대적으로 재고하는 데 베르그송의 중요성에 대한 논의는 Martin Jay, *Downcast Eyes: The Denigration of Vision in Twentieth-Century French Thought*(Berkeley: University of California Press, 1993), pp. 186~209 참고.

했다.[109] (나중에 베르그송은 주의 및 심리적 긴장에 대한 그의 관심이 정신분열증의 문제와 불가분의 관계에 있다고 표명하게 될 것이었다.)[110] 이러한 '인격성' 개념은 1890년대 후반에 자네가 현실에 온전히 참여하는 개인적 능력의 손상으로 묘사했던 '정신쇠약psy-chasthenia'과도 공명한다. 규범적 관여의 표식이 되는 것은 현재에 대한 주의력과 관심이었다. 이와 상반되는 지표는 주의의 실패, 현재와의 유리, '탈인격화'되는 느낌, 그리고 '공허감le sentiment du vide'이었다.[111] 하지만 베르그송은 주의의 근본적 양가성을 인정할 수 없었다. 즉 그는 몰입해 집중하는 경험이 텅 비어 있음에 대한, 자네가 병리화하려 했던 '공허'에 대한 멍한 직관으로 무심결에 녹아든다는 것을 인정할 수 없었다.

규범적 의식에서 벗어난 것들, 특히 무아지경 속의 분열 경험이나 꿈 등의 상태를 베르그송은 아무런 계시적·긍정적·창조적 가치도 없는 것으로 보아 일축했다. 『물질과 기억』은 통일된 자아를 보

109 "하지만 우리가 자제력을 잃고, 행위하는 대신에 꿈을 꾼다고 하자. 곧바로 자아는 흩어진다. 그때까지 한데 모여서 자아가 우리에게 전해준 불가분의 추동력impulsion으로 향했던 우리의 과거는 서로 무관한 수천의 회상들로 쪼개진다. 그것들 간에는 상호 침투가 없어 고정되지 못한다. 우리의 인격성은 공간적인 수준으로 떨어진다." Henri Bergson, *Creative Evolution*(1907), trans. Arthur Mitchell(New York: Random House, 1944), pp. 220~21.

110 Bergson, *The Creative Mind*, p. 88. 정신과 의사인 외젠 민코프스키는 순전히 비활성적인 공간적 현재로서의 존재에 대한 직관과 생생한 시간의 연속성으로서의 존재에 대한 직관 사이의 '불화' 및 통합의 결여로서의 정신분열증에 대한 도식적 설명에 베르그송의 작업을 원용했다. Eugène Minkowski, "Bergson's Conceptions as Applied to Psychopathology," *Journal of Nervous and Mental Disease* 63, no. 4(June 1926), pp. 553~68.

111 Pierre Janet, *Les obsessions et la psychasthénie*(Paris: Alcan, 1903), pp. 475~501. 자네 작업의 이러한 국면에 대해서는 Björn Sjövall, *Psychology of Tension: An Analysis of Pierre Janet's Concept of "Tension Psychologique"*(Stockholm: Svenska Bokförlaget, 1967), pp. 73~96.

존하고 행위의 세계에 근거를 둔 의식을 보존할 형식 속에서 분열을 다시 생각해보려는 시도다. 베르그송은 주의가 현재성 및 즉각성과 맺는 문제적 관계를 알고 있었지만, 주의가 방임·몽상·무아지경·꿈의 경험과 연속적임을 인정하는 그 무엇도 자신의 이론에 받아들일 수 없었다. 과거와 현재가 공존하는, 합성적이지만 전혀 분리할 수 없는 지각에 대한 그의 모델은 돌이킬 수 없이 분열된 **내용물**들에 상상적으로 통일성을 부여한다. 어떤 의미에서 그것은 분열에 대한 불가능한 대항-모델이다. 즉 당대의 사회적 세계에 나타난 소외 형태나 물화 형태에 대한 해독제가 될 만큼 풍부하고 강렬한 전체성의 경험 속으로 생생한 시간의 모든 파편들을 종합하는 것이었다. 이때 베르그송의 작업은 (내적인) 주관적 경험의 진리와 진정성에 대한 루소적 확신을 눈에 띄게 다시 끌어다 쓰고 있는데, 그러한 경험이 주체에 외부적인 힘들을 통해 결정되는 방식은 파악하지 못하고 있다.[112] 여기서 우리는 베르그송에 대한 벤야민의 양가적 태도를 가장 잘 이해할 수 있다. 그는 베르그송이 기억 상실과 진부화에 기초한 근대문화 속에서 경험이 가치 저하되고 평가절하되는 것을 극복하려 한다고 보았지만, 기억과 지각의 손상된 특성이 순전히 주관적인 수준에서 개인적 의지의 작용을 통해 치유될 수 있으리라고 본 베르그송의 확신에 대해서는 개탄해 마지않았다. 벤야민

112 게오르크 루카치는 베르그송과 같은 모더니즘적 사상가들이 시간 경험에 대한 자본주의의 '왜곡'을 근본적으로 부인하고 회피하고 있다고 보았다. "더 이상 시간은 인간들이 그 안에서 움직이고 발전하는 자연적·객관적·역사적 매체로 나타나지 않는다. 왜곡된 시간은 죽어버린, 바깥으로 향하지 않는 힘이 된다. 시간의 경과는 그 안에 있는 사람이 가치 저하를 겪게 되는 틀이다. 그것은 개인적인 모든 계획과 바람, 모든 특이성, 개성 자체를 납작하고 평평하게 만들고 파괴하는 독자적이고 무자비한 기계가 된다." Georg Lukács, *Essays on Thomas Mann*, trans. Stanley Mitchell(New York: Grosset and Dunlap, 1965), p. 79.

에 따르면 "오히려 […] 그는 기억이 어떤 식으로건 역사적으로 결정된다는 주장에 저항한다. 그럼으로써 그는 자신의 철학이 그것으로부터 진화한, 아니 그보다는 그것과의 관계에서 비롯된 바로 그 경험과 어떻게든 거리를 둔다. 혹독하고 눈을 어지럽히는 대규모 산업주의의 시대 말이다."[113] 꾸준히 이루어지는 참신함의 생산과 지각적 변화에 기초를 둔 이러한 경제 체제에 직면하여, 존 러스킨과 월터 페이터 등과 마찬가지로 베르그송은 근대화의 원칙들 바깥에 있는 참신함을 파악하는 주관적 양식을 회복하려 했는데 이는 붕괴된 '아우라적' 지각에 대한 가까스로 얻은 보상일 것이었다.[114]

113 Walter Benjamin, *Illuminations,* ed. Hannah Arendt, trans. Harry Zohn(New York: Schocken, 1969), p. 157. 프레드릭 제임슨은 시간에 대한 베르그송의 비역사적 이해에 대해 유사한 평가를 내린다. "하지만 그저 시간성을 위한 여지를 두는 것만으로는 충분치 않다. 논리적 개념들의 본질적 공간성을 근대에 처음으로 드러내 보였고 그것들과 대조되는 생생한 시간과 지속의 독특성 및 특수성을 주장했던 베르그송조차 시간이라는 현실을 적절히 정식화하는 데 실패했다. 그가 후자를 과정이나 변화로 규정하는 한, 다른 의미에서 언제나 그것은 어떤 순간에나 똑같은 것이기 때문이다. 미래의 경험을 주재하는 것, 참으로 새로운novum 것, 그야말로 예기치 못하게 새로운 것, 그 절대적이고 고유한 예측 불가능성으로 놀라움을 주는 새로움이라는 근본적인 개념적 범주에 이를 만큼 베르그송은 자신의 방식을 충분히 숙고하지 못했다." Fredric Jameson, *Marxism and Form: Twentieth-Century Dialectical Theories of Literature*(Princeton: Princeton University Press, 1971), p. 126.
114 러스킨과 페이터는 모두 지각을 윤리적 명령 속에, 꾸준히 참신함과 독특함을 파악하고 물질 내부의 창조적 힘과 과정이 시간적으로 펼쳐지는 것을 직관해야 한다는 명령 속에 자리매김한다. 이는 습관과 일상에 빠지기 쉬운 시각을 끝없이 갱신하고 소진되지 않게 할 수 있는지와 관련된 문제다. 이와 관련된 페이터의 유명한 경고는 다음과 같다. "어떤 두 사람, 두 사물, 두 상황이 같아 보이는 것은 그저 조잡한 안목 때문이다." Walter Pater, *The Renaissance: Studies in Art and Poetry*(1873; Berkeley: University of California Press, 1980), p. 189. 가령 러스킨은 중세 미술이 "수백만 가지의 변형이 허용되는" 형식들을 활용하여 "지각적 참신함을 가능케 하는" 미적 우주라고 상찬한다. John Ruskin, *The Stones of Venice*(1851; New York: Hill and Wang, 1964), pp. 167~68. 다른 곳에서 러스킨은 다음과 같이 쓰고 있다. "우리 가운데 많은 이들이 세상에서 보내는 시간의 대부분은 관습적이고 우연적인 삶이다. 우리가 의도하지 않은 것을 하고, 우리가 뜻하지 않은 것을 말하고, 우리가 이해하지 못하는 것에 찬동하는 그런 삶이다. 삶과 동떨어진 것들의 무게에 짓눌리고, 그것들을 흡수하는 대신 그것들을 통해 형성되는 그런 삶이다. 삶에 유익한 어떤 이슬 아래서 자라

페이터의 탐미주의는 생생한 경험의 모든 양상에 도달 불가능한 수준의 항구적 주의력을 기울이라는 요구라고 볼 수도 있다. 참신하고 낯선 지각적 경험의 가치가 한층 문제적인 이들도 있었다. 예컨대, 후고 폰 호프만슈탈의 작품에서 "단순화해서 바라보는 습관적 눈"으로부터 시각적 주의력을 분리해낸다는 발상은 불안하기 짝이 없는 지각적 해체의 '현기증'을 낳는다.[115] 그러나 이들 가운데 누구도 외따로 고립시켜 보아서는 안 되며, 인간 주체를 끊임없는 자기-변형과 자기-갱신의 상태에 있는 생생한 체계로 보자는 베르그송의 제안은 사실 자본주의적 근대화 내에서의 항구적 변형이라는 광범위한 동역학에 상응하는 것이었다. 베르그송은 자본주의 자체가 고정 불가능한 지속이 되는, 어긋남과 불안정성의 끝없는 연쇄를 낳는 재현 불가능한 변주가 되는, 그리하여 스스로 참신함의 잠재적 영역이 되는 방식을 보지 못했다.

나고 꽃피우는 대신 그것을 뒤덮으며 서리처럼 결정화되는 그런 삶, 진정한 삶이라는 나무에 대해 [서리가 맺힐 때 형성되는] 나무 모양의 무늬가 되어버린 그런 삶, 구부러질 수도 없고 늘어날 수도 없어 부서지기 쉽고 딱딱하며 차디찬, 그야말로 삶과는 무관한 생각과 습관 들의 설탕 조림 덩어리가 되어버린 그런 삶이다." John Ruskin, *The Seven Lamps of Architecture*(1848; New York: Noonday, 1977), p. 143.

115 Hugo von Hofmannsthal, "The Letter of Lord Chandos," in *Selected Prose,* trans. Mary Hottinger et al.(New York: Pantheon, 1952), pp. 134~35. 호프만슈탈에게 지각장의 모더니즘적 분해는 (반 고흐에 대한 에세이 「색채들」에서 그가 기술한 것처럼) 그것이 세계와의 접촉을, "발밑의 안전한 지반"과의 접촉을 유지하면서 새롭게 하는 경우에만 가치 있는 것이었다. Hofmannsthal, "Colours," in *Selected Prose,* pp. 142~54. 호프만슈탈과 여타 세기말 작가들에 대한 논의는 Andreas Huyssen, "The Disturbance of Vision in Vienna Modernism," *Modernism/Modernity* 5, no. 3(September 1998), pp. 33~47 참고.

✳

　1890년대 말 세잔의 작업으로 돌아가보면, 우리는 지각의 동역학과 관련해서 『물질과 기억』에서와는 매우 다른 일군의 발견들이 거기 있음을 알아차릴 수 있다. 이제는 낡아빠진 모더니즘적 견지에서 보면, 세잔은 베르그송의 순수 지각 모델—외부적 대상에 맞춰진 현재에의 절대적 몰입—에 근접해 있는 것처럼 보였을 수도 있다. 하지만 엄격하고 강도 높게 현존감을 추구한 세잔의 작업은 도리어 그에게 그 불가능성을 드러냈고 온전히 몰입된 지각의 혼성적이고 '부서진' 특성을 볼 수 있게 해주었다. 여기서 관건은 그가 발견한 불연속성과 분열이 어떻게 종합과 지각적 조직화의 새로운 모델을 위한 기초가 되었는지에 있다. 그가 꾀한 종합적 작용은 어떤 것이었으며 그것의 목표는 무엇이었는가? 그의 후기 작업들은 '삶에 대한 주의'와 관련해 그 자체로 얼마만큼의 가능성을 제시하는가? 이러한 물음들에는 잠정적으로만 답변할 수 있으며 작품 자체에 천착함으로써만 답변할 수 있다.

　1890년대 말에 그려진 〈소나무와 바위〉는 특별히 풍요로운 예다.[116] 뚜렷하게 구조적인 명료성을 띠며, 작품을 하나의 팽팽한 평면으로 조직화하기라도 하듯 소나무 줄기들의 힘찬 수직선이 건축적 안정성을 부여하는 듯한 이 그림은 익숙한 반응들을 끌어냈다. 즉 이것은 '후기' 세잔의 작품이기는 하지만, 1902년에서 1906년 사

116 이 그림의 제작 연도는 1900년으로 표기되곤 했다. 존 리월드John Rewald는 그보다는 약간 이른 시기에 그려졌다고 본다. Rubin, ed., *Cézanne: The Late Work*, p. 392.

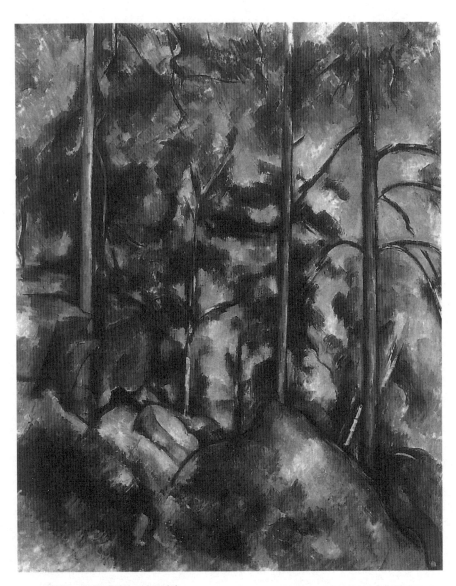

폴 세잔, <소나무와 바위>, 1900년경.

이에 나온 작품들이 보여주는 대상의 전면적 와해 및 색채를 다루는 관습의 극적인 변형에 비하면 아직 전주곡에 지나지 않는다고 간주되어왔다. 이러한 구분이 아주 쓸모없는 것은 아니다. 왜냐하면 이 그림의 어떤 영역(이를테면, 나뭇잎과 하늘)은 대략 1901년 이후의 작업과 분명 연속선상에 있지만, 이로부터 수년 이내에 보다 철저히 폐기하게 될 종합과 구조의 낡은 모델에 여전히 얼마간 헌신하고 있는 듯한 느낌이 있기 때문이다. 하지만 이 그림 내부의 분열은 과도기적 특성이라기보다 지각 경험의 변덕스러움과 불균질적 특성을 작품 속으로 끌어들이려 한 세잔의 독특한 시도였다고 생각하는 편이 낫다.

리처드 시프는 〈소나무와 바위〉가 어떻게 "그림의 거의 모든 영역에 걸쳐 따뜻한 색과 차가운 색이 고르게 퍼져 있다는 감각을, 혹은 그 둘의 긴장감을 유지"하면서 공간적 위계와 관습적인 회화적 지향을 약화하고 있는지 정확하게 지적했다.[117] 나는 이 작품의 구성 방식 때문에 느슨하게 한데 모여 있을 뿐인 확연히 구분되는 몇몇 시지각적 체계들을 따로 떼어 고찰해보는 것도 가치 있으리라 본다. 극히 중요한 부분은 내가 앞으로 비스듬한 '벌초지swath'라고 부르려 하는 곳으로, 그림의 왼쪽 측면 중앙에서 오른쪽 하단 구석까지 이어지는 이 부분은 바위와 암석 더미들을 나타내며 보라색과 살구색으로 덮여 있다. 위아래로 빛과 나뭇잎의 유희가 펼쳐지는 가운데 이곳은 '빈터'로 남아 두드러져 보이며, 바위들이 육중한 3차

117 Richard Shiff, *Cézanne and the End of Impressionism*(Chicago: University of Chicago Press, 1984), pp. 122~23.

원적 정체성을 띠고 있는 것처럼 보이는 단단한 덩어리의 띠를 이룬다. 이곳은 입체표현법이나 단축법처럼 비교적 관습적인 몇몇 기법들로 사실적 환영의 돋을새김을 시도하는 듯 보이는 협소한 지대로서, 그림 하단부의 색채 얼룩들과 늘어선 소나무들과 그 위로 또는 '뒤로' 보이는 하늘이 보여주는 생생한 질감의 한결 2차원적인 체계들과는 대조를 이룬다. 대략 나는 이 벌초지를 (그림 왼쪽에 있는 입방체형의 바위처럼) 얼마간 산발적으로나마 사선 형태를 암시하거나 부분적으로 내비치는 '무대적' 공간이라 부를 것이지만, 이 부분은 어떤 식으로건 그림 표면의 나머지 부분과 통합되지 않는다. 이 부분은 마치 입체경 이미지처럼 평면적 요소들 가운데서 불쑥 튀어나온 돋을새김 같은 느낌을 준다.[118] 나아가 이 부분에 대해 (앞서 논한 '위상학적' 시각장 모델로 보자면) 무규정적인 주변부와는 대조적으로, 상대적으로 초점이 맞고 선명한 구역이라고 볼 수도 있다. 그러나 대상들이 독자성을 띠는 이 초점 영역은 한 곳에 집중된 것이 아니라 시각장을 가로질러 띠처럼 늘어져 있으며, 이보다 한결 흐릿한 그림의 나머지 영역들과 질적으로 뚜렷이 다름을 알아볼 수 있다. 흡사 집중적인 주의력이 그보다 분산적인 주의와 동시에, 동등한 강도로 작동하고 있는 것 같다.

바위 더미는 세 개의 주요 구획으로 나뉘어 있다. 왼쪽에는 입방체형의 바위가 있는데 그 사이로 나무가 자라고 있고, 오른쪽에는

118 입체경에서 평면적 효과와 돋을새김 효과의 이접적 혼합에 대해서는 Jonathan Crary, *Techniques of the Observer: On Vision and Modernity in the Nineteenth Century* (Cambridge: MIT Press, 1990), pp. 124~26; Rosalind E. Krauss, "Photography's Discursive Spaces," in *The Originality of the Avant-Garde and Other Modernist Myths*(Cambridge: MIT Press, 1985), pp. 137~38.

세잔, <소나무와 바위>, 필자의 다이어그램.

가슴처럼 보이기도 하는 커다란 원뿔형의 바위가 있고, 이 둘 사이에는 마치 돌덩이가 잘려나가 얼마간 낮은 바위층이 만들어진 듯한일종의 네거티브 스페이스가 있다. 세잔의 후기 작업에 국한하자면(생빅투아르산을 제외하고는) 견고함과 고정성과 지속성을 이렇듯대놓고 드러내는 다른 범주의 모티프를 찾기는 어려울 터다. 하지만 이 시기의 작업에서 바위 모티프에 끌릴 때면 거의 언제나 세잔

제4장 1900: 종합의 재발명

은 바위들을 다양한 방식으로 쪼개고 흐트러뜨리며, 종종 그것들을 인간이 만든 석재 구조물들의 폐허라든지 주위에 있는 나무들이나 잎들과 뒤섞는다.[119] 왼쪽에서 오른쪽으로 가파르게 내려가는 이 비스듬한 벌초지는 중력의 감각을, 지질학적 침식의 감각을, 거침없이 해체되는 실체의 감각을 고양하는데, 바위들이 그러한 부유와 엔트로피에 대한 저항을 구현하고 있음에도 그러하다. 그리고 세잔이 종합의 문제와 씨름하고 있음을, 궁극적으로 그것을 재구상하고 있음을 우리가 알아차리게 되는 것은 바로 이 벌초지에서다.

이 그림에서 가장 의미심장한 세부는 왼쪽에 있는 나무——특히, 이 나무가 입방체형의 바위에 싸여 있는 방식——이다. 이 이미지는 지각적 고착과 해체의 역동적 상호성에 대한 세잔 자신의 이해를 보여주는 강력한 형상이다. 일단 마네의 〈온실에서〉에 대해 논했던 바를 세잔과 연관 지어보는 것이 유용할 듯하다. 그럴 경우 작품의 내용을 자체의 원심적 힘에 저항하는 구조에 결속하려는 유사한 시도로서 이 모티프를 볼 수 있게 된다. 하지만 여기서 세잔이 취한 조치들을 '결속'으로 받아들이는 것이 가능하다면, 어디까지나 그것은 변형된 재현적 논리의 측면에서다. 바위틈에 박힌 소나무는 정착의 시도를 암시하는 것일 수 있지만, 어디까지나 그것은 **위치**의 의미가 더 이상 예전 같지 않은 세계 속에서 고정하고 붙드는 작용이다. 다시 말하자면, 두 개의 양립 불가능한 공간 처리 방식 가운데

119 〈소나무와 바위〉와 친연성을 띠고 있는, 같은 시기에 그려진 세잔의 몇몇 다른 그림들은 다음과 같다. 〈샤토 누아르의 정원에서Dans le parc de Château Noir〉(1898년경), 〈샤토 누아르의 정원의 저수조La cîterne au parc du Château Noir〉(1900년경), 〈샤토 누아르 위쪽 동굴 앞의 숲Sous-bois devant les grottes au-dessus du Château Noir〉.

세잔, <소나무와 바위>, 중앙 왼쪽에 있는 소나무와 바위의 세부.

하나를 다른 하나에 끼워 넣음으로써, 세잔은 바위 벌초지라는 잠
정적으로 '무대적'인 공간과 하늘과 나무들로 이루어진 깜박이는
장막의 상호 침투를 표현하고 있다. 보다 중요하게는, 이 성애화된
포위의 이미지는 지각에 대한 세잔 자신의 직관을 나타내는 다이어
그램이 되는데, 이는 붙드는 동시에 붙들릴 것을 추구하는 지각이
고, 세계를 뒤덮는 동시에 세계에 뒤덮일 것을 추구하는 지각이며,

533

멀리 떨어져 보기를 포기하고 시각장 내부에서 물리적으로 감싸기를 추구하는 지각이다. 한가운데의 얕은 바위층에도 이와 유사한 포위의 모티프가 보이는데, 여기서는 다리를 꼬고 있는 모양새처럼 하나의 돌이 다른 돌에 둘러싸여 있거나 끼워져 있다.

그런데 1890년대 후반의 이 시점에 세잔은 현존감을 포착하거나 유지하려는, 지각을 안정화하려는 어떠한 시도도 해체와 변형으로 통하게 하는 무수한 방식들을 찾아내고 있다. 물질의 가장 비활성적이고 고착적인 형태와 만나면서 그는 이내 변성, 굴절, 그리고 세계의 극단적 유동성에 대한 직관으로 향한다. 이를테면, 왼편에 있는 바위를 오래 들여다볼수록 그 뚜렷한 중량감과 입체적 견고함이 점점 무너져 나무줄기 가까이에 있는 세 개로 분리된 서로 다른 형태들이 눈에 들어온다. 나무를 일부 가리고 있는 듯 보이는 바위 부분은 공간적 정체성이 매우 애매해서 가까스로 3차원적임을 내비칠 뿐이다. 오른쪽 아래 툭 튀어나온 바위는 대상으로서 훨씬 더 불안정한 지위에 있다. 적어도 다른 바위들은 [입체의 효과를 내는] 사선이라 할 만한 것을 암시라도 하고 있다. 그런데 여기서 양감은 입체표현법의 어떤 일관적 체계를 통해서가 아니라 관능적인 윤곽을 통해 암시되고 있다. 하지만 이 윤곽은 심하게 불연속적이다. 참으로 놀랍게도, 바위의 왼편은 추상적이고 자율적인 S 자 곡선으로, 연속 변량을 나타내는 이 수학적인 선이 그림 한복판에서 맴돌고 있다. 반면 오른편 윤곽은 깃털에 덮인 듯 불명확하며 우유부단하게 덧칠된 매우 다른 종류의 선으로서, 오른쪽 아래 구석에 이르러 접혀 꺾이면서 바위 안쪽에 생기고 있는 벌어진 틈을 슬쩍 내비친다. 이와 더불어, 바위의 하단부는 그림 아래쪽을 가로질

534

러 넘쳐나는 생기발랄한 색채들과 어우러지면서 어떤 견고함도 상실하고 만다.[120]

여기서 내가 가리키는 〈소나무와 바위〉의 이접적 구성은 부분적으로는 두 종류의 이질적인 주의력 형태가 동시에 작용한 결과다. 장-프랑수아 리오타르의 주장에 따르면, 세잔과 프로이트의 작업은 심적 통일의 원리를 포기했다는 점에서 서로 관련되어 있고, 둘은 모두 **분산된** 지각적·심적 과정의 생산성과 창조성을 발견했다.[121] 1890년대 중반 무렵 프로이트의 성취들 가운데 하나는 지각과 주의가 근본적으로 다른 두 개의 힘으로서 함께 작용하는 정신적 삶의 체계를 상정한 것이었다. 프로이트는 그의 모험적인 논문 「과학적 심리학을 위한 구상」에서 신경계와 세계 간 인터페이스로서의 지각이 또 다른 인터페이스에 의해서 얼마나 더 강력하게 결정되는지를 개괄했다. 소망·기억·기대 등의 '축적된' 자극과 의식 간의 인터페이스 말이다.[122] 프로이트는 이러한 체계들 **간의 소통**을 어떻게 구체적으로 설명할 것인가 하는 문제를 두고 씨름했다.[123] (흥분자극과

120 〈소나무와 바위〉에 대한 리처드 시프의 관찰은 다음과 같다. "이 풍경의 전경에 있는 '군엽' 지역에서는 황록색과 진주황색과 남보라색의 얼룩들이 순수하고 단순한, 광채를 띠는 색채 만발한 장을 만들어낸다." Shiff, *Cézanne and the End of Impressionism*, p. 121.

121 Jean-François Lyotard, *Des dispositifs pulsionnels*(Paris: Christian Bourgeois, 1973), pp. 79~80.

122 프로이트의 이 글에 대한 확장된 설명은 Raymond E. Fancher, *Psychoanalytic Psychology: The Development of Freud's Thought*(New York: Norton, 1973), pp. 63~96.

123 Paul Ricoeur, *Freud and Philosophy: An Essay on Interpretation*, trans. Denis Savage(New Haven: Yale University Press, 1970), pp. 130~31. 리쾨르는 「과학적 심리학을 위한 구상」을 프로이트가 이후에 전개한 정신분석학적 사유와 관련시켜 명쾌하게 설명하고 있으며, 프로이트가 "본연적 힘들의 경제"를 도해하는 것으로부터 "의미를 추구하는 힘들"의 판독으로 옮겨 가는 과정을 추적한다. 이 글에 대한 설득력 있는 논평으로는 Oliver Sacks, "Origins of Genius: Freud's Early Years," *Double Take* 14(Fall 1998), pp. 119~26.

같은 부류의) 외부 세계에 대한 물리적 지각들은 에너지가 끊임없이 순환되고, 변형되고, 방출되는 한 체계의 평범한 구성요소에 지나지 않는다. 이 텍스트를 쓰던 당시의 프로이트에게 지각이란 본질적으로 '주의의 카섹시스cathexes'[124]를 통해 재창조되는 것으로서, 그는 주의가 욕망과 소망의 측면에서 지각의 대상을 개조하는 과정을 기술한다. 즉 지각은 의식적 감각이 되기 전에 수정을 거친다.[125] 본질적으로 주의는 불쾌한 기억 흔적의 출현이 임박했음을 '경고'하는 방어적 역할을 수행하기는 해도, 한 개인이 인지적으로나 지각적으로 세계에 대해 지니는 모든 주관적 성향이 얼마만큼이나 주의의 식별 및 변별 기능의 산물인지를 이 글은 상세히 다루고 있다.[126]

124 [옮긴이] 정신적 에너지가 특정한 대상에 축적되거나 집중되는 것을 가리키는 용어.

125 "주의를 기울임으로써 얻게 되는 결과는 하나 이상의 기억 카섹시스들이 초기 신경세포와의 연관을 통해 연결되어 지각을 대신해 나타나는 것이겠다." Sigmund Freud, "Project for a Scientific Psychology," in *The Origins of Psycho-analysis,* trans. Eric Mosbacher and James Strachey(New York: Basic Books, 1954), p. 420.

126 캐서린 아렌스는 이러한 프로이트의 정식화가 획기적 중요성을 띠고 있다고 주장한다. "그가 주의를 (본질적으로 종종 무의식적인) 신체적 지각 및 (의식적 사고와 무의식적 사고가 모두 억압된) 병리적 사고와 연결 지을 때, 프로이트는 언어의 기능, 상징 체계, 데이터들이 연관되는 경로, 그리고 유기체가 세계와 관련해 견지하는 앎이나 오류 등을 생물학과 이론을 통합하는 모델 속에서 폭넓게 한데 엮을 수 있게 된다. […] 일상적인 정보는 의식적으로 주의를 기울이지 않아도 습관의 작용을 통해 처리된다. 이러한 연상 습관들은 일상적인 행동을 정착시키며 '세계관' 또한 정착시킨다. 이러한 세계관은 일군의 데이터들로 공유되고 의미화되는데, 주의는 습관적으로 이것들에 쏠리기도 하고 쏠리지 않기도 하며 이것들은 하나의 경험 공동체 내에서 언어로서 지명된다. 이런 점에서, 푸코나 토머스 쿤을 넘어서는 프로이트의 확장된 모델은 개인적 습관을 한 시대의 에피스테메나 세계관과 연결 지었던 것이다." Katherine Arens, *Structures of Knowing: Psychologies of the Nineteenth Century,* Boston Studies in the Philosophy of Science, 113(Dordrecht: Kluwer Academic Publishers, 1989), pp. 307~308. 「과학적 심리학을 위한 구상」에서 프로이트가 "'관찰하는' 에고의 존재를 가정할 필요 없이 […] 순전히 기계적인 방어와 억압의 이론을 고안"하려 시도했다고 보는 다음 책도 참고. Frank J. Sulloway, *Freud: Biologist of the*

여기서 내가 프로이트의 작업을 끌어들이는 것은 세잔에 대한 또 하나의 미심쩍은 프로이트적 독해의 일환으로서가 아니라, 정신분 석학이 수립되기도 전이었던 19세기 말에 지각을 재개념화한 유력 한 작업 가운데 하나로서다. 프로이트의 독특함을 깎아내리지 않으 면서 그의 작업을 19세기 후반에 나온 지각 모델들 내부에 자리매 김해보는 일은 유용한데, 이러한 모델들은 주관적 시각의 전제들을 지각에서 기억·관심·욕망의 중요성을 강조하는 더 풍부하고 더 정 교한 해석으로 발전시켰다. 여기서 헬름홀츠는 거의 모든 지각에서 기억의 구성적 역할을 입증해 보임으로써 전적으로 광학적이지만 은 않은 지각 체계를 표명했다는 점에서 예시적이다. (그리고 에너 지 교환에 대한 그의 '경제적' 모델은 완전히 다른 방식으로 중요성 을 띤다.) 하지만 주관적 지각 경험의 반反시지각적 작용이 무방향 적·탈중심적·다시간적 사건으로서 지속적이고 근본적으로 고려 대 상이 된 것은 1890년대 중반의 베르그송 및 프로이트와 더불어서 다. 더 이상 지각은 하나의 점처럼 자리 잡은 주체와 외부적 대상의 **조명**illumination으로 이루어진 광학적인 주체-대상 관계를 함축하 지 않는다. 이제 지각은 주체에 내재하는 힘들이 요동치며 만들어 내는 관계의 문제가 되며, 서로 결정적으로 다른 형태를 띠기는 하 지만 베르그송과 프로이트는 모두 현재적 지각, 신체, 그리고 기억 사이에서 이루어지는 상호작용의 복잡한 네트워크를 파악하고자 시도했다. 이들은 모두 주의 깊은 지각을 주체가 외부 세계의 내용 물에 점점 더 예민하게 맞춰가며 현존을 붙들려 하는 것으로 보기

Mind(New York: Basic Books, 1983), pp. 113~31.

　　　　　　　　　　　제4장 1900: 종합의 재발명

를 단념했다. 물론, 베르그송은 「과학적 심리학을 위한 구상」에 나타난 프로이트의 주의 모델이 자율적인 "비결정성의 중심"으로서의 개인이라는 그의 이념과는 완전히 동떨어진 주체를 제시하고 있다는 점에 당황했을 것이다. 「과학적 심리학을 위한 구상」에서 핵심 역할을 하는 촉진 개념은 베르그송이 극복하고자 했던 습관적 기억, 그리고 단순한 반복으로서의 회상 등과 직결되는 통로를 그려낸다. 거기서 프로이트가 윤곽을 그려 보이는 것이 (거의 무정부적이기까지 한 비결정성의 기제일 수는 있어도) 결정론적인 모델이라고 할 수는 없지만, 자동적이고 자기-조절적인 그의 체계는 베르그송적인 자유 및 결단 개념과는 양립할 수 없는 것이었다.

이 시기 프로이트와 베르그송은 모두 지각이 어떻게 다양한 원천과 위치로부터 나온 질료로 구성되어 있는지 보여준다. 「과학적 심리학을 위한 구상」에서 프로이트가 그려 보이는 경로들의 심적 지형학은 흥분자극을 일으키는 질료들이 의식으로 흘러드는 서로 다른 방향들을, 그리고 이러한 정신적 체계 내에서 시각적 지각이 겪는 대단히 상이한 과정들과 '여정들'을 개괄한다. 베르그송은 현존하는 하나의 이미지를 고립시켜 따로 볼 수 있는 점point이라는 [추상적인 기하 광학의] 관념을 배척하는 방식으로 지각 과정을 도해한다. 그는 별개의 것으로 상정되어 있지만 불가분의 관계에 있는 과정들이 얽혀 있다고 말하는데, 그러한 과정들 속에서 잠재적인 것으로부터 현실적인 것이 끊임없이 떠오르는 기억과 지각의 융합이 이루어진다. 관건은 관찰자를 단호하게 탈중심화하는 것, 단순히 수용적인 방식으로 시각을 외부로 돌리는 일을 중단하는 것이다. 하지만 프로이트와 베르그송 같은 사상가들이 제시한 시각과

지각에 대한 반反시지각적 모델들: 1890년대에 출간된 베르그송의 『물질과 기억』과 프로이트의 「과학적 심리학을 위한 구상」에 실린 다이어그램들.

주의의 재편성은 1880년대에 시작된 제도권 주류의 심리학과 생리학에 널리 퍼져 있던 가정들과 무관하지 않음을 인식하는 일 또한 중요하다. 1886년에 영국의 한 신경학자는 당대에 널리 퍼져 있던 시각에 대한 반反시지각적 이해를 예시하는 글을 썼다. "당신의 시각적 반사 작용 속에는 통상 시각, 촉각, 청각, 근감각 등 사실상 온갖 감각들이 몇 가지 욕구들 및 몇몇 개별적 본능들과, 그리고 이성, 기억, 판단, 주의 등 고차적 능력들 전체와 뒤섞여 있다. 그처럼 뒤섞여 있는 탓에, 사실상 **시각이 어디서 시작되고 어디서 끝나는지 말한다는 것은 그야말로 불가능하다.** 또는 몇몇 반사 작용에서 시각이 대체 무슨 관계가 있는지 알아내기란 불가능하다."[127] 주체로서의

제4장 1900: 종합의 재발명

관찰자가 이처럼 실질적으로 그리고 담론적으로 재구성됨으로써, 시각은 더 이상 뚜렷이 따로 구분해볼 수 있는 현상이 아니게 된다.

〈소나무와 바위〉의 다원적 구성, 그 특수한 '뒤섞임'은 프로이트의 「과학적 심리학을 위한 구상」의 결정적인 가설들 가운데 하나와 관련된다. 데리다가 강조한 대로, 1895년에 이미 프로이트는 정신의 역설적 작용을 "무한정 보존할 수 있는 잠재력이자 무제한적 수용 능력"[128]으로 규정했다. 즉 프로이트는 어떻게 우리가 기억을 저장하는 능력을 지니는 동시에 이미 저장된 기존 '흔적들'의 잔여와 무관한 새로운 이미지들을 수용하는 능력을 지니는지 개념화하려 했다. 여기서 흥미를 끄는 것은 데리다가 "하나의 단일하고 미분화된differentiated 장치에 담긴 이중적 체계, 즉 항구적으로 이용 가능한 백지상태와 무한히 비축된 흔적들"이라고 묘사한 프로이트의 상상적 해법이다. 〈소나무와 바위〉에서, '양감이 있는' 바위 벌초지는 관습에서 비롯된 체계이자 대상들 및 그들의 관계를 재현하는

127 W. J. Dodds, "On Some Central Affections of Vision," *Brain* 8(1886), p. 25. 강조는 필자. 시각의 총합적 성격은 최근의 과학적 논의들, 이를테면 세미르 제키의 작업에서 핵심적인 것이 되었다. 그는 시각적 경험이 얼마나 복합적인 구성물인지 보여주었는데, 이는 색채, 운동, 형태를 각각 독립적으로 분석하는 별개의 피질 중추들로 이루어져 있다. 다음을 보라. Semir Zeki, "The Visual Image in Mind and Brain," *Scientific American* 267, no. 3(September 1992), pp. 69~76. 다음도 참고. Margaret Livingstone and David Hubel, "Segregation of Form, Color, Movement and Depth: Anatomy, Physiology and Perception," *Science* 240(May 6, 1988), pp. 740~49. 1960년대 초부터 하버드대학교의 신경학자인 M. 마슬 메슬럼은 여러 다른 두뇌 영역이 주의에 관여함을, 즉 주의란 감각, 운동, 감정을 모두 끌어들이는 "분산적 과정"임을 보여주었다. 메슬럼이 제시한 바에 따르면, 어떤 환경에서 어떤 자극들이 우리의 주의를 통해 선별될지를 결정하는 것은 감정적 관심과 여러 종류의 내적 상태들이다. 다음을 보라. M. Marsel Mesulam, "A Cortical Network for Directed Attention and Unilateral Neglect," *Annals of Neurology* 10(1981), pp. 309~25.

128 Derrida, *Writing and Difference*, p. 222.

회화적 코드의 잔여이지만, 그림 속에서 그것은 습관적이거나 반복적인 또는 강박적인 영역이 작동하기 시작하는 구역이기도 하다. 프로이트의 말을 옮기자면, 여기서 "지각은 바라던 대상과 맺는 가능한 관계를 통해 흥미를 유발하는" 것인데, 말하자면 여기서 지각은 **내부적** 흥분자극의 문제가 된다.[129] 그림의 바위들에 전반적으로 퍼져 있는 약간의 관능성, 바위의 움푹한 곳에 절묘하게 박혀 있는 왼편의 소나무, 아늑하고 친밀하게 맞닿아 있는 중앙의 두 바위들, 오른편에 있는 가슴 모양 바위의 굴곡을 제쳐두고 이 이미지가 띠는 어떤 구체성을 독해하려 드는 것은 쓸모없는 일이며, 세잔 자신의 심적 이력이 쌓인 곳에 있는 소망 대상들의 정체를 추정하는 것도 쓸모없는 일이다.[130] 하지만 이와 더불어, 앞서 내가 보여주고자 했던 것처럼, 무대적·리비도적 과부하 상태에서도 이 횡단부는 오직 잠정적으로만 한데 뭉칠 뿐이며 곳곳에서 작품의 다른 구역들로 흘러넘친다.

이미 확립된 패턴이나 활용하기 수월한 패턴에 묶여 있는 (혹은

129 Freud, *The Origins of Psycho-analysis*, p. 423. 한 놀라운 구절에서 프로이트는 다음과 같이 쓴다. "주의의 이러한 상태의 원형은 만족의 경험에 […] 그리고 그러한 경험의 반복에, 소망의 상태와 기대의 상태로 발전된 갈망의 상태에 있다. 나는 이러한 상태들 속에서 **모든 사고는 생물학적으로 정당화됨**을 보여주었다"(p. 148). 강조는 필자.

130 우연히도, 「과학적 심리학을 위한 구상」에서 프로이트는 운동적 이미지와 '소망 카섹시스' 간의 관계에 대해 논하면서 여성 가슴의 측면을 예로 든다. "아기의 경우를 예로 들면, 그가 바라는 기억-이미지는 젖꼭지를 정면에 두고 본 엄마 가슴의 이미지인데, 젖꼭지가 안 보이는 같은 대상의 **측면**을 지각하는 것으로 시작한다고 해보자. 지금 그의 기억 속에는 이전에 젖꼭지를 빨았을 때 우연히 형성된 경험이, 정면에서 측면으로 향하게 머리를 특정한 방식으로 움직였던 경험이 있다. 따라서 지금 그가 보고 있는 측면 이미지는 머리를 움직이게끔 유도하며, 이렇게 해봄으로써 그는 이전과는 역방향으로 움직여야 정면에 대한 지각이 얻어질 것이라는 점을 알게 된다." Freud, *The Origins of Psycho-analysis*, p. 391.

카섹시스된) 주의력과 이례적이고 참신한 것에 대한 지각의 연속성 내지는 공존을 세잔은 이처럼 하나의 단일한 작품 속에서 도해하고 있다. 〈소나무와 바위〉에서 습관적이고 반복적인 것의 움켜쥠, 자신의 이력과 그에 대한 고착이 주는 부담은 한편으로는 이완으로 향하는 길이기도 하다. 그것은 들뢰즈와 과타리가 기억의 '영토화' 기능이라 불렀던 것으로부터 벗어나 '반기억'으로서의 생성으로 향하는 움직임이다.[131] 이는 '순수 지각'이 암시하는 무시간적 망각과 같은 것이 아니라, 마이어 샤피로가 보여주었듯 오히려 본질적으로 음악적인 시간성이다. 다시 한번, 세잔은 자기만의 방식으로 주의력의 논리를 발견하거나 탐구한다. 이는 가시적인 세계를 붙들려는 그의 불굴의 노력이 어째서 와해로 향할 수밖에 없는지를 매번 새롭게 익히는 일로서, 이처럼 거듭되는 실패들로 만발한 가운데 그것은 또 다른 리듬의 시/공간으로, 정처 없이 떠도는 사건의 시간으로 향하는 입구가 된다. 여기서 사건은 "오직 속도를 알 뿐이며, 여기-아직인 동시에 저기-이미인 곳으로, 너무-늦은 동시에 너무-

131 Gilles Deleuze and Félix Guattari, *A Thousand Plateaus: Capitalism and Schizophre-nia,* trans. Brian Massumi(Minneapolis: University of Minnesota Press, 1987), p. 294. 다음 책도 유용하다. Gilles Deleuze and Félix Guattari, *What Is Philosophy?,* trans. Hugh Tomlinson and Graham Burchell(New York: Columbia University Press, 1994), pp. 166~68. 일부를 옮기면 다음과 같다. "낡은 지각들만을 앞으로 소환하는 기억이 생생한 지각들로부터 빠져나올 수 없음은 분명하다. 현재의 보존 요인으로서 회고를 더하는 비의지적 기억도 마찬가지다. 기억은 예술에서 (심지어 특히 프루스트에게서) 소소한 역할을 한다. 모든 예술 작품은 **기념물**인 것이 사실이지만, 여기서 기념물은 과거를 기념하는 것이 아닌 현재적 감각들의 블록으로서, 이들은 그 보존을 오직 스스로에게만 의탁하며 사건과 더불어 그것을 기리는 복합물을 함께 제공한다." 19세기 말 프랑스 풍경화에서 기억, 지향성, 그리고 지각에 대한 확장된 논의는 Joel Isaacson, "Constable, Duranty, Mallarmé, Im-pressionism, Plein Air, and Forgetting," *Art Bulletin* 76, no. 3(September 1994), pp. 427~50 참고.

이른 때로, 곧 일어날 그리고 막 일어난 무언가를 향해 내솟는 것을 끊임없이 분할한다."[132]

그림의 위쪽 영역은 특히 중요하다. 소나무들로 짜인 확고한 격자 구조로 인해, 이 그림을 보고 나면 실제로 꼭대기까지 뻗어 있는 나무는 세 그루인데도 곧잘 네 그루로 기억될 만큼 형태적 명료함의 효과가 난다. 그림을 보지 않고 있어도 작품의 상반부가 나뭇잎과 하늘로 이루어진 다섯 개의 '패널'로, 또는 등간격으로 나뉘어 있는 듯한 느낌이 은근히 든다. 하지만 그처럼 '논리적으로' 추론된 소나무가 스스로 사라져버리는 데에 자신의 주의력을 어기차게 풀어놓는 세잔의 또 다른 면모가 있다. 왼쪽 첫번째 나무와 그다음 나무 사이의 커다란 터에는 하얀 수직선이 하나 있는데, 이는 실제로는 그림에 없는 네번째 소나무의 '사라진' 줄기가 있었어야 할 바로 그 자리에 있는 조그마한 어린나무를 암시한다. 뚜렷한 간격을 두고 공간을 다시 나누는 대신 이처럼 머뭇대듯 수직으로 그림으로써 그 부위에 있는 감각적 내용물이 분기하고, 개별화하고, 탈바꿈하는 새로운 과정을 개시한다. 그 수직의 줄기를 제외하면, 선과 색과 그림자가, 청색과 녹색이 하나의 **모티프**를 이루지 못하고 동기화되지 않은 채 뒤섞여 있는 이 공간은 몇 년 뒤에 나올 그의 풍경화들에서 핵심적인 역할을 하는 효과들과 연관된다.[133] 그러나 이접적으로 구성된

132 Deleuze and Guattari, *A Thousand Plateaus*, p. 262.
133 <소나무와 바위>에서 (그리고 일반적으로 후기 세잔의 그림에서) 청색의 역할은 줄리아 크리스테바의 추정을 통해 부가적인 의미를 띠게 되는데, 그는 청색이 안정적 형태들을 지각하는 중심와와는 대조를 이루는 망막 주변부의 간상체들을 통해 지각되는 것일 가능성에 대해 생각해본다. 크리스테바에 따르면 그럴듯한 가설은 "청색에 대한 지각이 곧 대상의 식별을 수반하지는 않는다는 것이리라. 정확히 말하자면, 청색은 대상의 고정된 형태 이편에 또는 너머에 있다. 즉 그것은 현상적 정체성이 사라지는 지대다. […] 모든 색은, 특히 청색은, 대

이 이미지 속에서, 우리는 그림 표면을 한층 강도 높게 교란하면서 그것의 리듬을 수축·확장시키는 지각적 조임이 느슨해지고 있음을 볼 수 있다.[134] 구조적으로 함축적인 이 나무가 그림의 중앙부에서 해체되고 있는 것은 선명한 중심과 희미한 주변을 상정하는 관습적 시각 모델에 대한 세잔의 전도 작업의 일부다. 이 영역에서 그가 전개하고 있는 세계의 탈종합화desynthesizing는 그곳을 구성하는 기묘한 붓질—제멋대로 변화하는 붓질, 어떠한 주관적 통일이나 공간적 응집성도 없이 혼란해지는 붓질—의 '논리'에 의존한다.

1900년대 초반부터 나온 세잔 풍경화의 주요 특성들은 〈소나무와 바위〉의 중앙부에서 이미 뚜렷이 드러난다. 여기서는 근거리 시각과 원거리 시각 간의, 촉지각haptic perception과 시지각optic perception이라 부르기도 했던 것들 간의 어떤 **일관된** 구분도 찾아볼 수 없다. (나는 질 들뢰즈가 알로이스 리글의 용어를 전유한 것을 따르고 있는데, 촉각만이 아니라 다른 감각들 또한 포함하는 촉지각은 눈을 압도하는 '비-시지각적 기능'을 가리키며, 시지각은 정적인 기준점을 통해 비교적 방향이 유지되고 거리가 불변하는 원거리 시각을 가리킨다.)[135] 세잔의 작품에는 더 이상 이러한 구분을 여전히 들

상 식별과 현상적 고정 모두를 약화하는 비중심화된 또는 탈중심화하는 효과를 주곤 한다. 이렇게 해서 색은 주체를 변증법적인 '나,' 즉 고착되기 전의 반영적인 '나'라는 시원적 순간으로 돌려보내지만, 본능적이고 생물학적인 (그리고 모성에 대한) 의존에서 벗어남으로써 이러한 '나'가 되는 과정 속에서 그러하다." Julia Kristeva, *Desire in Language: A Semiotic Approach to Literature and Art,* ed. Leon S. Roudiez, trans. Thomas Gora, Alice Jardine, and Leon S. Roudiez(New York: Columbia University Press, 1980), p. 225.

134 이브-알랭 부아는 후기 세잔의 그림에서 작동하는 "가쁜 호흡"을 감지한다. "그의 작품은 그 자체로 폐라고, 숨을 쉰다고까지 말할 수 있겠다." Yve-Alain Bois, "Cézanne: Words and Deeds," *October* 84(Spring 1998), pp. 31~44.

135 Deleuze and Guattari, *A Thousand Plateaus,* pp. 492~96. 촉각성tactility에 대한 다음의

어맞게끔 할 어떠한 공간적 도식도 없다. 대신 그의 표면에는 신비롭게도 만져질 듯한 느낌을 주는 먼 곳의 형태들과 아련히 사그라들면서도 언뜻 손에 잡힐 듯한 물체들이 예기치 못한 방식으로 결합되어 있다. 근거리 시각과 원거리 시각이, 또는 초점이 맞는 것과 맞지 않는 것이 새로운 방식으로 진동하는 가운데, 무대적 공간을 구성하는 관계들은 폐지되어버린다. 철학자 앙리 말디네는 세잔에 대해 논하면서 그러한 효과를 현기증이 주는 원초적 경험이라고 특징짓는다. "먼 것과 가까운 것의 역전과 혼성 […] 하늘은 대지와 더불어 소용돌이치며 무너져 내린다. 인간은 더 이상 중심이 아니고 공간은 더 이상 장소가 아니다. 더 이상 [고유한 특성을 지닌 장소로서의] 거기는 없다. 현기증은 카오스의 자동-운동이다."[136] 그 모든 차이에도 불구하고, 세잔의 작업 그리고 영화는 모두 들뢰즈가 서로 작용하고 반작용하는 가변적 요소들의 탈중심적 집합이라고 기술했던 것의 가능성을 제시했다. 그것은 "움직이는 동시에 방향성이 없는 열린 총체성의 이미지"로서의 영화라는 관념으로, "거기서 우리를 감싸고 있는 시간성은 그 이중으로 모순적인 차원──끊임없는 흐름과 순간적인 분리──속에서 스스로를 드러낸다."[137]

논의도 참고. Richard Shiff, "Cézanne's Physicality: The Politics of Touch," in Salim Kemal and Ivan Gaskell, eds., *The Language of Art History*(Cambridge: Cambridge University Press, 1991), pp. 129~80.

136 Henri Maldiney, *Regard, parole, espace*(Lausanne: L'Âge d'homme, 1973), p. 150.

137 Deleuze, *Cinema 1: The Movement-Image*, p. 61.

<p style="text-align:center">*</p>

세잔의 작업이 비인간적 지각 모델을 구성한다는 생각은 이 예술
가에 관한 연구에서 한 세기 가까이 존속하고 있는 주제를 되풀이
하는 것처럼 보일 수도 있다. 우리는 다음과 같은 말들의 반향을 얼
마나 많이 들어왔던가? 세잔이 "인간성으로부터 거리"를 두고 있다
는 프리츠 노보트니의 단언, 세잔이 묘사하는 것은 "모든 인간 존재
로부터 한없이 떨어진 세계, 인간이 도달할 수 없고 인간적 개입에
도 끄떡없는 세계"라는 쿠르트 바트의 주장, 또는 "그 비자연적인
고요함 속에서 인간-외적extra-human인 것의 분출을 예비한다"고
말하는 한스 제들마이어의 슈펭글러적인 어조 등을 말이다.[138] 물론,
세잔을 "비인간적 자연의 바탕"을 드러낸 예술가로 인정한 메를로-
퐁티도 있다.[139] 대개 이러한 진술들은 세잔의 작업을 어딘가 외딴
미적 창작의 평면에서 수행되는 엄격한 형식의 금욕적 기획으로,
혹은 당대의 사회적 모순들로부터 애처로울 정도로 동떨어진 기획
으로 독해하는 일에 이바지한다.

하지만 세잔의 후기 작업이 어떤 의미에서 '비인간적'이라면, 그
것은 자연주의적 재현 코드 및 그 이데올로기적 토대로부터 분명히
떨어져 있어서가 아니라, 그의 실험이 새로운 지각 기술들과, 그리

[138] Fritz Novotny, "Cézanne and the End of Scientific Perspective," in Judith Wechsler, ed., *Cézanne in Perspective*(Englewood Cliffs, N.J.: Prentice-Hall, 1975), p. 107; Kurt Badt, *The Art of Cézanne,* trans. Sheila Ann Ogilvie(London: Faber and Faber, 1965), p. 192; Hans Sedlmayr, *Art in Crisis: The Lost Center,* trans. Brian Batteshaw(London: Hollis and Carter, 1957), p. 134.

[139] Merleau-Ponty, *Sense and Non-Sense,* p. 16.

고 그만큼 중요하게 일단의 새로운 **은유적** 가능성들과 역사적으로 같은 시기에 놓여 있기 때문이다. 생애 말년의 세잔이 종종 자신을 "감광판"이라고 불렀으며 그는 "기록하는 기계"가, 그것도 "빌어먹게 좋은 기계"가 되기를 열망했다는 이야기가 있다.[140] 감광판이라는 이미지가 환기하는 명백히 사진적인 특성이 있기는 해도 눈을 카메라에 빗대고자 하는 의도에서 세잔이 이런 말을 한 것 같지는 않다. 이러한 말들 속에서 언급되고 있는 기관은 사실 눈이 아니라 뇌다. 어느 지점에서 그는 화가의 '존재'라는 감광판의 특성에 대해 말한다. 여기서 추론할 수 있는 것은 인간-기계 이분법의 분명한 조건들을 넘어서는 **자동적** 작동 양식의 가능성이다. 그 자신을 "이중적 시스템"으로 상상할 수 있었던 세잔을, 역사적·개인적 흔적들의 저장소**이면서** 부동의 기능성을 지닌 무덤덤한 기계 장치로 상상할 수 있었던 세잔을 떠올려볼 필요가 있다. "질질 끄는 작업, 숙고, 연구, 고통과 기쁨 […] 옛 거장들이 활용했던 방법들에 대한 끊임없는 숙고"를 통해 "기록하는 기계"가 되는 데 필요한 온갖 수련을 다했다고 단박에 주장할 수 있었던 세잔을 말이다. 그의 삶의 이 시점에서 축적된 모든 경험은 급진적 탈개인화를 위한 기초가 되었는데, 이로부터 그는 카오스의 창조적 힘을, 물질 내부에, 즉 그만의 프로방스에 있는 하늘과 바위들 속에 새겨져 영원히 회귀하는 격변

140 다음 책에서 인용. Joachim Gasquet, *Joachim Gasquet's Cézanne*, trans. Christopher Pemberton(London: Thames and Hudson, 1991), pp. 148~54. 몇몇 '실증적'인 미술사 연구에서, 가스케가 세잔과 나눈 대화를 재구성한 이 텍스트는 논쟁적인 것으로 남아 있다. 이 텍스트에서 발췌한 부분을 여기 사용한 것은, 그것이 전반적으로 믿을 만하며 역사적 자료로서의 가치가 있다고 본다는 뜻이다. 위 책의 번역자인 크리스토퍼 펨버튼은 서문에서 이 자료를 분별력 있게 평가하고 있다.

제4장 1900: 종합의 재발명

의 창조적 힘을 직관할 수 있었다. 자기 자신을 두고 "자동적으로 번역"할 수 있는 "기계"라고 상상적으로 재형상화하는 세잔은 인간적 지각의 근간이 되는 조건들로부터의 해방을 추구하고 있음을 단언하는 셈이다. 다시 말해서, 형상/배경, 중심/주변, 근경/원경이라는 조건들을 벗어나 세계를 확고하게 파악할 수 있는 장치가 되기를 추구하는 것이다.[141] 그러한 기계적 지각의 참신함을 암시하고자 세잔이 환기한 것이 만물이 녹아든 상태에서 탄생한 세계의 원초적 이미지였다면, 그러한 환기는 환원 불가능한 무정형성을, 한계 지평도 없고 위치도 없이 과정 중에 있는 세계를, 아련하고 서서히 떨리는 색채로만 된 세계를 가장 유효하게 표현함으로써만 이루어졌을 터다.[142] 세잔이 지질학적 여명의 빛에 끌린 것을 태고의 비활성

141 후설과 니체를 비교하고 있는 존 라이크먼의 유익한 글을 참고. John Rajchman, "The Earth Is Called Light," *Architecture New York* 5(March-April 1994), pp. 12~13. 후설은 신체를 "멀어져가는 지평선이 있는 하나의 단일한, 통일된 근감각적 장 속에" 위치시키는데, "이로써 우리는 사물들을 하나의 좌표 공간에 두고, 물체들을 재식별하며, 무엇이 위고 무엇이 아래인지 말할 수 있게 된다." 반면, 니체에게 "대지는 그야말로 한계 지을 수 없는 것이다." 그것은 "한계가 없고, 중심이 없고, 형태가 없다."

142 가스케가 서술하고 있는 세잔의 독백에는 다음과 같은 부분이 있다. "저기 생빅투아르산을 보게. 그것이 어떻게 솟구치는지, 그것이 얼마나 초지일관 태양을 갈망하는지 말일세. 그리고 그것의 모든 무게가 푹 가라앉는 저녁이면 그것이 얼마나 구슬픈지도. [⋯] 이 덩어리들은 불로 만들어졌고 여전히 내부에 불을 간직하고 있어. [⋯] 그게 바로 묘사할 필요가 있는 것이네. 알아야 할 필요가 있는 것이네. 말하자면 그건 경험의 용기라서 감광판을 담가야 하는 곳이 바로 거기지. 하나의 풍경을 잘 그리기 위해서는 우선 그것의 지질학적 구조를 발견할 필요가 있네. 대지의 역사란 두 개의 원자들이 만났던 때로부터, 두 개의 소용돌이가, 두 개의 화학적 춤이 한데 모였던 때로부터 시작된다고 생각해보게. 루크레티우스를 읽을 때, 나는 그 최초의 커다란 무지개들에, 그 우주적 프리즘들에, 공허 위로 떠오르는 인류의 새벽에 흠뻑 젖는다네. 옅은 안개 속에서, 나는 새로 태어난 세계를 들이마시지. 나는 색의 차이를 극도로 예민하게 알아차리게 되었네. 나는 무한의 모든 색조에 흠뻑 젖어 있는 것처럼 느껴. 바로 그 순간, 나와 그림은 하나가 되지. 우리는 보는 각도에 따라 달라지는 푸른색을 함께 만들어내지. 나는 모티프와 대면하고 그 속에서 나를 잃는다네. [⋯] 나는 이 관념을, 이 분출하는 감정을, 보편의 불 위를 맴도는 이 삶의 증기를 붙들고 싶어. 내 캔버스가 묵직해지기

적인 것으로 향하는 퇴행처럼 여길 수도 있지만, 그러면 그의 열망
이 띠는 바로 그 '무시간성'을 놓치게 될 것이다. 이제 60대에 접어
든 세잔은 원초적 항상성에 매혹되었던 청년기의 쇠라와는 거의 공
통점이 없다. '기록하는 기계'가 된다는 것은 자신의 내면성의 중력
을, 자신의 지향성을 극복한다는 것이며, 여기서 세잔이 베르그송
과는 멀리 떨어져 있음이 표명된다.[143] 말년의 세잔과 관련해 널리
회자되었던 '고립'(계급적 고립, 지리적 고립, 공동체로부터의 고립,
노년으로 인한 고립)이라는 관점에서 보면, 선연히 빛나는 그의 선
캄브리아기적 무정형의 이미지들은 사실 자본주의의 탈영토화 과
정 및 그 지각적 쇄신의 원칙들에 상응하고, 그 흐름에 부합하는 뿌
리 뽑힌 '방향성 없는' 주체에 상응했다.

　역설적이게도, 물체들 및 그것들이 서로 맺는 관계가 아니라 세
잔 자신의 감각 및 충동과 별개라고 할 수 없는 자연을, (그 전개 방
식을 분명히 보여주는 '논리'를 찾을 때조차) 떨림과 활기와 색채의

시작해. 내 붓에 무게가 가해지고 있어. 모든 것이 떨어지고 있어. 모든 것이 지평선 아래로
다시 떨어지고 있어. 내 두뇌에서 캔버스로. 내 캔버스에서 땅으로. 무겁게. 공기는 어디에 있
으며, 그 농밀한 가벼움은 어디에 있는가? 천재적인 솜씨가 있어야 이 모든 요소들이 공중에
서, 똑같은 솟구침으로, 똑같은 욕망으로 만나는 것을 환기할 수 있으리." Gasquet, *Joachim
Gasquet's Cézanne*, pp. 153~54.

143　1920년대 후반의 D. H. 로런스는 세잔의 후기 작업에 깃든 탈동기화된 주체성을 해명하려
고심한 최초의 인물 가운데 하나였다. "세잔은 시지각적인 것도 아니고 기계적인 것도 아니
고 지적인 것도 아닌 무언가를 원했다. […] 다시 말해서, 그가 몰아내고자 했던 것은 우리가
현재 운용하고 있는 정신적-시각적 의식 양식, 정신적 개념들로 이루어진 의식이며, 이를 현
저하게 직관적인 의식 양식으로, 촉각적인 자각으로 대체하고자 했다." D. H. Lawrence,
"Introduction to These Paintings," in *Phoenix: The Posthumous Papers of D. H. Law-
rence*(New York: Viking, 1972), p. 580. 로런스의 세잔 비평에 대한 논의는 Stephen
Bann, *The True Vine: On Visual Representation and Western Tradition*(Cambridge:
Cambridge University Press, 1989), pp. 73~77.

반향으로 경험되었던 자연을 그에게 계시해준 것은 정작 세잔 자신의 '보수주의'와 '자연의 탐구'에 대한 그의 공공연한 헌신이었을 터다.[144] 이와 더불어, 세잔의 작업은 그가 본 적 없거나 생각조차 하지 않았을 (그게 아니면, 1902년에 레스타크의 부둣가에서 전깃불을 보고 아주 질겁했던 것처럼 "진보"의 "끔찍한" 징후로 간주하며 혹평했을 수도 있는) 초기 영화와 연관된 이런저런 효과들과 이보다 더 동떨어져 있을 수는 없었다고 말하기는 쉽다. 하지만 중요한 것은 이게 아니며, 이런 문제에 대해서는 아도르노가 핵심에 가장 가까이 다가가 있다. "가장 진일보한 물질적 생산 및 조직 절차들은 그것들이 유래한 영역에만 국한되는 것이 아니라는 사실이야말로 예술적 모더니즘의 실질적 요소에 힘을 부여한다. 사회학에서 거의 분석된 적이 없는 방식으로 그러한 절차들은 그것들과 동떨어진 삶의 무대들로 퍼져나가며 주관적 경험의 영역을 깊숙이 파고드는데, 주관적 경험은 이를 알아차리지도 못하고 스스로가 간직한 것의 고결함을 지킨다."[145] 물론 세잔과 영화 사이의 연관을 입증할 수는 없지만, 그 역사적 인접성은 이를테면 그와 입체파의 관계보다 훨씬

144 세잔의 편지들을 통해 우리는 그가 바그너의 음악을 존경했고 바그너의 여러 오페라에서 발췌한 곡들을 연주하는 오케스트라 공연에 참석하기도 했다는 것을 알 수 있다. 그가 <트리스탄과 이졸데>의 발췌곡도 들은 적이 있는지는 분명치 않다. 하지만 <트리스탄과 이졸데>의 3막 전주곡을 언어적으로 증류하고 있는 니체의 말은 세잔의 후기 작업에서 나타나는 율동적으로 뛰는 심장의 감각을 환기한다. "이를테면 어떤 인간이 자신의 귀를 세계 의지의 심실에 갖다 대었다가, 우레 같은 소리를 내는 세찬 흐름이나 조용하기 그지없는 개울처럼 세계의 혈관으로 흘러드는, 안개가 되어 사라지는 존재의 포효하는 욕망을 느낀다고 상상해보자. 갑자기 무너지지 않을 도리가 있겠는가?" Friedrich Nietzsche, *The Birth of Trage-dy*(1872), trans. Walter Kaufmann(New York: Vintage, 1967), p. 127.

145 Theodor W. Adorno, *Aesthetic Theory,* trans. Robert Hullot-Kentor(Minneapolis: University of Minnesota Press, 1997), p. 34.

중요한 문제라 하겠다.[146] 매우 독특하고 사회적으로 고립된 상태에서 제작된 것이 분명하기는 하지만 세잔의 후기 작업은 관찰자의 근대화가 일어나는 19세기 말의 장소들 가운데 하나다. 세잔은 가장 몰입적인 주의 형태에 고유한 해체를 드러낼 뿐 아니라 새로운 시각 기술의 도입을 비롯해 1900년경에 여러 다양한 영역에서 같이 일어난 지각의 활성화를 예고한다. 그가 박력 있게 묘사하는 것은 사색적 거리와 지각적 자율성의 논리라기보다는 줄기차게 변형되는 외부 환경과 접하고 있는 신경계의 내력이다. 영화의 초창기와 동시대인 1890년대에 진행된 세잔의 작업에는 그전까지 하나의 '이미지'를 구성했던 것들을 전면적으로 불안정하게 하는 일이 수반된다. 그의 작업은 현실을 역동적 감각 총합체로 개념화했던 당대의 숱한 시도들 가운데 하나다. 세잔에게서나 당시 떠오르던 스펙터클 산업에서나 안정적인 즉시적 지각 모델은 더는 효과적이지도 않고 유용하지도 않았다.

영화 같은 기계적 시각 기술들이 널리 알려지게 된 1890년대 말이 되면 일반적으로 그러한 기술들은 어떤 식으로든 인간적 시각과 동떨어진 것으로 간주되지 않았다. 오히려 그것이 지닌 특수한 공감 구조로 인해 영화는 박진감을 불러일으키는 기존 형식들의 확장으

146 초기 영화와 회화의 관계에 대한 고찰은 Steven Z. Levine, "Monet, Lumière, and Cinematic Time," *Journal of Aesthetics and Art Criticism* 36, no. 4(Summer 1978), p. 441. "그럼에도 1895년 무렵의 영화와 회화, 이미지에 대한 신뢰를 공유했지만 그것의 시간적 연장에 대해서는 꼭 그렇지만은 않았던 두 예술에 대한 논의에서 포착되고 유지되는 전적인 차이를 내가 애초부터 인지하고 있다면, 마찬가지로 나는 영화는 회화처럼, 회화는 영화처럼 되고자 하는 욕망에 각각의 에너지를 고도로 쏟아부었던 것처럼 보이는 역사적 접합의 순간에 공통의 형성 의지를 공유했던 두 예술의 그러한 국면들에 매력을 느낀다는 점을 고백해야 한다."

　　　　　　　　　　　　제4장　1900: 종합의 재발명

로 여겨졌다. 들뢰즈의 작업은 영화가 이전의 역사적 모사 형식들과 얼마나 근본적으로 다른지를 설명하는 데 있어 중요하다. 많은 이들이 여전히 고수하고 있는 가정과는 달리, 영화는 르네상스로부터 기원해서 얼마간 계속 이어지고 있는 서구적 재현 양식의 일부가 아니다. 들뢰즈에 따르면 영화는 세계를 재현하는 것이 아니라 하나의 자율적 세계를 구성하는데, 이러한 세계는 "단절과 불균형으로 이루어져 있고, 어떤 중심도 없으며, 그것이 말을 건네는 관객들 자체도 더 이상 그들 자신의 지각을 좌우하는 중심에 있지 않다. 지각하는 것percipiens과 지각되는 것percipi은 그들의 무게중심을 상실했다."[147] 영화적 눈을 인간적 주의력의 조직과 구별 짓는 것은 바로 그러한 눈의 무차별성, 이것저것 가리지 않는 특성이다. 세잔의 생애 말년 무렵에 형태를 갖추었던 영화는 모순적이기 짝이 없는 종합적 통일 형태로, 파열이 중단 없는 시간적 흐름의 일부이기도 한 거기서는 이접성과 연속성이 함께 고려되어야 한다.[148] 영화는 융합의 꿈이며, 시간과 공간이 빠르게 늘어나는 숱한 여정들, 지속들, 속도들로 풀려나가고 있는 어떤 세계의 기능적 통합을 향한 꿈이다. 여러 평자들이 시사했듯이 영화는 점점 사회적·주관적 경험을 구성해가던 지각적 교란의 진정성에 근거를 부여해주는 것이 되었다.[149]

147 Deleuze, *Cinema 2: The Time-Image*, p. 37. 영화적 이미지의 독특한 성격을 설득력 있게 묘사한 다음 책도 참고. Steven Shaviro, *The Cinematic Body*(Minneapolis: University of Minnesota Press, 1993), pp. 24~32.

148 영화의 이러한 면모에 대한 논의는 Marie-Claire Ropars-Wuilleumier, "The Cinema, Reader of Gilles Deleuze," in Constantin V. Boundas and Dorothea Olkowski, eds., *Gilles Deleuze and the Theater of Philosophy*(New York: Routledge, 1994), pp. 255~60.

149 가령 다음을 보라. Siegfried Kracauer, "The Cult of Distraction," in *The Mass Orna-*

그렇지만 이런 식의 논의에는 역사적 구체성이 결여되어 있다. 20세기의 첫 몇 년 동안 영화에 뚜렷이 나타난 '방향 전환'은 어떤 종류의 것이었을까? 잘 알려진 예로 1903년에 에디슨사에서 제작한 에드윈 S. 포터의 〈대열차강도〉를 살펴보자. 이 영화에서 나의 흥미를 끄는 특징들은 이보다 2~3년 전에 나온 당대의 여러 영화에서도 찾아볼 수 있는 것들이기는 하다.[150] 이 영화에 대한 최근의 비평적 분석 대부분은 **서사적** 전략들과 거기 활용된 교차 편집의 시간성에 대한 것이었다.[151] 나는 그저 이 영화의 한 짧은 시퀀스, 즉 장면scene 2, 3, 4번의 몇몇 함의를 짚어보고자 한다. (에디슨사의 광고는 이 영화를 "열네 개의 장면으로 된 스릴 넘치는 이야기"로 묘사했다.) 강도들이 처음 열차에 오르는 장면 2에서 우리의 시점은 급수역 철로 근처에 있는 것처럼 보이는데, 이때 열차는 프레임의 오른편에서 들어와 멈춘 다음 얼마 후 대략 45도 각도를 이루며 스크린의 사선 방향으로 계속 움직인다. 다음 장면으로부터 별안간

ment: *Weimar Essays,* trans. Thomas Y. Levin(Cambridge: Harvard University Press, 1995), p. 326. "여기 순수한 외부성 속에서 관객은 스스로와 조우한다. 관객 자신의 현실은 일련의 눈부신 감각 인상들이 파편적으로 이어지는 가운데 드러난다."

150 이 영화 및 포터의 작업을 둘러싼 폭넓은 제도적·미학적·사회적 배경에 관한 필수적인 저술로는 다음을 보라. Charles Musser, *Before the Nickelodeon: Edwin S. Porter and the Edison Manufacturing Company*(Berkeley: University of California Press, 1991). "<대열차강도>가 주목할 만한 작품인 것은 그저 상업적으로 성공했다거나 미국적 신화를 영화적 오락의 레퍼토리에 통합해내서가 아니라 당대의 영화적 실천에서 근간이 된 여러 트렌드, 장르, 전략 들을 제시하고 있기 때문이다"(p. 254). 영화 관객성과 철도 여행이 서로 영향을 미치며 달라졌다는 주장도 참고. Lynne Kirby, *Parallel Tracks: The Railroad and Silent Cinema*(Durham: Duke University Press, 1997).

151 가령 다음을 보라. André Gaudreault, "Detours in Film Narrative: The Development of Cross-Cutting," in Thomas Elsaesser, ed., *Early Cinema: Space, Frame, Narrative*(London: BFI, 1990), pp. 133~52. 다음 글도 참고. Noël Burch, "Porter, or Ambivalence," *Screen* 19, no. 4(Winter 1978/79), pp. 91~105.

우리의 위치는 실제 강도 행각이 벌어지는 우편칸 내부로 들어와 움직이는 열차 자체와 동일해진 상태다. 하지만 이제 열차는 스크린과 평행을 이루며 왼쪽에서 오른쪽으로 움직인다. 우편칸의 열린 문을 통해, 흐릿하게 스쳐 지나가는 열차 바깥의 '정적인' 풍경이 보인다. 따라서 장면 2에서 장면 3으로 이행하면서 위치와 벡터 들의 전적인 교체가 있는 셈인데, 움직이는 차체에 대해 안정적 배경 역할을 하는 자리를 점유하고 있던 장면으로부터 이 움직이는 차체 자체가 우리 자신의 위치와 동일시되며 '배경' 역할을 하게 되는 장면으로 넘어온 것이다. 대지는 이 '배경'을 빠르게 지나가지만 워낙 정신없이 '휘도는' 통에 알아볼 수가 없다. 그러다 다음 장면에서 돌연 우리는 묵묵히 이동하는 열차 **위에** 있지만 이번에 그것은 스크린에 **수직** 방향의 궤적을 이루며 프레임 안으로 곧장 들어온다. 여기서 열차와 그것이 지나가는 풍경은 상호 조건화된 가역적인 질주선들을 그리며 한쪽의 후퇴가 다른 쪽의 전진과 맞물리는 상태로 얽히게 된다. 방향들——대각선, 수평, 수직——은 별다른 위계 없이 이러한 공간적 체계가 펼쳐지는 동안 어떤 특권적 중요성도 없는 것이 된다. 이제 우리는 인간적 지각의 형상/배경 구조에서는 수평적인 것이 근본적으로 우선한다고 보는 메를로-퐁티의 상징적 행동에 대한 설명에서 멀리 떨어져 있다.

영화의 이 짧은 (2분 20초 동안 지속되는) 부분에서 우리는 위치와 관계 들의 지각적 전위 및 재창조 과정을 폭넓게 식별할 수 있다. 이는 유동적 시점의 문제라기보다는 운동력들로 이루어진 근감각적 성좌를 연쇄적으로 재편성하는 문제로서, 여기서 일관된 주체 위치라는 관념은 만화경에서 데카르트적 좌표라는 관념만큼이나

에드윈 S. 포터, <대열차강도>, 1903년.

부적절하다. 그리고 나는 여러 부가적인 운동과 힘——신체들, 탄환들, (몇몇 프린트에서는 붉은색과 주황색으로 채색된) 폭발——으로 이루어진 체계들이 작동하는 복잡한 역동적-운동적 프레임워크에 대해 겨우 윤곽을 그려 보였을 뿐이다. 이를테면 들뢰즈가 세잔과 러시아 영화감독 지가 베르토프의 개념적 근접성을 강조하는 것도 지각적 경험과 관련된 이러한 새로운 조건들 속에서다. 그에 따르면 세잔은 "사물 속에 있을" 눈을, "보편적 변화, 보편적 상호작용"을 기록할 수 있을 눈을 구성하기를 꿈꿨던 첫 인물이다.[152] 이와 유사하게, 릴리안 브리옹-게리는 세잔의 후기 작업이 쇤베르크의 조성 실험에서 "영구적 변주"와 개념적으로 상응한다고 주장했다.[153]

1890년대 말과 20세기의 아주 초기에는 끊임없이 **변조 중**인 생생한 환경과의 역동적인 감각운동적 상호작용이라는 면에서 주체가 재편성되고 있었던 장소들이 분명 여럿 있었다. 1895년부터 1900년 사이에 영국 신경학자 찰스 스콧 셰링턴은 인간의 신경계에 대

152 Deleuze, *Cinema 1: The Movement-Image*, p. 81. 자신의 기획에 대한 베르토프의 설명은 세잔의 초기 실험 양상들과 개념적 친연성을 띤다는 점에서 의미가 있다. "나는 기계의 눈이다. 기계인 나는 나만이 볼 수 있는 방식으로 세계를 당신에게 보여준다. 앞으로도 영원토록, 나는 인간적 부동성에서 벗어나 계속해서 움직이고, 대상들에 다가갔다가 멀어지며, 그것들 아래로 기어들었다가 그것들 위로 기어오른다. […] 나는 떨어지고 솟구치는 물체들과 더불어 떨어지고 솟구친다. 이제 나, 카메라는 운동의 카오스 속에서 기동하고, 운동을 기록하고, 가장 복잡한 조합의 운동과 더불어 시작하면서 물체들을 따라 날뛴다." Dziga Vertov, *Kino-Eye: The Writings of Dziga Vertov*, ed. Annette Michelson(London: Pluto Press, 1984), p. 17.

153 Liliane Brion-Guerry, "The Elusive Goal," in Rubin, ed., *Cézanne: The Late Work*, p. 81. "회화가 형상을 넘어선 무언가에 대한 표현으로 향하려는 경향을 보이기 시작한 바로 그 순간, 화가의 관심은 이처럼 무한히 확장 가능한 현실에 있게 되며, 마찬가지로 음악 또한 어떤 주어진 음조의 특수한 기능을 거부하는 방향으로 진화했다. 제한이나 구속이 없이 모든 것이 서로에게 개방되어 있는 통일된 공간에 대한 탐색, 제약이 없을 듯한 저 너머로의 접근은 […] 입체파 미학의 특징인 형태 자체를 위한 형태의 예찬과는 전적으로 다르다."

한 가장 영향력 있는 근대적 설명 가운데 하나를 정식화했는데, 이는 서구에서 점점 빠르게 퍼져가던 기술적 도시 문화의 운동적·역동적 환경과, 1890년대부터 20세기 중엽까지 (게오르크 짐멜의 표현을 빌리자면) 근대성이 "공간을 장악하는 단계"에 부합하는 설명이었다.[154] 얼마간 셰링턴이 해명하고자 했던 것은 어떤 주어진 환경에서 가공할 만한 양의 복잡한 감각 정보를 기능적·실제적으로 통합해내는 인간 유기체의 능력이었다. 끊임없이 변화하는 감각장을 마주해서도 질서정연하게 행위할 수 있도록 보장해주는 것은 대체 무엇일까? 20세기 초반에 인간 행동에 대한 제도적 지식의 강력한 구성요소가 되었던 셰링턴의 인간 주체 모델은 지각과 신체적 행위가 불가분의 관계에 있으며 둘은 자율적으로 존재하지 않음을 효과적으로 분명히 보여주었다.

어떤 면에서 셰링턴의 작업은 쇠라와 관련해 살펴보았던 억제적 기제에 대한 19세기 조사연구의 완성이기는 하지만, (종종 역사상 가장 위대한 신경학자 가운데 한 명으로 인정되는) 셰링턴의 문화적 중요성은 파블로프의 원자화된 반사 기능 개념에 대한 대안적 모델을 행동과학 분야에서 제시했다는 점에 있다.[155] 조르주 캉길렘

154 셰링턴의 조사연구가 집약된 그의 주저는 Charles Scott Sherrington, *The Integrative Action of the Nervous System*(New York: Scribner's, 1906). 하지만 그의 "핵심적 발견들"은 1895년부터 1900년 사이에 이루어졌다. 다음을 보라. Marc Jeannerod, *The Brain Machine: The Development of Neurophysiological Thought*, trans. David Urion (Cambridge: Harvard University Press, 1985), p. 44. 셰링턴의 작업에 대한 요약을 제공하는 다음 책도 참고. Roger Smith, *Inhibition: History and Meaning in the Sciences of Mind and Brain*(Berkeley: University of California Press, 1992), pp. 179~90.

155 연구의 본질적 단위로 '단순 반사'를 고수했던 파블로프와 그의 추종자들과는 달리 셰링턴은 단일한 반사 작용이라는 관념은 '허구'에 지나지 않는다고 주장했다. 자주 인용되곤 하는 『신경계의 통합적 작용』의 서언에 쓴 바에 따르면, 단순 반사는 "순전히 추상적인 착상에 지나지

에 따르면 셰링턴의 작업은 국소적 자극 및 단발적 근육 반응 간의 일대일 관계로서 반사라는 관념의 전반적 포기를 대변한다.[156] 간단히 말하자면, 셰링턴은 무수한 반사 작용들로 구성된 신경계가 동물이나 인간에게서 어떻게 통합되고 조정된 운동 행동을 낳는지를 해명하려 했다.[157] 하지만 그가 행동을 다룬 방식은 환경에 대해 반응만 하는 것이 아니라 교류하고 결정하기도 하는 신체의 적응적 수행으로서다.[158] 외부 세계의 자극들은 접촉과 반응을 낳는 외적인 충격들일 뿐 아니라 사실상 유기체에 의해 선별되고 가공되기까지 한다는 생각이야말로 그의 조사연구가 남긴 지속적 유산들 가운데 하나다.[159] 행동에 대한 이처럼 한층 포괄적인 이해는 기계론적 설

않을 터인데, 신경계의 모든 부분은 서로 연결되어 있어 어떤 부분도 다른 여러 부분들과 영향을 주고받지 않으면 아예 반응이 불가능할 것이기 때문이다."

156 Georges Canguilhem, "Le concept de réflexe au XIXe siècle," in *Etudes d'histoire et de philosophie des sciences*(Paris: J. Vrin, 1983), p. 302.

157 셰링턴의 전체론적 이론에서 "실제 현실은 반사 작용들의 총합인데 각각의 단일한 반사는 다른 반사들의 공동 작용을 통해 결정되기 때문이다. 이러한 총합은 유기체의 활동을 관장하는 질서정연한 기구를 표상한다. 유기체의 활동은 수많은 부분들의 합으로 나타나는 반사 작용들의 시너지를 통해 보장되며, 이것들은 개별적으로는 그저 추상에 지나지 않기 때문에 각기 따로 고려될 수 있는 존재가 아니다. 질서가 정립되는 것은 주변 환경의 총체적 자극으로 인해 이 복잡한 반사 기구가 활성화되고 활성화된 상태를 유지한다는 사실에 힘입어서다." Goldstein, *The Organism*, p. 89.

158 셰링턴에게 "근육 운동은 반사 작용의 총합이 아니라 살아 있는 유기체가 어떤 환경이나 상황에서 취하는 유의미한 행동이다." Karl Jaspers, *General Psychopathology,* trans. J. Hoening and Marian Hamilton(Chicago: University of Chicago Press, 1963), p. 157.

159 셰링턴이 "고전적 반사 개념은 추상"임을 보여주었고 그의 "커다란 장점"은 억제라는 관념을 신경계의 전반적 상황 속에서 일반화한 데 있음을 모리스 메를로-퐁티는 마지못해 인정했다. 하지만 메를로-퐁티는 셰링턴의 기획이 궁극적으로 "고전적 생리학의 원칙들을 구제하는 것"이며 그의 범주들과 그가 밝힌 **현상들** 간에는 근본적인 괴리가 있다고 주장했다. Mer-leau-Ponty, *The Structure of Behavior*(1942), trans. Alden L. Fisher(Boston: Beacon Press, 1963), pp. 24~32. 메를로-퐁티와는 매우 다르게 셰링턴을 보다 긍정적으로 평가하고 있는 다음 책도 참고. Georges Thines, *Phenomenology and the Science of Behavior: An Historical and Epistemological Approach*(London: Allen & Unwin, 1977), pp.

명에 맞서 줄기차게 자유의지를 방어한 윌리엄 제임스에게서 그 전조를 찾아볼 수 있다. 제임스는 다음과 같이 언명했다. "자발적인 삶의 모든 정경은 서로 경쟁적인 운동 관념들이 수용할 수 있는 주의의 양이 많든 적든 얼마냐에 달려 있다. 그러나 현실에 대한 온전한 느낌, 우리의 자발적인 삶이 주는 온갖 자극과 흥분은 그 삶 속에서 매 순간 사물들이 **참으로 결정되고 있는 중**이며 그 삶은 아주 오랜 세월 전에 주조된 사슬이 무심히 덜그럭대며 돌아가는 식이 아님을 감지하는 우리의 감각에 달려 있다. 삶과 역사에 그처럼 비극적 풍미를 더하는 이러한 모습은 환상이 아닐 **수도** 있다."[160]

셰링턴은 유기체의 기능 작용이 어떻게 지각 정보를 세계 내에서의 목적 지향적 행위로 부단히 바꾸는 일을 수반하는지 상술했다. 그는 지각 경험의 운동-시간적 특성을 강조함으로써 세계에 대한 '이미지들'을 본다는 생각을 실질적으로 무효화하며, 신경계 내에서 에너지의 흐름과 방향이 매 순간 어떻게 변화하는지를 기술하기

82~95. 셰링턴은 게슈탈트 이론으로부터 끌어낸 과학적 분석과 현상학에 가까이 있다고 주장하는 조르주 틴은 20세기 초반에 셰링턴의 모델보다 우세했던 파블로프의 중추신경계 모델이 지닌 역사적 중요성을 평가한다. 틴의 주장에 따르면 셰링턴의 실험은 "행동 패턴에 대한 관찰 **그리고** 그에 상응하는 신경 기제에 대한 관찰에 의존하는 이론적 추론이 있는 심리학의 틀을 규정한다. 신경 기제는 고전적 반사학에서와 같은 단순한 독립체가 아닌데 이유인즉 행동하는 유기체의 신체 구조와 연관되어 있기 때문이다. 결국 이는 유기체의 기반 활동에 상응하는 주관적 세계에 대한 연구로 이어진다. 이러한 주관적 활동은 후설적 용어로 '구성constitution'이라 불린다"(p. 95).

160 James, *Principles of Psychology*, vol. 1, p. 453. 테리 이글턴은 제임스를 19세기 말의 "신비적 실증주의"라는 전반적 틀 속에 자리매김하고 있다. Terry Eagleton, "The Flight to the Real," in Sally Ledger and Scott McCracken, eds., *Cultural Politics at the Fin de Siècle*(Cambridge: Cambridge University Press, 1995), p. 14. "합리적 개념의 전제적 지위를 박탈하고자 하는 윌리엄 제임스의 실용주의는 그것을 우리가 이 경험에서 저 경험으로 가능한 효율적으로 이동하기 위해 활용할 수 있는 단순한 기능이나 기구로 만들어버린다."

위해 (제임스가 그러했듯) '흐름'이라는 말을 사용한다. 더불어 그는 (보들레르적인) 만화경 이미지 및 여타 19세기의 기술적 이미지들을 사용하여 지각장의 내용 변화가 어떻게 그저 점진적 변동만이 아닌 반응의 총체적 재조직화를 수반하는지를 제시한다.

> 만화경을 톡톡 두드릴 때처럼, 수용면에 닿는 새로운 자극은 주요 기관 속 다양한 시냅스들에서 기능적 패턴의 변화를 초래한다. […] 회백질의 두뇌는 전화 교환국에 빗댈 수 있는 것으로, 여기서 시스템의 끝점들은 고정되어 있지만 시작점과 종단점 사이의 관계는 통과 요건에 맞추기 위해 매 순간 달라진다. 이는 대규모 철도 분기역에서 기능점들이 달라지는 것과 마찬가지다. 교체가 원활히 이루어지도록 하기 위해서는 순전히 공간적인 구상에 더해 어떤 한도 내에서 노선의 연결이 분마다 달라지는 시간적 데이터를 추가해야 한다.[161]

자신의 논의에 부합하는 적절한 4차원적 이미지를 떠올려보려고 시도한 이 눈부시게 혼성적인 묘사는 신경계의 특정 구역들은 "차단"하고 "여러 다른 부위들"을 동원하면서 중단 없이 이루어지는 조절 과정을 예시하려는 것인데, 이는 모두 개체의 지속적 통일성을 유지하면서 셰링턴이 "대대적인 심적 주의 과정"이라고 부른 것을 견지하기 위해서다.[162]

161 Sherrington, *Integrative Action of the Nervous System,* pp. 232~33.
162 Ibid., p. 234. 1890년대의 프로이트와 셰링턴의 유사성에 관한 논의는 Karl H. Pribram, "The Neurophysiology of Sigmund Freud," in Arthur J. Bachrach, ed., *Experimental*

행동 구조에 관한 연구의 하나로서 그의 작업은 지각과 신체적 운동이 맺는 확고하고 역동적인 관계를 보여주었다. 고등동물의 신경계는 환경과 작용하는 풍부한 인터페이스라고 보는 그의 논의는 여러 상이한 감각 정보가 그 정보에 대한 조직화된 운동 반응의 형식으로 즉각 처리되는 놀랄 만큼 복잡한 방식을 강조했다. 셰링턴이 1880년대 말 에티엔-쥘 마레에게서 그래픽적 기록법을 차용했음은 잘 알려져 있지만, 셰링턴과 마레의 작업이 역사적으로 서로 관련되어 있다면 그것은 당대 사회가 복잡하게 조절되는 살아 있는 유기체의 운동 행동을 합리화하는 일에 전반적으로 사로잡혀 있었기 때문일 것이다.[163] 셰링턴은 기본적으로 그가 '원격적 수용기distance receptor'라고 부른 시각, 청각, 후각과 '직접적 수용기immediate receptor'라고 부른 미각과 촉각을 나누어 고찰했다. 생물학적 생존 기제들이 진화한 결과로서의 시각은 가장 중요한 '원격적 수용기'로서 유기체로 하여금 그 신체적 경계를 벗어나 주관적 경험의 한계를 확장할 수 있게끔 한다.[164] 베르그송과 마찬가지로 셰링턴의 작업은 지각하는 사람에게 순수한 시각이나 자율적 시각은 결코

Foundations of Clinical Psychology(New York: Basic Books, 1962), pp. 442~68. 프로이트의 초기 작업과 유사하게, 셰링턴의 신경세포 가설은 축적·확산·방출과 더불어 신경전도nervous conduction 기제를 포함한다.

163 다음을 보라. Judith P. Swazey, *Reflexes and Motor Integration: Sherrington's Concept of Integrative Action*(Cambridge: Harvard University Press, 1969), p. 57. 셰링턴의 삶과 경력에 대한 개괄은 그의 제자 가운데 하나인 라그나르 그라니트의 다음 저술을 참고. Ragnar Granit, *Charles Scott Sherrington: An Appraisal*(London: Thomas Nelson and Sons, 1966).

164 Sherrington, *Integrative Action of the Nervous System*, pp. 324~29. 원격적 지각 능력은 동물 및 인간 행동에 대한 진화론적 설명에서 중요한 부분이었는데 특히 허버트 스펜서의 작업에서 그러했다.

있을 수 없음을 드러냈다. 즉 시각은 의지적 운동이나 본능적 운동과 무관하게 존재하지 않으며, (세잔과 같은 예술가의 몰입적 주의력처럼) 부동성으로 특징지어지는 것처럼 보이는 억제 상태조차 복잡한 패턴의 운동 활동을 통해 유지되는 것이었다. 셰링턴의 제자 가운데 하나는 그의 가장 위대한 성취는 억제를 재개념화한 데 있다는 의견을 내놓았다. "억제는 **활동적** 과정이지 단순히 활동의 부재가 아니라는 점을 확립했던 초창기의 커다란 난관을 오늘날 깨닫기는 어렵다."[165] 셰링턴에게 인간의 시각은 "망막에 퍼져 있는 1억 3700만 개의 '보기' 관련 요소들"과 운동 행동이 맺는 복잡한 관계로부터 따로 떼어내어 고찰할 수 없는 것이었다. 그는 시각장을 가로질러 움직이는 눈이 "근육계 전체에 걸친 폭넓은 영역과" 역동적으로 상호 접속되어 있음을 보여주었다.[166]

고등동물의 경우 시각이 **예측**에 따른 행동을 가능케 하고 자극에 대한 반응 시간을 늘리는 것이기는 해도, 궁극적으로 그것은 탐지

165 D. Denny-Brown, "The Sherrington School of Physiology," *Journal of Neurophysiology* 20(1957), p. 546.

166 Sherrington, *Integrative Action of the Nervous System*, p. 234. 경력 말기에 이르면 셰링턴은 시각을 다음과 같이 근사하게 묘사할 수 있었다. "따분할 만큼 친숙함에도 경이롭기 짝이 없는 것. 우리와 너무나도 가까워서 우리는 시종일관 그것에 대해 잊고 있다. 이미 살펴본 대로, 우리가 깨어 있는 내내 눈은 리드미컬하게 이어지는 미세하고 간헐적인 전위들 electrical potentials의 흐름을 두뇌라는 세포-섬유의 숲으로 보낸다. 두뇌의 스펀지에서 이처럼 고동치며 흘러가는 전기적 이동점들의 무리는 두뇌로 가는 신경섬유 부위에 안구가 그려내는 위아래가 뒤집힌 조그만 2차원적 상의 바깥 세계와 공간적 모양에 있어 분명히 닮은 구석이라곤 없고 시간적 관계라는 측면에서도 유사성이 거의 없다. 그런데 그 조그만 상이 **전기 폭풍**을 만들어낸다. 그리고 그렇게 만들어진 전기 폭풍이 뇌세포 전체에 영향을 미치는 것이다. 그 안에 아주 희미한 시각적 요소도 없는—이를테면, '거리' '윗면' '수직'이나 '수평' '색채' '밝음' 등이 없는—전하들electrical charges이 이 모든 것을 불러낸다." Charles Scott Sherrington, *Man on His Nature*(Cambridge: Cambridge University Press, 1940), p. 113. 강조는 필자.

하는 운동 행동 및 세계 내 유기체의 유동성과 불가분의 관계에 있
는 것이었다. 셰링턴의 관심을 끈 것은 20세기 말까지도 신경 과학
의 '까다로운 문제'로 남게 된 '결속'의 문제였다. 즉 일관된 지각은
어떻게 발생하는지, 신경계는 어떻게 여기저기 떨어져 있는 공간적
위치들에서 나온 극히 다른 감각적 양상의 자극들을 종합해 운동
활동이 매끄럽게 펼쳐지도록 하는 능력을 지녔는지 등의 문제 말이
다.[167] 이것이 바로 셰링턴이 그토록 천착했던 신경계의 '통합적 기
능'이었다. 언제나 지각은 '직접적' 촉각 수용기를 통한 정보와 '원
격적' 시청각 수용기를 통한 정보의 혼합물이며 시지각적인 것과
촉각적인 것 간의 구분은 결국 의미를 잃게 된다. (혹은 주변 환경
과 아무런 생생한 관계도 맺지 않는 믿기 어려울 정도로 움직임이
없는 주체에게는 의미 있을 수도 있겠다.) '자율적' 과정으로서의
시각이나 전적으로 시지각적이기만 한 시각이란 도무지 있을 법하
지 않은 허구가 된다.

 연장자[객체]res extensa와 인식자[주체]res cogitans라는 데카르
트적 관념의 어떤 잔여물도 셰링턴의 모델에서는 결정적으로 붕괴
된다. 원격적 수용기는 외부 세계를 온전히 끌어들임으로써 물리적
거리를 사실상 없애버린다. 셰링턴이 그려 보이는 인터페이스는 유
기체의 신체적 경계라는 통상적 감각을 무의미한 것으로 만든다.
나의 전체 논의에서 가장 중요하다 할 수 있는 것은 더는 고전적 지
식 획득 모델에 따라 파악되지 않으며 오히려 운동 활동의 가능성

167 다음을 보라. Owen Flanagan, *Consciousness Reconsidered*(Cambridge: MIT Press, 1992), pp. 171~72.

과 밀접하게 관계된 지각을 지닌 인간 주체 모델을 분명히 보여주는 데 있다. 그런데 그것은 가능성과 선택지 들이 증식되는 무한히 열린 미래를 어떻게든 구성하면서 앞으로 나아가는 운동 활동이다.[168] 더불어 그것은 근대화되는 생활세계의 역동적이고 유동적인 복잡성과 효율적이고 생산적일 뿐 아니라 **창조적**으로 맞닿을 수 있는 주체에 대한 모델이다.

＊

이러한 문제들을 발전시키기 위해, 나는 세잔이 쓴 편지들 가운데 가장 생각을 자극하는 것을 하나 인용하고 싶은데, 이유인즉 그의 작업에서 신체적 움직임의 중요성을 암시하는 방식 때문이다. 세상을 떠나기 불과 6주 전인 1906년 9월에 아들 폴에게 보낸 유명한 편지에서 그는 다음과 같이 쓰고 있다.

　이제는 네게 말해야 할 것 같은데, 화가로서 나는 더 맑은 눈으로 자연을 대하게 되었지만 감각해 느낀 것들을 화폭에 실현하는 일은 여전히 매우 어렵구나. 내 감각들 앞에 펼쳐지는 강렬함[강도]intensity에 도달할 수가 없어. 내겐 자연에 생기를 불어넣는 형형색색의 엄청난 풍부함이 없단다. 여기 강가에는 모

168 셰링턴의 몇몇 개념들을 철학적으로 중요하게 활용한 사례로는 John Dewey, *Experience and Nature*(Chicago: Open Court, 1925), pp. 209~14. 존 듀이는 "물질, 생명, 마음은 서로 다른 유형의 존재를 나타낸다"는 생각에 타격을 가하기 위해 '원격적 수용기' 개념의 귀결들을 살펴본다.

티프들이 참으로 풍부하고, 각도를 달리해서 보면 같은 주제라
해도 지극히 흥미롭고 변화무쌍한 탐구 대상이 되는데, 내가 자
리를 옮기지 않고 그저 고개를 오른쪽이나 왼쪽으로 살짝 돌려
가면서 몇 달간 열중해 있는 것도 가능하겠어.[169]

여기서 엿보이는 시간성은 그야말로 신체의 시간이자 [뚜렷한 방
향성을 지니고 나아가는 벡터적 시간이 아니라] 무규정적인 스칼라
적 시간──시간으로부터 뽑아낸 순간으로서가 아니라 시간으로 열
리는 순간으로서의 현재──이며 [문법적인 비유를 들자면] 부정사
처럼 무시간적인 현재로서, 이때 그의 앞에서 색채적으로 펼쳐지는
"강렬함"은 확고하게 재현을 벗어나 있어 재현을 통해서는 되찾을
길 없는 "생기를 불어넣는" 것으로서 경험된다. 그가 "맑은 눈"이라
고 부른 것은 강렬함에 도달할 수 없다는 바로 이 직감이다. 관건이
되는 모티프가 강이라는 점은 그저 우연이 아니라 보다 원초적인
흐름에 대한 그의 관심을 나타낸다. 그것은 정지와 운동이라는 익
숙한 개념들이 서로 뒤섞이는 물리적 존재의 양식이다. 그는 변화
가 없는 물리적 장소 하나를 상정하되 진동하는 불안정성의 상태를,
D. H. 로런스가 세잔 후기 풍경화의 "수수께끼 같은 날렵함"이라고
부른 것을 지속적으로 산출해내는 경미한 위치 조절 및 변동이라는
생각을 그 위에 겹쳐놓는다.[170] 세잔의 세계는 두루뭉술하게 잇따르

169 Paul Cézanne, *Letters*, ed. John Rewald(London: Cassirer, 1941), p. 262(1906년 9월
6일에 쓴 편지).

170 D. H. Lawrence, "Introduction to These Paintings," p. 92. 로런스에 따르면 세잔에게는
"실제로 **정적으로** 멈춰 있는 것은 없다는 직감"이 있다. "그는 점진적으로 변화하는 흐름을
볼 수 있다. […] 그리고 우리는 이것이 풍경과 관련해서 얼마나 직관적으로 **타당**한지를 자연

제4장 1900: 종합의 재발명

는 일련의 탈중심화 과정으로서만 그려볼 수 있다. 명백한 것—세
잔은 어떤 통일된 하나의 장에 대한 서로 다른 시점들이나 다수의
시점들을 축적하고 있는 것이 **아니다**—을 되풀이해 말할 필요는
없을 듯하다. 오히려 그는 머리를 살짝 움직이는 동작만으로 만화
경(셰링턴과 베르그송이 모두 떠올린 이미지)을 흔들듯 세계를 해
체하고 재조직하면서 요소와 관계 들이 매번 질적으로 다양하게 바
뀌는 복합체를 파악하려 한다.[171] 들뢰즈에 따르면 "고정된 체계에
서 동시적인 것은 […] 유동적 체계에서는 동시적이기를 멈춘다."[172]
강가에서 세잔이 얻은 이러한 직관은 다음과 같은 니체의 깨달음과
도 연계될 수 있다. "세계란 […] 본질적으로 관계들의 세계다. 어떤
조건에서 그것은 어디서든 다른 양상을 보인다. 그 존재는 본질적
으로 어디서든 다르다."[173] 세잔에게서도 관건이 되는 것은 그저 관

스레 깨닫는다. 풍경은 멈춰 있지 **않다**. 풍경에는 고유의 기묘한 영기anima가 있어서 순진
무구한 지각으로 대하면 우리의 응시 앞에서 살아 있는 동물animal처럼 변화한다."

171 베르그송은 세잔의 편지에 암시된 바와 같은 역동적 사건들에 대해 이미 이해하고 있었고 셰
링턴처럼 만화경의 은유를 사용했다. "여기 내가 삼라만상에 대한 나의 지각이라고 부르는
이미지들의 체계가 있는데, 이는 어떤 특권적 이미지—**나의 신체**—의 아주 가벼운 변화만
으로도 전체가 바뀔 수 있는 것이다. 이 이미지가 중심을 차지하며 여타의 모든 이미지는 이
에 좌우된다. 그것이 움직일 때마다 만화경을 돌릴 때처럼 모든 것이 달라진다." Bergson,
Matter and Memory, p. 25.

172 Deleuze, *Bergsonism*, p. 79. 오늘날 인지과학의 최근 연구들은 세잔의 편지에 나타난 시
각과 운동의 불가분성으로 돌아가는 길을 제공해준다. "예컨대, 몸을 젖히는 행위나 청각적
자극으로 인해 생기는 독특한 효과들이 있다. 뿐만 아니라, 신경 반응이 보여주는 특성들은
그 수용 영역이 서로 동떨어져 있는 신경세포들에 직접적으로 의존한다. **동일한 감각 자극을
똑같이 유지하면서 자세만 바꾸어도 1차 시각 피질의 신경 반응들이 바뀐다는 점**은 언뜻 보기
에는 동떨어져 있는 듯한 운동 신경과 감각 신경이 서로 공명함을 입증한다." Francisco
Varela, *The Embodied Mind: Cognitive Science and Human Experience*(Cambridge:
MIT Press, 1991), p. 93. 강조는 필자.

173 Friedrich Nietzsche, *The Will to Power*(1888), trans. Walter Kaufmann(New York:
Random House, 1967), sec. 568.

폴 세잔, <강둑>, 1904년경.

점의 복수성이라는 관념을 지적으로 파악하는 일이 아니라 각각의
관점을 이루는 힘들과 강도들의 특별하고 생생한 관계를 경험하는
일이다.

　세잔이 정말로 "기록하는 기계"처럼 되고 싶다고 말했는지 여부
와는 무관하게, 자신을 새로운 종류의 반응적·생산적 기관으로 만
들려는 시도를 더듬더듬 끈덕지게 계속했던 것은 사실이다. 세기

　　　　　　　　　　　　　제4장 1900: 종합의 재발명

전환기의 세잔은 자기-변형, 자기-갱신이라는 모순적 기획의 화신이다. 그를 통해 우리는 '묵직한 주의력'이 초래하는 분열적 현상과 마주하게 된다. 즉 지독한 사회적 소외를, 그리고 모나드적으로 갇힌 자아를 퍼뜨려 해체하려 했던 전례 없는 창안의 양식을 동시에 보게 되는 것이다.[174] 물론 세잔은 전통의 회고적 달성이라는 점에서 그의 실험이 지니는 역사적 지분을 감지했지만 자신이 전통으로부터 결정적으로 벗어나 있다는 점을 충분히 인지할 수는 없었다. 하지만 세잔 말년의 편지들에 나타나는 종점, 목표, 항구에 대한 유명한 구절들은 모두 어떤 목적지를(혹은 귀향을) 암시하며, 이는 평생에 걸친 작업을 통해 지향했으되 여전히 도달하지 못했고 작업 자체는 불완전하다는 점만이 뚜렷할 뿐 그 실현 가능성은 구체적으로 알 길이 없는 것이었다. 적어도 이때 우리는 이 후기 풍경화들을 가능한 미래 세계를 "예기하는 빛"으로, 세계의 재창조 가운데 언제나 나타나는 빛으로 삼는 일의 가치를 고려해봐야 한다.[175] 그가 아이러

174 랭보에 대한 중요한 연구서에서 크리스틴 로스는 자본주의로 인해 생겨난 "손상들" 가운데 하나는 "사회적으로 가용한 지각장의 폐쇄, 자유로운 환경만이 아니라 그러한 환경에 대한 욕망과 기억까지 축소되는 것"임을 보여준다. "자본주의 문화에 익숙한 우리는 이러한 한계 —사람들, 그들의 신체, 그리고 그들의 신체적 지각이 자본주의 내에서 조직화되는 특수한 방식—가 역사적인 것이 아니라 자연적이고 물리적인 것이라고 믿게 된다. 그러나 마음이 주의를 기울이는 범위와 양태, 또는 신체적 감각 능력의 범위와 양태는 사회적 사실들이다. 우리로 하여금 사회적인 것을 부인하게 하고 그것이 생물학적인 것에 포함되게끔 하는 것은 시장 중심 사회의 사회적 관계들에 특징적인 바로 그 맹목과 둔감함이다." 이어서 로스는 랭보가 어떻게 다음과 같은 이미지들로 자본주의적 물화에 대응했는지 보여준다. "인간보다도 나은" 이미지들, 그리고 "완벽한 공동체를 위한 형상이자 연대적·집단적 삶을 위한 형상으로서 무한한 감각과 리비도적 가능성을 지니게끔 변형된 유토피아적 신체"의 이미지들로 말이다. Kristin Ross, *The Emergence of Social Space: Rimbaud and the Paris Commune*(Minneapolis: University of Minnesota Press, 1988), pp. 120~21. 필리프 솔레르스는 세잔과 랭보가 "견자seer"의 상을 제시한 동종의 모델들이라고 본다. Philippe Sollers, *Le paradis de Cézanne*(Paris: Gallimard, 1995).

니를 담아 '약속의 땅'을 가리킬 때, 이는 그만의 사적 염원이 상상조차 할 수 없고 실현도 미루어진 집단적 꿈의 명백한 반전이 되는 드문 사례다. 그의 회화적 표면에 나타난 비사회성과 경외감은 '자연적' 세계를 그만의 시각으로 다시 표현하는 것과 공동체, 친밀감, 그리고 루소적인 열린 마음을 향한 그의 부서진 희망 사이의 해소할 수 없는 간극을 가린다. 그리고 『고독한 산책자의 몽상』에서 실의에 빠진 루소의 경우와 마찬가지로, 세잔의 주의 깊은 관조 양식은 고통스러운 기억으로부터의 해탈이자 "세속적 기쁨에 대한 보상"이다.[176]

세잔이 자신의 작업과 옛 거장들의 연속성을, 즉 루브르의 상상적 우주와의 관련성을 격하게 긍정했던 것은 바로 이 가장 '모더니즘적인' 작품들을 제작하는 과정에서였다. 흥겹게 들썩이는 이 후기 그림들에 나타난 맥동하는 색채의 장은 리비도의 방출과 자아의 도취적 상실을 시사하며, 세잔에게 이는 아르카디아, 키테라섬, 또는 루벤스의 사랑의 정원과 관련해 축적된 꿈의 이미지들을 통

175 Ernst Bloch, *The Utopian Function of Art and Literature,* trans. Jack Zipes and Frank Mecklenburg(Cambridge: MIT Press, 1988), pp. 71~77.

176 Jean-Jacques Rousseau, *Reveries of a Solitary Walker*(1776), trans. Peter France(London: Penguin, 1979). 이 글에서 루소가 추구하는 비역사적·비사회적 자율성은 몽상과 생각의 대립에 좌우된다. "두렵기까지 했던 것은 내가 겪은 불운들로 인해 놀란 상상력이 나의 몽상을 그것들로 채워버릴 수도 있고 내가 겪은 고통들을 자꾸 의식하다 보면 내가 점차 그 무게에 짓눌려 결국 부서질 수도 있다는 점이었다. 이러한 상황에서, 내게 자연스러운 본능은 온갖 우울한 생각에서 눈을 돌리게 했고, 나의 상상력을 잠잠케 했으며, 나를 둘러싼 대상들에 주의를 집중해 무척이나 변화무쌍한 자연의 세부들을 처음으로 유심히 살피게 했다. [⋯] 관찰자의 영혼이 예민하면 할수록, 이러한 조화를 통해 야기되는 그의 황홀감은 더욱 커진다. 그러한 순간에 그의 감각들은 깊고 유쾌한 몽상에 사로잡히고, 더없이 행복한 몰아의 상태에서 광대무변한 이 아름다운 질서와 하나가 된 기분을 느끼며 자신을 잊는다"(pp. 107~108).

제4장 1900: 종합의 재발명

폴 세잔, <나뭇잎에 대한 연구>, 수채화, 1903년.

해 매개된다.[177] 이는 마네의 〈온실에서〉에 묘사된 위축된 장소를
비롯해 19세기의 수많은 '지상 낙원' 이미지들이 보여주는 불모성
과 진부함을 벗어나려는 꿈이다. 하지만 세잔의 작업에 깃든 유토
피아적 내용의 파편들을 식별해낸다 해서 곧바로 그에게 '유토피아
적 실천'의 무게가 내려앉지는 않는다. 그의 성취는 무엇보다 참신
함의 생산에 있었으며, 감각적 전체성을 일깨우기 위해 문화적 유

177 이 효과들은 한층 명백히 자의식적으로 역사적인 그림인 <목욕하는 여인들>보다 오히려 풍
경화와 수채화에서 가장 완전하게 실현되었다.

산을 급진적인 방식으로 재사용하는 것이나 매끈하고 비조직화된 지각적 공간을 참신하게 활용하는 것이 모두 이와 관련되는데, 이는 유통 및 교환 영역과 우리가 맺는 주관적 관계와 무관하지만은 않다. 세잔의 작업은 "극단적으로 다른 역사적 순간들로부터 기인한 현실들의 공존"이라는 모더니즘의 비동시적 특성을 보여주는 탁월한 예로 남아 있다.[178]

따라서 세잔의 역사적 위치는 얼마간 이중적이어서 18세기 말까지 거슬러 올라가는 낭만적 몽환 전통의 정점이면서 종점이기도 하다.[179] 윌리엄 블레이크와 세잔은 에너지 중심들 간의 섭동과 차이로 삼라만상을 이해한다는 공통점이 있다. 블레이크가 비유적 언어를 통해 성취하고자 했던 것—중력을, 지각의 제약과 색채의 불투명함을 서사시적으로 극복하는 것—을 세잔은 말년에 그린 수채화와 풍경화 들의 투명하고 가벼운 영역에서 실현했다. 또한 (솟구쳐 날아오르는 블레이크의 몇몇 형상들이 구현했던) 전방위적이고 부단히 조절되는 공간이라는 관념은 20세기 근대화의 초기 단계를 열어놓는다. 이는 [영화처럼] 자동적인 자기-운동으로서의 이미지, [마레나 머이브리지의 사진처럼] 탈중심화된 시간-도해술chrono-iconography로서의 이미지가 서구의 여러 다른 장소들에서 형태를 갖

178 Fredric Jameson, *Postmodernism, or the Cultural Logic of Late Capitalism*(Durham: Duke University Press, 1991), p. 307. "비동시적인 것들의 동시성"이라는 에른스트 블로흐의 개념과 나란히 가는 제임슨식 논법을 따르자면, 세잔의 예술은 "근대적 경제 속에서 궁벽진 장소이자 오래된 잔존물이 됨으로써 그 힘과 가능성을" 끌어내고 있다고 볼 수 있다. "그것은 구식의 개인적 생산 형태들을 미화하고 찬양하고 돋보이게 했는데, 다른 곳에서 바야흐로 새로운 생산 양식이 그것들을 대체하고 제거하게 될 참이었다."

179 마이어 샤피로는 특히 <소나무와 바위>를 "몽환적 분위기, 자연적 심오함에의 신비적 몰입"을 성취한 작업으로 꼽는다. Schapiro, *Cézanne*, p. 29.

춘 때다.[180] 물론 세잔의 이미지들은 정적이긴 하지만 마레의 이미지들 못지않게 끊임없는 변형 속에 있는 지각적 경험을 도해하고 있다. 둘의 작업은 순연히 시지각적인 것들을 포함하면서 또 넘어서는 시간적 과정 및 운동 반응과 교차한다. 세잔이 말년에 그린 그림들은 "삶에 대한 주의"라고 하는 베르그송의 가정을 분명 충족하면서 훌쩍 넘어서는 듯한데, 그 그림들이 "중단 없는 연속성 속에 모두 연결되어 있고, 결속되어 있으며, 거대한 몸체를 관통하는 전율처럼 온갖 방향으로 활주하는 수없이 많은 진동들로" 녹아드는 세계를 드러낸다는 점에서 그러하다.[181]

들뢰즈가 내놓은 영화와 회화의 구분은 매우 유용하다. 회화적 이미지 자체에는 움직임이 없기 때문에 그것은 "움직임을 가져야 하는 **마음**이다."[182] 그의 주장에 따르면 신체-기계 조합체[183]로서 영화의 등장은 전적으로 새로운 '정신-역학'의 패러다임을 제시한다. 들뢰즈가 보기에 이 산업적 예술은 새로운 "주관적·집단적 오토마톤"과 동시에 발생하며 그러한 영화는 "사유에 충격을 낳고, 피질에 진동들을 전하며, 신경계와 두뇌 체계를 직접 건드리는" 것이 가능

180 (X선, 영화, 크로노포토그래피 등) 이미지 제작의 새로운 기술적 조건들과 이로 인해 과학 및 심리학에서 이루어진 '보기'의 재개념화에 대해서는 Monique Sicard, *L'année 1895: L'image écartelée entre voir et savoir*(Paris: Empêcheurs de penser en rond, 1994) 참고.
181 Bergson, *Matter and Memory*, p. 208.
182 Deleuze, *Cinema 2: The Time-Image*, p. 156. 강조는 필자.
183 [옮긴이] 크레리의 원문에 쓰인 'assemblage'는 들뢰즈와 과타리의 주요 개념 가운데 하나인 'agencement'를 영역한 것이다. 때로 이 개념은 'arrangement'라고 영역되기도 한다. 여기서는 뉘앙스를 고려해 '조합체'라고 옮겼으나 대개는 '배치(체)'라고 옮기곤 한다. 본서에서 크레리는 'assemblage'라는 표현을 몇 차례 쓰고 있으나 들뢰즈-과타리적 함의를 딱히 염두에 두고 쓴 경우(1장의 주 196)를 제외하고는 문맥에 따라 자연스럽게 읽히도록 '모임'이나 '결합' '아상블라주' 등으로 옮겼음을 밝혀둔다.

하다. 영화와 더불어 두 개의 엄청난 가능성의 공간이 열린다. 한편으로는 삶의, 자유와 창조의 새로운 실험적 형식들이 열리는데 세잔의 작업 또한 이와 관련되어 있었다. 다른 한편으로는, 무수히 많은 주의 관리 절차들이 정교화되는데 이는 세잔의 작업 양상을 통해 이미 시사되었던 바다.[184] 전자는 (세잔의 "기록하는 기계" 같은) 자동적 행동의 긍정적 모델을 가리키며, 여기서 사유는 전례가 없는 통사적·지각적·개념적 도구들로 무장하고 고도의 수준에서 기능한다. (시초부터 영화에 함축되어 있었던) 후자는 수동적 자동성의 모델로서 여기서 주체는 "자신만의 사유를 빼앗기고, (몽상가에서부터 몽유병자에 걸쳐) 환시나 미발달 행위에서만 생겨나는 (그리고 역으로 최면·암시·환각·강박의 중개를 통해 나타나는) 내적 인상에 복종한다."[185] 들뢰즈, 벤야민, 비릴리오 등 많은 사람들이 보여주었듯, 자동적 운동의 예술이 파시즘과, 기계화된 전쟁의 조직과, 온갖 종류의 국가적 프로파간다와 만나게 되는 것은 바로 이 수

184 스티븐 샤비로는 주의력의 이러한 새로운 물적·심적 조건들에 대해 상술하고 있다. "영화관의 어둠은 나를 다른 관객들로부터 떼어놓으며 어떤 '정상적' 지각의 가능성도 차단한다. 나의 뜻대로 이것이나 저것에 주의를 집중할 수가 없다. 대신 나의 시선은 빛이 비치는 유일한 영역에, 움직이는 이미지들의 흐름에 쏠린다. 나는 스크린에서 벌어지는 일에 주의를 기울이지만, 어디까지나 계속해서 거기에 정신이 팔리고 수동적으로 몰입한다는 점에서다. 더 이상 내게는 나 자신의 사유의 흐름을 따라갈 자유가 없다. [···] 스크린의 불안정한 이미지는 내가 주의를 딴 곳에 팔지 못하게 붙든다. 내겐 눈길을 돌릴 능력이 없다. 이러한 일이 벌어지지 않도록 하면서 영화를 볼 방법은 없다. 영화 보기를 아예 포기함으로써만, 눈을 감거나 자리를 뜸으로써만 저항할 수 있다. 하지만 영화를 볼 때 내면적 마음가짐은 불가능하다. 시각과 청각, 예기와 기억은 더는 나의 것이 아니다. 나의 반응들은 내적으로 동기화된 것도 아니고 자발적인 것도 아니다. 그것들은 저 너머에서부터 내게 강요된 것이다. 이때 절시증은 시선의 장악과는 거리가 멀다. 오히려 그것은 이미지에 앞서 강제되는 황홀한 아브젝시옹abjection이다." Shaviro, *The Cinematic Body*, pp. 47~48.

185 Deleuze, *Cinema 2: The Time-Image*, p. 263.

준에서다.

하지만 저 두번째 모델이 구체적으로 모습을 보이기 전에 앞서 나온 세잔의 작업은 17~18세기의 고전적 지식 질서에서 벗어난 이후의 시각이 20세기에 부상한 기계적 시각 체제 속에 제대로 다시 자리 잡기 전인 과도기적 휴지기의 산물이자 가능성들로 넘쳐나는 인테르레그눔이다. 따라서 세잔의 작업은 조형 공간의 '파괴'라는 프랑카스텔적 모델에 부합하지도 않고 여타의 예술사적 관련 모델[186]들에 부합하지도 않는다. 오히려 그것은 이미 개시된 영역 내부에서 가능한 창안 및 참신함과 관련된다. 그것은 인간적 시각의 모나드적 한계를 극복하고 가공할 주의력으로 볼 수 있는 눈의, 즉 특수하게 얽매여 있던 것에서 풀려나 제약이 없는 눈의 격동적 활동의 산물이다. 그는 세계를 붙들 수 있을 고정점이나 고정축을 무리하게 다시 회복하고자 어떻게든 대체물을 만들어내는 일에는 관심이 없었다. 세잔 말년의 작업은 지반이 없는 액체적 공간을 파악하고 성취하려는 거듭된 시도로서 대상들이라기보다는 오히려 힘들과 강도들로 가득 차 있는데, 때는 바야흐로 그의 작업과 연관된 바꾸고 다루기 용이한 시각 공간이 20세기 내내 끝없이 진행된 외부적 재구성, 조작, 그리고 마비적 표준화의 형식들에 종속되기 시작할 무렵이었다. 주의 자체로 향하는 그의 불굴의 주의력, 드러내 보이는 일이 곧 사라짐의 개시와 불가분의 관계에 있는 한계점 주변에서 맴도는 그의 움직임은 스펙터클 문화의 관리감독된 지각

186 [옮긴이] 이와 관련해서는 다음 책의 2장을 참고. 피에르 프랑카스텔, 『미술과 사회』, 안-바롱 옥성 옮김, 민음사, 1998.

을 떠받치는 동시에 넘어서는 것으로서, 이러한 문화 속에서 주의
는 주의 자체를 제외한 모든 것에 주의를 기울이게 될 것이었다.

제4장 1900: 종합의 재발명

에필로그

1907: 로마에서 홀리다

언제나 그대 스스로 떠올리고 그대 앞에 둘 것은 세상 일반의
시대와 시간, 그리고 세상의 모든 실체다. […] 그러면 그대의
마음을 세상의 온갖 특수한 대상에 고정하고 그것이 실제로 이
미 해체와 변화의 상태에 있는 것처럼 생각해보라. 어떤 부패나
분산으로 향하면서 말이다. 무엇이 되었건 이는 말하자면 동종
에 속하는 모든 것의 죽음이다.

———마르쿠스 아우렐리우스,『명상록』

1880년대의 언젠가 윌리엄 제임스가 "나의 경험은 내가 주의를
기울이는 데 동의한 무엇"이라는 간결한 명제를 썼을 때, 분명 그가
뜻한 바는 "바깥으로 이끄는 감각들에 단순히 임하는 일"로서 경험
을 대하는 **수용적** 지위의 주체로부터 해방된, 자율적으로 선택하며
세계를 창조하는 주체에 대한 긍정이었다.[1] 분명 그는 이러한 등

1 William James, *Principles of Psychology*(1890; New York: Dover, 1950), vol. 1, p.
 402. 여기서 제임스가 경험에 대한 칸트적 사고방식에서 떨어져 있다는 점이 눈에 띈다. 칸
 트에게 경험은 "순수 선험적인 지성의 통일성"이라는 면에서만 가능한 것이었다. "지각들의
 단순한 실험적empirical 종합"은 경험을 낳을 수 없었다. Immanuel Kant, *Prolegomena
 to Any Future Metaphysics*, ed. Lewis White Beck(Indianapolis: Bobbs-Merrill,

식이 경험 자체의 본질과 관련된 역사적 위기를 가리킬 수 있다고
는 생각하지 않았다. 즉 영역을 넓혀가는 근대적 스펙터클의 필수
적 부분으로서 주의는 믿을 수 없을 만큼 '사실적인' 경험을 꾸며내
는 동시에 보충하는 것이 된다. 주의가 주체성을 구성하는 핵심적
요인으로 제시될 때, 경험은 점점 집단적이고 생생한 역사적 시간
바깥에 다시 놓이게 된다.[2] 제임스가 보기에 자신만의 특수한 '순
수 경험'의 경계, 변이, 맥동으로 향하는 개인적 주의력은 사람들이
살아가는 공유적이고 상호적인 세계의 빽빽한 밀도에 대한 몰입으
로서의 '경험'과 사실상 전혀 어울리지 않는 것이었다.[3] 압도적으
로 널리 퍼져 있는 경험 형태들 속에서 근대적 주의는 역사와 기억

1950), p. 57.

2 경험에 대한 최근의 폭넓은 비판적 연구들 가운데 특히 다음을 참고. Elizabeth J. Bellamy and Artemis Leontis, "A Genealogy of Experience: From Epistemology to Politics," *Yale Journal of Criticism* 6, no. 1(Spring 1993), pp. 163~84; Martin Jay, "Experience without a Subject," in Michael Roth, ed., *Rediscovering History: Culture, Politics and the Psyche*(Stanford: Stanford University Press, 1994), pp. 121~36; Edward S. Reed, *The Necessity of Experience*(New Haven: Yale University Press, 1996).

3 William James, *Radical Empiricism and a Pluralistic Universe*(New York: Long- mans, 1912), pp. 39~91, 277~300 참고. "그 경계들을 뚫고 앞으로 나아가는 우리 사고의 격류는 사고에 깃든 생명력의 영구적 특성이다. 우리가 이러한 생명력을 깨닫는 것은 언제나 균형을 잃은 상태인 무언가로서, 변이 과정에 있는 무언가로서, 어둠을 빠져나와 우리에게 충만한 느낌을 주며 광명으로 향하는 새벽을 가로지르는 무언가로서다. [⋯] 감각이 고조되는 모든 순간에, 과거를 기억해내려는 모든 시도에, 욕망의 만족을 향해 나아가는 모든 과정에, 서로 연관되어 한 몸으로 있는 비움과 채움의 이러한 연쇄야말로 현상의 본질이다"(p. 283). 여기서 중요한 것은 제임스가 경험에는 자아를 해소하는 특성이 있다고 주장한다는 점인데, 거기서는 가장 트라우마적인 사건조차 흐름과 비실체성이라는 근원적 현실로 녹아든다. "가능한 온갖 소외와 단절 가운데 가장 극단적인" 사유물로서의 자아라는 제임스의 개념에 대해서는 Frank Lentricchia, *Ariel and the Police*(Madison: University of Wis- consin Press, 1988), p. 118. 렌트리키아의 주장에 따르면 이러한 주관적 고립과 분리가 활용되는 것은 "내면화를 감수하고서라도 시장의 부침과 강제로부터 인간적 자유의 공간을 지키기" 위해서다.

모두로부터의 개인적 도피와 함께 이루어질 것이다. 습관적이고 상품화된 그러한 주의는 집단적·개인적 경험에서 참을 수 없거나 견딜 수 없는 모든 것을 상상적으로 삭제하는 일이 된다. 주의는 바타유가 균질적 사회라고 부른 것의 기능에 필수불가결하고 지각의 선별적 특성이 유용성과 효율성을 지니기도 하지만, 지금껏 내가 보여주고자 했듯 비생산적이고 분해되는 불균질적 세계로 향하는 통로이기도 하다. 그 자체로 주의는 확실성과 안정성의 붕괴로 이어지는 것이다. 내가 검토한 마네, 쇠라, 세잔의 작업에서 지속적 주의력은 복잡하게 얽힌 사회적·심적 승화 기제와 결코 완전하게 분리되어 있지 않았다. 이들에게서 몰입된 지각이란 충족되지 않은 갈망으로 손상된 시야를 고스란히 드러내는 시각을 부인하고 회피하는 수단이었다. 그러나 그처럼 지각이 정지suspension되어 있을 때 그것은 현재의 명백한 필연성과 자기충족성이 해체될 수 있는 조건들을 낳았고, 또한 규정할 수 없는 미래를 기대하게 하고 희미하게 빛나는 유기된 기억의 대상들을 복원할 수 있도록 했다.

*

이러한 예술가들의 작업에 형상화된 딜레마를 구체적으로 가늠해보기 위해, 나는 지금까지 분석했던 것들과는 다소 다른 종류의 산물로 결론을 짓고 싶다. 이 책에서 내가 가로지른 몇몇 사회적·주관적 영역을 풍성하게 비춰주는 동시에 20세기에 일어난 이 영역의 변형에 대해서도 암시를 주는 짧은 텍스트다. 1907년 9월 22일, 프로이트는 로마에서 자신의 가족에게 한 통의 편지를 썼다. 전문은

에필로그 1907: 로마에서 홀리다

다음과 같다.

사랑하는 아이들에게,

콜론나 광장에서는, 내 숙소는 그 뒤편인데 말이다, 밤마다 수천 명의 사람들이 모인단다. 저녁 공기가 정말 상쾌해. 로마에는 바람이 거의 불지 않아. 원주[4] 뒤에는 매일 밤 그곳에서 연주하는 군악대의 단상이 있고, 광장 맞은편 집의 지붕에는 스크린이 있어서 한 이탈리아협회의 슬라이드 환등기 영사가 이루어지지. 사실 광고물들인데 사람들을 끌기 위해 풍경들, 콩고의 흑인들, 상승하는 빙하 따위를 섞어 보여줘. 하지만 이것만으로는 지루함을 달래기에 충분치가 않아서 짤막한 영화 상영도 해주고 있는데 바로 이걸 보려고 (네 아빠를 비롯한) 노친네들은 광고랑 따분한 사진들을 묵묵히 견디는 거란다. 그런데 이런 영화 토막들은 찔끔찔끔 나오는 거라 나는 같은 걸 보고 또 보고 있어야 해. 그만 가려고 돌아서면 나는 주의를 기울이고 있는 군중들 가운데 긴장감이 감도는 것을 감지하곤 다시 바라보게 되는데, 아니나 다를까 새로운 상영이 시작되고 결국 난 머물러 있게 되지. 저녁 아홉 시까지 보통 나는 홀린 채로 있게 돼. 그러다 나는 군중 가운데서 외로움을 느끼기 시작하고 방으로 돌아가 신선한 물 한 병을 주문한 후에 너희들에게 편지를 써. 쌍쌍이, 아니면 무리 지어 거니는 다른 사람들은 음악이랑 영사가

4 [옮긴이] 콜론나 광장에 있는 전승 기념탑인 마르쿠스 아우렐리우스 원주를 가리킨다. 『명상록』의 저자로도 잘 알려진 아우렐리우스 황제가 게르만족과 싸워 거둔 승리를 기념하기 위해 176년에 세워졌다.

이어지는 한 계속 머물러 있고.

광장의 다른 쪽 구석에서는 또 다른 끔찍한 광고들이 연신 번쩍거리지. '페르멘티네'라고 불리는 것 같아. 2년 전에 너희 숙모랑 제노바에 있을 때는 '토트'라고 불렸는데 말이다. 일종의 위장약 같은 거였는데 정말 견디기 힘들었단다. 그런데 다른 사람들에겐 페르멘티네가 방해가 되지 않나 봐. 동행인들만 괜찮다면, 그렇게들 서서 앞에 나오는 것을 보면서 뒤에서 말하는 것을 들을 수 있으니 양쪽에 충분히 할당이 되는 거야. 물론 사람들 사이에는 꼬맹이들도 많고 허다한 여자들은 녀석들이 한참 전에 잠자리에 들었어야 한다고들 말하지. 외국인들과 현지인들이 아주 자연스럽게 섞여 있어. 원주 뒤편 식당의 손님들, 광장 한쪽 제과점의 손님들도 즐겁게 시간을 보내. 음악이 들리는 곳 가까이엔 고리버들 의자들이 있고 기념탑 주변 돌난간에 걸터앉은 주민들도 있어. 그 광장에 분수가 있었는지 지금은 잘 기억이 안 나는데 광장이 아주 커서 말이야. 코르소 움베르토 거리[5]가 (실은 이 거리가 넓어진 부분인) 광장 한복판을 가로지르는데 마차들과 전차가 지나다녀도 전혀 해가 되지 않는 것이 로마 사람이라면 찻길에서 비켜주는 법이 없지만 운전자는 보행자를 칠 권리가 있다고 여기는 것 같진 않거든. 음악이 멈추면 다들 크게 박수를 치는데 음악을 듣지 않던 사람들도 그래. 대체로 조용하고 꽤 기품 있는 군중 속에서 이따금 끔찍한 고함 소리가 들리기도 해. 이 소음은 수많은 신문팔이 소년들이 내는

5 [옮긴이] 오늘날에는 비아 델 코르소Via del Corso 거리라고 불린다.

에필로그 1907: 로마에서 홀리다

것인데, 마라톤 평원을 달리는 전령처럼 숨을 헐떡이면서 석간 신문을 들고 광장으로들 뛰어온단다. 광장에 감도는 이 견디기 힘든 긴장 상태를 신문에 담긴 소식으로 멈출 수 있으리라는 잘못된 생각을 갖고서 말이지. 사상자가 난 사고 소식이라도 있을라치면 녀석들은 정말이지 그 자리의 주인처럼 행세해. 이 신문들은 나도 아는 거고, 각각 다섯 푼씩을 주고 매일 두 종을 산단다. 값은 싸다만 지적인 외국인의 흥미를 끌 법한 내용은 전혀 없다고 해야겠다. 가끔은 소동 같은 게 일어나서 신문팔이들이 다들 이리저리 몰려가지만 실제로 뭔가 일어났나 하고 염려할 필요는 없어. 금방 다시 돌아들 오거든. 이 군중들 속에 있는 여자들은 (외국인들은 제외하고) 무척 아름다워. 못생긴 로마 여자는 거의 없긴 하지만 못생겼다 해도 아름다우니 참으로 이상한 일이지.

내 방에서도 음악은 고스란히 들을 수 있어. 하지만 영상을 볼 수는 없지. 지금 막 군중들이 또 박수를 치는구나.

잘들 지내거라, 사랑하는 아빠가.[6]

이 서간문에서 주목할 만한 특징 가운데 하나는 경험의 근대화란 늘 불완전하고 부분적이라는 느낌을 전달하면서 관찰자의 변형된 지위를 드러내는 방식에 있다. 프로이트가 우리에게 제공하는 것은

6 Sigmund Freud, *The Letters of Sigmund Freud*, ed. Ernst L. Freud, trans. Tania and James Stern(New York: Basic Books, 1975), pp. 261~63. 이 편지는 다른 번역으로 다음 책에 수록되기도 했다. Ernest Jones, *The Life and Work of Sigmund Freud*(New York: Basic Books, 1953~57), vol. 2, pp. 36~37. 어니스트 존스는 이 편지를 프로이트가 여행 중에 쓴 "전형적인" 편지로 보며 대수롭지 않게 인용한다.

로마 콜론나 광장, 1900년경.

이미지·소리·군중·벡터·동선·정보 등이 다양하게 중첩된 가운데 개인적·집단적 주체성이 형성되는 도회적 장면이며, 그의 편지는 그처럼 과적된 장을 인지적으로 관리하고 조직하려는 한 특수한 시도의 기록이다. 이 편지가 제공하고 있는 여유로운 주체의 상은 "순식간에 끊임없이 이루어지는 자극의 전환"으로 인해 내적 삶이 충격에 시달리는 보들레르/짐멜 전통의 바깥에 있다. 부드러운 여름밤에 거니는 커플들과 고리버들 의자에 느긋하게 앉아 있는 무리를 떠올리는 프로이트의 정감 어린 묘사는 대도시적 삶에 대한 짐멜의

에필로그 1907: 로마에서 흘리다

1903년 에세이에 나타난 신경쇠약적 날카로움과는 한참 거리가 있는 것처럼 보인다. 혹은 여기서의 로마는 오스만 남작[이 19세기 중반에 파리 재개발 사업을 벌인] 이후에 출현한 산책자flaneur가 주로 거닐 법한 장소처럼 보이지도 않는데, 도시에 새로 난 길들을 따라 외따로 움직이는 산만한 구경꾼으로서의 산책자는 계속해서 변화하는 흥분자극의 흐름을 따르는 사람이기 때문이다.

이 텍스트가 독자를 위치시키는 곳은 그 피상적인 바로크적 구성 속에나마 얼마간 중요한 전근대적 특성들을 간직하고 있는 도시 공간 내부다.[7] 쇠라가 그린 황량하고 텅 빈 콩코르드 광장과는 달리, 여기서 콜론나 광장은 도시 계획자 카밀로 지테가 "옥외의 집회당"이라며 찬양했던 것에 부합한다. 이는 코스모폴리탄적인 생기가 넘쳐흐르는 장소, 흥겹게 집단적으로 도시를 점유하는 장소로서, 주랑 현관과 저택 들로 둘러싸인 가운데서 새로운 종류의 '관객'이 막 모습을 드러내고 있던 때에 나타났다.[8] 하지만 이처럼 역사적으로 퇴적된 영역 속에서 도시의 변형은 물리적 파괴를 통해서가 아니라 내적 변이 및 상호적으로 일어나는 지각적 해체를 통해 이루어진다.[9] 이 근대화된 도시적 장소는 그곳에 거주하는 이들을 보행자의

7 콜론나 광장은 1889년에 상당히 확장되었지만, 원래의 건축적 특징과 도시 구조 대부분을 '보존'했다. 이곳은 도시 형태가 19세기 말 박물관의 소비주의적이고 의고적인 야심과 중첩되고 있음을 보게 되는 여러 장소들 가운데 하나다.

8 George R. Collins and Christianne C. Collins, *Camillo Sitte and the Origins of Modern City Planning*(New York: Random House, 1965), p. 104.

9 내가 퇴적이라는 개념을 사용한 것은 근대화의 파괴적 변형이 어떻게 항상 지나간 시기들의 비동시적 구성요소들을 보존하고 이어가는지를 암시하기 위해서다. 앙리 르페브르는 이 과정을 근대적 도시화의 측면에서 서술했다. "따라서 지리적 공간이든 역사적 공간이든 간에 전체로서의 공간은 변모되지만, 그렇다고 해서 그것의 토대들이 아예 없어지는 것은 아니다. 그러한 토대들이 시작된 최초의 '지점,' 최초의 초점이나 결절점들, 그것들의 '장소들'(지역,

운동 속에 두기보다는 비교적 정주적인 구경꾼을 생산하고 끌어들인다. 프로이트가 묘사한 콜론나 광장에는 정처 없음의 감각은 있을지 몰라도 광장 공포증은 없다.[10]

("사람들을 끌기" 위한) 스크린 및 번쩍이는 광고로 짜깁기된 구성은 설령 유동적이라 해도 일관성 있는 주체의 방향감을 중심으로 눈에 보이는 경관들을 조직화했던 기축적axial 도시가 장기간에 걸쳐 피라네시적으로[11] 해체되어가는 과정의 전환점이다.[12] 매직 랜턴 슬라이드, 영화 상영, 그리고 전기로 밝혀진 광고들은 구식의 기념물적 광장 조직을 약화하는 (쇠라의 작품 〈서커스 선전 공연〉의 표면에서 이미 예고된) 무정형적 어트랙션의 장을 구성하는 좀더 눈에 띄는 요소들일 뿐이다. 이 광장의 모습을 주요하게 규정하는 건축적 파사드들과 그 중앙에 자리한 (고대 로마가 게르만족에게 거둔 승리의 광경이 부조로 새겨진) 황제의 원주는 근대의 식민지들과 이국적 풍경들을 홀연히 비추는 환등 장면들에 밀려나고 만다.

지방, 나라)은 한 사회적 공간의 여러 다른 수준에 놓여 있다." Henri Lefebvre, *The Production of Space,* trans. Donald Nicholson-Smith(Oxford: Blackwell, 1991), p. 90.

10 19세기 말에 출현한 '공간적 병리학'에 대한 중요한 분석이 담긴 다음 논문을 보라. 이 문제에 대한 게오르크 짐멜의 논의도 포함되어 있다. Anthony Vidler, "Psychopathologies of Modern Space: Metropolitan Fear from Agoraphobia to Estrangement," in Roth, ed., *Rediscovering History,* pp. 11~29.

11 [옮긴이] 복잡하게 뒤얽힌 탈중심적인 미로와도 같은 공간을 묘사한 조반니 바티스타 피라네시Giovanni Battista Piranesi(1720~1778)의 판화 작업을 염두에 둔 표현이다.

12 만프레도 타푸리는 피라네시의 작업이 근대적 도시 형태 논리의 전조라고 보았다. "한눈에 봐도 명백한 것은 이러한 구조가 서로 충돌하는 파편들의 무정형적 더미로 이루어져 있다는 점이다. [⋯] 그것이 서로 아무 관련도 없는 대상들로 빽빽이 채워진 균질한 자기장의 모습을 띠는 것은 우연이 아니다." Manfredo Tafuri, *The Sphere and the Labyrinth: Avant-Gardes and Architecture from Piranesi to the 1970s,* trans. Pellegrino d'Acierno and Robert Connolly(Cambridge: MIT Press, 1987), pp. 34~35.

587 에필로그 1907: 로마에서 홀리다

그런데 프로이트는 영화 상영물의 내용에 대해서는 일언반구도 없다. 기술 자체의 전시만으로도, 즉 밑도 끝도 없이 깜빡이는 이미지들만으로도 어트랙션이 되기에 충분하다. 건축적 표면이 영사 스크린으로 비물질화됨은 도시 구조 내에서 형상/배경 관계로 정립되어 있던 것들이 뒤바뀔 수 있음을 암시하며, 이처럼 로마의 지붕들 위에 있는 스크린은 건축물들로 가득한 이 도시를 사실상 인지적 주변부에 대한 망각으로 몰고 간다. 역사적 기념물들의 일관성이 흐릿해지고 있음은 광장에 대한 자신의 묘사를 (분수의 존재를 잊은 것인지 확신하지 못한 채) 프로이트가 미심쩍어하는 데서 분명히 나타나는데, 이튿날 그는 네 문장으로 된 짤막한 수정문을 써서 실제로 광장에는 분수가 있었다고 가족들에게 알려주었다.[13] 스크린은 파사드라는 고전적인 개념을 무효화할 뿐 아니라 여러 방향으로 뻗어가는 자극의 장을 이루는 것이기도 한데, 이러한 장 속에 있는 사람들은 뒤로는 군악대의 연주를 듣고 앞으로는 환등 슬라이드를 보면서 사방에 있는 군중을 쳐다볼 수 있다. 콜린 로우의 말을 인용하자면 그것은 동시에 "기억의 극장이고 예언의 극장"이기도 한 도시 공간이다.[14]

갓 싹트기 시작한 스펙터클 환경에 대한 이러한 소묘에 암시된 주의력의 지층은 20세기에 등장한 가장 가공할 주의 기법 가운데 하나와 관련해 살펴보아야 하는데, 프로이트에 의해 구상된 이 방

13　프로이트의 삶과 사상에서 로마가 차지하는 복합적인 중요성에 대해서는 David Damrosch, "The Politics of Ethics: Freud and Rome," in Joseph Smith and William Kerrigan, eds., *Pragmatism's Freud: The Moral Disposition of Psychoanalysis*(Baltimore: Johns Hopkins University Press, 1986), pp. 102~25 참고.

14　Colin Rowe and Fred Koetter, *Collage City*(Cambridge: MIT Press, 1978), p. 49.

법은 그의 임상 치료술의 핵심에 자리한다. 1912년에 처음 발표된 한 논문에서, 프로이트는 분석가들이 따라야 할 몇 가지 필수적인 "기술적 규칙들"을 제안한다. 이러한 기법들 가운데 첫번째는 프로이트가 "고르게 걸쳐진 주의"[15]라고 부르는 것으로 이는 자의식적으로 다음과 같은 방법을 취하는 것이었다. "특별히 어떤 것에도 주목하지 않으면서 우리가 듣는 모든 것에 (나의 표현으로는) 동등하게 '고르게 걸쳐진 주의'를 유지한다. 이렇게 해서 우리는 여하간 하루에 몇 시간씩 유지될 수 없는 주의 상태에 머물려는 중압감에서 벗어나고, 세심히 주의를 기울이는 일에 어쩔 수 없이 얽혀 있는 위험을 피한다."[16] 물론 여기서 프로이트는 지속적 주의력의 생리적·정신적 한계들에 관심을 두고 있으며 분석가들이 감내해야 하는 특수한 기호적 부담을 구체적으로 기술하고 있다. "온갖 무수한 이름들, 날짜들, 세부적 기억들 및 병리적 결과들"을 들으면서 일과 중에 볼 수 있는 환자는 하루에 여덟 명이라는 것이다. 하지만 그의 언급이 띠는 근본적인 중요성은 환자가 말하는 자유 연상을 다루기에 걸맞은 분석가의 수용성을 규정하려는 시도에 있다. "모든 것에 동등하게 주목해야 한다는 규칙은 비판이나 선별 없이 그에게 일어나는

15 [옮긴이] 독일어 원문은 'gleichschwebende Aufmerksamkeit'인데 영어판 프로이트 전집의 번역자인 제임스 스트레이치는 이를 'evenly suspended attention'으로 옮겼다. 독일어 형용사 'schwebend'는 매달려 떠 있거나 부유하는 상태, 미결이거나 유예된 상태를 가리키는 말로 영어로는 'suspended'에 해당한다. 프로이트는 특정한 대상에 고착되지 않고 균등하게 전반적으로 유지되는 주의 상태를 가리키기 위해 'gleichschwebend'라는 표현을 사용했다. 이러한 뉘앙스를 살리기 위해 여기서는 '고르게 걸쳐진 주의'로 옮겨보았다. 독일어로 'schwebende Brücke'는 걸쳐진 다리, 즉 현수교를 가리킨다.

16 Sigmund Freud, "Recommendations to Physicians Practising Psycho-analysis," in *The Standard Edition of the Complete Psychological Works of Sigmund Freud,* trans. James Strachey(London: Hogarth Press, 1953~74), vol. 12, pp. 111~12.

모든 것을 전해야 한다는 요구에 필연적으로 따라붙는다."[17] 이런 점에서, 부분적으로 프로이트의 근대성은 아무런 명백한 구조나 일관성도 없는 정보의 흐름을 다루는 기법을 제안했다는 점에 있다. 이리하여 라플랑슈와 퐁탈리스는 프로이트의 공식을 다음과 같이 기술한다. "이는 통상 주의를 집중시키는 모든 것을 가능한 완전히 정지suspension시키는 것으로 이루어진다. 개인적 성향, 편견, 그리고 아무리 근거가 충분한 이론적 가정들이라고 해도 말이다."[18] 이때 프로이트는 흡사 세잔처럼 주의력에 대한 색다른 대항 모델을, 선별이라는 관념에 저항하고 주변적인 것의 억제를 극복하는 대항 모델을 고안한다. 이 모델이 상정하는 이상적 상태에서 우리는 **아무것도** 가로막히지 않고 모든 것이 얼마간 초점이 맞도록 하되 정신분열증적 과부하의 위험은 없도록 하면서 우리의 주의를 재분배할 수 있다.[19] 이는 '탐조등'으로서의 주의 가설을 완전히 뒤집은 것으로,

17 Ibid., p. 112. 이보다 10년 전에 뷔르츠부르크의 심리학자 오스발트 퀼페는 낯설게 되어 중립적인 주의력을 예술적 천재성과 관련지었다. "세상의 다른 모든 이들은 무심결에 지나친 곳에서 어떤 사람이 새로운 면모나 속성을 발견할 때 우리는 그가 천재성을 보여준다고 말한다. 하지만 그러한 발견을 위해서는 **전적으로 공평무사한 주의 관찰**, 그리고 세류世流의 견해와 습관적 편견으로부터의 자유가 필요하다." Oswald Külpe, "The Problem of Attention," *Monist* 13, no. 1(October 1902), p. 59. 강조는 필자.

18 J. Laplanche and J.-B. Pontalis, *The Language of Psycho-analysis,* trans. Donald Nicholson-Smith(New York: Norton, 1973), p. 43.

19 이미 1900년부터 프로이트는 비판적 주의와 분산적 주의를 구분했다. 전자의 능력을 지닌 관찰자는 "관념들을 일단 지각한 이후에 그에게 떠오르는 몇몇 관념들은 거부하고, 관념들이 그에게 열어줄 생각의 흐름을 따르지 않는 다른 것들은 차단하면서, 잠잠한 채로 있는 관념들에 대해서는 그것들이 전혀 의식되지 않고 따라서 마치 지각되기 전에 억압되는 것처럼 행동"하게 된다. 환자와 분석가 모두에게 중요한 후자의 주의 모델은 "비판적 활동의 감소" 여부에 좌우되며 "심적 에너지(즉 유동적 주의)의 분배에서 잠들기 전의 상태와—당연히 최면 상태와도—얼마간 닮은 구석이 있는 심적 상태"다. 여기서 프로이트는 "**이성**의 문에 대한 감시의 완화"를 요청한 프리드리히 실러를 인용한다. Sigmund Freud, *The Interpretation of Dreams,* trans. James Strachey(New York: Avon, 1965), pp. 134~36.

590

그런 식으로 비춰 '선별'하는 작업은 '이미 아는 것'만을 찾을 위험이 있어서다. 프로이트는 스스로(분석가)를 하나의 장치로 만들고자 했는데, 이 장치는 일견 무작위적으로 보이는 (언어·몸짓·억양·침묵 등) 기호들의 연쇄를 포용하면서도 그처럼 이접적인 조직에서 얼마간 해석적 명료함을 끌어낼 수 있는 것이다.[20] 여기서 나의 관심은 어떤 특수한 정신분석학적 함의에 있지 않다. 오히려 소화하기 어려울 만큼의 정보 과잉이나 뚜렷이 카오스적인 꿈의 문법을 인지적으로 조절할 수단을 도입하기 위해 고안된 기법의 전반적인 문화적 의의에 나는 관심이 있다. 이러한 기법의 성패는 해독 불가능한 현재의 역사적 기원을 판독해내는 수단으로 개별 인간 주체의 측면에서 주의를 용의주도하게 탈동기화하는 일에, 즉 주의를 자동화하는 일에 달려 있다.

하지만 콜론나 광장이라는 커다란 **사회적** 무대에서는 (그리고 이와 나란히 등장한 군중심리학에서는) 집단적 주체와 사건 들로 이루어진 변화무쌍한 이접적 도시 영역을 감지할 수 있게끔 하는 주의의 분산적 작동은 개시조차 되지 않는다. 시대에 뒤처진 원주 자체의 부적절성, 그것이 지녔던 모든 연상적 의미의 상실은 새로운 시간성이 장착되었음을 알리는 기호로서, 이러한 시간성은 권태와 몰입 사이에서, 자신을 소진해가며 군중 속에 파묻히는 일과 견디

20 분석가의 기법을 요약하면서 프로이트는 어떤 주어진 심적 과정이나 상호주관적 관계를 해명하는 기계 또는 장치에 대한 여러 비유 가운데 하나를 제공한다. "그는 송신 마이크에 맞춰진 전화 수화기처럼 자신을 환자에게 맞춰야 한다. 음파를 통해 촉발된 전화선의 전기 진동을 다시 음파로 변환하는 수화기처럼, 의사의 무의식은 그에게 전달되는 무의식적인 것의 파생물들을 통해 환자의 자유 연상을 결정지은 바로 그 무의식을 재구성할 수 있다." Freud, "Recommendations to Physicians," p. 116.

에필로그 1907: 로마에서 홀리다

기 힘든 사회적 고독 사이에서 머뭇거리는 탈역사화된 영구적 현재로서 존속한다. 그때마다 새로 나온 신문을 들고 와 지난 호의 중요성을 부정하며 고함을 질러대는 신문팔이 소년들의 반복적 출현은 기 드보르가 스펙터클 사회에서 역사적 의식의 박탈이라 보았던 것, "주요한 발견이라고 열정적으로 칭송되는, 사소한 것들로 이루어진 똑같은 목록으로 연신 되돌아가는 끝없이 순환하는 정보"의 일부다.[21] 프로이트의 시네마토그라프 경험은 여기서 특히 중요하다. 같은 필름이 무한정 반복되면서도 매번 관객을 "홀린" 채로 있게 만들 수 있다는 생각 때문이다.[22] 여기서 반복은 역사적 기억 상실증의 근대적 생산과 불가분의 관계에 있는 것으로, '정보'의 강박적 소비가 곧 경험과 동의어가 된 우리 자신의 [20세기에서 21세기로 넘어가는] 세기 전환기의 몇몇 기원을 여기서 찾아볼 수 있다.

하지만 프로이트는 "저녁 아홉 시까지 보통 나는 홀린 채로 있게 돼. 그러다 나는 군중 가운데서 외로움을 느끼기 시작하고"라고 쓴다. 이처럼 매혹된 몰입 상태는 즉각적으로 뒤따르는 고립감을 고려하지 않고서는 이해할 수 없다. 이 편지의 특수한 사정(외국 도시

21 "즉각적인 것에만 사회적 의미가 부여될 때, 다른 동일한 즉각성을 늘 대체하면서 이내 즉각적으로 즉각적이 될 것에만 사회적 중요성이 부여될 때, 미디어의 활용이 보장해주는 것은 일종의 시끌벅적한 의미의 영원성이라 하겠다." Guy Debord, *Comments on the Society of the Spectacle*, trans. Malcolm Imrie(New York: Verso, 1990), pp. 13~15.

22 이러한 반복성이 여전히 프로이트를 홀릴 수 있었다는 점은 1907년 무렵까지도 영화는 본질적으로 "전시적exhibitionist"이어서 그것의 주된 매력은 [이후 정립된 극영화에서처럼 이야기를 들려주는 것이 아니라] 그야말로 자체의 가시성을 내보이는 것이었다는 톰 거닝의 논지를 뒷받침한다. 그것은 "시각적 진기함을 유발하고 흥미진진한 구경거리를 통해 쾌락을 제공하면서 직접적으로 관객의 주의를 끈다. 허구적이건 다큐멘터리적이건 간에 **그 자체로 흥미로운** 독특한 사건인 셈이다." Tom Gunning, "The Cinema of Attractions: Early Film, Its Spectator, and the Avant-Garde," in Thomas Elsaesser, ed., *Early Cinema: Space, Frame, Narrative*(London: BFI, 1990), pp. 57~58. 강조는 필자.

에 있는 아버지/남편)은 그것을 근대적 정처 없음이라는 보다 큰 주제 속에 자리매김하지만, 프로이트의 편지 곳곳에 배어든 온화한 겸허함의 어조는 다른 방향을 시사하기도 한다. 피터 스털리브래스와 앨런 화이트는 19세기에 사육제가 지양된 것에 대한 그들의 근사한 설명을 다음과 같은 관찰로 마무리한다. "부르주아적 파토스를 쉽게 알아볼 수 있는 현장으로는 고독한 군중만 한 것도 없는데, 여기서 개인적 정체성은 자신이 거기 속하지-않음을 애처롭게 깨달음으로써 다른 모든 이들에 **맞서는** 식으로 성취된다. 주체가 군중에 대해 외부인이 되는 순간, 차별화의 시선을 활용함으로써 배제상태를 보상받는 방관자가 되는 바로 그 순간이야말로 부르주아적 감수성의 근간에 있는 것이다."[23] 여기서 프로이트가 취하고 있는 듯한 (그가 묵는 호텔 방의 고립 및 감각적 이격 상태를 통해 편지 말미에 나타나는) 사적 생활의 자율성은 그가 광장에서 경험했고 한층 통제 가능한 고독의 형식으로 그를 물러나게 했던 탈개인화로부터의 헛된 도피다.

기축적이고 기념물적인 도시의 해체와 더불어 일어나는 일은 지안니 바티모가 상술했던바 다양한 합리성들의 세계가 개시되고, 이미지와 커뮤니케이션이 확산되며, 현실 원칙이 약화되는 것이다. 바티모에 따르면, 이처럼 복수적인 세계에서 산다는 것은 귀속과 탈락 사이에서 줄곧 오가는 움직임을 감내한다는 뜻이고, 마네의 〈발코니〉에서 우리는 그러한 율동적 움직임이 구현된 초기 사례를 보았

23 Peter Stallybrass and Allon White, *The Politics and Poetics of Transgression*(Ithaca: Cornell University Press, 1986), p. 187.

다.[24] 역설적이게도, 시네마토그라프 앞에서 "홀린" 채로 있는 것은 집단성에 파묻히는 일인 동시에 그로부터 분리되어 몰입적 고독에 빠져드는 일이기도 하다. 근대적 주의는 불가피하게 이러한 두 극 사이에서 동요한다. 그것은 내면성과 거리감의 해방적 소멸과 무수한 작업·커뮤니케이션·소비의 집적체로의 마비적 병합 사이에서 불확실하게 옮겨 다니는 자아의 상실이다. 따라서 1907년 늦여름의 로마 광장이라는 이 복수적·혼종적 공간은 스펙터클 사회가 이음매 없는 분리의 체제가 되거나 불길한 집단적 동원이 되는 것이 돌이킬 수 없이 예정된 길은 아님을 예시하고 있다. 대신 그것은 끊임없이 그들 자신을—창조적으로든 반응적으로든—재구성하는 개인과 집단 들을 둘러싼 요동치는 효과들의 짜깁기일 터다. 그러나 반응적이라는 표현이 20세기의 가장 파국적인 사회적 '재구성' 작업들에는 적용될 수 있을지 몰라도, 이 특별한 9월 22일에 모인 수천 명의 군중은 아무리 홀려 있다 해도 귀스타브 르 봉 등이 묘사한 퇴행적이고 유순한 대중과는 조금도 닮지 않았다. '상쾌'한 저녁 공기 속에서 가설 스크린 위로 희미하게 깜빡이며 황홀하게 반복되는 이미지들은 명랑함과 삶으로 가득한 이 오래도록 이어지는 무대에 있는 사회적 총합체의 자발적 유희를 막지 않는다.

24 Gianni Vattimo, *The Transparent Society,* trans. David Webb(Baltimore: Johns Hopkins University Press, 1992), p. 10.

아래의 인용 목록은 1910년 이전에 발표된 문헌들이다.

Allen, Grant. *Physiological Aesthetics*. London: H. S. King, 1877.

Angell, James R. *Psychology: An Introductory Study of the Structure and Function of Human Consciousness*. New York: Henry Holt, 1904.

Angell, James R., and Addison W. Moore. "Reaction Time: A Study in Attention and Habit." *Psychological Review* 3(1896), pp. 245~58.

Aristotle. *The Complete Works of Aristotle*. Ed. Jonathan Barnes. 2 vols. Princeton: Princeton University Press, 1984.

Augustine. *City of God*. Trans. Henry Bettenson. London: Penguin, 1972.

Bache, P. Meade. "Reaction Time with Reference to Race." *Psychological Review* 2, no. 5(September 1895), pp. 475~86.

Baldwin, James Mark. *Handbook of Psychology: Feeling and Will*. New York: Henry Holt, 1891.

Bastian, Charlton. "Les processus nerveux dans l'attention et la volition." *Revue philosophique* 32(April 1892), pp. 353~84.

Baudelaire, Charles. *Oeuvres complètes*. Paris: Gallimard, 1961.

Baudelaire, Charles. *Selected Writings on Art and Artists*. Trans. P. E. Charvet. Harmondsworth: Penguin, 1972.

Bergson, Henri. *Creative Evolution*(1907). Trans. Arthur Mitchell. New York: Random House, 1944.

Bergson, Henri. *Matter and Memory*(1896). Trans. W. S. Palmer and N. M. Paul. New York: Zone Books, 1988.

Bergson, Henri. *Time and Free Will: An Essay on the Immediate Data of*

Consciousness(1888). Trans. F. L. Pogson. New York: Harper and Row, 1960.

Bernard, Emile. "Paul Cézanne." *L'Occident*, July 1904, p. 20.

Bernheim, Hippolyte. *Hypnosis and Suggestion in Psychotherapy*(1884). Trans. Christian Herter. New York: Aronson, 1973.

Binet, Alfred. "Le fétichisme dans l'amour." *Revue philosophique* 25(1888), pp. 142~67, 252~75.

Binet, Alfred. *On Double Consciousness*. Chicago: Open Court, 1890.

Binet, Alfred, and Charles Féré. *Le magnétisme animal*. Paris: Félix Alcan, 1888.

Blanc, Charles. *Grammaire des arts du dessin*(1867). Paris: H. Laurens, 1880.

Bolton, Thaddeus. "Rhythm." *American Journal of Psychology* 6, no. 2(January 1894), pp. 145~238.

Bonnier, Charles and Pierre. "Documents et critique expérimentale: Parsifal." *Revue wagnérienne* 2(March 1887), pp. 42~55.

Bradley, F. H. "Is There Any Special Activity of Attention?" *Mind* 11(1886), pp. 305~23.

Bradley, F. H. "On Active Attention." *Mind*, n. s. 11(1902), pp. 1~30.

Braid, James. *Neurypnology or the Rationale of Nervous Sleep*. London: J. Churchill, 1843.

Breuer, Josef, and Sigmund Freud. *Studies in Hysteria*. Trans. James Strachey. New York: Basic Books, 1957.

Brown-Séquard, Charles-Edouard. "Dynamogénie." In *Dictionnaire encyclopédique des sciences médicales*, 1st series, vol. 30, pp. 756~60. Paris: Asselin, 1885.

Brown-Séquard, Charles-Edouard. *Physiology and Pathology of the Central Nervous System*. Philadelphia: Lippincott, 1858.

Brown-Séquard, Charles-Edouard. *Recherches expérimentales et cliniques*

sur l'inhibition et la dynamogénie. Paris: Masson, 1882.

Cappie, James. "Some Points in the Physiology of Attention, Belief and Will." *Brain* 9(July 1886), pp. 196~206.

Carpenter, William B. *Principles of Human Physiology.* Philadelphia: Blanchard and Lea, 1853.

Carpenter, William B. *Principles of Mental Physiology*(1874). 4th ed. London: Kegan Paul, 1896.

Cassirer, Ernst. *Das Erkenntnisproblem in der Philosophie und der Wissenschaft der neueren Zeit.* Vol. 3(1907). Darmstadt: Wissenschaftliche Buchgesellschaft, 1971.

Cattell, James McKeen. "Address of the President before the American Psychological Association." *Psychological Review* 3(1896), pp. 134~48.

Cattell, James McKeen. "The Conceptions and Methods of Psychology." *Popular Science Monthly* 66(1904), pp. 176~86.

Cattell, James McKeen. "Experiments on the Association of Ideas." *Mind* 12(1887), pp. 68~74.

Cattell, James McKeen. "The Inertia of Eye and Brain." *Brain* 8(October 1885), pp. 295~312.

Cattell, James McKeen. "Mental Tests and Their Measurement." *Mind* 15(1890), pp. 373~80.

Cézanne, Paul. *Letters.* Ed. John Rewald. Trans. Marguerite Kay. Oxford: Cassirer, 1946.

Cézanne, Paul, et al. *Conversations avec Cézanne.* Ed. P. M. Doran. Paris: Macula, 1978.

Chaignet, Anthelme Edouard. *Pythagore et la philosophie pythagoricienne.* 2 vols. Paris: Didier, 1873.

Charcot, J.-M. *Clinical Lectures on Diseases of the Nervous System.* Ed. Ruth Harris. London: Tavistock, 1991.

Charcot, J.-M., and Paul Richer. *Les démoniaques dans l'art*. Paris: Delhaye et Lecrosnier, 1887.

Cocke, James R. *Hypnotism: How It Is Done, Its Uses and Dangers*. Boston: Arena, 1894.

Condillac, Etienne Bonnot de. "Essay on the Origin of Human Knowledge." In *Philosophical Writings of Etienne Bonnot, Abbé de Condillac*, vol. 2, trans. Franklin Philip. Hillsdale, N.J.: Lawrence Erlbaum, 1987.

Cousin, Victor. *Elements of Psychology*. Trans. Caleb Henry. New York: Ivison & Phinney, 1856.

Croce, Benedetto. *Aesthetic*(1901). Trans. Douglas Ainslie. London: Peter Owen, 1953.

Darwin, Charles. *The Descent of Man, and Selection in Relation to Sex*(1871). Princeton: Princeton University Press, 1981.

Delboeuf, Joseph. *Le sommeil et les rêves*. Paris: Félix Alcan, 1885.

Dewey, John. *Psychology*. New York: Harper, 1886.

Dewey, John. "The Reflex Arc Concept." *Psychological Review* 3, no. 4(July 1896), pp. 357~70.

Dilthey, Wilhelm. *Introduction to the Human Sciences*(1883). Ed. Rudolf A. Makkreel and Frithjof Rodi. Princeton: Princeton University Press, 1989.

Dilthey, Wilhelm. *Selected Works*. Vol. 5: *Poetry and Experience*. Ed. Rudolf A. Makkreel and Frithjof Rodi. Princeton: Princeton University Press, 1985.

Dodds, W. J. "On Some Central Affections of Vision." *Brain* 8(1886), pp. 21~39.

Dolley, Charles S., and James McKeen Cattell. "On Reaction Times and the Velocity of the Nervous Impulse." *Psychological Review* 1, no. 2(1894), pp. 159~68.

Du Maurier, Georges. *Trilby.* New York: Harper and Brothers, 1894.

Durkheim, Emile. *The Division of Labor in Society*(1893). Trans. W. D. Halls. New York: Free Press, 1984.

Durkheim, Emile. *The Rules of Sociological Method*(1895). Trans. Sarah Solovay and John Mueller. New York: Free Press, 1964.

Durkheim, Emile. *Sociology and Philosophy.* Trans. D. F. Pocock. Glencoe, Ill.: Free Press, 1953.

Ebbinghaus, Hermann. *Grundzüge der Psychologie.* 2 vols. Leipzig: Veit, 1905.

Ebbinghaus, Hermann. *Memory: A Contribution to Experimental Psychology*(1885). Trans. Henry Ruger and Clara Bussenius. New York: Dover, 1964.

Ehrenfels, Christian von. "Über Gestaltqualitäten." *Vierteljahrsschrift für wissenschaftliche Philosophie* 14(1890). pp. 249~92. English trans. as "On Gestalt Qualities," in Barry Smith, ed., *Foundations of Gestalt Theory.* Munich: Philosophia Verlag, 1982.

Engels, Friedrich. *Dialectics of Nature.* Trans. Clemens Dutt. New York: International Publishers, 1940.

Fechner, Gustav. *Elemente der Psychophysik.* 2 vols. Leipzig: Breitkopf und Härtel, 1860. English trans. as *Elements of Psychophysics,* trans. Helmut Adler. New York: Holt, Rinehart, 1966.

Fechner, Gustav. *Vorschule der Aesthetik.* 2 vols. Leipzig: Breitkopf und Härtel, 1876.

Féré, Charles. "Dégénérescence et criminalité." *Revue philosophique* 24 (October 1887), pp. 337~77.

Féré, Charles. "L'énergie et la vitesse des mouvements volontaires." *Revue philosophique* 28(July-December 1889), pp. 37~68.

Féré, Charles. *La pathologie des émotions.* Paris: Félix Alcan, 1892.

Féré, Charles. *Sensation et mouvement*(1887). Paris: F. Alcan, 1900.

Ferrier, David. *The Functions of the Brain*. London: Smith Elder, 1876.

Friedler, Konrad. *On Judging Visual Works of Art*(1876). Trans. Henry Shaefer-Simmern. Berkeley: University of California Press, 1949.

Fouillée, Alfred. *Nietzsche et l'immoralisme*. Paris: F. Alcan, 1902.

Fouillée, Alfred. "Le Physique et le mental: A propos de l'hypnotisme." *Revue des Deux Mondes* 105(May 1, 1891), pp. 429~61.

Fouillée, Alfred. "La sensation et la pensée selon le sensualisme et le platonisme contemporains." *Revue des Deux Mondes* 82(July 15, 1887), pp. 398~425.

Freud, Sigmund. *The Interpretation of Dreams*. Trans. James Strachey. New York: Avon, 1965.

Freud, Sigmund. *The Letters of Sigmund Freud*. Trans. Tania and James Stern. New York: Basic Books, 1975.

Freud, Sigmund. "Project for a Scientific Psychology." In *The Origins of Psycho-analysis*, trans. Eric Mosbacher and James Strachey, pp. 415~45. New York: Basic Books, 1954.

Galton, Francis. *Inquiries into Human Faculty and Its Development*. London: Macmillan, 1883.

Gasquet, Joachim. *Joachim Gasquet's Cézanne: A Memoir with Conversations*. Trans. Christopher Pemberton. London: Thames and Hudson, 1991.

Geymuller, H. de. "Derniers travaux sur Léonard de Vinci." *Gazette des Beaux-Arts* 34(1886), pp. 143~64.

Gilles de la Tourette, Georges. *L'hypnotisme et les états analogues au point de vue médico-légal*. Paris: E. Plon, 1887.

Gley, E. "C.-E. Brown-Séquard." *Archives de physiologie normale et pathologique*, 5th ser., 6(1894) pp. 759~70.

Guyau, Jean-Marie. *L'art au point de vue sociologique*. Paris: F. Alcan, 1889.

Hall, G. Stanley. "Reaction-Time and Attention in the Hypnotic State." *Mind* 8(1883), pp. 171~82.

Hartmann, Eduard von. *Philosophy of the Unconscious*(1868). Trans. William C. Coupland. London: Routledge, 1931.

Hegel, G. W. F. *Hegel's Philosophy of Mind*. Trans. William Wallace and A. V. Miller. Oxford: Oxford University Press, 1971.

Hegel, G. W. F. *The Phenomenology of Mind*. Trans. J. B. Baillie. New York: Harper and Row, 1967.

Helmholtz, Hermann von. *Treatise on Physiological Optics*. 2. vols. Ed. James P. C. Southall. New York: Dover, 1962. French trans. as *Optique physiologique*, trans. Emile Javal and N. Th. Klein. Paris: Victor Masson, 1867.

Helmholtz, Hermann von. *Science and Culture: Popular and Philosophical Essays*. Trans. David Cahan. Chicago: University of Chicago Press, 1995.

Henry, Charles. *Cercle chromatique, présentant tous les compléments et toutes les harmonies de couleurs....* Paris: C. Verdin, 1888.

Henry, Charles. "Le contraste, le rhythme, la mesure." *Revue philosophique* 28(July-December 1889), pp. 356~81.

Henry, Charles. "Introduction à une esthétique scientifique." *Revue contemporaine*(1885).

Henry, Charles. "Sur l'origine de quelques notations mathématiques." *Revue archéologique* 37(1878), pp. 324~33; 38(1879), pp. 1~10.

Hering, Ewald. *Outlines of a Theory of the Light Sense*. Trans. Leo M. Hurvich and Dorothea Jameson. Cambridge: Harvard University Press, 1964.

Hibben, John Grier. "Sensory Stimulation by Attention." *Psychological Review* 2, no. 4(July 1895), pp. 369~75.

Hildebrand, Adolf. "The Problem of Form in the Fine Arts"(1893). In Har-

참고문헌

ry Mallgrave and Eleftherios Ikonomou, eds., *Empathy, Form, and Space: Problems in German Aesthetics 1873-1893*, pp. 227~80. Santa Monica: Getty center for the History of Art and the Humanities, 1994.

Hoch, August. "A Review of Some Recent Papers upon the Loss of the Feeling of Reality and Kindred Symptoms." *Psychological Bulletin* 2, no. 7(July 15, 1905), pp. 233~41.

Hofmannsthal, Hugo von. *Selected Prose*. Trans. Mary Hottinger et al. New York: Pantheon, 1952.

Humbert de Superville, D. P. G. "Essay on the Unconditional Signs in Art"(1827) In *Miscellanea Humbert de Superville*, ed. Jacob Bolten. Leiden, 1997.

Husserl, Edmund. *Logical Investigations*(1899-1901). Trans. J. N. Findlay. 2 vols. New York: Humanities Press, 1970.

Husserl, Edmund. *The Phenomenology of Internal Time Consciousness*(1905-1910). Trans. James S. Churchill. Bloomington: Indiana University Press, 1964.

Huxley, Thomas H. *Collected Essays*. Vol. 1. New York: D. Appleton, 1917.

Huysmans, Joris-Karl. *L'art moderne/Certains*. Paris: Union Générale d'Editions, 1975.

Hyslop, Theodor B. *Mental Psychology Especially in Its Relations to Mental Disorders*. London: Churchill, 1895.

Iamblichus. *On the Pythagorean Life*. Trans. Gillian Clark. Liverpool: Liverpool University Press, 1989.

Jackson, John Hughlings. *Selected Writings of John Hughlings Jackson*. 2 vols. Ed. James Taylor. London: Hodder and Stoughton, 1932.

James, William. *The Principles of Psychology*(1890). 2 vols. New York: Dover, 1950.

Janet, Pierre. "Attention." In Charles Richet, ed., *Dictionnaire de physiologie*, vol. 1, pp. 831~39. Paris: Félix Alcan, 1895.

Janet, Pierre. *L'automatisme psychologique*. Paris: Félix Alcan, 1889.

Janet, Pierre. "Etude sur un cas d'aboulie et d'idées fixes." *Revue philosophique* 31(1891), pp. 258~87, 382~407.

Janet, Pierre. *The Mental State of Hystericals*(1893). Trans. Caroline Corson. New York: Putnam, 1902.

Janet, Pierre. *Névroses et idées fixes*. Paris: Félix Alcan, 1898.

Jevons, W. Stanley. "The Power of Numerical Discrimination." *Nature*, February 9, 1871, pp. 281~82.

Jullien, Adolphe. "Les Maîtres Chanteurs de Nuremberg' de Richard Wagner." *L'Art* 45(1888), pp. 153~60.

Jullien, Adolphe. *Richard Wagner: Sa vie et ses oeuvres*. Paris: J. Rouam, 1886.

Kahn, Gustave. "Peinture: Exposition des Indépendantes." *Revue indépendante* 6(April 1888), pp. 160~64.

Kahn, Gustave. "Seurat." *L'art moderne* 11(April 5, 1891), pp. 107~10.

Kant, Immanuel. *Critique of Pure Reason*. Trans. Norman Kemp Smith. New York: St. Martin's, 1965.

Kant, Immanuel. *Prolegomena to Any Future Metaphysics*. Ed. Lewis White Beck. Indianapolis: Bobbs-Merrill, 1950.

Krafft-Ebing, Richard von. *Psychopathia Sexualis*(1886) Trans. Harry E. Wedeck. New York: Putnam, 1965.

Kreibig, Josef Clemens. *Die Aufmerksamkeit als Willenserscheinung*. Vienna: Alfred Hölder, 1897.

Külpe, Oswald. *Outlines of Psychology*(1893). Trans. E. B, Titchener. London: Sonnenschein, 1895.

Külpe, Oswald. "The Problem of Attention." *Monist* 13, no. 1(October 1902), pp. 38~68.

Ladd, George Trumbull. *Elements of Physiological Psychology.* New York: Scribner, 1887.

Lafontaine, Charles. *Mémoires d'un magnétiseur.* Paris: Ballière, 1866.

Lalande, André. "Sur un effet particulier de l'attention appliquée aux images." *Revue philosophique* 35(March 1893), pp. 284~87.

Laycock, Thomas. "Reflex, Automatic and Unconscious Cerebration: A History and a Criticism." *Journal of Mental Science* 21, no. 96(January 1876), pp. 477~98.

Le Bon, Gustave. *The Crowd*(1895). New York: Viking, 1960.

Le Roux, Hugues. *Les jeux du cirque et la vie foraine.* Paris: Plon, 1889.

Liébeault, Auguste. *Du sommeil et des états analogues considérés au point de vue de l'action du moral sur le physique.* Paris: V. Masson, 1866.

Liébeault, Auguste. *Le sommeil provoqué et les états analogues.* Paris: Doin, 1889.

Liégeois, Jules. *De la suggestion et du somnambulisme dans leurs rapports avec la jurisprudence et la médecine légale.* Paris: Doin, 1889.

Lipps, Theodor. *Grundtatsachen des Seelenlebens.* Bonn: M. Cohen, 1883.

Lipps, Theodor. *Psychological Studies*(1885). Trans. Herbert C. Sanborn. Baltimore: Williams and Wilkins, 1926.

Lissauer, Hermann. "Ein Fall von Seelenblindheit nebst einem Beitrage zur Theorie derselben." *Archiv für Psychiatrie und Nervenkrankheiten* 21(1890), pp. 222~70.

Locke, John. *An Essay Concerning Human Understanding*(1690). 2 vols. New York: Dover, 1959.

Loewy, Emanuel. *The Rendering of Nature in Early Greek Art.* Trans. John Fothergill. London: Duckworth, 1907.

Lombroso, Cesare. *L'homme criminel: Etude anthropologique et médi-*

co-légale(1876). Trans. G. Regnier and A. Bournet. Paris: F. Alcan, 1887.

Luckey, George W. "Comparative Observations on the Indirect Color Range of Children, Adults, and Adults Trained in Color." *American Journal of Psychology* 6, no. 4(January 1895), pp. 489~504.

Mach, Ernst. *Contributions to the Analysis of the Sensations*(1885). Trans. C. M. Williams. La Salle, Ill.: Open Court, 1890.

Mach, Ernst. *Popular Scientific Lectures*. Trans. Thomas J. McCormack. La Salle, Ill.: Open Court, 1893.

Maine de Biran, Pierre. *De l'apperception immédiate*(1807). Paris: J. Vrin, 1963.

Malebranche, Nicolas. *The Search after Truth*(1675). Trans. Thomas M. Lennon and Paul J. Olscamp. Cambridge: Cambridge University Press, 1997.

Mallarmé, Stéphane. *Correspondance*. Vol. 2. Ed. Henri Mondor and Lloyd James Austin. Paris: Gallimard, 1965.

Mallarmé, Stéphane. *La Dernière Mode: Gazette du monde et de la famille*. Paris: Ramsay, 1978.

Mallarmé, Stéphane. "The Impressionists and Edouard Manet"(1876). In Penny Florence, *Mallarmé, Manet, and Redon*, pp. 11~18. Cambridge: Cambridge University Press, 1986.

Mallarmé, Stéphane. *Oeuvres complètes*. Paris: Gallimard, 1945.

Mallarmé, Stéphane. *Selected Letters of Stéphane Mallarmé*. Trans. Rosemary Lloyd. Chicago: University of Chicago Press, 1988.

Marillier, Léon. "Remarques sur le mécanisme de l'attention." *Revue philosophique* 27(1889), pp. 566~87.

Marx, Karl. *Capital*. 3 vols. Trans. Samuel Moore and Edward Aveling. New York: International Publishers, 1967.

Marx, Karl. *Grundrisse*. Trans. Martin Nicolaus. New York: Random

House, 1973.

Maudsley, Henry. *Body and Will.* New York: D. Appleton, 1884.

Maudsley, Henry. *The Physiology and Pathology of Mind.* 2d ed. London: Macmillan, 1868.

Maudsley, Henry. *The Physiology of Mind.* New York: D. Appleton, 1883.

Maupassant, Guy de. *The Horla and Other Stories.* Trans. S. Jameson. New York: Knopf, 1925.

Maury, L.-F. Alfred. *Le sommeil et les rêves.* Paris: Didier, 1878.

Menard, L. "L'inhibition." *Cosmos: Revue des sciences* 71(June 4, 1887), pp. 255~56.

Meyerson, Emile. *Identity and Reality*(1908). Trans. Kate Loewenberg. New York: Dover, 1962.

Mintorn, William. *La somnambule.* Paris: Ghio, 1880.

Moll, Albert. *Hypnotism*(1889). New York: Scribner, 1899.

Morand, J.-S. *Le magnétisme animal: Etude historique et critique.* Paris: Garnier, 1889.

Mosso, Angelo. *Fatigue*(1891). Trans. Margaret Drummond. New York: G. P. Putnam, 1904.

Müller, Georg Elias. *Zur Theorie der sinnlichen Aufmerksamkeit.* Leipzig: A. Edelmann, 1873.

Munsterberg, Hugo. *Psychology and the Teacher.* New York: D. Appleton, 1909.

Müntz, Eugène. "Les expositions de Londres." *Gazette des Beaux-Arts* 6(September 1872), pp. 236~49; (October 1872), pp. 312~25.

Nayrac, Jean-Paul. *Physiologie et psychologie de l'attention.* Paris: F. Alcan, 1906.

Nietzsche, Friedrich. *Beyond Good and Evil*(1886). Trans. Walter Kaufmann. New York: Random House, 1966.

Nietzsche, Friedrich. *The Case of Wagner*(1888). Trans. Walter Kaufmann.

New York: Random House, 1967.

Nietzsche, Friedrich. *Philosophy and Truth*. Trans. Daniel Breazeale. Atlantic Highlands, N.J.: Humanities Press, 1979.

Nietzsche, Friedrich. *Selected Letters of Friedrich Nietzsche*. Ed. Christopher Middleton. Chicago: University of Chicago Press, 1969.

Nietzsche, Friedrich. *Untimely Meditations*. Trans. R. J. Hollingdale. Cambridge: Cambridge University Press, 1983.

Nietzsche, Friedrich. *The Will to Power*(1888). Trans. Walter Kaufmann. New York: Random House, 1967.

Nordau, Max. *Degeneration*(1892). New York: Appleton, 1895.

Obersteiner, Heinrich. "Experimental Researches on Attention." *Brain* 1(1879), pp. 439~53.

Packard. Frederic H. "The Feeling of Unreality." *Journal of Abnormal Psychology* 1(1906), pp. 69~82.

Parinaud, Henri. "Paralysis of the Movement of Convergence of the Eyes." *Brain* 25(October 1886), pp. 330~41.

Pater, Walter. *The Renaissance: Studies in Art and Poetry*(1873). Berkeley: University of California Press, 1980.

Peirce, Charles Sanders. *Collected Papers of Charles Sanders Peirce*. Vol. 8. Ed. Arthur W. Burks. Cambridge: Harvard University Press, 1958.

Peirce, Charles Sanders. *Charles S. Peirce: Selected Writings*. Ed. Philip P. Wiener. New York: Dover, 1958.

Peirce, Charles Sanders. *Writings of Charles S. Peirce*. Ed. Max H. Fisch. Vol. 2. Bloomington: Indiana University Press, 1982.

Pillsbury, Walter B. *Attention*(1906). London: Sonnenschein, 1908.

Pilzecker, Alfons. *Die Lehre von sinnliche Aufmerksamkeit*. Munich: Akademische Buchdruckerei von F. Straub, 1889.

Poe, Edgar Allan. *Poetry and Tales*. New York: Library of America, 1984.

Poincaré, Henri. *Science and Hypothesis*(1902). Trans. J. Larmor. New York: Dover, 1952.

Ravaisson-Mollien, Charles. "Les écrits de Léonard de Vinci." *Gazette des Beaux-Arts* 23(1881), pp. 225ff, 331ff, 514ff.

Renouvier, Charles. *Essais de critique générale: Premier essai.* Paris: Ladrange, 1854.

Ribot, Théodule. *The Diseases of the Will.* Trans. Merwin-Marie Snell. Chicago: Open Court, 1894.

Ribot, Théodule. *La psychologie de l'attention.* Paris: F. Alcan, 1889. English trans. as *The Psychology of Attention.* Chicago: Open Court, 1896.

Richet, Charles. "Du somnambulisme provoqué." *Journal de l'anatomie et de la physiologie normales et pathologiques* 11(1875), pp. 348~78.

Richet, Charles(pseud. Charles Epheyre). "Soeur Marthe." *Revue des Deux Mondes* 93(May 15, 1889), pp. 384~431.

Riegl, Alois. "The Dutch Group Portrait"(excerpts). *October* 74(Fall 1995), pp. 3~35.

Rilke, Rainer Maria. *Letters of Rainer Maria Rilke 1892-1910.* Trans. Jane B. Green and M. D. Norton. New York: Norton, 1945.

Rilke, Rainer Maria. *Letters on Cézanne.* Trans. Joel Agee. New York: Fromm, 1985.

Rimbaud. Arthur. *Oeuvres complètes.* Paris: Gallimard, 1972.

Rousseau, Jean-Jacques. *Reveries of a Solitary Walker*(1776). Trans. Peter France. London: Penguin, 1979.

Ruskin, John. *The Elements of Drawing*(1857). New York: Dover, 1971.

Ruskin, John. *The Seven Lamps of Architecture*(1848). New York: Noonday, 1977.

Ruskin, John. *The Stones of Venice.* Ed. J. G. Links. New York: Hill and Wang, 1964.

Sanctis, Sante de. *L'attenzione e i suoi disturbi*. Rome. Tip. dell'Unione Coop. Edit., 1896.

Schelling, F. W. J. *The Ages of the World*. Trans. Frederick deWolfe Bolman. New York: Columbia University Press, 1942.

Schopenhauer, Arthur. *Parerga and Paralipomena: Short Philosophical Essays*(1851). Vol. 2. Trans. E. F. J. Payne. Oxford: Oxford University Press, 1974.

Schopenhauer, Arthur. *The World as Will and Representation*. 2 vols. Trans. E. F. J. Payne. New York: Dover, 1966.

Scott, Walter D. *The Psychology of Advertising*. Boston: Small, Maynard & Co., 1908.

Séailles, Gabriel. *Léonard de Vinci: L'artiste et savant. Essai de biographie psychologique*. Paris: Perrin, 1892.

Séailles, Gabriel. "Peintres contemporains: Puvis de Chavannes." *Revue bleue: Revue politique et littéraire* 6(February 11, 1888), pp. 179~85.

Sechenov, Ivan. *Reflexes of the Brain*(1863). Trans. S. Belsky. Cambridge: MIT Press, 1965.

Sergi, Giuseppe. *La psychologie physiologique*(1885). Paris: F. Alcan, 1888.

Seurat, Georges, et al. *Seurat: Correspondances, témoignages, notes inédites, critiques*. Ed. Hélène Seyrès. Paris: Acropole, 1991.

Sherrington, Charles S. *The Integrative Action of the Nervous System*. New York: Scribner, 1906.

Signac, Paul. *D'Eugène Delacroix au néo-impressionisme*(1899). Paris: Hermann, 1978.

Simmel, Georg. *On Individuality and Social Forms*. Ed. Donald N. Levine. Chicago: University of Chicago Press, 1971.

Simmel, Georg. *On Women, Sexuality and Love*. Trans. Guy Oakes. New

Haven: Yale University Press, 1984.

Simmel, Georg. *The Philosophy of Money*(1900). Trans. Tom Bottomore and David Frisby. London: Routledge, 1978.

Slaughter, J. W. "The Fluctuations of Attention in Some of Their Psychological Relations." *American Journal of Psychology* 12, no. 3(1901), pp. 314~34.

Soubies, Albert, and Charles Malherbes. *L'oeuvre dramatique de Richard Wagner.* Paris: Fischbacher, 1886.

Souriau, Paul. *La suggestion dans l'art.* Paris: Félix Alcan, 1893.

Spencer, Herbert. *The Principles of Psychology.* 3d ed. 2 vols. New York: D. Appleton, 1871-1872.

Stanley, Hiram M. "Attention as Intensifying Sensation." *Psychological Review* 2, no. 1(1895), pp. 53~57.

Stein, Gertrude. "Cultivated Motor Automatism: A Study of Character in Its Relation to Attention." *Psychological Review* 5, no. 3(May 1898), pp. 295~306.

Stoker, Bram. *Dracula*(1897). Oxford: Oxford University Press, 1983.

Stout, George Frederick. *Analytic Psychology.* 2 vols. London: Sonnenschein, 1896.

Strindberg, August. *Three Plays.* Trans. Peter Watts. Harmondsworth: Penguin, 1958.

Stumpf, Carl. "Hermann von Helmholtz and the New Psychology." *Psychological Review* 2, no. 1(January 1895), pp. 1~12.

Stumpf, Carl. *Tonspsychologie.* 2 vols. Leipzig: S. Hirzel, 1890.

Sully, James. "The Psycho-Physical Processes in Attention." *Brain* 13(1890), pp. 145~64.

Sutter, David. *Nouvelle théorie simplifiée de la perspective.* Paris: Jules Tardieu, 1859.

Sutter, David. "Les phénomènes de la vision." *L'Art* 20(1880), pp. 74ff.

Taine, Hippolyte. *Derniers essais de critique et d'histoire*. Paris: Hachette, 1894.

Taine, Hippolyte. *On Intelligence*(1869). Trans. T. D. Haye. New York: Henry Holt, 1875.

Tarde, Gabriel. "Catégories logiques et institutions sociales." *Revue philosophique* 28(August 1889), pp. 113~36.

Tarde, Gabriel. *The Laws of Imitation*(1890). Trans. E. C. Parsons. New York: Henry Holt, 1903.

Tarde, Gabriel. *On Communication and Social Influence: Selected Papers of Gabriel Tarde*. Ed. Terry N. Clark. Chicago: University of Chicago Press, 1969.

Titchener, Edward B. *Experimental Psychology: A Manual of Laboratory Practice*. Vol. 1. New York: Macmillan, 1901.

Titchener, Edward B. *Lectures on the Elementary Psychology of Feeling and Attention*. New York: Macmillan, 1908.

Tönnies, Ferdinand. *Community and Society*(1887). Trans. Charles P. Loomis. East Lansing: Michigan State University Press, 1957.

Uhl, Lemon. *Attention*. Baltimore: Johns Hopkins University, 1890.

Valéry, Paul. *The Collected Works of Paul Valéry*. Vol. 8: *Leonardo, Poe, Mallarmé*. Trans. Malcolm Cowley and James R. Lawler. Princeton: Princeton University Press, 1972.

Valéry, Paul. *The Collected Works of Paul Valéry*. Vol. 12: *Degas, Manet, Morisot*. Trans. David Paul. Princeton: Princeton University Press, 1960.

Verhaeren, Emile. "Georges Seurat." *La Société nouvelle*, April 1891, pp. 420~38.

Véron, Eugène. *L'esthétique*. Paris: C. Reinwald, 1878.

Wagner, Cosima. *Cosima Wagner's Diaries*. 2 vols. Trans. Geoffrey Skelton. New York: Harcourt Brace, 1977.

Wagner, Richard. *Judaism in Music and Other Essays*. Trans. W. Ashton Ellis. Lincoln: University of Nebraska Press, 1995.

Wagner, Richard. *Opera and Drama*. Trans. W. Ashton Ellis. Lincoln: University of Nebraska Press, 1995.

Wagner, Richard. *Religion and Art*. Trans. W. Ashton Ellis. Lincoln: University of Nebraska Press, 1994.

Weber, Max. *The Protestant Ethic and the Spirit of Capitalism*(1904). Trans. Talcott Parsons. New York: Scribner, 1958.

Wells, H. G. *Three Prophetic Novels*. Ed. E. F. Bleiler. New York: Dover, 1960.

Wernicke, Carl. *Der aphasische Symptomencomplex*. Breslau: Cohn and Weigert, 1874. English trans. as "The Symptom Complex of Aphasia." In R. Cohen, ed., *Boston Studies in the Philosophy of Science*, vol. 4, pp. 34~97. New York: Humanities Press, 1969.

Wundt, Wilhelm. *Grundzüge der physiologischen Psychologie*(1874). 2 vols. Leipzig: Engelmann, 1880. English trans. as *Principles of Physiological Psychology*, trans. Edward Bradford Titchener. New York: Macmillan, 1904.

Wundt, Wilhelm. *Outlines of Psychology*(1893). 4th rev. ed. Trans. Charles H. Judd. Leipzig: Engelmann, 1902.

Wyzewa, Téodor de. "Le pessimisme de Richard Wagner." *Revue wagnérienne* 6(July 8, 1885), pp. 167~70.

Ziehen, Theodor. *Introduction to Physiological Psychology*. Trans. C. C. van Liew. London: Sonnenschein, 1892.

어둠을 기다리며

유운성

> 밤이 다가오자 그녀는 우리가 지배하는 시간이
> 끝나고 그녀의 시간이 시작되려 한다고 말했습니다.
>
> ──드니 디드로, 「맹인에 관한 서한에 붙임」

코로나 대유행이 한창이던 2021년 초 선댄스영화제에서 처음으로 공개된 에세이 영화 〈모든 곳에, 가득한 빛All Light, Everywhere〉의 연출자인 테오 앤서니는 조너선 크레리의 『관찰자의 기술: 19세기의 시각과 근대성』이 이 작품의 근간이 된 텍스트 가운데 하나라고 인터뷰에서 밝힌 적이 있다. 그런데 이 작품의 초반부에는 『지각의 정지: 주의·스펙터클·근대문화』에서 크레리가 염두에 두고 있는 중요한 이론적 기획에 상응하는 흥미로운 장면이 있다. 여기서 제작진은 액손Axon 본사 건물을 방문해 회사 대변인과 함께 그 내부를 둘러보기 시작한다. 액손의 전신은 1991년에 설립된 테이저 인터내셔널Taser International로, 비치사성 무기인 테이저건이 바로 이 회사의 제품이다. 여기서 2008년에 출시한 바디캠은 이후 미국 경찰들에게 널리 보급되었고 오늘날 이 카메라로 촬영된 범

죄 진압 현장 기록 영상은 액숀의 서버에 실시간으로 저장되어 (주로 경찰의 행동을 정당화하기 위한) 법정 증거 자료로 활용되곤 한다.

어쩐지 쇼핑호스트 같은 인상을 주는 액숀의 대변인은 〈스타워즈〉나 〈스타트렉〉처럼 하이테크 느낌을 냈다는 2층 통로에서 건물 내부를 둘러보며 "여기엔 비밀이 없습니다"라고 과시하듯 말한다. 그의 말마따나 이 회사의 직원들과 간부들의 업무 공간은 구획별로 나뉘어 있기는 해도 중앙 통로에서 어디나 속속들이 들여다볼 수 있게끔 되어 있다. 그런데 이처럼 '투명성'을 자랑하는 이곳 3층에는 선팅 처리된 전면 유리로 둘러싸인, 안에서는 밖을 내다볼 수 있어도 밖에서는 안을 들여다볼 수 없는 '블랙박스'라 불리는 구역이 있다. 이곳은 회사의 신제품을 연구개발하는 부서가 있는 공간으로 이런 건축적 구조 덕분에 모종의 비밀스러운 느낌을 띠게 된다. 게다가 이곳은 건물 내부의 여타 업무 공간을 전체적으로 조망할 수 있는 중앙부 위쪽에 자리를 잡고 있다.

이쯤에서 푸코가 『감시와 처벌』에서 분석한 벤담적 파놉티콘을 떠올리기란 어렵지 않다. 하지만 이내 우리는 파놉티콘 모델만으로 이 기묘한 건축적 배치를 설명할 수는 없다는 점을 깨닫게 된다. 액숀의 블랙박스는 구조적으로는 파놉티콘 중앙의 원형감시탑에 상응하지만 기능적으로는 전혀 그렇지 않기 때문이다. 이 내부에서 근무하는 이들은 정작 감시통제의 책임자가 아니다. 따라서 이것은 감시통제를 위한 시설이라기보다는 무언가 비밀스러운 프로젝트가 진행되고 있다는 느낌을 자아내고 과장하는 스펙터클적 장치에 가깝다. 여기서 어둠은 사실 환하게 빛나고 있다. 그런가 하면, 정작

사원들의 업무를 관리감독하는 책임을 질 'C-스위트'라 불리는 최고 경영진의 자리는 블랙박스에서 내려다보이는 1층에 있다. 즉 감시자인 그들 또한 짐짓 투명한 스펙터클이 되고 있는 셈이다. 여기서 환하게 빛나는 것은 사실 어둠이다. 여하간, 도처마다 온통 빛이다. 이를 두고 액손의 대변인은 투명성이라고 부른다.

푸코는 스펙터클이란 다수의 인간이 소수의 대상을 관찰할 수 있도록 하는 장치를 가리키는 개념으로서 고대 사회에나 걸맞은 것이라고 보았다. 이를 대표하는 건축물이 원형 경기장이다. 그는 기 드보르의 이름이나 『스펙터클의 사회』는 전혀 언급하지 않으면서도 우리의 사회는 "스펙터클의 사회가 아니라 감시의 사회"라고 단언하며 그와 다른 입장에 선다.[1] 하지만 크레리는 일찍부터 푸코의 견해에 의문을 표하며 스펙터클과 감시를 동시에 고려하는 작업의 중요성을 강조해왔다. 그가 1989년에 발표한 「스펙터클, 주의, 대항-기억」은 주의의 기술과 스펙터클의 연관을 스케치하고 있다는 점에서 얼마간 『지각의 정지』의 밑그림이 된 논문이다. 여기서 이미 그는 다음과 같이 주장한 바 있다. "푸코는 텔레비전을 보거나 그것에 대해 생각하는 데 그리 시간을 쏟았을 법하지 않은데, 만일 그랬더라면 텔레비전이 파놉티콘 기술을 더 완벽하게 했다고 주장하기는 어렵지 않았을 터이기 때문이다. 텔레비전에서 **감시**와 **스펙터클**은 그가 주장하듯 서로 대립적인 용어가 아니며 한층 효과적인 규율 장치 속에서 서로 교착되는 용어다. 최근의 기술적 발전은 이러한

[1] 미셸 푸코, 『감시와 처벌』, 오생근 옮김, 나남, 2020(번역개정 2판), pp. 394~95.

옮긴이 후기

중첩 모델을 그야말로 확고히 했다. 감상자의 행동, 주의력, 그리고 안구 운동을 모니터하고 수량화하기 위한 첨단의 이미지 인식 기술이 내장된 텔레비전 세트가 그 예다."[2]

이 글을 쓸 무렵 크레리가 텔레비전에서 감지했던 감시와 스펙터클의 중첩 모델은 글로벌 인터넷 네트워크와 스마트폰 사용이 일상화된 오늘날의 우리에게는 그리 낯설지 않다. 특히 2020년부터 대략 3년 동안 전 세계를 휩쓴 코로나 대유행으로 사회적 거리두기가 장려되고 강화되면서 보편화된 각종 '온택트' 장치들을 떠올려보면 더욱 그렇다. 이제는 학교와 기관 들에서 폭넓게 쓰이고 있는 화상회의 플랫폼 줌의 인터페이스는 텔레비전에서는 여전히 비밀스럽게 작용하며 꺼림칙한 느낌을 주었던 스펙터클적 감시의 기술을 환하게 '사용자 친화적'으로 탈바꿈시킨 것이라 하겠다. 이 플랫폼의 사용자들은 다른 이들의 얼굴을 여러 개의 분할 화면으로 한꺼번에 보는 감시의 주체인 **동시에** 스스로의 얼굴을 다수에게 내보이는 스펙터클적 대상이 된다.

물론 온라인 모임 중에 비디오나 오디오를 끄는 방식으로 자신의 존재를 감추면서 조용히 지켜보기만 하는 사용자도 적지 않지만, 한편으로 그들은 인스타그램과 같은 SNS 플랫폼에서는 자신의 존재를 한껏 드러내는 사용자일 수 있다. 얼굴 없는 '눈팅족'이 어딘가에선 어떤 집단의 얼굴을 대변하는 표상일 수 있고, 스펙터클적 선망의 얼굴이 어딘가에선 얼굴 없는 '어그로꾼'일 수 있으며, 익명으로 당신에게 줄기차게 모욕을 가하는 이가 온라인 모임 중에는 온

2　Jonathan Crary, "Spectacle, Attention, Counter-Memory," *October* 50(Fall 1989), p. 105.

화한 얼굴로 당신의 말에 고개를 끄덕이는 조용한 참여자일 수 있다. 중첩의 양상은 서로 판이할지라도 도처에서 감시와 스펙터클은 불가분의 관계에 있다. 이러한 중첩의 양상들을 새로 고안해내고 퍼뜨리고 확장하는 과정과 단단히 맞물려 있는 것이 바로 자본주의다. 그리고 자본주의 사회에서 살아가는 개인들에게 내면화된 스펙터클적 감시의 형식이 바로 집중과 분산 사이에서 **끊임없이** 진동하는 주의(력)의 관리다.

1999년에 출간된 야심작 『지각의 정지』에서 크레리는 19세기 후반부에 당대의 새로운 시청각적 기술들, 사회적·철학적·과학적 담론들, 그리고 예술적·문화적 실천들이 뒤얽히는 가운데 주의라는 논쟁적 개념이 어떻게 떠오르고 변형되고 재구성되었는지를 추적하는 '주의의 계보학'을 치밀하게 그려 보인다. 이 책의 치밀함과 집요함은 이따금 독서 중에 길을 잃게 할 정도지만, 그의 논의가 그저 역사적 호기심을 자극하는 수준에서 멈추는 법은 없다. 오히려 그것은 오늘날 '주목 경제' 혹은 '관심 경제'라고도 불리는 주의 경제 attention economy의 운용을 위한 시청각적 인프라가 근대문화의 한 복판에서 어떻게 형성되었는지를 규명하는 작업이다. "무언가에서 다른 것으로 빠르게 주의를 전환하는 일을 우리가 **자연스럽게** 받아들이도록 하는 것은 자본주의적 문화 논리의 일환"(pp. 60~61)이라고 보는 크레리는 19세기 후반의 유럽이라는 시공간을 집요하게 파헤쳐 가속화된 교환과 유통으로서의 자본이 어떻게 주의집중과 주의분산이 서로 교차하는 체제가 되었는지를 살피고자 한다. 이 강박적 주기 운동의 체제는 2013년에 출간된 『24/7 잠의 종말』에서 그가 "그림자 없이 불 밝혀진 24/7의 세계"라고 묘사한 초스펙터클

옮긴이 후기

적 세계이며, 자본주의와 도저히 양립할 수 없는 극단적 비활동인 잠마저도 일종의 활동 대기 상태처럼 취급하는 초감시적 세계이기도 하다.[3]

『지각의 정지』의 한 부분에서 크레리는 푸코적 감시 사회 모델과 드보르적 스펙터클 사회 모델을 몽타주하는 작업의 중요성을 거듭 강조하면서, 사회를 공동체 없이 재구조화하는 자본주의적 분리의 기술로서의 스펙터클이 정치적 힘으로서의 신체를 축소하는 분산적 감시통제 권력의 기제에 상응한다고 주장한다. 그에 따르면 "스펙터클은 권력의 광학이 아니라 권력의 건축이다. 이제는 하나의 단일한 기계적 기능으로 수렴되고 있는 텔레비전과 개인용 컴퓨터는 우리를 고정시키고 **금 긋는**striate 반反유목적 수단들이다. 선택 및 '상호작용성'의 환영으로 가장하고 있기는 하지만 그것들은 신체를 통제 가능한 동시에 유용한 것으로 만들면서 획정과 정주를 활용하는 주의 관리의 방법들이다"(p. 135). 그의 이러한 주장은 코로나 대유행 중인 2022년에 긴급히 출간된 정치적 팸플릿 『초토화된 지구: 디지털 시대를 넘어 탈자본주의적 세계로』에서 "소셜 미디어에 혁명적 주체는 없다"는 진단으로까지 이어지게 된다.[4]

푸코와 드보르는 크레리에게 비판철학의 방법론적 모델을 제공해주었다는 점에서도 중요하다. 『24/7 잠의 종말』이나 『초토화된 지구』처럼 21세기 들어 그가 주로 내놓은 시사성을 띤 저술들만 놓

3 조너선 크레리, 『24/7 잠의 종말』, 김성호 옮김, 문학동네, 2014, p. 25.
4 Jonathan Crary, *Scorched Earth: Beyond the Digital Age to a Post-Capitalist World*, Verso, 2022, p. 14.

고 보면 그는 오늘날 자본주의의 위협을 경고하는 문명 비판적 철학자처럼 비치기도 한다. 이런 책들에서 크레리는『자본주의 리얼리즘』의 마크 피셔나『좌파의 길: 식인 자본주의에 반대한다』의 낸시 프레이저 같은 풍모를 띠는 것이 사실이다. 하지만 그의 대표작으로 꼽히는『관찰자의 기술』과『지각의 정지』처럼 20세기 말에 내놓은 저술들에서, 크레리는 푸코의 고고학적·계보학적 분석과 드보르의 고도로 비평적인 에세이 스타일이 결합된 방법으로 주로 19세기의 시각과 근대성에 천착하는 박학다식한 비정통적 역사가의 면모를 보인다. 이렇게 말할 수 있겠다. 전자의 책들이 그가 언제나 관심을 기울이고 있는 우리 시대에 대한 시사적 개입이라면, 후자의 책들은 우리 시대의 특성을 제대로 파악하기 위한 학술적 모험이다. 둘의 관계에 대한 크레리의 인식은『관찰자의 기술』을 여는, 벤야민의『아케이드 프로젝트』에서 인용한 "역사적 유물론자에게 있어서 그가 몰두하는 시대는 실제로 그의 관심을 끄는 시대의 전사前史일 뿐"이라는 말을 통해 분명히 표명된 바 있다.

『관찰자의 기술』과『지각의 정지』에서 크레리가 몰두하는 시대는 물론 19세기이지만, 전자가 19세기 초반에 초점을 맞추고 있다면 후자는 19세기 후반에 보다 초점을 맞추어 시각과 근대성의 관계를 파헤치고 있다. 그는 시각과 관련해 19세기 초반에, 구체적으로는 1820~30년대에 중대한 변화가 일어났다고 보며, 1838년 이후 사진의 발전이나 1870년대와 1880년대의 모더니즘 회화는 이러한 변화의 귀결 내지는 반향이라고 본다. 분명 이때 크레리는『말과 사물』에서 푸코가 상정하고 있는 '근대성의 문턱'에 해당하는 시기를 염두에 두고 중대한 변화들을 고찰하고 있다. 17~18세기의 고전주

의 시대를 특징짓는 재현/표상의 에피스테메와 단절하며 역사성에 입각한 근대적 에피스테메가 출현하는 시기 말이다. 푸코에 따르면, 분석의 장소가 세계에 대한 재현/표상에서 유한한 인간으로 이행한 이때부터 지식은 전적으로 선험적이기보다는 "해부학적-생리학적 조건을 띠고, 점차 신체적 구조 내에서 형성"된다.[5]

크레리는 푸코적 시대 구분을 거의 그대로 수용하면서도 각 시대의 시각성을 나타내는 그만의 은유적 모델을 제시하고 있는데 카메라 옵스쿠라와 입체경이 그것이다.[6] 둘의 차이를 따져보면 대략 다음과 같다. 카메라 옵스쿠라는 장치 외부의 세계를 반드시 전제하지만, 입체경은 장치 내부에 장착된 미세하게 다른 두 장의 사진을 필요로 할 뿐이다. 카메라 옵스쿠라로 이곳저곳을 관찰하기 위해서는 관찰할 대상이 (또는 적어도 그 대상으로부터 나오는 빛이) 현존하는 장소로 거듭 이동하는 일이 필수적이지만, 입체경을 사용하는 관찰자는 굳이 어딘가로 이동할 필요 없이 소프트웨어에 해당하는 사진들만 바꾸면 된다. 카메라 옵스쿠라 장치 내부에 맺힌 상은 관찰자의 신체와 무관한 객관적 재현이지만, 입체경을 통해 지각되는 상은 관찰자의 좌우 두 눈에 개별적으로 입력된 시각 데이터에서 떠오르는 주관적 구성이다. 즉 후자의 '주관적 시각'은 철저하게 '육

5 미셸 푸코, 『말과 사물』, 이규현 옮김, 민음사, 2012(전면 개역판), p. 437. 번역은 수정.
6 크레리가 이처럼 1820~30년대에 시각성의 측면에서 중요한 단절이 있었음을 상정하고 카메라 옵스쿠라와 입체경을 각각 그 이전과 이후 시대의 시각성을 대표하는 모델로서 제시한 것은 1988년 4월 30일에 디아예술재단Dia Art Foundation의 후원으로 마련된 심포지엄에서다. 크레리 외에도 마틴 제이, 로절린드 크라우스, 노먼 브라이슨, 재클린 로즈 등이 참여한 이 심포지엄의 결과물은 핼 포스터가 책임 편집을 맡아 단행본으로 출간되었다. Hal Foster, ed., *Vision and Visuality*, Bay Press, 1988. 한국어판은 핼 포스터 엮음, 『시각과 시각성』, 최연희 옮김, 경성대학교출판부, 2004.

화된 시각'이며, 이것이 푸코가 "해부학적-생리학적 조건을 띠고, 점차 신체적 구조 내에서 형성"된다고 지적한 근대적 지식의 특성에 상응하는 시각임은 어렵지 않게 알아차릴 수 있을 터다. 카메라 옵스쿠라 모델에 어울리는 기하학적 광학에서 입체경 모델에 어울리는 생리학적 광학으로 이행하는 데 있어 선구적 역할을 한 인물이 바로 『색채론』의 괴테다.

크레리의 논의에서 주관적 시각은 이중적 의미를 띤다. 그것은 객관적 대상의 반영이나 재현이라는 구속에서 풀려난 자율적 시각으로서, 이를테면 1840년대에 윌리엄 터너가 그린 〈빛과 색(괴테의 이론)──대홍수 뒤의 아침〉 같은 회화에서 극단적으로 표명되듯 "잔상을 통해서 태양은 몸에 속하게 되고 몸은 사실상 태양의 효과를 내는 원천의 자리를 맡는" 수준에까지 이른다.[7] 하지만 이 정도로 풀려난 시각을 어떻게 다시 통합할 것인지의 문제가 새로이 제기된다. 이리하여 칸트적 통각 개념은 19세기 들어 지각의 통합이라는 문제와 관련해 주의 개념을 이론적으로 재구성하고 그것의 기능을 조사하는 일련의 시도들로 전환된다. 이는 양안적 시각의 생리학적 작동 방식을 계량화·형식화하고 이러한 시각과 결부된 관찰자를 규범화함으로써 오늘날의 우리가 놓여 있는 스펙터클적 감시 사회로 향하는 길을 열었다는 것이 크레리의 주장이다. 『지각의 정지』에서 그가 초점을 맞추고 있는 19세기 후반의 화가들, 즉 마네, 쇠라, 세잔이 그린 그림들 역시 주관적 시각의 양가성 속에서 진

7 조나단 크래리, 『관찰자의 기술』, 임동근·오성훈 외 옮김, 문화과학사, 2001, pp. 208~10. 번역은 수정.

옮긴이 후기

동하고 있는 작업들로 파악된다. 이로써 크레리의 논의는 우리로 하여금 모더니즘적 '순수 시각'을 강조하는 전통적 해석에서 벗어나 분산적 힘과 집중적 힘이 교차하는 역동적인 주의의 장으로서 회화적 표면을 바라볼 수 있게 해준다.

이 책의 번역 작업은 주로 코로나 대유행 기간에 이루어졌다. 번역을 결심했던 2019년 당시에는 그다지 염두에 두지 않았던 몇몇 사안들이 대유행 기간에 사회적으로 표면화되면서 다분히 '역사적'이라고 생각했던 이 책이 예전보다 훨씬 더 시의성을 띠게 된 듯한 느낌도 든다. 크레리는 『초토화된 지구』에서 소셜 미디어가 정치적 역량을 얼마나 위축시키는지를 주의력과 관련지어 진단하면서, "반전 운동이나 반제국주의 운동에 요구되는 지속적 특성을 띤 투쟁과 연대는 소셜 미디어의 확산에 수반되는 일시적이고 공허한 형식의 주의력과는 양립할 수 없다"고 단언하고 있다.[8] 그렇다고 해서 크레리가 지속적 특성을 띤 집중적 주의력의 회복을 강조하는 것은 아니다. 그보다 그는 스펙터클이 공통의 생활세계를 정지시키지 못하도록 저항하려면 사람들끼리의 만남이 필수적이라고 역설하며 스펙터클은 "'만남rencontre의 능력을 약화'하는 일을 체계적으로 조직화하고 그러한 능력을 사회적 환각으로, 즉 만남에 대한 거짓된 의식 내지는 '만남의 환상'으로 대체"한다고 한 드보르의 『스펙터클의 사회』를 거듭 떠올려본다.[9]

8 Crary, *Scorched Earth*, p. 16.
9 기 드보르, 『스펙터클의 사회』, 이경숙 옮김, 현실문화, 1996, p. 173. 번역은 수정.

나는 2000년대 초반 영화잡지 『씨네21』 공모를 통해 영화평론가로 등단해 활동하다 대학원에 입학해 영화사와 영화이론을 공부하던 중 이 책을 처음 접했다. 세미나 시간에 함께 읽은 책은 『관찰자의 기술』이었지만 오히려 나는 개인적으로 읽은 『지각의 정지』에 좀더 끌렸다. 작품에 대한 심미적 감응 능력을 강조하며 얼마간 형식주의적 분석을 차용해 이루어지곤 했던 다분히 도락적이고 미장센 중심적인 시네필적 영화비평에 의문을 품고 있던 시기였고, 정작 작품의 세부를 들여다보는 일은 소홀히 하면서 '문화적 산물들'을 관통하는 이데올로기와 그것의 이론적 함의에 주목하는 강단 문화연구의 공허함에도 싫증을 내던 시기다. 어쩌면 완벽한 모델은 아닐지 몰라도 이 책은 순전히 형식주의적이지도, 역사주의적이지도, 실증주의적이지도 않으면서 비평을 빙자한 도락과 문화연구의 공허함 모두를 넘어서는 비판적 글쓰기의 가능성을 제시하는 것처럼 보였다.

사실 크레리의 이 책은 어떤 면에서도 영화에 대한 책이라고 할 수는 없지만 영화와 관련해서 무척이나 흥미롭게 다가온다. 시각성 모델과 관련된 그의 논의가 정통적인 매체사 서술에 도전을 가하는 지점이 무엇보다 영화를 통해 더할 나위 없이 잘 드러나기 때문이다. 통상 영화는 사진과 더불어 카메라 옵스쿠라의 장치적 구성을 계승한 매체로 간주된다. 그런데 외부적 세계의 현존을 반드시 필요로 하지 않고, 관찰 대상을 보기 위해 이동할 필요도 없으며, 여러 개의 정지 이미지를 결합해 운동을 구성해내는 주관적 절차에 있어 분명 영화는 크레리가 제시한 입체경 모델에 더 가까운 매체처럼 보인다. 더불어, 1870년대 후반에 바그너가 바이로이트에 선보인

무대 건축의 양식, 즉 무대에서 빛나는 환영들에 관객의 주의를 붙들어두기 위해 '인공 어둠'[10]을 활용하는 양식을 적극적으로 끌어들여 이를 오늘날의 우리에게도 익숙한 관람 환경의 기본값으로 삼은 것이 바로 영화다. 크레리의 이 책은 영화 장치를 구성하는 여러 자연스러워 보이는 요소들이 실은 주의의 체제 속에서 짜깁기로 구성된 것이며 역사적 특징을 띠기에 얼마든지 의문의 대상일 수 있음을 여실히 깨닫게 한다.

이렇게 말할 수도 있겠다. 『지각의 정지』의 은밀한 중핵 내지는 동력이 있다면 그것은 바로 영화다. 크레리는 근대적 시각성의 20세기적 총화라 해도 좋을 영화 장치의 역사적 구성을 미심쩍은 눈으로 보면서도, 텔레비전이나 컴퓨터 등 이후에 출현한 매체들과는 달리 영화는 아직 실현되지 않은 어떤 대안적 가능성 또한 여전히 지니고 있다고 보는 것 같다. 이 책을 1907년 9월 22일 로마 콜론나 광장에서 영화를 본 경험을 기술한 프로이트의 편지에 대한 언급으로 끝내는 것도 그 때문이리라. 늦여름의 저녁 공기가 상쾌한 이 광장에 모여 전혀 바그너적이지 않은 관람 환경 속에서 이따금 상영되는 영화를 보는 사람들은 단체로 휩쓸리는 군중도 아니고 고독하게 분리된 개인도 아니다. 하지만 그들은 불확정적인 채로 두 극 사이에서 진동하고 있다. 과연 이들이 대안적 주체로 거듭날 수 있느냐

10　바이로이트축제극장과 인공 어둠에 대한 논의는 다음의 책을 참고. Noam M. Elcott, *Artificial Darkness: An Obscure History of Modern Art and Media*(University of Chicago Press, 2016), pp. 49~59. 이 책에서 엘콧은 조반니 파피니Giovanni Papini가 1907년 5월 18일에 『라 스탐파*La Stampa*』지에 게재한 「영화의 철학La filosofia del cinematografo」이라는 흥미로운 기사를 소개하고 있는데, 여기에는 "주의가 산만해지는 것을 막는 영화관의 바그너적 어둠에 의해 인공적으로 주의분산이 차단된 […] 오직 하나의 감각, 즉 시각"이라는 구절이 있다.

여부는 단지 스크린에 비치는 영화의 성격을 바꾸는 것만이 아니라 그것을 보여주는 방식과 제도를 어떻게 바꿀 것이냐의 문제와도 관련된다. 다만, 어느 순간 관람을 중단하고 아이들에게 편지를 쓰기 위해 숙소로 돌아간 프로이트처럼, 일단 우리는 스펙터클의 빛을 보기 위한 인공 어둠이 아닌 어둠 자체가 기다리는 시공으로 일단 자리를 옮겨야 한다. 눈보다 귀를 열어두고 밤을 기다리다가, 이내 잠을 받아들이면서, 만남을 고대하면서.

번역 원고를 꼼꼼히 검토해주신 문학과지성사 편집부 및 관계자 여러분께 깊은 감사의 말을 전한다. 김미경, 김선태, 김현주 등 번역 작업이 고독과 분리 가운데 이루어지지 않도록 도와준 분들에게도 진심으로 감사드린다.

2023년 6월 7일
유운성

옮긴이 후기

도판 출처

Bildarchiv Preussischer Kulturbesitz: pp. 19, 159

Metropolitan Museum of Art, New York: pp. 20, 251, 309

Museum of Modern Art: pp. 21, 295, 528, 570

U.S. Department of the Interior, Edison National Historic Site: p. 65

Giraudon/Art Resource, New York: pp. 94, 146

Culver Pictures: p. 123

Bridgeman Art Library International: p. 125

Art Institute of Chicago: pp. 156, 298

Réunion des Musées Nationaux: pp. 178, 194, 196, 432, 445

Solomon R. Guggenheim Foundation: pp. 189, 307, 320

Philadelphia Museum of Art: p. 465

찾아보기(인명)

찾아보기(인명)

모즐리, 헨리Maudsley, Henry 40, 47, 107

모호이너지, 라슬로Moholy-Nagy, László 361

몬드리안, 피트Mondrian, Piet 265

뮌스터베르크, 후고Münsterberg, Hugo 83, 116

뮐러, 요하네스Müller, Johannes 256, 351, 355

미드, 조지 허버트Mead, George Herbert 45, 51, 82

미칼레, 마크 S. Micale, Mark S. 126

민코프스키, 외젠Minkowski, Eugène 523

밀, 제임스Mill, James 46, 81

밀, 존 스튜어트Mill, John Stuart 46, 81, 458

밀러, 조너선Miller, Jonathan 8, 77

ㅂ

바그너, 리하르트Wagner, Richard 245, 260, 330, 340, 348, 367, 401~16, 418~19,
 447~48, 550, 623~24

바네도, J. 커크, T. Varnedoe, J. Kirk T. 222

바렐라, 프란시스코Varela, Francisco 462

바르트, 롤랑Barthes, Roland 243, 342

바슐라르, 가스통Bachelard, Gaston 177

바이힝거, 한스Vaihinger, Hans 271

바타유, 조르주Bataille, Georges 15, 98, 155, 157, 249, 334, 581

바트, 쿠르트Badt, Kurt 546

바티모, 지안니Vattimo, Gianni 35, 593

박산달, 마이클Baxandall, Michael 44

반 고흐, 빈센트Van Gogh, Vincent 251, 526

발레리, 폴Valéry, Paul 370, 480~81, 519

배스천, 찰턴Bastian, Chalton 46

버거, 피터 L. Berger, Peter L. 510

찾아보기(인명)

ㅋ

파블로프, 이반Pavlov, Ivan 557, 559

퍼스, 찰스 샌더스Peirce, Charles Sanders 57~58, 84~85, 109~10, 196~97, 265~66, 337

페네옹, 펠릭스Fénéon, Félix 264, 316, 342

페더스톤, 마이크Featherstone, Mike 385

페레, 샤를Féré, Charles 76, 273, 276~80, 284~90, 293~94, 301

페리어, 데이비드Ferrier, David 78~79

페이터, 월터Pater, Walter 525~26

페히너, 구스타프Fechner, Gustav 32, 50, 55~56, 89, 125, 281, 334~35, 485, 493, 518

펨버튼, 크리스토퍼Pemberton, Christopher 547

포, 에드거 앨런Poe, Edgar Allan 321~22

포스녹, 로스Posnock, Ross 116

포스트먼, 닐Postman, Neil 65

포터, 에드윈 S. Porter, Edwin S. 553, 555

포퍼, 칼Popper, Karl 67

폴라니, 마이클Polyani, Michael 337, 477

퐁탈리스, J.-B Pontalis, J.-B. 275, 341, 590

푸르키녜, 얀Purkinje, Jan 351

푸생, 니콜라Poussin, Nicolas 196, 479

푸어만, 아우구스트Fuhrmann, August 226, 228~30, 439

푸이예, 알프레드Fouillée, Alfred 89, 294

푸코, 미셸Foucault, Michel 11, 15, 32, 60, 72, 85~86, 132~34, 136~37, 218, 304, 416, 461, 498~99, 536, 614~16, 618~21

퓌비 드 샤반, 피에르Puvis de Chavannes, Pierre 335

프라이, 로저Fry, Roger 87

프랑카스텔, 피에르Francastel, Pierre 574

프로이트, 지크문트Freud, Sigmund 50~51, 54, 56, 77, 80, 107, 126, 128, 167~68,

265, 281, 351~56, 359, 393, 458, 468, 485, 497~98, 512~16, 518, 521, 537

『생리 광학*Treatise on Physiological Optics*』 61, 256, 351, 353~55, 458, 468

호르크하이머, 막스Horkheimer, Max 98

호프만슈탈, 후고 폰Hofmannsthal, Hugo von 526

홀, G. 스탠리 Hall, G. Stanley 38, 121, 382

홀랜드, 유진Holland, Eugene W. 191

홀바인, 한스Holbein, Hans 264

화이트, 앨런White, Allon 593

화이트헤드, 앨프리드 노스Whitehead, Alfred North 104, 259

후설, 에드문트 Husserl, Edmund 41, 259, 313, 455~62, 464, 548, 559

『논리 연구*Logical Investigations*』 456, 460

휘슬러, 제임스Whistler, James 173

흄, 토머스 어니스트Hulme, T. E. 87

흄, 데이비드Hume, David 43

힐데브란트, 아돌프Hildebrand, Adolf 477

찾아보기(용어)

만화경Kaleidoscope 111, 204, 554, 560, 566

망막Retina 39, 254~56, 270, 279, 353~56, 359~60, 367, 393~94, 419, 467~49, 477, 543, 562

매직 랜턴Magic lantern 103, 407, 412~13, 434, 441, 443, 461, 587

몽유Somnambulism 122~23, 169~70, 173, 181, 219, 244, 388, 392

무아지경Trance 14, 86, 89, 106, 120, 125, 129, 141, 173, 175, 183, 230, 244, 374, 377~78, 482, 521, 523~24

무의식적 추론Unconscious inference 458, 485, 512, 515~16, 518, 521

물화Reification 138, 459, 507, 524, 568

뮐러리어의 선들Müller-Lyer lines 460

ㅂ

바이로이트Bayreuth 245, 404~13, 416, 418~19, 445, 623~24

반사 (작용)Reflex 55, 80, 153, 273~74, 281~82, 284, 287, 293, 351, 422~23, 426~27, 496, 499~501, 503, 509, 521, 539, 557~58

분열Dissociation 10, 12, 37~38, 40, 72~73, 86, 93, 106, 112, 120, 123~24, 138, 140~41, 154, 160, 164, 167~68, 172, 174, 176~77, 179, 181, 185, 188, 192, 214~15, 221, 223~24, 233, 244~45, 251, 267, 301, 303~304, 311, 314, 411, 459, 462, 478, 513, 516, 521, 523~24, 527, 529, 568

ㅅ

사회적 응집Social cohesion 17, 294, 297, 300, 304, 337, 391, 393~94, 401

살페트리에르병원(파리)Salpêtrière (Paris) 121, 174, 193, 277, 376, 378

색채분할주의[점묘법]Divisionism 257, 265, 267, 283, 315, 368

생리학적 광학Optics, physiological 16, 104, 256~58, 351~57, 467~71, 475~77

소실점Vanishing point 311, 322, 324~26, 328, 337, 339

스펙터클[구경거리]Spectacle 12, 14, 17, 33, 132~37, 139, 142, 204, 210, 245, 253, 263, 290, 292, 305, 308, 315, 318, 320~21, 324, 328~30, 332, 356, 366,

심리 측정Psychometry 55, 57, 493, 518

ㅇ

아노미Anomie 301~304, 306, 337

억제Inhibition 73~75, 77~79, 114, 120, 158, 162, 173, 175, 186, 198, 215, 272,
 274~77, 288, 294, 343~44, 387, 389, 471, 516, 557~58, 562, 590

얼굴성Faciality 161~62, 172

운동 활동Motor activity 45, 78~79, 122, 290, 387, 562~64

원근법Perspective 311~12, 317, 324, 326~28, 358, 360, 463, 466

원자론Atomism 112, 258, 262, 458

유흥터Fairgrounds 384, 385~86, 434

입체경Stereoscope 36, 226, 228~29, 232, 311, 419, 434, 475~77, 530, 620~21,
 623

ㅈ

자동적 행동Automatic behavior 77, 140~41, 245, 292, 374~75, 509, 522, 573

정신물리학Psychophysics 33, 258, 458, 493

정신분열증Schizophrenia 73, 303, 523, 590

조이트로프Zoetrope 422~24, 434, 437

종합Synthesis 13, 23, 36~38, 45, 68, 74, 91, 105~106, 108, 110, 141, 160, 164,
 167~69, 173, 181~83, 214~17, 231, 234, 244~46, 250, 254, 257~58, 261,
 264, 297~99, 304, 330, 346, 368~69, 427, 439, 443, 446, 454, 459, 468, 478,
 524, 527, 529, 532, 552, 563, 579

주마등Phantasmagoria 352, 407, 411~12, 414, 417, 424, 426, 448

주변부Periphery, visual 76, 367, 467, 470, 472, 477, 530, 543, 588

주의Attention 10~18, 22~25, 33~35, 108~17, 167, 182~83, 197~98, 216,
 218~19, 230, 250~51, 387~90, 403~409, 456~62, 500, 508~509, 516~24,
 536, 560, 588~81

651